domus

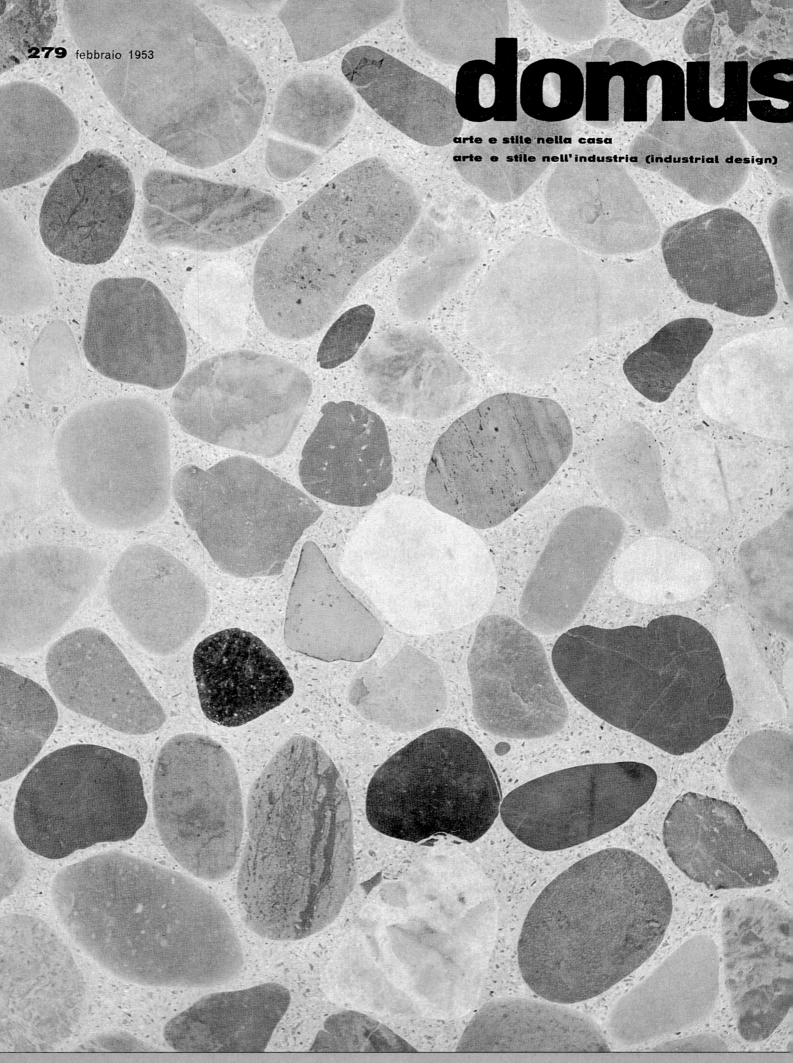

279 febbraio 1953

domus

arte e stile nella casa
arte e stile nell'industria (industrial design)

*Eds. **Charlotte & Peter Fiell***

*Introduction by **Luigi Spinelli***
*Essay by **Lisa Licitra Ponti***

domus

▋▋▋ *1950–1954*

TASCHEN

HONGKONG KÖLN LONDON LOS ANGELES MADRID PARIS TOKYO

domus

290 arte nella casa

gennaio 1954 arte industriale (industrial desi

Contents

Editorial

domus 1950–1954

Appendix

Signs of Recovery

Luigi Spinelli

The IX Milan Triennale opened on 12 May 1951, marking renewed interest in all the disciplines covered by *domus*. Many of the names chosen for the exhibitions – and it was no coincidence that Gio Ponti was a member of the organizing committee – were frequently to be featured in the pages of the magazine in the years that followed. These were people with whom Ponti had established a relationship of mutual esteem, regardless of cultural or geographical barriers.

The cover of the September issue was dedicated to the stand for the 'Form of the Useful' section designed by Lodovico Belgiojoso and Enrico Peressutti (in collaboration with Franco Buzzi Ceriani and Max Huber) – members of Studio BBPR, which also designed the US Pavilion.

Angelo Mangiarotti, who designed the section on plastic materials at the Triennale, was to go on to become the author of a courageous multimedia presentation *ante litteram* in the July 1953 issue. With texts by Alfonso Gatto and a musical score by Riccardo Malipiero, views of modern Italian architecture were presented on 10 pages as still shots of a film documentary entitled *Posizione della architettura* (Position of Architecture).

José Antonio Coderch, designer of the Spanish Pavilion, for which he won a gold medal, was subsequently retained as correspondent for the magazine from Spain. His architectural designs were frequently published in *domus*, starting with those for the Casa Ugalde, which he built with Manuel Valls on the Costa Brava.

Refined wooden objects and forms by Tapio Wirkkala, who exhibited his glassware at the Finnish Pavilion – presented in the June issue along with stools by Alvar Aalto – would be featured from the 1950s to the 1970s.

Lucio Fontana executed the illuminated ceiling of the Triennale and later became a leading light in Italy for new artistic movements – from abstract to Concrete Art and Spatialism – together with Bruno Munari and the artists who frequented the Galleria del Milione.

The work of Robin Day, winner of a gold medal at the IX Triennale with furniture in moulded plywood, is entitled "The Disappearance of Stuffing," in opposition to the many pages dedicated to the use of foam rubber in outdoor furnishings and accessories.

Interiors and design during these years were evenly and decisively divided between the American scene and the Nordic countries.

Reports from California featured the Kaufmann House and Heller House by Richard Neutra, a country house by Greta Magnusson Grossman, and promotion by the magazine *Arts and Architecture* of the Case Study House programme.

The quality of design is found in the furniture designed by Charles and Ray Eames and by George Nelson for Herman Miller, in the metal wire chairs designed by Harry Bertoia for Knoll, and in the initiatives promoted by such magazines as *Life* and *Holiday*.

In northern Europe, one of the best examples of progressive domestic architecture is examplified by the house for a Swedish publisher designed by Ralph Erskine, while in furniture design the work of Finn Juhl and Arne Jacobsen set new standards of innovation and quality.

Much of the space on Italy is filled by the brilliant and troubled presence of Carlo Mollino, who resists both comparison with analogous foreign experiences and classification in precise terms of discipline. His work was featured repeatedly and courageously beginning with the previous decade and throughout the 1950s. After the ski-lift station on the Black Sea and the Casas Miller and D'Errico in Turin, ideal projects were proposed for a 'bedroom for a small house in the rice paddies' (a Po River Valley bachelor's flat featured in January 1943), the skiers' house at Cervinia, the Seaside Grandstand with Mario Roggero, and for furniture, car bodies and photographs, while his private Turin interiors bore witness to his credo: "Everything is permissible as long as it is fantastical."

Mollino's example was intelligently absorbed by the young Franco Campo and Carlo Graffi in the design for the 'Chariot of Fire', a promotional bus for Liquigas.

The rest of Italian design was dominated by Ponti, and his tireless work on multiple fronts was represented in these years by a chair that was both 'without adjectives' and eternal, like the *Leggera* (light) model, produced by Cassina and presented in a March 1952 article. This innovative approach did not exclude presentation of the historical Chiavari and other lightweight chairs such as the *Margherita* armchair by Franco Albini, a rattan armchair by Carlo Santi, and a chair and small wicker armchair by Roberto Mango.

Ponti's studio and the *domus* editorial office – staffed during this period by Mario Tedeschi and Enrichetta Ritter – were housed in a former garage (known as "The Shed") on Via Dezza in Milan and were featured in the magazine along with the marvellous desk that the architect designed for the publisher Gianni Mazzocchi.

In 1954, a significant time for Italy, when people were becoming aware of the phenomenon of design as mass production and of the quality necessary for increasing this production, *domus*, riding the wave of success generated by the column "Design for Industry", written since 1950 by Alberto Rosselli, announced the launch of a new magazine, *Stile Industria* (Industrial Style) – headed by Ponti's son-in-law – which first appeared on a quarterly basis in June. That same year – in addition to the return of *Casabella* – the *La Rinascente-Compasso d'Oro* prize was launched to promote quality in design. The cover of the new publication, 41 issues of which would appear until February 1963, placed three activities on the same level: industrial design, graphics, and packaging.

In the June 1952 issue, the term 'landscape' was added to all the titles of the articles. In an attempt to systematically organize certain ideas that had already appeared in previous decades, more and more pages were dedicated to a new 'aesthetic of the machine' by day and by

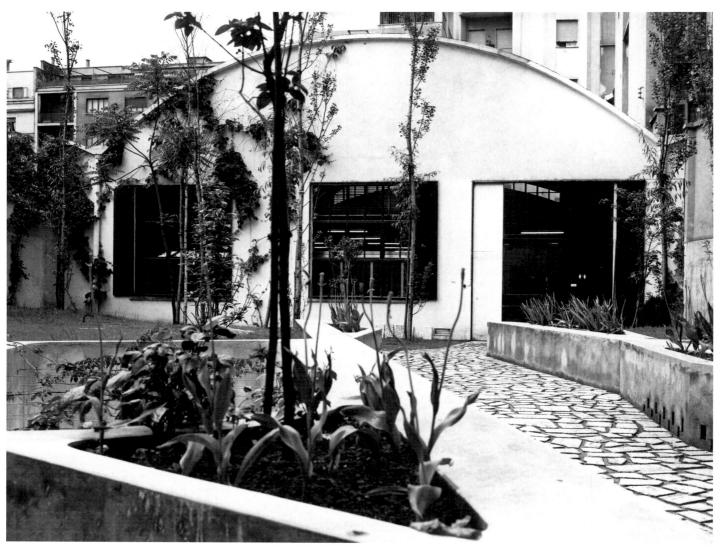

"The Shed" in Via Dezza, Milan, that Gio Ponti converted from a garage into his studio in 1952. This open-plan building, measuring 15 x 45 m, fully embodied his idea of an architectural studio – functioning additionally as the domus *editorial office, a training ground for young people (guests and students from all over the world), a place for the display of new materials and designs, and an exhibition site.*

Il capannone («The Shed») di Via Dezza a Milano, che Gio Ponti convertì da garage a suo studio nel 1952. Questo edificio senza pareti che misura 15x 45 metri, incarna la sua idea di studio d'architettura – oltre a fungere da ufficio per la redazione di domus *e da palestra per giovani talenti (con ospiti e studenti da tutto il mondo), lo studio è un posto per la presentazione di nuovi materiali, progetti e uno spazio espositivo.*

night, in which industrial buildings and infrastructures, exhibition stands and pavilions were photographed not only as they appeared in daylight, but also at night illuminated from within. The premier example of this interest is the Van Nelle factory in Rotterdam by Johannes A. Brinkman and Leendert C. van der Vlugt.

New materials were another sign of progress: brightly coloured rubber, *Vipla* and *Santoflex* flooring – used by Marco Zanuso through-

out an office – and plastic materials for food containers by Kartell. In the building sector, Fulget produced a new covering material that simulated stone and flooring in sawed pebbles, achieving interesting chromatic effects.

Innovative solutions for more traditional materials were the results of the VIS-Securit *domus* competition for the use of glass, and small tables and bowls made of thin plywood by the young Ettore Sottsass Jr.

Segnali di ripresa

Luigi Spinelli

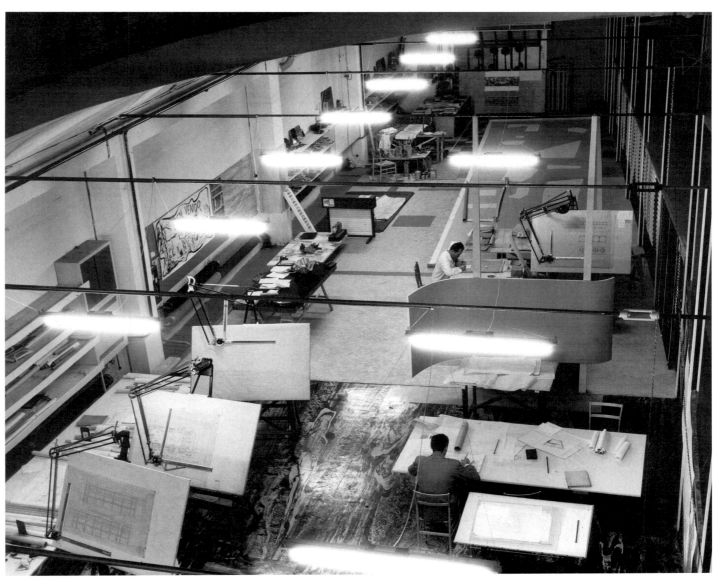

Gio Ponti's studio known as "The Shed" retained its central passageway running from one end of the building to the other and was flanked by drawing tables

Lo studio di Gio Ponti noto come il capannone ("The Shed") mantenne il suo corridoio centrale che andava da un capo all'altro dell'edificio ed era fiancheggiato da tavoli da disegno

Il 12 maggio 1951 viene inaugurata la nona edizione della Triennale di Milano, che segna una ripresa di interesse in tutte le discipline di cui *domus* si occupa. Molti nomi scelti per le esposizioni – Gio Ponti è non a caso membro del Direttorio – saranno i protagonisti ricorrenti delle pagine della rivista negli anni immediatamente successivi; personaggi con i quali Ponti ha un rapporto di reciproca stima, al di là delle distanze culturali e geografiche.

La copertina del numero di settembre è dedicata all'allestimento per la sezione sulla ‹forma dell'Utile›, progettato da Lodovico Belgiojoso e Enrico Peressutti (in collaborazione con Franco Buzzi Cerini e Max Huber) – soci dello studio BBPR – che firma anche il padiglione degli Stati Uniti.

Angelo Mangiarotti, che allestisce in Triennale la sezione delle materie plastiche, sarà il regista di una coraggiosa operazione multi-

mediale *ante litteram* sul numero di luglio 1953. Con i testi di Alfonso Gatto e gli spartiti musicali di Riccardo Malipiero, inquadrature della moderna architettura italiana sono presentate su dieci pagine come fotogrammi di un documentario cinematografico, intitolato «Posizione della architettura».

José Antonio Coderch, autore del padiglione iberico, per il quale otterrà la medaglia d'oro, riceverà l'incarico di corrispondente dalla Spagna. Le sue architetture saranno pubblicate spesso su *domus*, a cominciare dalla Casa Ugalde realizzata con Manuel Valls in Costa Brava.

Di Tapio Wirkkala, che espone i suoi vetri nel padiglione della Finlandia – pubblicato sul numero di giugno accanto agli sgabelli di Alvar Aalto – saranno presentati dagli anni Cinquanta ai Settanta raffinati oggetti e forme in legno.

Lucio Fontana realizza il soffitto luminoso sulla scala della Triennale, e sarà un nume importante in Italia delle nuove correnti artistiche – astrattismo, arte concreta, spazialismo – insieme a Bruno Munari e agli artisti che gravitano attorno alla Galleria del Milione.

La ricerca di Robin Day, vincitore di un'altra Medaglia d'Oro alla IX Triennale con mobili in compensato curvato, è intitolata «Scomparsa della imbottitura», in contrasto con numerose pagine dedicate alla gommapiuma nell'arredamento e negli oggetti della vita all'aperto.

Gli interni e il design in questi anni si dividono equamente e decisamente tra il panorama americano e quello dei paesi nordici.

Dalla California si segnalano le realizzazioni della Kaufmann House e della Heller House di Richard Neutra, una casa in campagna di Greta Magnusson Grossman, la promozione da parte della rivista *Arts and Architecture* del programma delle «Case Study Houses».

La qualità del design è nei mobili disegnati da Charles e Ray Eames e George Nelson per Herman Miller, nelle sedie in filo metallico di Harry Bertoia per Knoll, nelle iniziative promosse da riviste come *Life* e *Holiday*.

Nel nord dell'Europa, uno dei migliori esempi di architettura domestica è rappresentato dalla casa per una editrice svedese realizzata da Ralph Erskine, mentre per l'interior design il lavoro di Finn Juhl e Arne Jacobsen ha fissato nuovi standard di innovazione e qualità.

Molto dello spazio sull'Italia è riempito dalla geniale e inquieta presenza di Carlo Mollino, difficilmente riconducibile ad analoghi fenomeni esteri o allocabile in precisi recinti disciplinari, ripetutamente pubblicato con coraggio dal decennio precedente e per tutti gli anni Cinquanta. Dopo la stazione della slittovia al Lago Nero e le case Miller e D'Errico a Torino, vengono i progetti ideali come la «camera da letto per una cascina in risaia» – prospettica *garconniere* padana pubblicata nel gennaio 1943 –, la «casa per gli sciatori a Cervinia», la «casa-tribuna per assistere al mare» – con Mario Roggero, i mobili, gli scritti, le carrozzerie automobilistiche, le fotografie, mentre gli interni privati torinesi sono presentati all'insegna del «tutto è permesso salva la fantasia».

L'impronta molliniana è assorbita con intelligenza dai giovani Franco Campo e Carlo Graffi nel disegno del «carro di fuoco», pullman pubblicitario della Liquigas.

Il resto del panorama nazionale lo occupa Ponti e il suo instancabile lavoro su più fronti, rappresentato in questi anni da una sedia tanto «senza aggettivi» quanto eterna come la *Leggera*, prodotta da Cassina e presentata in un articolo nel marzo del 1952. A questo filone di ricerca non è estranea la pubblicazione delle storiche sedie di Chiavari e di sedute leggere come la poltrona *Margherita* di Franco Albini, una poltrona in midollino di Carlo Santi, una sedia e una poltroncina in vimini di Roberto Mango.

Lo studio di Ponti e la redazione di *domus* – in questi anni composta da Mario Tedeschi e Enrichetta Ritter – sono nel capannone di una ex autorimessa in via Dezza a Milano, pubblicato sulla rivista, così come la meravigliosa scrivania che l'architetto disegna per l'editore Gianni Mazzocchi.

Nel 1954, in un momento significativo per la presa di coscienza in Italia del fenomeno del design come produzione di massa, e della qualità necessaria alla crescita di tale produzione, *domus*, sull'onda del successo della rubrica «Disegno per l'industria», curata a partire dal 1950 da Alberto Rosselli, annuncia la nuova rivista *Stile Industria* – affidata al genero di Ponti – che esordisce come trimestrale a partire da giugno. Nello stesso anno – oltre al ritorno di *Casabella* – nasce il riconoscimento *La Rinascente-Compasso d'Oro* per promuovere la qualità nel design. Sulla copertina della nuova testata – che uscirà con 41 fascicoli fino al febbraio 1963 – vengono equiparati tre aspetti come il *disegno* industriale, la grafica e l'imballaggio.

Nel numero di giugno del 1952 il termine «paesaggio» viene declinato lungo tutti i titoli degli articoli. Nel tentativo di sistematizzare intuizioni già apparse nei decenni precedenti, si intensificano pagine dedicate ad una nuova «estetica della macchina e della notte», in cui edifici industriali e infrastrutture, allestimenti e padiglioni espositivi sono fotografati illuminati dall'interno nel loro aspetto notturno. L'esempio nobile di questo interesse è la fabbrica Van Nelle di Rotterdam di Brinkman & van der Vlugt.

Altro segnale di progresso sono i nuovi materiali: i coloratissimi pavimenti in gomma, la *Vipla* o il *Santoflex* – adottato per esteso da Marco Zanuso in un ufficio –, i materiali plastici per i contenitori per alimenti della Kartell. In edilizia la Fulget produce un nuovo materiale di rivestimento che simula la pietra, e pavimenti in ciottoli segati, con riusciti risultati cromatici.

Dai risultati del concorso VIS-Securit *domus* sugli impieghi del cristallo e dai tavolini e dai vasi in laminato sottile di compensato del giovane Ettore Sottsass, provengono soluzioni innovative per i materiali più tradizionali.

Enthusiasm and Discovery

Lisa Licitra Ponti

At *domus*, the 1950s – which started early and ended quickly – began under the star of Lucio Fontana. "The first graffito of the atomic age", Fontana's forms (suspended in the gloom, illuminated by the light of wood) made their cover debut in 1949.

I am pleased to share my first-hand account of what happened in the first half of that decade from 1950 to 1954, the years when *domus*, and Italy, made an enthusiastic fresh start. Its enthusiasm was candid and cosmic, and at that time the fantastic discovery of chaos and the discovery of forms without scale were made.

At the IX Milan Triennale in 1951, Fontana suspended his 'spatial' neon in the void ("Fontana has bent a lightning bolt", as Gio Ponti was to say).

The same wave of enthusiasm and discovery swept through the world of design – the discovery of a new, primordial way of doing things. It was the dawn of a new era.

To construct a chair, all you had to do was bolt two thin sheets of plywood together (as Vittoriano Viganò did in 1949), or bend sheet metal and screw it together (as Paolo Antonio Chessa and Carlo De Carli did in 1950). To create a room, all you needed was a bookcase of iron tubing and a sliver of wall space (as Mario Tedeschi did in 1950). To make a vase, all you needed was a *Plexiglas* cup and a brass rod volute (as Ettore Sottsass Jr. did in 1953). To create a light, all you had to do was blow transparent plastic on a wire cage (as George Nelson did in 1954, and as Achille and Pier Giacomo Castiglioni would later do in a

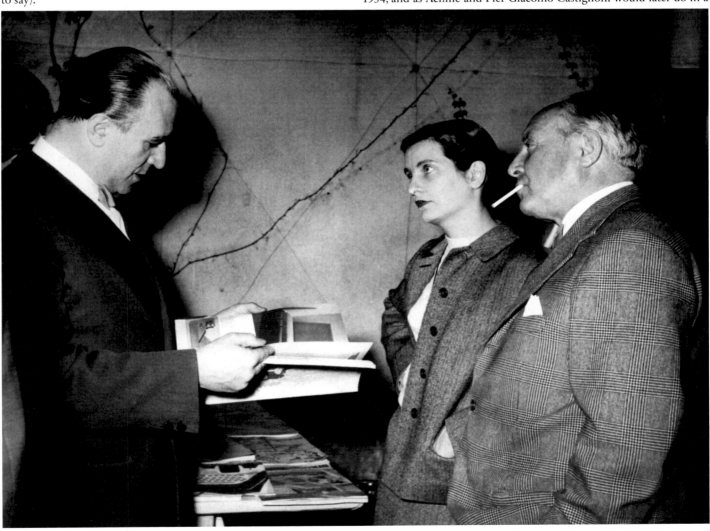

The publisher of domus, *Gianni Mazzocchi, with Lisa Licitra Ponti and Gio Ponti in the Ponti studio, Via Dezza, Milan, 1953*

L'editore di domus, *Gianni Mazzocchi, con Lisa Licitra Ponti e Gio Ponti nello studio Ponti in Via Dezza, a Milano, 1953*

more clever way). In contemporary jargon, people would "do" rather than "design" things. A rubber floor was "cast" not "designed" (as in the "Fantastico P." floor by Gio Ponti, in yellow and black rubber, 1951).

domus itself could be 'improvised', as we did then (three happy dilettantes: Tedeschi first and foremost, then Enrichetta Ritter and myself) in Gio Ponti's enormous workshed/atelier in 1951. The workshed? It was a converted garage open to everyone, to individuals and materials (the primitive 'new materials'), where everything was mixed – art, design and architecture – and everyone pitched in.

Created in the workshed, even *domus* was something 'handmade' and spontaneous, though the publisher was giving it an 'industrial' distribution organization. That was the secret.

In those years, *domus* seemed to concentrate on new furniture, on pieces that could be disassembled, reassembled, and stacked. It also focused on 'individual' pieces of furniture conceived in timeless terms – the chair, the chair, the chair – and timeless habits (machines change, but not the home), but this awakened an industry. And *domus* created a column entitled "Industrial Design" – machines first and foremost – with Alberto Rosselli in charge (who quickly transformed it into a new magazine, *Stile Industria*).

But *domus* would remain *domus*, although the magazine also recorded the pure attempts and intelligent failures of the times. The approach of *domus* was defined by the terms 'admiration' and 'hope', and also 'loyalty': Ponti's loyalty to the people who made ceramics, the people who made glass, and so forth (and also Ponti's loyalty in inviting poets such as Eugenio Montale and Harold Hart Crane).

In this way, *domus* 'was' Gio Ponti – independent in expressing himself but mindful of the talents of others, and always ready to promote them. In architecture, the project that Ponti defended most tenaciously was Chessa's unrealized design for the Carlo Felice Opera House in Genoa (1950). Gorgeous pages appeared in *domus*. Even Carlo Mollino's unexecuted works enchanted Ponti, who used *domus* to "render them their due honour in the world," as Mollino was to say.

All of this appeared in *domus* between 1950 and 1954, when – another dawn – *domus* started communicating directly with the world after the war. It discovered/rediscovered the Great North of Europe (Finland, Tapio Wirkkala and others) and the Great South of Europe (Spain, José Antonio Coderch and others), while discovering France (Le Corbusier, Jean Prouvé). It took a step towards Japan by discovering Kenzo Tange in "Kokusai Kentiku" in 1952. Magazines from all over the world, and the Triennale exhibitions, which brought the world to Milan, recreated contacts for *domus*. But what counted was affinity, an immediate network. Charles Eames and Saul Steinberg made their debut as a pair in *domus*. In the case of Oscar Niemeyer and Louis Barragan, it was love at first sight for Ponti. Bernard Rudofsky was waiting for us in New York, just like Edgar Kaufmann.

In those years, *domus* was changing its look: drawings and photographs were steadily encroaching on centre stage. Mollino spoke through the photographer Enrico Moncalvo (strong back lighting), Richard Neutra through the photographer Julius Shulman (rectilinear transparencies), Coderch through the photographer Francesc Català Roca (the sun at high noon). Sottsass Jr., a photographer himself, spoke in terms of curves and shadows (like his beloved Nikolaus Pevsner).

Ponti, Mollino, Sottsass Jr. and Rosselli were the soul of *domus*. This synthesis of the years from 1950 to 1954 privileged them. And it also privileged 'advertising'. In *domus*, advertising makes the cover page when it is a genuine image. The covers? Sometimes they were anonymous (the playfulness of anonymity). They were created by young artists (Host-Mangani in 1950), and sometimes in those years they were improvised and donated by artists such as Fontana, William Klein and Herbert Bayer. For artists, it was also a way to participate, vibrantly and freely, in a magazine that actually tended to appropriate art for the sake of architecture – just as the architects of centuries past had done (*domus* is Milanese and is imbued with the spirit of Leonardo). The architect Marco Zanuso wanted a façade-scale mosaic from Gianni Dova, the artist. The architect Luciano Baldessari wanted a ceiling-size painting by Fontana. *domus* had a direct dialogue with Fontana. The architect Angelo Mangiarotti used the *Infinite Composition* of William Klein in one of his interiors. The architect Franco Albini set an asymmetrical sculpture by Giovanni Pisano on an asymmetrical base in Palazzo Bianco in Genoa. This was pure Albini. And this is what *domus* saw, as it saw the powerful presence of *Guernica* in the partially destroyed Sala delle Cariatidi in Milan – a war ruin that was not to be masked. *domus* privileged Bruno Munari's 'fountain with minimal oscillations' at the XXVI Biennale. In Alexander Calder's case, it privileged the luminous 'immobile' ceiling of the Great Hall at Caracas University.

From 1950 to 1954, *domus* had Sottsass Jr. commenting on René Burri: "More precious than Klimt," and Ponti commenting on Leonardi Leoncillo, Fausto Melotti and Le Corbusier, the fresco artist. But when Ponti focused on Niemeyer and his extraordinary 'balance through excess' in the portal designed for the Clube dos 500 in São Paulo, Ponti spoke of art.

L'entusiasmo e la scoperta

Lisa Licitra Ponti

In *domus* gli «anni Cinquanta» – che cominciano prima e finiscono subito – partono nel segno di Lucio Fontana. «Primo graffito dell'età atomica», le forme di Fontana, (sospese nel buio, illuminate dalla luce di Wood) sono in copertina già nel 1949.

E io sono felice di poter testimoniare proprio dei «primi anni Cinquanta», 1950–1954, gli anni in cui *domus*, e l'Italia, tentarono il nuovo. Con entusiasmo. Un entusiasmo candido e cosmico: esplodeva allora la scoperta fantastica del caos, la scoperta di forme che non hanno scala.

Alla IX Triennale, 1951, Fontana sospende nel vuoto il suo neon «spaziale» («Fontana ha curvato un fulmine», dirà Gio Ponti).

Anche nel mondo del design, entusiasmo e scoperta: scoperta di un modo nuovo, primordiale. E' un'alba.

Basta, per fare una sedia, imbullonare due fogli sottili di compensato (come fa Vittoriano Viganò, 1949), o piegare della lamiera e avvitarla (come fa Paolo Antonio Chessa, come fa Carlo De Carli, 1950). Basta una libreria in tubi di ferro e un'ombra sul muro per creare una stanza (come fa Mario Tedeschi, 1950). Basta una coppa in *plexiglas* e una voluta in tondino di ottone per fare un vaso (Ettore Sottsass, 1953). Per fare una lampada basta soffiare plastica trasparente su una gabbia di filo metallico (come fa George Nelson, 1954, e come faranno anche i Achille e Pier Giacomo Castiglioni, in modo più arguto). Si dice «fare» invece che «disegnare». Un pavimento in gomma lo si «getta», non lo si disegna (è il pavimento «Fantastico P.» di Gio Ponti, in gomma gialla e nera, 1951).

domus stessa la si può ‹improvvisare›, come facevamo noi allora (tre dilettanti felici: Tedeschi anzitutto, Enrichetta Ritter, io) nell'enorme capannone/atelier di Gio Ponti, 1951. Il capannone? Un ex-garage aperto a tutti – persone e materiali (i primitivi ‹materiali nuovi›) e dove tutto si mescola – arte, arti, design, architettura – e tutti ci mettono mano.

Fatta nel capannone, anche *domus* è qualcosa di ‹artigianale›, spontaneo – ma l'editore, intanto, le sta dando una diffusione ‹industriale›: ecco il segreto.

domus sembra concentrarsi, in questi anni, sui mobili nuovi. Scomponibili, ricomponibili, impilabili. Mobili ancora ‹singoli›, pensati per temi eterni – la sedia, la sedia, la sedia – e per abitudini eterne (le macchine cambiano, la casa no), ma ciò ha risvegliato un'industria. E *domus* crea la rubrica «disegno per l'industria» – macchine in testa – affidata ad Alberto Rosselli (che ne farà presto una nuova rivista, *Stile Industria*).

Ma *domus* resterà *domus*, la rivista che segnala anche i puri tentativi, e gli insuccessi intelligenti. *domus* procede «per ammirazione» e «per speranza». E anche «per fedeltà»: la fedeltà pontiana al popolo della ceramica, al popolo del vetro… (e anche la fedeltà pontiana all'invitare i poeti – Eugenio Montale come Harold Hart Crane …).

In ciò *domus* «è» Gio Ponti: autonomo nella propria espressione ma attento ai talenti altrui. Per promuoverli, sempre. In architettura, il progetto che Ponti più difende, in questi anni, è l'inseguito progetto di Chessa per il Carlo Felice, a Genova, 1950. Bellissime pagine in *domus*. Anche le ineseguite architetture di Carlo Mollino incantano Ponti, che in *domus* le porta «all'onor del mondo», come Mollino diceva.

Tutto ciò appare in *domus* 1950–1954, quando – altra alba – *domus* entra in comunicazione diretta con il mondo, dopo la guerra. E scopre/riscopre il Grande Nord d'Europa (la Finlandia, Tapio Wirkkala…) e il Grande Sud d'Europa (la Spagna, José Antonio Coderch …) e ritrova la Francia (Le Corbusier, Jean Prouvé). E avvicina il Giappone scoprendo Kenzo Tange in «Kokusai Kentiku» nel 1952… Le riviste, che vengono da tutto il mondo, e le Triennali, che portano il mondo a Milano, ricreano i contatti per *domus*. Ma, poi, è l'affinità che conta, rete immediata. Charles Eames e Saul Steinberg entrano in coppia, in *domus*. Di Oscar Niemeyer e di Louis Barragan Ponti si innamora a prima vista. Bernard Rudofsky ci aspetta a New York, e così Edgar Kaufmann…

In questi anni *domus* sta cambiando pelle: è sempre più parlante, in *domus*, la pagina-immagine, la fotografia. Mollino parla attraverso Enrico Moncalvo fotografo (controluce potenti), Richard Neutra attraverso Julius Shulman fotografo (trasparenze rettilinee). Coderch attraverso Francesc Català Roca fotografo (il sole a picco). Sottsass, fotografo lui stesso, parla per curve e per ombre (come l'amato Nikolaus Pevsner).

Ponti, Mollino, Sottsass, Rosselli sono l'anima di *domus*. Questa sintesi 1950–1954 li privilegia. E privilegia anche la «pubblicità». La pubblicità, quando è vera immagine, arriva a diventare copertina, in *domus*. Le copertine? Anonime, talvolta (allegria dell'anonimo). Inventate dai giovani (Host-Mangani, 1950), e talvolta improvvisate e «regalate» dagli artisti: Fontana, William Klein, Herbert Bayer, in questi anni. Per gli artisti è anche un modo di partecipare, in diretta e in libertà, a una rivista che, di fatto, tende ad appropriarsi dell'arte a fini di architettura – come facevano gli architetti antichi (*domus* è milanese e leonardesca). Zanuso architetto vuole da Gianni Dova un mosaico a scala di facciata. Luciano Baldessari architetto vuole un Fontana a scala di soffitto. Soltanto con Fontana *domus* ha anche un colloquio diretto. Angelo Mangiarotti architetto fa uso a mo' di quinta (in un suo interno) della *Composizione Infinita* di William Klein. Franco Albini architetto, in Palazzo Bianco a Genova, appoggia la asimmetrica scultura di Giovanni Pisano su un supporto asimmetrico. Puro Albini. Questo è ciò che *domus* osserva, come osserva la presenza potente di *Guernica* nella semidistrutta *Sala delle Cariatidi* a Milano – rudere della guerra, da non mascherare… Di Bruno Munari *domus* privilegia la «Fontana a oscillazioni minime», alla XXVI Biennale. Di Alexander Calder privilegia il soffitto luminoso «immobile», nella Aula Magna della Università di Caracas.

In *domus* anni 1950–1954 è Sottsass a commentare René Burri, «più prezioso di Klimt», e Ponti a commentare Leonardi Leoncillo, Gustav

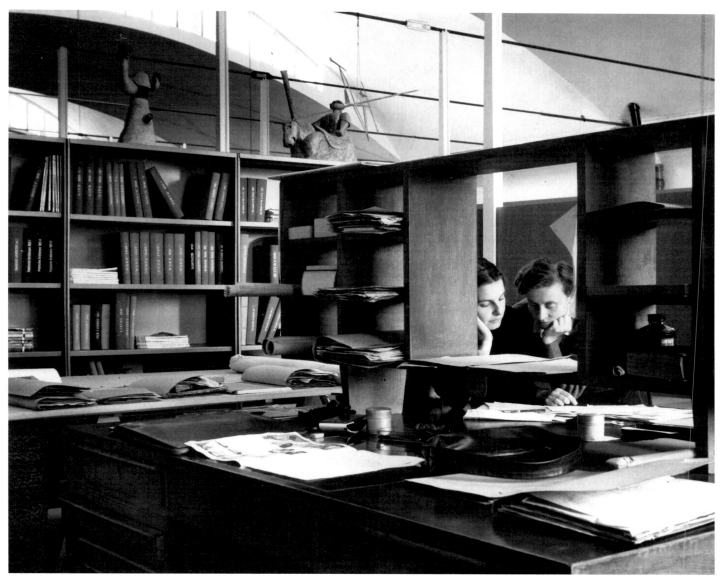

The space used in Gio Ponti's Via Dezza studio by the small editorial staff of domus *magazine. In the photo: Lisa Licitra Ponti and Enrichetta Ritter, c. 1952*

Lo spazio usato dall'esigua redazione della rivista domus *nello studio di Gio Ponti in Via Dezza. Nella foto: Lisa Licitra Ponti e Enrichetta Ritter, ca. 1952*

Melotti, Le Corbusier affrescatore. Ma è quando Ponti indaga Niemeyer, e il mirabile «equilibrio per eccesso» del suo portale al Clube dos 500 a S. Paulo, che Ponti parla d'arte.

domus

domu

domus 243
February 1950

Cover designed by
Salvatore Fiume

FEATURING
Carlo Mollino
Mario F. Roggero
Saul Steinberg
Ilmari Tapiovaara
Charles Eames
Ray Eames
Jens Risom
Bruno Mathsson
Hans Olsen
André Dupre
Eero Saarinen
Maurice Martiné
Franco Albini
Marco Zanuso

domus 242
January 1950

FEATURING
Le Corbusier
Gustavo Pulitzer
Bernard Rudofsky
Achille Castigloni
Pier Giacomo Castigloni
Giulio Minoletti

domus 245
April 1950

FEATURING
Carlo Mollino
Mario Tedeschi

domus 250
September 1950

FEATURING
Giovanni Pintori
Marcello Nizzoli
Le Corbusier
Jean Prouvé

domus 245 aprile 1950

domus 246 ma

domus 246
May 1950

domus 250 settembre 1950

domus 251 ottobre 1950

domus 251
October 1950

domus 242–253 | Covers
January–December 1950

1950

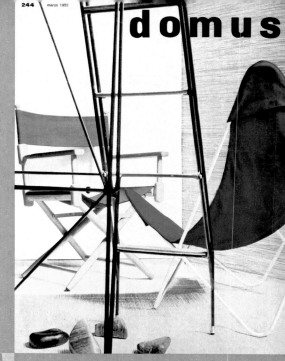

domus

domus 244
March 1950

FEATURING
Jorge Ferrari-Hardoy
Juan Kurchan
Antonio Bonet
H. K. Ferguson Co.
Antonia Campi
Gio Ponti
Ignazio Gardella

domus 248 / 249
July / August 1950

FEATURING
Richard Neutra
Ralph Erskine
Greta Magnusson
 Grossman
Renzo Zavanella
Carroll Sagar & Assoc.
Ray Komai
Paul McCobb
Kipp Stewart
Bernard Flagg

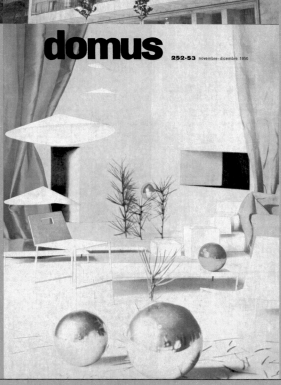

domus 247
June 1950

Cover designed by
Salvatore Fiume

FEATURING
Charles Eames
Ray Eames

domus 252 / 253
*November / December
1950*

FEATURING
Mario Tedeschi
Finn Juhl
Carlo Mollino

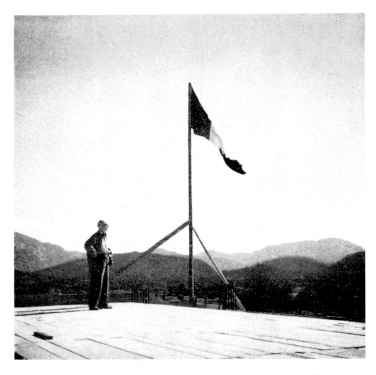

Le Corbusier e la bandiera innalzata sulla sommità della « Unité d'habitation » il 6 ottobre 49.

Le Corbusier
e
Marsiglia

L'edificio che Le Corbusier erige a Marsiglia, « *l'unité d'habitation de grandeur conforme* » è giunto, con la sua struttura in cemento armato, al suo fastigio.

Questo di Marsiglia è l'avvenimento architettonico moderno oggi più importante nel mondo. È nella stupenda tradizione francese determinare questi avvenimenti che di un problema tecnico-economico-sociale fanno un *monumentum* (non, s'intende, monumento in fatto di mole, chè un monumento per essere tale non ha necessità di essere grosso, ma in fatto di significato e di inserimento nella storia). Così è di questo edificio, vero monumento nella ricostruzione edilizia francese e nel complesso francese di realizzazioni destinate a risolvere, in quel Paese, il problema dell'abitazione.

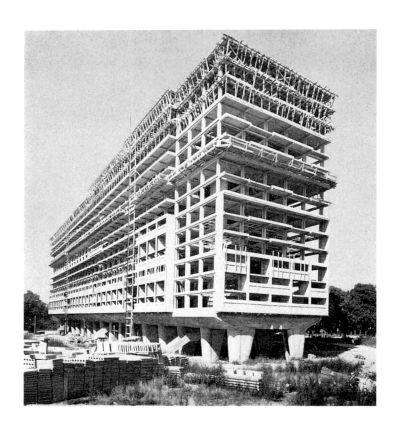

domus 242
January 1950

Le Corbusier and Marseilles

Unité d'Habitation, multifamily housing unit in Marseilles designed by Le Corbusier: under construction, photograph of Le Corbusier on roof, living/dining room

16

Da noi esiste un piano finanziario, il Fanfani-case, che provoca e promuove, *quantitativamente*, le costruzioni. Ma come? Il piano non fa distinzione fra casa e casa, non esige affatto le case migliori, non conosce l'architettura, è indifferente, è estraneo a questa ambizione di cultura, e — diciamolo — di civiltà. Come avvenimento architettonico ha esso forse la risonanza mondiale che la Francia raggiunge con l'evento di Marsiglia? Il nostro piano ha determinato esclusivamente un meccanismo finanziario, una deviazione di capitali verso le case. Ma non ci garantisce affatto, anzi, che l'Italia, la santa Italia, in virtù del successo del Piano non risulti proprio coperta un giorno di brutte case, di inintelligenti architetture.

Perchè Tupini, Ministro dei Lavori Pubblici, e Fanfani, se vogliono lasciare un buon nome, non s'incontrano a Marsiglia con Le Corbusier? Noi, docenti della Facoltà d'Architettura di Milano, ci proponiamo di portare a Marsiglia i nostri allievi e colleghi, e pensiamo che altre Facoltà si uniscano a noi in questo viaggio.

Diamo intanto per chi conosce questa costruzione, un bollettino fotografico: oltre la struttura finita è qui illustrato l'alloggio tipo, che è realizzato già come *maquette al vero*. Ecco l'ambiente di soggiorno con la balconata superiore e gli ambienti separabili per i ragazzi. L'assunto di Le Corbusier? Situare in un posto stupendo (come gli antichi romani situavano i loro conventi, e i Signori le ville e i castelli: altre « unità d'abitazione » essi pure) un edificio che, godendo di verde, aria, sole, luce in un perfetto orientamento e insolamento, con *isolamento acustico*, e *visuale perfetta* (libertà), realizzi alloggi studiatissimi ed indipendentissimi, in un complesso dotato di tutti i servizi (autorimessa, asilo, scuole, cultura fisica, stanze per ospiti,

infermeria, assistenza medica e farmaceutica, ristorante, negozi, servizio postale, ecc. ecc.).

Tutto ciò realizzato ricorrendo a quei mezzi e metodi moderni, progettistici e realizzativi che (in pura analogia produttiva) consentono la realizzazione delle grandi navi, altre « unità d'abitazione » esse pure. Solita obiezione: è un falansterio, è una caserma, ecc. Rispondo con un riferimento: via Boccaccio a Milano (una cosidetta via « signorile »!) ha un lato continuo per circa 400 metri di case: che sieno di diversi proprietari e di diversa bruttezza, e che abbiano dieci ingressi separati non conta, esse sono, si voglia o no, un blocco continuo di abitazioni, anche più grosso di quello di Marsiglia. Ma quale la differenza? 1) che questo blocco malsano di via Boccaccio, affogato fra opprimenti strade asfaltate, senza alberi e visuale, è difforme, eterogeneo, disunito, ha un lato *completamente a nord* cosicchè più d'un centinaio d'ambienti non vedono mai il sole; 2) che gli abitatori di questo blocco in una strada rumorosa e senza verde, per spedire un telegramma debbono percorrere in media 800 metri, (per raggiungere l'ufficio postale di via Leopardi), e 300 per un telefono pubblico, e 300 per raggiungere farmacista, macellaio, droghiere, salumiere, 500 cartolaio, 500 una autorimessa, 1000 un posto di soccorso, 3000 un piccolo albergo, 1000 un giardino, 1500 un asilo, 3000 una palestra o una pista, ecc. ecc., attraversando strade di traffico pericolose per bambini e vecchi.

Le Corbusier ha invece situato tutto ciò in un complesso unitario completo, con una unità-semplicità straordinaria di strutture e di impianti, in una realizzazione che ha — come mi compiaccio sempre di dire — la forma della sua sostanza. Nel che sta l'architettura. **G. P.**

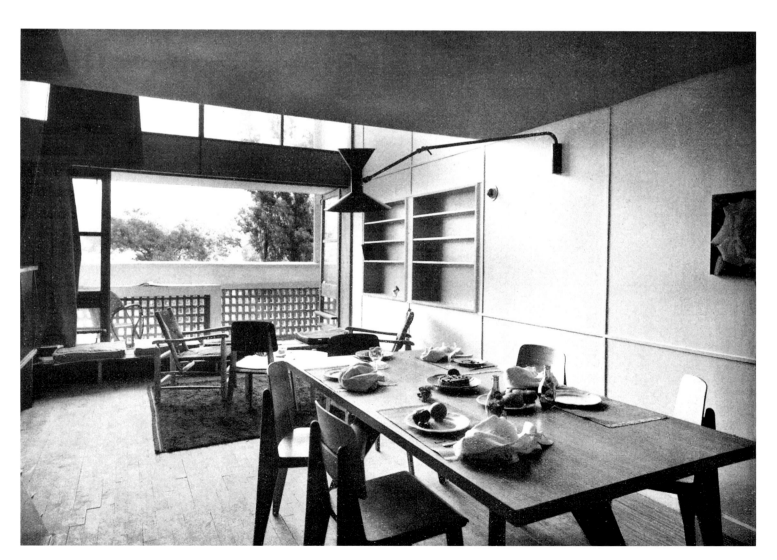

Photo Industrielle du Sud-Ouest

Translation
see p. 543

Quasi un marchio di «Le Corbusier» è
questo simbolo del «modulor» ossia del si-
stema di misura non decimale, inaugurato
da Le Corbusier in questa costruzione.

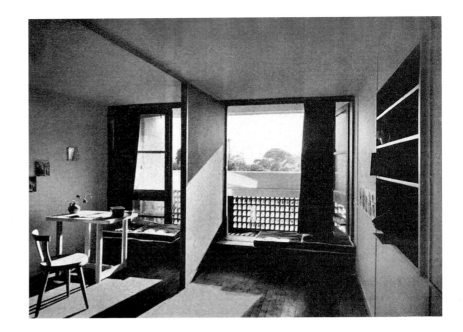

L'ambiente di soggiorno e pranzo dell'al-
loggio tipo, con la balconata in facciata.

↓ L'ambiente di soggiorno dell'alloggio tipo:
la scala interna porta alle camere da letto.

↑ Al piano superiore dell'alloggio tipo
i due ambienti separabili per i ragazzi.

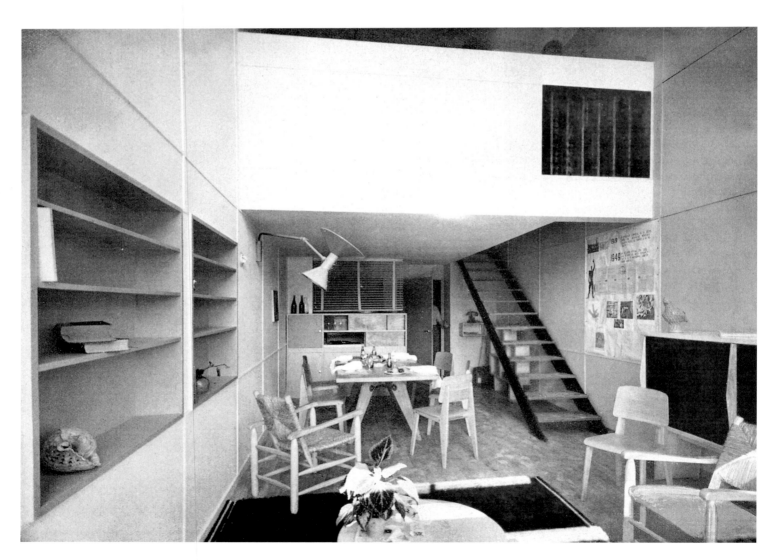

Photo Industrielle du Sud-Ouest

domus 242
January 1950

Le Corbusier and Marseilles

Unité d'Habitation, multifamily housing unit in Marseilles designed by Le Corbusier:
'Modular' measure unit, children's room, living/dining room

Translation
see p. 543

18

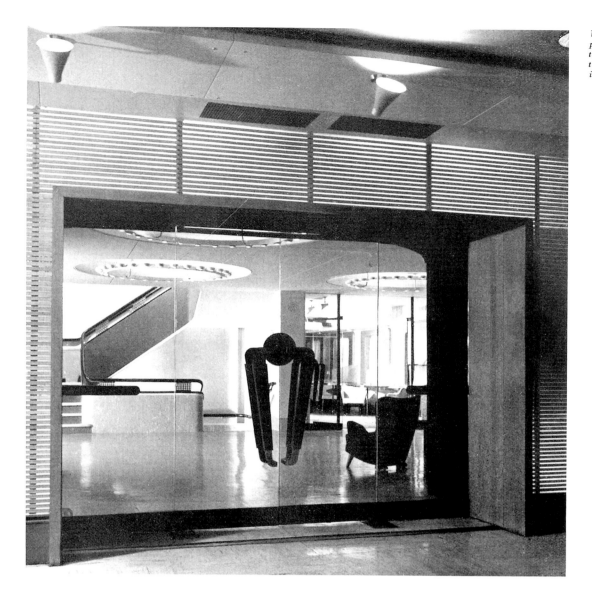

Vista dalla veranda verso il vestibolo di prima classe. La grande porta in cristallo temperato si apre nel mezzo di una parete tutta rivestita con «tapparelle» di larice illuminata da dietro a luce indiretta.

Nella sala da pranzo, un grande pannello di Sironi, alla parete, detta i colori dell'ambiente: verde per i metalli, grigio, rosa e ruggine per i tessuti e le pareti. All'estremità della sala, dietro i divani, tende in tessuto stampato su schizzi di Sironi.

Pulitzer nell'Esperia

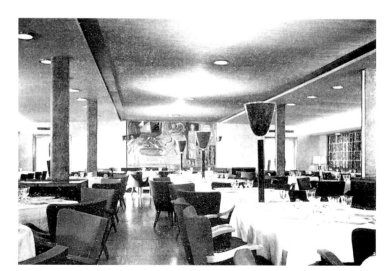

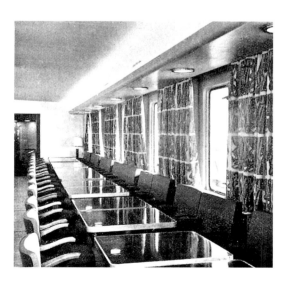

Pozzar

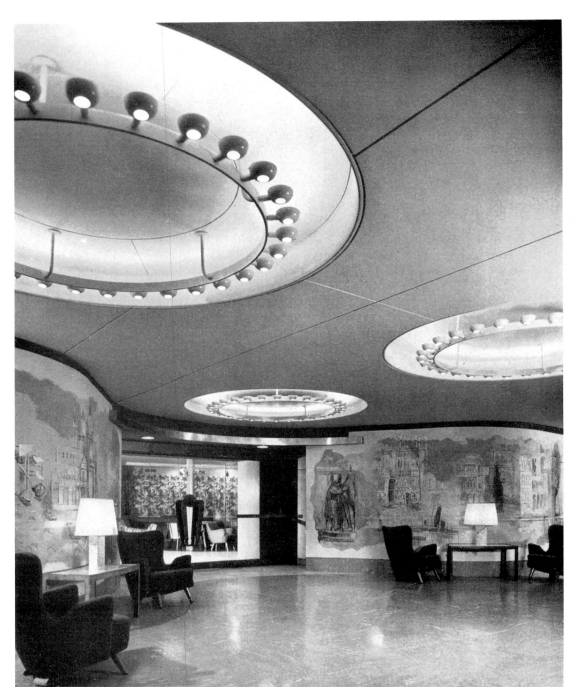

La galleria verso il vestibolo della prima
classe. Alla parete, un mosaico di Majoli:
di fronte, le vetrine di oggetti artigiani.

↓

Due fatti determinanti caratterizzano questo bell'arredamento di Pu-
litzer: l'« Esperia » è una grande nave piccola, di 10.000 tonnellate,
e il mare, sempre presente ai passeggeri, visibile da una finestra al-
l'altra come in uno yacht, ha dato all'allestimento caratteristiche
molto « navali ». Inoltre — fatto anch'esso sostanziale — la nave è
stata arredata tutta da Pulitzer, e l'arredamento, condotto da cima a
fondo dalla stessa mano, ha un carattere di unità che è essenziale in
un allestimento navale dove « tutto si vede quasi contemporanea-
mente », data la speciale natura degli ambienti.

L'arredamento, come è vocazione di Pulitzer, è tutto composto sul
« colore », che ne è l'elemento sostanziale; colore sobrio, gradual-
mente modulato da una sala all'altra. Insieme al colore giocano le
luci che in parte sono di forme fantastiche, in parte sono intere
pareti luminose. Non decorazioni, ma opere d'arte, è un altro prin-
cipio di Pulitzer con cui è definita la natura del suo arredamento.
L'« Esperia » è la prima nave italiana nuova, in questo dopoguerra.
Dalla sua fresca bellezza traiamo auspici per future navi italiane.

Mozzatto

domus 242
January 1950

| Pulitzer on the 'Esperia'

Interiors of the *Esperia* ocean liner designed by Gustavo Pulitzer: first-class vestibule,
gallery, writing room, first-class veranda

20

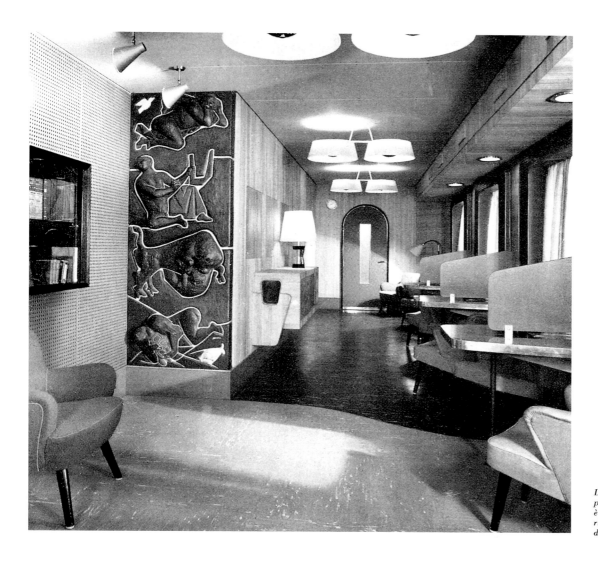

*La sala di scrittura di prima classe: un
pezzo d'arte « riassume » la decorazione:
è il pannello a muro di Mascherini, basso-
rilievo in gesso « sadi » color nero bucchero,
delineato in rosso e bianco calce.*

*Veranda di prima classe: mobili in rovere
e giunco, stoffe in gradazioni di verde-az-
zurro, giallo e bruno. Ducia Pulitzer,
moglie dell'architetto, si è occupata, con
felice scelta, delle stoffe e dei colori. Alle
pareti, una stoffa su disegno di Claris.*

Translation
see p. 543

La mia prima macchina da scrivere era italiana. Era una Olivetti portatile. Se gli scettici ancora dubitano dell'efficacia della pubblicità, io sono in grado di confessare che acquistai la macchina non perchè ne avevo bisogno, ma perchè il negozio Olivetti aveva un grande fascino per me. Era trasparente, quasi fluido; aveva un angelo guardiano di Genni, un colosso di gesso che volava coll'aiuto di fili di ferro invisibili. Il venditore mi concesse un ribasso del 30 % non per una ragione speciale, ma perchè a Napoli in quei tempi era l'uso. Come ho detto, l'acquisto della macchina non era una necessità, era una stravaganza. Le poche lettere che mandai agli amici le scrissi a mano. Non mi avrebbero mai perdonato una epistola dattilografata. Io invece detesto la corrispondenza scritta a mano; succede sempre che dopo aver lungamente faticato a risolvere la scrittura del mittente, rimane sul fondo un piccolo residuo di segni ermetici, che concentrano l'incomprensibilità.

Ma trovai altro impiego per la mia macchina. Composi inviti a pranzo (in casa mia) un po' come li fanno le piccole trattorie francesi: lista dei piatti scritta in forma di coppa o bottiglia. Gli antipasti facevano

Esempi rudofskiani di stoffe dattiloscritte

domus 242
January 1950

Typewritten Textiles by Rudofsky

Fractions textile and others designed by Bernard Rudofsky for Schiffer Prints based on the typeface of an Olivetti portable typewriter

22

da tappo e collo della bottiglia, mentre gli arrosti e i piatti del giorno formavano la pancia (della bottiglia). Però nei miei inviti a pranzo c'era poca scelta e quindi poca tipografia. Anche menzionando l'olio, il sale e il pepe, la composizione sarebbe sembrata povera senza gli ornamenti. Adoperavo perciò in profusione stelle, punti, frazioni e percentuali. Con un nastro bicolore rossonero, quelle pagine mi sembravano deliziose. A Natale dattilografai delle cartoline coll'albero di Natale, carico di stelle, ghirlande, candele lucenti, frutta ed ornamenti. Ma nessuno vi fece caso; la mia arte dattilografica andava, in genere, ignorata.

Solo quest'anno io fui vendicato. Fu quando mi venne l'invito di disegnare delle stoffe per tende e mobili. Non posso sopportare le solite stoffe commerciali stampate a rose e a pupazzi. E quelle artistiche è meglio lasciarle disegnare da Matisse, Moore o Dali. Così ho pensato queste.

L'Olivetti non l'ho più; ora è una Royal, pesante, nera. Col nastro nero, monocromo. Scrivo con gli indici (delle mani) soltanto. Non ho fretta. Ed ancora penso che scrivere parole con la macchina da scrivere non è altro che mancanza di fantasia. **Bernardo Rudofsky**

« Frazioni », stoffa dattiloscritta di Rudofsky, edita in U.S.A. dalla Schiffer Prints Division of Mil - Art Co.

Di fronte a questa casa inclinata all'indietro, i lettori non si accontentino di dire "che stranezza!", ma pensino se piacerebbe loro o no abitarvi, abitare in questa casa che offre loro il vivere al mare, anzi sul mare, e isolati come in uno di quei villini che è costoso costruirsi. Del resto, quando la costa scende calando sul mare, e sulla china i villini si dispongono uno dietro l'altro, il più vicino possibile ma senza togliersi reciprocamente la vista, non è tale "paesaggio inclinato" che questa casa riproduce? Questa casa fa una "costa artificiale" dove quella naturale è piatta e toglie la vista a tutte le case dietro. Se noi fossimo gli ordinatori edilizi della riviera Adriatica, piatta, in cui l'80% delle abitazioni non vede il mare, faremmo una costruzione ininterrotta di case come questa da Rimini a Pescara, una meravigliosa città lineare.

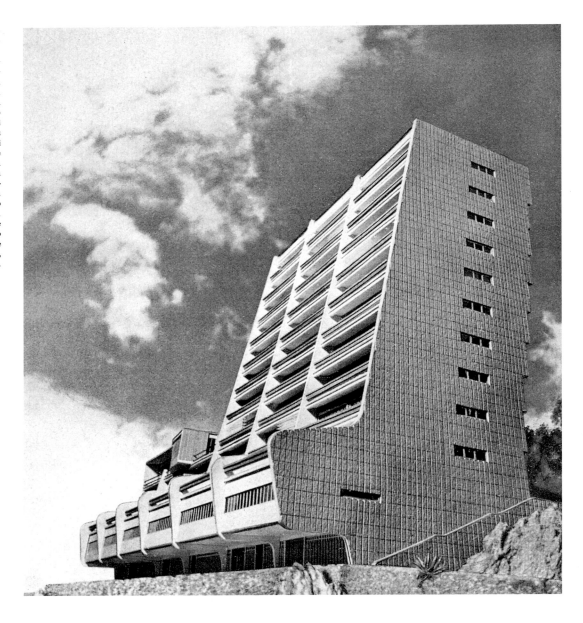

La casa al mare è una tribuna per "assistere al mare"

Carlo Mollino, arch.
Mario Roggero, arch.

Ci troviamo di fronte a un edificio che, per quanto ancora nella splendida condizione di « architettura in spartito » sta per calare dalla mente dell'architetto su uno dei più bei punti della riviera mediterranea.

A questo momento, crediamo che esso si orienti verso la Costa Azzurra, poichè sulla nostra riviera la predominanza e vicinanza dei grandi alberghi è ostica a questa candida casa-tribuna, che di simile ad essi non ha che le dimensioni, mentre lo spirito ne è del tutto differente.

Al contrario degli alberghi, e similmente alle grandi costruzioni di Mollino già da noi presentate, è una casa ad alloggi (piccoli, grandi, doppi, ecc.) concentrati e contigui ma studiati per il massimo di indipendenza e di isolamento. Non è un grande *alveare*, è una tribuna verso il mare, che

allinea gli alloggi su questo spettacolo, come palchi; è un insieme di unità d'alloggio indipendenti e isolate le une dalle altre. Sostituisce le casette sparse, non le abolisce.

Sopra l'aggregato degli alloggi mobili (massima elasticità interna delle piante), si erge da un lato la « villetta » vera e propria. Quale l'abbiamo vista nei grandi edifici di Mollino pubblicati, qui la riconosciamo. Oltre che imposta dalle ragioni pratiche e dal particolare vincolo di un contribuente, questa villa sul tetto, villa sentinella, villa pilota, villa navicella, è quel gesto asimmetrico che a Mollino non poteva mancare e che — dopo i tre come dopo i dieci piani tendenti a diventare, per lui, troppo « dogmatici » — libera tutta la costruzione e la solleva.

Perchè, appunto, la costruzione è

inclinata all'indietro, a piani arretrati? La ragione pratica — dicono Mollino e Roggero — è minima: non togliere troppa luce ai locali di soggiorno sulla fronte a mare, dato che i terrazzi su tutte le fronti sporgono di circa due metri. Ragione più imponente — dicono invece i due — è il fatto architettonico: da questa inclinazione accentuata dai diaframmi verticali, filanti anzi obliquamente verso l'alto, nasce la « serenità volante e silenziosa » di questa casa: non è — dicono — un volo prepotente, ma sognante; non è una intrusione, un piantarsi nel paesaggio (ciò che può essere anche bello in un altro genere di costruzioni): « se fosse stata verticale sarebbe avvenuto un fatto di *incombenza* sul mare: non si trattava di fare un atto di fierezza (Miramare) ma un atto di contemplazione: adagiandosi

domus 243
February 1950

A Sea Shore Building with a Terrace to View the Sea

Design proposal for a condominium in San Remo by Carlo Mollino and Mario F. Roggero: photomontage, sketch, drawing of side elevation, floor plans

24

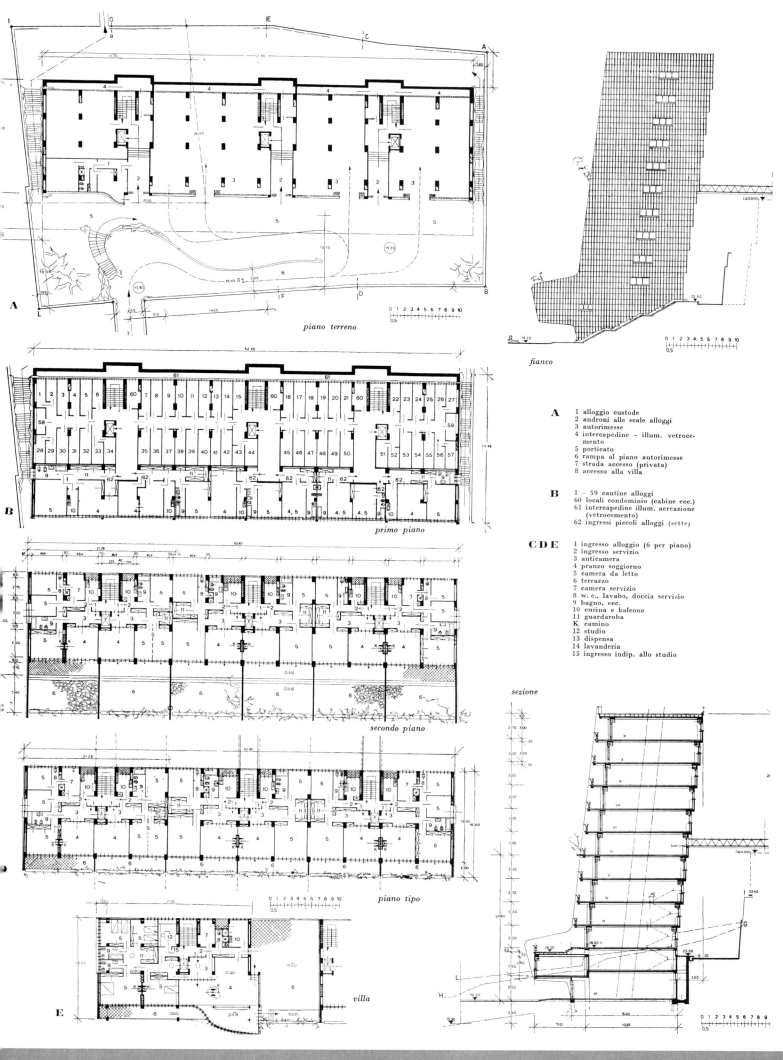

piano terreno

fianco

primo piano

secondo piano

sezione

piano tipo

villa

Translation
see p. 543

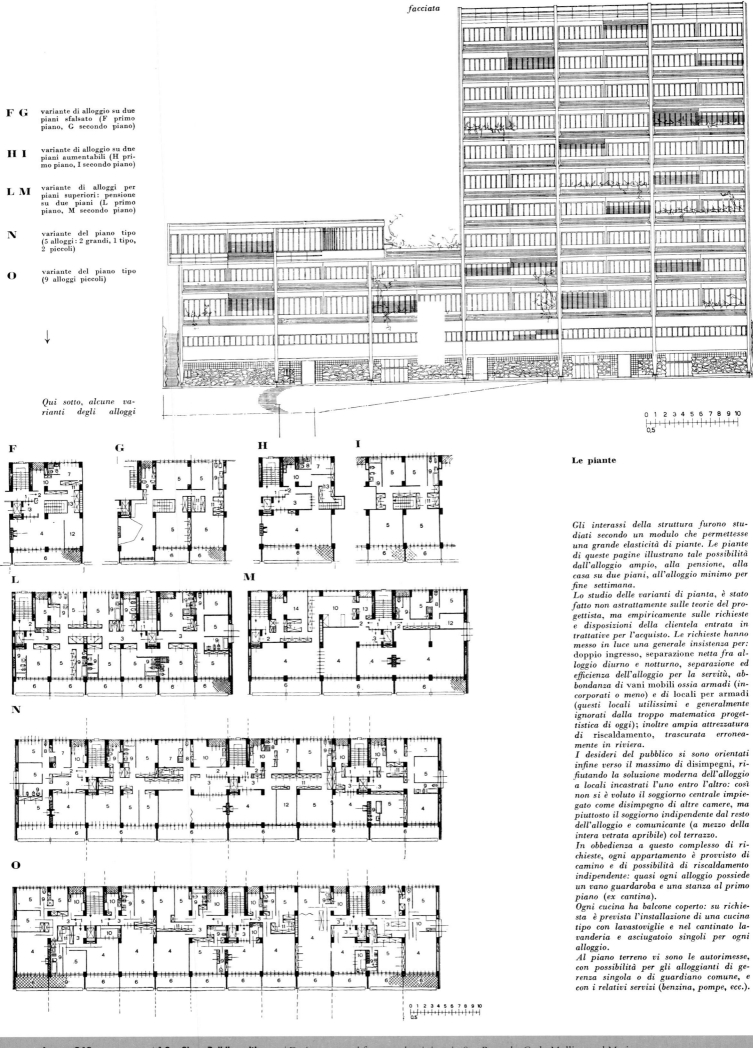

facciata

F G variante di alloggio su due piani sfalsato (F primo piano, G secondo piano)

H I variante di alloggio su due piani aumentabili (H primo piano, I secondo piano)

L M variante di alloggi per piani superiori: pensione su due piani (L primo piano, M secondo piano)

N variante del piano tipo (5 alloggi: 2 grandi, 1 tipo, 2 piccoli)

O variante del piano tipo (9 alloggi piccoli)

↓

Qui sotto, alcune varianti degli alloggi

Le piante

Gli interassi della struttura furono studiati secondo un modulo che permettesse una grande elasticità di piante. Le piante di queste pagine illustrano tale possibilità dall'alloggio ampio, alla pensione, alla casa su due piani, all'alloggio minimo per fine settimana.

Lo studio delle varianti di pianta, è stato fatto non astrattamente sulle teorie del progettista, ma empiricamente sulle richieste e disposizioni della clientela entrata in trattative per l'acquisto. Le richieste hanno messo in luce una generale insistenza per: doppio ingresso, separazione netta fra alloggio diurno e notturno, separazione ed efficienza dell'alloggio per la servitù, abbondanza di vani mobili ossia armadi (incorporati o meno) e di locali per armadi (questi locali utilissimi e generalmente ignorati dalla troppo matematica progettistica di oggi); inoltre ampia attrezzatura di riscaldamento, trascurata erroneamente in riviera.

I desideri del pubblico si sono orientati infine verso il massimo di disimpegni, rifiutando la soluzione moderna dell'alloggio a locali incastrati l'uno entro l'altro: così non si è voluto il soggiorno centrale impiegato come disimpegno di altre camere, ma piuttosto il soggiorno indipendente dal resto dell'alloggio e comunicante (a mezzo della intera vetrata apribile) col terrazzo.

In obbedienza a questo complesso di richieste, ogni appartamento è provvisto di camino e di possibilità di riscaldamento indipendente: quasi ogni alloggio possiede un vano guardaroba e una stanza al primo piano (ex cantina).

Ogni cucina ha balcone coperto: su richiesta è prevista l'installazione di una cucina tipo con lavastoviglie e nel cantinato lavanderia e asciugatoio singoli per ogni alloggio.

Al piano terreno vi sono le autorimesse, con possibilità per gli alloggianti di gerenza singola o di guardiano comune, e con i relativi servizi (benzina, pompe, ecc.).

domus 243
February 1950

A Sea Shore Building with a Terrace to View the Sea

Design proposal for a condominium in San Remo by Carlo Mollino and Mario F. Roggero: sectional plan, floor plans, photomontage, sketches

26

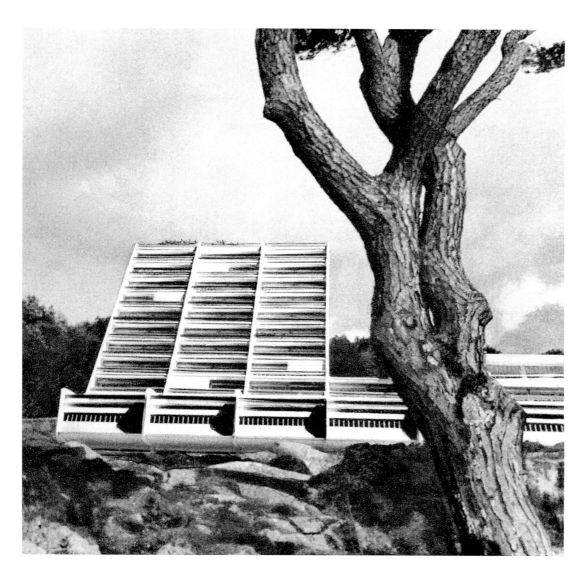

perciò all'indietro ». E questa struttura, apparentemente osata, non porta poi strutturalmente alcuna complicazione tecnica.

Le didascalie descrivono le caratteristiche delle piante e delle attrezzature dell'edificio e dei suoi interni; interni che si basano su qualcuna delle soluzioni piantistiche « classiche » dell'alloggio medio, soluzioni che per quanto si faccia si riducono a varianti su quattro o cinque schemi base — dicono gli architetti — e abbandonando le quali non c'è che da deviare o, da una parte, verso le infinite combinazioni a esagono, a spirale, ecc. alla Wright, o dall'altra, verso le altrettanto astratte soluzioni di alloggi concentrati e minimizzati.

Non è certo una casa ad alloggi minimi, questa, pensata per villeggianti di tutti i paesi e di tutte le categorie; e di tutti i tempi, si potrebbe dire osservando — nelle prospettive — i personaggi che vivono fra le righe di questa architettura. Mollino, come si è già detto, parte puntando sulla soluzione delle appassionanti necessità e complicazioni tecniche della architettura moderna, e poi ne evade, e viaggia. Nell'arredamento — *non una tripolina, non una parete in pietra a vista, non una serie di riflettori in fila, si noti bene* — predomina l'orizzonte: variamente interrotto dalle pareti mobili, vetrate o tramezze, secondo il piacevole e complicato gioco della casa giapponese.

Due soluzioni planimetriche

I disegni e le foto illustrano diverse soluzioni planimetriche. Quella primitiva è illustrata dai disegni: in essa la costruzione è prevista a mezza costa fra due strade su diverso livello, e qui l'edificio appariva collegato oltrechè alla strada bassa (sul mare) anche alla strada alta (alle spalle, a monte) attraverso sottili passerelle in ferro (travi a traliccio portanti). Nelle foto appare invece un successivo e definitivo collocamento dell'edificio, in cui la costruzione è posta sul livello del mare, fronteggiante una piccola baia.

Quando si ha da costruire una casa al mare, tutti i clienti si raccomandano '' che sia verso il mare ,, – '' con grandissime aperture sul mare ,, – '' voglio godere il mare ,, . Eppure quasi tutte le case della riviera potrebbero essere trasportate a Milano e non ne soffrirebbero: questa casa è l'unica che, portata in una città, non avrebbe più ragione d'essere: è la vera grande tribuna sul mare.

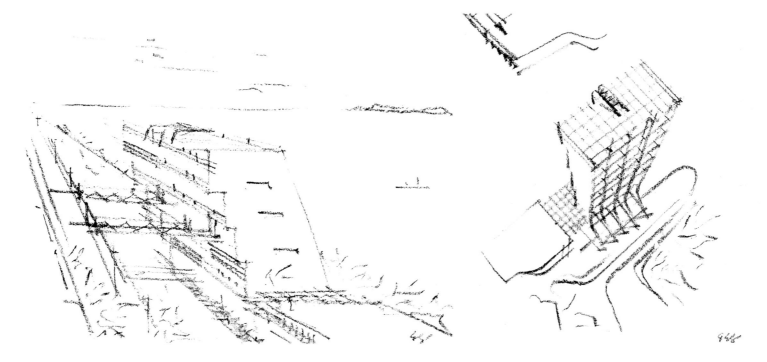

Translation
see p. 543

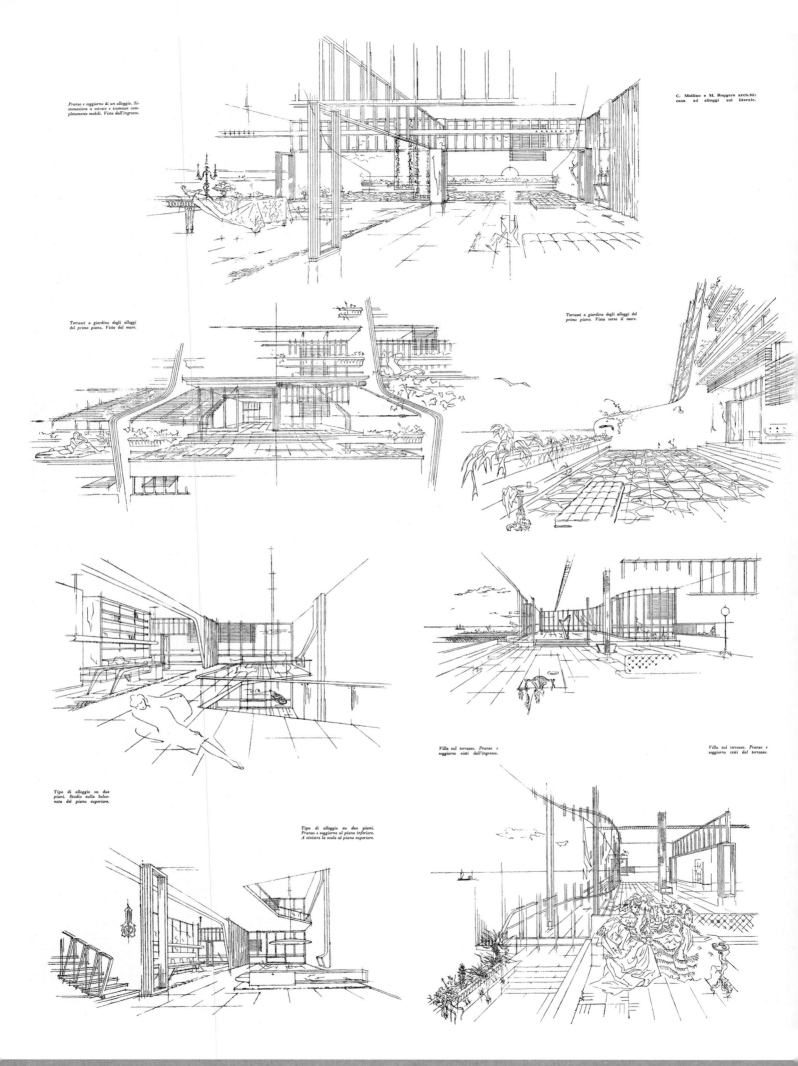

Pranzo e soggiorno di un alloggio. Sistemazione a vetrate e tramezze completamente mobili. Vista dall'ingresso.

C. Mollino e M. Roggero arch.tti: casa ad alloggi sul litorale.

Terrazzi a giardino degli alloggi del primo piano. Vista dal mare.

Terrazzi a giardino degli alloggi del primo piano. Vista verso il mare.

Tipo di alloggio su due piani. Studio sulla balconata del piano superiore.

Villa sul terrazzo. Pranzo e soggiorno visti dall'ingresso.

Villa sul terrazzo. Pranzo e soggiorno visti dal terrazzo.

Tipo di alloggio su due piani. Pranzo e soggiorno al piano inferiore. A sinistra la scala al piano superiore.

domus 243
February 1950

A Sea Shore Building with a Terrace to View the Sea

Design proposal for a condominium in San Remo by Carlo Mollino and Mario F. Roggero: sketches of living/dining room, terraces, study, entrance and terrace viewed from living/dining room, photomontages and sketches of angled elevation, living and terrace area

Mollino ha popolato questa casa di personaggi ottocenteschi, ossia impossibili: ma con ciò vuol mostrare che le doti di un alloggio devono avere una grande latitudine nel tempo, perchè i godimenti primordiali dell'abitazione e della natura sono di sempre. Tanto è vero che noi possiamo oggi, in una vecchia fattoria toscana, aggiornando i servizi, vivere con pienezza. Questa casa moderna regge all'antico, regge cioè al superbo e sottile criterio antico di "godere nell'abitare".

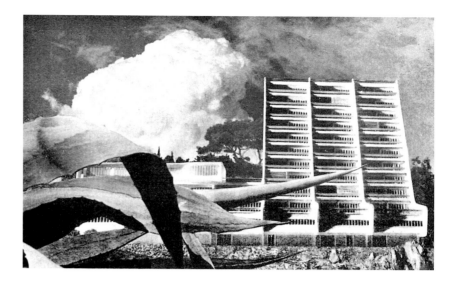

I terrazzi *Ogni terrazzo, per tutta la lunghezza di ogni alloggio, ha nel bordo esterno una persiana metallica in alluminio, a quattro elementi indipendenti: è una persiana ad alette inclinabili e regolabili, che risolve pienamente il problema di fare entrare la luce senza riverbero: infatti si può abbassare la zona inferiore delle alette, lasciando entrare aria e luce attraverso le alette superiori che dirigono la luce al soffitto, e non — come le tapparelle normali — al pavimento, dove si ha riverbero. Tale soluzione ha il vantaggio della mobilità, al confronto del «rompisole» che è fisso.*

Per i terrazzi al 2º piano, è inoltre previsto un sistema di guide tipo serra, lungo le quali scendono stuoie, anch'esse tipo serra.

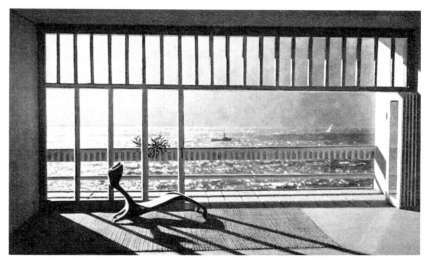

l'aspetto dei locali di soggiorno, aperti sul terrazzo a mare

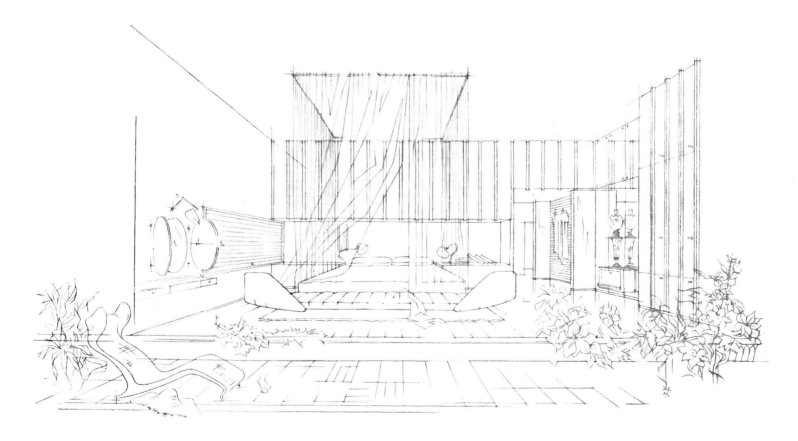

Translation see p. 543

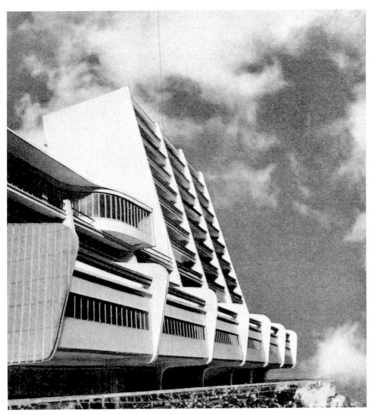

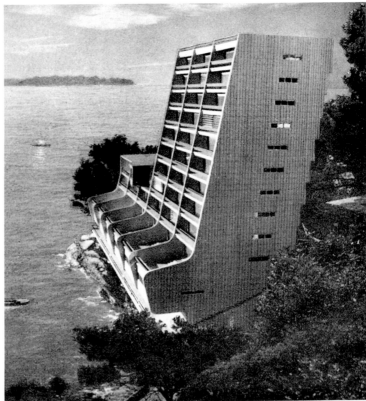

La struttura

La costruzione a piani arretrati, inclinata all'indietro, malgrado l'impressione di audacia costruttiva data dallo sbalzo, strutturalmente non porta alcuna complicazione tecnica: si riduce a una serie di diaframmi verticali cal colati come piastre forate: i calcoli hanno dimostrato la perfetta equivalenza con una struttura verticale Si solleverà l'obiezione che i terrazzi sovrastanti e progressivamente arretrati permettono a chi sta superiormente di vedere chi sta al di sotto; ma l'arretramento è calcolato in maniera che lo spessore stesso del parapetto del terrazzo (parapetto cavo, in terracotta smaltata, e contenente i fiori come un vaso continuo), taglia la vista in modo tale che ogni terrazzo sia isolato da ogni indiscrezione laterale, superiore e inferiore: vedi, qui sotto lo schizzo a destra in alto

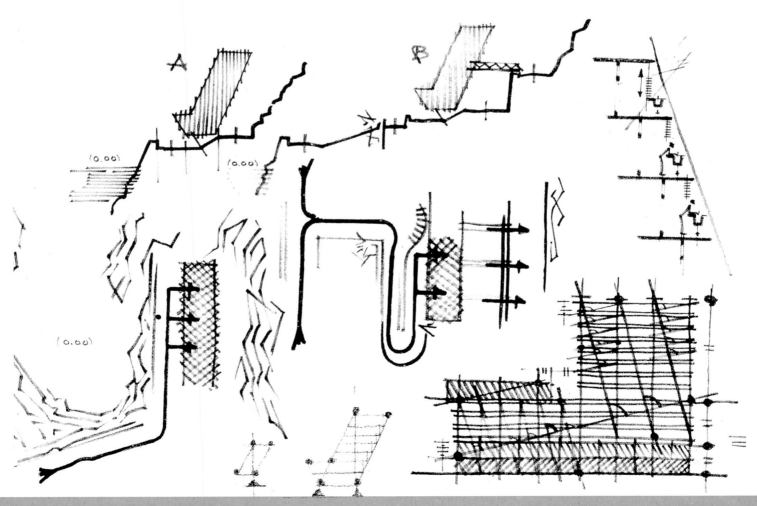

domus 243
February 1950

| A Sea Shore Building with a Terrace to View the Sea

Design proposal for a condominium in San Remo by Carlo Mollino and Mario F. Roggero: photomontages of angled elevations, foundation structural plan

| Translation see p. 543

30

Con la pubblicazione di questi due disegni, annunciamo la prossima pre-
sentazione di uno studio di Mollino sulle grosse costruzioni operaie, pro-
gettate secondo il metodo dei '' massimi di serie prefabbricata ,,.
Quale sia l'indirizzo, o il pensiero, di Mollino su tali costruzioni, lo si
può ricavare abbastanza efficacemente, per ora, nel disegno qui sotto,
dall'antitesi fra la realtà della casa e i cartelli della amministrazione.

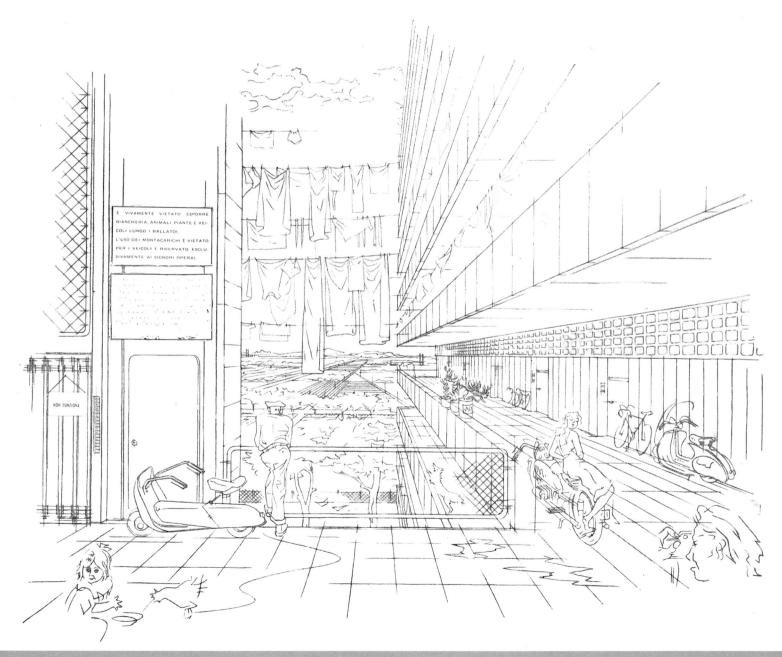

domus 243
February 1950

A Large Workers' Apartment
Block by Carlo Mollino, to be
Featured Shortly

Prefabricated apartment building designed by Carlo Mollino: sketches of general view
and apartment walkways

Translation
see p. 545

31

poltrona a dondolo Thonet 1860

La sedia: protagonista della tecnica e dello stile

Sedie fantastiche di Saul Steinberg, dal suo volume « Art of Living ».

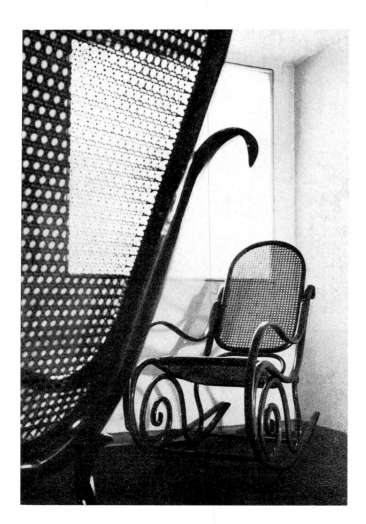

I ritorni di gusto sono rappresentati, nelle case, dalle sedie, il più psicologico di tutti i mobili (non parliamo poi delle poltrone, spesso più viventi dei loro stessi ospiti). Si può dire perfino che questa vecchia poltrona Thonet 1860, rimessa ora in onore, rivela addirittura il subcosciente del giovane architetto, cui la teoria attuale inibisce l'amore per la curva aggraziata, accettata solo, qui, come autografo storico perfetto.

The Chair: Protagonist of Technology and Style

Chronological development of the chair: Thonet rocking chair (1860), drawings by Saul Steinberg of fantasy chairs, *Domus* stacking chair designed by Ilmari Tapiovaara for Keravan Puuteollisuus, drawing of Eames chair by Saul Steinberg

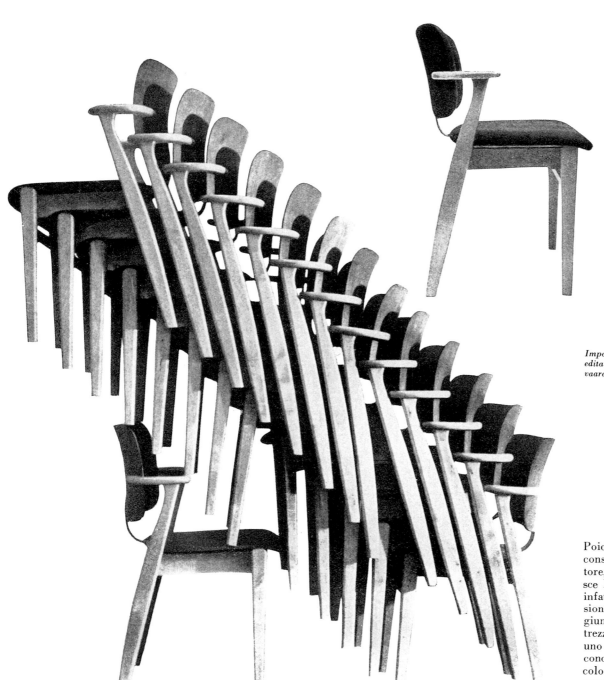

←

Importata dalla Finlandia, questa sedia è edita da Knoll, su disegno di Tapiovaara. Si notino i braccioli cortissimi.

→

Poichè la sedia è, fra i mobili, considerata la « firma » dell'autore, quella da cui se ne riconosce la calligrafia. Essa concentra infatti, entro le sue brevi dimensioni, il massimo di eleganza raggiungibile da un mobile: è un attrezzo, e sa assumere la finezza di uno strumento musicale; è il più conciso effetto di un brillante calcolo di tensioni e di equilibrio, come è il più conciso stemma di uno stile.

In America la sedia è il barometro della tecnica e della estetica di questi ultimi cinquanta e più anni: la sedia americana, risultato di un incrocio fra la inventiva e critica europea e la tecnica del nuovo mondo, batte in eleganza tutte le altre forme americane, aeroplani, radio, treni, automobili: la sedia di Eames, farfalla o libellula che sia, ne è un esempio perfetto. Quello che i grattacieli non hanno ancora raggiunto, questa sedia lo possiede. In America la sedia è popolare: le sedie di Eames, Saarinen, Aalto, Risom, Nelson, le vedi dappertutto, le riconosci — negli ambienti — come riconosci una uniforme in un ricevimento: in tutte le cucine e pranzo-cucine americane, e negli uffici, è la sedia di Olsen; in tutti i soggiorni la sedia di Eames con la poltrona a

Una interpretazione steinberghiana della sedia di Eames

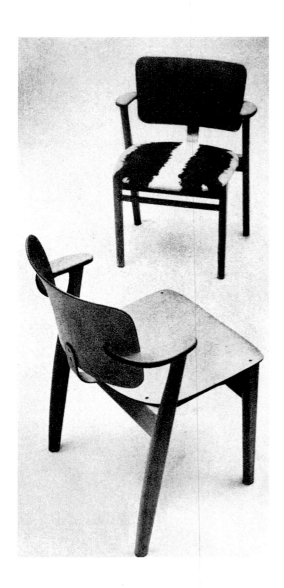

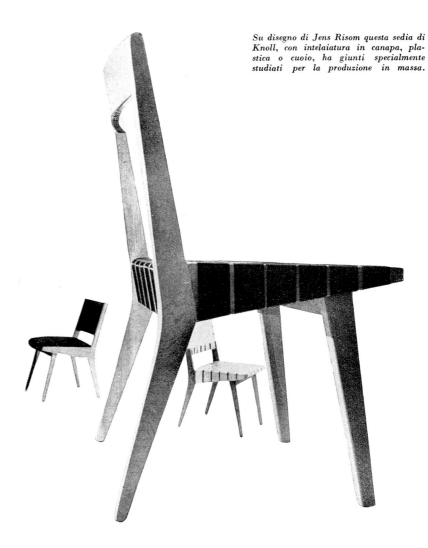

Su disegno di Jens Risom questa sedia di Knoll, con intelaiatura in canapa, plastica o cuoio, ha giunti specialmente studiati per la produzione in massa.

sedia di Knoll, in tela e metallo

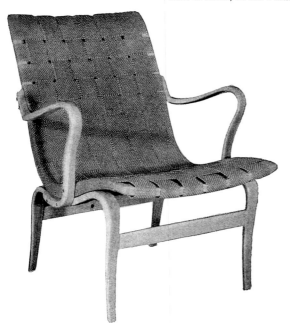

sedia di Bruno Mathsson

The Chair: Protagonist of Technology and Style

Chair designed by Ilmari Tapiovaara; side chair designed by Jens Risom; *Eva* armchair designed by Bruno Mathsson; tubular metal stacking chairs manufactured by Knoll; office chair designed by Hans Olsen; side chair designed by André Dupre for Knoll; *LCW* chair designed by Charles and Ray Eames for Herman Miller

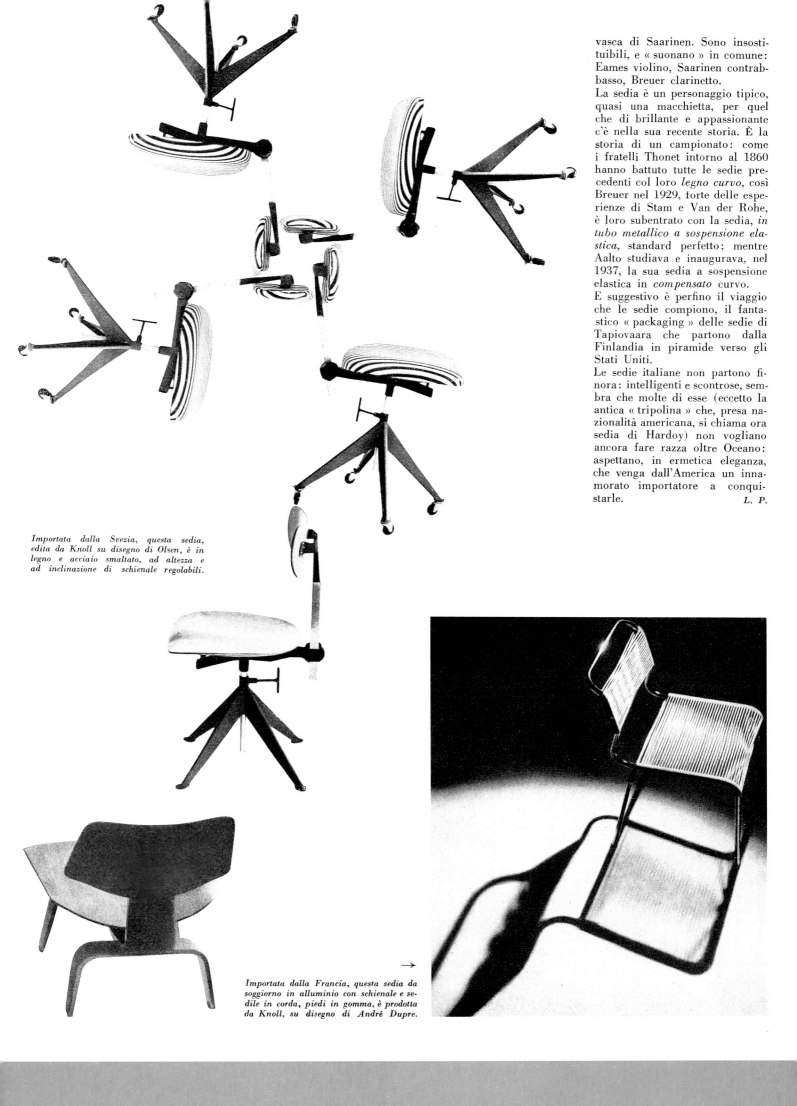

vasca di Saarinen. Sono insostituibili, e « suonano » in comune: Eames violino, Saarinen contrabbasso, Breuer clarinetto.

La sedia è un personaggio tipico, quasi una macchietta, per quel che di brillante e appassionante c'è nella sua recente storia. È la storia di un campionato: come i fratelli Thonet intorno al 1860 hanno battuto tutte le sedie precedenti col loro *legno curvo*, così Breuer nel 1929, forte delle esperienze di Stam e Van der Rohe, è loro subentrato con la sedia, *in tubo metallico a sospensione elastica*, standard perfetto; mentre Aalto studiava e inaugurava, nel 1937, la sua sedia a sospensione elastica in *compensato* curvo.

E suggestivo è perfino il viaggio che le sedie compiono, il fantastico « packaging » delle sedie di Tapiovaara che partono dalla Finlandia in piramide verso gli Stati Uniti.

Le sedie italiane non partono finora: intelligenti e scontrose, sembra che molte di esse (eccetto la antica « tripolina » che, presa nazionalità americana, si chiama ora sedia di Hardoy) non vogliano ancora fare razza oltre Oceano: aspettano, in ermetica eleganza, che venga dall'America un innamorato importatore a conquistarle.

L. P.

Importata dalla Svezia, questa sedia, edita da Knoll su disegno di Olsen, è in legno e acciaio smaltato, ad altezza e ad inclinazione di schienale regolabili.

→

Importata dalla Francia, questa sedia da soggiorno in alluminio con schienale e sedile in corda, piedi in gomma, è prodotta da Knoll, su disegno di André Dupre.

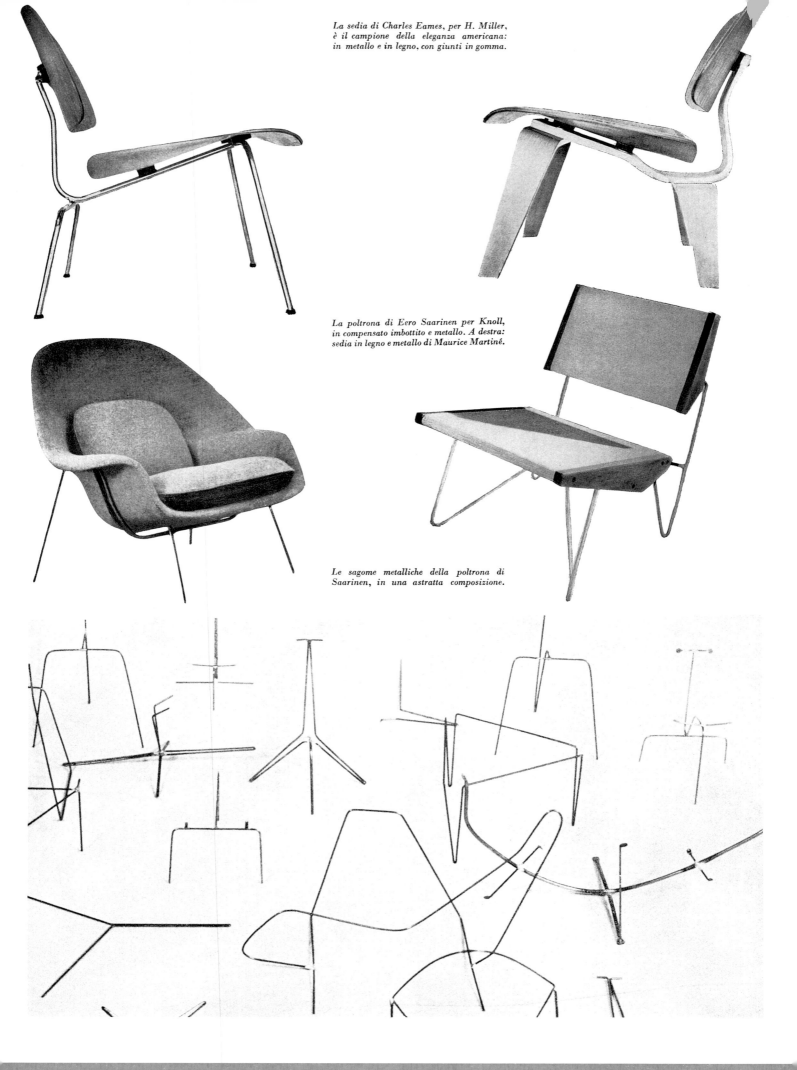

La sedia di Charles Eames, per H. Miller, è il campione della eleganza americana: in metallo e in legno, con giunti in gomma.

La poltrona di Eero Saarinen per Knoll, in compensato imbottito e metallo. A destra: sedia in legno e metallo di Maurice Martiné.

Le sagome metalliche della poltrona di Saarinen, in una astratta composizione.

domus 243
February 1950

The Chair: Protagonist of Technology and Style

LCM and *LCW* chairs designed by Charles and Ray Eames for Herman Miller; *Womb* chair designed by Eero Saarinen for Knoll; wood and metal chair designed by Maurice Martiné; sketch of chair and table legs by Eero Saarinen

36

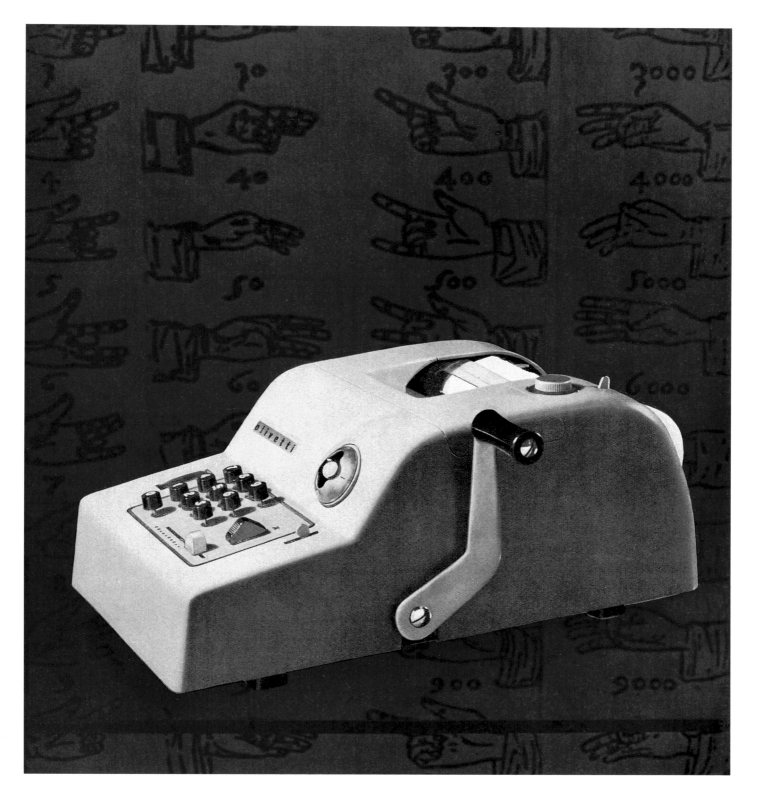

Olivetti Summa 15

" ogni calcolo alla mano ,,

Addizionatrice scrivente azionata a mano che racchiude in dimensioni
ridotte le capacità di lavoro di un calcolatore completo: addiziona,
sottrae direttamente, moltiplica, dà i totali anche negativi con un
solo colpo di manovella. Prodotta in grandi serie dalla fabbrica Olivetti è
un moderno mezzo di lavoro destinato ad avere una larga diffusione e ad
esercitare una notevole azione calmieratrice per il suo prezzo modesto.

domus 243
February 1950

Advertising

Olivetti advertisement designed by Giovanni Pintori showing *Summa 15* calculator
designed by Marcello Nizzoli

La "gommapiuma" nell'arredamento

Le qualità tecniche di questo materiale sono già molto conosciute; la grande leggerezza, la morbidezza, l'inalterabilità, ecc. sono note ormai a tutti ed è molto più interessante far notare qui ai lettori quali nuovi procedimenti tecnici e costruttivi permette la "Gommapiuma„ e quali nuove possibilità derivano nel campo formale e stilistico dell'arredamento e nel comfort della nostra casa. Abbiamo riportate come esempio, due poltrone pensate e realizzate con metodi e procedimenti differenti e per un impiego differente. Tutte e due però rappresentano un risultato tecnico e formale nuovo, impossibile ad ottenere attraverso vecchi procedimenti.

Si è raggiunta la comodità con il minimo di spessore, (bisogna disabituare l'occhio a valutare la comodità in centimetri di imbottitura) e la forma è rimasta leggera, la linea elegante. Il concetto del « comfort » che si trasforma ed assume nuova vitalità attraverso il tempo, fa derivare da queste forme una sua interessante definizione; l'arredamento moderno va verso i mobili leggeri, semplici, facilmente trasportabili, smontabili e di facile pulizia, e il gusto moderno ama le forme leggere, morbide, adeguate al nostro corpo e fatte per i nostri movimenti. La "Gommapiuma„ è un materiale che si adatta bene a queste nuove esigenze. **G.**

Una poltroncina disegnata dall'arch. Franco Albini. Consiste in un telaio indipendente in legno con sedile e schienale in listelli disposti in modo da permettere la massima elasticità. Il cuscino rimovibile è ottenuto con due lastre cellulari di mm. 25 sovrapposte e lo schienale con uno strato di lastra di mm. 30. Per analogia riportiamo questa poltrona a sdraio americana del 1871 che col sistema a liste di bronzo incrociate è la conferma di una ricerca nella stessa direzione.

a b c

Della poltrona riportata in basso, diamo i dettagli tecnici. La prima fotografia mostra in sezione il particolare in alto dello schienale. Lo strato di lastra cellulare gira sul nastro « Cord » (nastro costituito da due orditi incorporati nella gomma. Le altre fotografie mostrano i particolari: a) delle fiancate in panforte ricoperte con lastra piena di mm. 10; b) del limite anteriore del sedile che presenta il nastro Cord incrociato; c) del punto di passaggio tra sedile e schienale dove i due strati di « Gommapiuma » si incontrano e vengono fissati su un traverso.

Questa poltrona in "Gommapiuma„ è stata disegnata dall'architetto Marco Zanuso; le fotografie riportate sopra rappresentano i dettagli tecnici della stessa. Si nota subito la leggerezza della linea in confronto alle poltrone tradizionali che affidavano la loro comodità a forti spessori di imbottitura. Il sistema costruttivo ha come particolarità: fiancate in panforte ricoperte in lastra piena di "Gommapiuma„ telaio del sedile, solidale alle gambe, e telaio dello schienale ambedue staccati e collegati alle fiancate mediante bulloncini. Il molleggio è raggiunto mediante un sistema misto, nastro Cord e "Gommapiuma„ che risulta il più economico ed elimina inutili spessori.

Rotoli di lastra cellulari di spessori da mm. 30/50 (a destra).

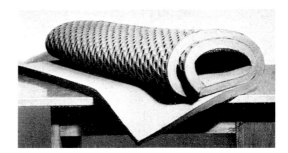

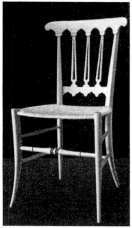

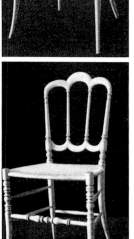

Sedie di Chiavari

Leggerissime — e collaudate a reggere il peso di due quintali — le sedie di Chiavari, in faggio, in acero bianco, in noce, in palissandro, hanno sedile impagliato in raffia, giunco, midollo di salice. Si costruiscono da più di un secolo. Qui presentiamo una serie dei « modelli antichi » eseguiti da Sanguineti, Chiavari.

Poltrone svedesi in serie

Questa poltrona di Finn Juhl è classica della produzione svedese. È in faggio e noce: lo schienale e il sedile possono essere imbottiti in stoffa. (Disegni di Del Conte).

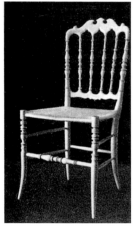

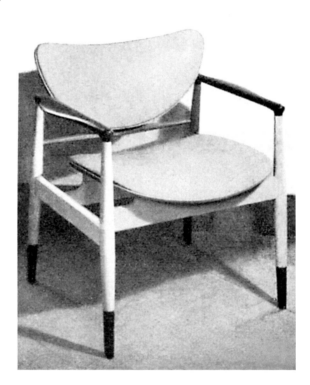

Poltrona in legno e paglia

Una comoda e semplice poltrona in legno e paglia, per casa e terrazzo. (Dis. di Ligabue).

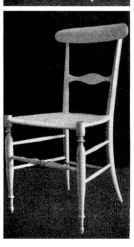

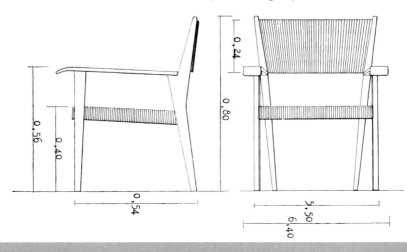

domus

domus 244
March 1950

| Cover

domus magazine cover showing folding director's chair and *Butterfly* chair designed by
Jorge Ferrari-Hardoy, Juan Kurchan and Antonio Bonet

40

Acme Photo

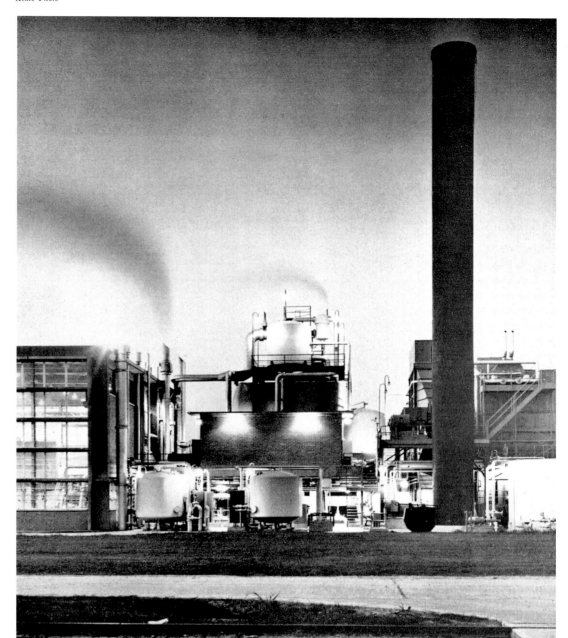

Si dirà: una volta gli edifici contenevano le macchine, quando le
macchine erano ancora piccole,
trasportabili, adattabili ai locali; poi le macchine sono cresciute, si sono ingigantite, e
hanno rotto il guscio delle pareti. Ora stanno all'aperto: quali immense pareti e tettoie vorresti erigere per contenere queste enormi caldaie? e per proteggerle da che?

La loro massa all'aperto è imponente e affascinante come
quella di una fortezza; una fortezza gioiello, coi suoi spettacolosi effetti di trasparenze e di
controluce, di volumi pieni e di
intrichi di fili. Rivestirle di una
architettura sarebbe altrettanto
assurdo quanto ingabbiare un
monumento.

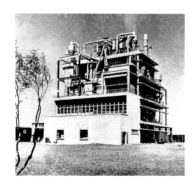

Macchine all'aperto

Nella foto in alto: il potente effetto del la
voro notturno in una fabbrica a Corpus
Christi nel Texas, una raffineria di semi:
il gruppo delle caldaie è del tutto all'aperto:
le turbine, le pompe e le attrezzature più
delicate sono custodite entro la gabbia di
vetro, a sinistra.
Metà casa - metà macchina è il piccolo
blocco all'aperto nella foto a sinistra, de
posito per fermentazione e trasformazione
dei semi: si notino, sulla destra dell'edificio,
le visiere a sbalzo, per la protezione dal
sole e dalle tempeste di pioggia.
Del tutto senza pareti (foto a destra) è
l'ala della fabbrica dove la lavorazione del
materiale esige circolazione di aria fredda
e talvolta comporta il pericolo di esplo
sioni. Progetto H. K. Ferguson Co.

domus 244
March 1950 | **Open-air Machines** | Refinery in Corpus Christi, Texas, designed by H. K. Ferguson Co. | Translation
see p. 545

41

Astrattismo
e ceramica

Abstraction and Ceramics

Ceramic vases, pipe holders and ashtrays designed by Antonia Campi for Società
Ceramica Italiana Laveno

Questi pezzi di Antonia Campi ideati per Laveno, testimoniano di un'intelligente traduzione dell'astrattismo nella ceramica d'uso: non più, come già si è fatto, stampando nel centro dei rotondi piattini o sulle simmetriche convessità dei vasi, qui e là, dei motivi astratti presi di peso, tanto per fare dei pezzi « moderni ». Qui disegno e forma nascono dal medesimo getto, dal medesimo gusto di un asimmetrico gioco di « negativi », e il pezzo di ceramica ne acquista una valida armonica unità.

Vasi e portapipe in ceramica della Società Ceramica Italiana Laveno, su disegno di Antonia Campi.

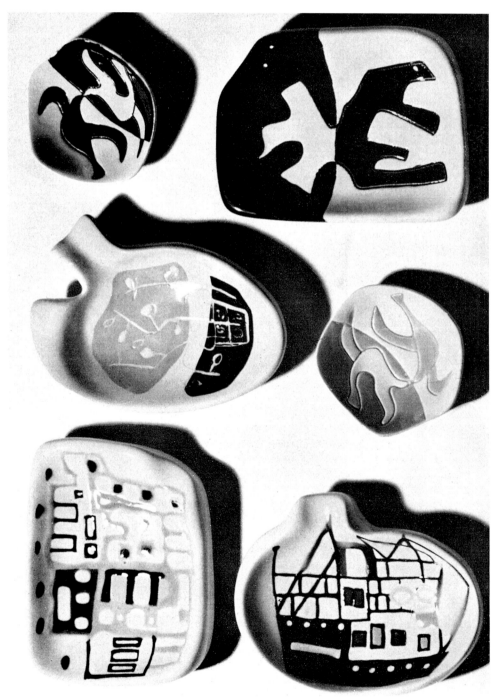

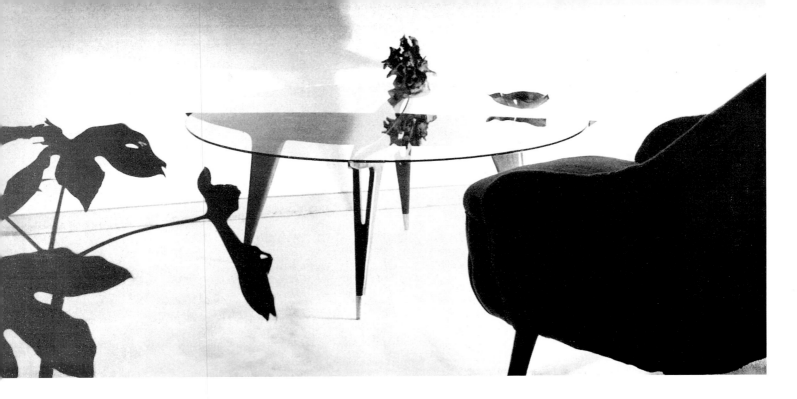

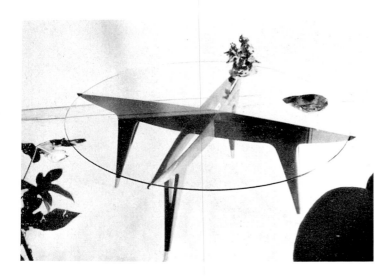

Tavolino di Gio Ponti, in legno e cristallo, con puntali in ottone; notare la sagoma « vuota » della struttura; sul tavolo una « battaglia » in ceramica di Lucio Fontana e una coppa «a foglia» in smalto di De Poli.

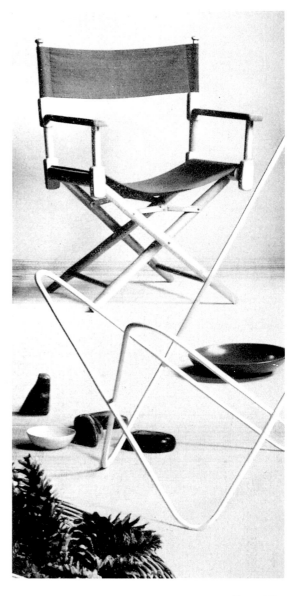

A destra: poltroncina pieghevole da ter- razza e giardino, in legno naturale e tela verde, sul modello delle poltroncine da campo dei registi cinematografici. In primo piano, la sagoma rigida della « tri- polina metallica », in ferro laccato bianco. A terra, fermacarte e ciotole in pietra scavata e lucidata (produzione Azucena).

Mangani-Host

domus 244
March 1950

Snapshots of Some Furniture

Table designed by Gio Ponti; folding director's chair; frame of *Butterfly* chair designed by Jorge Ferrari-Hardoy, Juan Kurchan and Antonio Bonet; wardrobe designed by Ignazio Gardella; floor light; steps; two *Chiavari* chairs

44

Istantanee di alcuni mobili

Abbiamo sorpreso con l'obbiettivo alcuni mobili notevoli di passaggio per Milano. Del tavolino Ponti è stata notata la speciale leggerezza della sagoma « vuota » sotto la lastra di cristallo.

Si è pure osservato, e non è la prima volta, uno speciale affiatamento fra le due gemelle seggioline Chiavari e il grande paravento in cinz bianco e nero.

Ospite nuova, di origine straniera, la poltroncina pieghevole da regista, in legno e tela, si è ben incontrata con la internazionale «tripolina».

Dorso a dorso, due seggioline di Chiavari; in acero lucidato quella chiara, in acero verniciato nero quella scura. Alla parete, cinz bianco e nero. La scaletta è in ferro verniciato nero, con gradini in legno e piedini ricoperti in gomma (Azucena).

Armadio per camera da letto in mogano all'esterno e in ciliegio all'interno, su disegno dell'arch. Gardella. « Servo muto » a due piedini, in ciliegio, fusto in ottone, base in marmo. Lampada a piede ad altezza regolabile e fusto in ottone (Azucena).

domus

domus 245
April 1950

Cover

domus magazine cover showing textile produced by Fede Cheti

Tutto è permesso sempre salva la fantasia

Stampa a muro, di sottilissimo spessore, appesa distaccata dalla parete, entro piccola cornice dorata.

Senza amareggiarci — dice Carlo Mollino — e senza per contro credere all'ottimismo avvenirista di crociate che ormai hanno una barba e una storia, constatiamo oggi un fenomeno che non ha precedenti: da mezzo secolo, lo « stile moderno » non riesce a imporsi, non riesce a diventare reale, si mantiene un ristretto e astratto stile di élite, nella palude di un generale eclettismo barbaro e superficiale, lo stile di oggi. Guardatevi intorno. *L'architettura moderna è un'eccezione.* « E non è per gusto di paradosso — afferma Mollino — che ritengo titolo di merito ogni firma che un architetto possa apporre a questo fallimento ».

La società oggi non ha forma e quindi non ha stile: la facilità tecnica, grafica, visiva, di comunicare anzi rappresentare immediatamente e contemporaneamente documenti di vita e perciò di gusto anche lontanissimi nello spazio e nel tempo, non l'ha educata, l'ha confusa, viziata, imbarbarita. La società ha cessato di pensare, informatissima e incolta.

« Su queste cause se ne sovrappone una terza — continua Mollino — dèmone e mito imponente che sovrasta l'entusiasta stupidità quotidiana del nostro secolo: *la utilità materiale. Viviamo infelici perchè è utile e rapido.*

Le seduzioni di una cucina rapida e meccanizzata, quanto desolante per la monotonia delle sue prestazioni (all'insegna dell'Insipido-Rapido-Colorato) assieme a quelle di un salotto o soggiorno in stile Chippendale modernizzato o imitato, hanno la medesima radice ».

E da tutto ciò nasce quell'attuale gusto barbarico che tanto più è squisito quanto maggiori e raffinate sono le possibilità tecnico-economiche di quella società. (Chi non lo crede — soggiunge Mollino — osservi quel barometro gigantesco non solo della realtà ma dei sogni della più grande massa umana, il cinema; le architetture, le ambientazioni nei film).

Di fronte a questo caos che non ha nemmeno la preziosità esausta di una qualunque « decadenza », che cosa fa l'architetto?

« L'architetto che si presume degno di tal nome, cioè non solo il tecnico o il profumiere », — dice Mollino — « parte per la tangente verso una sua presunta patria stellare sorella dell'utopia, inventa o crea mondi che ben raramente coincidono con la realtà.

Ben immerso in quest'aura ideale e di fronte a un tema divenuto ormai estremamente soggettivo, *l'architetto autentico* gode di una libertà invidiabile, si sente demiurgo in una sfera immaginaria dove il committente ha la consistenza di una farfalla o di un pipistrello. Se è una farfalla sarà tale da esser pronta a colorarsi del romanzo dell'architetto ».

Dice Mollino: « A seconda delle proprie convinzioni (sociali, reli-

Tavolino da notte sospeso a muro ai fianchi del letto, in acero e marbrite: cassetto e piano superiore rotante.

domus 245
April 1950

Everything is Permissible as Long as it is Fantastical: Two Rooms by Carlo Mollino

Interiors and furniture of the Casa Rivetti in Turin designed by Carlo Mollino: wall treatment and cantilevered night table

Translation see p. 545

47

Due stanze

di Carlo Mollino, arch.

giose, filosofiche), o ancora della vena del proprio scetticismo od ottimismo, l'architetto potrà esprimere, inflazionandolo, l'ideale di una sua civiltà utopica: sarà un mondo platonico, impeccabile nei suoi purissimi rapporti spaziali e cromatici; sarà un mondo surreale e clandestinamente evocativo; oppure ancora sarà il new-look idillico naturalistico. Infine l'architetto potrà operare i più clandestini o segretamente ironici incroci di questi e altri mondi ». « Tutti gli incidenti possono essere occasione determinante l'ambientazione. Tengo per fermo — Mollino afferma — che l'irrigidimento su programmi meccanicistici, funzionali, stilistici, sociali, servili, rivoluzionari o reazionari, sia fonte di sterilità e di accademia, anche se modernissima e *non di arte.*

Un'affermazione di profondità lapalissiana ritengo fermamente abbia sempre valore:

Tutto è permesso, sempre salva la fantasia, cioè la decrepita bellezza, al di là di ogni programma intellettualistico.

Sulla carta o nella realtà, salvo le solite eccezioni felici, tutti questi ambienti vivono solo, in definitiva, per il sogno demiurgico e nelle più divergenti direzioni di chi li ha disegnati e realizzati. Ed è forse in virtù di questo sogno che ancora vive e cerca di operare la setta inattuale e proterva degli architetti ».

Stanza da letto

Carlo Mollino, arch.

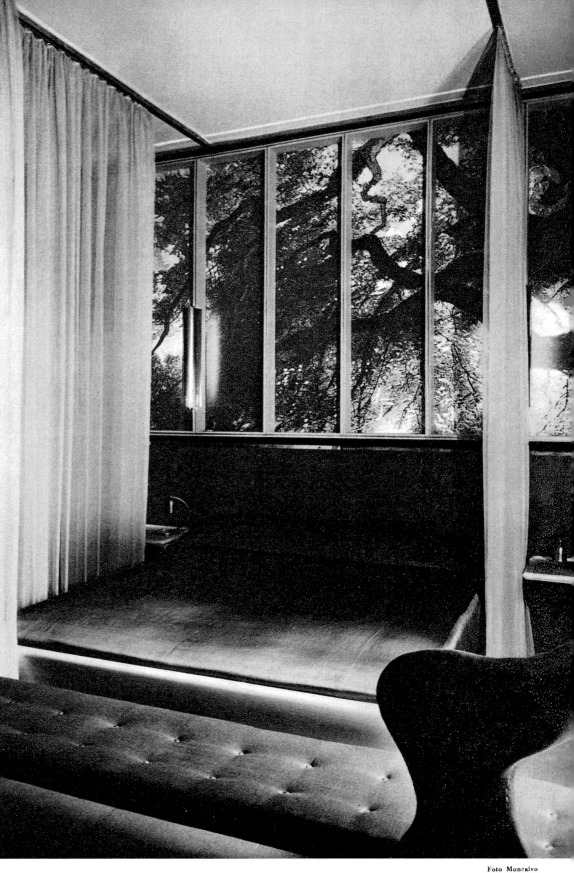

La stanza da letto, di aspetto giapponese; ai lati del letto le cortine scorrevoli; sopra, un ingrandimento fotografico di foresta.

Foto Moncalvo

Everything is Permissible as Long as it is Fantastical: Two Rooms by Carlo Mollino

Interiors and furniture of the Casa Rivetti in Turin designed by Carlo Mollino: views and details of bedroom

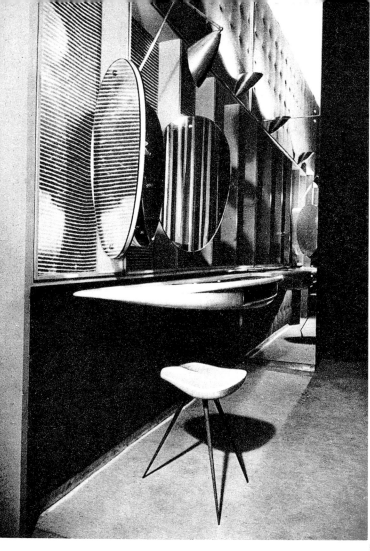

Camera da letto: parete di fronte al letto.
Porta laccata in avorio semi naturale. Il
pannello fotografico a parete, è ingrandi-
mento da incisione su legno (nuvole e
cielo). Psiche a quattro specchi, chiusa;
riflettori in ottone spazzolato orientabili.
Imbottitura della parete in rosso fragola;
così il divano e le poltroncine, sospesi a
sbalzo ai piedi del letto in acero lucidato
naturale. Bordo verticale della porta in
plexiglas. Moquette al pavimento in giallo
avorio. Cornici in avorio semi naturale

Stanza da letto

Carlo Mollino, arch.

Psiche di fronte al letto, a quattro specchi,
Si apre come un orologio a cassa, ad ante
sovrapponibili, specchiate. La sagoma por-
tante è in acero lucidato naturale. Lo sga-
bello è in acero massiccio lucidato, con
piedi in ottone. Tenda in velluto blu-viola.

Translation
see p. 545

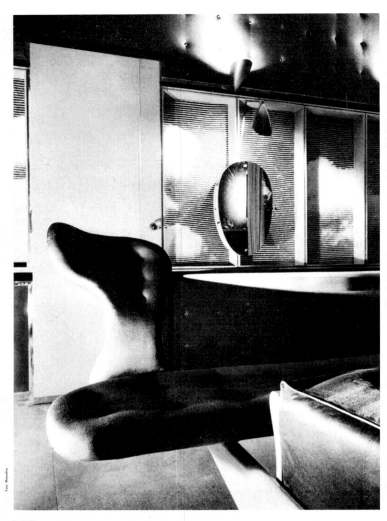

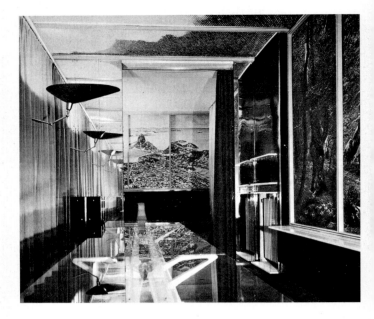

Stanza da pranzo
Carlo Mollino, arch.

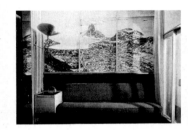

Stanza da pranzo: parti e cielo fotografici da incisione su legno. Pavimento in moquette di lana verde amaranto. Sopra: una veduta verso il salotto; il mobiletto a sinistra, sospeso, in marbrite nera, è apribile verso i due ambienti. Piani delle mensole in marmo Carrara statuario. Una parete «nero pianoforte» lucido; la parete di contro è tenda scorrevole in velluto giallo senape chiarissimo, e ne emergono i riflettori a braccio, in lamiera argentata. La parete di contro al salotto è in specchio. Cornici in avorio, dorature brunite in foglia. Coprifili in ottone.

Il salotto, con divano in velluto rosso, come la tenda scorrevole di separazione dal pranzo. Parete fotografica da incisione in legno. La porta a destra è scorrevole, laccata e dorata in foglia.

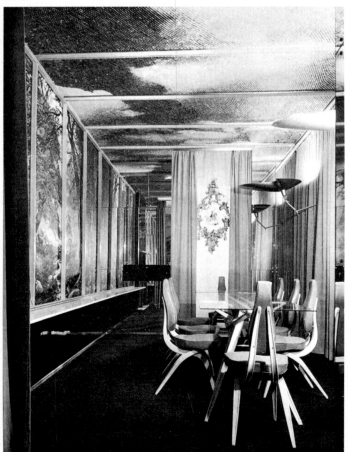

Ripetuti nella parete a specchio, i riflettori nella stanza da pranzo, in lamiera argentata, con braccio snodabile in ottone.

Stanza da pranzo
Carlo Mollino, arch.

Il tavolo nella stanza da pranzo, in acero luridato naturale, con piano in cristallo. Parti metalliche in ottone spazzolato.

domus 245
April 1950

Everything is Permissible as Long as it is Fantastical: Two Rooms by Carlo Mollino

Interiors and furniture of the Casa Rivetti in Turin designed by Carlo Mollino: bedroom, dining room, wall lights in dining room, *Aeronautical* dining table and side chairs

50

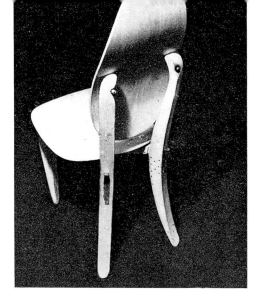
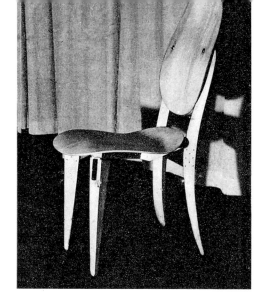

Sopra, la seggiola della stanza da pranzo, in acero lucidato naturale, con sedile e schienale imbottiti, in marocchino rosso.

Una sedia in legno naturale lucidato; sedile e schienale in compensato curvato; lo schienale è oscillante; giunti inchiodati in ottone, senza colla.

Translation
see p. 545

Foto Tedeschi - Domus

 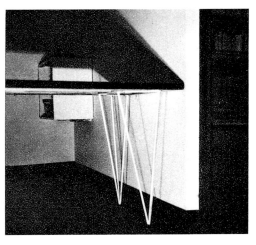 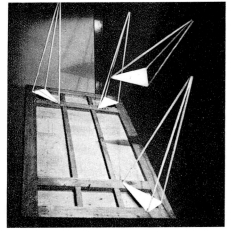

Le parti si compongono insieme come un meccano.

Un piano in legno, quattro gambe in ferro avvitate al piano: il tavolo. Poi la luce lo completa; l'ombra proiettata ha la stessa importanza dell'oggetto.

Intervista a un architetto

Mario Tedeschi, arch.

L'arredamento non è dato dai mobili, dice l'architetto Mario Tedeschi. Quando i mobili hanno soddisfatto le due esigenze fondamentali — sorreggere e contenere — la loro funzione individuale è finita ed essi passano, in funzione di volumi, entro quel gioco di colori, luci, forme, quel gioco fatto di estro e non di materia, che è l'arredamento.

L'arredamento è la nostra scenografia personale, il nostro modo di inventare delle distanze, delle visuali, coi mezzi della prospettiva, dei rilievi, dei dislivelli, di ombre e luci. Qui la nostra capacità può elettrizzarsi: qui il mobile diventa un elemento scenografico, come una statua, come una quinta.

Può essere un mobile di abete quanto un mobile di ebano, ha lo stesso ruolo: può anche non esistere affatto, ed essere dipinto sul muro. Se voglio un oggetto d'arte, un monumento, prendo un mobile antico, lo isolo come un frammento: ma se lo faccio ora, il mobile abbia il minimo di materia e il massimo di chiarezza. Ogni parte esprima chiaramente ciò che è, e le parti si compongano insieme come un meccano. Un letto matrimoniale: due elastici staccati, otto gambe di ferro avvitate al disotto. Un tavolo: una tavola piana (appoggio) quattro gambe staccate (sostegno). La serie entra a perfezione in questo gioco: questa libreria è il minimo

di sostegno e il massimo di carico. Con la luce ne faccio un pieno o un vuoto, la ingigantisco o la riduco.

Piena di oggetti prediletti, scompagnati, vecchi e nuovi, la casa è la tasca degli adulti: in mezzo ai frammenti, ai disegni, ai fogli, agli strumenti, noi stiamo e viviamo con pienezza e piacere.

Il vero arredamento è quello di Robinson Crusoe, dalla Bibbia all'accetta. Gli arredamenti principe, nella nostra mente, sono quelli di Antonello da Messina, sono quelli dei quadri di Dürer: stanze arredate come cervelli, arredate di oggetti: pistole, piatti, mappamondi, cannocchiali, sestanti, leoni, armille.

La libreria è il minimo di sostegno e il massimo di carico: con la luce ne faccio un pieno o un vuoto, la ingigantisco o la riduco.

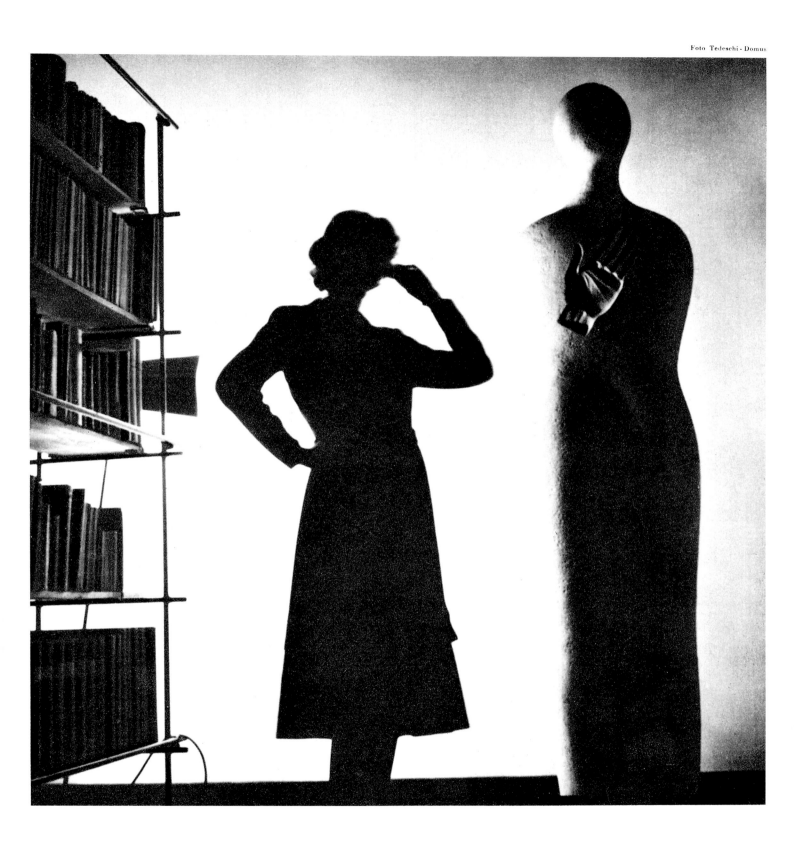

Translation
see p. 545

Anche la figura umana fa parte dell'arredamento. Essa si inserisce nel gioco oggetto-luce. Qui il mobile diventa un elemento scenografico, come una statua, come una quinta. (Il grande simulacro di gesso è ricordo di una passata triennale.)

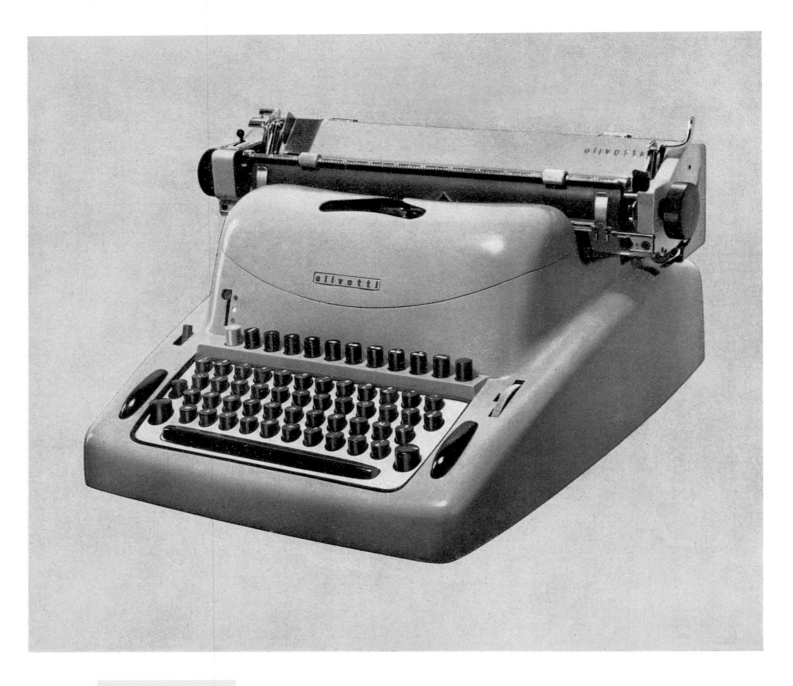

Mobili di Eames

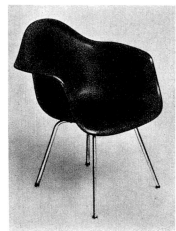

Alla produzione di Herman Miller appartengono questa sedia e questi armadietti di Charles Eames.

La sedia, vincitrice del concorso bandito dal Museum of Modern Art per mobili in serie a basso costo, è costituita da un « guscio » modellato in plastica, — una composizione plastica resistentissima usata finora nelle costruzioni di aeroplani e non ancora nei mobili — applicato a tre differenti specie di sostegni: quattro gambe in metallo cromato; sostegno metallico centrale con base a treppiede; sostegno a dondolo, con gambe in metallo. Colori: grigio, blu-nero, bianco, grigio.

La serie degli armadi — provvisti secondo i casi di cassetti o di scaffali — in acciaio cromato e compensato rivestito in plastica, con maniglie in alluminio spazzolato, ha raggiunto un risultato di particolare economia nella fabbricazione. La parte strutturale, è completamente in vista ed è metallica, evitando quindi i complicati giunti in legno e colla: il legno è riservato alla parte di copertura, a pannelli in serie, e permette grande varietà di colori nelle superfici (grigio, nero, bianco, beige, rosso, giallo), alternabili fra di loro, e dà calore al mobile.

Foto Leo Trachtenberg

domus 247
June 1950

Furniture by Eames

DCM chair, *DAR* chair and *Model No. ESU 200* series storage units designed by Charles and Ray Eames for Herman Miller

55

La "gommapiuma" per il campeggio

La novità di un materiale sta nella novità delle applicazioni cui può dar luogo.

Dove entrano in gioco la leggerezza, l'adattabilità a strutture speciali, l'inalterabilità alle intemperie come nei casi che riportiamo qui ad esempio, questo nuovo materiale, la « gommapiuma », presenta le sue doti veramente caratteristiche. Non è possibile ottenere forme e concezioni analoghe con materiali tradizionali. Gli elementi che derivano, sono di una modernità, nel senso completo della parola, che ha valore perchè offre nuovi spunti al costruttore e allarga i limiti del « comfort ».

In viaggio e in campagna occorrono materiali, forme e strutture della massima elasticità di impiego; gli esempi che presentiamo aderiscono a questa esigenza e sono tipici della nostra vita moderna.

G.

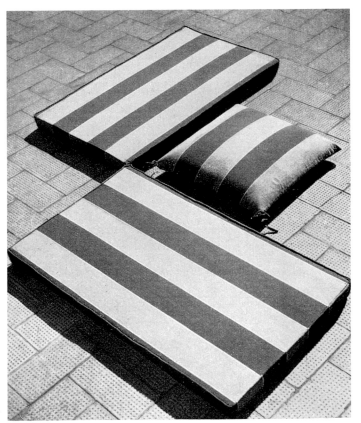

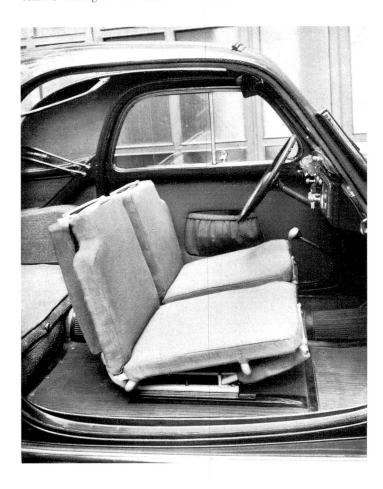

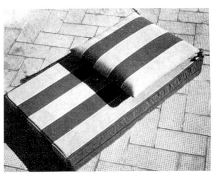
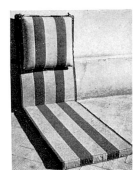

I sedili trasformabili in «gommapiuma» sono un elemento nuovo e interessantissimo per le nostre vetture. Con questi la posizione per il riposo in qualsiasi momento è realizzabile con pochi movimenti. Infatti una struttura in tubo d'acciaio appositamente studiata permette quattro diverse inclinazioni che si vedono nelle fotografie. È possibile quindi anche durante il viaggio per chi non guida, di disporsi in una posizione di completo riposo. I sedili possono poi essere sfilati facilmente dalla vettura e trasportati all'aperto o sotto la tenda e fornire un comodo lettino per campeggio. Questi elementi possono essere sostituiti nelle vetture senza alcuna trasformazione ai normali meccanismi di fissaggio. Questo materassino per spiaggia o campeggio, è composto da due elementi di «gommapiuma» a stampo di 5 cm. di spessore che possono dare luogo a diverse disposizioni. Con quattro di questi stessi elementi, può essere composto un materasso per campeggio di 90 cm. di larghezza e 180 cm. di lunghezza.

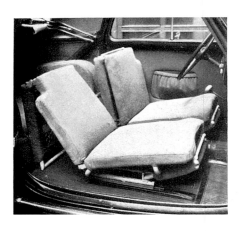
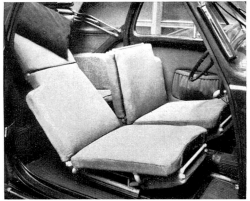
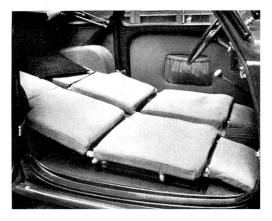

Alfa Romeo

PRESENTA LA VETTURA

1900

UNA ESPERIENZA

UNA CLASSE

UNA TRADIZIONE

GOMME **PIRELLI**

foto Julius **Shulman**

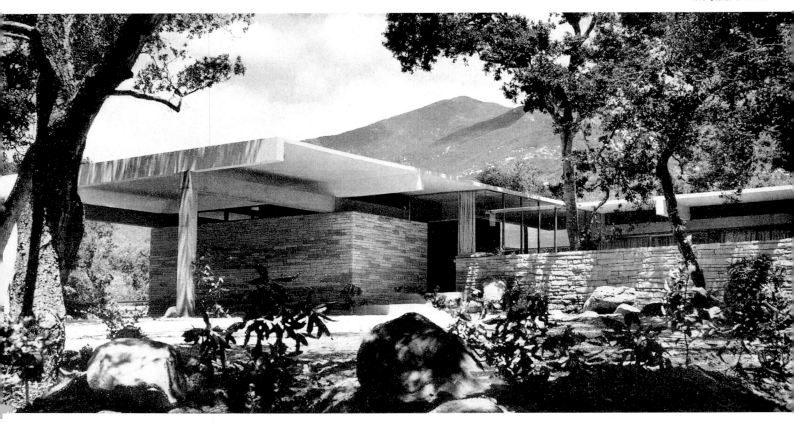

Particolare da sud della zona soggiorno. Nella pagina accanto: particolari interni ed esterni.

Una casa di Neutra

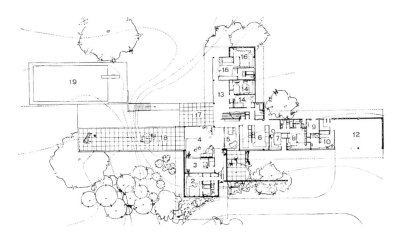

Ancora una volta Neutra ha affrontato il suo tema: la casa immersa nella natura, senza confine preciso con l'ambiente circostante; e lo ha risolto, pur senza ripetizioni formali rispetto ai propri esempi precedenti, mantenendosi rigidamente entro il proprio schema estetico che genera volumi e forme architettoniche così caratteristiche da permettere anche ai profani di individuarne l'autore a prima vista.

Eppure a voler scorrere la pro-

1 ingresso, 2 letto ospiti, 3 libreria, 4 soggiorno, 5 pranzo, 6 cucina e dispensa, 7 salottino 8 letto ospiti, 9 lavanderia, 10 magazzino, 11 letto servizio, 12 autorimessa, 13 stanza da gioco 14 letto bambini, 15 salottino, 16 letto genitori, 17 pranzo all'aperto, 18 terrazza, 19 piscina.

La casa si espande in forma di croce dal nucleo centrale del soggiorno-pranzo. L'ala sud contiene i locali per la vita comune, e l'appartamento per l'ospite. A est si snodano i servizi e le camere di servizio, e all'estremità il garage. A nord, con esposizione ovest il reparto notte dei figli e dei genitori che si apre sulla zona della terrazza dei giochi e della piscina, situata a ponente della casa.

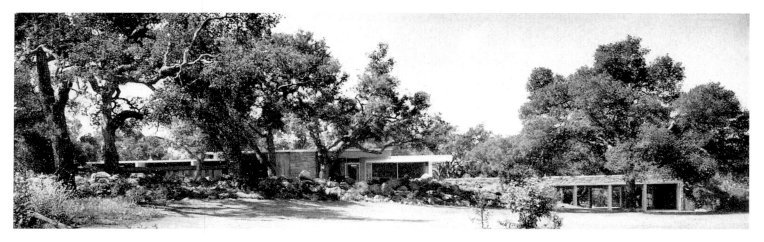

domus 248 / 249
July / August 1950

A House by Neutra

Warren Tremaine House in Montecito, California, designed by Richard Neutra: elevation, floor plan, views of interior and external areas

58

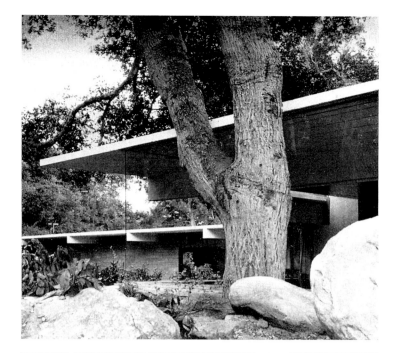

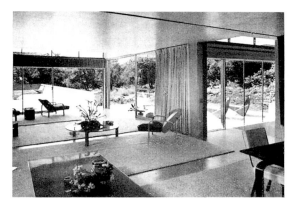

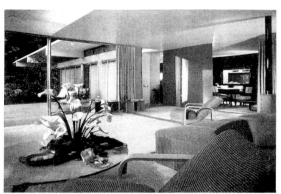

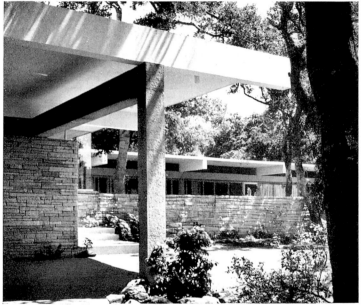

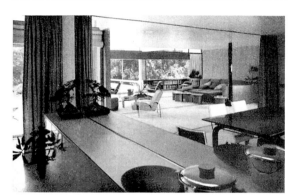

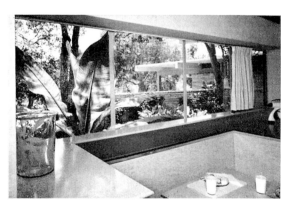

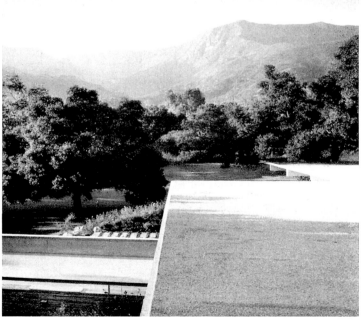

Particolare degli interni e degli esterni.

foto Julius Shulmann

Translation
see p. 545

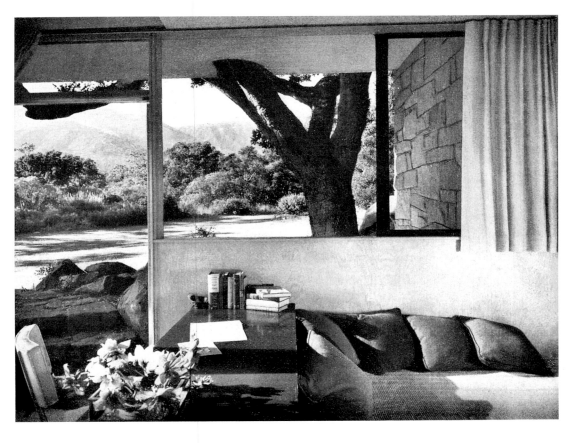

duzione di questo architetto da quando trasmigrò in America ad oggi, si nota chiarissimamente un'evoluzione da forme il cui astrattismo geometrico è, si può dire, fine a se stesso (composizione valida ovunque, non importa quale sia l'ambiente), verso forme che, pur mantenendo il rigore del sottile gioco geometrico, sono complementari dell'ambiente che le circonda, e questa è un'evoluzione nel senso esatto della parola in quanto costituisce il riconoscimento di un limite, individua un confine. Non può l'Architettura, figlia della Geometria, mezzo concessoci da Dio per distinguere la nostra presenza in mezzo alla natura non geometrica, non può astrarsi dalla natura in cui è immersa; non lo può perchè noi stessi, parte della natura, ci serviamo di lei. Sotto questo punto di vista un ferro piegato ad angolo e abbandonato sulla sabbia è più vicino all'astrazione geometrica pura che non una casa. Ecco dunque un'altra casa di Neutra veramente architettura in quanto non può fare a meno delle forme tanto diverse degli alberi e delle pietre per affermare l'estetica dei propri geometrici volumi, non può fare a meno dei verdi, dei bruni, dei

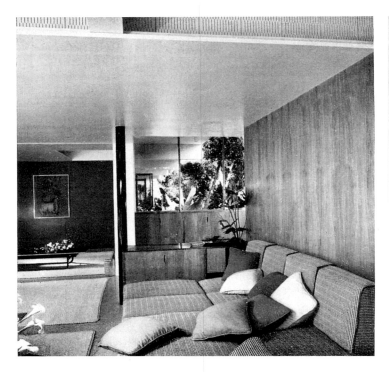

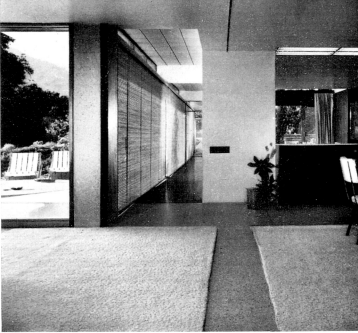

In alto un angolo del soggiorno: i pannelli dietro il divano sono in legno bianco lucido. Il serramento è metallico, le stoffe che coprono i mobili sono di canapa giallo citrino e ocra. Qui sopra, una veduta del soggiorno verso la zona per il pranzo: oltre la vetrata è visibile la terrazza per il pranzo all'aperto. A destra: corridoio-veranda al reparto notte.

gialli naturali per affermare il proprio innaturale biancore. Trasportata in un ipotetico e divinamente terribile mondo geometrico, questa casa cesserebbe di esistere. È forse l'unica vera lezione di Wright all'europeo Neutra; la vera lezione del vecchio di Taliesin a tutti noi Europei superbamente classici. **M. T.**

foto Julius Shulmann

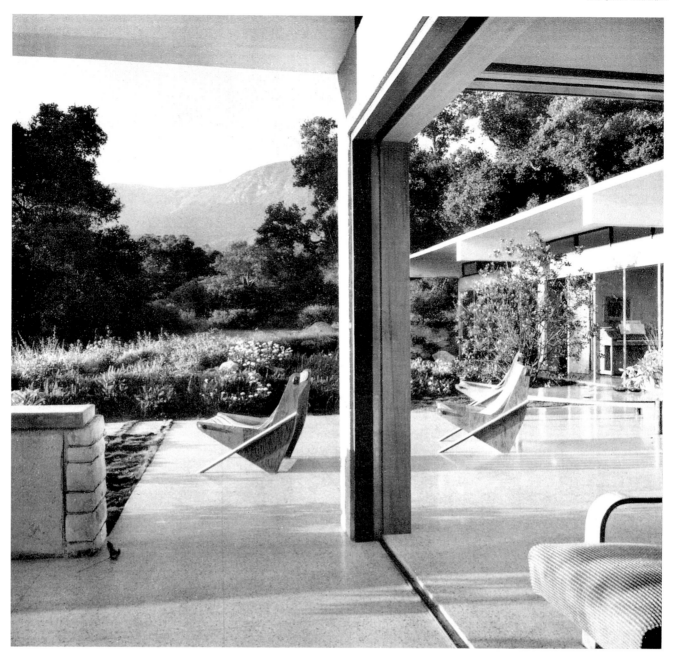

In alto: angolo del soggiorno verso la terrazza e verso il reparto notturno visibile a destra. I grandi serramenti scorrono per tutta la loro lunghezza e non vi è più alcuna soluzione di continuità tra esterno e interno. Sotto a sinistra: una visione notturna del soggiorno dalla terrazza. L'illuminazione è ottenuta con tubi fluorescenti continui nascosti in apposita cornice sotto il soffitto. A destra, un angolo della terrazza soggiorno vista dalle camere da letto.

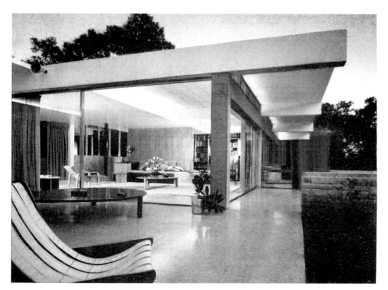

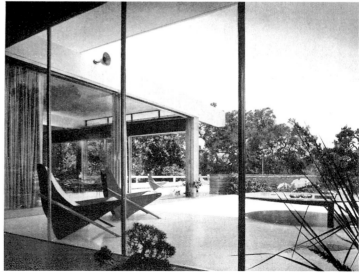

Translation
see p. 545

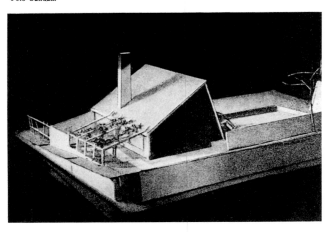

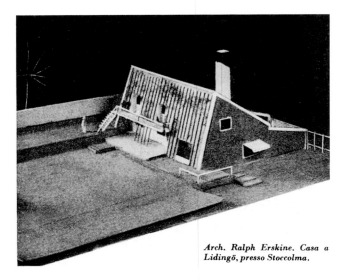

Arch. Ralph Erskine. Casa a Lidingö, presso Stoccolma.

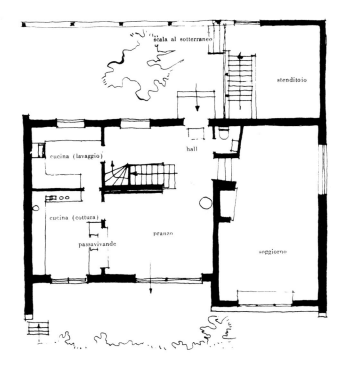

Pianta del piano superiore e del pianterreno della casetta.

Una esemplare casetta svedese

Ralph Erskine, arch.

L'architetto svedese Ralph Erskine concependo la casa a Lidingö presso Stoccolma per la signora Ulla Molin, creatrice e direttrice di una rivista per la casa « Hem i Sverige ». (*la casa in Svezia*) tanto piena di valore quanto modesta d'apparenza, ha avuto una idea che gli invidio con tutta l'anima, tanto è di genio, è originale, è nuova, è appropriata e di una così riuscita freschezza che la casa ha un suo affascinante lirismo.

Di questa *sua* forma di casa tutti si possono rendere conto di colpo, ecco il vero valore, senza necessità di maturazioni critiche e di interventi esegetici. Mi riuscì di dire un giorno: « L'architettura deve essere la forma di una sostanza » e cioè non la forma di una pura forma. Questa casa, oltre essere un'idea, è una forma-sostanza. È vera, è giusta: e se si vuol definirla si può dire che è « *il sottotetto posato per terra* », ma tanto giustamente e bellamente e felicemente che non v'è contraddizione in termini. Questa casa ha anche una sua facciata, una *chiara onesta facciata* al sole (lassù si tratta di prendere sole e luce più che si può, e la gronda non serve), questa casa ha due fianchi e una sua schiena. Una

A destra: la facciata principale della casetta: l'esposizione al sole è favorita dalla inclinazione. Il soggiorno, con la finestra più ampia di tutte, riceve luce come una serra.

domus 248 / 249
July / August 1950

An Example of a Small Swedish House

House in Lidingö, near Stockholm, designed by Ralph Erskine: models and floor plans, front façade, view of living room through main window, dining room, living room, staircase, views of kitchen

62

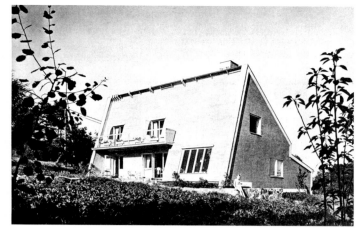

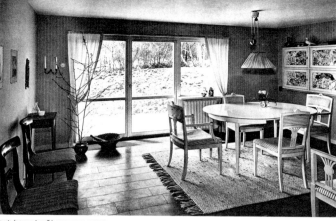

La sala da pranzo: lo scaffale sospeso a muro, contenente le stoviglie per il pranzo, si apre anche nella cucina.

Ralph Erskine, arch. Casa a Lidingö

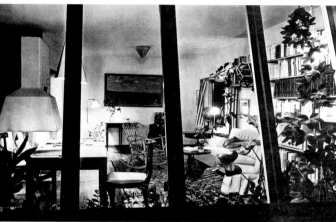

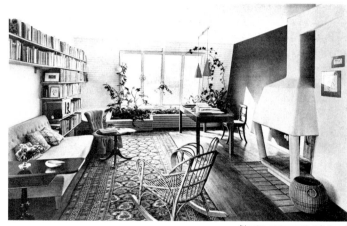

Nel soggiorno, una vera e propria aiuola interna alla stanza. Si noti il camino ad angolo, e il gioco delle pareti, una a colore pieno, una rigata, una bianca come il soffitto.

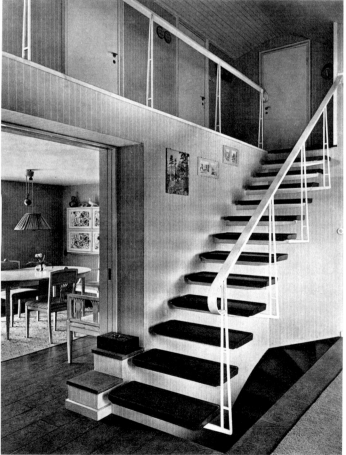

morfologia all'antica che ce la rende umana ed è piena di grazia. Essa è in questo senso un suggerimento, ma la sua riuscita da noi non deve essere — ecco il pericolo — una copia formale, un vizio di più, deve rampollare case altrettanto limpide ma risolte secondo il nostro clima che è diverso, anzi contrario.

Lettori, architetti e lettrici utenti della casa, leggeranno subito le piante e capiranno a volo in esse e dalle fotografie le doti grandissime di abitabilità civile e pratica di questa casa.

Ulla Molin, come ci avesse ospiti ha fatto preparare persino le ciambelle nella bellissima esemplare cucina per presentarle in fotografia. Gli architetti si innamoreranno della scala (che mi insegna molto) e del camino: e tutti riconosceranno che questi « sono gli interni » moderni, con un garbo di civiltà, con la presenza di libri, con un vitale disordine aborrente dalle gelide composizioni che « figurano » un ambiente allineandovi dei mobili: la mescolanza di cose vecchie, nuove, diverse, raffinate, comuni, rustiche, semplici, testimonia la presenza di una persona che vive. (Perchè la Svezia non presenta alla Triennale, al QT8, una casa così, studiata da un loro architetto per il clima italiano? Una loro casa prefabbricata da esportare qui? Se esiste una quota di importazione in Italia a disposizione della Svezia, per le cose che concernono la Triennale, potrebbe bene servire a ciò).

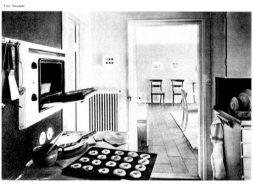

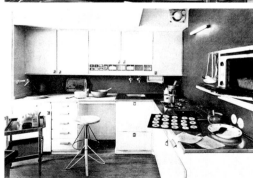

Dalla sala da pranzo alla cucina. I mobili della cucina sono prodotti in serie. Si osservi il forno elettrico incassato a muro, e lo sgabello che si può smontare in due pezzi: il supporto verniciato in nero serve, quando lo sgabello è montato sul treppiede, per appoggiare i piedi standoci seduti.

Ralph Erskine, arch. Casa a Lidingö

La leggera scala a sbalzo, dall'ingresso al piano superiore.

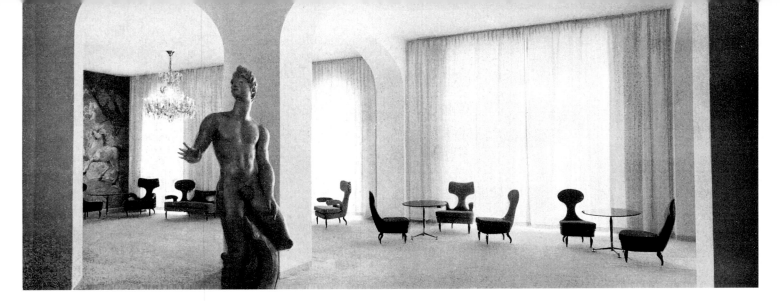

Arch. Renzo Zavanella – Ingresso e galleria dell'albergo Mediterraneo a S. Remo: In primo piano: « Tritone », scultura dorata di Ivo Soli.

A destra: poltrona della hall, rivestita in velluto.

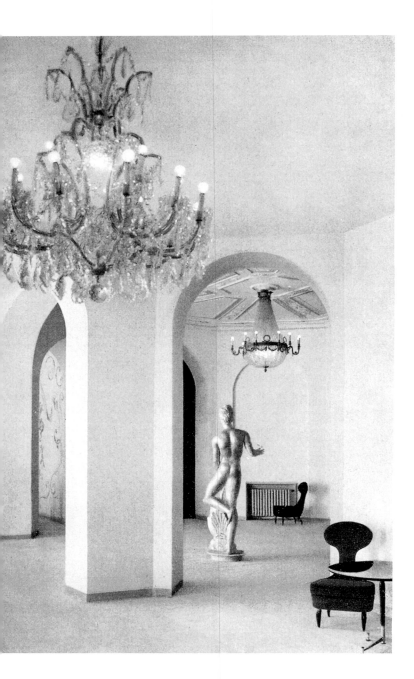

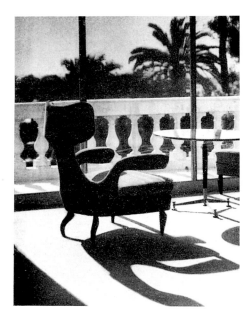

Maniglioni in ceramica riflessata a gran fuoco, di Agenore Fabbri.

Martinotti

domus 248 / 249
July / August 1950

| Sculpture or Furniture? – Interiors of a Hotel in San Remo | Interiors and furniture of the Mediterraneo Hotel in San Remo designed by Renzo Zavanella: views of entrance hall and gallery, hall chair, door handles |

64

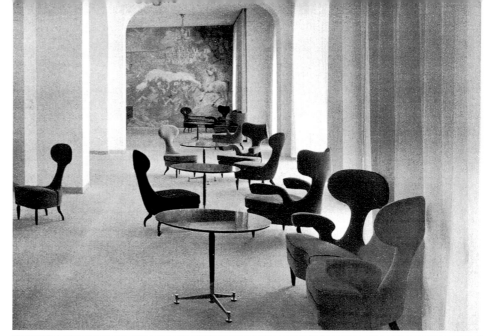

n questi ambienti è proposta una
composizione, realizzata con gusto e
finezza, di oggetti tradizionali (i lam-
padari), di sculture veristiche, di mo-
bili il cui scheletro ottocentesco è
rivestito e messo in carne con una
plastica astrattistica, e di una deco-
razione d'artisti; questa composizio-
ne si presenta come una transizione
(o transazione?) fra quelle nostalgie
del passato che si realizzano sempre
nel dopoguerra, e la ripresa di una
espressione diretta delle cose. I let-
tori conoscono Zavanella attraverso
l'interessantissima automotrice O. M.
pubblicata su DOMUS n. 229 eppoi
in tutte le riviste del mondo; egli
ha trasposto qui con un eccesso di
dolcezza alcune forme di sedili, là
espresse invece con un eccesso di
tensione di forme. Qui il riposo con-
templativo, là il movimento.
Nelle realizzazioni come questa di
Zavanella, vi è non una critica ma
una "documentazione", della situa-
zione d'oggi nelle arti. Questa docu-
mentazione mostra come "tutto è an-
cora in questione",. Sono in questione
forma, accostamenti, funzionalità, e
opera degli artisti negli ambienti.

Renzo Zavanella, arch.

Si sa che le arti « pure » influen-
zano con le loro ricerche formali,
le arti applicate; ne avviene così
una deviazione dalla forma *auto-
noma* (la « forma propria degli
oggetti d'arte applicata »), forma
che dovrebbe essere dettata dalla
funzione esclusivamente.
Ma gli architetti sono uomini,
sono artisti, e la loro mente e la
loro mano si « innamorano » di
alcune forme e le « applicano ».
Così Renzo Zavanella, con que-
ste sue sedioline e poltrone delle
nuove sale dell'Albergo Mediter-
raneo a San Remo, ha operato
nella seduzione di alcune forme
astratte e di nostalgie ottocente-
sche; ed i suoi schienali direi ap-
partengono più alla scultura, alla
plastica, al gusto, che non all'ar-
redamento, al mobile. Uno scul-
tore, un plasticatore, si è sosti-
tuito, in lui, al disegnatore di
mobili.
Non ci si deve formalizzare su
ciò: l'arte pura o applicata si è
sempre innamorata di qualche co-
sa: una volta del folclore, un'al-
tra volta di esotismo, un'altra an-
cora di macchinismo: niente di
strano che un'arte applicata si in-
namori delle espressioni plasti-
che della scultura. Registreremo
ciò fra le documentazioni del co-
stume di questi anni. Personal-
mente vorremmo che una sedia,
una poltrona, un divano, siano
più sedia, poltrona, divano pos-
sibili, ed esclusivamente sedia,
poltrona, divano: fuori di ogni
eccesso plastico o di ogni evoca-
zione stilistica. Vorremmo, per-
sonalmente, che nel fare una se-
dia, un divano, una poltrona, l'ar-
chitetto si innamorasse solo della

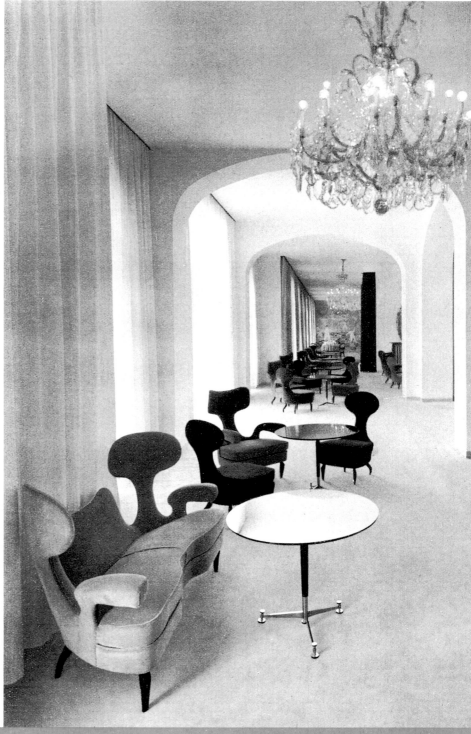

*Due vedute della Gal-
leria. Pavimento in
moquette di lana grigia,
divani e poltrone in
velluto grigio, marrone,
blu, rosa, celeste. Alle
finestre tende in voile
greggio e tela di seta
bianca, pareti e sof-
fitti bianchi, tende di
separazione in velluto
rosso mattone.*

Translation
see p. 546

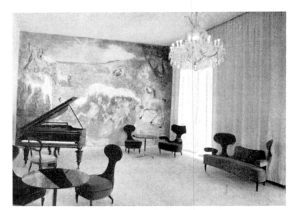

Sassu

Spilimbergo

Sopra e a fianco: la parete di Aligi Sassu, a un capo della galleria. In mezzo e sotto: la parete di Adriano Spilimbergo all'altro capo.

Spilimbergo

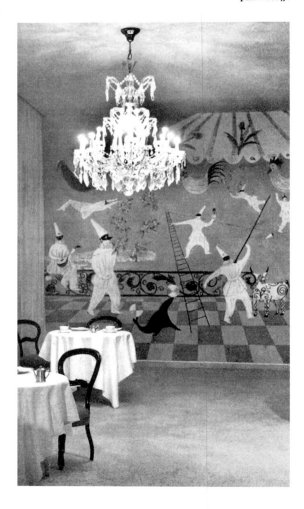

Sassu, Lucio Fontana e Spilimbergo, nelle sale del Mediterraneo a San Remo, allestite da Renzo Zavanella, arch.

sedia, del divano e della poltrona: la *scaricasse* di ogni altra espressione e suggestione ed evocazione. La sedia si riduca a se stessa.

Questo discorso se lo attribuiamo agli amori plastici di Zavanella, lo possiamo attribuire anche agli amori meccanicistici di tanti altri. Noi assistiamo alla « tortura della sedia », di questo onesto e facile arnese che ciascuno vuol deformare, chi verso una scultura

Sassu

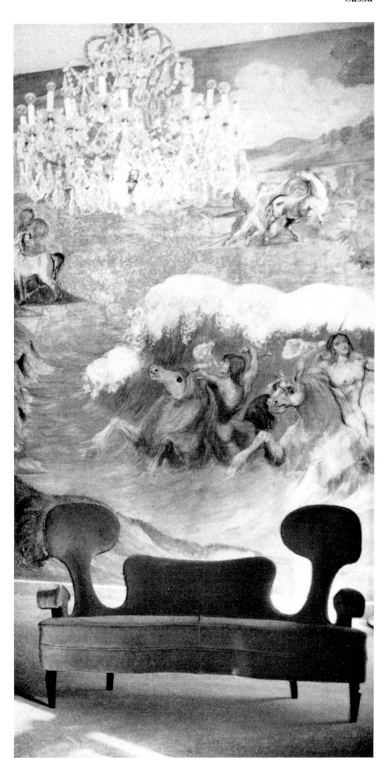

domus 248 / 249
July / August 1950

| **Sculpture or Furniture? –**
Interiors of a Hotel in San Remo

Interiors and furniture of the Mediterraneo hotel in San Remo designed by Renzo Zavanella: murals by Aligi Sassu and Adriana Spilimbergo, wall decoration by Lucio Fontana, bar stools designed by Renzo Zavanella

66

astratta, chi verso un meccanismo, chi verso fantasmi del passato.

Le suggestioni che hanno guidato Zavanella lo mettono sullo stesso piano creativo degli artisti che egli ha chiamato a completare gli ambienti rinnovati del « Mediterraneo » di San Remo: e le sue fotografie hanno una loro espressione da scenario per qualche vicenda fantastica. Al vero, i colori diversi delle coperture di sedie, poltrone e divani accentuano con le loro intonazioni bellissime questo aspetto scenico.

Ma queste scene, delle quali le suppellettili sono l'accento, non avranno i loro personaggi, ché essi per completarle dovrebbero essere fatti apposta nella figura e nel gesto. Gli architetti oggi vivono un loro sogno e non vogliono vedere la realtà dei veri personaggi « di scena » negli ambienti. È certo una realtà sconcertante e non sempre estetica, ma è *vera* e ad essa ci si dovrebbe adeguare. Perché non lo si fa? Perché uno dei termini della nostra vita (ed è fra i più comprensibili) è l'evasione ad ogni costo. Siamo dei fuggitivi.

Una constatazione interessante è il vedere accolta in questi interni l'opera di artisti, la loro « rentrée » come direbbero i francesi, dopo un lungo ostracismo. Siamo però ancora alle prime esperienze. Una partecipazione a questi lavori giova agli artisti e farà fare loro le ossa per queste collaborazioni.

Questo appunto è l'interesse che ci ha indotti a pubblicarli, come termine d'osservazione per un giudizio che deve approfondirsi e maturare. G. P.

Fontana

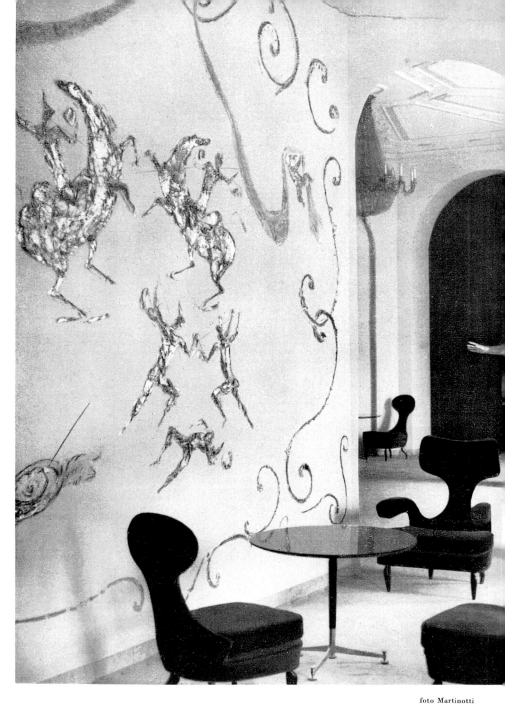

La parete con gli stucchi di Lucio Fontana, in oro, pervinca e rosa su fondo bianco.

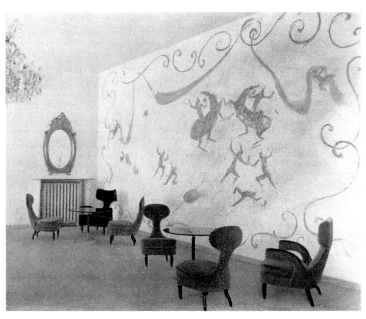

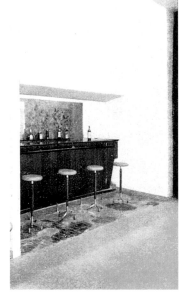

A destra: il bar, con dipinti di Adriano Spilimbergo, e pavimento in maiolica di Sassu.

Translation see p. 546

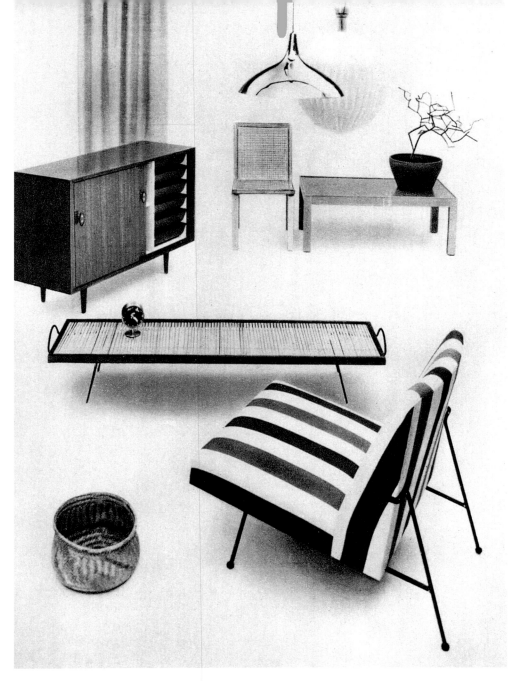

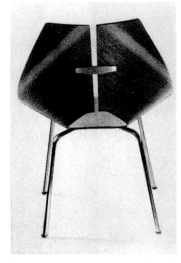

L'aspetto spettrale (una vertebra?) della sedia Komai in compensato curvato, prodotta dalla J. G. Furniture.

È notevole come il mercato d'arredamento americano abbia una sua inconfondibile fisionomia, e come questa sia composta dall'insieme di produzioni di diverse origini, dalle sedie di legno svedesi, alle lampade in metallo di Finlandia.

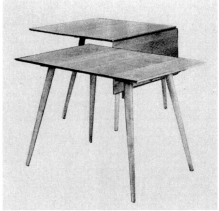

Una serie di mobili raccolti dalla « Carroll Sagar & Associates ».
Un buffet in noce, una sedia impagliata di Pascoe, una lampada finlandese in ottone, una lampada danese in carta, una tavola bassa in legno, metallo e fibra plastica, un orologio Miller su disegno di Nelson, una poltrona in metallo imbottita in tela da marinaio a strisce.

Mercato americano

Tavolo in acero, con due ali abbattibili, di Paul Mc Cobb, per la Winchendon Furniture Co.; e tavolini in scala, della Pine & Baker.

A sinistra: sedia a sdraio in metallo e imbottitura di Kipp Stewart; e sedia in metallo e canapa di Bernard Flagg.

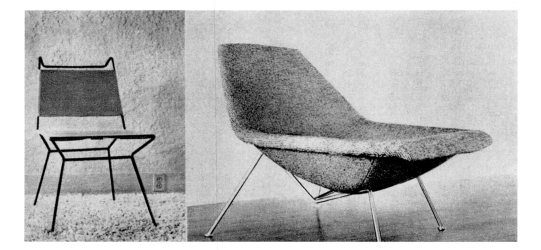

domus 248 / 249 | **American Market** Furniture by Carroll Sagar & Assoc.; chair by Pascoe; chair by Ray Komai for JG
July / August 1950 Furniture; tables by Paul McCobb for Winchendon; nesting tables by Pine & Baker;
chair by Kipp Stewart; lounge chair by Bernard Flagg

68

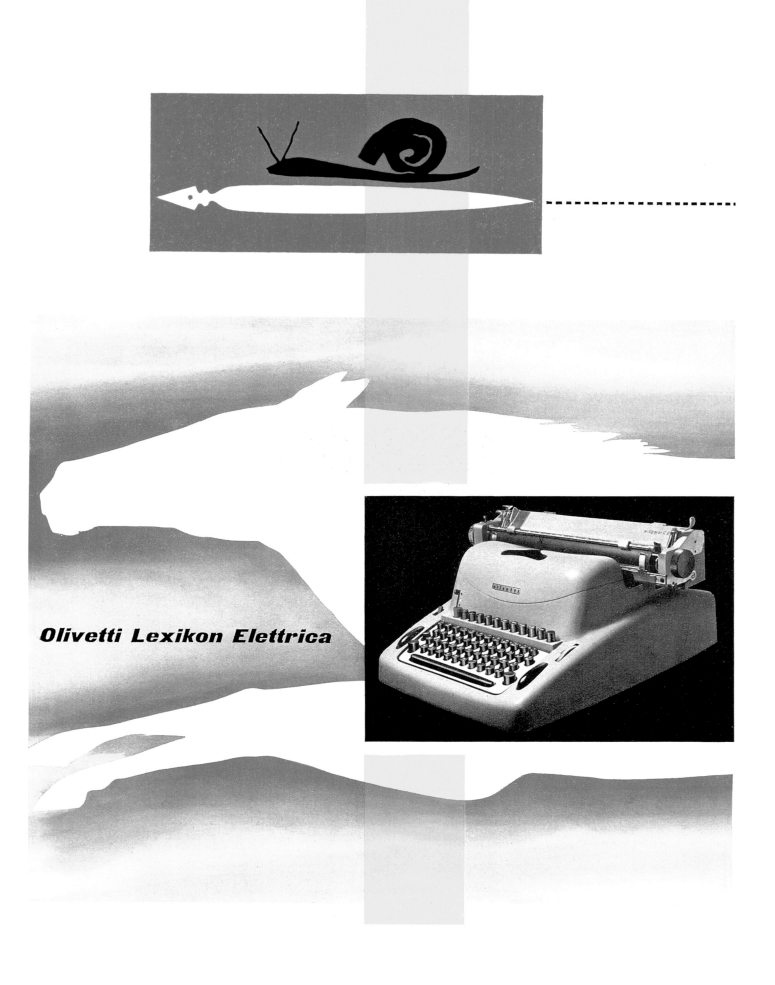

Olivetti Lexikon Elettrica

Forma

Fra le definizioni dell'architettura che si prospettano alle mie meditazioni in argomento, mi è sempre più probante e persuasiva quella di « forma di una sostanza ».

Cercare la sostanza determinatrice di un edificio, cioè la verità dell'architettura, l'architettura vera, e vedere se poi la forma le obbedisce, la esprime, se è *la sua*, se diviene cioè una forma *vera*, infine una architettura vera.

Di questo edificio di Le Corbusier a Marsiglia, che deve divenire oggetto della conoscenza di tutti

(andate a Marsiglia), noi sappiamo quale è la sostanza, e la forma, gli corrisponde, perchè è obbediente ad una sua verità; non riveste di nulla la sua sostanza. Ma questa forma controgarantisce anche della modernità di questa architettura, perchè obbedendo alla sua modernissima sostanza, sostanza tecnica-sociale-economica che ha originato questo edificio essa *coincide* con l'espressione del gusto moderno, disegnativo e plastico, come mostrano tutte queste fotografie.

Questa coincidenza, derivata da realtà tecniche, convalida a sua volta quello che si chiama gusto moderno e che vorrei piuttosto dire linguaggio o disegno, o espressione, o *araldica* moderna. Voi vedete nella facciata, non il riflesso delle suggestioni di Mondrian, ma la « riprova » di Mondrian.

L'errore comune è di situare

« Unité d'habitation » Le Corbusier a Marsiglia. Fronte sud.

domus 250
September 1950

Form

Unité d'Habitation, multifamily housing unit in Marseilles designed by Le Corbusier:
façade, access tunnel, elevation and roof detail with chimney

70

« Unité d'habitation » Le Corbusier a Marsiglia. Sul tetto a terrazza, dal tunnel di accesso, la sagoma di uno dei due grandi camini.

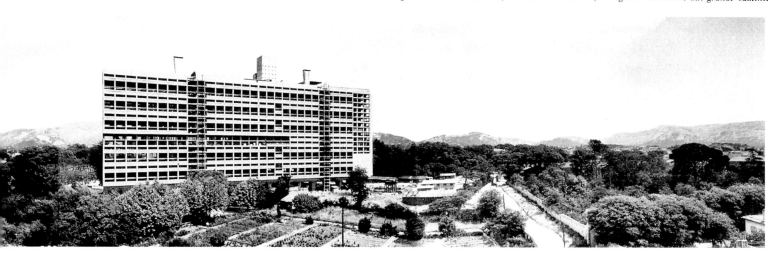

« Unité d'habitation » Le Corbusier a Marsiglia. La facciata. Particolari dei camini.

Mondrian, Klee ed altri (Kandinsky, ecc.) nella pittura e scultura e relative esposizioni mentre essi appartengono al linguaggio, all'architettura, all'espressione delle forme.

Un'altra annotazione dobbiamo fare che « interessa » l'architettura moderna. Parte di questo edificio è alla « proporzione dell'uomo » (vedi il parallelepipedo per abitazione vera e propria), parte è invece alla « proporzione tecnica » (vedi le sovrastrutture dei camini).

Anticamente ciò non avveniva perchè non esistevano impianti: oggi v'è contrasto e sproporzione fra le due cose quando l'una non assorbe l'altra: questo contrasto non c'è negli edifici industriali che sono tutti alla *scala tecnica* e non umana, non c'è (o c'è meno) nei bastimenti che sono pure alla scala tecnica (dinamica), c'è ancora qui. *Gio Ponti*

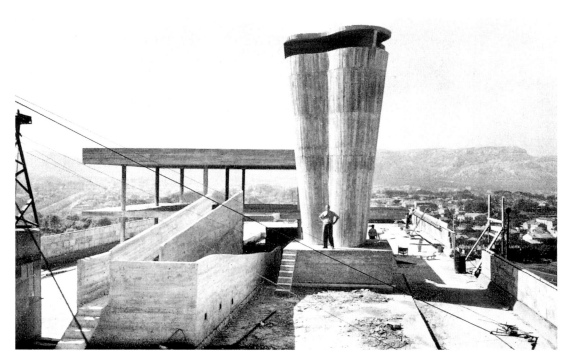

Translation
see p. 546

Henri Prouvé, arch.

La "maison Prouvé„

casa prefabbricata e smontabile

In alto: ecco come si presenta la casa finita. In primo piano la grande vetrata del giardino d'inverno. I pannelli di lamiera, che esternamente sono verniciati a fuoco in vari colori, internamente sono riempiti da un materasso di lana di vetro contenuto in fogli di alluminio. All'interno della casa i pannelli possono essere rivestiti con qualunque materiale, dal compensato allo specchio. Il tetto è in alluminio e così pure il soffitto, opportunamente verniciato. Sotto: pianta della casa.

Ecco le fasi di montaggio della casa Prouvé: dall'alto in basso: 1, il portale montato sulla piattaforma di base; 2, la trave principale pronta per essere posta in opera; 3, montaggio e irrigidimento delle testate; 4, montaggio dei correnti trasversali; 5, posa in opera delle gronde; 6, montaggio della copertura; 7, irrigidimento della copertura; 8, posa in opera del soffitto e delle pareti interne e esterne.

Questa casa presentata a Parigi dalla Società Studal all'Esposizione dell'abitazione al Salon des Arts Ménagers 1950, è una notevole realizzazione degli Ateliers Jean Prouvé. Prima di descriverla nei particolari, è interessante conoscerne i dati principali. Tempo di costruzione: cinque giorni. Peso: due tonnellate e ottocento chilogrammi. Superficie abitabile: sessantaquattro metri quadrati comprendenti due camere, un soggiorno con giardino d'inverno, una cucina, un bagno e w. c.

Anche l'arredamento è stato realizzato dagli Studi Prouvé mentre il bagno e la cucina sono formati da un blocco prefabbricato. Importa subito di dire che, benchè costruita con elementi standard non è una casa di serie; gli elementi che la costituiscono (pannelli, serramenti, ecc.), possono essere disposti come desidera l'architetto, che può realizzare con essi differenti tipi di abitazione. Inoltre è possibile, a costruzione avvenuta, effettuare ampliamenti, modifiche alla disposizione interna o, addirittura, smontare la casa.

Vediamo questa interessante casa dal punto di vista tecnico. La struttura è in lamiera d'acciaio e comprende, come elemento portante principale, un piccolo portale, sorta di cavalletto di sostegno (che rimane in vista al centro della casa), che sorregge a sua volta una trave orizzontale: tutte le altre strutture, fino ai pannelli di chiusura, vengono fissate a questo scheletro. La sequenza del montaggio è chiaramente descritta dagli schizzi qui accanto.

La casa può essere riscaldata con ogni sistema in uso. I materiali che la compongono assicurano una durata e un comfort paragonabili alle abitazioni tradizionali più complete.

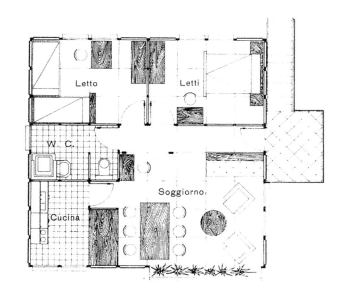

domus 250
September 1950

The 'Maison Prouvé'

Prefabricated house for disassembly designed by Jean Prouvé and shown at the "Salon des Arts Ménagers" in Paris: front elevation, sectional plans, floor plan, version for the tropics, views of dining room and angled front elevation

72

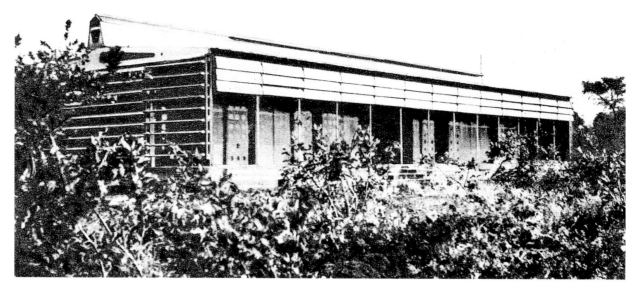

Nella foto accanto è l'edizione «tropicale» della casa Prouvé. Si differenzia dalla normale per gli accorgimenti di isolamento, più sviluppati e per il «brise soleil» che si vede chiaramente nella foto.

Sotto: ecco una veduta interna del centro della casa: è bene in vista il portale principale di sostegno che entra in tal modo a far parte della composizione.

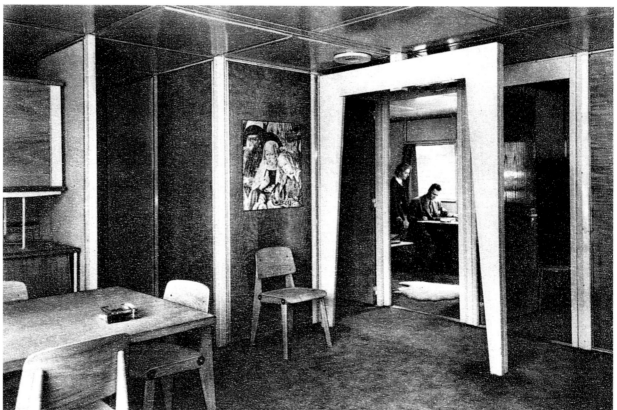

In basso a sinistra: una visione del pranzo verso la cucina, divisa dal primo mediante un mobile-office a giorno. A destra: una veduta della casa tra il verde.

Translation
see p. 546

Disegno per l'industria

Alberto Rosselli, arch.

È in atto già da qualche tempo una polemica fra i sostenitori della linea italiana e della linea americana nelle vetture. Noi pubblichiamo queste fotografie di alcune fra le ultime produzioni delle nostre carrozzerie perchè vogliamo sostenere la bellezza e l'originalità stilistica dei prodotti della nostra scuola. Vale la pena di abbandonare una tradizione fertile di bellissime realizzazioni per dare soddisfazione alla ri-

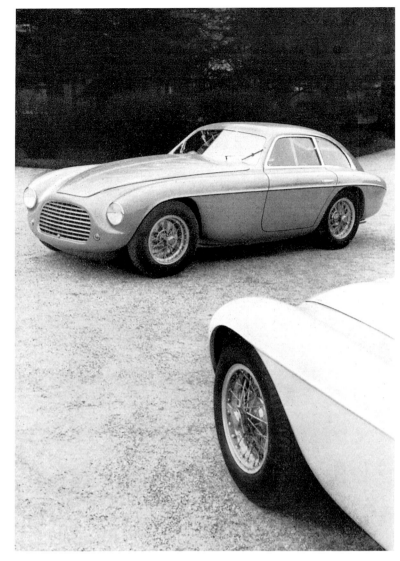

1

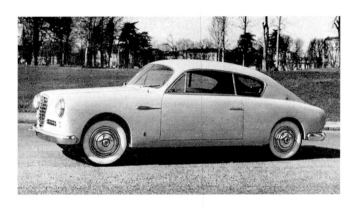

2

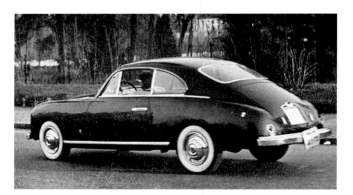

3

4

chiesta di una moda che non tiene conto dei valori più significativi e di uno stile ammirato anche fuori d'Italia? L'ultima esposizione di Torino ha però messo in evidenza, con una bellissima serie di nuove vetture, che i migliori carrozzieri italiani non si sono allontanati dalla tradizione di originalità stilistica e ha dimostrato che le forme nuove in questo campo come in altri non possono non tener conto del nostro ambiente e del nostro gusto.

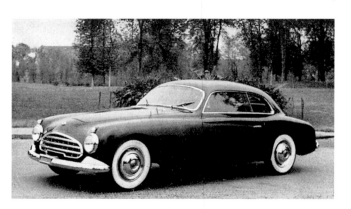

5

1 Una Ferrari carrozzata « Touring ». È messa in evidenza la ricerca per una nuova plastica per la quale meglio sia comunicata la grande potenza del mezzo.

2 La Fiat 1400 carrozzata Ghia.

3-4 Tra le più belle realizzazioni di quest'anno è la Fiat 1400 carrozzata Farina. In essa la ricerca per una linea purissima ha allontanato i disegnatori da ogni forma di decorativismo.
5 Una Fiat 1500 carrozzata Ghia.

domus 250
September 1950

Industrial Design

Ferrari 166 Inter styled by Carrozzeria Touring; *Fiat 1400* styled by Carozzeria Ghia and Carrozzeria Farina; *Fiat 1500* styled by Carrozzeria Ghia

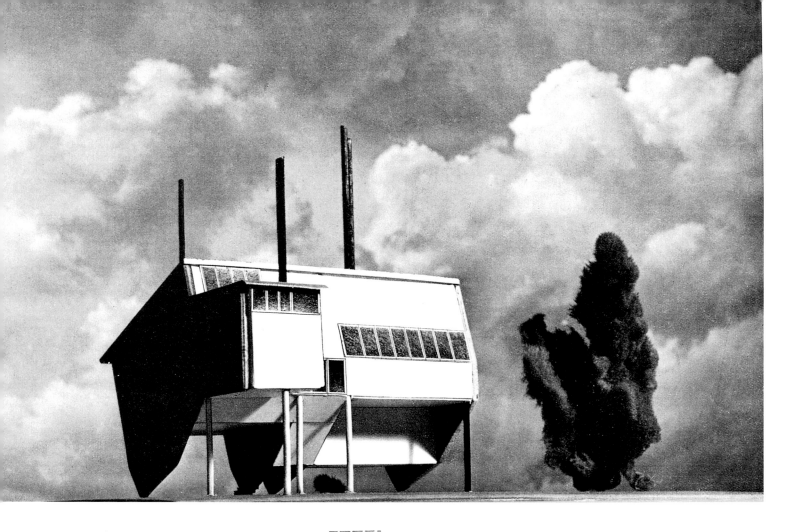

Lato della cucina. È evidente il gioco esterno dei volumi interni; il corridoio alla cucina, il soggiorno, la scala, i piani delle camere.

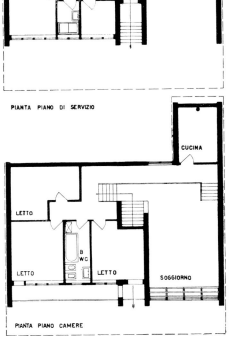

Pianta del piano di servizio al quale dà accesso il pianerottolo d'ingresso. Oltre la camera, il bagno e la stireria, esso contiene la stanza della segatura per il rifornimento delle stufe. A destra, il portico sotto il soggiorno.

PIANTA PIANO DI SERVIZIO

Piano delle camere con vista sul soggiorno. Salendo la scala, si giunge al ripiano del soggiorno; e proseguendo a sinistra di altri cinque scalini a quello delle camere. Il corridoio alla cucina passa aperto a quota di un metro attraverso il soggiorno.

CUCINA
LETTO
LETTO LETTO SOGGIORNO
B WC

PIANTA PIANO CAMERE

Casa sul prato

Mario Tedeschi, arch.

Questa casa è nata come un oggetto. Un oggetto da posare sopra un gran prato in leggero declivio, circondato da un bosco verde scuro.

In architettura, pensiamo, vi sono due modi perchè l'opera dell'uomo tenga in dovuto rispetto la natura circostante: allontanandola e disciplinandola attraverso il filtro di un parco architettonicamente concepito, oppure inserendovisi con la forza della geometria, intimorendola col prestigio dell'angolo retto, questo segno divino che solo l'uomo sa tracciare. Questa casa si giova della geometria: essa dovrebbe quindi sembrare non radicata alla terra, ma appena posata sulla terra: distaccata, di sotto, dal terreno, lo tocca solo in alcuni punti di appoggio, su alcuni spigoli soltanto, come un poliedro di gesso posato momentaneamente sulla cattedra da un professore di matematica.

Oltre a questa prima caratteristica, la casa è nata — si potrebbe dire — con ciglia e sopracciglia folte, orbite incavate, lineamenti profondamente incisi, per riparare gli occhi dal vento, dalla pioggia, dal sole. Entro questo portico

House in a Meadow Design proposal for a house by Mario Tedeschi: model, floor plans and design sketch Translation see p. 547

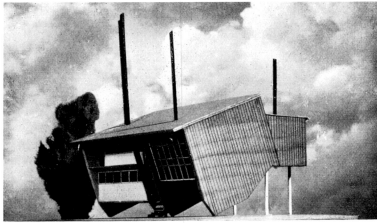

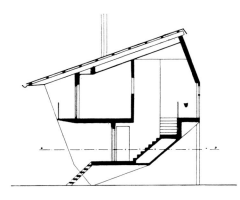

SEZIONE SULLA SCALA

Sezioni sul soggiorno e sulla scala che é qui visibile nel suo sviluppo longitudinale.

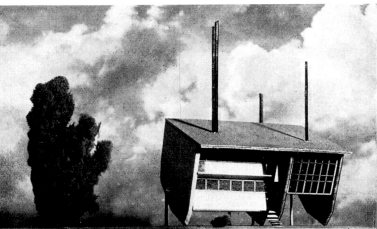

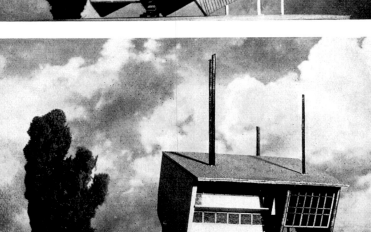

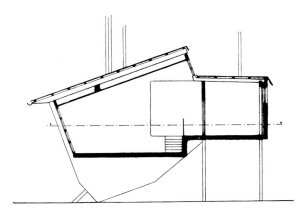

SEZIONE SUL SOGGIORNO

Veduta frontale della casa. Tutte le finestre sono riparate dall'ampia gronda, e incassate in modo da non ricevere i raggi del sole più alti e caldi.

dalle falde spioventi, gli ambienti sono quasi sospesi come i nidi nei fienili. L'acqua, dai monti, può scorrere via liberamente senza salire in larghe macchie scure lungo i muri. La gronda molto sporgente, gocciola lontano: e le finestre rimangono asciutte. E tutto questo eviterà l'effetto deprimente che danno in campagna sovente le case, nel silenzio di un giorno di pioggia; una goccia che filtri dai serramenti, la più piccola macchia che si disegni sui soffitti, abbassano il calore spirituale dell'ambiente.

Quanto alla pianta: una scala mette in comunicazione il piano di servizio e il piano delle camere col piano del soggiorno. Ognuno di questi tre piani ha quota diversa, e dalle camere si entra nel soggiorno attraverso un passaggio di un metro più alto del pavimento. Anche all'interno è mantenuto quindi il senso plastico dell'esterno: ciò che è convesso dentro, è concavo fuori e viceversa.

Rosa, nero, argento e legno, sono le intonazioni coloristiche della casa.

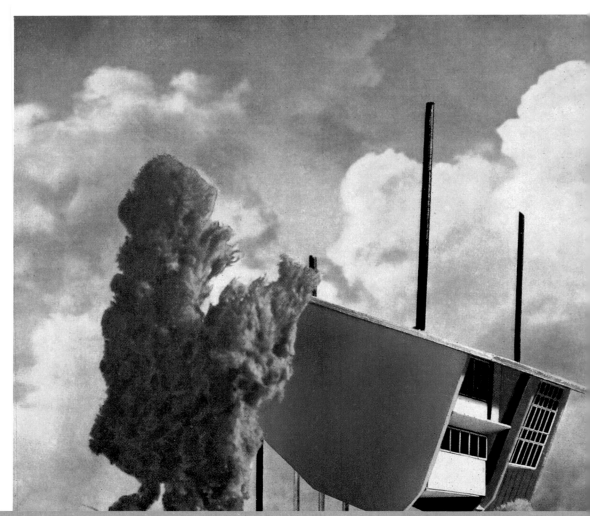

domus 252 / 253
November / December 1950 | **House in a Meadow** | Design proposal for a house by Mario Tedeschi: various views of model, plans and design sketches

76

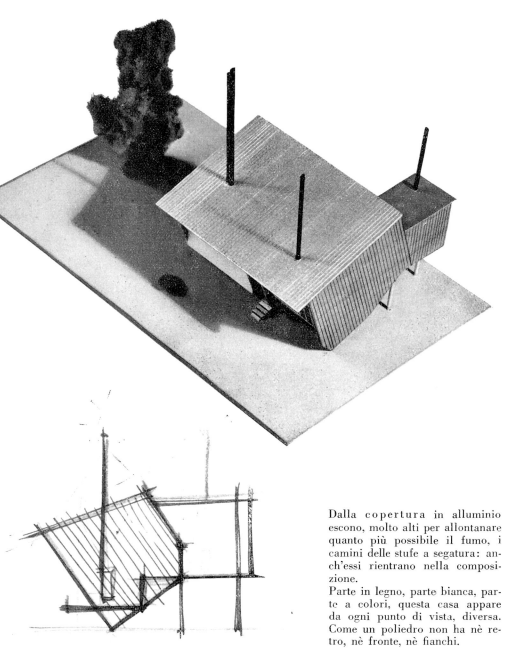

Dalla copertura in alluminio escono, molto alti per allontanare quanto più possibile il fumo, i camini delle stufe a segatura: anch'essi rientrano nella composizione.

Parte in legno, parte bianca, parte a colori, questa casa appare da ogni punto di vista, diversa. Come un poliedro non ha nè retro, nè fronte, nè fianchi.

Nasce, attraverso gli schizzi preliminari, la forma definitiva.

Sopra e sotto: schizzi di studi mostranti il soggiorno sezionato.

Translation see p. 547

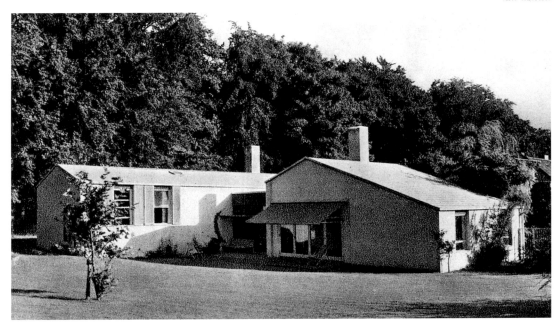

La casa di Finn Juhl

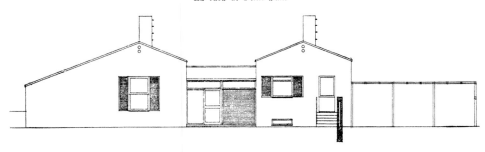

Finn Juhl,

architetto danese

G. B. De Scarpis

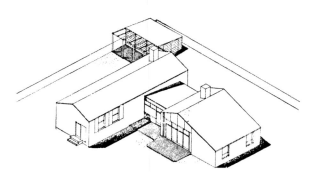

1 giardino d'inverno
2 soggiorno
3 studio
4 gabinetto
5 letto domestica
6 cucina

L'aspetto più saliente dell'arte danese è l'assenza di ogni formalità, lo spirito domestico che anima ed ispira ogni sua forma, si chiami essa architettura, pittura, scultura, arte applicata.

Tali espressioni sembrano aver trovato un loro giusto equilibrio umano, e avervi intonata la propria voce come strumenti perfetti ed ubbidienti di una grande orchestra. Semplicità e rispetto dell'individuo stanno alla base dell'educazione di ogni cittadino, e soprattutto di ogni artista, consi-

derato ed accolto nel consorzio come operoso e disciplinato interprete e collaboratore del benessere comune, del progresso sociale.

Presentando Finn Juhl, architetto, arredatore, ideatore di mobili e ceramiche, avviciniamo il pubblico italiano ad uno dei rappresentanti più significativi della giovane scuola danese, e ad un artista che assomma a queste prerogative nordiche una sensibilità, una immaginazione, un eclettismo umanistico sorprendenti.

7 pranzo
8 spogliatoio
9 bagno
10 stanza da letto
11 stenditoio per biancheria
12 autorimessa

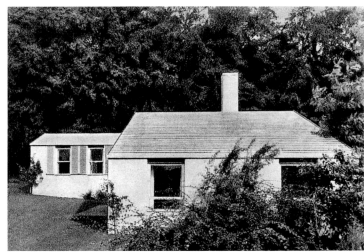

Particolare del fianco

domus 252 / 253
November / December 1950 | **Finn Juhl, Danish Architect** | Finn Juhl's own house on Kratvænget: exterior views, sectional plans, drawing of aerial view, floor plan, sculpture by Erik Thommessen, views of living room

78

Foto Trevor Daunatt

Foto Strüwing

La casa di Finn Juhl

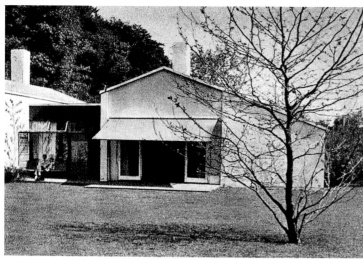

La casa di Finn Juhl. A destra: una scultura di Erik Thommesen, che Finn Juhl colloca d'inverno nella stanza di soggiorno e d'estate nel prato davanti alla casa. Finn Juhl ama mescolare le proprie opere a quelle di Thommesen, e dice che questo scultore raggiunge nella sua arte libera ciò che egli stesso si propone con altri mezzi, usando la medesima materia.

Foto Andresen

Il soggiorno visto dal giardino, e un particolare dell'interno.

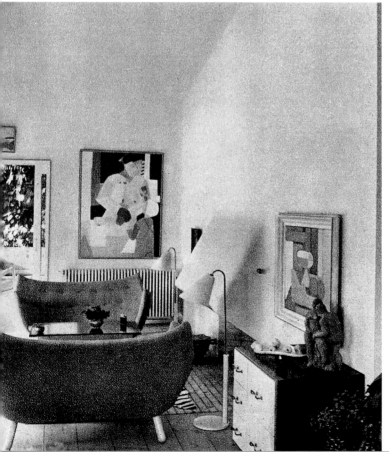

All'Italia, del resto, più volte egli è ricorso per trovare nuovi impulsi; anche recentemente vi soggiornò a lungo preparandosi a fissare le prime idee per l'arredamento del palazzo dei congressi delle Nazioni Unite a New-York.

Dello stile di Finn Juhl, studioso di storia dell'arte nell'aspirazione, architetto nella realtà, le radici si possono trovare nel gusto dell'arte arcaica, in generale — in cui egli ravvisa un perenne richiamo alle forme « vere » — e nell'osservazione, in particolare, dell'antica e rustica arte colonica danese (gli studi e il « museo all'aperto » di Copenaghen che raccoglie le più antiche costruzioni coloniche danesi, gliene fornirono i documenti).

I mobili di Finn Juhl sono una espressione completa del suo stile: come gli arnesi arcaici, di forma esatta allo scopo e pura, in essi la modellazione del legno, sottile e nobile come una scultura, non è mai scultura soltanto: è il risultato unitario della destinazione e della costruzione: proviene, quasi un calco, dalla anatomia umana e dalla meccanica; forma e costruzione di un mobile, sono una sola cosa e nascono simultanei, dice Finn Juhl, come nascono simultaneamente, nel progettare, le piante e gli alzati.

Degli architetti moderni, Finn Juhl ammira soprattutto Le Corbusier, Mies Van der Rohe ed Aalto; di Alvar Aalto si considera allievo.

Finn Juhl insegna ai giovani della « scuola di arredamento » di Copenaghen, insegnamento fondato sul metodo deduttivo, sulla logica e sull'informazione. Egli si propone di formare anzitutto degli esperti — dei consulenti pratici al servizio degli architetti, delle imprese di costruzione, dei privati — e quindi degli artisti. « Occorrono anche dei tecnici per insegnare al pubblico l'uso della casa », egli sostiene, ad esempio,

Translation see p. 547

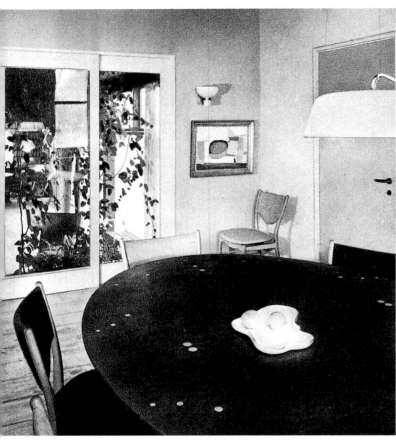

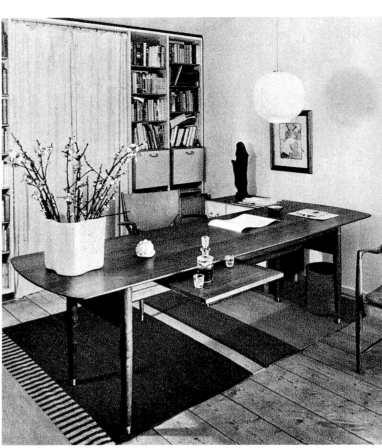

Particolare della sala da pranzo. Attraverso la porta scorrevole, si accede al giardino d'inverno. Parete di fondo, celeste turchese; soffitto arancione; delle altre pareti, una bianca e due giallo pallido.

Particolare del soggiorno. Il tappeto è di Finn Juhl, il vaso di Alvar Aalto.

Sotto: il soggiorno. Soffitto giallo chiaro. Parete verde azzurro. Tra la libreria ed il soffitto, una striscia arancio.

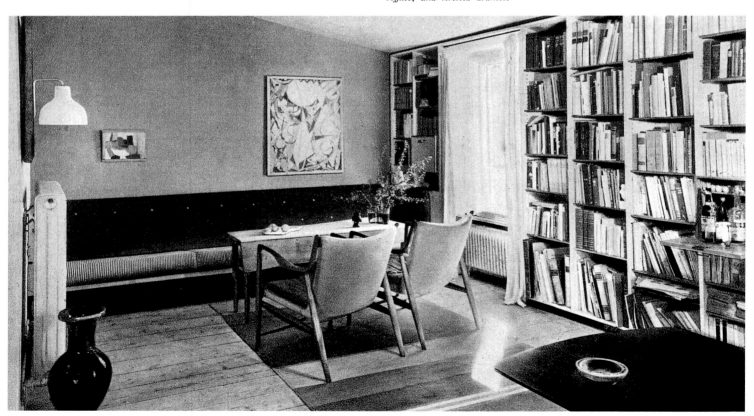

domus 252 / 253
November / December 1950 | **Finn Juhl, Danish Architect** | Finn Juhl's own house on Kratvænget: views of dining room and study; armchairs for Niels Vodder and for Carl Breup; photograph of Finn Juhl in his studio

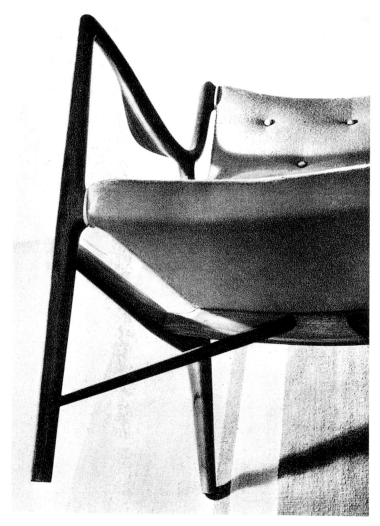

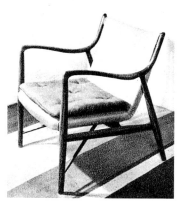

Poltrona 1945. *Primo premio nel concorso per mobili, indetto a Copenaghen nello stesso anno. Esecuzione Niels Voddy. Acquistata dal Museo di Arte Moderna di New York. Disegno Finn Juhl.*

e i suoi allievi indagano, intervistano il pubblico, redigono questionari. Sui dati raccolti, essi progettano successivamente, sotto la sua guida, successive soluzioni che verranno infine sottoposte al giudizio stesso dei cittadini interpellati.

L'arte in Danimarca è un diritto, non è un privilegio, e dallo studio del giovane architetto Finn Juhl, escono numerosissimi disegni anche per la fabbricazione in serie, anzi per una forma tipica di piccole serie in cui i mobili sono prodotti per metà a macchina per metà a mano: destinati oggi, per la maggior parte, agli Stati Uniti. Finn Juhl li definisce semplicemente « utili esperimenti da laboratorio ».

Si può dire che tutta la Danimarca è un laboratorio: capacità e virtù, riunite, operano ovunque, in ogni settore, al servizio del benessere civile. Finn Juhl dirige un reparto.

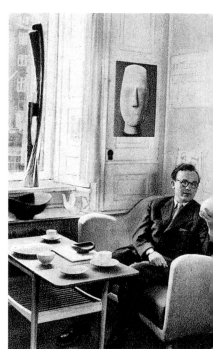

Foto Strüwing

Poltrona 1946, *a bracciuoli, per scrivania. Esecuzione Niels Voddy. Noce e cuoio. Acquistata dal Museo di Arte Moderna di New York. In basso: particolare della stessa. In basso a destra, poltrona 1946, in faggio, disegnata per una serie di mobili a buon mercato; esecuzione Carl Brup.*

Finn Juhl *nel suo studio. Le porcellane sono quelle da lui disegnate per il primo centenario di Bing & Grøndahl. Suo il divano a due posti su cui egli siede. Nel vano della finestra, una scultura di Erik Thommesen.*

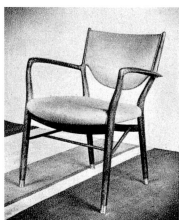

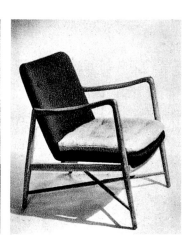

Translation
see p. 547

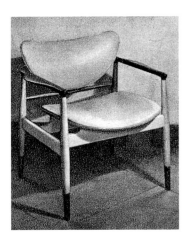

Poltrona 1948, *a braccioli; a destra, divano a due posti, della stessa serie, esposto al Museo di Arti Applicate di Copenaghen; esecuzione Niels Voddy.*

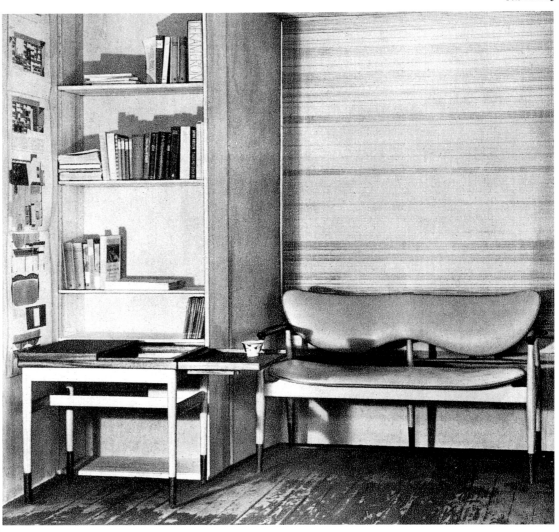

Poltrona 1949, *in cuoio e metallo, e particolare e schizzi di Finn Juhl per la stessa.*

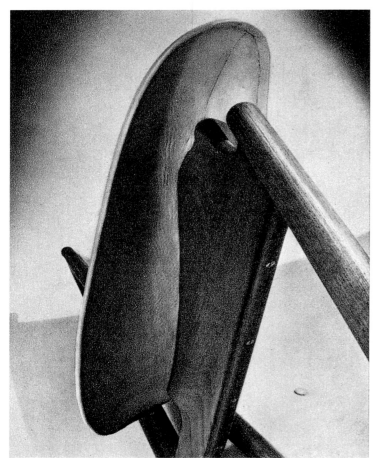

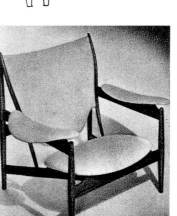

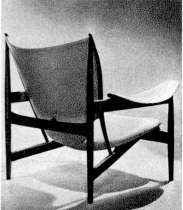

domus 252 / 253
November / December 1950 | **Finn Juhl, Danish architect** | Furniture designs by Finn Juhl: *Model No. NV-48* chairs, sofa and *Chieftain* armchair for Niels Vodder; sketch of chair; exhibition room showing *Chieftain* sofa, coffee table and dining table with *Model No. NV-48* chairs; bowls

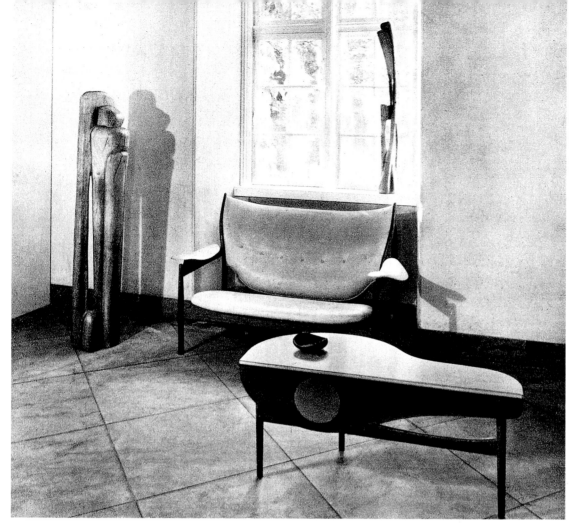

Esposizioni di arti applicate ed architettura, 1949 e 1950. Mobili di Finn Juhl, primo premio del concorso indetto dalla mostra. Esecuzione Niels Voddy.
Qui sotto, disegno ed esecuzione di una coppa in legno scavato da Finn Juhl.

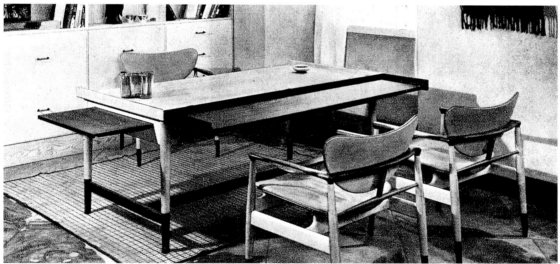

Foto Strüwing

Scrivania 1948, *o tavolo da lavoro, in sicomoro e mogano africano. Esecuzione Niels Voddy. Primo premio al concorso annuale danese dei mobili d'artigianato.*

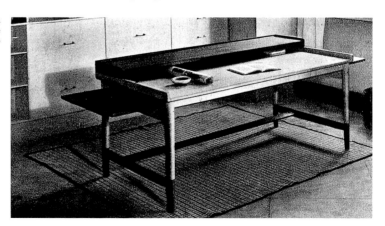

Translation
see p. 547

Ambiente per soggiorno e pranzo

Carlo Mollino arch.

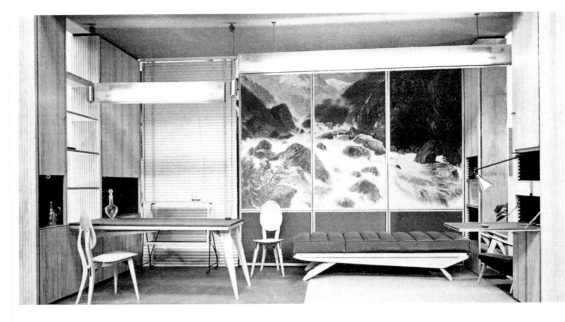

Gli americani, oltre che gli italiani, verranno in contatto con la singolare personalità di Carlo Mollino, il cui ambiente è destinato ad attrarre la più impegnativa attenzione degli americani interessati in queste cose.

Al di là dei requisiti funzionali e concreti, che sono o punti di partenza o di raggiungimento, al di là delle espressioni attuali di stile, la cultura si nutre anche nel riconoscere, nella storia della attività umana, gli episodi della « personalità ». Un singolare episodio di questo genere è oggi rappresentato in Italia da Mollino. L'ambiente qui presentato, dice Mollino, può essere tanto un piccolo alloggio di casa collettiva quanto una casa minima, o fine settimana, in montagna o al mare. Questo ambiente infatti, è proposto dall'architetto non soltanto come soluzione di un alloggio, ma soprattutto come esempio delle qualità e possibilità di tre elementi costruttivi che egli tiene a mettere in risalto. Tali elementi sono: i pannelli-armadio intercambiabili, i mobili in compensato, i giunti chiodati.

Di pannelli-armadio-combinabili noi vediamo qui costituite due pareti della stanza: tali pannelli, in legno massiccio, senza colla, indeformabili, costruibili in grande serie con attrezzatura minima, possono adattarsi a molteplici usi, dal rivestimento di pareti, a tramezza-armadio (come nei modelli qui presentati), a mobili singoli di qualsiasi dimensione, formanti o meno parete, con possibilità di smontaggio, di combinazioni successive, di intercambiabilità.

Piani, cassetti, vetrinette in vista o meno, porta abiti, ecc., sono intercambiabili e spostabili a piacimento in vano aperto o chiuso. E ciò con un dispositivo semplicissimo e cioè una guida che serve non solo come traversa nella dentarella a sostegno del piano, o del cassetto, ecc., soluzione classica, ma ancora come « coulisse » intercambiabile per l'estrazione di detti cassetti. Tale soluzione singolarmente semplice si adatta a qualunque va-

riante decisa o che si deciderà per l'uso dell'armadio: dalla cucina, alla camera da letto, al soggiorno.

La soluzione di tale pannello risulta *più* economica del classico pannello intelaiato e intamburato di compensato, attualmente di uso universale.

Le sedie sono in compensato curvato; lo schienale di esse è oscillante su cuscinetto di gomma e

curvato secondo la linea del dorso. Si osservino quindi, nelle sedie stesse e nelle poltrone, i giunti senza colla, in compensato (nero) chiodati in ottone.

I vani degli armadi, i piani dei tavoli, le poltrone e il divano sono rivestiti in resinflex, nuovo materiale plastico flessibilissimo e resistente, smacchiabile, serico e caldo al tatto.

Un altro spunto molliniano è il

vasto ingrandimento fotografico con cui egli intende « sfondare » una parete, spersonalizzandola.

« Non fotografie brutali — dice Mollino — ma riproduzioni fotografiche di cose riposanti; quadri di autori di qualsiasi tempo; sculture dalle egizie alle barocche. Insomma si tratta di passare lo sguardo su queste pareti senza problema, in pace. Volutamente ho qui riprodotto una incisione insignificante ma per la sua stessa non originalità e modestia, non attaccabile. Liberi siete poi di attaccare un volume di Moore, che fotograficamente ingrandito farebbe un gran movimento sulla parete, un disegno di Leonardo, un paesaggio di Hokusai, un arabesco di Kandinsky, ecc., magari a rotazione ». A queste attrattive enunciate da Mollino si aggiunge, per noi, la magìa, nell'ambiente, dell'elemento « fuori scala ».

Oltre all'ambiente qui descritto, Mollino ha presentato alla M.U.S.A. un gruppo di mobili (vedi pagg. 46-49) in cui, dimenticando la serie e il basso costo, si è abbandonato a quello che egli chiama un *arabesco totale*. Tanto per quelli quanto pure per questi mobili, vale sempre, secondo Mollino, il detto « tutto è permesso, salva la fantasia ».

Nella foto qui sopra, la camera di soggiorno-pranzo col tavolo aperto, ed aperta la scrivania a ribalta. Gli elementi che compongono l'ambiente — studiati per la produzione di serie — lo possono destinare tanto a piccolo alloggio di casa collettiva quanto a casa minima o di fine settimana ai monti o al mare (es. Apelli e Varesio).

Il tavolo da pranzo, rivestito in resinflex, ribaltato a parete ritira le gambe, e non occupa spazio. La lampada, al neon, tra due lastre di cristallo opaco, è a saliscendi.

domus 252 / 253 | **New Furniture at 'MUSA'** | Interior and furniture designed by Carlo Mollino for the "MUSA" exhibition held at the
November / December 1950 | | Brooklyn Museum, New York: views of living/dining room, folding-leg dining table

84

foto Moncalvo, Torino

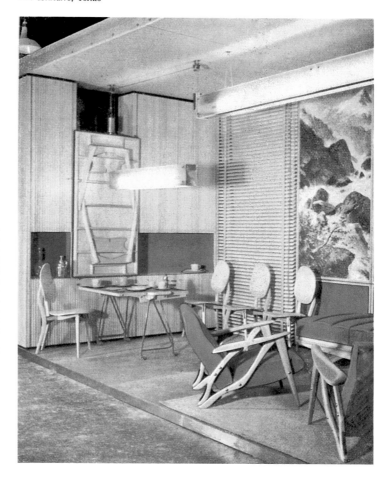

Camera pranzo-soggiorno. Mobili e armadi costruibili in serie. Poltrone e divano rivestiti in resinflex; seggiole in compensato curvato, giunti in ottone, schienale oscillante su cuscinetti di gomma. Tavolo ribaltabile, tavolino a rotelle apribile, divano a piano inclinabile.
Le due pareti a scaffali sono costituite da pannelli - armadio intercambiabili in legno massiccio scanalato.
La terza parete è occupata da una finestra chiusa da « venetian blind », e da un ingrandimento di incisione in legno, sopra il divano.

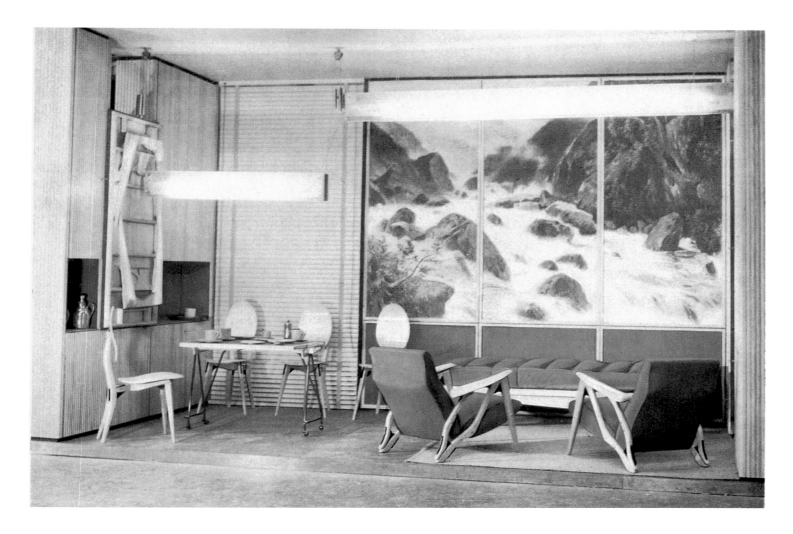

Nuovi mobili alla M. U. S. A.

Carlo Mollino, arch.

Scaffali. *Questi due scaffali, a ripiani, sportelli e ribalta, sono due esempi di mobili ottenibili con i «pannelli-armadio combinabili» presentati da Mollino alla M.U.S.A.*
Si tratta di pannelli costruibili in serie, in massiccio, indeformabili, autocompensati, senza telaio e colla.
Nel montaggio, i vani possono essere chiusi

con ante o lasciati aperti e rivestiti. Nelle «dentarelle» si pongono le guide dei piani o dei cassetti intercambiabili e spostabili.
Poltrona *rivestita in resinflex. Questo mobile è caratterizzato dagli speciali giunti chiodati in ottone, che permettono il montaggio senza colla.*

Divano *pieghevole, copertura in resinflex: permette qualsiasi inclinazione dello schienale, delle gambe, e generale di tutto il sistema: permette quindi la posizione a linea non diritta ma rilassata delle membra di chi giace, considerata fisiologicamente la più riposante.*
↓

domus 252 / 253
November / December 1950

New Furniture at 'MUSA'

Furniture designed by Carlo Mollino for the "MUSA" exhibition held at the Brooklyn Museum, New York: armchair, secretary, cupboard, daybed, trolley/table and dining table with chairs for Apelli & Varesio

86

foto Moncalvo, Torino

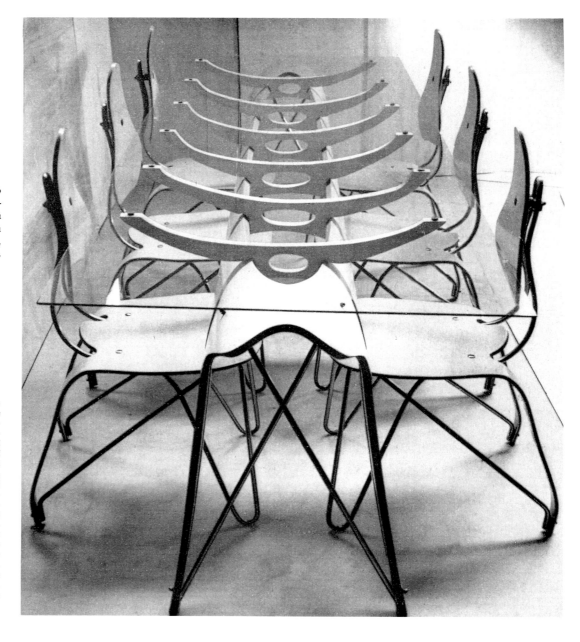

All'ambiente presentato da Carlo Mollino alla M.U.S.A. appartengono i mobili della pagina a fianco: i mobili di questa pagina sono pure presenti alla M.U.S.A., indipendentemente dall'ambiente.

Tavolino pieghevole e mobile, *in acero naturale, copertura in resinflex, ruote e telaio in ferro rosso fiamma. Serve come portavivande, servizio tè, cocktail, ecc. e sopratutto come tavolo da pranzo pieghevole: sui tre piani sovrapposti viene preparato il pranzo «già servito» e cioè nella medesima posizione che si desidera a tavolo aperto. Tale tavolo stretto, nella posizione a piani sovrapposti, può allora circolare agevolmente attraverso porte e disimpegni tortuosi. Giunto sul posto si apre, cioè i tre piani si aprono spostandosi parallelamente a se stessi e vengono a combaciare formando un piano unico; così il carrello stretto si trasforma in tavolo vero e proprio senza necessitare lo spostamento delle stoviglie e del servizio già disposto. Tale tavolo, come idea non è nuovo. Nuova è la soluzione meccanica che permette un tavolo aperto e libero da fiancate, leve e meccanismi.*

←

Tavolo e sedie. *Questo tavolo (o scheletro di eccezionale tavolo antidiluviano, ora scomparso) e sedie, presentati pure alla M.U.S.A. non appartengono alla camera e ai mobili di questa, studiati per un arredamento semplice, in legni non pregiati e con finiture di rapida fattura.*

Tavolo e sedie qui presentati, appartengono a un altro genere delle espressioni di Mollino, che li considera arabeschi totali. *Il tavolo ha il piano in cristallo temperato, la struttura in compensato curvato (acero lucidato naturale) e traverse e bulloni in ottone spazzolato. (Esecuzione Apelli & Varesio).*

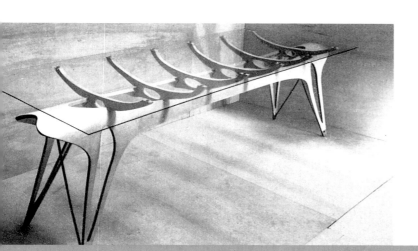

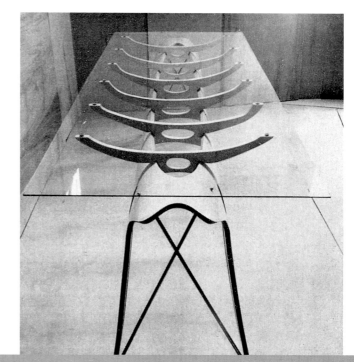

Nuovi mobili alla M. U. S. A.

Carlo Molino arch.

Sedie. La sedia qui sotto appartiene ai mobili che compongono l'ambiente esposto da Mollino alla M.U.S.A. Sedile e schienale in compensato. Montaggio senza colla. Giunti in ottone. Lo schienale è oscillante su cuscinetto di gomma. Questa sedia, come la poltrona a pag. 46 è caratterizzata dai giunti senza colla, in compensato (nero) chiodati in ottone. Tali giunti sono concepiti — dice Mollino — con le medesime caratteristiche con le quali si concepiscono le capriate, resistentissimi alle sollecitazioni angolari, e nel contempo di rapida e semplice esecuzione.

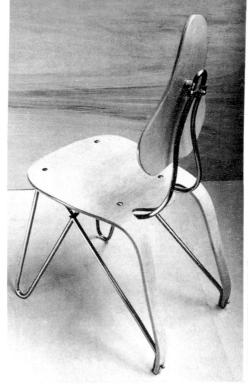

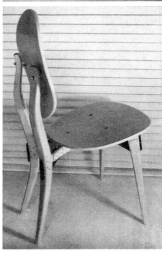

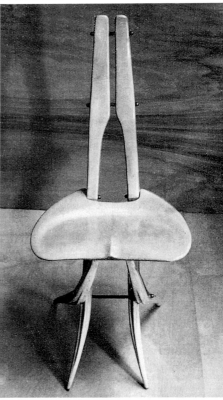

Sedie. La sedia in alto alla pagina appartiene al tavolo illustrato nella pagina precedente.
Lo schienale è oscillante su un cuscinetto di gomma, e la sua curva segue quella del dorso di chi siede, sostenendo le reni.
La sedia qui sopra, è tutta in legno (acero lucidato naturale) con giunti in ottone spazzolato. (Esecuzione Apelli & Varesio)

domus 252 / 253
November / December 1950

New Furniture at 'MUSA'

Furniture designed by Carlo Mollino for the "MUSA" exhibition held at the Brooklyn Museum, New York: three different dining chairs and *Arabesco* coffee table for Apelli & Varesio

88

Tavolino portariviste *o tavolino da tè.*
Questo tavolino, come il tavolo della pa-
gina 47, va considerato fra quelli che Mol-
lino chiama arabeschi totali, *mobili ai*
quali Mollino applica il suo principio che
«tutto è permesso, salva la fantasia».
Struttura in compensato curvato (acero lu-
cidato naturale). Piani in cristallo tem-
perato. Giunti in ottone spazzolato.

1951

domus 254
January 1951

FEATURING
Alfonso Eduardo Reidy

domus 257
April 1951

Cover designed by
Paul Klee

FEATURING
Gio Ponti

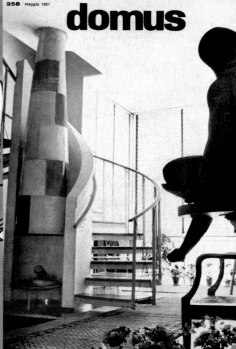

domus 261
September 1951

FEATURING
Lodovici Barbiano di
 Belgiojoso
Ernesto Peressutti
Franco Buzzi Ceriani
Max Huber
Marco Zanuso
Mario Tedeschi
Gio Ponti
Piero Fornasetti
Achille Castiglioni
Pier Giacomo
 Castiglioni
Ugo Pollice
Gino Sarfatti
Vittoriano Viganò
Giulio Minoletti

domus 262
October 1951

FEATURING
Carlo Paggani
Giacomo Manzù
Giuseppe Santomaso
Flavio Poli
Bocchino Antoniazzi
Alberto Toso
Vinicio Vianello
Erwin Burger
Ercole Barovier
Aureliano Toso
Giulio Radi
Natale Manciolo
Nason Moretti
Antonio Tomasini
Giuli Minoletti

domus 254–265
January–December 1951

Covers

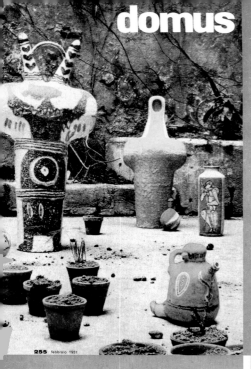

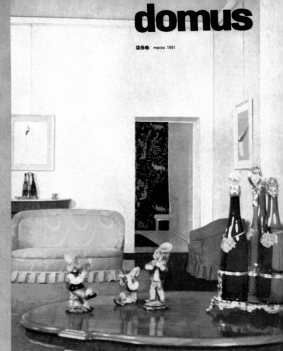

domus 255
February 1951

FEATURING
Guido Gambone
Renzo Zavanella
Giuseppe Vaccaro

domus 256
March 1951

FEATURING
Charles Eames
Ray Eames
George Nelson
Carlo Graffi
Filippo Chiss
Tapio Wirkkala

Domus 258
May 1951

FEATURING
Francisco A. Cabrero
Jaime Ruiz
Paolo Antonio Chessa
Lodovico Barbiano di
Belgiojoso
Enrico Peressuti
Ernesto Nathan
Rogers
Gio Ponti
Piero Fornasetti
Charles Eames
Ray Eames
Paul Steinberg
Frederick Kiesler
Eero Saarinen

domus 259
June 1951

Cover designed by
Ernesto Schedegger

FEATURING
Birger Kaipainen
Tapio Wirkkala
Gunnel Nyman
Lisa Johansson Pape
Ilmari Tapiovaara
Alvar Aalto
Nanna Ditzel
Peter Hvidt
Orla Mølegaard
 Nielsen
Sigvard Bernadotte
Per Lütken
Gertrud Vasegaard
Bengt Gate
Bernt Friberg
Sven Palmqvist
Vicke Lindstrand
Stig Lindberg

9
nona triennale
di milano 1951

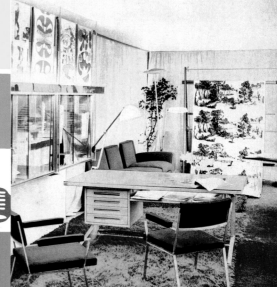

domus 260
July / August 1951

domus 263
November 1951

FEATURING
Franco Albini
Luigi Colombini
Ezio Sgrelli
Angelo Mangiarotti
Giampaolo Valenti
Franco Campo
Carlo Graffi

domus 264 / 265
December 1951

FEATURING
Gio Ponti
Aldo De Ambrosis
Carlo Mollino
Eugenio Montuori
Roberto Mango
Charles Eames
Ray Eames
George Nelson
Angelo Mangiarotti

XI

Il modello del quartiere. In colore gli edifici
già ultimati. Si distinguono chiaramente:

1 mercato e lavanderia
2 ambulatorio e centro medico
3-4 blocchi di abitazione B, e B2 (56 appart.)
5 scuola elementare
6 ginnasio
7 magazzino di vendita vestiari
8 piscina
9 giochi all'aperto
10 club sociale
11 blocco A (272 appartamenti)
12 blocco C (192 appartamenti)

Il quartiere Pedregulho a Rio de Janeiro

Alfonso E. Reidy, arch.

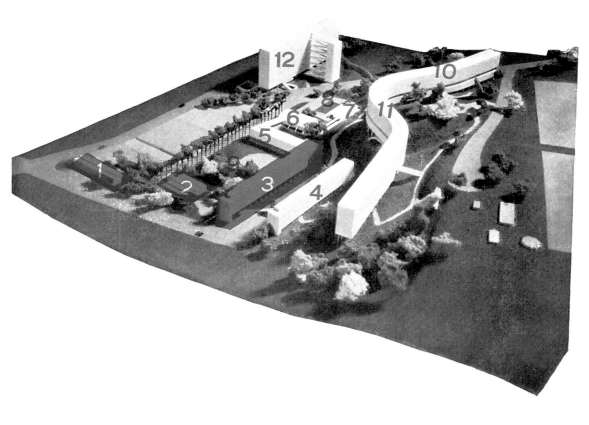

Pubblicammo (Domus 229-1948) il progetto di questo quartiere; pubblichiamo ora, assieme a una veduta generale del bozzetto, le fotografie delle prime realizzazioni.

Attualmente sono già ultimati l'edificio del mercato-lavanderia, il centro di assistenza medica, i blocchi di abitazione B e B 2. Sono in via di ultimazione la scuola elementare, il ginnasio, i magazzini di vendita e la piscina. Benchè manchi ancora la parte più importante e cioè il grande blocco di abitazioni dalla caratteristica pianta curvilinea, e il grande blocco a valle con la rampa esterna, è da prevedere, dato il ritmo del cantiere, che anche questi edifici sorgeranno rapidamente.

Noi architetti europei invidiamo lo slancio e la sicurezza con cui gli organi competenti brasiliani attuano integralmente e rapidamente progetti che qui subirebbero certamente molte limitazioni nella sostanza e nella forma. Sappiamo che la straordinaria fioritura di architettura moderna brasiliana, sul seme gettato da Le Corbusier, ha fatto sì che oggi il Brasile sia l'unico paese in cui l'architettura moderna non costituisca un caso isolato in mezzo agli edifici comuni, ma sorga compatta a creare un nuovo paesaggio.

Questa premessa, però, ci permette una qualche riserva sulla effettiva o totale validità di questa architettura della quale il lato spettacolare non è sempre espressione diretta di modernità; via via che ne crescono gli esempi, sorge in noi la convinzione che taluni di questi edifici si valgano di superfetazioni formali, di fattori impressionistici che l'impianto planimetrico (sempre molto semplice del resto) non giustifica: certe falde inclinate, certe disimmetrie, certe pareti sghembe, che non toglierebbero nulla all'essenza dell'architettura se scomparissero, minacciano di venir intese come un puro, formale, e non sostanziale, « omaggio a Le Corbusier », rischiandone, di conseguenza, perfino la caricatura.

Ci ripromettiamo di ritornare più a lungo su questo argomento.

Dati generali e note tecniche

Architetto: Alfonso Eduardo Reidy.

Tecnici del Dipartimento dell'Abitazione Popolare, della Prefettura, incaricati dei servizi di esecuzione:

Topografia: Francisco Marques Lopes, ingegnere civile.

Architettura: Francisco Bolonha, arch.

Strutture: Sydney Santos e David Astracan, ingg. civili.

Direzione lavori: Gabriel Sonza Agniar, ingegnere civile.

Direzione generale: Carmen Portinho, ing. civile.

Questo quartiere è situato in una zona industriale della città, molto prossima al centro. È destinato all'abitazione dei lavoratori del Comune, delle categorie inferiori, che abbiano la loro attività a São Custovâo, uno dei sedici distretti amministrativi di cui si compone il Distretto Federale. È il primo stadio di un programma più vasto, che ha per obbiettivo di dare un'abitazione di prezzo modico ai dipendenti della prefettura, in prossimità delle zone di lavoro.
Il rione del Pedregulho, avrà 520 abitazioni di diversa capienza. Comprenderà appartamenti per scapoli, per famiglie senza figli, con una sola camera da letto, e appartamenti « duplex » da una a quattro camere. Avrà inoltre le seguenti installazioni: lavanderia meccanica, mercato, guardia medica, scuola materna, asilo, scuola elementare, ginnasio, piscina, club sociale e campo per giuochi e riunioni.
L'area di mq 52.142 ha una altimetria accidentata con una variazione di livello di circa 50 metri.
Sul pendio sono sistemati i blocchi d'abitazione. La località panoramica è stata scelta nonostante l'orientamento a ovest, poco favorevole, specie in climi caldi.
Il complesso si compone di 4 blocchi di abitazione: due blocchi a quattro piani, con 56 appartamenti « duplex » cioè su due piani, con scala propria; un blocco di sette piani, con andamento curvilineo, secondo l'andamento della collina, lungo 250 metri, contenente 272 appartamenti, installazioni pre-scolastiche, uffici amministrativi, e un blocco di tredici piani, situato a valle, che comprenderà anche l'asilo-nido.
Il servizio di lavanderia meccanica sarà compreso nella quota d'affitto.
Il mercato, già ultimato, comprende: macelleria, pescheria, frutta e verdura, latteria, panetteria con forno elettrico. Tutti i negozi dispongono di frigorifero.
Il centro medico comprende, oltre un completo centro chirurgico, infermeria per piccole degenze, gli ambulatori per la profilassi e il trattamento di ogni malattia.

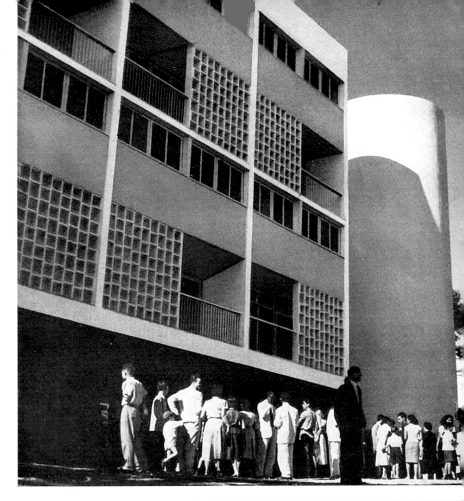

A destra, parte terminale del blocco B2.
Notare i brise-soleil in laterizio, per la
protezione dei soggiorni e il corpo cilin-
drico delle scale.

*Particolare del brise-soleil in laterizio, di
un corpo di abitazione.*

Veduta della fronte anteriore del blocco B2

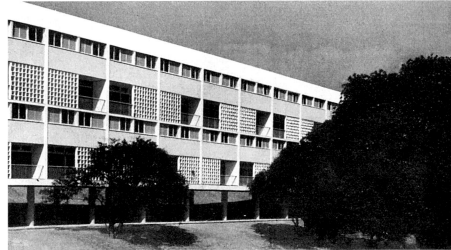

*Particolare del muro perimetrale posteriore
del centro medico. Sullo sfondo il corpo B2.*

A destra, fronte a monte del blocco B2.
I ballatoi con i brise-soleil sono i passaggi
comuni per l'accesso agli appartamenti
duplex di cui si vedono, continui, i piani
delle camere.

foto Marcel Gautherot

domus 254
January 1951

**The Pedregulho Quarter in
Rio de Janeiro**

Workers' housing and community facilities designed by Alfonso Eduardo Reidy: views
and details of B2 block and medical centre, entrance to market building, market build-
ing, medical centre façade

Nella foto qui sopra si osservi in primo piano il centro medico, visto di fianco, anch'esso caratterizzato da una struttura antisole a brise-soleil; in secondo piano, dietro gli alberi, l'edificio del mercato e della lavanderia.

Porta d'accesso al mercato. In primo piano il brise-soleil per intercettare i raggi del sole. In fondo il centro medico e, più oltre, il corpo B2.

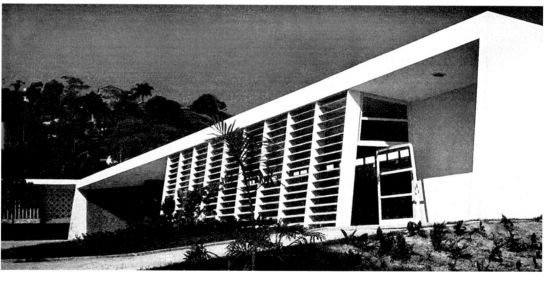

La facciata dell'edificio del mercato. Anche qui il dispositivo per intercettare la luce del sole crea un motivo caratteristico.

Quartiere Pedregulho
Alfonso E. Reidy, arch.

La facciata del centro medico. La decorazione è un « azulejo », ceramica decorata tipica brasiliana.

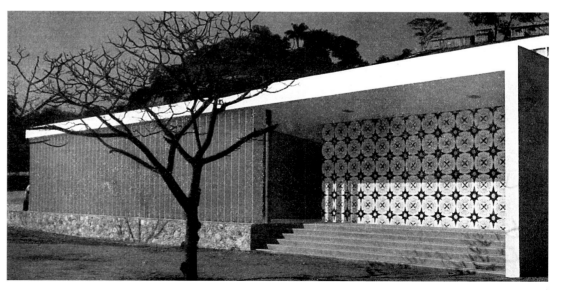

foto Marcel Gautherot

Translation
see p. 547

95

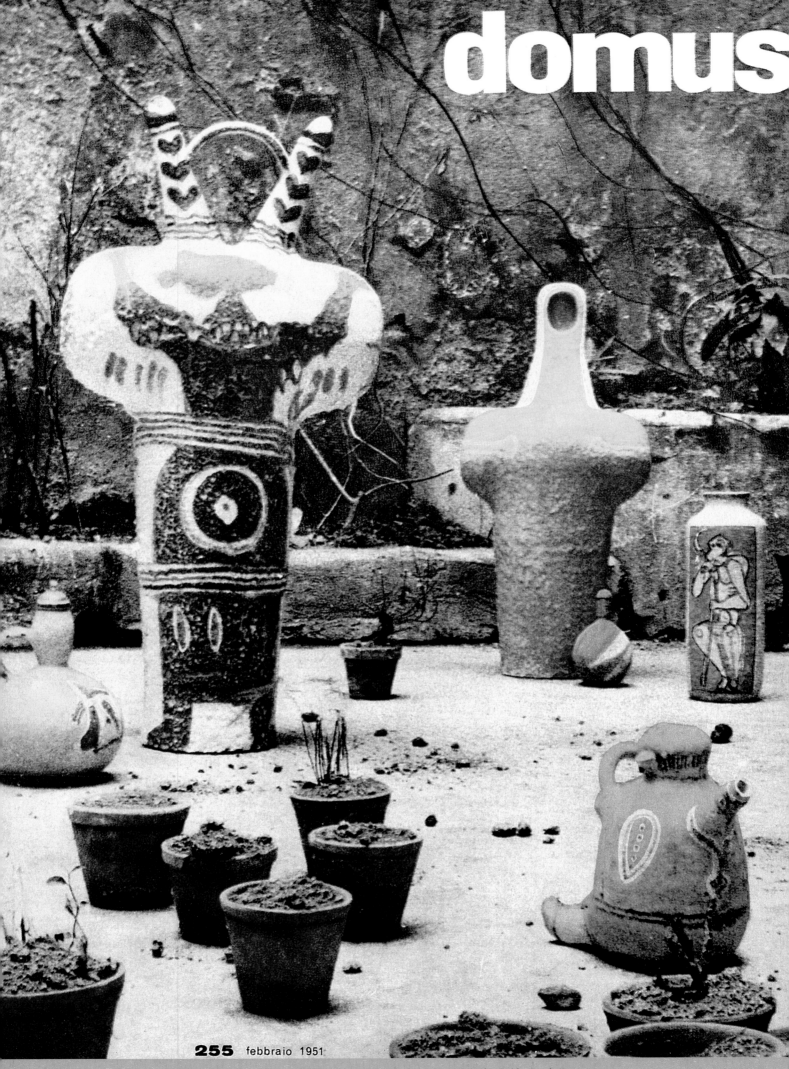

domus

255 febbraio 1951

domus 255
February 1951

Cover

domus magazine cover showing ceramics by Guido Gambone

Una nuova vettura ferroviaria

Renzo Zavanella, arch.

L'automotrice « O. M. 990 », a struttura integrale, è stata costruita dall'O. M. per le FF. SS. su progetto dell'ing. Guglielmo Carlevero, per la parte tecnica, su disegno di Renzo Zavanella per l'arredamento. Essa si ricollega, per l'aspetto e per la tecnica, alla automotrice O.M. degli stessi autori, da noi presentata su queste pagine due anni fa (Domus n. 229). La caratteristica principale di questa automotrice, sta nella sistemazione del suo unico motore sotto il pavimento, in maniera di poter sfruttare al massimo lo spazio giungendo agevolmente alla sistemazione di 90 posti a sedere. La preoccupazione di dare la massima comodità in minimo spazio,

L'illuminazione della vettura è ottenuta con speciali riflettori incassati nell'imperiale. A soffitto notare pure le bocchette di riscaldamento e ventilazione.

Il pavimento in linoleum è costituito da tre striscie a tutta lunghezza, le laterali in grigio, quella centrale in rosso mattone rigato.

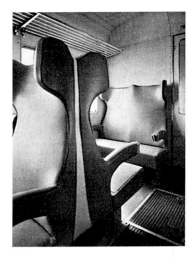

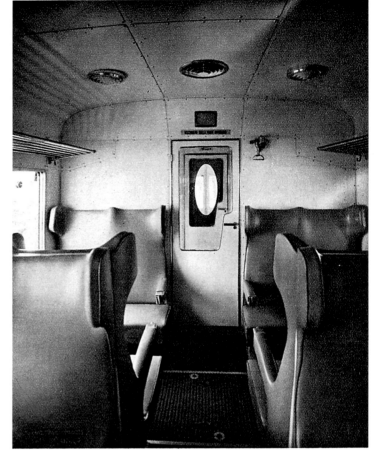

In questa vettura sono adoperati vari colori, i sedili sono a tinte alternate verde pastello e giallo pallido. Le pareti in bianco avorio.

ha dettato la plastica della nuova forma dei sedili in struttura metallica e forniti di una imbottitura in gommapiuma rivestita in tessuto plastico facilmente lavabile. Le giunture e le cuciture sono state quasi eliminate per assicurare la massima pulizia.

Per superare l'uniformità dello standard si è pure puntato sul colore: i sedili ad esempio sono a tinte alternate verde pastello e giallo pallido. Ogni sedile poi è munito di un bracciolo a leva e di un portacenere, in fusione di alluminio a chiusura automatica e a perno allungabile per la pulizia. Le pareti interne, ad elementi d'alluminio facilmente intercambiabili, montati con un raro senso di perfezione tecnica, sono rivestite in tessuto plastico bianco avorio. Pure in materia plastica sono le porte, mentre il pavimento è costituito da tre strisce a tutta lunghezza di linoleum (le due laterali grigie, quella centrale di corsia rossa) così da eliminare qualsiasi coprigiunto metallico. Le lampade sono incassate nell'imperiale della vettura e montate su un riflettore semi sferico in metallo cromato. Le lampadine sono protette da una griglia ad alette concentriche, inclinate per ottenere una larga diffusione della luce. Pure a soffitto sono sistemate le bocchette di riscaldamento e ventilazione.

Tutto in questa vettura è estremamente limpido e perfettamente finito. Vogliamo rilevare, oltre allo stile personale ed esperto dell'architetto, come quest'opera sia una prova di vitalità della nostra industria pesante e sopratutto delle Ferrovie dello Stato, che non hanno avuto paura di rinnovare i loro schemi di lavoro accettando una tale moderna soluzione. Infatti, mentre la prima vettura O.M. da noi presentata, la velocissima « freccia azzurra » destinata alla linea Milano-San Remo, era uno sperimentale esemplare fuori serie, questa è ora una straordinaria normale vettura di linea.

Le pareti interne, costituite da pannelli rivestiti con tessuto di materia plastica, sono montate con una estrema perfezione tecnica.

Le porte sono anch'esse rivestite in tessuto di materia plastica, e come le pareti sono in bianco avorio.

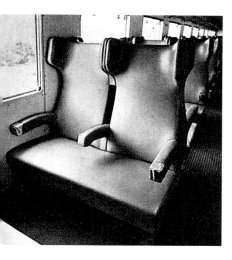
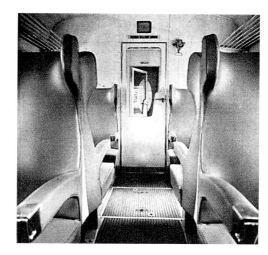
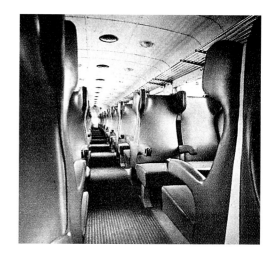

Tutto in questa vettura è estremamente limpido e perfettamente finito, ed è una prova del processo d'aggiornamento in atto nelle nostre ferrovie.

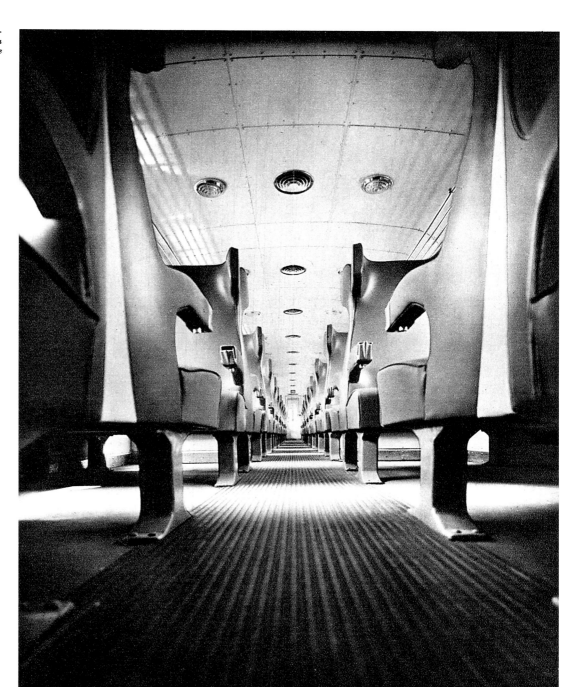

Caratteristiche generali

Potenza continua del motore	CV	480
Velocità max per linee principali	km/h	130
Velocità max per linee secondarie	km/h	90
Autonomia a velocità commerc. oltre	km	1000
Scartamento	mm	1435
Lunghezza totale	mm	28000
Lunghezza cassa	mm	27320
Larghezza cassa	mm	2800
Passo fra i perni dei carrelli	mm	20000
Passo carrelli	mm	3200
Peso a vuoto con scorte	kg	47000
Carico max per asse (a vuoto con scorte)	kg	12850
Posti a sedere	n.	90
Raggio minimo d'iscrizione in curva	m	90

Prestazioni

a) Con rapporti normali (per linee principali):

Velocità max (ruote di ⌀ 910 mm)	km/h	130
Sforzo di trazione all'avviamento	kg	4100

b) Con rapporti ridotti (per linee secondarie):

Velocità max (ruote di ⌀ 910 mm)	km/h	90
Sforzo di trazione all'avviamento	kg	5860

Translation
see p. 547

1 bar
2 sala principale
3 sala minore
4 servizi

Ristorante scavato
nella roccia, a San Marino

Giuseppe Vaccaro, arch.

L'intervento dell'architetto ha ricavato un ambiente d'eccezione da questi locali, scavati in gran parte nella viva roccia, su cui sorge tutto l'abitato di S. Marino. L'aspetto e il risultato poderoso (lo scontro fra natura e geometria) è dato dalle pareti risolte non solo come superfici ma come volumi: dalla roccia massiccia e grezza alla soffittatura a prismi e a piani distaccati, in cui gioca e su cui gioca la luce.

Si è lasciata infatti scoperta la parte in roccia, ricoprendo invece con pezzature di intonaco, con qualche accenno di affresco — a guisa di frammento — le zone in cui le pareti proseguono in muratura ordinaria.

Non si è voluto peraltro dare al locale un carattere rustico, e per questo è stata circoscritta la roccia con elementi e materiali raffinati. Attorno alle pareti corre, distaccata, una fascia di cristallo infrangibile; i pavimenti sono di ceramica di Salerno, nero lucido; i soffitti geometrici contrastano con la superficie grezza della roccia.

Nella sala principale il soffitto in stucco bianco ha una configurazione prismatica, interrotta in una vasta zona da una superficie piana di cristallo nero. Tale configurazione presenta aspetti vari secondo il punto da cui viene osservata e secondo la illuminazione diurna e notturna.

Nella sala minore la soffittatura è ottenuta invece con piani distaccati, a inclinazione varia, fra cui si nascondono le sorgenti di luce fluorescente. Il bar ha le pareti tirate in stucco bianco, mentre il banco è in lastre di pietra di San Marino lasciate grezze. In una delle pareti è una grande ceramica bianca di Biancini.

Sopra gli ingressi al bar e al ristorante. Le pareti sono in parte grezze, mostrando la roccia nella quale sono stati scavati i locali.

Il soffitto della sala principale in stucco bianco, è interrotto in una vasta zona da una superficie piana di cristallo nero.

domus 255
February 1951

Restaurant Cut into the Rock in San Marino

Restaurant in San Marino designed by Giuseppe Vaccaro: sectional plan, floor plan, view of exterior, views and details of interior

100

Il soffitto della sala principale ha una configurazione prismatica che presenta aspetti diversi secondo il punto di vista e la luce, diurna o notturna.

Nella sala minore la soffittatura è ottenuta con piani distaccati, a inclinazione varia.

La ceramica è di Biancini: dipinti di Meo Mauroni, proprietario del locale stesso.

Il banco del bar è in lastre di pietra grezza.

Translation
see p. 547

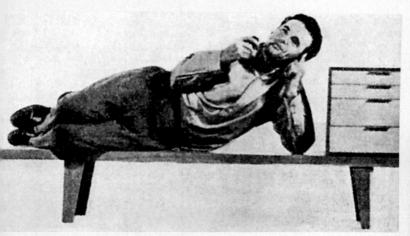

Charles Eames
e la tecnica

Carlo Santi, arch.

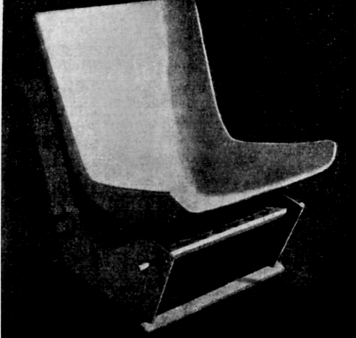

Modello per una sedia in compensato curvato e sostegni di metallo. Questo modello in gesso fu presentato ad un concorso indetto dal Museo d'Arte moderna di New York, nel 1940. Esso vinse un primo premio e segnò l'inizio delle ricerche di Eames nel campo del mobilio.

Nel 1946 la potente organizzazione di Herman Miller, si assicurò la distribuzione nazionale del mobilio di Eames.

Ciò che ci interessa in Eames, più che le sue opere, tra cui la famosissima sedia in compensato e metallo, è il suo atteggiamento mentale verso i problemi compositivi. Questa maniera di sentire il lavoro dell'architetto è particolarmente d'attualità perchè è un poco di tutti i giovani professionisti dell'ultima generazione.

È noto che il linguaggio dell'architettura moderna si formò su tre campi distinti, quello della libertà stilistica, quello della ingegneria tecnica, e quello del riconoscimento del fondamentale valore umano dell'architettura. Sono ancora questi, i tre punti di partenza dai quali, secondo la propria naturale inclinazione, gli architetti cominciano i loro ragionamenti costruttivi. Nell' ispirazione di Charles Eames il posto predominante lo occupa la tecnica moderna: questa sconosciuta, così ricca e capace di soluzioni superiori, così perfezionata e complessa da parer quasi staccata in tante specifiche membra. Come infatti spiegare che l'industria edilizia ignori i risultati o non adotti le soluzioni di altre industrie similari che hanno già risolto in maniera molto più pertinente ed efficace, problemi paralleli ai suoi, al di fuori da ogni preconcetto o preoccupazione tradizionale? Si pensi ad esempio al grado di perfezione di alcune industrie come quella navale, automobilistica, aeronautica e, anche in campi apparentemente meno vicini, come quello delle materie plastiche o delle macchine chirurgiche, quali e quanti ostacoli siano stati superati e risolti: dall'assoluto sfruttamento dello spazio alla leggerezza, dalla produzione in serie alla assicurazione di ogni comfort. E mentre il loro travaglio è costante ed ininterrotto, e le loro attrezzature sono senza tregua migliorate, l'industria della costruzione è immobile nella sicurezza d'aver risolto da secoli tutti i propri problemi.

Per porre in giusta luce tutta l'o-

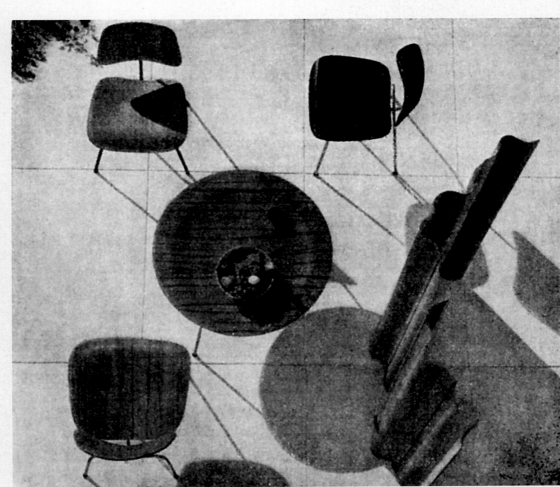

domus 256
March 1951

Tribute to Charles Eames

Portrait of Charles Eames, prototype seat shell, moulded plywood furniture and moulded fibreglass chairs designed by Charles and Ray Eames for Herman Miller

102

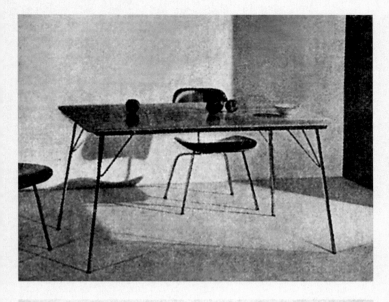

pera di Eames e comprendere l'energia e la strabiliante novità delle sue realizzazioni, bisogna appunto ricordare che egli arriva all'architettura attraverso l'« industrial design ».

Si sentì per la prima volta parlare di lui nel 1940, quando una sua seggiola in compensato curvato e metallo, disegnata in collaborazione con Eero Saarinen, vinse il primo premio al Museo d'Arte Moderna di New York. Il modello presentato, naturalmente, non poteva venire prodotto poichè non esisteva nè una industria, nè una tecnica adeguata. Come sempre gli artisti avevano precorso i procedimenti tecnici e ne segnavano la strada. La guerra interruppe la possibilità di importanti ricerche, ma Eames continuò, aiutato dalla moglie, i propri studi nella propria casa con i mezzi rudimentali di cui poteva disporre, una pompa da bicicletta, un arnese casalingo, ecc. ecc. Alla fine del conflitto però, la tecnica di produzione era ormai a punto e di essa si interessò la *Evans Products Company* che dopo lo strepitoso successo del primo gruppo dei mobili di serie, presentato nel 1946 al Museo di Arte Moderna di New York, affidò la distribuzione dei mobili stessi a Herman Miller.

Alcuni mobili della serie di Herman Miller. Un tavolo, un paravento ad elementi, le famose seggiole e le poltrone di ultima produzione.

Era così segnato definitivamente il successo del mobilio di Eames, forse anche particolarmente apprezzato, p e r c h è assolutamente nuovo; il solo, con quello d'Aalto, che si distaccasse nettamente dai modelli usciti dalla Bauhaus, che erano stati elaborati e migliorati ma dai quali pareva non ci si potesse allontanare.

Questo rinnovamento trova le proprie ragioni, grazie alla fantasia dell'artista, nei nuovi processi di produzione e nel pieno impiego della moderna tecnica. Eames si rende talmente conto di questo, che arriva nelle sue affermazioni polemiche, a rovesciare il processo compositivo ed a pensare piuttosto alla tecnica come alla vera grande signora dell'architettura. Sono certo che, se glielo si chiedesse, Eames proporrebbe per l'in-

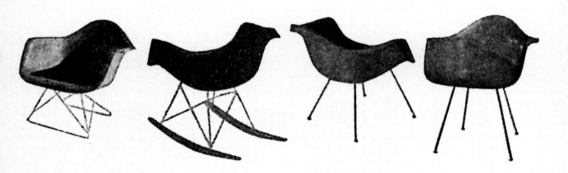

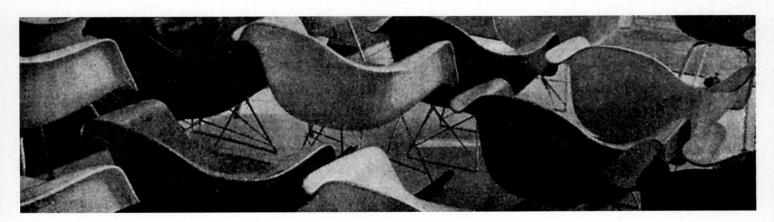

Translation
see p. 548

La sezione destinata a Eames nell'esposi-
zione d'arredamento dell'Istituto d'Arte di
Detroit nel 1949: arredamento di un sog-
giorno; pianta.

Un locale di esposizione e vendita della
Herman Miller Furniture Company, dise-
gnato da Charles Eames (1949). Le forme
sono semplicissime, affidandosi Eames sola-
mente ad un disegno di parete e ad una
esecuzione tecnica perfetta.

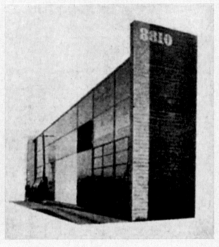

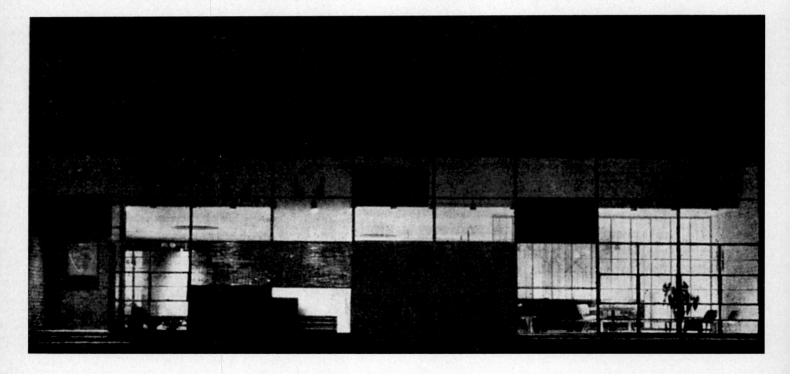

domus 256
March 1951

Tribute to Charles Eames

Architectural and furniture designs by Charles and Ray Eames: furniture designs on
show at the Institute of Art, Detroit; Herman Miller showroom in Los Angeles; Entenza
House (Case Study House No. 9) in Pacific Palisades, California; Eames House (Case
Study House No. 8) in Pacific Palisades, California

104

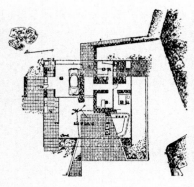

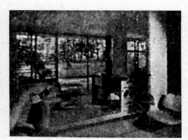

La casa studio progettata da *Charles Eames e Eero Saarinen. Il camino divide in due parti il soggiorno, che è completamente aperto lungo un lato sul giardino.*

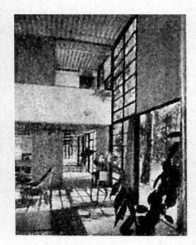

Studio e casa di Charles Eames.
Questo edificio sorge vicinissimo alla casa presentata sopra, ed è stretto tra una alta fila d'alberi e la scarpata della collina che gli sale alle spalle. L'alto grado di perfezione tecnica lo fa parere una vera abitazione della nostra epoca industriale; nulla vi è che ricordi la rozza fatica del mestiere del muratore.
Nelle pagine successive, i vari particolari interni ed esterni di questo edificio.

segnamento dell'architettura, come veritieri testi i cataloghi delle industrie più avanzate.

Naturalmente se su un terreno teorico tutto questo è insostenibile, pure questa certezza dà ad Eames, che ci crede, una grande vitalità ed una specie di sete di ricerca che non riconosce alcun limite alla propria indagine.

Da questo deriva quel grande senso di novità e di freschezza che esce da ogni sua opera.

Si vedano, ad esempio, il locale di esposizione della *Herman Miller Furniture Company* e le sue due ultime case, una costruita come proprio studio, e abitazione, l'altra progettata in collaborazione con Eero Sarinen. La casa-studio che Eames si è costruita per sè stesso, pubblicata ormai almeno due volte su tutte le riviste d'America, è una delle pochissime costruzioni dove la canonica tolleranza edilizia dei dieci centimetri, pare essersi ridotta nell'ordine dei millimetri, tanto tutto è tecnicamente preciso e ben rifinito. Non vi è, si può dire, uso tradizionale di un solo materiale, nulla che ricordi la rozza fatica del mestiere del muratore. L'idea fondamentale della Bauhaus, pare finalmente prendere corpo: l'architettura del nostro secolo industriale si dimostra essere nient'altro che una parte dell'« industrial design ».

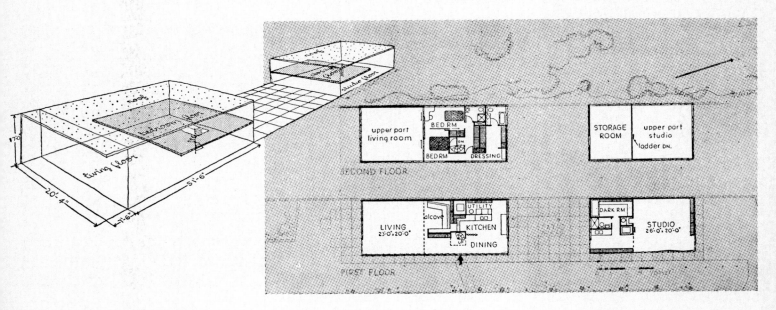

Translation
see p. 548

Charles Eames

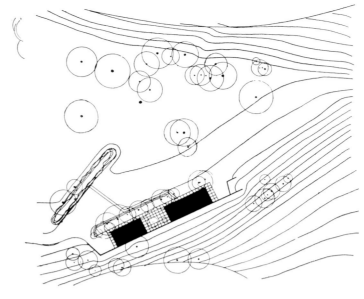

Particolari della casa-studio di Eames e della sede della "Miller furniture"

Due vedute della casa-studio di Eames attraverso il bosco degli eucaliptus che la circonda. Nel gioco irregolare della natura, si inserisce quello esatto della architettura.

Diamo in queste pagine alcuni particolari della casa-studio di Eames e della sede della « Miller Furniture » da lui allestita. Esempi non certamente inediti ma classici del suo stile, che qui si rivela inoltre nel gusto delle fotografie da lui stesso eseguite. A questo riguardo si può dire che Eames abbia immesso nel rigore geometrico di un'estetica che procede dalle esperienze dei maggiori architetti moderni, una particolare sensibilità per le forme plastiche. Però, come ben si vede, non si tratta dell'invasione di un mondo di curve che annulla un mondo di rette, come fu per il liberty, bensì di alcuni elementi plastici che si inseriscono per con-

domus 256
March 1951

Details of the Eames Case Study House and the Central Showroom of 'Miller Furniture'

Architectural designs by Charles and Ray Eames: Eames House (Case Study House No. 8) in Pacific Palisades, California: site plan and exterior views; Herman Miller showroom in Los Angeles: views of interior

106

trasto in ambienti concepiti con cartesiano rigore.

Accanto a ciò è da notare il suo gusto fantasticamente decorativo, che lo accosta alle forme naturali. Si notino ad esempio le fitte ramificazioni spiccanti nettissime sul biancore della parete. Più precisamente, è una specie di amore per le membrane tese su esili strutture (Eames forse sarebbe felice di decorare un ambiente con ali di zanzara; forse l'areoplano dei Wright avrebbe un posto d'onore in un suo arredamento. È per questo forse che egli ama immettere nei suoi ambienti i fantastici aquiloni giapponesi, di tenue carta colorata tesa sulle stecche di bambù). In tal modo egli tenta nuove esperienze decorative e plastiche sull'impianto, ormai acquisito, della estetica funzionale.

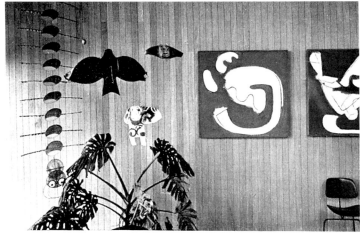

Quattro aspetti del caratteristico stile di Eames, negli interni della sua casa e nella sala di esposizione della « Herman Miller Furniture ». Nel rigore dell'impostazione geometrica che trae origine dalla esperienza funzionale, Eames ha inserito un mondo fantastico di forme derivate dalla natura e dalla suggestione di elementi esotici.

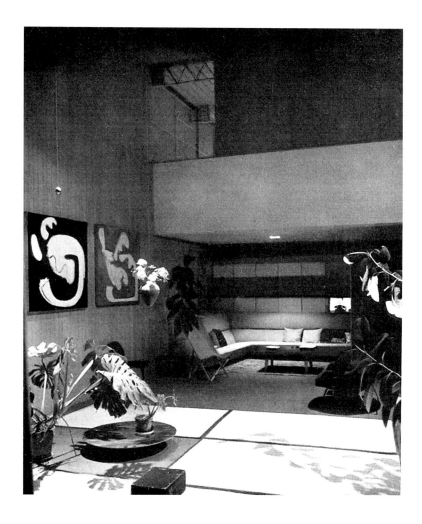

Translation see p. 548

1 soggiorno, 2 divano, 3 ripostiglio, 4 cucina,
5 pranzo, 6 corte, 7 camera oscura, 8 studio

Pianta del piano terreno della casa-studio di Charles Eames

È bastato sollevare da terra, con una struttura in ferro, questi tre tronchi, per dar loro l'evidenza di un elemento plastico.

domus 256
March 1951

Details of the Eames Case Study House and the Central Showroom of 'Miller Furniture'

Architectural designs by Charles and Ray Eames: Eames House (Case Study House No. 8) in Pacific Palisades, California: floor plan, interior and views of exterior; Herman Miller showroom in Los Angeles: details of wall treatment, interior, window, entrance and interior details

Nei particolari, qui a sinistra e a destra, e nella veduta d'angolo dello studio appare evidente lo studio geometrico di « impaginazione » delle superfici che compongono la casa, composizione e proporzioni identiche all'esterno e all'interno; interno ed esterno infatti qui non si oppongono anzi, nello spirito di questa costruzione, hanno lo stesso valore di ambiente fantastico (naturale l'esterno, artificiale l'interno) inquadrato in una geometria.

Charles Eames, arch.

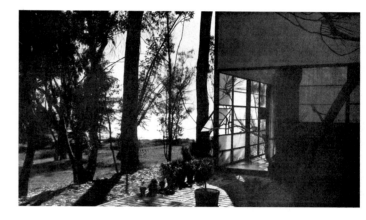

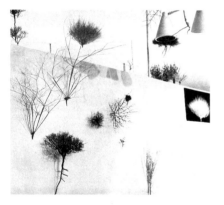

Un aspetto tipico del gusto di Eames nell'allestimento della esposizione Herman Miller; ogni elemento è isolato e cristallizzato, e pare di girare in un museo di botanica o di oggetti curiosi, dotato di una particolare magia.

La vetrina della esposizione e il banco all'ingresso (un particolare del quale è nella foto in basso della pagina a fianco).

Un ambiente della esposizione, con i caratteristici aquiloni di carta giapponese: questo ambiente, invaso da farfalle giganti, da enormi ragni, da rami rigidi e da sculture filiformi, potrebbe essere spettrale ed è invece il contrario dell'incubo.

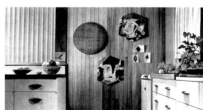

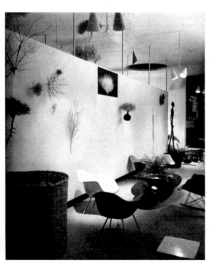

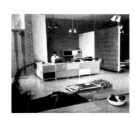

Particolari di ambienti casalinghi realizzati nell'esposizione Herman Miller: cucina e letto, scaffali di George Nelson.

Translation
see p. 548

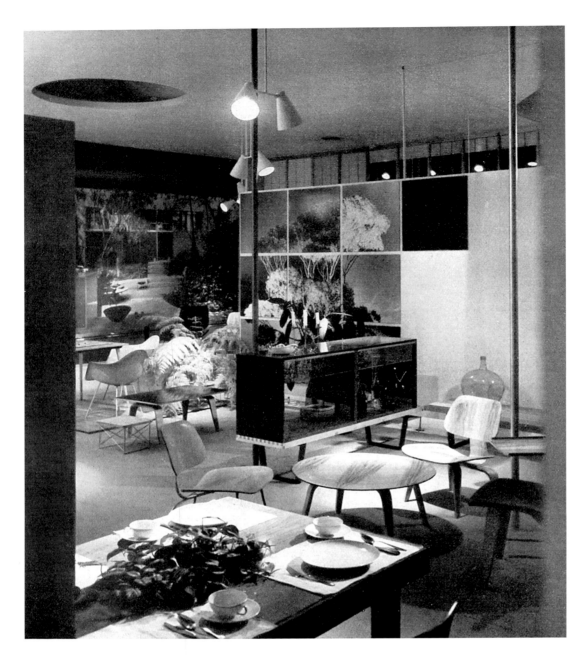

In questa altra sezione della stessa esposizione Miller, alcuni dei pezzi tipici di Eames (sedia in compensato e metallo, tavolino con piano a vassoio in compensato curvato, poltrone in materia plastica su gambe in metallo), e alcuni mobili di George Nelson, appartenenti alla stessa produzione (gli scaffali componibili, di soggiorno e di cucina).

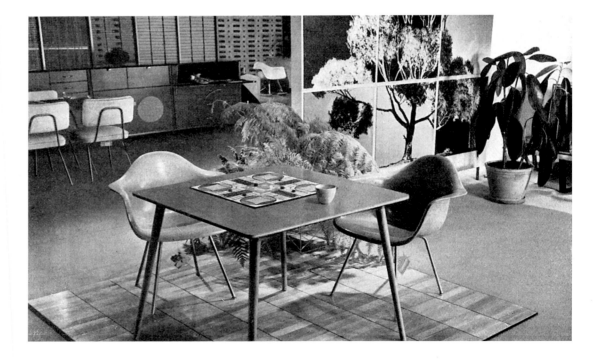

Details of the Eames Case Study House and the Central Showroom of 'Miller Furniture' | Herman Miller showroom in Los Angeles designed by Charles and Ray Eames: interiors, details and kitchen unit system designed by George Nelson

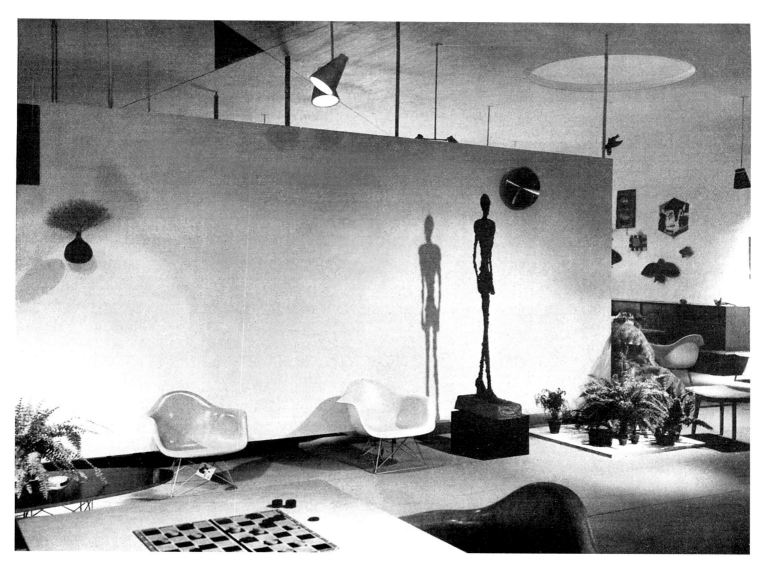

Nella stessa esposizione, particolari di sistemazioni di cucina (George Nelson). A parete, un diploma di Steinberg, scritto in caratteri immaginari. Nelle forme, nei colori, nei giochetti decorativi, di questi ambienti, prevale una caratteristica infantile pulizia e allegria.

Translation
see p. 548

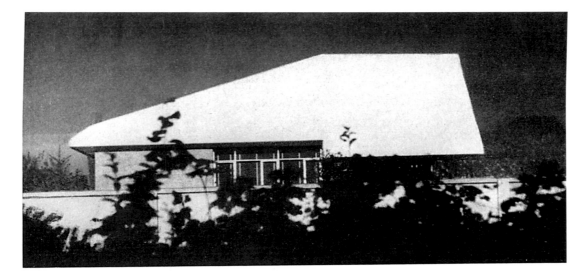

Una casa a Torino

Carlo Graffi, arch.

Su un terreno alla periferia di Torino, è nata la interessante casa che presentiamo in queste pagine. È stata creata come un tutto unitario, definita dall'architetto fin nei particolari più minuti. La struttura è mista, due pilastri in cemento armato, fanno da spina alla casa; le pareti perimetrali sono in muratura di mattoni, i solai in cemento armato, il tetto a falda, in eternit, e infine i serramenti a struttura « trasversa » in abete. L'abitazione è per quattro persone più una di servizio. Nel seminterrato trovano posto il garage per due macchine, e l'azienda stessa dei proprietari: un deposito e due uffici. Naturalmente i servizi su tre piani sono sta-

Sopra e a destra, due vedute della casa da sud. La pensilina d'accesso, si protende fino alla cancellata sulla strada.

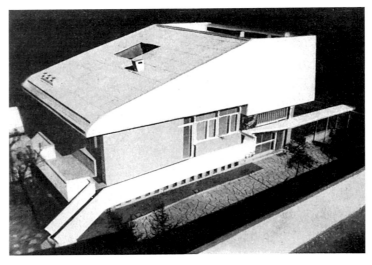

L'angolo sud est e la pensilina d'accesso

→

Nella pagina a fianco. In alto, la fronte verso strada, ad est, con le finestre delle camere da letto. Sotto, quattro vedute degli interni, caratterizzati dallo sfalsamento dei piani, dalla continuità degli ambienti e dal gioco delle pareti in vetro o in specchio, che ne aumentano le dimensioni. Vedi l'atrio (foto a destra) raddoppiato dalla parete a specchio (nella raddoppiata parete di fondo, una serie di tempere sotto cristallo). Vedi il soggiorno (foto in basso a sinistra) aperto sull'atrio e sfalsato di cinque gradini. Dal soggiorno stesso una scala « trasparente » porta al piano delle camere. Nel soggiorno, l'angolo del pranzo.

Primo piano

19 letto ospiti, 20 w. c. bagno, 21 spogliatoio, 22 letto padronale, 23 sottotetto - stenditoio

Piano terreno

9 garage, 10 atrio, 11 pranzo-soggiorno, 12 office, 13 cucina, 14 letto servizio, 15 anti w. c. servizio, 16 w. c. servizio, 17 anti w. c. padronale, 18 w. padronale.

La pensilina d'accesso dalla strada

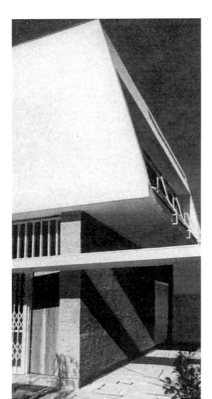

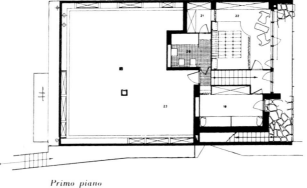

Primo piano

Piano terreno

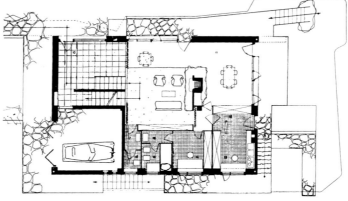

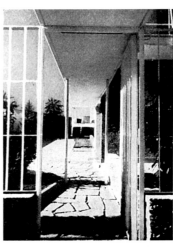

domus 256
March 1951

A House in Turin

A house on the outskirts of Turin designed by Carlo Graffi: side elevations, aerial view, floor plans, walkway, angled elevation, staircase, gallery and living/dining room

112

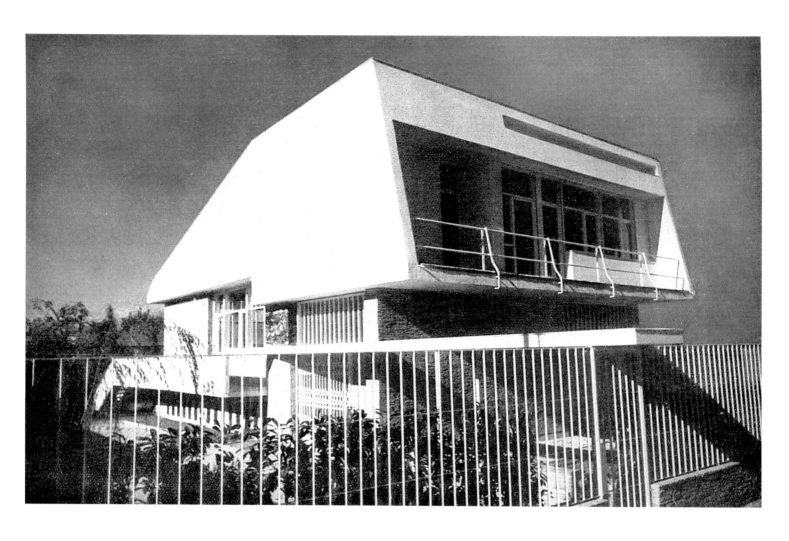

foto Moncalvo, Torino

Translation
see p. 548

ti installati su una medesima colonna verticale, (affiancati sul piano intermedio), per facilitare le condutture di scarico e dell'acqua. Secondo i vincoli stessi del regolamento e del terreno, l'architetto ha cercato di risolvere questa casa in una forma geometrica regolare, mantenendola, nel contempo, quanto più possibile aperta.

A questa definizione della forma ha contribuito pure l'osservanza delle buone regole di orientamento: le camere da letto sono esposte a est, il soggiorno pranzo a sud-ovest e i servizi a nord. Data la località e quindi il clima, non si è dimenticata la tradizione e si è trovato opportuno pensare questa casa con il tetto a falda, sia pure unica. La pendenza stessa del tetto per essere sfruttata ha portato alla soluzione a piani sfalsati. Il « piano libero » è stato effettuato in parte: si sono eliminati molti tramezzi, appunto per creare un « ambiente » il più possibile trasparente, ingrandire l'interno, permettere la vista, dall'atrio, del verde del giardino prospiciente il pranzo. Il cristallo ha aiutato e facilitato molto il compito: lo specchio a quinta dell'atrio raddoppia l'ambiente e permette dall'angolo del gioco del soggiorno la vista del giardino attraverso il serramento dell'atrio. Una lastra di cristallo divide l'atrio dal soggiorno. Sulle porte interne, i cristalli collegano i piani orizzontali con i verticali.

Dal punto di vista della distribuzione interna, l'atrio disimpegna il soggiorno - pranzo (diviso dal camino) dal quale si accede ai servizi e alla scala che conduce al piano superiore.

Al primo piano, la camera da letto padronale e quella degli ospiti (due letti) comunicanti col bagno a mezzo di un corridoio sulla scala. Al secondo piano, il giardino pensile e il solarium permettono una stupenda vista delle Alpi.

I servizi constano della cucina, con ingresso particolare, dell'office, diviso dal pranzo da un mobile con passapiatti e della guardaroba, nella quale è sistemato pure un letto in nicchia per la donna di servizio.

Dall'atrio si accede pure al garage ed al seminterrato, adibito, come si è detto, ad ufficio per i proprietari. Naturalmente, a nord, una scala particolare disimpegna direttamente questo ufficio.

La pensilina esterna è, per così dire, la continuazione estetica-funzionale della casa, esile legame fra di essa e la città. Il pannello in ceramica incastonato all'esterno risalta coloratissimo tra il candore del muro ed il verde chiaro dell'infisso.

Qui sopra, due richiami all'esterno: scorci del lato sud con il pannello in ceramica di Filippo Chiss incastonato fra due serramenti, a destra in alto, la scultura di Filippo Chiss; sotto, la camera per gli ospiti a due letti: armadio incassato a porte scorrevoli.

Qui sotto, la camera matrimoniale. Letto in velluto rosso, tappeto giallo, pannello verticale in « resinflex » blu, cornici dorate, piani in acero, pareti in raso grigio.

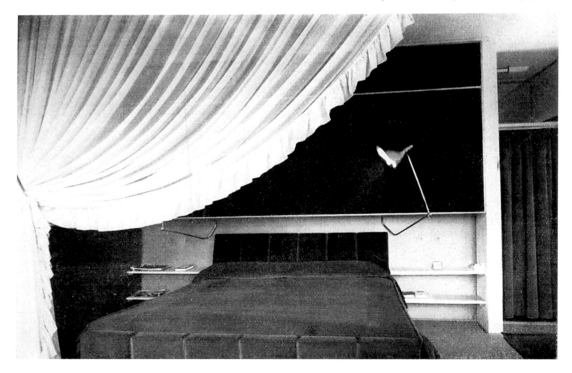

A house on the outskirts of Turin designed by Carlo Graffi: details of exterior, ceramic panel by Filippo Chiss, views of bedroom, views of living/dining room, sculpture by Filippo Chiss, dining table and chairs designed by Carlo Graffi for Apelli & Varesio

Nelle foto in alto: il soggiorno col camino in marmo nero Piemonte, e nel soggiorno-pranzo, una scultura astratta in ceramica policroma di Filippo Chiss e l'ingrandimento fotografico a parete di un disegno di Leonardo. (Esecuz., Apelli e Varesio, Torino).

Qui sotto, l'atrio con la scala al soggiorno, raddoppiato dalla parete a specchio e l'angolo da gioco che dà sull'atrio.

Translation
see p. 548

Le forme di Tapio Wirkkala

Già abbiamo parlato (Domus numero 235) di questo geniale artista finlandese, presentando alcuni suoi cristalli. Siamo lieti di ripresentarlo ora con alcuni altri bellissimi pezzi.

Ci viene spontaneo, pensando ai suoi cristalli, il confronto fra il Sud e il Nord, poichè essi rivelano la latitudine in modo straordinario, non meno di come i frammenti geologici rivelano la propria provenienza. La nostra arte del vetro e del cristallo, con questa non ha nulla a che fare: i nostri pezzi, dove sono figurati, sono ironici e arguti, dove sono pure e semplici forme, tendono alla solennità. Questi invece, dove sono figurati (se così possiamo chiamare i vasi di pag. 40) sono ingenui e fiabeschi, dove sono pura forma, sono modesti e domestici.

La forma infatti, nel nord, non ha le origini solenni che ha per noi, presso cui discende dalla geometria e dalla matematica: nel

In questa pagina, vasi conici in cristallo pesante; coppe semisferiche in cristallo leggero, bottiglie e bicchieri in vetro.

Tapio Wirkkala, Karhula Jittala, Finlandia. Nella pagina di fronte, in alto, piatti scavati nel compensato per aeroplani; sotto, coppe sfaccettate a spirale, in cristallo.

nord essa ha delle umili origini naturali — minerali e vegetali vorremmo dire —: la superficie curva è, come nei ciottoli di fiume, il risultato di una lunga erosione, non l'effetto di una parabola; la sezione di un volume, come a tagliare a metà una cipolla, ne rivela l'età, non la struttura geometrica. Dove noi abbiamo la sfera, essi hanno l'uovo; il loro ovale deriva non da una elisse ma da una foglia, e istintivamente ne porta le nervature. Il loro cono, o meglio tronco di cono, chè il cono perfetto in natura non esiste, deriva da un mulinello, da una ventosa, da una corolla, ecc. Non amano la simmetria, il parallelismo, il centro equidistante: a forme identiche, a forme simmetriche o a forme in relazione matematica fra di loro (proporzione), preferiscono forme « somiglianti », preferiscono gruppi, famiglie di forme, come su uno stesso ramo nasce una famiglia di foglie piccole e grandi, tutte

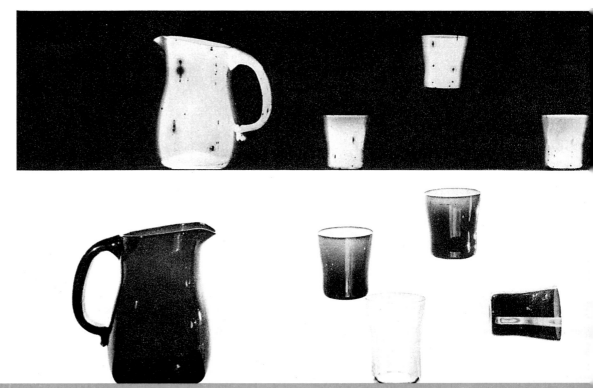

Translation
see p. 548

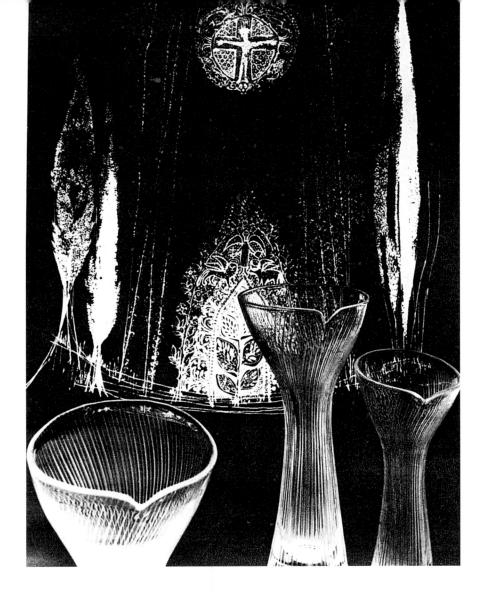

simili (vedi la « famiglia » di coppe a pagina 39) o come su uno specchio d'acqua scoppiano bollicine piccole e grandi.

La purezza e bellezza di queste forme deriva dalla osservazione, come quella di certi arnesi deriva dall'uso: perciò i nordici sono più esperti di noi nell'« industrial design », ossia nell'ottenere oggetti in cui la materia, plasmata dall'uso o controllata dalla osservazione, assume la migliore, la più adatta delle forme.

I nordici guardano il ghiaccio: ed esso detta loro non solo le forme, ma anche le leggende e le fantasie. Nel cristallo, la materia che più gli somiglia, esse emergono anche da un minimo segno, anche dal più sottile. Questi lunghi calici è evidente che sono fatati, parola presso di noi poco significante, ma per il nord vitale.

L. L. P.

Tapio Wirkkala, Karhula Iittala. «Fiori di vetro e Campanule». Qui sopra: coppe in blocchi di cristallo tagliato.

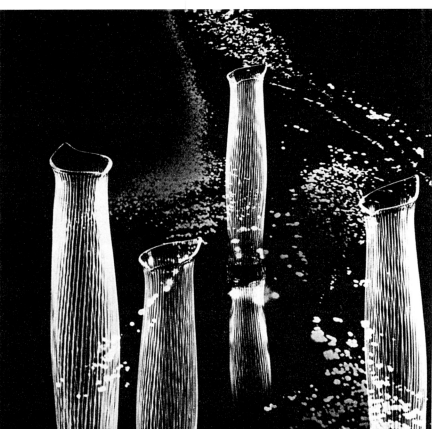

Forms by Tapio Wirkkala

Glassware for Karhula Iittala designed by Tapio Wirkkala

Translation see p. 548

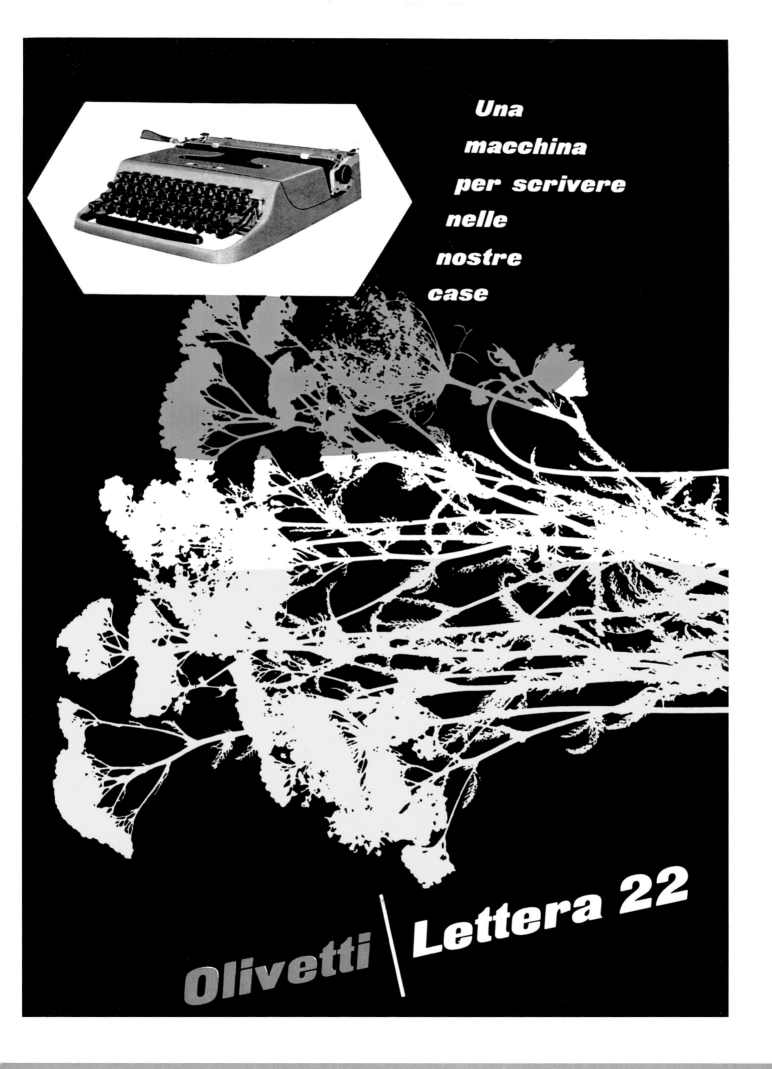

Una
macchina
per scrivere
nelle
nostre
case

Olivetti \ Lettera 22

domus 257
April 1951

Advertising

Olivetti advertisement designed by Giovanni Pintori showing *Lettera 22* typewriter
designed by Marcello Nizzoli

119

P 15 MA 19

P 70 MA 102

P 16 MA 2

P 68 MA 9

P 75 MA 18

P 66 MA 6

P 64 MA 101

P 69 MA 10

P 42 MA 3

Nuovi pavimenti di gomma per l'architettura moderna

Avana F P 12

domus 256
March 1951 **New Rubber Flooring Tiles for Modern Architecture** Rubber flooring designs manufactured by Pirelli

120

L'industria italiana si va attrezzando per l'architettura moderna italiana, fornendo agli architetti materiali che corrispondono a quel clima di gusto che si collega alle espressioni delle opere loro.

Ci è gradito di presentare su queste pagine il repertorio completo dei pavimenti di gomma che la Pirelli, questa grande industria italiana, offre agli architetti per i loro interni. Alle qualità di durata, sofficità, afonicità, calore che questi pavimenti offrono e sulle quali non è il caso di ritornare, si uniscono in un repertorio completo quelle del colore. Ad una gamma eccellente di uniti e di variegati (nel repertorio Pirelli è stata abolita finalmente la qualifica di « marmorizzato » nella quale si identificava in questo materiale moderno, una qualifica di imitazione), è stata aggiunta la serie dei « fantastici », a grandissimi motivi da applicare in grandi dimensioni lasciando sviluppare il vasto e vario disegno derivato dagli effetti della calandra in tutta la sua ampiezza. Ma, più ancora, gli impianti della Pirelli sono a disposizione degli architetti per quei tipi « unici » che ad essi possono interessare per colore e per effetto.

Verde F P 1

FANTASTICI

Azzurro F P 6

Giallo F P 11

Grigio F P 17

Mattone F P 2

Rosso F P 13

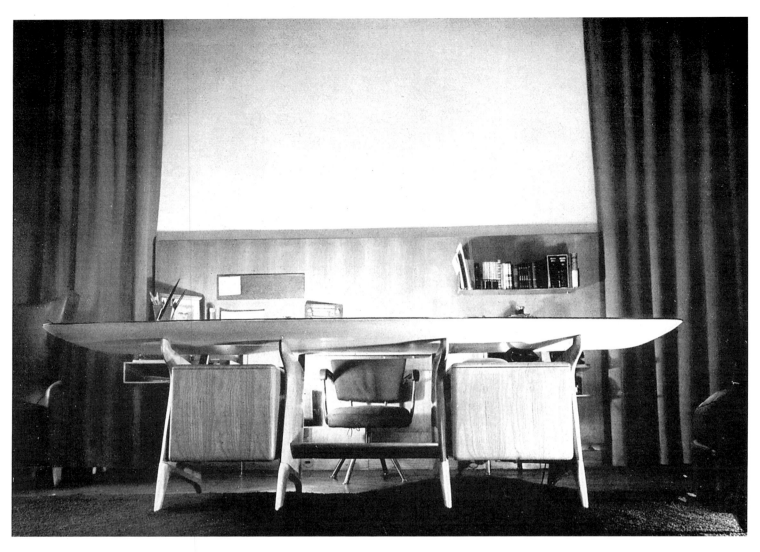

Elemento fondamentale di questo arreda-
mento è la scrivania, composta di due
pezzi distinti: un pannello verticale a pa-
rete, contenente la maggior parte delle at-
trezzature necessarie al lavoro, e un tavolo
sgombro, con due sole cassettiere.

Lo studio di un
dirigente d'azienda

Gio Ponti, arch.

La scrivania che presentiamo è
stata da noi già pubblicata al-
lo stato di progetto. Essa è ca-
ratterizzata e composta da due
elementi: il pannello - cruscotto
che riunisce, composte su un pia-
no verticale a parete, le attrezzatu-
re necessarie e accessorie al lavo-
ro (orologio, radio, macchina da
scrivere, lampada, portalibri, por-
tagiornali, accendisigari, due tele-
foni, dittafono, dufono); e il ta-
volo-scrivania, alleggerito di tutti
questi impianti, leggero, ampio e
sgombro. Il dirigente, anche par-
lando con i suoi collaboratori, ha
a sua portata, senza doversi muo-
vere, tutto quanto gli occorre: te-
lefono e macchina da scrivere gli
vengono portati a fianco su due
piani mobili, rotanti a comando
elettrico.

La scrivania è leggera: due cas-
setti da un lato ed un cassetto
classificatore dall' altro, bastano.
I blocchi di questi cassetti for-
mano un secondo ripiano d'ap-
poggio. La leggerezza è aumen-
tata dalla rastrematura a coltello
dei piani, e vi contribuiscono i
quattro sostegni, anch'essi a bor-
do assottigliato, che librano la
tavola come un grande piatto, ser-
rando nel contempo tra loro le
cassettiere.

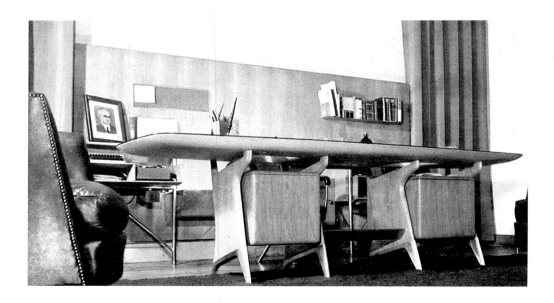

Il tavolo-scrivania, in ciliegio, ottone e
cristallo, è a sua volta composto di ele-
menti «staccati»: un piano di forma
curva, rastremato ai bordi e sostenuto

da quattro fiancate, pure rastremate agli
estremi, che sorreggono e stringono le due
cassettiere. Queste caratteristiche conferi-
scono al mobile una particolare leggerezza.

domus 257
April 1951

**The Office of a Company
Executive**

Office interior and furniture designed by Gio Ponti for the publisher of *domus* magazine
Gianni Mazzocchi, Milan (1949): views of desk and interior details

122

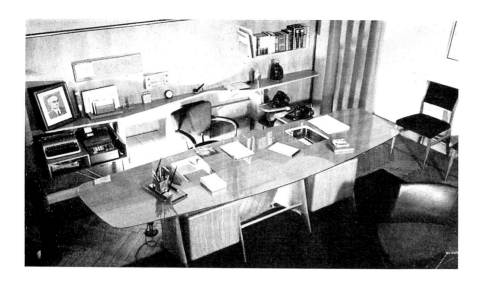

Il fianco del tavolo-scrivania: è evidente la rastrematura a coltello del piano superiore, sospeso sui quattro sostegni. La porta dello studio, compresa in una quinta di legno alta fino al soffitto e rastremata ai bordi, sì da sembrare « staccata » dalla parete, è diventata elemento notevole nella composizione dell'ambiente.

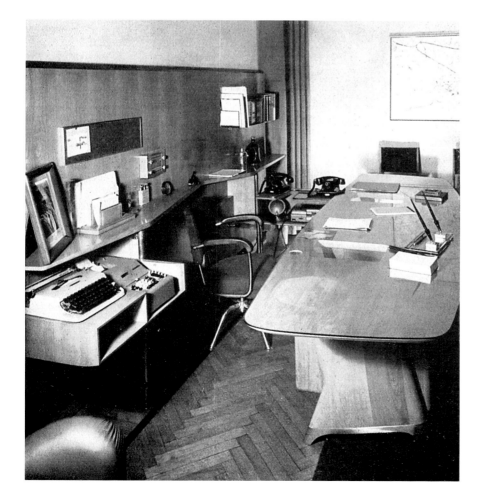

Il pannello-cruscotto a parete è provvisto di mensole, portalibri, portacarte, telefono, macchina da scrivere, calcolatrice, dufono, dittafono: questi apparecchi, allogati su piani mobili a comando elettrico, vengono, ruotando, a porsi a fianco di chi siede, in modo da permettergli di servirsene senza doversi spostare.

Translation see p. 549

Forme

Francisco A. Cabrero, arch.
Jaime Ruiz, arch.
Madrid

Ci piace, con un certo ermetismo, di fronte a una architettura dare notizia delle forme più che informazione piantistica e funzionale. A Domus interessa meno l'urbanistica di questa Fiera e la destinazione di questi edifici, che non la conoscenza di un temperamento d'architetto attraverso le forme con le quali si esprime; dato che un servizio (ad esempio quello di un porticato, di una torre, di una sala, di una recinzione) può essere assolto, quanto a « funzione », in cento modi differenti e perfetti, ciò che ci richiama è la « forma » che esso ha preso e per mano di chi.

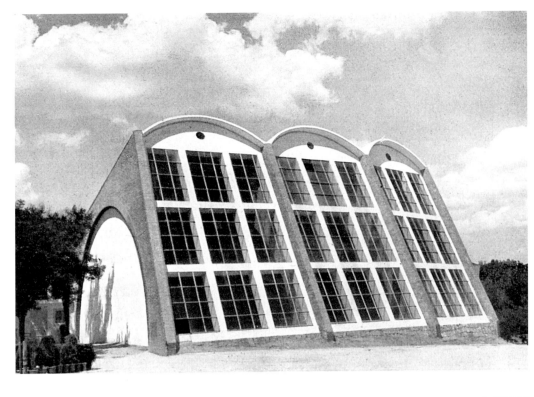

Qui sopra, particolare della struttura e facciata del padiglione dei ricevimenti alla Fiera Nazionale del Campo, a Madrid. A sinistra: due aspetti della torre-ristorante alla Fiera Nazionale del Campo.

Pavilion, restaurant tower, cloister and plaza designed by Francisco A. Cabrero and Jaime Ruiz for the "Fiera Nazionale del Campo" (national trade show) in Madrid: angled elevations, interior and general views

Qui sopra e a fianco: il chiostro – la « plaza » – della Fiera Nazionale del Campo.

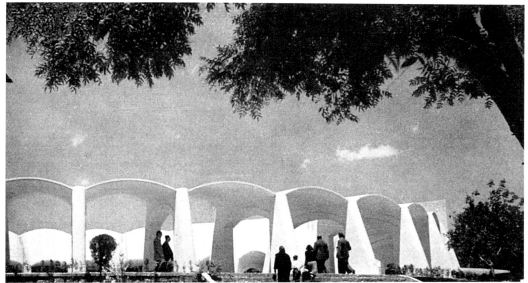

Queste forme, pulitissime nell'*obra sindical* e nella *plaza*, composite nella torre, e singolari nel padiglione, sono dell'architetto madrileno Francisco Cabrero Torres Quevedo, con la collaborazione dell'arch. Jaime Ruiz. La Spagna tarda a mostrarsi nell'architettura moderna, ma rivela temperamenti che possono promettere un'architettura moderna di un interesse molto valido.

A sinistra, particolare della « Obra Sindical de Colonizacion », a Madrid.

Translation
see p. 549

Due soluzioni per utilizzare spazio

P. A. Chessa, arch.

Nello schizzo qui sotto, il piccolo ambiente d'ingresso di servizio, in cui l'armadio multiplo, che qui appare chiuso, occupa una delle pareti. Quando il mobile è chiuso, la sua fronte, laccata in varii colori secondo la studiata composizione dei pezzi, priva di maniglie e perfettamente liscia, è una pura superficie decorativa.

Le due soluzioni che presentiamo, riguardano due diversi locali di un alloggio: un ingresso di servizio e una stanza per bambini. Attraverso la studiata sistemazione di una parete, in ognuno dei due ambienti, si è ottenuta per essi la doppia destinazione che era necessaria data la ristrettezza di spazio; destinazione diurna e notturna per l'ambiente dei bambini (stanza da gioco e stanza da letto), destinazione diurna e notturna anche per l'ingresso di servizio, messo ora in grado — con l'armadio multiplo qui descritto — di funzionare anche da stanza da letto, guardaroba, stireria.

Armadio multiplo

Il problema consisteva, come si è detto, nell'arrivare a utilizzare un piccolissimo ambiente (con superficie di mq. 12 in totale) oltrechè come ingresso di servizio, secondo quanto risultava dalla destinazione originaria, anche come office guardaroba, stireria e stanza da letto di servizio, secondo quanto era necessario alla casa.

La soluzione di tutte queste esigenze è stata raggiunta concentrando tutti i mobili, con i piani e i vani necessari alla loro esplicazione, in un armadio unico.

Tale armadio, che qui presentiamo, offre una fronte di m. 1,80 per m. 1,80 e contiene:
1 armadio portabiti, con cassettiera, cappelliera, portascarpe;
1 piccolo piano ribaltabile che può funzionare indifferentemente da sedia e da tavolino da notte;
1 letto di dimensioni normali;
1 tavolo-guardaroba (80×150);
1 tavolo da stiro (50×150);
1 vano per riporre la biancheria da stirare:
una serie di piani per disporre la biancheria stirata;
vari cassetti per diversi oggetti di uso domestico.

Le fotografie descrivono i diversi aspetti e i diversi usi del mobile. I materiali impiegati, sono: elementi in panforte ed elementi tamburati, di legno di varie essenze. La fronte dell'armadio è laccata in vari colori secondo la composizione costituita dai vari pezzi scomponibili o ribaltabili. I colori sono: bianco, cenere, turchese, giallo limone, viola.

Della realizzazione di questo mobile, è stata incaricata l'industria mobili Lussana, che ne detiene il brevetto.

L'armadio multiplo in fase di apertura e di sviluppo. La prima antina a sinistra, che chiude il vano per vestiario e cassettiere, è provvista a sua volta di piano esterno a ribalta, che, estratto, serve come sedia o tavolino da notte, secondo l'uso che vien fatto del grande elemento a ribalta centrale.
Questo infatti è un letto, dal cui fondo, quando esso è chiuso a parete, viene estratto il tavolo-guardaroba a ribalta che ne è incorporato.
Infine, a destra, il vano verticale analogo al primo a sinistra, è chiuso da una antina a ribalta che è tavolo da stiro, ed è occupato da piani, da cassetti, e da un ripostiglio per la biancheria da stirare.

domus 258
May 1951
Two Solutions for Utilizing Space
Furniture and interiors designed by Paolo Antonio Chessa: drawings of a fold-down bed installed in cupboard, cupboard incorporating closet space, fold-down table, seat and bed

126

foto Porta
Milano

I differenti aspetti ed usi dell'armadio multiplo: 1 la fronte dell'armadio chiuso; 2 si apre lo sportello del vano portabiti; 3 richiuso lo stesso sportello, se ne estrae il piccolo piano ribaltabile destinato a sedile; 4 dalla parete stessa del letto a ribalta, qui chiuso ed in posizione verticale, viene estratto il tavolo-guardaroba; 5 tavolo-guardaroba e sedile impiegati per il lavoro; 6 richiuso il tavolo-guardaroba, viene abbassato il letto che lo contiene; il sedile servirà ora da tavolino da notte.

127

foto Porta, Milano

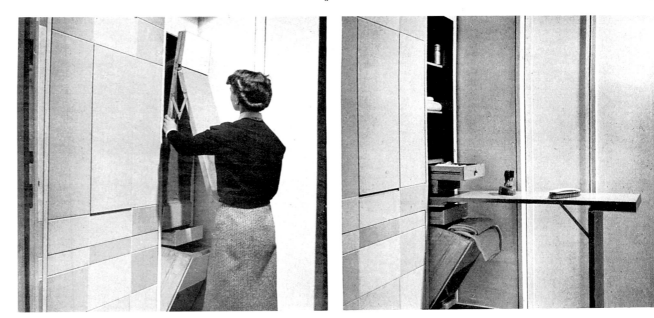

I differenti aspetti ed usi dell'armadio multiplo: 6, 7 richiusi i vani e ricomposti i pezzi descritti nella pagina precedente, viene abbassata la ribalta dell'ultimo vano a destra, ribalta che funge da tavolo da stiro e che mette alla luce una serie di ripiani e cassetti; al disotto di essa, il ripostiglio per la biancheria da stirare.

Camera doppia pei bambini

Il problema consisteva nel sistemare due bambini di sesso diverso in un ambiente molto piccolo, con superficie di circa mq. 12, di cui fosse possibile godere il massimo spazio, nelle ore destinate ai giochi; inoltre nel raggiungere la massima personalizzazione delle due zone destinate all'uno e all'altro bimbo.

Si è pensato di creare l'accesso all'ambiente attraverso non una ma due piccole porte: questo fatto ha determinato un vero e proprio «raddoppiamento psicologico» del locale e i due bambini, nella padronanza assoluta della propria porta, hanno trovato la sensazione di una completa autonomia.

Quanto al resto, tutto si riduce a due letti ribaltabili, e ad un terzo elemento centrale ribaltabile, contenente una tenda alla veneziana che può fungere da parete divisoria. I colori sono: parete di fondo (e porte, letti ribaltabili, ripiani vari) color guscio d'uovo; le altre due pareti, bianche. Alla finestra, tenda gialla; soffitto azzurro.

La stanza dei due bambini durante il giorno, chiusi i letti a ribalta, è una stanza da gioco libera e sgombra. Le due porte di ingresso gemelle, qui aperte, provengono da uno stesso locale e immettono in uno stesso locale, come appare, ma danno ai bambini lo straordinario piacere di possedere ognuno una porta, e di entrare ognuno per la propria porta.

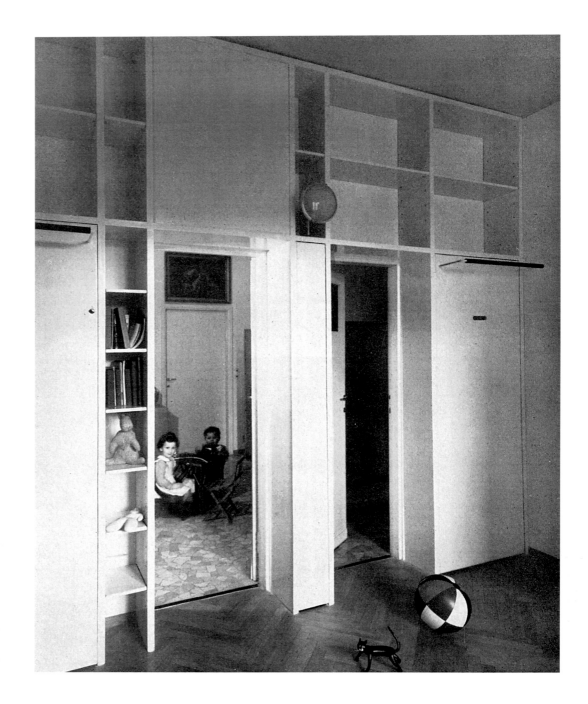

A sera, vengono abbassati i due letti a ribalta che occupavano la parete; i bambini, entrati ognuno per la propria porta, si coricano. Un nuovo elemento di separazione, e di conseguente proprietà dello spazio da parte dei due abitanti, è dato dalla tenda alla veneziana che viene estratta da un sostegno a ribalta e calata fra un letto e l'altro.

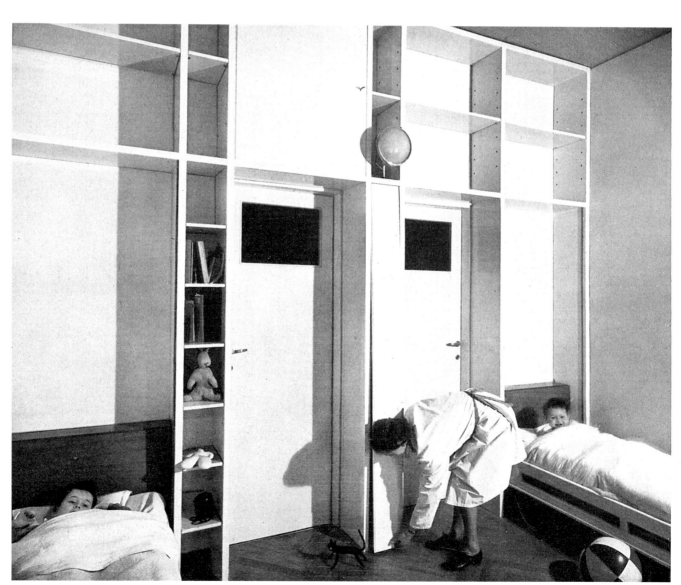

domus

| Cover | *domus* magazine cover showing Casa Dr. R. interior designed by Lodovico Barbiano di Belgiojoso, Enrico Peressuti and Ernesto N. Rogers (Studio BPR) |

Nuova sala al Casinò di San Remo

Nuovo pavimento in gomma Pirelli, verde fantastico; poltrone e sedie eseguite da Cassina di Meda, coperte in « flexan » stampate da Fornasetti. Il grande pannaggio in tessuto è stampato da Fornasetti. La parete in metallo è in alluminio anodizzato oro.
Qui sotto, particolare della parete con i grandi diaframmi, stampati da Fornasetti a carte da gioco nere rosse e oro, sospesi ognuno in una cavità luminosa.

foto Bruno Stefani, Milano

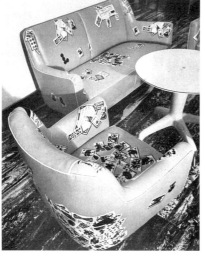

Ogni affermazione moderna deve inaugurare l'impiego di qualcosa di nuovo in un complesso di realizzazioni tecniche e di espressioni estetiche moderne. La modernità è documentata e dimostrata dalla tecnica e dalle materie; una modernità sostanziale e funzionale che diventa modernità espressiva.
In questa nuova sala del Casinò di San Remo, l'architetto ha voluto dimostrare come si possa raggiungere una eleganza fresca e rigorosa attraverso il gioco di due colori (il giallo vivo dei panneggi, delle *venetian blinds*, delle viple di divani e poltrone, e delle pareti in alluminio anodizzato oro, ed il verde del nuovo bellissimo e fantastico pavimento in gomma Pirelli). È stata rotta una tradizione di gravoso sussiego, di panneggi pesanti, di mobili scuri; i legni dei tavoli e delle sedie sono chiarissimi, un bel frassino sbiancato, ed il fondo dei muri e dei soffitti candidi è ravvivato da grandi carte da gioco « sospese » entro cavità luminose. Ha collaborato a questo lavoro, con lo studio Ponti e Fornaroli, l'ing. Guidiccini di San Remo. Il grande « solista » di questa composizione di Ponti è Piero Fornasetti: sue sono le colossali carte da gioco, stampate su diaframmi in legno, sospesi a soffitto e a parete.

foto Bruno Stefani, Milano

Due vedute della grande sala da gioco.

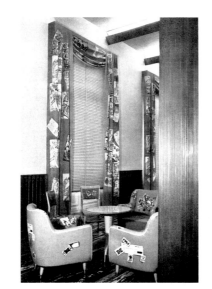

Nuova sala al Casinò di San Remo

Nella pagina di contro: in alto a sinistra, le tre carte da gioco sospese a soffitto entro cassettoni luminosi, stampate di Piero Fornasetti. In alto a destra, particolare della galleria: tende stampate da Fornasetti, poltrone eseguite da Cassina, coperte in « flexan » e stampate da Fornasetti; tende metalliche alla veneziana di Malugani. Sotto a sinistra: particolare dei tavoli da gioco, e delle sedie: nuovo pavimento in gomma Pirelli, verde fantastico. Sotto, a destra: galleria laterale.

sue le grandi carte da gioco stampate sui panneggi, sue le piccole carte da gioco, gli amuleti, le monete, gli assegni, e cento altre diavolerie stampate sulla *flexan*, tessuto viplato di cui sono coperte sedie, poltrone e divani con bellissimo effetto. Questo materiale, come l'alluminio, come i nuovi pavimenti Pirelli, va diffuso con entusiasmo. La singolarissima collaborazione creativa che le sue risorse eccezionali consentono a Fornasetti, permette agli architetti di avere delle composizioni figurative fantastiche, curiose, inedite e variate, di colore, effetto, dimensioni ed applicazioni sorprendenti. Ciò che Fornasetti si può permettere e può permettere alla propria fantasia ed alla fantasia degli architetti, non è ancora tutto qui. Annunciamo applicazioni ancor più singolari.

domus 258
May 1951

Elegance of Aluminium, Vinyl and Rubber

Interiors and furniture of the San Remo Casino designed by Gio Ponti in collaboration with Piero Fornasetti: screen-printed vinyl upholstered sofa and armchairs, views of the games areas, ceiling detail and games tables and chairs

Translation see p. 549

131

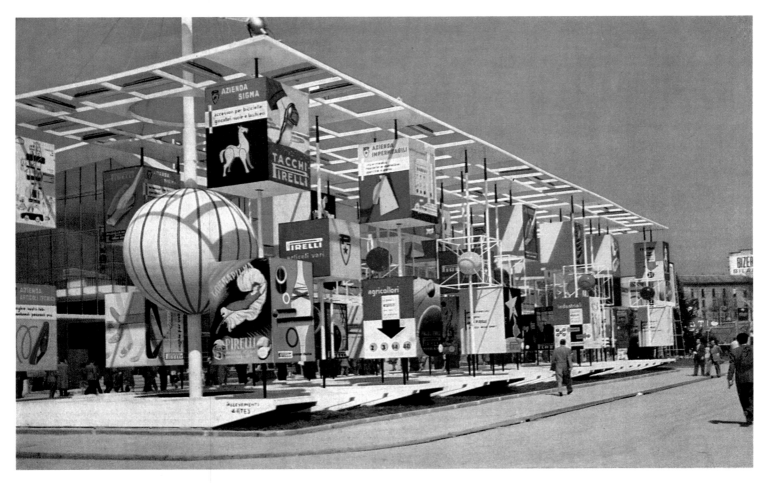

Castello pubblicitario Pirelli alla 29ª Fiera
di Milano (progetto Luigi Gargantini arch.)

Allestimenti

Io non so se questa è architettu-
ra o scultura, o se nell'architet-
tura la parte volumetrica sia ai
confini con la scultura stessa, so
che v'è una espressione volume-
trica astratta e d'arte e che può
comporsi con il movimento degli
uomini, e che è pure forma lirica
a cavallo fra ciò che attribuiamo
a queste due arti, architettura e
scultura. Ma ciò che a me più
importa è sempre segnalare i va-
lori d'autore, la espressione di
un uomo. Questa concezione è di
Luciano Baldessari, artista archi-
tetto.

Il Padiglione della Breda alla 29ª Fiera
di Milano (Luciano Baldessari arch.)

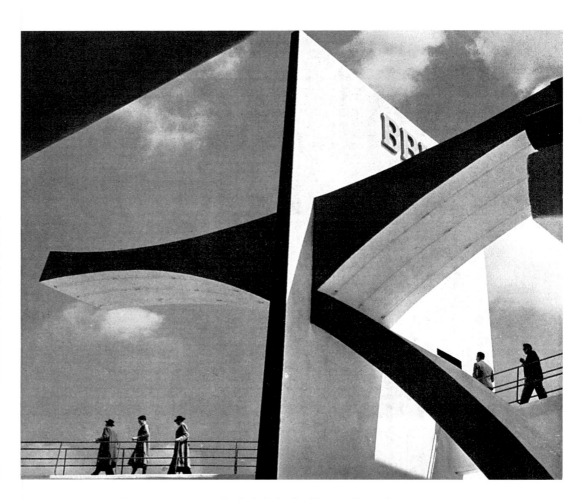

Domus: direttore responsabile Gio Ponti - Proprietà Editoriale Domus - Milano - Stampa tipografica I. G. I. Stucchi, Milano - N. 125 Cancelleria Tribunale di Milano del 19-6-48
Finito di stampare il 20-7-51. Printed in Italy

Pirelli publicity stand designed by Luigi Gargantini and Breda pavilion designed by
Luciano Baldessari for the IX Milan trade fair

MOBILI IN ACCIAIO

Orma

MILANO PIAZZA CRISPI 5
ROMA VIA DUE MACELLI 9

Alfabeto
americano

mobili di
Charles Eames

*Un divertimento di Steinberg sopra una
poltrona di Eames. Due tavoli di Eames
a gambe metalliche.*

*Particolare di un interno di soggiorno-
pranzo: il mobile sul fondo è di George
Nelson.*

*Su un vassoio rettangolare metallico, il
giardino portatile — di piante sempreverdi,
ghiaia e ciottoli — fa parte della compo-
sizione del pavimento a rettangoli di stuoia.*

domus 258
May 1951

American Alphabet

Furniture and interiors designed by Charles and Ray Eames for Herman Miller: tables
and chairs (one decorated by Saul Steinberg), detail of living/dining area, indoor planting
area, furniture and patio arrangements, moulded fibreglass armchairs, plywood chairs
and tables

Questi mobili, e sopratutto le regole secondo cui Eames li dispone, come impaginandoli in vedute dall'alto, sono l'esempio di una estetica di composizione che si può dire ora divenuta universale. Secondo questo alfabeto di rapporti — un reticolo rettilineo, su diversi piani, entro i cui spazi giocano isolate le forme curve e i volumi (modulo già trentennale dell'astrattismo e del funzionalismo) — si compone una copertina, una pagina, una tavola, una parete, un frontispizio, una facciata, ecc.

Nelle sue forme più elementari, questo stile è simile a quello dei bambini: asimmetrico, piatto, frontale, aborre la prospettiva, predilige gli oggetti in fila, procede per quadratini.

Non per nulla Steinberg l'ha spesso trovato adatto alla caricatura, aggiungendo gli occhi, il naso, la bocca, dove trovava un tondo.

All'aperto, la poltroncina in materia plastica di Eames, su struttura metallica, i suo tavolo a vassoio, la sedia, un tappeti indiano.
Oggetti e forme naturali, sono compost come su una pagina. Le composizioni d Eames prediligono la visione dall'alto che ne accentua la impostazione grafica

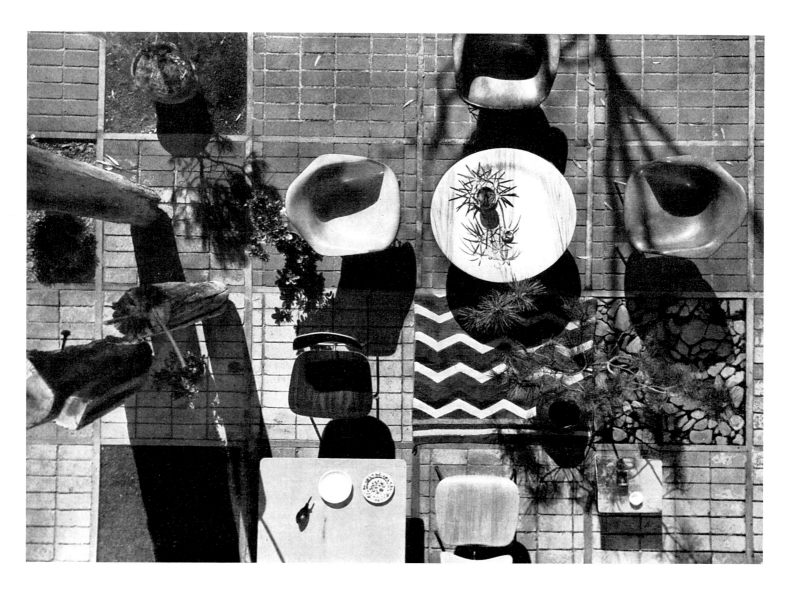

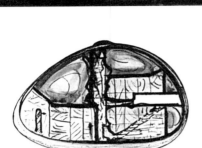

Casa a sasso

Frederick Kiesler, arch.

Con esatto controsenso, l'arch. Frederick Kiesler ha pensato di costruirsi come casa un falso sasso gigante proprio nel secolo in cui l'architettura ha abolito intere pareti sostituendole con enormi serramenti.

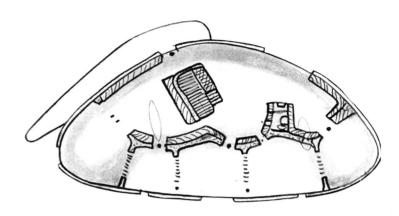

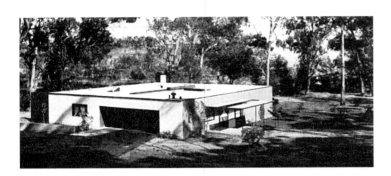

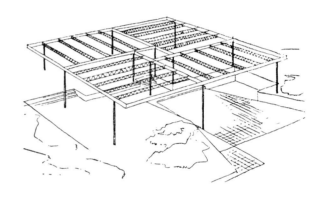

Casa studio

Charles Eames e Eero Saarinen, arch.tti

È interessante notare la semplice struttura di questa casa di Saarinen e Eames che sorge a fianco della casa-studio di quest'ultimo, pubblicata nel nostro numero di marzo di questo anno.

La struttura completamente metallica permette grandi campate e la riduzione al minimo dei pilastri, consentendo, ove occorranno, grandi finestrate. La casa si svolge su due piani a quota leggermente diversa ed è quasi tutta occupata dal grande soggiorno, che si articola in ambienti particolari attorno al camino.

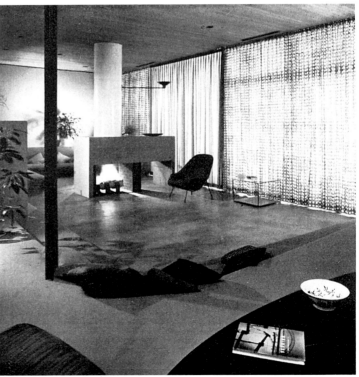

ripostiglio 1
garage 2
cucina 3
soggiorno 4
letto 5
studio 6
servizi 7
guardaroba 8

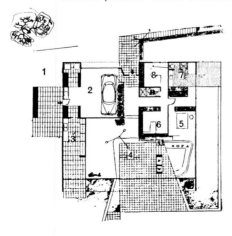

domus 258
May 1951

Pebble House and Case Study House

Design for a house proposed by Frederick Kiesler; Entenza House (Case Study House No. 9) in Pacific Palisades, California, designed by Charles Eames and Eero Saarinen

Translation see p. 549

136

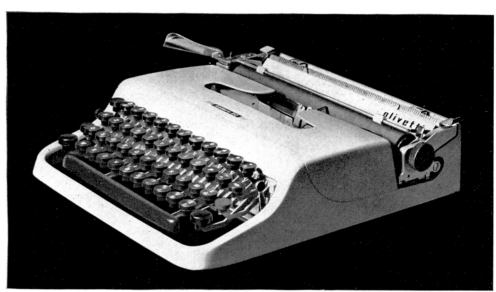

Olivetti
Lettera 22
universale
come
il telefono,
la radio,
l'orologio.

domus 258
May 1951

Advertising

Olivetti advertisement designed by Giovanni Pintori showing *Lettera 22* typewriter
designed by Marcello Nizzoli

137

foto Fortunati

Finlandia

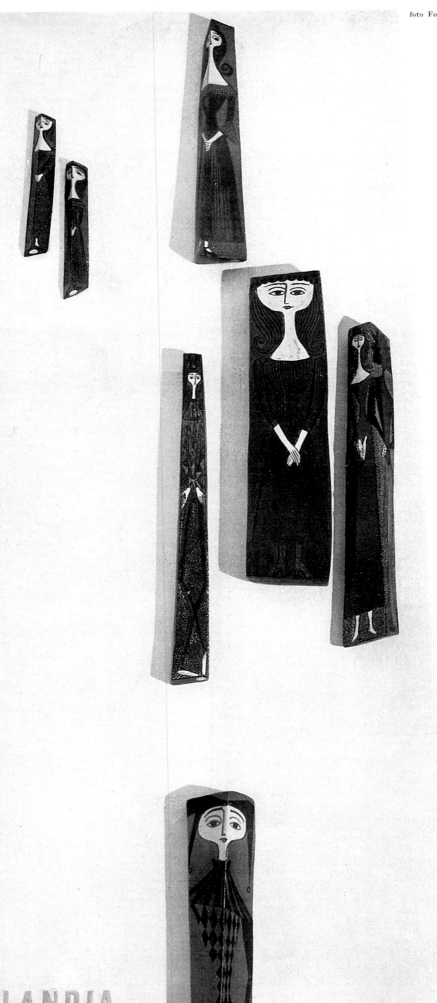

La Finlandia presenta alla Triennale cose di tal valore che, per quanto riguarda Gio Ponti, egli dice di non aver mai visto in vita sua ceramiche più sorprendenti e belle di quelle di Ruth Bryk e di Mikael Schilkin. Ma se queste cose, con i vetri di Tapio Wirkkala, rappresentano dei particolari motivi di emozione per Ponti, non solo in essi si riconosce il grande successo finlandese alla Triennale, ma pure nelle straordinarie ceramiche triangolari di Birger Kaipiainen e cilindriche di Toini Muona, nelle porcellane di Aune Siimes, nei cristalli di Gunnel Nyman e di Kai Franck, nei tappeti stupendi di Alli Koroma, e negli arazzi e tessuti di Dora Jung.

Già pubblicammo (Domus n. 247, giugno 1950) una rassegna della recente produzione d'arte finlandese che già ci stimolava alla attenzione per la prossima presentazione finlandese alla Triennale; e già presentammo su Domus le ceramiche di Ruth Bryk (n. 238 e n. 247), i pannelli di Schilkin (n. 250) e i cristalli bellissimi e fatati di Tapio Wirkkala (n. 243, n. 246, n. 256). Ma questo piccolo e straordinario paese — che è il sale del Nord — non cessa di sorprendere.

E ricordiamo ancora la stupenda mostra finlandese alla V Triennale e l'insegnamento che furono per noi le cose di Aino e Alvar Aalto già alla VI Triennale). Gli italiani hanno comperato il comprabile — molte cose non erano in vendita — ed un amatore (non esistono ladri professionali di queste cose) non ha resistito alla tentazione di portarsi via un cristallo di Wirkkala.

A parte queste considerazioni, ed a parte il fatto che tutte queste cose hanno già un riconoscimento mondiale, di cui la Triennale non poteva dare se non la conferma, ciò che si deve dire delle cose Finlandesi è che, fra le perfette produzioni con le quali tutta la Scandinavia s'è imposta alla Triennale, esse sono le più cariche di un sentimento poetico.

Birger Kaipiainen ha inventato queste straordinarie ceramiche colorate in forma di prisma triangolare, curiose steli, totem burleschi: inedite, vengono presentate per la prima volta alla Triennale.
Di Tapio Wirkkala l'uovo in cristallo opaco e il vassoio-foglia modellato nel compensato per aeroplani, secondo la tecnica che egli ha scoperto (e che abbiamo presentato in Domus n. 256).
Di Toini Muona i piatti e i lunghi tubi in ceramica, eseguiti presso la « Wärtsila Koncernen A. B. Arabia ».

FINLANDIA

domus 259
June 1951 | **Finland** | Finnish design at the IX Milan Triennale: ceramic wall-figures by B. Kaipiainen, birch platters by T. Wirkkala (executed by M. Lindqvist), ceramics by T. Muona for Arabia, *Kantarelli* glass vases by T. Wirkkala for Karhula Iittala, ceramics by Arabia, glassware by G. Nyman for Nuutajarvi-Notsjö, lighting by L. Johansson Pape for Stockman Orno

138

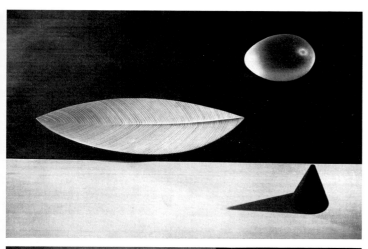

Tvini Muona è una anziana e geniale artista della ceramica. Nelle sue forme, lunghe, sottili, delicate, lievemente asimmetriche, si riconosce quella ispirazione alla natura — ispirazione nordica che abbiamo chiamato botanica e minerale, in contrapposto alla nostra geometrica — in cui è la radice della più spontanea arte finlandese. Tvini Muona lavora nello stabilimento della Wärtsila Koncernen A. B. Arabia, grande ditta ceramica la cui organizzazione ospita una colonia di quindici artisti che lavorano del tutto indipendenti.

I pezzi di Tapio Wirkkala in cristallo e in compensato sono fra le cose d'arte più interessanti apparse alla Triennale: la vena di Tapio Wirkkala ha trovato in queste forme lontanamente botaniche e minerali, straordinarie possibilità fantastiche: « funghi » egli chiama, per scherzo, i calici in cristallo, e « vongole » i pezzi in compensato da aeroplani, che egli intaglia, scava e modella, con tecnica del tutto nuova, da blocchi di compensato di betulla appositamente composti per ottenere l'accostamento di striature scure e chiare. I pezzi in cristallo di Tapio Wirkkala sono eseguiti presso la fabbrica vetraria di Karhula Iittala che, anch'essa, secondo lo spirito caratteristico e invidiabile di questi organismi industriali finlandesi, ospita in libertà un nucleo di artisti.

foto Fortunati

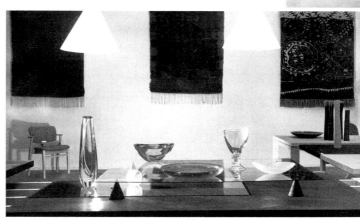

foto Pietinen

Particolare dell'allestimento della mostra: alla parete, arazzi dell'Istituto « Suomen Käsityön Ystävät », sui tavoli, ceramiche della Wärtsila Koncernen A/B Arabia e cristalli della vetreria di Nötsjö, collegata e dipendente da Arabia, la più antica vetreria dei paesi nordici.
I pezzi in mostra sui mobili, e qui a sinistra, sono di Gunnel Nyman, grande maestra finlandese del vetro, morta tre anni or sono a 37 anni. Conosciutissima nel Nord, lavorò il cristallo per quindici anni a Nuutajärvi, a Nötsjö, e in tutte le fabbriche di Finlandia, creando nuove tecniche, nuove forme e un nuovo stile nel vetro.
(Qui sotto, tessuti a parete di Laila Karttunen, Hämeenlinnan Käsityöopisto. Ceramiche della « Wärtsila Koncernen A/B Arabia », lampade in alluminio anodizzato rosa, giallo, argento, piombo, di Lisa Johansson Pape, Orno.

Mobili di Ilmari Tapiovaara. Poltrona in serie, impignabile e scomponibile, progettata per il « concorso per mobili di serie a basso costo », bandito dal Museum of Modern Art di New York nel 1949.
A sinistra, il legno tornito a vita, fondamentale espediente del montaggio dei mobili di Ilmari Tapiovaara, è simbolo — si può dire — del suo stile.

foto Gunnari

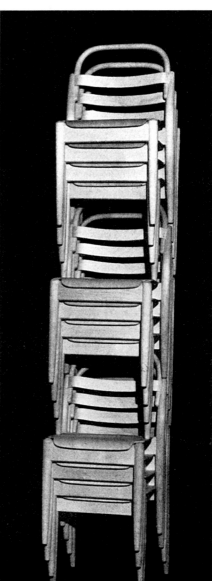

Finnish design at the IX Milan Triennale: stacking chairs (including *domus* chair) by Ilmari Tapiovaara for Keravan Puuteollisuus (including variation with tablet)

Variante della poltrona ideata nel 1947 da Ilmari Tapiovaara per la Knoll Ass. di New York (poltrona impignabile, scomponibile, allineabile, impaccabile in 10 esemplari del peso complessivo di 50 kg. nello spazio di 20 cm³); qui il bracciuolo destro, che funge da piano di scrittura, è mobile e può essere sfilato o abbassato lungo il fianco della poltrona. Questa poltrona — in legno naturale, mentre il bracciuolo è in legno laccato bianco o nero — è ora molto diffusa in Finlandia, in tutti i luoghi pubblici, nei ristoranti, negli uffici, nelle abitazioni, nelle sale da concerto.

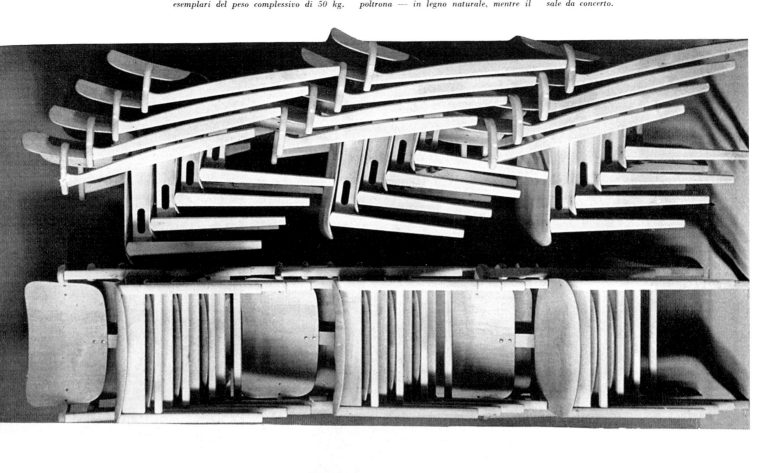

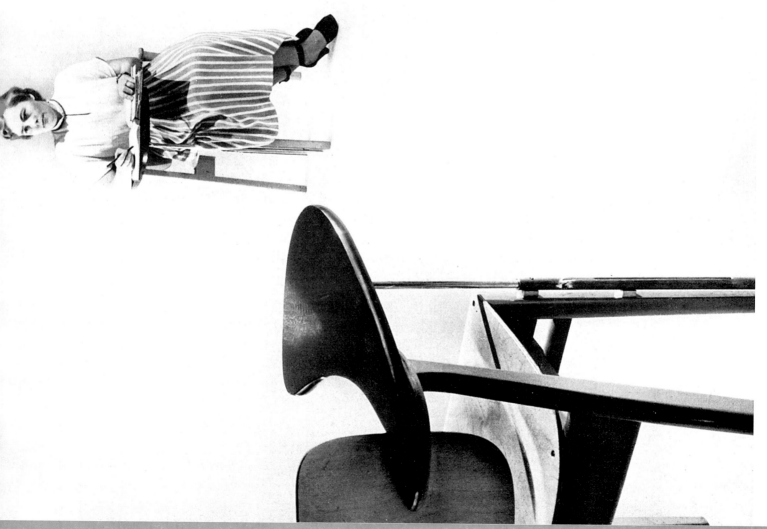

Qui a destra, sedile 1947 di Ilmari Tapiovaara, scomponibile in tre elementi; abbassando lo schienale, lo si trasforma in letto.

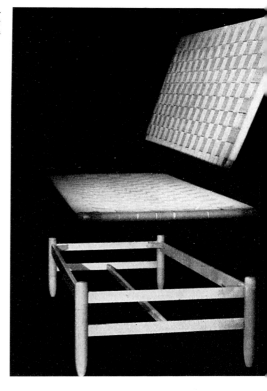

Gruppo di poltrona, sedia e sgabello di Ilmari Tapiovaara, premiati al Concorso per mobili a basso costo, indetto dal Museum of Modern Art: questi tre mobili, di montaggio facilissimo, vengono posti in vendita e spediti smontati: variabili il legno della struttura, il cuoio o la stoffa di sedile e schienale.

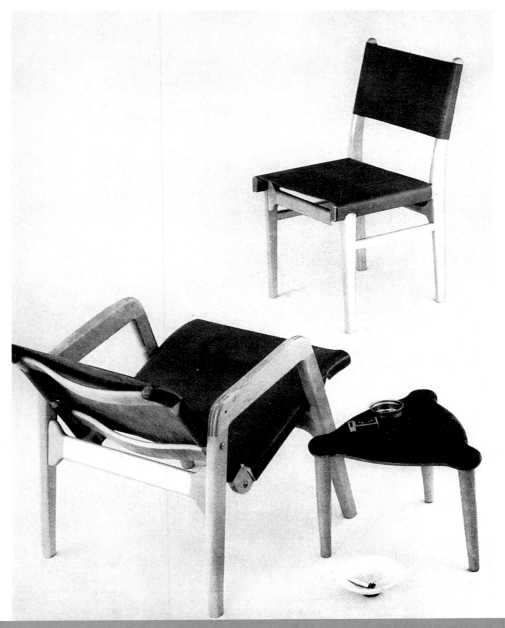

La sedia qui a sinistra, come appare smontata e imballata.

La sezione finlandese alla Triennale è stata allestita da Tapio Wirkkala

domus 259
June 1951

Finland

Finnish design at the IX Milan Triennale: knock-down chairs and stool by Ilmari Tapiovaara; *Model No.60* stools and variations by Alvar Aalto for Artek; chair and armchair by Carl-Johan Boman

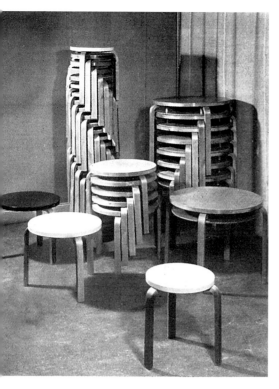

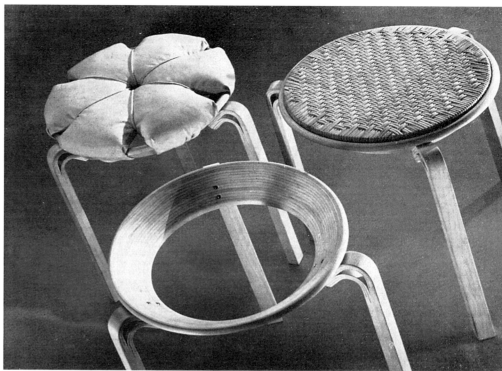

Di Alvar Aalto sono presenti alla mostra questi sgabelli, che stanno fra i prototipi classici dei mobili moderni (i primi sono modelli del 1932-35, eseguiti dalla Artek di Helsinki).

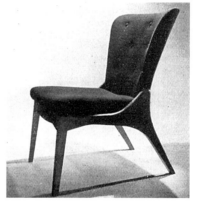

Poltrone di Carl-Johan Boman, il più vecchio disegnatore di mobili finlandesi; nelle poltrone qui a fianco, lo schienale è inclinabile. Nella poltrona qui sotto, il sedile è, con un assai semplice accorgimento, alloggiabile a due diverse altezze.

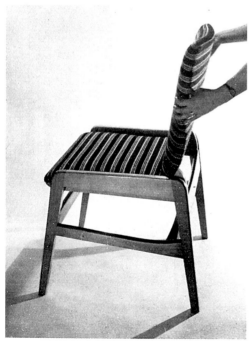

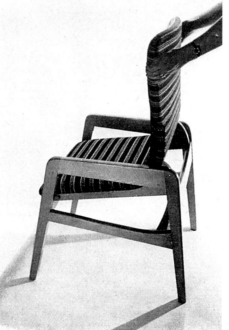

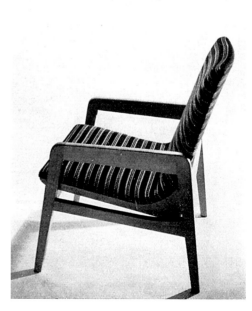

foto Pietinen

143

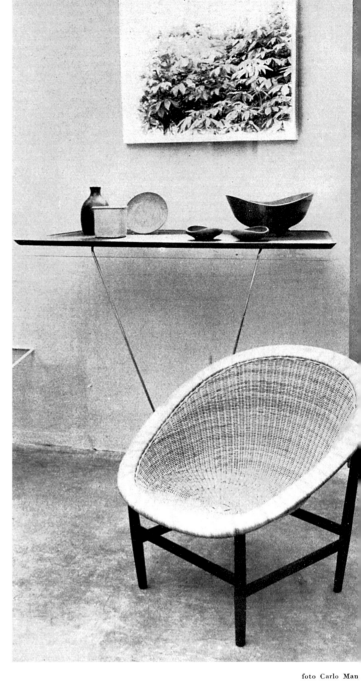

Danimarca

Questo piccolo paese si presenta con una scelta sottile ed elevata compiuta su una produzione di livello già di per sè elevato e meditato: è come una « collezione » raccolta da un amatore; si riconoscono il gusto e la passione personale nella scelta dell'« esemplare », dalle posate perfette di Kay Bojesen — calibrate con delicatezza, come arnesi di orologeria — alla grande poltrona di Finn Juhl — con ali e corna — alle poltrone e al tavolo di Hans J. Wegner, al tappeto di Ea Koch, alle ceramiche di Nathalie Krebs, di Axel Salto, alla serie di sedie scelte come una raccolta di strumenti (la sedia è il più piccolo, concentrato e perfetto strumento di esperimento della tecnica e dello stile moderni); tanto che la mostra ha il carattere di un piccolo arsenale privato di oggetti unici.

L'allestimento è stato pensato in questa funzione: in modo cioè da dare l'idea non tanto della produzione danese per categorie, e nemmeno per personalità di autori, quanto dello spirito degli oggetti danesi, e dell'ambiente che essi creano: ambiente rappresentato solo per allusione e non per ricostruzione: una allusione condotta con mano molto sottile e gentile (vedi la sistemazione delle piccole finestre e dei vassoi-vetrina).

Certo questo breve assaggio di Danimarca ci ricorda e ci suggerisce altre e più estese ricognizioni di questo paese, nelle sue produzioni e nelle figure dei suoi maestri, dei quali la nostra ammirazione vorrebbe una documentazione anche più ampia.

Nella poltrona qui a destra, il sedile a vasca in paglia e la struttura di sostegno in legno sono indipendenti. Disegno di Ditzel, esecuzione M. e J. Ludvig Pontoppidan. Sul vassoio, ceramiche di Chr. Poulsen e ciotole in legno di Finn Juhl.

foto Carlo Man

Nelle ciotole in legno modellate da F Juhl ed eseguite da Kay Bojesen, si conosce lo stesso senso plastico del le che è proprio dei mobili di Juhl.

domus 259
June 1951

Denmark

Danish design at the IX Milan Triennale: general views of Danish exhibit; wicker chair by Nanna Ditzel (executed by M. & J. Ludvig Pontoppidan); wooden bowls by Finn Juhl for Kay Bojesen; detail of table by Peter Hvidt and Orla Mølegaard Nielsen; *Model No. 501* armchair and folding chair by Hans Wegner for Johannes Hansen

144

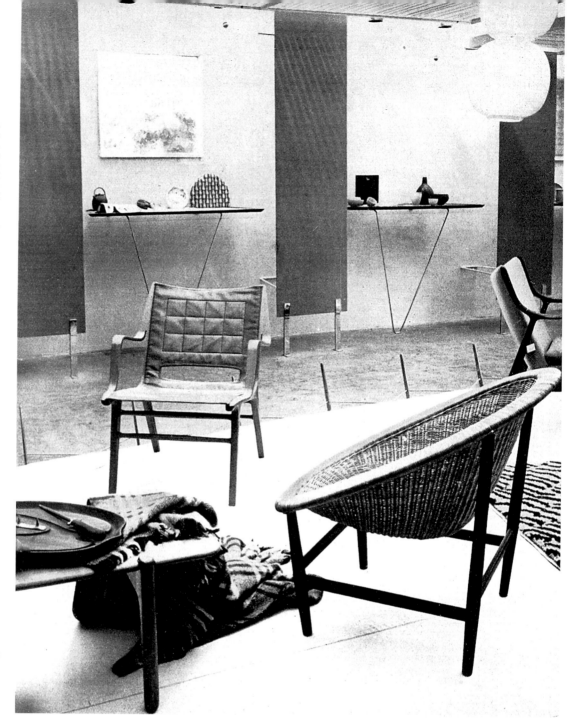

Aspetto particolare dell'allestimento, composto, lungo le pareti, di successive vetrine intervallate da sottili quinte di legno. La sottigliezza è la caratteristica di questo allestimento di Erik Herlow: sottili le quinte, terminanti a lama, sottilissimi i vassoi che reggono gli oggetti, sottili i sostegni leggeri in metallo che portano i vassoi. Una griglia orizzontale in alluminio — venetian blind fissa — tempera la eccessiva altezza del locale, come le piccole finestre quadrate danno al paesaggio esterno — di cui si vedono solo fronde e cielo — una imprevista e molto gentile misura.

Sui vassoi, ceramiche di Nathalie Krebs e di Eva Staehr Nielsen, per la Saxbo-Stentoj.

Qui a destra, vista di fronte, poltrona in legno e cuoio eseguita dalla Fritz Hansen su disegno degli architetti Mölgaard Nielsen e Peter Hvidt, modello danese di larga esportazione all'estero. Si osservi, nel particolare, lo speciale trattamento del compensato, simile a quello delle racchette da tennis.

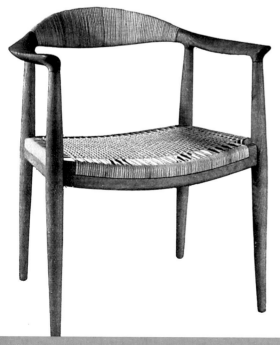

Due poltrone in legno e paglia, eseguite da Johannes Hansen su disegno di Hans J. Wegner, architetto.

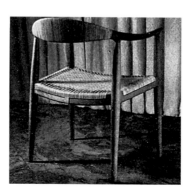 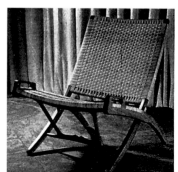

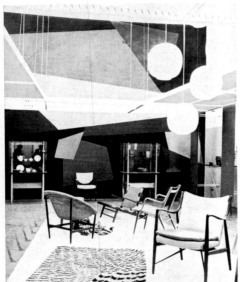

foto Carlo Mangani

Scultura in legno, alta circa un metro e mezza, di Erik Thommesen.

Poltrona in legno, imbottita in cuoio. Disegno di Tove e Edvard Kindt-Larsen, architetti.

foto Strüwing

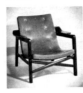

foto Carlo Mangani

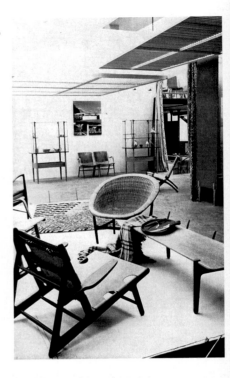

L'allestimento, visto verso l'entrata: la poltrona in primo piano, in legno e cuoio, è di Börge Mogensen. Il tavolo lungo e basso è disegnato da Hans J. Wegner ed eseguito da Johannes Hansen. Le due vetrine di fondo sono destinate all'argenteria.

Qui sotto, poltrona con sagoma in metallo e intelaiatura in corda di canapa, dell'arch. Hans J. Wegner. Poltrona in legno con sedile rivestito in cuoio di Börge Mogensen, eseguita da Pontoppidan.

Aspetto dell'allestimento, verso la parete di fondo, affrescata da Agard Andersen; i mobili sono disposti sopra un telone bianco, teso e sollevato da terra, che li isola dalla zona di passaggio e crea con essi un immaginario ambiente di soggiorno. Il tappeto è di Ea Koch e la coperta di Juliana Sveinsdottir. Le due vetrine di fondo sono destinate alla produzione di Bing & Grøndahl (prima vetrina a sinistra) con pezzi di Ebbe Sadolin e di Gertrud Vasegaard (artisti e fabbrica presentati in Domus n. 250); e alla produzione della Royal Danish Porcelain e di Axel Salto (seconda vetrina).
La poltrona in primo piano e quella in fondo, contro la parete (meglio riprodotta qui a destra), sono di Finn Juhl, eseguita da Niels Vodder; le lampade sono di Louis Poulsen, su disegno di V. Lauritzen.

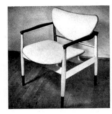

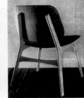

foto Engeard-Larsen

Tessuto stampato d'arredamento, su disegno di Marie Gudme Leth, per la Permanente di Copenaghen. Tessuti bellissimi esposti sono quelli di R. Vedde Hall, Inger M. Ostenfeld, Badil Oxenvad, Helga Foght.

Posate in acciaio di Kay Bojesen

Teiera scomponibile in due pezzi, e scatola per marmellata in argento, disegnate da Magnus Steffensen, arch., ed eseguite da Georg Jensen. Teiera disegnata da Sigvard Bernadotte ed eseguita da Georg Jensen. Candeliere d'argento su disegno di I. Trier March, eseguito da A. Michelsen.

Bicchieri in cristallo rigato, disegnati da Per Lütken per la Holmegaards Glasvark. Vaso in ceramica disegnato da Gertrud Vasegaard, per Bing & Grøndahl. Coppa in grès di Axel Salto.

foto Strüwing

Una serie di vasi in grès, piccoli e grandi ideati da Axel Salto, artista geniale che presentiamo per la prima volta al pubblico italiano.

La sezione danese è stata allestita dall'arch. Erik Herløw, Commissario generale della sezione. Povl Bøstine.

domus 259
June 1951

Denmark

Danish design at the IX Milan Triennale including: *Model No. NV-48* armchair by F. Juhl for Niels Vodder; armchair by T. and E. Kindt-Larsen; *Flaglinestoel* chair by H. Wegner for Getama; side chair by B. Mogenssen for Pontoppidan; silverware by M. Stephensen and teapot by S. Bernadotte (both for Georg Jensen)

146

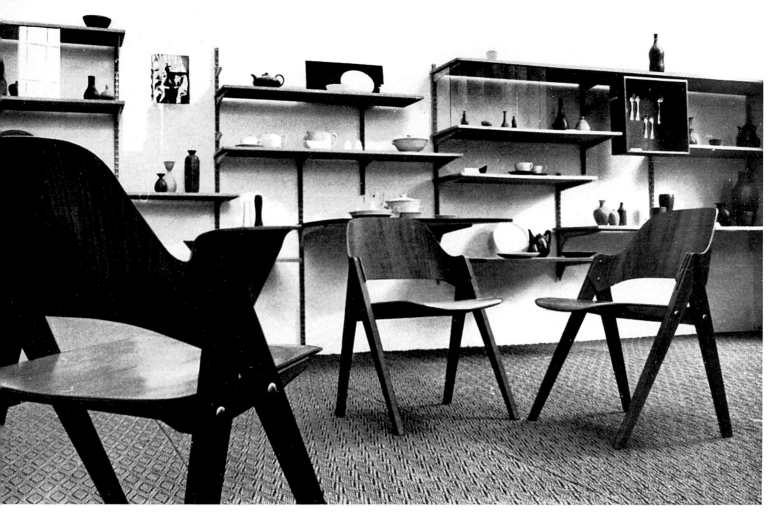

foto Carlo Mangani

Un aspetto dell'allestimento, curato dall'architetto Bengt Gate. Poltrona e sedia della Nordiska Kompaniet di Stoccolma sono in acero, con sedile e schienale in compensato curvato, smontabili con la massima facilità. Il pavimento è coperto da una tipica stuoia svedese di carta.

Svezia

Cominciammo ad ammirare il tenore e lo spirito particolare della produzione svedese già alla Esposizione delle Arti Decorative del 1925 a Parigi, in cui la Svezia ottenne grande successo: da allora la nostra ammirazione è stata costante. L'ultimo successo della Svezia è stato all'ultima Triennale (T. 8) ed è confermato da questa. Siamo pertanto lieti di aver pubblicato e presentato ai nostri lettori gli oggetti che un nostro recente viaggio in Svezia ci fece pregustare (Domus n. 247), e che rivediamo alla Triennale; dalle ceramiche di Stig Lindberg, di Tyra Lundgren, di Wilhelm Käge, a quelle di Gunnar Nylund e Harry Stålhane (Domus n. 229) dai vetri di Edward Hald e Nils Landberg (Domus n. 242) a quelli di Sven Palmqvist e Monica Bratt, dai tappeti della Marta Maas Fjetterstrom (Domus n. 248-49, n. 255) alla produzione molteplice della Nordiska Kompaniet (Domus n. 248-49, 255).

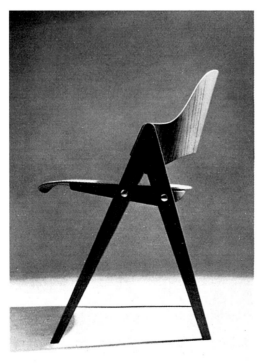

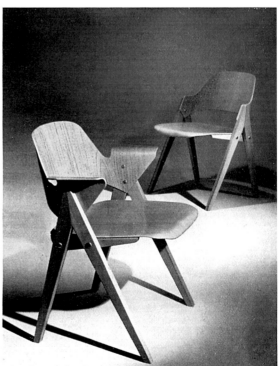

foto Holmén, Stoccolma

domus 259
June 1951

Sweden

Swedish design at the IX Milan Triennale: general views of Swedish display designed by Bengt Gate; armchair and side chair manufactured by Nordiska Kompaniet

147

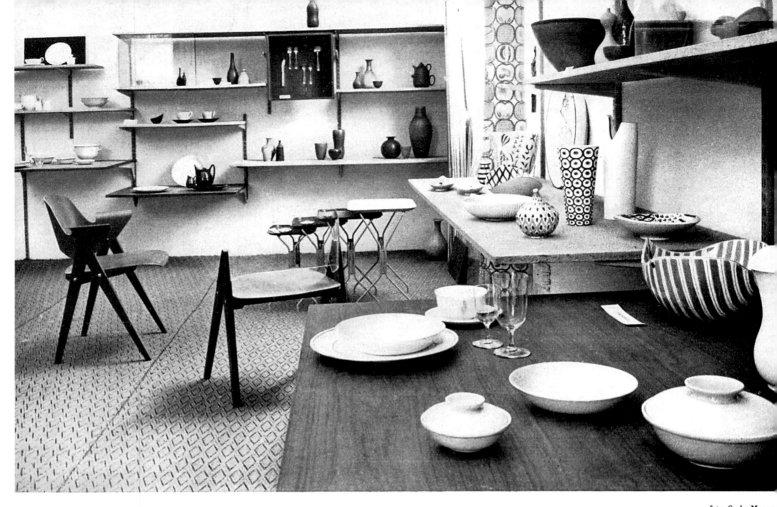

foto Carlo Manga

*Un aspetto dell'allestimento: in prim
piano vasi, coppe e servizi di serie i
ceramica bianca, ideati da Stig Lindber,
artista di Gustavsberg, per la Nordisk
Kompaniet (nelle zuppiere il coperchio
larga impugnatura capovolto diventa fru
tiera). Nel fondo, serie in scala di tava
lini da caffè in metallo e legno laccat
della Nordiska Kompaniet.*

*Nella pagina di contro, ceramiche d
Bernt Friberg per Gustavsberg e di Harr
Stölhane per Rörstrand.*

*Stoffe di Susan Gröndal, di Sofia Widen,
di Märta Afzelius.*

foto Bellander, Stoccolma

domus 259
June 1951

Sweden

Swedish design at the IX Milan Triennale including; ceramics by B. Friberg for
Gustavsberg; ceramics by C. H. Stålhane for Rörstrand; vases by A.-L. Thomson for
Upsala-Ekeby; *Ravenna* glassware by S. Palmqvist for Orrefors; glassware by
V. Lindstrand for Kosta; ceramics and tableware by S. Lindberg for Gustavsberg

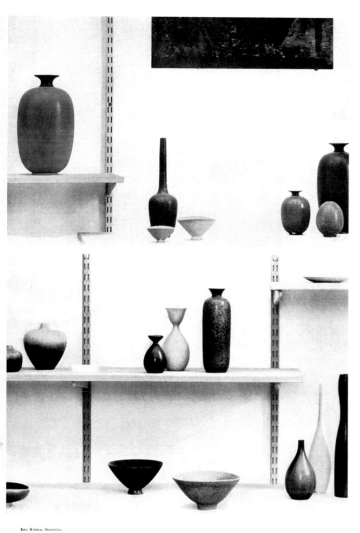

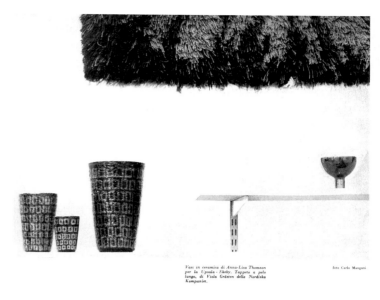

Vasi in ceramica di Anna-Lisa Thomson per la Upsala-Ekeby. Tappeto a pelo lungo, di Viola Gråsten della Nordiska Kampaniet.

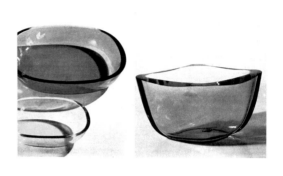

Nella foto a sinistra, due coppe in cristallo pesante di Monica Bratt per la Reijmyre Glasbruk. A fianco e sopra, vasi in cristallo pesante della Strömbergshyttan.

Sven Palmqvist artista di Orrefors, ha battezzato col nome di « Ravenna » questi suoi vetri eseguiti per la Nordiska Kampaniet e ispirati alle grandi composizioni musive di Ravenna che Palmqvist conosce e ammira: si possono riavvicinare anche, e soprattutto, alle vetrate d'arte delle chiese gotiche, francesi e tedesche.
Queste coppe, irregolari, sono decorate con motivi astratti vagamente geometrici annegati nella massa del vetro, in colori caldi e forti, dal giallo-arancio, al turchese. Talvolta l'intiera superficie vetrosa è come velata da leggere impurità che creano l'effetto di vecchie finestre impolverate.

La sezione svedese alla Triennale è stata allestita dall'arch. Bengt Gate, è curata da un Comitato Direttivo presieduto dal Dr. Erik Wettergren, ex Presidente del Museo Nazionale di Stoccolma e composto da Gotthard Johansson, e Åke H. Huldt, Presidente e Direttore dell'Ente Artigianato Svedese, (Svenska Slöjdföreningen), Dr. Gunnar Granberg Direttore dell'Istituto Svedese, Harald Rosenberg, Direttore della Mea e Hans Swedberg, Direttore dell'Associazione Svedese per la Esportazione.

Le idee di Stig Lindberg. Questo artista ceramico di Gustavsberg, già da noi presentato su Domus n. 247 (giugno 1950), è geniale per una particolarmente prolifica fantasia di idee decorative, che sembrano inventate con animo felice e per gioco: una « idea » di Lindberg è questa figura sdraiata, e questa testa in grès; una serie di « idee » di Lindberg sono le ceramiche della pagina a fianco; dalla famiglia dei lunghi vasi terminanti a bulbo, ai vasi a globo con l'imboccatura tagliata in obliquo come dei frutti, ai vasi « con la bocca aperta » e mascherati, al vaso dipinto all'interno soltanto, alla coppa a barca « con la figura dentro ».

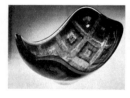

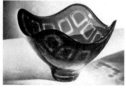

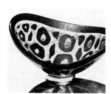

Nelle foto a sinistra: tre smalti di Sigurd Persson, e un vaso in ceramica bianca di Harry Stålhane, per la Rorstrand.

Qui sotto, calice e vaso a stelo di Sven Palmqvist per Orrefors.
A destra, piatto e vasi in cristallo, disegnati da Vicke Lindstrand per la Kosta Glasbruk.

Nella foto a destra: coppa in ceramica azzurra di Hans Hedberg e sotto: pezzi per servizio da tavola ideati da Stig Lindberg per Gustavsberg.

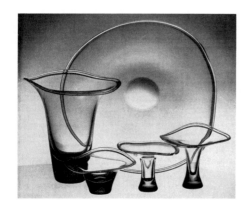

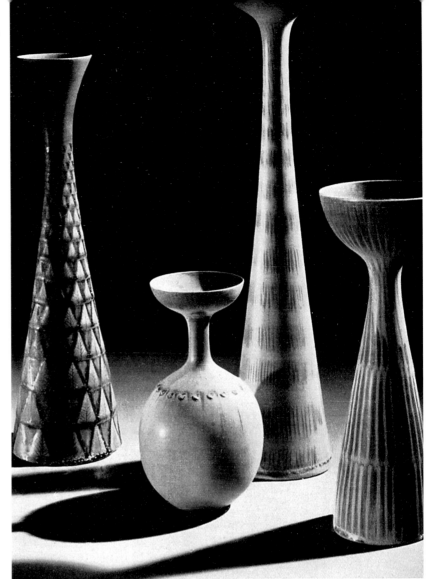
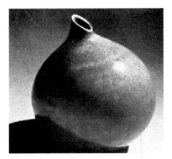

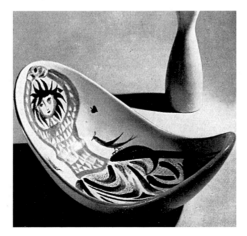
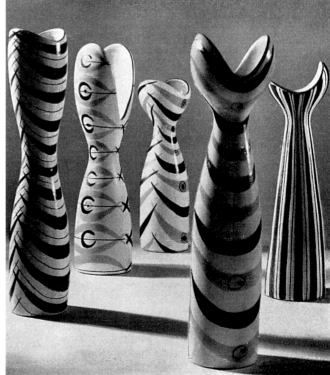

terzo numero
dedicato alla Triennale

261
settembre 1951

domus

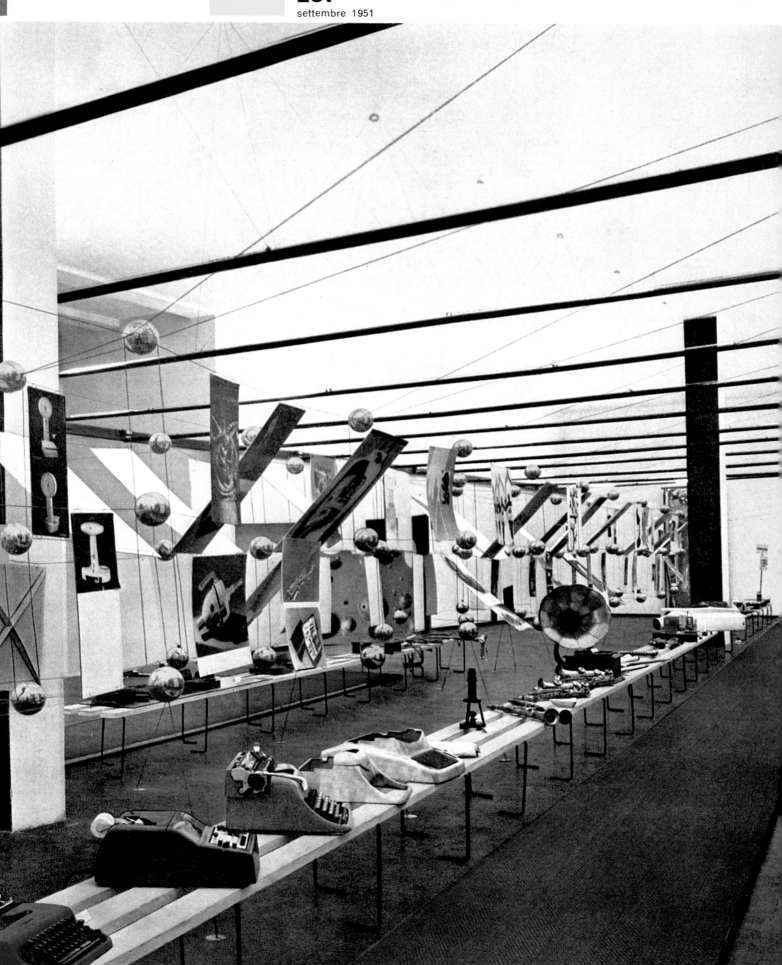

domus 261
September 1951

| **Cover**

domus magazine cover showing industrial design display designed by Lodovico Barbiano di Belgiojoso and Ernesto Peressutti in collaboration with Franco Buzzi Ceriani and Max Huber for the "Form of the useful" section at the IX Milan Triennale

foto Aragozzini

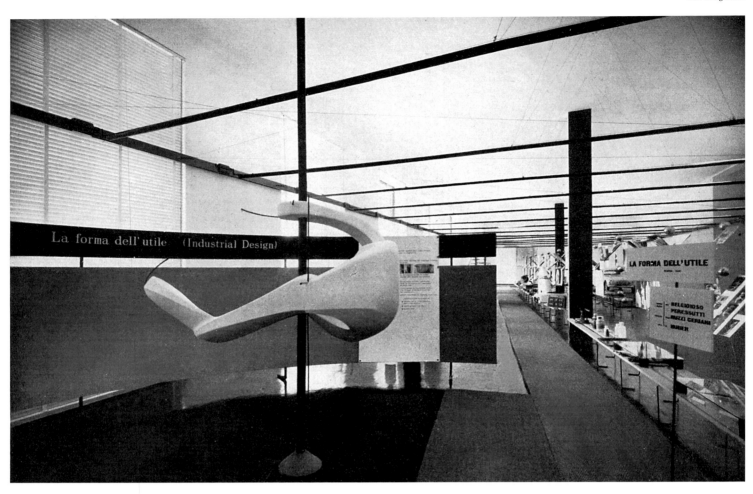

La forma dell'Utile

L. B. Belgiojoso
E. Peressutti, arch.tti
Franco Buzzi Ceriani
Max Huber

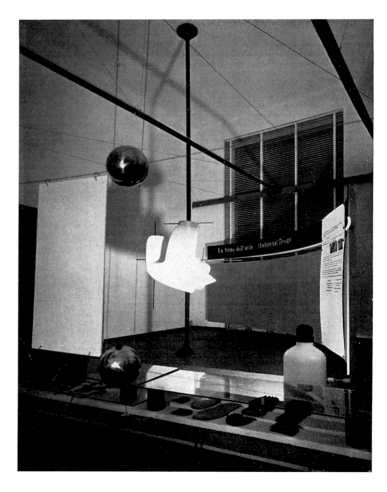

Nella sala « La Forma dell'Utile » (Industrial Design) gli architetti L. B. Belgiojoso ed E. Peressutti con la collaborazione dello studente d'architettura Franco Buzzi Ceriani e di Max Huber (autore della scultura) hanno affrontato uno dei problemi più importanti della nostra produzione industriale: si è cercato precisamente di aprire non solo al pubblico, ma anche agli industriali produttori di oggetti d'uso, la via per giudicare della reale utilità e bellezza di un oggetto.

Si legge infatti nel pannello introduttivo alla mostra: « Ogni giorno ciascuno di noi si serve di numerosi oggetti con i quali integra la propria attività, la migliora, la potenzia, la semplifica. Sono questi gli *oggetti d'uso* ». Lungo la storia essi hanno subì-

to l'evoluzione della cultura, del progresso tecnico, dell'economia, con distinte espressioni stilistiche. Non sempre la forma ha corrisposto fedelmente all'utilità perchè in alcuni periodi storici la prima si è andata sovrapponendo alla seconda con elementi decorativi perfino dannosi all'uso. Noi vogliamo oggi che la forma tragga la bellezza dalla coerente espressione delle necessità pratiche; che rispetti ed esalti il materiale, che suggerisca l'uso specifico di ogni oggetto e di ciascuna parte sua.

Affinchè queste qualità siano largamente diffuse, e perchè la maggioranza degli uomini possa fruire di oggetti utili e belli, bisogna profittare oltre che della produzione artigianale anche della produzione industriale.

domus 261
September 1951

The Form of Utility

Industrial design display designed by Lodovico Barbiano di Belgiojoso and Ernesto Peressutti in collaboration with Franco Buzzi Ceriani and Max Huber: entrance with sculpture by Max Huber for the "Form of the Useful" section at the IX Milan Triennale: general views

152

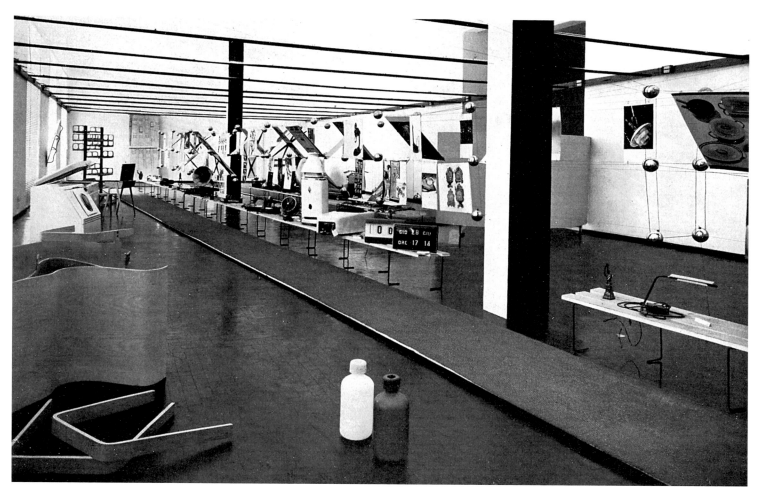

Gli oggetti e le fotografie sono presentati in una sequenza che va dagli oggetti d'uso personale a quelli per la famiglia e la casa, lo svago e la cultura; dagli strumenti per il lavoro professionale ai mezzi di comunicazione; dallo spazzolino da denti al francobollo. Nella foto sotto: Un dettaglio della presentazione: accostamenti di oggetti antichi e moderni per la cultura e lo svago.

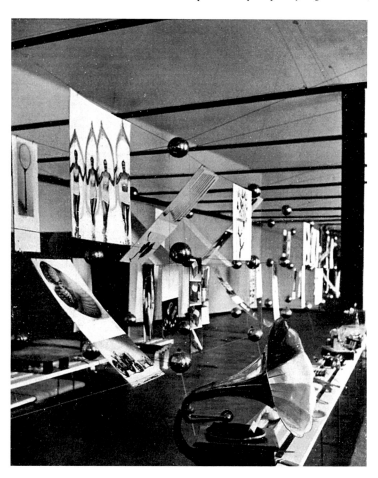

Gli oggetti utili e belli prodotti industrialmente rispondono ai seguenti requisiti:

1) esigenze umane: soddisfare ai bisogni pratici e alle aspirazioni spirituali, essere diffusi;

2) caratteristiche dell'oggetto: aderire con la forma estetica allo scopo pratico, essere prodotto in serie, costare poco.

A conclusione della mostra, si leggono due giudizi sullo stesso argomento. Il primo di Loos: « Nuovi fenomeni della nostra cultura (carri ferroviari, telefoni, macchine da scrivere, ecc.) devono venire risolti senza ripetere un'eco nota di uno stile già superato. Non è lecito modificacare un vecchio oggetto per adattarlo alle nuove esigenze ».

Ed il secondo di Van de Velde: « Nel dominio delle cose pratiche, nulla che sia stato concepito razionalmente può diventare brutto; mentre ogni cosa nata da una concezione sentimentale rischia di diventare brutta ».

Nella sala si è presentata attraverso l'esposizione di oggetti e di fotografie una esemplificazione di elementi prodotti attualmente e ritenuti validi a suffragare la tesi della sezione.

Accanto a questi sono stati presentati anche alcuni oggetti ritenuti esempi negativi ed altri di produzione precedente. Attraverso questi accostamenti il pubblico può rendersi conto delle vie giuste ed errate per le quali si evolve la forma in relazione alle necessità ed alle possibilità tecniche. Ci si può riferire a quegli esempi per impostare la progettazione e la realizzazione dei prodotti affinchè la reale utilità per chi deve usarli sia espressa sotto ogni aspetto: dal costo alla bellezza.

Translation see p. 550

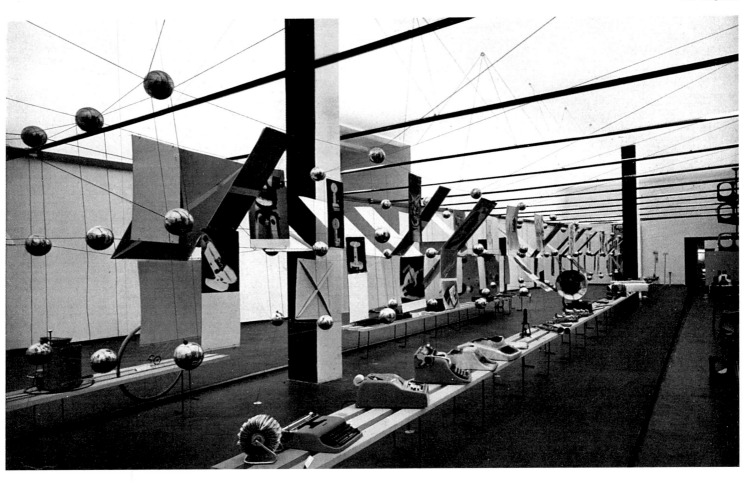

In primo piano sono tra gli oggetti per il lavoro professionale le macchine da scrivere Olivetti disegnate da Nizzoli. I pannelli fotografici sono sostenuti da una *struttura in cavetto d'acciaio i cui nodi sono costituiti da sfere di ottone lucidato. L'illuminazione è ottenuta da tubi fluorescenti schermati sostenuti da una tra-* *vatura piramidale di cavi di acciaio. Le pareti sono bianche; il pavimento in grès smaltato nero con stuoia di cocco verdeazzurro che segue la struttura.*

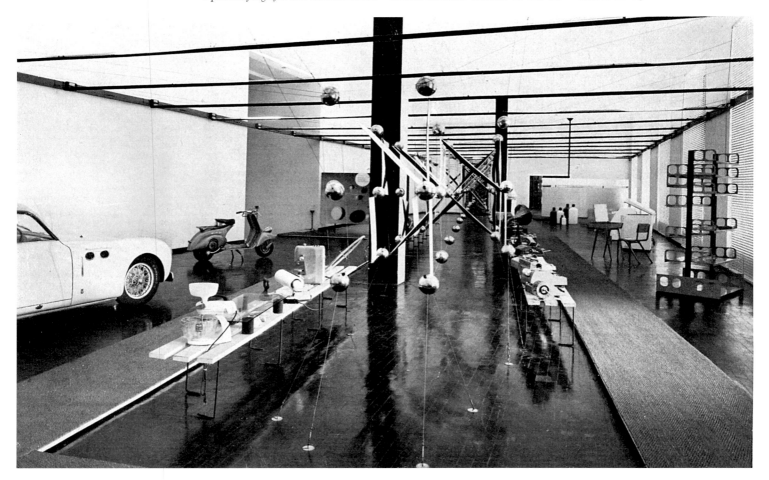

domus 261
September 1951

The Form of Utility

Industrial design display designed by Lodovico Barbiano di Belgiojoso and Ernesto Peressutti in collaboration with Franco Buzzi Ceriani and Max Huber for the "Form of the Useful" section at the IX Milan Triennale: general views, displays inspired by Adolf Loos and Henry Van de Velde

154

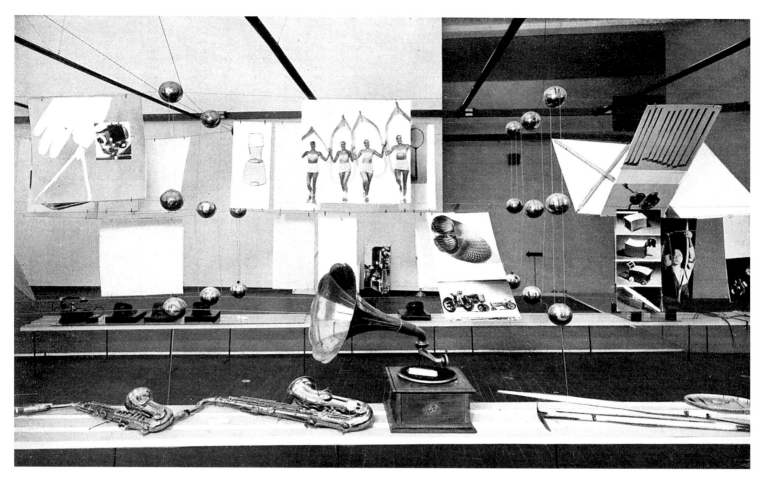

La sala si conclude con due citazioni. La prima di Loos: « Nuovi fenomeni della nostra cultura (carri ferroviari, telefoni, macchine da scrivere ecc.) devono venire risolti senza ripetere un'eco nota di uno stile già superato. Non è lecito modificare un vecchio oggetto per adattarlo alle nuove esigenze ». E la seconda di Van de Velde: « Nel dominio delle cose pratiche nulla che sia stato concepito razionalmente può essere brutto; mentre ogni cosa nata sentimentalmente può diventarlo ».

Translation
see p. 550

Mobili
in gommapiuma
alla Triennale

Marco Zanuso, arch.

Pareti divisorie in gommapiuma: la gommapiuma per le sue caratteristiche elevatissime di afonicità è ottimamente impiegata per la realizzazione di pareti divisorie estensibili e raccoglibili a soffietto, dotate di alto coefficiente di isolamento: qui la gommapiuma è protetta da Vinilpelle (resina polivinilica). (A sinistra).

Camera da gioco per bambini: un sottile strato di gommapiuma (7 mm.) disposto sul piano del pavimento e protetto di cotone o canapa realizza un morbido tappeto di manutenzione particolarmente facile. La decorazione eseguita con colori speciali a base di para è opera della pittrice N. Malaguzzi Valeri. (Qui sopra).

Uno degli allestimenti più interessanti della Triennale è questo, per la reale novità ed interesse dei mobili e dei materiali qui presentati. È uno dei pochi casi in cui si vede, a un preciso presupposto tecnico rispondere una non arbitraria ma semplice e diretta soluzione formale.

Presupposto, la gommapiuma e il nastro Cord, materiali ed elementi realmente moderni e di appassionante destino. Soluzioni e realizzazioni, la serie delle poltrone, divani, poltroncine - letto, pareti divisorie, pavimento per stanza da bambini, qui presentati entro lo schema di un arredamento sommario ma attraentissimo. Tutti i mobili esposti alla Triennale sono stati progettati — e brevettati — dall'architetto Marco Zanuso, secondo studi condotti con la collaborazione dei laboratori sperimentali della Prodest-Gomma e dell'Ar-Flex.

Foam Rubber Furniture at the Triennale

Furniture shown at the IX Milan Triennale designed by Marco Zanuso: room dividers, daybed, *Lady* armchairs, *Triennale* sofa, sun loungers and folding chair (all for Arflex)

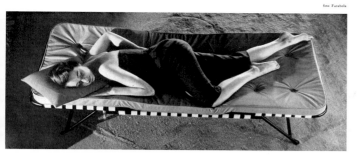

foto Farabola

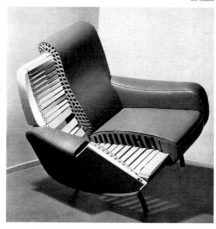

foto Farabola

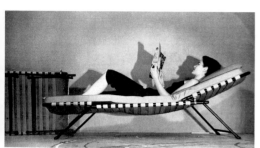

Brandina pieghevole in nastro Cord con materasso e cuscini in gommapiuma: il corpo che ha bisogno di riposo chiede di potersi abbandonare su una superficie capace di cedere in ogni suo punto proporzionalmente alla quantità di peso che riceve. L'accoppiamento della gommapiuma e del nastro Cord realizza qui questa esigenza: in ogni punto di questa brandina la diversa tensione dei nastri realizza un'infinita variabilità di cedimento della superficie di appoggio in proporzione alla quantità di carico che in ogni suo punto riceve. Inoltre questo mobile ha la caratteristica di essere articolabile e pieghevole e nelle piccole case di oggi offre il vantaggio di un minimo ingombro.

Poltrona imbottita, in gommapiuma e nastro Cord: nella poltrona le superfici che accolgono il corpo sono quattro: il sedile, lo schienale e i due fianchi; tutti questi elementi hanno esigenze di imbottitura diverse, che si realizzano in questo modello con l'applicazione della gommapiuma su nastro Cord differentemente teso sul sedile e sullo schienale e con l'applicazione della gommapiuma su compensato per i braccioli ed i fianchi. È un mobile completamente prefabbricato prodotto industrialmente e di caratteristiche tecniche perfezionate.

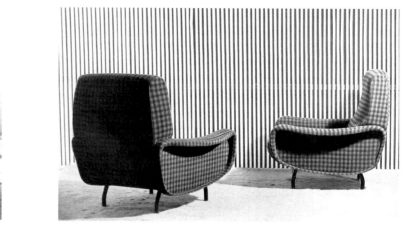

foto Farabola

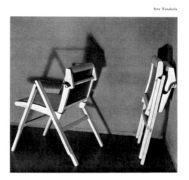

Divano rivestito in gommapiuma: anche per il divano esiste un problema analogo a quello della poltrona: il sedile deve avere un cedimento diverso da quello dello schienale per le diverse condizioni di carico che ad esso competono. La gommapiuma realizza inoltre una profilatura che aderisce perfettamente alle forme del corpo umano.

Per il mobile da giardino l'impiego del nastro Cord e della gommapiuma hanno suggerito la realizzazione di questa serie di sedili, poltrone, cuscini, materassini che, mantenendo tutte le caratteristiche tradizionali di questo tipo di mobile, vi aggiungono una morbidezza ed una elasticità finora riservate ai mobili imbottiti da salotto. Sono mobili ed imbottiture che resistono benissimo all'aperto, sopra i quali l'acqua scorre senza fermarsi o penetrare e che non ricevono alcun danno anche da una prolungata permanenza al sole.

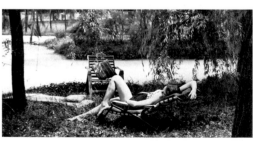

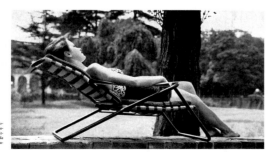

Questa poltroncina realizza il sedile pieghevole imbottito. L'elevato tenore di elasticità della gommapiuma permette di realizzare una superficie sufficientemente morbida con un minimo spessore applicato direttamente su compensato.

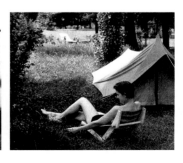

I mobili fantastici alla Triennale

Se la forma non deve essere altro che l'espressione della funzione, un mobile a cassetti sarà — dato che il cassetto è un parallelepipedo — sempre una somma di parallelepipedi, e quindi un parallelepipedo anch'esso. Le variazioni di forma *essenziali* saranno nelle sue proporzioni (altezza, profondità, lunghezza), e quanto altro lo caratterizzerà all'infuori di ciò sarà *decorazione*, sia intesa come fregio sia come studiata differenza tra i colori dei diversi cassetti; come oggi si fa. In ogni modo, cosa aggiunta alla forma, e senza vita propria. Questo è invece un mobile a cassetti, la cui forma *non è* l'espressione della sua funzione, e ciò con tutte le conseguenze che ne derivano. I cassetti sono normali cassetti e adempiono alla loro funzione nè più nè meno di qualsiasi altro cassetto; la forma è se stessa e si giustifica unicamente con se stessa. La prova è in queste fotografie prese durante la costruzione, in cui si vedono cassetti e « forma » materialmente staccati. Si può dire che la forma abbia sopraffatto i cassetti? Certo, perchè se così non fosse si sarebbe tornati al parallelepipedo. Ma si può dire che la forma abbia sopraffatto la *funzione* dei cassetti? Certamente no, perchè i cassetti come tali funzionano benissimo. Si può allora dire che la forma ha vita propria, indipendente (ciò che non può essere per i fregi in bronzo o per i colori), e che in più contiene dei cassetti. Non vi è qui l'aderenza

foto Mangani

Mario Tedeschi, arch.

Stipo a cassetti per un collezionista. In alto, il mobile in costruzione: sullo sfondo si vede la forma in gesso sulla quale sono state prese le misure per la costruzione in legno. A fianco, la poltrona che si accompagna allo stipo, durante la lavorazione.

totale di essa forma al contenuto — questo è vero — e ciò porta effettivamente a una sovrabbondanza di volume rispetto a quello dei cassetti, ma pensiamo di « stirare » questo sottile guscio di legno, fatto improvvisamente plastico, sui cassetti, fino a farlo aderire ad essi perfettamente: è il parallelepipedo, di qui non si scappa. E non ci rimane allora che decorarlo malinconicamente con le palmette di bronzo o con i cassetti di vario colore.

A fianco: il mobile finito. È uno stipo a cassetti in mogano, ebano, acero e avorio, è stato eseguito da Sichirollo (Grazioli e Gaudenzi) con abilità artigiana veramente eccezionale. La ceramica interna è di Melandri.

Translation
see p. 550

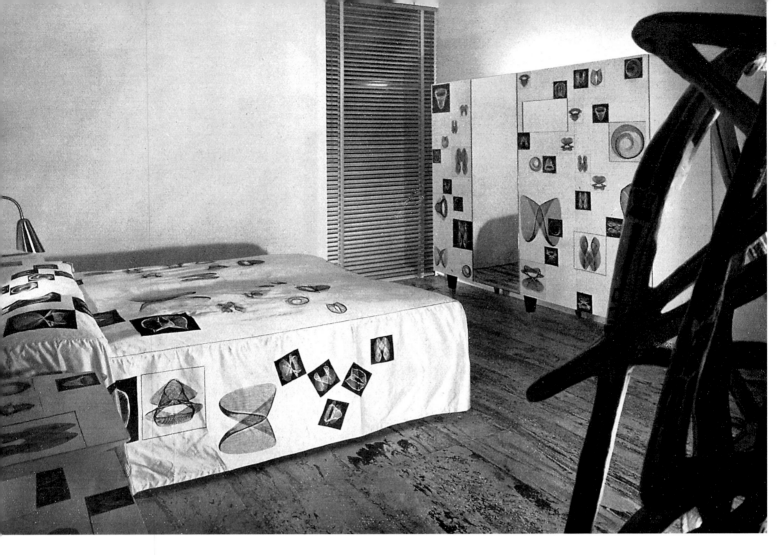

Piero Fornasetti, Gio Ponti, arch.

*Stanza da letto: i mobili laccati bianchi, di
Gio Ponti, e la coperta in raso bianco sono
stampati a disegni in giallo e nero da For-
nasetti. In primo piano, particolare di una
grande struttura astratta in gesso dipinto,
di Mirko. Pavimento in gomma Pirelli
striata, gialla, bianca e nera. A sinistra,
armadio di Gio Ponti stampato da For-
nasetti in oro e nero su fondo celeste. Sotto,
cassettone a specchi dipinti da Edina Altara.*

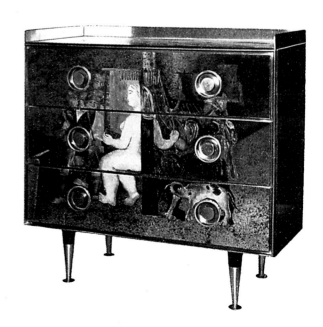

| **Fantasy Furniture at the
Triennale** | Screen-printed bedroom suite, wardrobe, chest of drawers and secretaire shown at the
IX Milan Triennale designed by Gio Ponti and Piero Fornasetti

Trumò su disegno di Gio Ponti, stampato da Fornasetti a figurazioni architettoniche in bianco e nero.

Per chi ama sognare le calligrafie rigorose che compongono disegni astratti, Fornasetti ha stampato su questi mobili presentati dai fratelli Radice alla Triennale, su disegno di Gio Ponti, in nero e giallo questi sviluppi lineari i quali sono, per chi sa gustare, i veri disegni, i disegni puri, i disegni non rappresentativi nè illustrativi, nè « raccontativi », nè figurativi: sono il disegno a sè, ed hanno tutta la bellezza di un disegno a sè: sono i disegni dei quali debbono innamorarsi gli amanti del disegno. In pari modo, Fornasetti ha stampato, sull'armadio in basso a sinistra, le figurazioni ispirate a delle madrepore in oro e nero.

In questa pagina, un trumò architettonico, realizzato dai fratelli Radice, stampato in bianco e nero da Piero Fornasetti. Le trasposizioni figurative che alterano i volumi, aprono la via ai mobili inquietanti.

Edina Altara ha dipinto con la fantasia interpretativa e la preziosità dei colori che le sono proprie gli specchi che caratterizzano il cassettone che è presentato da Giordano Chiesa.

Translation
see p. 550

foto Sanpi

Apparecchi per l'illuminazione alla IX Triennale

Senza dubbio gli apparecchi illuminanti appartengono a quella rara categoria di oggetti d'uso comune che, pur uscendo dalle forme tradizionali e pur essendo ideati e costruiti con gusto francamente moderno, sono riusciti ad entrare nelle case senza polemica (alcune delle forme ancora tra le più diffuse sono dei tipi già usciti dalla Bauhaus, o direttamente derivati da quelli, quali la ormai universale lampada da soffitto a boccia sferica). E l'attuale rivoluzione della illuminazione — ossia il passaggio dalla luce incandescente alla fluorescente, dal *centro* luminoso al segmento, al piano, alla parete luminosi — è un processo che si svolge senza polemica e procede contemporaneamente sia nel campo formale e tecnico che in quello della diretta applicazione.

La ragione di questo successo sta senza dubbio nel buon funzionamento degli apparecchi. Anche in questa mostra si è infatti notato come gli apparecchi più belli siano appunto quelli che con maggior semplicità e immediatezza rispondono al loro scopo. Particolarmente interessante a questo proposito, e come a riprova, è notare come le lampade d'officina presentate in questa sezione della Triennale accanto agli usuali apparecchi illuminanti usati nelle abitazioni, non abbiano da questi sostanziali differenze.
L'industria italiana degli apparecchi illuminanti, che in questi ultimi tempi ha ottenuto meritati successi anche all'estero ed in particolare nel Nord America, dà alla Nona Triennale una nuova prova di serietà di ricerca e di alta qualità di forma.

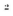

1 *Apparecchio pendente a luce diretta concentrata con lampadina a specchio Westinghouse, disegnata dagli arch. A., L. e P. G. Castiglioni. Produzione Arredoluce.*
2 *Faretto a luce incandescente e luce concentrata applicato a parete, dell'ingegnere Ugo Pollice.*
3 *Lampade da tavolo in tubo metallico continuo e lampadina fluorescente. Disegnate dagli arch. A., L. e P. G. Castiglioni. Produzione Arredoluce.*

domus 261
September 1951

Lighting Equipment at the IX Triennale

Hanging light and *Tubino* desk light by A. and P. G. Castiglioni for Arredoluce; wall light designed by Ugo Pollice; floor light by G. Sarfatti for Arteluce; floor light manufactured by Stilnovo; floor light by V. Viganò for Arteluce; *Triennale* floor light manufactured by Arredoluce; floor light by Franco Buzzi Ceriani for O-Luce

162

4 Lampada da terra, applicabile anche a parete a luce diretta incandescente orientabile. Disegnata da G. Sarfatti. Produzione Arteluce.

5 Lampada da terra a due luci incandescenti, diretta e indiretta. Produzione Stilnovo.

6 Lampada da terra, a tre luci variamente orientabili. Produzione Arredoluce.

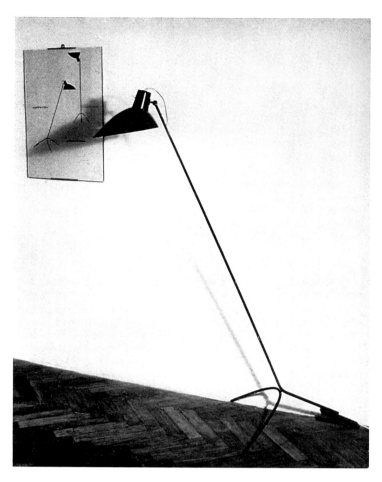

7 Lampada da terra. Disegnata dall'arch. V. Viganò. Produzione Arteluce.

8 Luminator a luce indiretta incandescente. Disegnata da F. Buzzi. Produzione « O » luce, di G. Ostuni.

Il quadrimotore Breda-Zappata gira in fondo alla pista per prepararsi al decollo.

Interno
di un velivolo

Giulio Minoletti, arch.

L'1 Brez (il Breda-Zappata) è il primo e fino ad ora unico grande quadrimotore per il servizio passeggeri che l'Italia abbia costruito per voli di linea transoceanici.

Delle sue doti aeronautiche e tecniche per le quali possono giustamente andare orgogliosi tecnici e maestranze, è stato ampiamente detto in altra e più adatta sede. A noi, interessa qui illustrare un altro aspetto, meno complesso ma particolare, in questa realizzazione: quello dell'allestimento e arredamento dei « locali e servizi passeggeri ».

Se è certamente vero che in simili realizzazioni il numero e la gravità dei problemi risolti è tale da far mettere su un piano assolutamente secondario la fatica dell'arredatore, d'altra parte si deve essere creduti quando si afferma che la fatica dell'arredatore c'è e non si vede; soprattutto se è stata bene impiegata.

Non è stato facile far sparire molte cose che sarebbero forse piaciute se guardate con occhio di esteti ma che avrebbero sicuramente e gravemente disturbato la *quiete ambientale*, importantissima in una sede nella quale i passeggeri debbono passare le otto, dodici, ventiquattro, trentasei ore continuative di volo (per esempio, nella rotta Roma-Buenos Aires).

Togliere ogni aggressività meccanica e metallica a tutto ciò che ragioni di funzione (portate in un aeroplano alla loro esasperazione), di spazio, di peso, di resistenza impongono con caratteristi-

Particolare dell'installazione delle poltrone nella sala dei passeggeri.

Nella pagina a fianco, sopra a sinistra: veduta della sala passeggeri. Pareti in vipla grigio perla chiaro. Poltrone in seta rossa cannettata azzurro con parti rivestite, nei punti di maggior usura, in pelle di capra naturale. Tappeto grigio scuro. Reggitende in materia plastica grigio perla. Tende ai finestrini in gabardine grigio perla. Notare che lo spazio cilindrico determinato dalla carlinga è sgombro da qualsiasi installazione per piccoli bagagli; infatti sotto ogni poltrona è ricavato a tale scopo, un vassoio scorrevole. A destra: la cabina di pilotaggio.

Sotto, a sinistra: il gruppo vestibolo-cucina-bar. Sul fondo a sinistra, frigorifero e scaffalature per vassoi in materia plastica. A destra: forno, piastra elettrica e thermos. In primo piano, banco del bar parzialmente ribaltabile, in duralluminio con piano in vipla rossa. La parte anteriore centrale del pavimento, è ribaltabile a piano inclinato sino a fissarsi sotto il banco del bar e scopre, quando l'aereo è sul campo, la scala pure ribaltabile (in senso inverso) per l'accesso all'aereo. Sotto, a destra: una veduta parziale della toilette per uomini. Lavabi in acciaio inossidabile, pavimento in vipla.

La pianta e la sezione della carlinga, mostranti le installazioni interne.

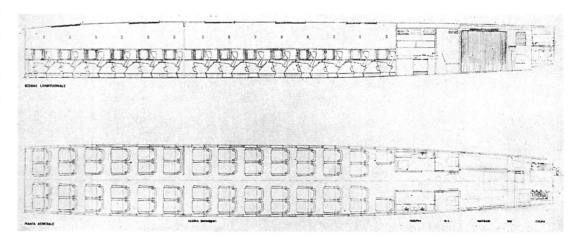

domus 261
September 1951

Aircraft Interior

Aircraft interior designed by Giulio Minoletti for Breda-Zappata aircraft: drawings of seat and seat configuration, cabin, cockpit, interior and galley

164

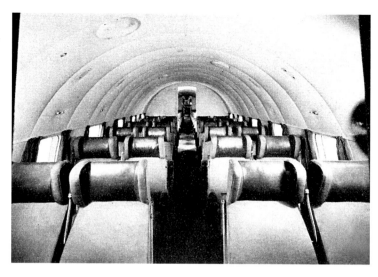

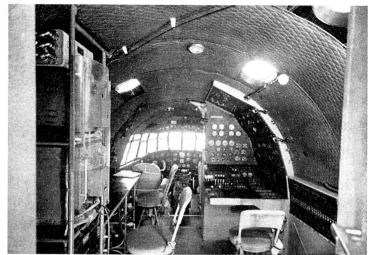

che di forma e di posizione quasi mai in accordo con la comodità del passeggero e sopratutto con quell'atmosfera di quiete e di pacatezza così desiderabili per chi attraversa l'Atlantico a tre, quattro, cinque mila metri di quota: questo è stato il fine che il progettista si è imposto. La ricerca quindi di un ambiente liscio, architettonicamente pulito, quieto e sereno, è stata la fatica maggiore dell' arch. Giulio Minoletti,

tesa a « togliere » molte cose pur risolvendone le funzioni.

L' l Brez è l' unico aereopulman che non ha portabagagli in vista, e questa è la ragione per cui, senza capirne a prima vista il perchè, la sua volta, appare ancora più spaziosa, relativamente alle altre, di quanto non sia. Il piccolo bagaglio che normalmente viene posto sulle sgradevoli reticelle sopra la testa, trova posto in una specie di cassetto-ripiano

alla base di ogni poltrona. La poltrona dell' l Brez offre una larghezza di sedile superiore a quelle americane (quando sono quattro per ogni fila) e pari a quelle americane (quando sono tre per ogni fila); pesa meno, è comodissima, è allungabile, ha superato tutte le prove del severissimo Registro Aeronautico italiano, e contiene i distributori di aria fresca e di ossigeno per singola poltrona (che su gli apparecchi

americani ed inglesi sono stati eliminati).

L' l Brez ha un sistema di entrata assolutamente originale: una parte della carlinga si abbassa a ponte levatoio e fa scendere una scala (di solito la scala è nel campo e deve essere avvicinata all'apparecchio appena fermo, dall'esterno), scala che durante il volo è nascosta da una porzione ribaltabile di pavimento a doppia faccia.

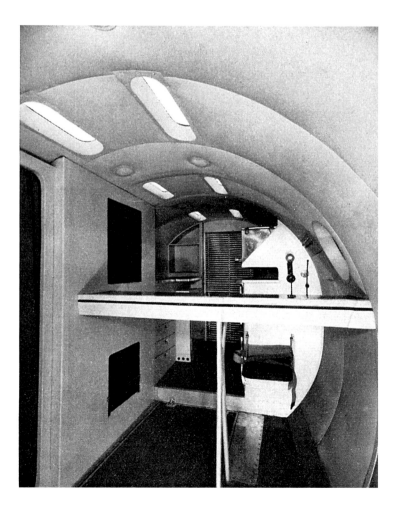

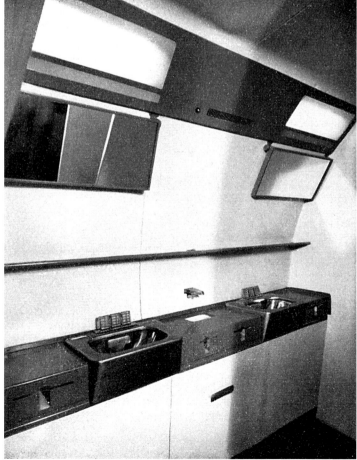

foto Aragozzini

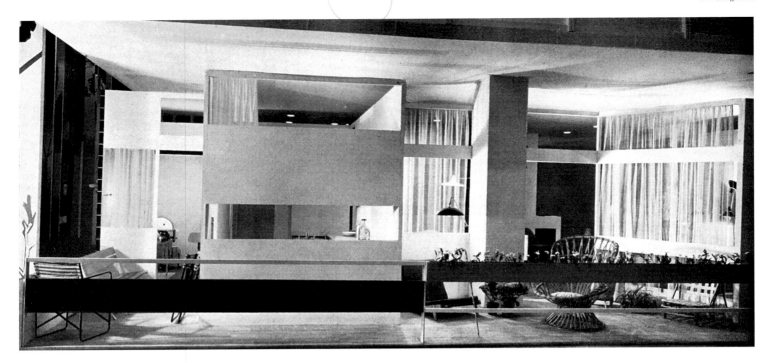

Una veduta di insieme dell'appartamento nella sua composizione plastico-architettonica. L'ambiente di soggiorno, la cucina e il servizio fronteggiano un terrazzo che si allarga in corrispondenza del soggiorno per la vita all'aperto.

Alla sezione per l'abitazione alla Triennale

Un appartamento per quattro persone

Carlo Pagani, arch.

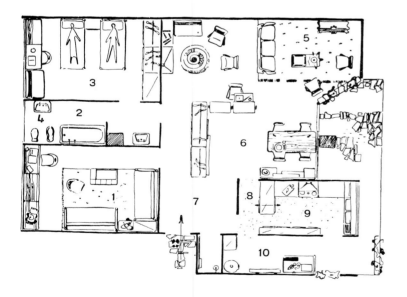

1 figli
2 antibagno, bagno
3 genitori
5 soggiorno
6 pranzo
7 atrio
8 office
9 cucina
10 terrazzo

Da pagina 2 a pagina 37 si sviluppa in 36 facciate la continuazione della Rassegna della IX Triennale, iniziata da Domus nel fascicolo di giugno, e proseguita in quelli di luglio-agosto e di settembre.

La pianta dell'appartamento è caratterizzata dalla posizione del grande armadio in mogano che separa la parte giorno dalla parte notte, permettendo il risparmio di una parete in muratura ed un migliore sfruttamento dello spazio. Nella distribuzione planimetrica del soggiorno si è seguito uno schema di equilibrio non formale, creando una zona appartata per il pranzo, un gruppo dove stare, costituito dal divano e poltrone, verso la finestra ed il terrazzo, ed un altro più raccolto intorno al camino.

Il servizio al pranzo avviene attraverso l'office, separato dalla cucina per mezzo di un mobile divisorio, praticabile sui due lati. Anche qui si risparmia una costosa parete in muratura e si ottiene un servizio migliore.

Dal corridoio di disimpegno si accede alla camera da letto dei genitori e a quella dei ragazzi.

Per i genitori si è seguito il criterio di dotare la loro camera secondo uno schema tradizionale, in quanto essi svolgono la loro vita durante il giorno essenzialmente altrove.

Per i figli si è dato un carattere più libero e più adatto alla vita del giorno — per le loro esigenze di studio e di gioco — sostituendo ai due letti due divani-letto a spalliera inclinabile, aggiungendo una poltrona e un tavolino. La parete della finestra è interamente occupata da un mobile a tre elementi, diversamente accostabili e componibili, un tavolo scrittoio, una cassettiera, un elemento a sportelli scorrevoli. L'appartamento è stato realizzato per la Triennale da « La Rinascente ».

domus 262
October 1951

An Apartment for Four People | Interiors for an apartment shown at the IX Milan Triennale designed by Carlo Pagani: living room, floor plan, bookcase in living room, armchair, room-dividing cupboard

166

foto Aragozzini

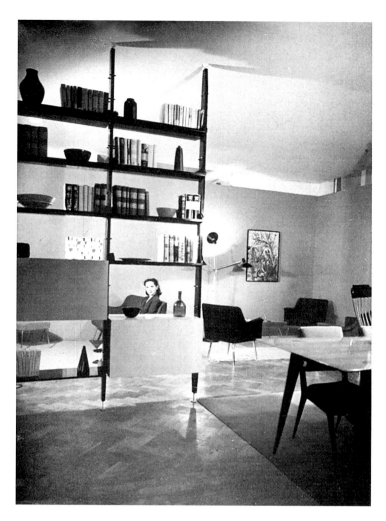

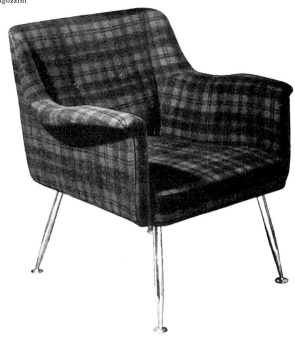

Qui sopra, poltroncina a struttura di legno con imbottitura di gommapiuma sostenuta su nastro-Cord. Le gambe sono di ottone lucidato mentre la stoffa di copertura è di tessuto di lana per abbigliamento con disegno scozzese a fondo viola-marrone scuro, rigato rosso e giallo. A sinistra, una visione d'insieme della stanza di soggiorno caratterizzata dalla libreria che fa parete di separazione fra l'ambiente del pranzo e la zona propriamente di soggiorno.

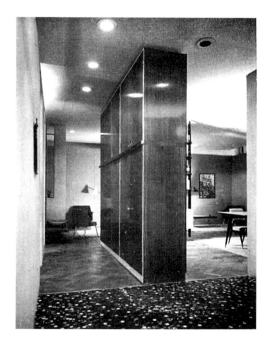

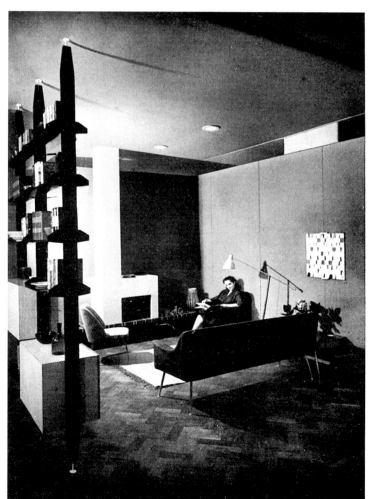

Qui sopra, visione d'insieme del grande armadio che separa la parte di soggiorno dal passaggio agli ambienti per la notte. Sono stati aboliti i muri divisori sostituiti dall'elemento-armadio. A destra, l'angolo del camino nella camera di soggiorno. In primo piano è la libreria ad elementi componibili, caratterizzata dalla flessibilità e dalla possibilità di rimuovere la libreria stessa mediante gli snodi all'estremità dei montanti. Il camino è sospeso su un piano d'appoggio continuo, che serve anche da mensola.

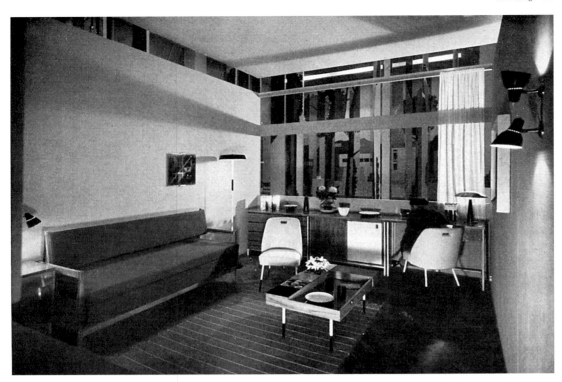

La camera per ragazzi. Il divano, progettato dall'arch. F. Antonioli è riducibile a letto mediante abbassamento della spalliera che si porta, scorrendo, lungo i bracciuoli sul davanti del divano. I mobili sulla parete di fondo sono componibili a struttura di metallo laccato e con parti di legno di noce naturale e parti laccate. Il tavolino è suddiviso in vari scomparti per le varie necessità d'uso.

Sedia a struttura di legno con imbottitura in gommapiuma. Le gambe sono di ottone lucidato, mentre la copertura è in stoffa di ciniglia grigio perla.

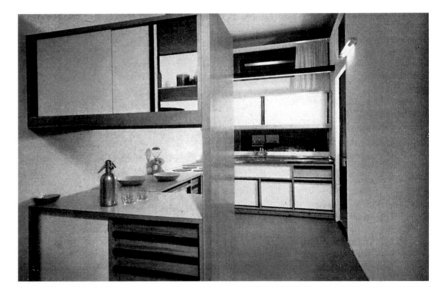

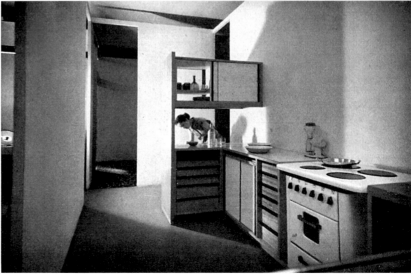

Visione d'insieme della cucina progettata dall'arch. Vittorio Borachia. È stato usato il legno douglas con maniglie di alluminio anodizzato nero, gli sportelli a scorrere sono di salamandra bianca, mentre i piani di appoggio sono costruiti con lastre di «formica». A fianco, un angolo della cucina, visto dalla finestra. Il mobile di fondo separa la cucina, propriamente detta, dall'office ed è a vani passanti per la sua funzione di doppio servizio.

domus 262
October 1951

An Apartment for Four People | Interiors for an apartment shown at the IX Milan Triennale designed by Carlo Pagani: children's room, side chair, views of kitchen, bathroom, bedroom

168

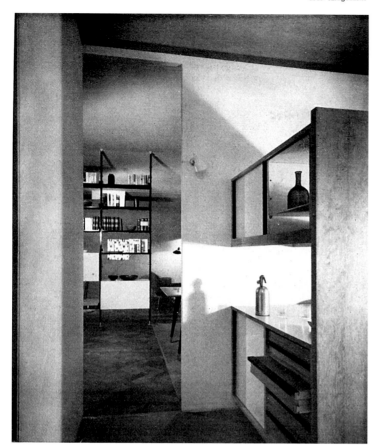

Il mobile in primo piano fa parte della cucina e per mezzo dei suoi piani passanti è in diretto contatto con l'office comunicante con l'ambiente del pranzo.

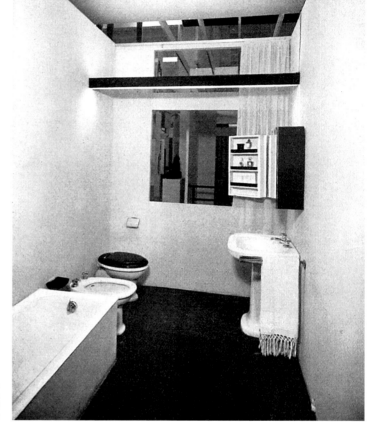

Alla sezione per l'abitazione alla IX Triennale – Altre vedute dell'appartamento per quattro persone progettato dall'arch. Carlo Pagani.

Particolare del bagno con alla destra l'armadietto che ha la caratteristica di raccogliere sul retro delle sue ante, tutti gli oggetti di toeletta. Chiuso, la fronte è costituita da uno specchio continuo.

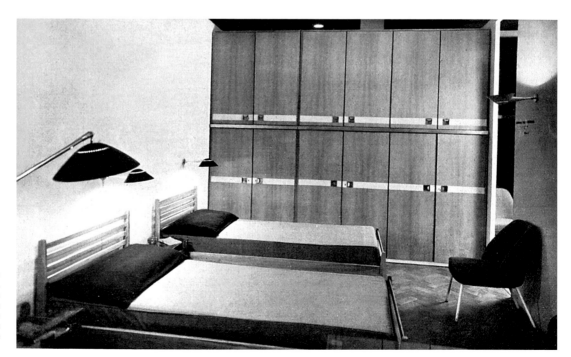

La camera da letto dei genitori. La sedia e l'armadio sono stati progettati dall'arch. Carlo Pagani. Il letto dall'arch. Franca Antonioli. L'armadio è in legno di noce chiaro con traverse appoggiamani in lastre di «formica» grigia. Il letto, pure di noce chiaro, è coperto con stoffa color verde oliva e copri-cuscini marrone bruciato.

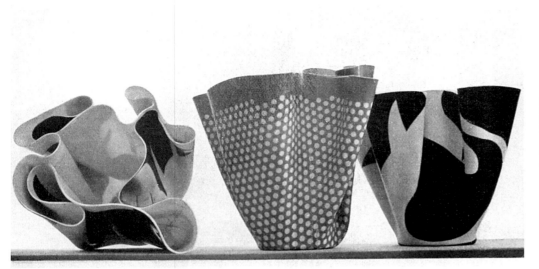

Fontana Arte Milano. I famosi cartocci e la testa di Manzù scavata in vetro per Fontana Arte da Cecconi di Genova.

I vetri italiani alla Triennale

È bello poter ancora lodare, in questo mondo dove tanti valori — in un mutamento storico di classi, di costumi, in uno svolgimento drammatico di entità morali, spirituali, sociali, tecniche, geografiche e politiche — vanno paurosamente scadendo.

Piero Fornasetti accusato gratuitamente di non accompagnarsi con l'arte sua al dramma di questi anni e di baloccarsi con fiori e farfalle, rispondeva olimpicamente: « Meglio fiori e farfalle che mitra e atomica », e benedetti siano in questa « era atomica » (scrivo queste due parole chiedendo scusa del luogo comune) anche i vetri di Murano, i vetri di Finlandia, i vetri svedesi, i vetri utili per bere, e quelli inutili per bere ma utili per guardare, godere, educare.

Ma il mio compiacimento di poter lodare vetri oltre che fiori e farfalle, comincia qui dall'allesti-

domus 262 *October 1951* | Italian Glass at the Triennale | Murano glass shown at the IX Milan Triennale: handkerchief vases manufactured by Fontana Arte; glass head sculpted by Giacomo Manzù for Fontana Arte; vases manufactured by Venini

170

In questa pagina: pezzi colorati di Venini, i vasi in alto a sinistra sono pezzi unici in vetro striato bianco e a colori.

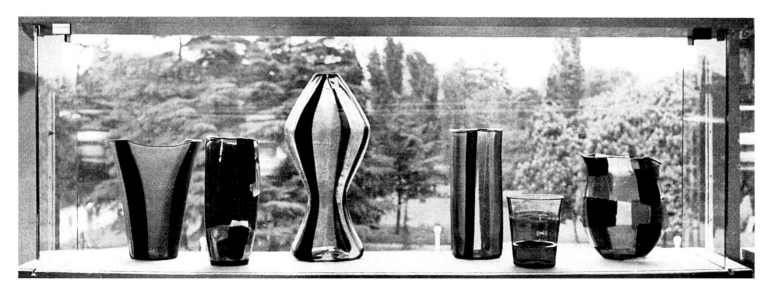

Translation
see p. 550

Non si può fare una rassegna del vetro d'arte italiano senza dare un posto speciale a Paolo Venini. I suoi meriti sono non soltanto artistici ma, in questo settore, sono ormai storici essendo il suo nome legato — nel ricordo della prima fornace di Cappellin Venini alla quale questo avvocato milanese associò il suo entusiasmo — alla prima rinascita moderna del vetro di Murano, che poi trascinò tutti gli altri. Separatisi Venini e Cappellin, Venini ha continuato la sua strada, superando le dure crisi e le tremende difficoltà di tutti questi nostri tempi procellosi con una produzione di una costante nobilissima bellezza. Esiste al Museo Correr o al Museo di Murano una sala Venini? esiste una monografia degna, ed a colori, sui vetri di Venini? La collezione dei propri migliori pezzi che Venini ha nella sua fornace meriterebbe questa consacrazione. Sono oltre vent'anni di magnifico, di esemplare lavoro. In certe ultime manifestazioni (Mostra di Parigi) ha prevalso, per una male intesa ripartizione egualitaria, l'idea che ogni fornace muranese fosse da presentare con egual numero di pezzi o con egual spazio a disposizione: ciò se, come un handicap alle corse, pone tutti su uno stesso piano, dà però esclusivamente agio ad un confronto per noi ingiustamente paritetico e si risolve in una gara interna di riuscita a termini pari. Ma questa gara sportiva non ci interessa?

A noi interessano i valori, non le classifiche: a noi interessano i valori di durata, sfarzo, di nobiltà, di prestigio, di merito, a noi interessano i valori migliori non la parità. A noi interessa che esista una competizione ma che i meriti più validi per il nome d'Italia siano producentemente impegnati e non costretti dai diritti sindacali di parità. A noi interessa che chi si sentė indietro senta il pungolo per portarsi avanti per avere spazio e riconoscimento e non si accomodi in una parità di convenzione, a danno dell'Italia. Da fonte autorevole, ineccepibile, disinteressata sappiamo la miserella figura fatta a Parigi, con la presentazione di tutti, paritetica ed a contagocce, con tanti spazietti di poche cosettine. L'Italia ha dei valori grossi in questo campo e dei diritti grossi e doveva valersene ed andare con l'estensione e il prestigio e il valore, e l'autorità, e il nome, delle sue forze maggiori.

In queste pagine sono fra i più belli dei vetri di Venini. Noi preferiamo quelli a giochi di forti colori, a pezze. I collezionisti debbono buttarsi su questi, debbono lasciare agli altri, ai bibelottieri, le figurine e i vetri a fiori che Venini deve fare per sostenere commercialmente la sua fornace e per pagarsi il lusso di produrre quei pezzi che piacciono ai pochi.

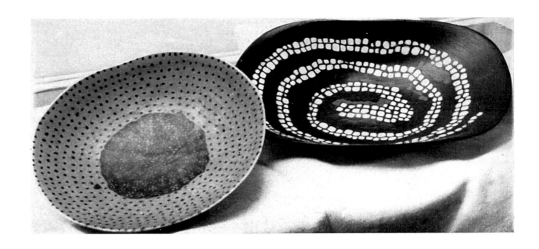

In questa pagina: vetri pezzati e filogranati a colori vivacissimi. Vetri sui quali deve convergere tutta l'attenzione dei collezionisti.

Nella foto qui sopra: due pezzi «storici» di Venini, apparsi ad una lontana Biennale, ma di tali valori evocativi di cultura e d'arte, da renderli attuali e rappresentativi. Pezzi da museo. Oltre questi pezzi sono presenti alla Triennale anche dei pezzi di virtuosismo di filigrana dei «maestri» della fornace di Venini.

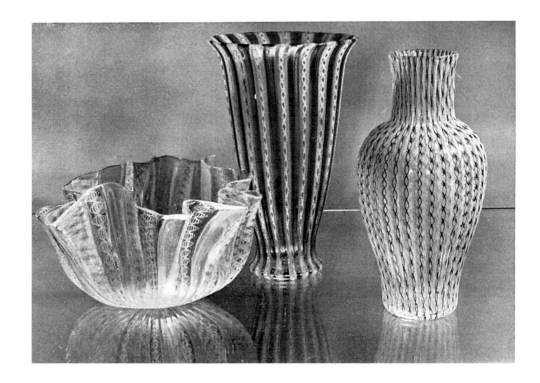

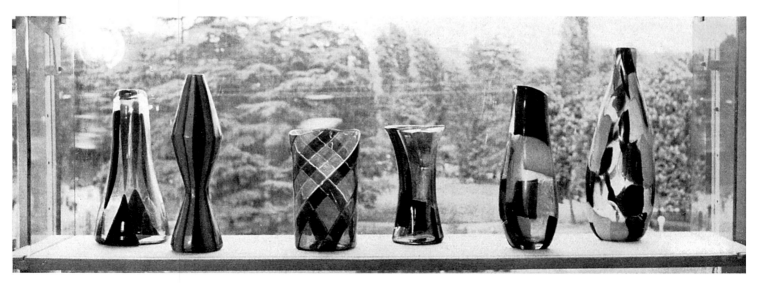

Murano glass shown at the IX Milan Triennale: vases and bowls by Venini; screen and door handles designed by G. Santomaso for Seguso; vases manufactured by Seguso; vases designed by F. Poli for Seguso; vases designed by B. Antoniazzi for Vetri d'Arte; vases by A. Toso; vase by G. Cenedese; vases designed by V. Vianello; bowl and head by E. Burger

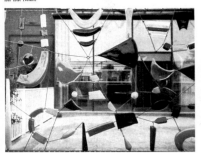

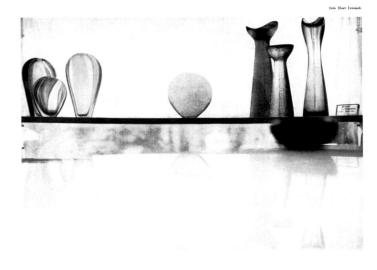

Realizzate da Seguso sono queste maniglie bellissime ideate da Giuseppe Santomaso, pittore: e la composizione (o transenna come la si è voluta chiamare) di bei vetri colorati. Un quadro nello spazio: un quadro di volumi, come si addice nello spazio, allineati su una superficie ideale. Io son sempre stato un po' scettico sulle incursioni dei pittori nella produzione ed in quelle destinate all'architettura, ma il gioco di queste maniglie è così bello, da poter determinare come indicazione l'espressione delle forme e dei colori col quale sviluppare tutto un ambiente che s'apra con queste porte. Accanto alla transenna, la porta.

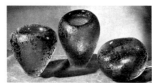

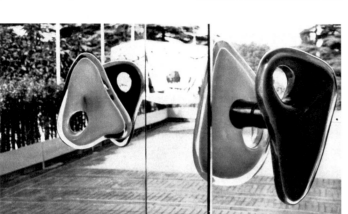

Se una fornace della importanza di Seguso è versatilissima nelle sue produzioni, affrontando e superando tutte le virtuosità tecniche muranesi, piace che essa voglia presentarsi alla mostra non con una spiegamento eclettico di forze, ma con una concentrazione delle sue forze, nella regia creatrice di Flavio Poli, in alcuni pezzi di gusto e materia bellissimi. E con questo al Flavio Poli ha conquistato al nome di Seguso quel preminente prestigio che gli spetta. Alla Triennale l'attenzione degli intenditori e dei collezionisti si è puntata sui candelabri e sui vasi a valve, grigi, bloccati, bellissimi.

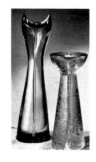

tore di questa mostra, Roberto Menghi, l'architetto che ha architettato sulla terrazza della Triennale, una galleria dei vetri italiani che non sarà dimenticata.

Menghi oltre essere con Zanuso l'architetto d'una bella casa a Milano (da noi illustrata su Domus n. 242) è l'architetto, con Mario Righini del Cinema Arlecchino (da noi illustrato su Domus n. 231) e di altre opere valorose, è uno specialista per queste costruzioni ferro-vetro (suoi sono i padiglioni delle Saint-Gobain alla Fiera di Milano, bellissimi) e merita un riconoscimento internazionale. L'America compera molto in Italia ma dovrebbe comperare (temporaneamente) anche certi nostri artisti ed architetti, per farli lavorare anche lassù. Menghi è uno dei valori di quella interessante generazione milanese che numera fra gli altri, i Ches-

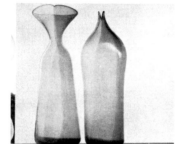

tentezza, altrettanto è nelle sue punte il contenuto anche nei confronti difficili con la Finlandia e la Svezia, in seno alla Triennale stessa. A quei campioni da noi opponiamo valorosamente certi pezzi di Venini e di Seguso, ne abbiamo il grande piacere di noverare accanto alla Salir, a Burger, a Barovier, ad Alberto e ad Aureliano Toso, anche un nome nuovo, anzi due: quello della Domus Vetri d'Arte di Bocchino Antoniazzi, e, fra i creatori, quello di Bepi Santomaso.

I pezzi di pag. 30 sono di un gusto, d'una finezza stupendi; e l'invenzione di Santomaso è di una vivacità incantevole.

Nelle nostre didascalie, specie nella prima che tratta di Venini, affrontiamo alcuni argomenti, fra i quali quello della non ancora esauriente esistenza di una grande collezione della nostra produzione moderna in vetro. Il lettore la legga: qui poi aggiungiamo due proposte: una è per Rodolfo Pallucchini che per la Biennale dell'anno venturo organizzi (e siamo tutti pronti a dargli una mano appassionata) una grande, eccezionale, mostra del vetro di Murano (e italiano). La solita mostra, a pezzettini, di tutte le arti venete nel Padiglione delle Venezie ci ha stuccati un po', sa di folclore, di propaganda, di opportunismo turistico, di ristrettezza locale, non ha mai assunto ad avvenimento. Ormai negli archivi e nella possibilità dei maestri moderni di Murano v'è tanta materia da fare una manifestazione spettacolosa. Ed accanto ai maestri siano eccitati a dare il

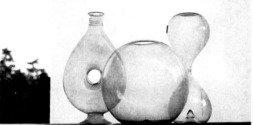

Riconosciamo con interesse nella forma e nella partitura verticale a due vetri bianco (saponaso) e blu, la bellezza di queste creazioni di Bocchino Antoniazzi realizzate dalla Domus Vetri d'Arte di Murano.

Di Vinicio Vianello questi vasi, con quella rottura della simmetria assiale, che è una indulgenza del gusto d'oggi nel confrontarsi da forme che la classicità ha esaurito.

sa, i Zanuso a Milano, (e mi si perdonino le involontarie omissioni) la quale merita un riconoscimento per il contributo che reca alla nostra architettura, e che segue la generazione (di due età) dei Pagano, dei Terragni e Lingeri, Banfi, Belgiojoso, Rogers, Peressutti, dei Figini e Pollini, degli Albini, degli Asnago e Vender, dei Gardella (e mi si perdonino ancora le involontarie omissioni).

Se il contenente è di nostra con-

Fra le cose che Gino Cenedese presenta alla Triennale, questa è la più persuasiva, di linee e materia.

Il gusto d'oggi è alla ricerca di forme «essenziali»; di Alberto Toso ve ne sono due raggiunte, ed una (derivata dalla ampolla) che attende di raggiungere l'essenzialità.

Nel panorama della produzione vetraria italiana, non deve sfuggire agli attenti valutatori, il valore dei vetri incisi di Edwin Bürger. Eccone i due migliori esemplari.

Translation see p. 550

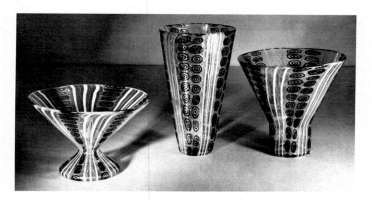

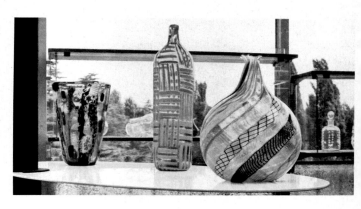

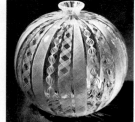

Giustamente Ercole Barovier nel governare le creazioni della sua fornace dal bel nome venezianissimo, vernacolo, antico e glorioso, si attiene al virtuosismo muranese con qualche incursione (vedi i vetri barbarici) fuori di questo campo nel quale è maestro.

Barovier e Toso ha portato nei suoi vetri filigranati una freschezza e vivacità di colore, su gamme nuove che meritano un interesse particolare degli amatori.

Aureliano Toso si presenta con pezzi a larghe filigrane di bellissimo colore. È una produzione da seguire con interesse.

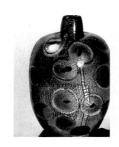

La rinomata fornace di Barbini presenta vetri massicci di interno colore assai bello e superfici satinate (a sinistra).

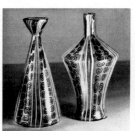

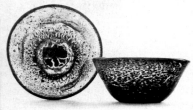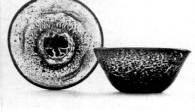

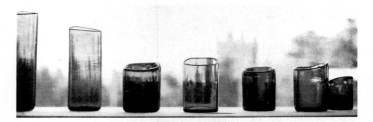

Giulio Radi presenta per la A.V.E.M. vetri scuri, opachi, ricchi di materia, di colore, di giochi vetrari.

foto Host Ivessick

Fuori delle «circoscrizioni di Murano» vi sono vetrerie d'arte interessanti ad Altare (manca alla Triennale), a Tradate (idem), a Milano (Fontana-Arte di cui abbiamo illustrato i pezzi); e ad Empoli ove esiste una industria-madre, la Taddei (vedi le due foto sopra e a fianco) e a Montelupo Fiorentino dove opera Natale Mancioli (foto in basso). Il vero vetro di Empoli è quello verde, delle damigiane.

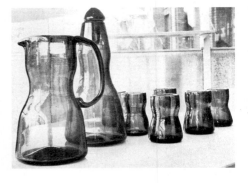

loro contributo non genericamente « gli artisti », per fare i dilettanti in una materia che non è la loro, ma « quegli artisti » (come ad esempio il Santomaso) che han dato prova di capacità inventiva seria e valorosa. Ed accanto a questa consacrazione di Murano voglia Venezia invitare Tapio Wirkkala, invitare i magistrali svedesi, e invitare « certi » tedeschi, « certi » francesi, « certi » cecoslovacchi ed austriaci e inglesi, e non solo con gli ultimi pezzi ma anche con « certi » pezzi famosi, dal 1900 in qua. E fare in quest'occasione quella grande mostra di Pietro Chiesa che alla Triennale avevo proposto fosse realizzata nella sua vera estensione ed è invece presente con una timida espressione.

Fra le sciocchezze-verità che si dicono, v'è quella che nessuno è insostituibile e tutti sono sostituibili. A questo asserto diamo il suo po' di ragione nel campo commerciale e del lavoro, e nel fatto

che le cose procedono e gli uomini muoiono. Ma per fortuna nel campo dell'arte nessuno è sostituibile ed è per questo che nessun genio annulla i predecessori e che la storia è una raccolta di cose somme, irripetibili. Chi ha sostituito Van Gogh? e Gauguin ha sostituito qualcuno? Per nostra fortuna, o amici artisti, siamo insostituibili e Picasso non ha sostituito nessuno e nessuno sostituirà lui. Così da noi nessuno ha sostituito e sostituirà Pietro Chiesa, ed una rievocazione della sua opera è doverosa.

(Ma anche fuori dell'arte, nel campo valoroso delle opere la faccenda della sostituibilità è una sciocchezza che vale solo per i fattorini; di tutti i giorni sono le ditte andate in malora da quando è mancato l'animatore. Viva dunque l'insostituibilità!)

L'altra proposta è un richiamo a Guido Uccelli, promotore a Milano del Museo della Tecnica. La facciamo questa sala del vetro?

Gio Ponti

Fra le produzioni di Murano v'è anche l'incisione a ruota ed a diamante. In esse eccellono gli artigiani della S.A.L.I.R. Eccone due pezzi bellissimi.

Nason Moretti ha realizzato il suggerimento pontiano d'un servizio « a provino », bicchieri cilindrici alti, e due provini più grandi per l'acqua e per il vino. È la forma più semplice, essenziale: anche nei recipienti grandi il manico non serve. Sono in vetro grigio, o bianco.

domus 262
October 1951

Italian Glass at the Triennale

Murano glassware by E. Barovier and A. Toso for Barovier & Toso, by Barbini and by G. Radi for AVEM, by E. & C. Taddei, by N. Mancioli for Montelupo Fiorentino, by SALIR and by N. Moretti – all shown at the IX Milan Triennale

Translation see p. 550

174

PELLIZZARI

CONDENSATORI RIFASATORI · ARZIGNANO

quarto numero
dedicato alla Triennale

9

262
ottobre 1951

domus

domus 262
October 1951

| Cover

domus magazine cover showing subaqua sculpture by Antonio Tomasini for the swimming pool designed by Giulio Minoletti for a villa in Bordighera

Fantasia degli italiani

Piscina o lago?

Giulio Minoletti, arch.

Dovendo nel 1936 aggiungere una piccola piscina nel giardino (di pini marittimi ed ulivi) d'una villa a Bordighera, dissi a quegli amici: perchè farla ancora convenzionalmente, noiosamente rettangolare? perchè non darle forma e incanto d'un piccolo lago? e non più rivestirla del solito mosaico azzurro, che l'acqua pare insaponata e innaturale, stonata col verde e col cielo? Il fondo d'ogni lago, mare, fiume è di ghiaia o sabbie grige o di verdi vegetazioni subacquee; così dicevo. Sia rivestita di verde e di grigio. Quella proposta si risolse in uno dei tanti, degli innumerevoli insuccessi che ogni architetto novera lungo il suo lavoro, e — come sempre e come per tante altre cose — non fui appagato che qualche anno dopo, in una seconda occasione di tracciare una piscina. Ma le idee marciano da sole e pochi anni fa nel '48, mi riuscì finalmente di disegnare per una grande piscina, quella del Royal di San Remo, (e di vederlo eseguito) un piccolo lago irregolare fra palme e pini al posto della vasca rettangolare. Vittoria della fantasia, sconfitta della geometria.

Ma quella mia idea, quella mia fantasia, era « naturalistica »; entravano — a motivare il sinuoso disegno di quel lago — isole per una sola persona a giacervi, piccole insenature, strozzature a ponte sommerso da trapassare nuotando sott'acqua, ed altri giochi,

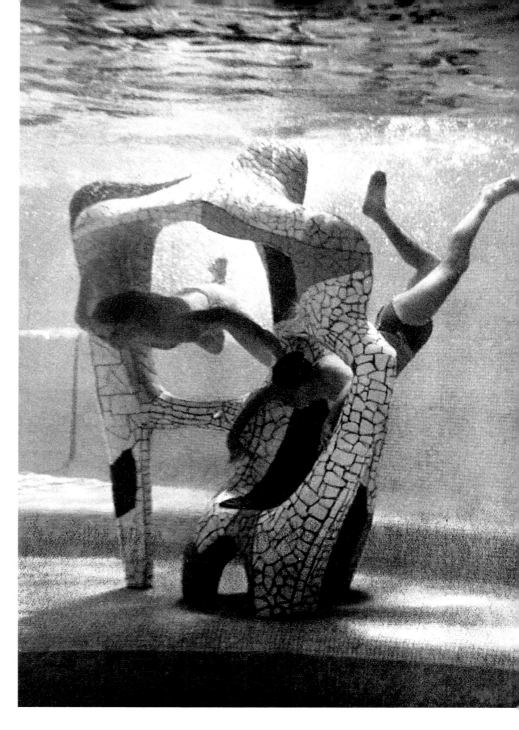

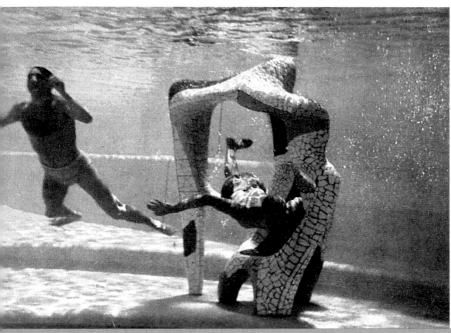

Qui e nella pagina accanto: vedute della scultura subacquea di Antonia Tomasini.

domus 262
October 1951

**Italian Fantasy:
Swimming Pool or Lake?**

Subaqua sculpture by Antonio Tomasini for the swimming pool designed by Giulio Minoletti for a villa in Bordighera: two underwater views

177

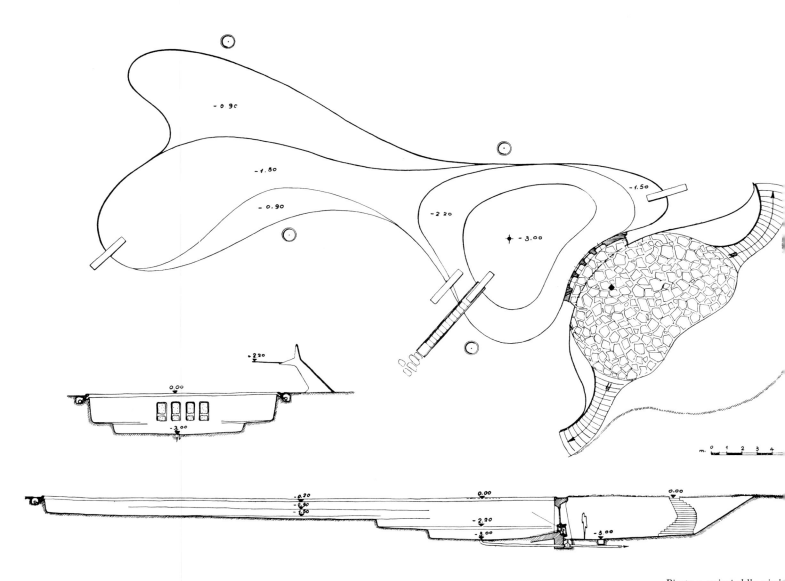

Pianta e sezioni della pisci

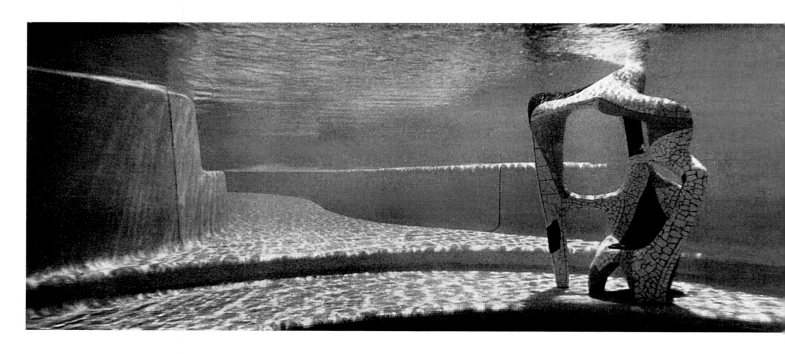

domus 262
October 1951

Italian Fantasy:
Swimming Pool or Lake?

Swimming pool for a villa in Bordighera designed by Giulio Minoletti: plan, subaqua
sculpture by Antonio Tomasini, various views, poolside landscaping, diving board

178

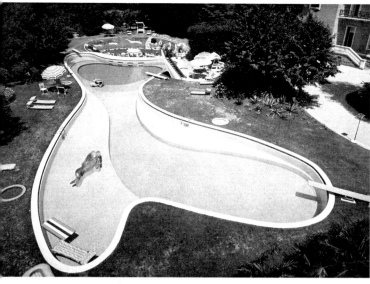
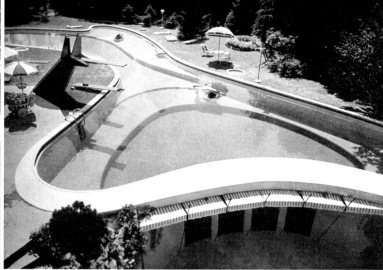

La piscina minolettiana è lunga 40 metri; è rivestita di mosaico di vetro in toni di azzurro sempre più intensi per le profondità della vasca (disinfettata e riscaldata) a circolazione continua. Un delfino lungo tre metri e mezzo, in ceramica smaltata, di Lucio Fontana, getta l'acqua.

e le sinuosità eran dettate *anche* dal girare quelle acque attorno a certi palmizi. Le acque dovevano creare un « ambiente » assieme ad alberi e pietre, e flori e verde dovevano interromperne i bordi, partecipare al paesaggio (od alla scena). Naturalismo; e non inserzione d'una forma geometrica e precisa (il rettangolo) nel vago ambiente naturale.

Questa bella piscina di Giulio Minoletti che parrebbe seguitare quella stessa mia idea, è invece, se ben guardiamo, altra e diversa cosa: appartiene interamente ad un mondo diverso da quello da me ricordato; ed è concettualmente più vicina al ripudiato rettangolo anche se tutta motivata di curve, perchè come il rettangolo, questa di Minoletti è una forma chiusa, definita, a sé stante. Essa non seconda la natura, non vi « immerge », (se così si può dire) le acque, ma inserisce in essa, con una composizione di contrasti nettissimi, una forma a sé, protagonistica e isolata, chiusa e definita, che, curva sostituita a retta, equivale concettualmente, come s'è detto, al ripudiato rettangolo. Sostituisce al rigore di una forma rettangolare il rigore di una forma curvilinea, disegnatissima, concepita poi fuor da parentele naturalistiche o (diciamo pure) romantiche; generata in una parentela diretta invece con quel disegnare astrattistico

col quale nella nostra cultura si esprime il gusto contemporaneo, cioè del bel disegno fluente, a mano.

Tale è il valore ed il carattere di questo bel lavoro di Minoletti, un architetto italiano che ha in sè, come pochi, quella vitalità, felicità e facilità di fantasia che sono nel nostro sangue agitato. Questo suo lago non è un lago, o almeno non vuol essere affatto un lago naturale, non è romantico, ma — pur nel disegno libero, nel disegno pensato — appartiene al concetto (classico) dell'inserire un ordine nella natura, in composizione di contrasto con essa: di inserirvi una forma esplicita e volontaria, che non le obbedisca ma la comandi. È il germe curvilineo di un nuovo « giardino all'italiana », (cioè di un ordine nella natura), esente però da geometrie rettilinee. Appartiene a un ordine mentale umano introdotto nella natura, che non ha *ordo*.

Il disegno volontario è *affermato* dall'anello regolare che ininterrottamente ed eguale circonda le acque, e dai valori lineari del disegno medesimo, e dal gioco elegante, puntuale e significativo della presenza della scultura (quando troveremo una parola precisa per significare ciò? Sculture non sono, sono modellazioni), astratta sommersa e di tutti i par-

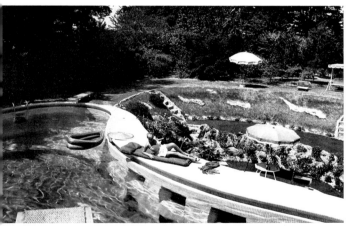

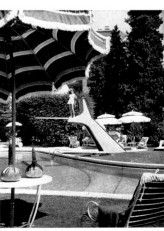

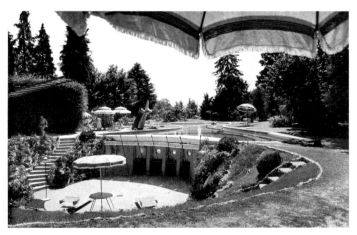

Il trampolino gaudiano — e sopra — gli oblò sommersi per vedere lo spettacolo subacqueo. Nella pagina contro, due vedute del bellissimo giardino attorno alla piscina.
Uno spiazzo per ballare è ricavato in un abbassamento del terreno a livello di tre metri sotto al filo dell'acqua così che da quattro grandi oblò si possono guardare le evoluzioni dei nuotatori e dei tuffatori; la *visione subacquea è arricchita da una scultura astratta rivestita di ceramica multicolore, della scultrice Antonia Tomasini, concepita per giochi subacquei.*
Sotto agli oblò quattro potenti riflettori illuminano di notte la scultura ed il fondo della piscina con effetti sorprendenti.
Il trampolino è in cemento armato (come tutta la vasca) rivestito di mosaico di ceramica gialla per una costa e nera per l'altra.

ticolari concomitanti nella espressione stilistica (vedasi la forma del trampolino con accenti gaudiani).

Di queste evocazioni gaudiane qui presenti siamo fraternamente grati alla cultura ed alla pronta sensibilità di Minoletti, e gli siamo grati anche d'aver schivato con maestria, rasentandolo, quel genere Walt Disney nel quale tanti architetti meno accorti di lui sarebbero caduti di piatto, disegnando, come insinuerebbe qualcuno, piscine per paperino! Minoletti si divertirà a vedere i suoi imitatori.

Tutto, in questo suo lavoro, è netto, dinamico, e anche quel che è solido — non si creda alla tentazione del gioco di parole — è fluido e limpido, e d'una unità e riuscita assoluta e felice da esser tentati di definire quest'opera come classica nel genere, e da presentarla tale al mondo. *g. p.*

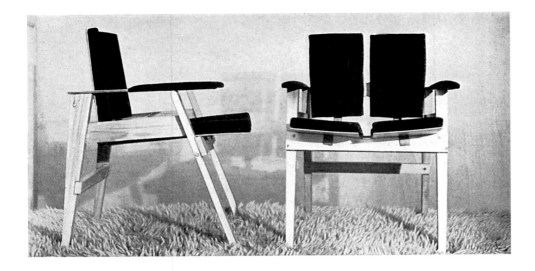

Mobili alla IX Triennale di Milano Franco Albini, Luigi Colombini e Ezio Sgrelli arch.tti

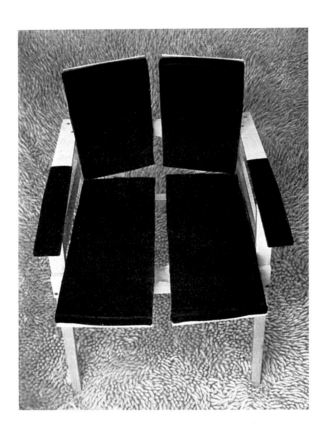

Poltroncina smontabile in legno di noce e compensato naturale di betulla; i cuscini sono di gommapiuma, ricoperti in panno nero. Sotto: sedia pieghevole in tubo di ferro e compensato di betulla naturale, sostegni di nastro cord. La deformazione del compensato che avviene naturalmente sotto il peso della persona seduta determina la migliore forma per il corpo.

Albini è tipicamente architetto con la « vocazione dell'avanguardia », non quella chiassosa dei movimenti, delle agitazioni e delle polemiche, bensì quella delle indicazioni silenziose e meditate, ma che giungono sostanziali ed a volte decisive; le sue cose — scarse in fondo come quantità, lente come generazione, talune felici, altre meno, sempre perfette di realizzazione — hanno però sempre un contenuto di scoperta puntuale e indicatrice il cui senso e valore non sfuggono agli architetti intelligenti giovani e vecchi che siano, che osservano e seguono l'opera sua. Egli è molto guardato, e da lui le cose ce le aspettiamo con esigenza.

Uomo chiuso e dalla psicologia che riesce un po' difficile penetrare, si esprime con la perfezione e l'assolutezza delle sue cose, senza necessità di accompagnarle con verbali proposizioni teoriche. Non ci dispiace ricordare ancora una volta la sua installazione per la mostra di Scipione a Brera, e di richiamare la più esauriente presentazione del suo lavoro con cento illustrazioni che egli ci affidò su « Stile » nel febbraio 1944. Albini, con una sua tipica moralità, allora ci rimproverò di averlo lodato e non criticato. Questo rimprovero egli può farcelo ancora e ce lo farà sempre, perchè esprimeremo sempre la considerazione che abbiamo di lui, e come l'opera sua corrisponda alla nostra esigenza rispetto ad essa. Con questi mobili da lui presentati alla Triennale, la sua personalità è ritrovabile negli itinerari — inediti sempre e personali — delle sue ricerche, nella qualità ed essenza un po' segreta delle proposte che ogni sua cosa esemplifica. Qui egli propone un tavolo ingrandibile che non passerà inosservato nè incopiato, e propone poltrone e sedie pieghevoli altrettanto interessanti per la loro sostanza costitutiva e strutturale e per le materie e i modi di allacciarle, e un armadio che è irrigidito dalla concavità delle superfici che lo costituiscono.

Gli esempi di Albini non sono leste incursioni nell'azzardato, ma esempi sicuri, da ricordare. *g. p.*

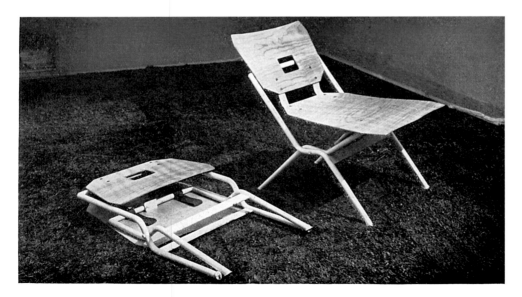

domus 263
November 1951

Furniture: Albini's Lessons and Vocation

Furniture shown at the IX Milan Triennale designed by Franco Albini, Luigi Colombini and Ezio Sgrelli: armchair, folding chair, table, cupboard and bookshelves

180

Tavolo ovale con supporto in ferro e ottone, piano di legno ricoperto in panno. L'allungamento si risolve con due elementi che si inseriscono sull'ovale trasformando la forma complessiva del tavolo.

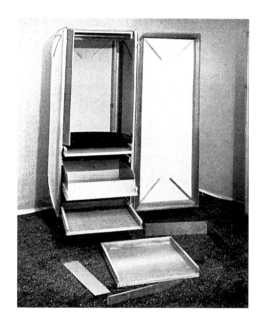

L'unità armadio si compone di diversi elementi che si uniscono fra di loro per mezzo di un sistema brevettato di bloccaggio. Gli elementi sono: il fondo, il cielino, il fianco esterno incurvato e intermedio piano, lo schienale, l'antina, il piede. Tutti gli elementi in legno sono costituiti da telai di legno lucidato e da fodrine di compensato piano o incurvate a seconda degli elementi, che vengono inserite nel telaio già chiuso e quindi possono essere lucidate, verniciate o rivestite di tessuto o di altro materiale da rivestimento.

La rigidità della superficie esterna è ottenuta semplicemente con una curvatura elastica che rende inutili telai interni e compensazioni a incollaggi di rivestimenti esterni. Il piede è in ferro verniciato a tre sostegni con possibilità di regolazione dell'altezza per assicurare il perfetto allineamento degli elementi accostati.

La ripetizione di diverse unità, una di seguito all'altra, genera un complesso armadio senza raddoppiamento delle fiancate intermedie. Gli elementi che concorrono alla sistemazione interna dell'armadio sono: il cassettino con tubo porta-abiti, il vassoietto con fondo pieno che può generare il cassetto basso, quello medio e quello alto, con fondo forato per scarpe, il piano spostabile costituito da due elementi incollati con curvatura iniziale, le guide per i diversi cassetti, le spondine supplementari per creare i cassetti medi e alti, i frontalini supplementari per creare i cassetti bassi, medi e alti, le ventoline di compensato per proteggere le maniche delle giacche o le gonne al momento della chiusura dell'anta. Con i sopraelencati elementi si può ottenere: armadio per abiti lunghi, armadio per abiti a giacca e cassetti per biancheria e scarpe, armadio per abiti a giacca e piani spostabili, armadio per biancheria con piani e cassetti, armadio per varie con piani spostabili.

Scaffale libreria: la libreria è composta come l'armadio, da diversi elementi collegati fra loro con lo stesso sistema di bloccaggio. Gli elementi sono: il fondo, il cielino, il fianco, lo schienale (compensato e cristallo), l'anta scorrevole di cristallo (eventuale), il telaio in ottone porta-coulisses di cristallo, il piede, il piano spostabile. Come per l'armadio, i diversi elementi sono con telaio di legno lucido e pannelli piani di compensato lucidato, verniciato e rivestito di stoffa o altro materiale. Il piede è sempre di ferro verniciato, con regolazione sui tre sostegni. La sistemazione interna dello spazio è a piani spostabili.

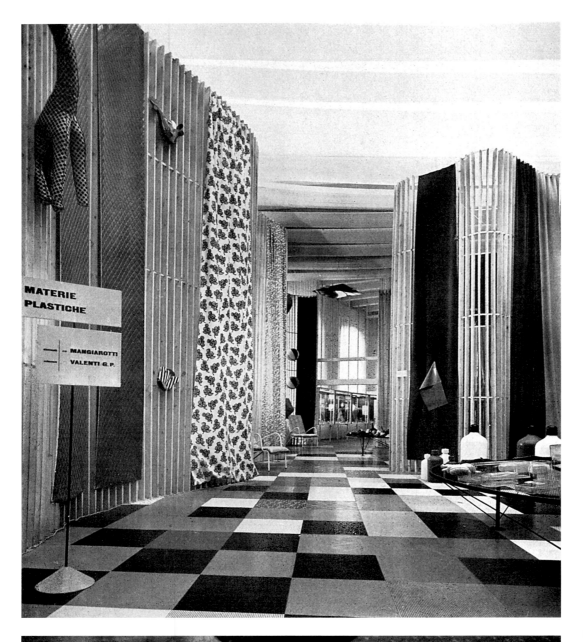

MATERIE
PLASTICHE

——— MANGIAROTTI
——— VALENTI G. P.

Elogio dell'artificiale

La sezione delle materie plastiche alla IX Triennale - Allestimento Angelo Mangiarotti arch. - Ordinamento: Giampaolo Valenti arch.

Un calcolo mercantile immediato, fuor di ogni altra comprensione, s'è impadronito sempre, al loro apparire, di tutte le nuove straordinarie materie create dalla tecnica moderna e di tutti i nuovi meravigliosi procedimenti da essa escogitati per sfruttar queste cose nell'uso, nient'affatto nei loro veri valori autonomi nuovi e vergini, ma solo nella possibilità e capacità loro d'imitazione, di contraffazione, di surrogato economicamente vantaggioso (al produttore).

Tutta la storia recente del costume dice questo, e questo vezzo contraffattorio l'avete visto riecheggiarsi in tutte le contaminazioni stilistiche contemporanee, in tutte le deteriorazioni del gusto.

C'è voluta lunga fatica per far raggiungere alla forma della « carrozza senza cavalli » la forma autonoma dell'automobile, ed alle guglie ed ai campanili ingigantiti (i primi grattacieli) la forma del Rockefeller Center, la forma *vera*. E così per cento altre cose.

Con le stampe s'è imitata sulle stoviglie la decorazione a mano, e s'è poi scimmieggiata la decorazione stampata delle ceramiche stampando a loro volta le tele cerate a finte piastrelle; ed ancora con le nuove straordinarie materie plastiche invece di darci le sor-

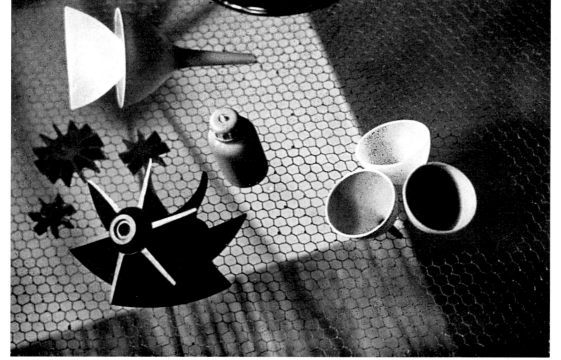

In Praise of the Artificial

Installation for the 'Plastic Materials Section' at the IX Milan Triennale designed by Angelo Mangiarotti with layout of exhibits designed by Giampaolo Valenti: general views and details

prendenti cose che esse consentono, ecco subito imitar legno, vetro, marmo, avorio, corno, ambra, tartaruga e cuoio, e dai prodigi della tecnica non s'è voluto un inedito sorprendente nuovo filato, ma la « seta artificiale »...

Con una presentazione tanto deteriore, di basso mercato, risolta, immediatamente nella falsificazione (e nell'imbroglio intenzionale) son da comprendere tutti i tifosi delle cose autentiche « naturali », che non voglion sentir parlare di *roba artificiale*.

Questa presentazione controproducente è stata una bella e buona diffamazione dei superbi ritrovati della nostra tecnica. Eppure queste nuove e inedite materie hanno caratteristiche e valori assolutamente autonomi; esse, insomma, sono autentiche (e nient'affatto l'« artificiale » di preesistenti materie).

Da questo errore stiamo finalmente sortendo; e quei determinatori del costume che son gli architetti van liberando la produzione e l'impiego delle nuove materie dal complesso d'imitazione che le degradò, e attraverso la loro collaborazione con l'industria (quella che gli anglosassoni chiamano *industrial design* o *industrial art*) contribuiscono a rivelarne attraverso un impiego diretto l'*autentica* bellezza e le meravigliose facoltà.

Buon senso e buon gusto conducono a ripudiare e svergognare ogni impiego imitativo. Non ci sono materie autentiche e no: è *l'uso che deve essere autentico*. Tutto è autentico, ed ogni nuova materia ha da essere impiegata autonomamente fuori di ogni imitazione e nello sviluppo della sua bellezza. Per dir solo nell'architettura e nell'arredamento, proprio in Italia si stan rivelando nel campo delle materie plastiche, delle resine, dei laminati plastici, della vipla e del trattamento della gomma per pavimentazioni, delle applicazioni bellissime, con colori *nuovi*, con proprietà e valori mai raggiunti nè mai raggiungibili dalle materie naturali, con una bellezza autonoma,

Le pareti della sezione sono rivestite dai laminati e dai tessuti in resina sintetica. Si notano tra gli altri: rivestimenti in resina vinilica di Giovanni Bottigella, Busto Arsizio, i tessuti spalmati in resina vinilica della Resinflex (Ocram) di Milano; gli interessanti feltri, sempre in resina vinilica, degli stabilimenti di Pontelambro, Milano; le lastre e il lavello Perspex di Andreani, Milano; i tessuti Sidalme della Sida e i tessuti spalmati in resina vinilica di Giovanni Crespi di Legnano. Tutta la sezione ha il pavimento in grossi quadri di Vipla Pirelli.
Su dei tavoli rotondi sono presentati i più svariati oggetti realizzati con resine sintetiche: oggetti da toeletta di Italo Cremona, Varese, scatole della Art Rhodoid, Milano, telefono della Safnat, Milano, piastrelle da parete in polistirolo Montecatini, ideate da Gio Ponti, disegni tecnici stampati su Rhodoid dalla Plastigraf di Como, ventole in ebanite della AES-Pirelli, Monza, volanti per automobili della L.M.P. di Torno, e una serie di vasellame per tavola e cucina, in polistirolo, di fabbricazione americana. Nella foto in alto, e a destra, i grossi bottiglioni contenitori per acidi realizzati dalla AES-Pirelli, Monza, cedevoli e plastici. La sedia di schiena in primo piano, una delle più note creazioni di Eames, è realizzata a stampo, con una miscela di vetro e resina. Nelle foto in basso a destra, secchi e misure di capacità, realizzati in Vipla dalla L.M.P. di Torno.

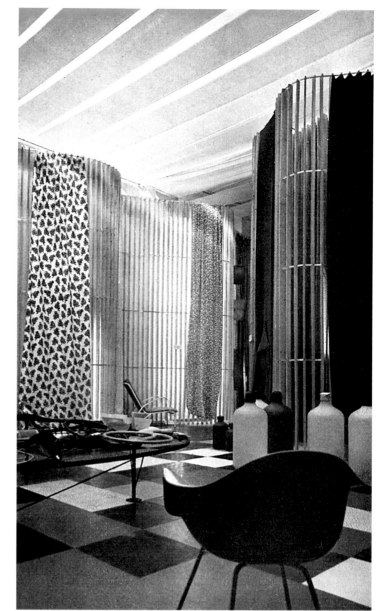

Translation see p. 552 Continuaz. vede p. 553

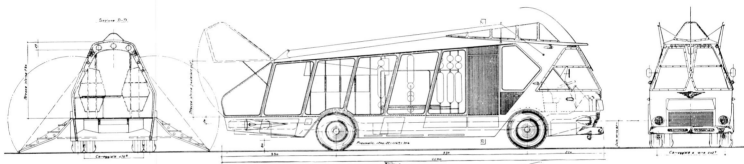

Il "carro di fuoco"

**Franco Campo e
Carlo Graffi, arch.tti**

Dicono gli architetti Franco Campo e Carlo Graffi che han progettato questo straordinario pullman pubblicitario:

« La concezione allegorica dei carri carnevaleschi, sta per cessare oggi: quindi inutile approfittarne per la propaganda di un gas liquido da applicarsi nelle cucine in genere. Il concepire un autocarro per trasporto di cucine, stufe o bombole di liquigas è altrettanto inutile ai pubblicitari perchè, pur aprendosi al pubblico, dove arriva non desta l'attenzione più di un venditore ambulante motorizzato.

Noi abbiamo creato invece un « carro di fuoco ».

Un pullman dalle linee aerodinamiche: a goccia d'acqua, atto a spostarsi per le vie d'Italia nel

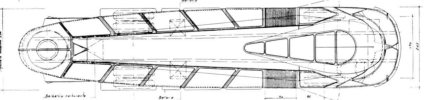

Pullman pubblicitario per la Liquigas. Autotelaio Lancia Esatau. Carrozzeria F.lli Macchi, Varese. Vincitore del 1° Premio al Concorso degli Autoveicoli Pubblicitari alla Fiera del Levante di Bari.

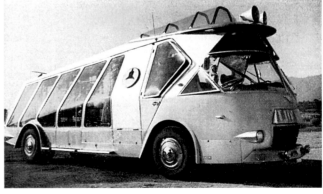

domus 263
November 1951 | The 'Chariot of Fire' | Mobile publicity exhibition concept vehicle for Liquigas designed by Franco Campo and Carlo Graffi: various views, sectional plan and side opening feature

184

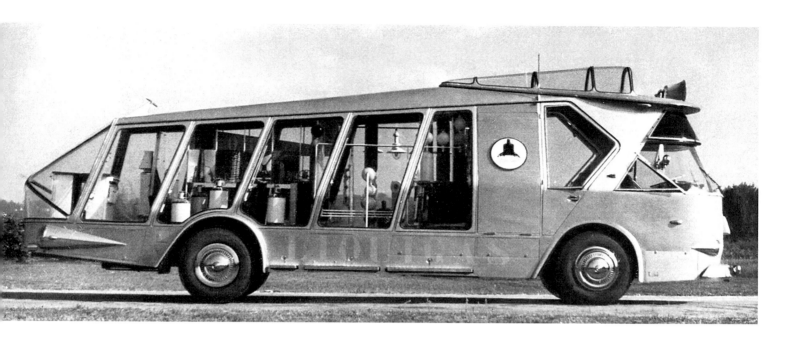

iù breve tempo possibile. Nel-
interno di questo, appare l'alle-
imento colorato di uno stand.

l *carro è di fuoco* perchè ha tut-
a la superficie esterna in mate-
ale trasparente (plexiglas o cri-
allo «Securit»): di giorno la
agoma di alluminio corre traspa-
ente e veloce e di notte, con ef-
etti di luci abbaglianti, colorate,
atra nelle città e nei paesi dando
emozione, lo choc della novità
chi la vede.

bordo è impiantata la radio,
ollegata agli altoparlanti ester-
. Come il carro si mette in po-
eggio, la musica pubblicitaria
uta la popolarità, mentre il pi-
ta automaticamente alza le quin-
laterali, apre le porte laterali
ribalta formanti scala ed azio-
e le passerelle laterali».

ui è già detto tutto: e per i let-
ri, oltre a queste parole, che so-
o quasi un manifesto, vi sono le
ellissime illustrazioni.

a se altri commenti diretti sono
utili, nessuno mi tiene (questo
un fatto personale) dall'espri-
ere nove motivi di soddisfazio-
e grandissima davanti a questo
carro di fuoco».

1. Perchè crediamo che tale rea-
zzazione italiana in questo cam-
o non abbia pari nel mondo:
non lo diciamo per sciovinismo
a perchè andiamo matti per que-
o nostro paese: viva l'Italia.
2. Perchè questa è l'opera di
ue giovanissimi architetti, Fran-
Campo e Carlo Graffi, torine-
, ed è un piacere immenso po-
· rivelare nuovi e freschi inge-
i italiani; viva i giovani.
3. Perchè questo esempio farà
uola, susciterà altre realizzazio-
elettrizzerà altri cervelli, ap-
ssionerà altri architetti ed ar-

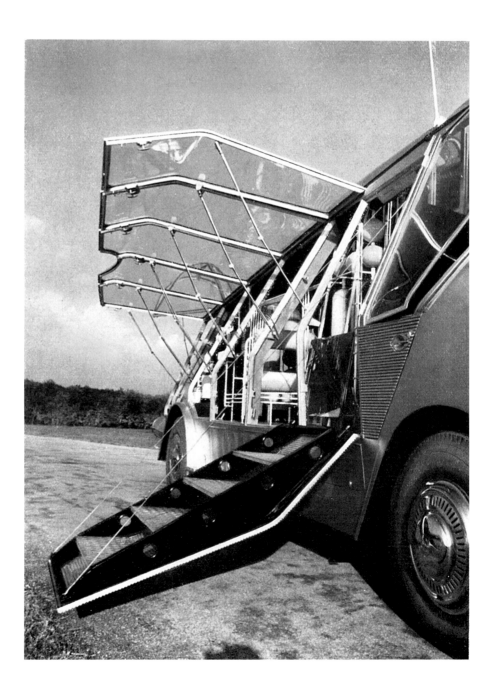

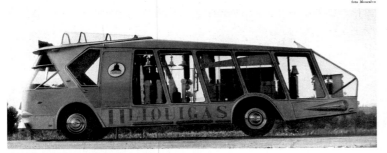

foto Moncalvo

L'esterno: la carrozzeria color alluminio.
Parabrise in «Securit» e altre aperture in
plexiglas curvato. Quattro trombe esterne
collegate all'impianto radio centrale in ca-
bina. Le porte laterali a ribalta formano
scala e vengono azionate automaticamente.

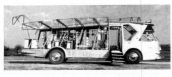

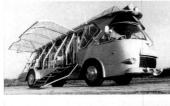

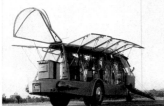

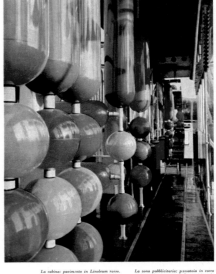

La cabina: pavimento in Linoleum rosso.
Poltrone in lamiera tinta alluminio. Cu-
scini di gommapiuma e rivestimento in
resinflex verde limone. Tavolino in cristallo
«Securit» su struttura in cromo-alluminio.
Macchina per scrivere Olivetti carrozzata
in plexiglas e fissata al suddetto tavolino.
Quinte in specchi e opaline in temperato
«Securit». Rivestimento delle pareti in
vinilpelle. Apparecchiatura radio, Lesa.

La zona pubblicitaria: passatoia in cocco
verde su linoleum nero. Composizione in
tubi metallici di astratte apparecchiature
chimiche, con sfere e forme varie in ple-
xiglas policromo. Bombole di liquigas con
applicazioni di scatchlite policroma.
Ingrandimenti fotografici a colori di car-
telli pubblicitari e quinte di cristallo (co-
lorato o trasparente), specchi, ecc. su strut-
ture di cromo-alluminio.

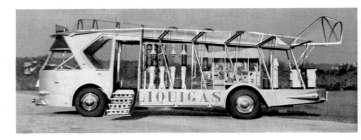

foto Moncalvo

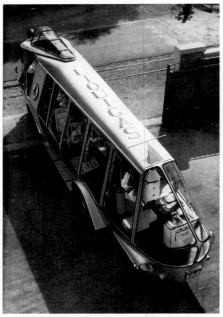

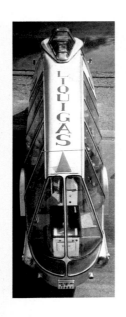

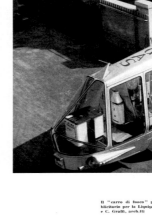

Il "carro di fuoco" pullman pub-
blicitario per la Liquigas: F. Campo
e C. Graffi, arch.tti

All'interno, sull'intero soffitto, dalla cabina
alla coda, è applicato l'ingrandimento fo-
tografico di un cielo stampato a retino.
La luce è diffusa da apposite sagome appli-
cate nell'interno con tubi fluorescenti ed
altri fari sistemati fra le bombole che ac-
cendono le varie applicazioni di scatchlite.
Particolare attenzione è stata rivolta ad
isolare con gomma le varie parti metalliche
per attutire le vibrazioni causate dal motore.

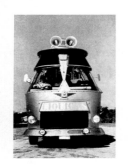

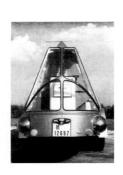

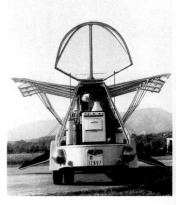

domus 263
November 1951

The 'Chariot of Fire'

Mobile publicity exhibiton concept vehicle for Liquigas designed by Franco Campo and
Carlo Graffi: views and details of side opening feature, interior, windscreen, cab, side
view, interior and rear end, aerial and frontal views

186

tisti all'*industrial design*: viva
l'arte industriale.

4. Perchè ci permette anche di
lodare con piena adesione e senza
riserve una industria, la Società
del Liquigas, che intelligentemen-
te ha voluto e capito questa rea-
lizzazione e l'ha affidata in ma-
ni giuste: viva il Liquigas.

5. Perchè nell'opera di Cam-
po e Graffi, vedo il bellissimo ri-
sultato dell'insegnamento di un
uomo che ammiro, l'architetto
Carlo Mollino, che lavora a To-
rino e tiene scuola in quella fa-
coltà d'architettura, e che è fe-
lice di vedere, per invenzione e
cervello degli allievi, una esten-
sione dei principii del suo inse-
gnamento: viva Mollino.

6. Perchè in questo che liri-
camente Campo e Graffi e la Liqui-
gas chiamano « carro di fuoco »
(viva l'immaginazione), v'è l'e-
sattezza che mi incanta, v'è il ra-
pimento in quella che io chiamo
« fantasia di precisioni »; v'è la
testimonianza di una sensibilità
alla forma, al colore, allo stru-
mento, alle materie, al linguaggio
meccanico: qui la funzionalità
meccanica — l'apparecchio — è
portata a quella bellezza di for-
ma che non tradisce la meccanica
ma che anzi è la perfezione stessa
della meccanica e la rende pura
ed essenziale: viva la meccanica.

7. Perchè in questo « carro di
fuoco » v'è eleganza, energia, ten-
sione, scatto, gioco di visuali da
ogni parte (di fianco, davanti, die-
tro, di sagoma, di trasparenza):
esso è spettacolo in tutte le di-
mensioni, in tutte le sue automa-
tiche trasformazioni, in tutte le
risorse di luce e sonore; è una
« architettura totale », ed è tutto
disegnato, tutto inventato da ca-
po a fondo, con entusiasmo, senza
timidezza, senza obbedienza ai pre-
cedenti: viva Campo e Graffi.

8. Perchè questo è un « carro
di fuoco » ed anche una « libel-
lula »: perchè questo « carro di
fuoco », come espressione d'arte
autonoma e indipendente, ha un
carico intimo di cultura moder-
na, di sensibilità culturale alle
forme; perchè è un carro vera-
mente moderno, e questa moder-
nità la rappresenta in forma di-
retta, in ciò ch'io dico « forma
della sostanza ».

9. Perchè posso dire: fabbriche
d'automobili, armatori di navi, in-
dustriali, ecco due nuovi ingegni
per voi: viva questa speranza.

Lasciatemi sostituire al *gioco del
bastimento* (è arrivato un basti-
mento carico di...) il *gio-
co del carro*. « È arrivato, in que-
sto mondo di stupidità, di igno-
ranza, di bruttezza, un carro ca-
rico di intelligenza, cultura, bel-
lezza... ». Evviva. *g. p.*

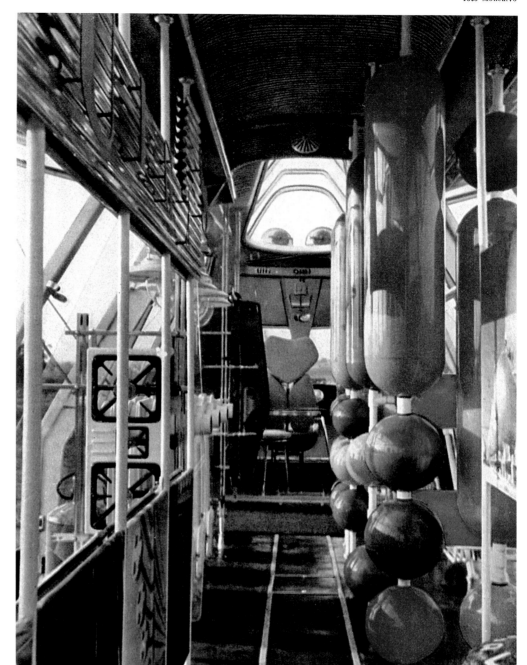

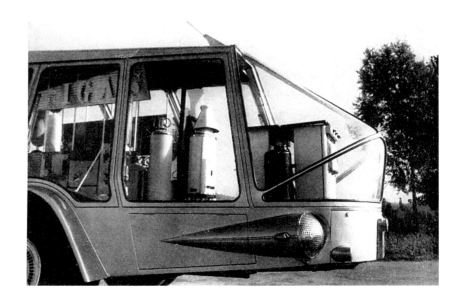

foto Aragozzini

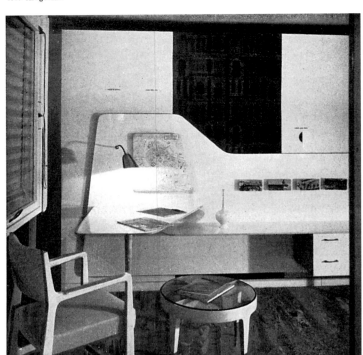

La sezione alberghiera
alla Triennale

Camera d'albergo

Gio Ponti, arch.

È stato un « complesso di prote-
sta » che mi ha spinto a ideare
e proporre questa camera d'al-
bergo. Una vecchia protesta che
già mi indusse nella 7ª Trienna-
le a suggerire (per la sezione tu-
ristica) una camera del genere ad
un espositore.
È la protesta contro le camere
d'albergo inadatte che sempre si
trovano. Spazio sprecato, letto
mal disposto, lampadine per leg-
gere a letto impossibili e da un
sol lato. Niente per scrivere a
letto o per prendersi qualcosa:
comodini con un piano insuffi-
ciente sul quale « dovrebbero »
stare telefono, posacenere, libri,
giornali, settimanali, stilo, orolo-
gio, portafoglio, sigarette, accen-
disigari, guide, occhiali, fazzo-
letto, ecc.
Poi mai una pianta della città,
e per scrivere un tavolino col pia-
no in cristallo molato, coperto da
un filet che scivola da tutte le

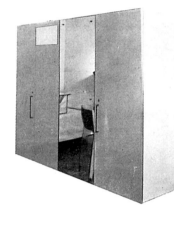

*Il lungo pannello a parete che corre di
fianco e dietro il letto, e poi fino alla fi-
nestra, regge il piano per scrivere, il dop-
pio e lungo ripiano d'appoggio, il blocco
dei cassetti, le mensoline per libri e riviste,
le lampade, le fotografie e la pianta della
città, il tavolino ribaltabile sul letto.
L'armadio a sbalzo sulla parete di fronte
ha le ante apribili a libro.*

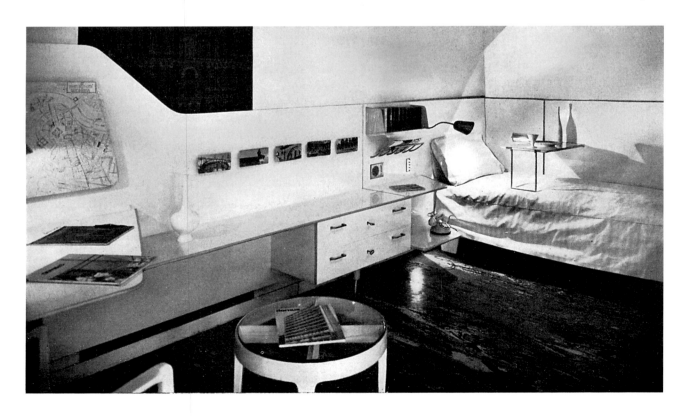

domus 264 / 265
December 1951

Hotel Room

Hotel bedroom shown at the IX Milan Triennale designed by Gio Ponti in collaboration
with Aldo De Ambrosis: general views, mirrored wardrobe; chairs and tables designed by
Gio Ponti for Rima

188

**Tavoli, sedie e credenze
per albergo**

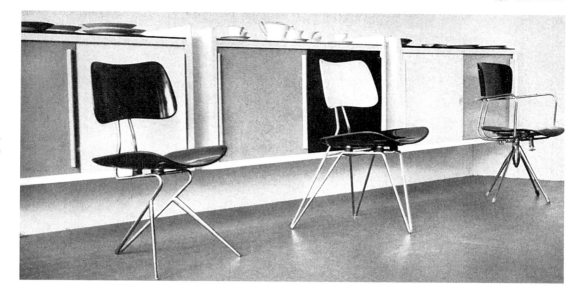

parti; e poltrona e sedie malcomode, sporchevoli, pavimenti lo stesso, tavolini da tè sbagliati: ingombro di mobili e specchi mal disposti: e spazio sprecato...
Così ho fatto una stanza tipo di 3 metri per 4, con pavimento di gomma, col letto a parete e parallelo alla finestra (posizione giusta); con lampada da leggere nella spalliera, tipo vagoni letto, ed a braccio (una per leggere su un fianco e l'altra per leggere sull'altro fianco, senza stancarsi); poi ho aggiunto un tavolino ribaltabile sul letto per leggere e mangiare; ed a fianco un doppio ripiano, cioè due mensole, spaziosissimo, per mettere comodamente giornali, settimanali, vassoi con colazione, bibite e acque minerali, orologio, portafoglio, cartelle, carta, telefono, guida telefonica; e per i libri una mensola portalibri apposita, e per la radio un attacco, e per fumare un posacenere girevole con fondo ad acqua e l'accenditore a resistenza elettrica; e la bottoniera di campanelli di chiamata e i ronzatori per la sveglia. V'è poi il blocco dei cassetti, e i ripiani poi si allargano in un vero tavolo da scrivere razionalmente illuminato: il tutto legato da un pannello a parete che corre di fianco e dietro il letto, e poi lungo i ripiani, e porta incassate fotografie della città e, in corrispondenza al piano per scrivere, la pianta della città. Sull'altro lato della stanza, da incassare, un armadio con due specchi, uno per vedere la figura intera (basta sia largo 40 cm, alto 120, sollevato da terra 40) e l'altro per vedere riflessa, movendo le ante, la schiena.
I materiali? Tutto è rivestito in *formica « cigaret proof »*, su cui cioè una sigaretta accesa non lascia segno, nè acqua inumidisce. Ho scelto un bellissimo giallo sole per la *formica* e per il pavimento di gomma (Pirelli fantastico P.), e pareti in tappezzeria Braendli. Ma con questi elementi si possono avere altri colori e gamme, verde pisello, rosso pompei, azzurro (bellissimo). Alle finestre (serramenti a saliscendi per ventilazione esatta, di Proserpio), le *venetian-blind* di Malugani. I mobili sono stati magistralmente eseguiti da Proserpio di Barzanò, che ha voluto concorrere a questa dimostrazione, alla quale ha collaborato anche il giovane architetto Aldo de Ambrosis.

g. p.

Sedie tavoli e credenza per albbergo della Rima di Padova, controllati da Ponti. Notare le sedie con sedile di colore diverso dallo schienale e la praticità degli scaffali cou antine scorrevoli, leggerissime, diversamente colorate.

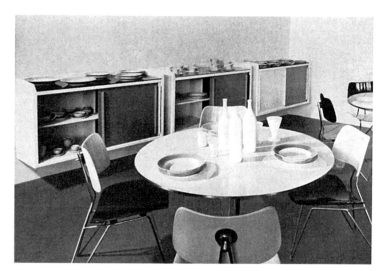

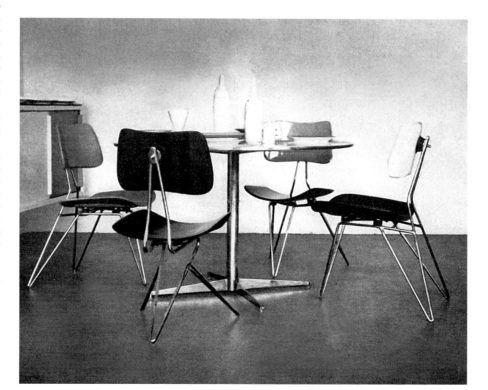

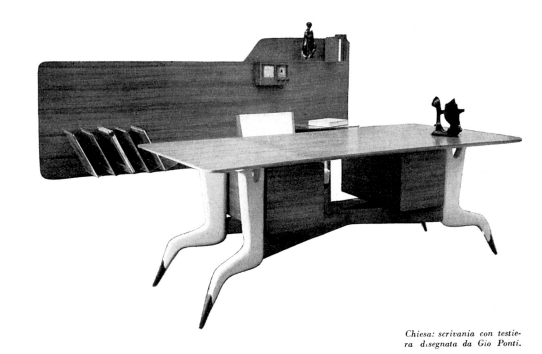

Chiesa: scrivania con testiera disegnata da Gio Ponti.

Tre mobili

**presentati da Giordano Chiesa
e da Cassina alla Triennale**

Questa scrivania è un esempio, in termini semplificati, della concezione e interpretazione di questo mobile che abbiamo già illustrato in una realizzazione completa (la scrivania di un dirigente d'azienda, Domus n. 257): la scrivania cioè, composta di due elementi, un pannello a muro che raccoglie e sorregge radio e mensole portalibri, portariviste, portacarte, cassetti, ripiani, ecc., e un tavolo-scrivania di conseguenza leggero e libero, sgombro per la sua funzione di scrittoio. Questa scrivania ed il tavolo rotondo sono stati presentati alla Triennale da un esecutore eccezionale, Giordano Chiesa di Milano.

Della sedia che qui illustriamo è già nota ai lettori una prima versione, più pesante: questa ne è l'ultima edizione, assottigliata, ultraleggera, in frassino lucidato naturale e impagliatura in nylon, e la sostanza, la chiave, della sua linea è lo schienale ad angolo che sorregge il dorso nel punto giusto, il punto in cui più facile è la stanchezza, ed al quale il normale schienale inclinato rettilineo non presta sostegno.

Il terzo mobile, rappresenta la soluzione attuale, moderna, del tradizionale tema del tavolo rotondo a gamba centrale con tre o quattro piedi d'appoggio, che qui appare non modificato nei termini ma risolto in leggero, in assottigliato, in vuoto, laddove era il massiccio, il pesante, il pieno.

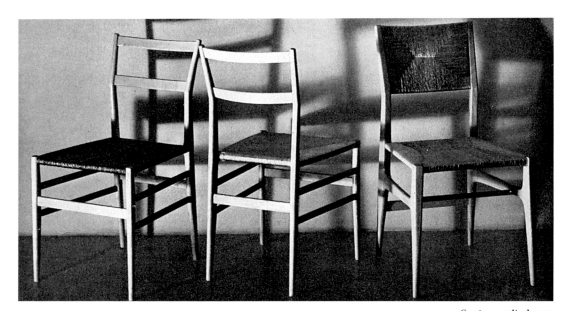

Cassina: sedia leggera disegnata da Gio Ponti.

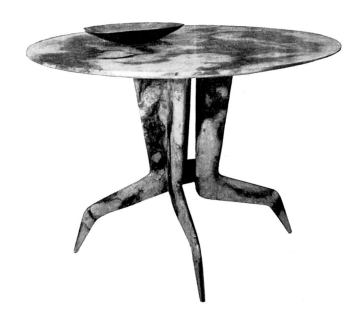

Chiesa: tavolo disegnato da Gio Ponti.

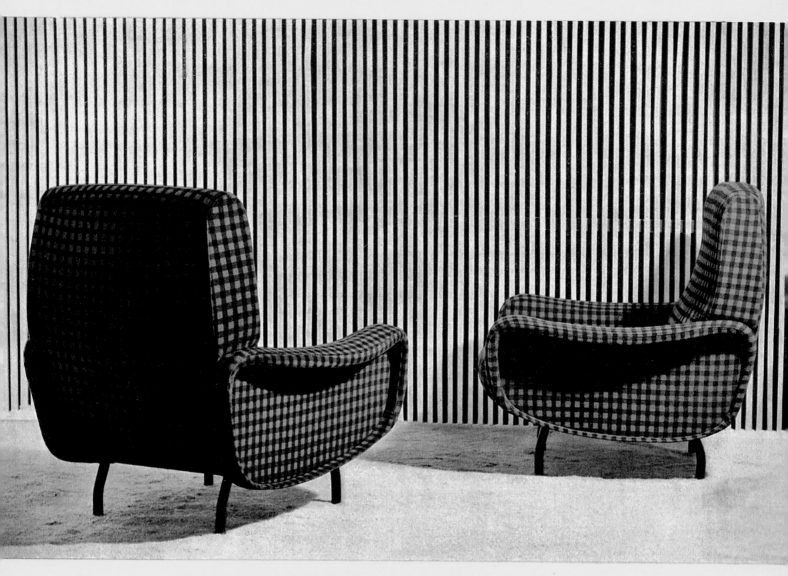

Poltrona in " Gommapiuma " - modello Lady - (gran premio della IX Triennale - classe arredamento)

Disegno arch. M. Zanuso - Realizzazione AR-FLEX - Milano - Corso di Porta Vittoria, 54 - Telefoni: 588.884 - 585.487
Torino - Via Accademia Albertina, 21 - Telefono 81.593

Sesto S. Giovanni - Viale Rimembranze, 12 - Telefoni: 289.868 - 289.264 - 289.262 - 289.964

domus 264 / 265 | **Advertising** | *Gommapiuma* (foam rubber) advertisement showing *Lady* armchairs designed by Marco
December 1951 | | Zanuso for Arflex

191

Casa
verso la collina

Carlo Mollino, arch.

Lo stile di Mollino si riconferma e si rinnova ogni volta.

L'effetto che i mobili di Mollino danno, di un tutto legato, rinforzato e in tensione, qui passa dai mobili singoli all'arredamento intero, che è pensato come un tutto unico e solidale.

Questo interno è infatti anzitutto costruito, tutto costruito: è un corpo unico frammezzato da diaframmi scorrevoli (le separazioni sono un puro gioco interno), tenuto insieme da elementi continui, di una continuità non solo ottica (la fuga, il cannocchiale) ma costruttiva (come effetto ottico), e da legamenti robusti, e con i mobili incorporati solidamente a sbalzo.

L'evidenza e la solidità di questa costruzione dello spazio sono così forti, e così predominanti sui pochi pezzi isolati e sparsi, che anche a capovolgere queste immagini, a metterle all'impiedi, « nulla cade », la costruzione regge in tutti i sensi.

L'ordine, la composizione, sono passati dagli oggetti alla costruzione. Per questo Mollino può dire che questa casa è fatta per *starci* non per passarci davanti come a una composizione. Potete camminare, muovervi, s p o s t a r e, senza distruggere un gioco fatto di fragili allineamenti.

L'ingresso. Ermetico gioco di diaframmi sfalsati, come in una casa giapponese. Pannelli delle porte smaltati a fuoco semimat giallo avorio e in marbrite nera; piani in marmo di Carrara; pareti rivestite in « resinflex » rosso fuoco; zoccolo e coprifili in ottone spazzolato.
Particolari: l'attaccapanni in legno nero lucido, la maniglia impero in ottone adattata su pannello di porta grigio perla, la mensola a sbalzo dalla parete a specchio, in marmo « rosso araldo ».
Dall'ingresso una grande porta scorrevole a libro introduce nel soggiorno.

foto Moncalvo

domus 264 / 265 | **House by a Hill** Casa Orengo in Turin designed by Carlo Mollino: entrance hall, details, view of living
December 1951 room from hall, view of hall from living room

192

foto Moncalvo

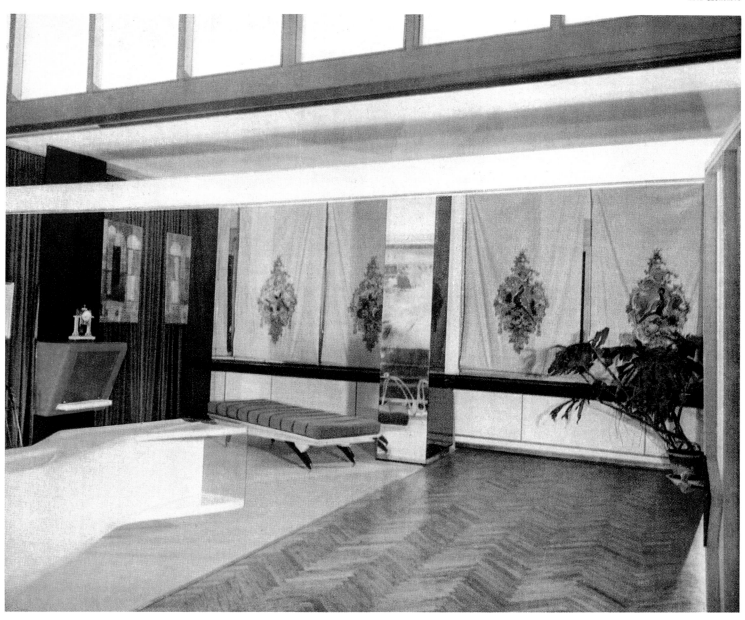

Il soggiorno visto dall'ingresso, e l'ingresso
visto dal soggiorno, con la porta scorrevole
aperta.
La porta: meccanismo « Perkeo », vetri
opalini, tenditori diagonali in tondino di
ottone spazzolato, telaio fisso sovrastante
e telaio della porta laccati giallo avorio.
Nel soggiorno: lesena a specchio portante
il mobile a sbalzo; foto a parete da inci-
sione su legno ingrandita (esecuzione Apelli
e Varesio). Pavimento in feltro giallo oro.
Tenda a parete in velluto verde vescica.
Due quadri di Cagli.

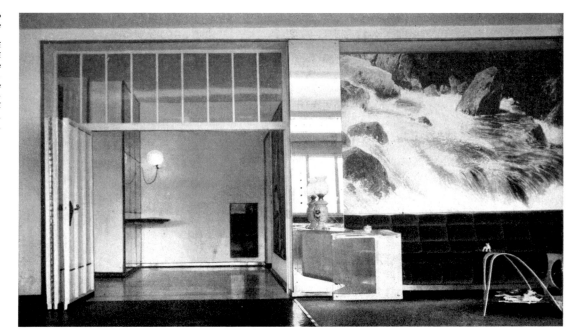

Translation
see p. 554

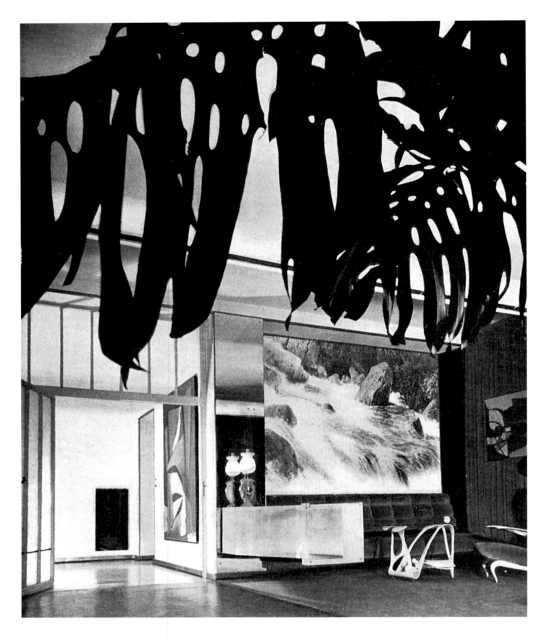

Nella pagina a fianco: il soggiorno visto
dallo studio. Non sono ambienti separati,
ma un ambiente continuo, trasformato dalla
apertura e chiusura delle pareti a libro.
Sulla parete in velluto, un quadro di Mo-
reni e uno di Sironi.

L'effetto di sfondamento di parete ottenuto
con la superficie di un ingrandimento fo-
tografico; il segno della xilografia ingran-
dito spersonalizza il paesaggio, portato a
valori astratti di arabesco, non di « trompe
l'oeil ».
Sotto l'ingrandimento, lungo divano a
sbalzo in velluto verde amaranto, con zoc-
colo in ottone spazzolato.
Tavolino-arabesco in acero curvato com-
pensato, piano in « Securit ».

foto Moncalvo

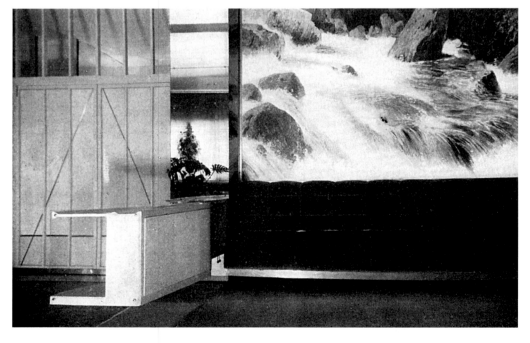

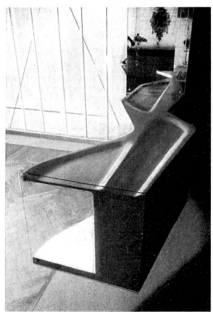

Mobile a sbalzo su lesena a specchio, in
acero verniciato naturale, con testata in cri-
stallo temperato, e sportello apribile ro-
tante (esecuzione Apelli e Varesio).

domus 264 / 265
December 1951

House by a Hill

Casa Orengo in Turin designed by Carlo Mollino: views of living room, swinging table
designed by Carlo Mollino and manufactured by Apelli & Varesio, sideboard, fireplace

194

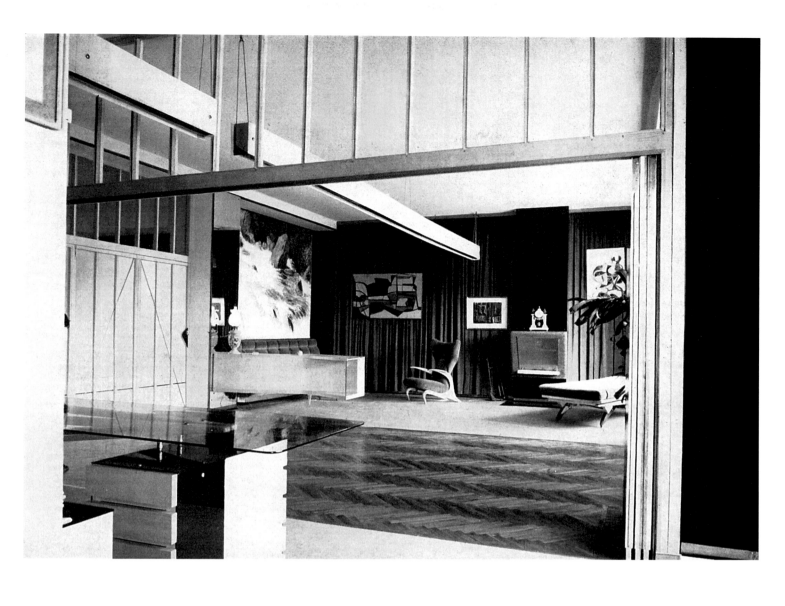

foto Moncalvo

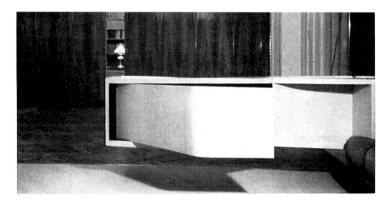

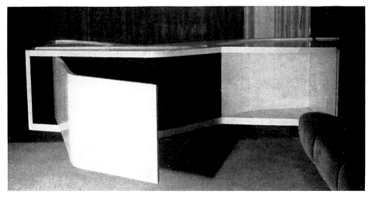

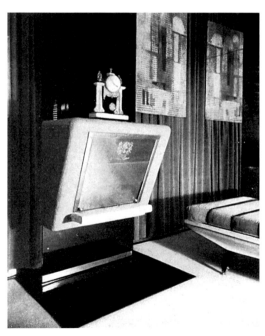

Il camino è sospeso e «chiuso»: è in mosaico rosso fuoco, con serranda in ottone spazzolato, a sbalzo su fronte in marbrite nera, con fianchi in specchio. Il piano a pavimento è in marbrite nera temperata.

Translation
see p. 554

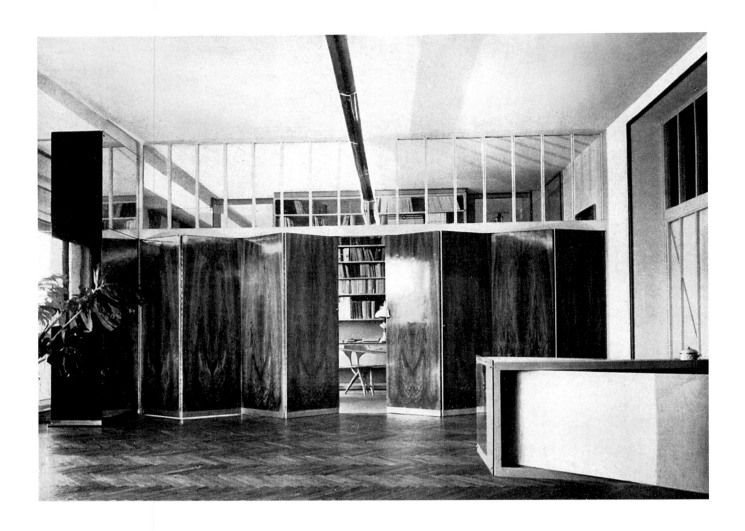

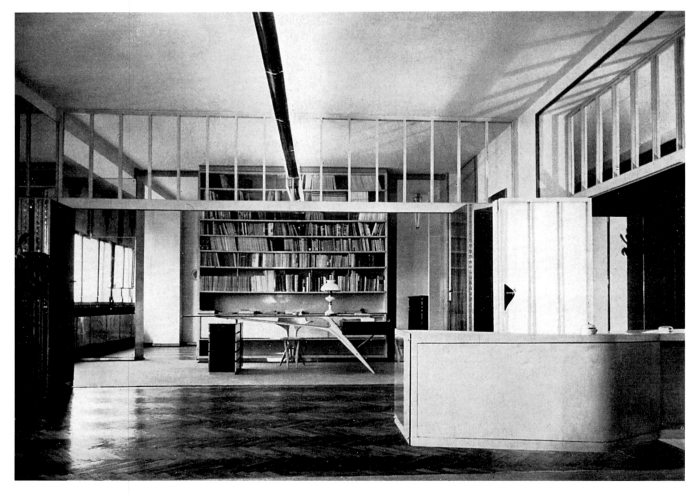

domus 264 / 265
December 1951

House by a Hill

Casa Orengo in Turin designed by Carlo Mollino: general views of study, desk with
armchair

196

Lo studio visto dal soggiorno. Parete divisoria con ante impiallacciate scorrevoli su meccanismo « Perkeo ». Telaio superiore a vetri in acero verniciato naturale. Illuminazione a tubi fluorescenti continui completamente mascherati: lateralmente da lastre di opalina, inferiormente da gronda in ottone lucido. Ai due fianchi della libreria, porte scorrevoli di accesso alla sala da pranzo.

Scrivania in acero, « Securit » e marbrite nera; la scrivania non ha corpo: è costituita dai soli parallelepipedi della cassettiera e del cassetto, dal piano trasparente e dalla spina di sostegno in acero. Libreria con piani in acero sospesi a tondini in ottone spazzolato, fondo in pannelli smaltati a fuoco color perla. Pavimento in feltro giallo oro.

foto Moncalvo

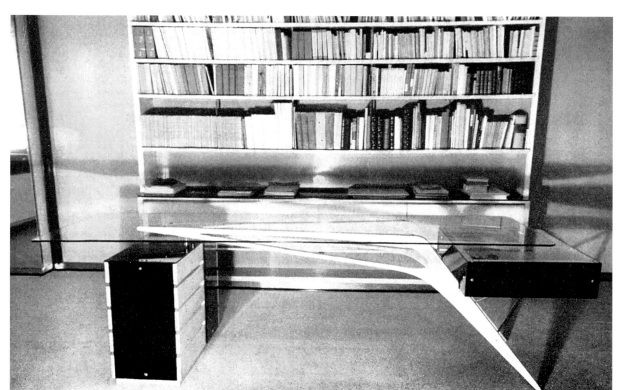

Translation
see p. 554

197

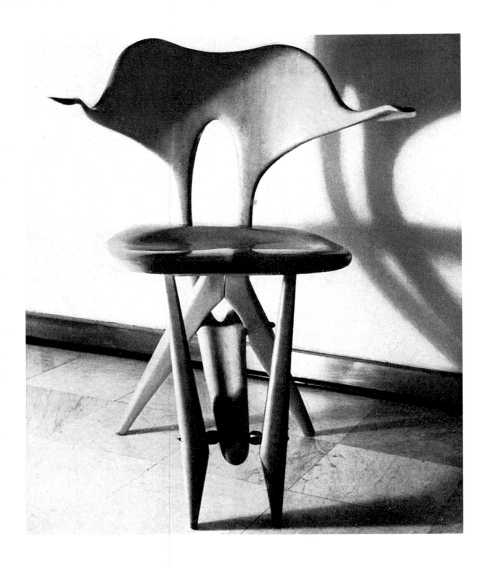

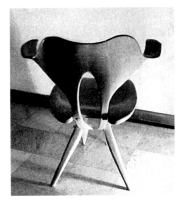

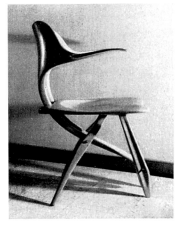

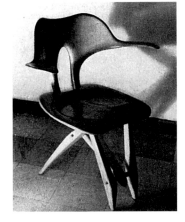

Casa verso la collina
Carlo Mollino, arch.

Sedia in acero lucidato naturale, dadi in ottone spazzolato. Poltrona in gomma-piuma, velluto verde vescica, acero lucidato.

foto Moncalvo

domus 264 / 265
December 1951

| **House by a Hill**

Casa Orengo in Turin designed by Carlo Mollino: armchairs

| Translation
see p. 554

198

luce

e ombra

nella

casa

tende alla veneziana Feal

primato di qualità

FEAL

costruzioni in lega leggera **MILANO** via B. Verro 90

telefoni: 59.26.58 58.82.39

Monumenti di ieri e di oggi

Gio Ponti, arch.

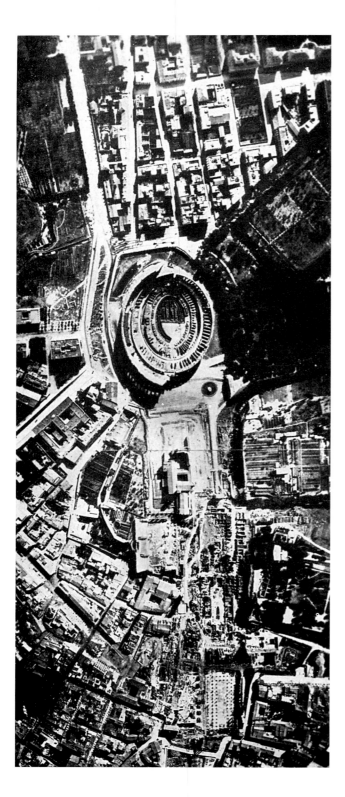

Grandezza e monumentalità

Ho sempre asserito che la monumentalità non è *necessariamente* legata alla dimensione, come credono molti per i quali monumentale vuol dire grande.

È un elevato contenuto espressivo, è una classicità d'esempio (non « classicismo »), è una perfezione, a determinare il « monumentum », nella sua importanza al di là ed al di fuori della dimensione. Così va inteso — senza l'equivoco della grande dimensione — l'attributo di « monumentale ». Vi sono costruzioni enormi soltanto enormi e niente affatto monumenti, e costruzioni piccole (l'Eretteo) che sono monumenti.

È tuttavia da considerare che naturalmente *anche* la grandezza, dove ardua ed eccezionale, entra a costituire il monumento, e ciò per il suo portato « eroico », per un portato morale e non più soltanto per un valore estetico. Il Duomo di Milano non è architettonicamente perfetto, ma è dimensionalmente eroico: è un monumento. Una piramide in sè non ha nessun valore formale, nè estetico, nè architettonico, è un puro e semplice solido geometrico; soltanto quando è portata a dimensioni eccessive, uniche, irripetibili, eroiche, essa entra nella architettura e nella storia, come monumento.

Il Colosseo è piccolo

Ma anche la grandezza ha le sue unità di misura variabili e relative. Volando su Roma recentemente, mi veniva fatto di comparare il Colosseo (cioè il monumento che nel nome stesso personifica la « colossalità », l'eccesso dimensionale) alla nuova stazione di Roma: *il Colosseo oggi è piccolo.*

Non si creda ch'io voglia rifare il Le Corbusier che sbarcando a New York disse che « *les gratteciels sont trop petits* ». In quella sua posizione polemica egli sosteneva che i grattacieli di New York non sono ancora in scala con le grandi dimensioni d'una organizzazione sociale ed urbanistica moderna. Le Corbusier non aveva torto, essendo il grattacielo tipico ancora una espressione di romanticismo, un fenomeno architettonicamente medievale, come i campanili « sempre più alti », come le torri di tante medievali « città dalle cento torri».

Il mio asserto era pura e semplice conseguenza di una comparazione altrettanto pura e semplice, e puramente dimensionale. Ciò che era « colossale », oggi è, a paragone delle nostre unità di misura, piccolo. La « grande dimensione » ha assunto ora una scala maggiore, una sua misura maggiore.

Circo e stazione

Qui taluno può intervenire e dirmi: c'è grandezza e grandezza, c'è una grandezza storica, culturale, morale, una monumentalità di altro genere. Colosseo e stazione, non sono paragonabili; una stazione è una stazione, il Colosseo è il Colosseo. Il paragone è una eresia.

Il Colosseo, intervengo io, è quel che è, cioè è sacro alla storia, solo « perchè è un rudere », perchè è allo stato di rovina; perchè è la testimonianza di un dramma immenso, o di una immensa tragedia, della storia.

Ma alle origini il Colosseo non vantava affatto una destinazione di valore superiore a quello di una stazione; peggiore anzi. Non era tempio nè di un dio, nè dell'arte, nè della cultura: non pretendeva nulla di ciò: prima di divenire « storico » era una grande arena per i « circenses », e noi sappiamo quali barbari giochi ospitasse.

La sua architettura era esclusivamente funzionale: la sua espressione architettonica era, nel sovrapporsi degli ordini, quella dell'epoca sua; era architettura di prammatica allora, lo standard d'allora.

Più che da architetti dobbiamo guardarlo da storici, se ci vogliamo emozionare. Se invece d'esser crollato, fosse stato miracolosamente conservato e quindi in uso, non so se lo troveremmo «bello», come non troviamo belle le rotonde arene, le « plazas » dei tori, in funzione.

Paragone possibile

Non ostano quindi ragioni e valutazioni o discriminanti morali, ad istituire un raffronto dimensionale fra questi due edifici funzionali: uno destinato ad una funzione di movimento, l'altro ad una funzione di divertimento.

Ciò premesso, divien lecito anche il paragone architettonico in senso artistico. Ma lo vogliamo far precedere da qualche altra considerazione sulla dimensione. Il Colosseo è un monumento per ragioni dimensionali nelle misure « di allora »: la nuova stazione di Roma lo è? Essa lo è. Come le dimensioni dell'organismo edilizio del Colosseo erano le misure di *quella* società, così la dimensione dell'organismo d'una grande stazione appartiene all'ordine delle organizzazioni della società di oggi, le quali dimensioni e organizzazioni sono ormai « più grandi di quelle antiche ».

domus 264 / 265
December 1951

Monuments of Yesterday and Today

Aerial view of the Colosseum in Rome; Termini Stazione (railway station) in Piazza dei Cinquecento, Rome, designed by Eugenio Montuori: exterior views – article by Gio Ponti

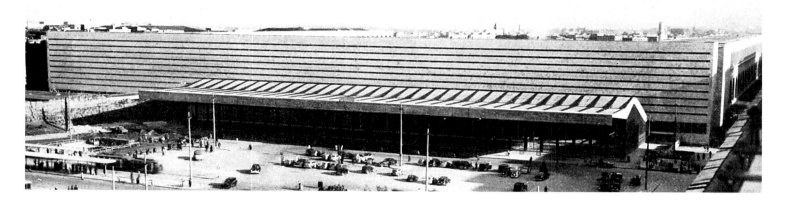

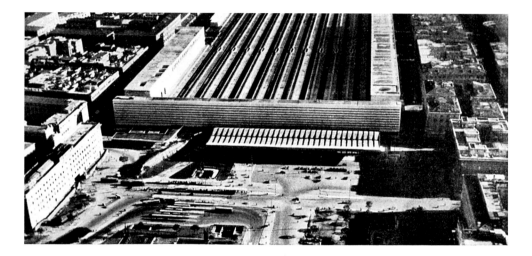

*Eugenio Montuori, arch. e Leo Calini, ing.
Il nuovo fabbricato viaggiatori della stazione Termini di Roma, con la grande pensilina antistante la biglietteria, chiusa, di fronte e ai lati, da vetrate continue.*

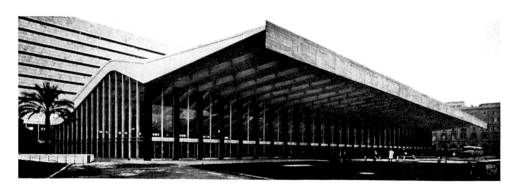

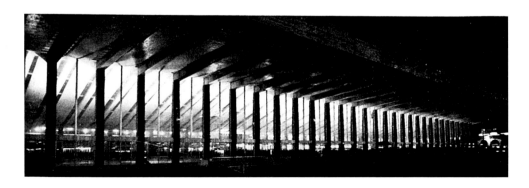

La tecnica con la sua rapidità e il suo potenziale d'estensione, la organizzazione sociale sempre più unitaria e totalitaria, rendono le opere del giorno d'oggi (e di domani) enormemente più grandi di tutte le opere del passato, e dobbiamo comprendere che le grandezze *leggendarie* di allora sono piccole cose nel confronto di quel che noi facciamo (e che faremo).

Attuale grandezza leggendaria

La cosidetta « grandezza » dimensionale del passato non esiste in confronto alla nostra; essa «grandezza» è stata relativa al passato. Le « loro » navi erano barchette in paragone alle nostre; le vantate reti stradali romane erano niente, come opere, soltanto a paragonarle ad una rete ferroviaria di un qualunque paese moderno; i « loro » acquedotti, viadotti e ponti sono niente a confronto dei nostri e di un bacino o d'una centrale idroelettrica. Aggiungete la formidabile rapidità con la quale compiamo le opere nostre.

Noi dobbiamo persuaderci che il nostro tempo è il più *leggendario* di tutti, che le cose che facciamo sono le più meravigliose che mai sieno state fatte e che le loro dimensioni sono le più grandi che mai sieno esistite.

Ciò posto, paragoniamo i due monumenti, perchè se monumento è l'uno, pure l'altro è monumento. Per determinare questo attributo è da vedere se alla rappresentatività diretta di espressioni dell'antico circo romano, corrisponde una eguale diretta rappresentatività della nuova stazione.

Translation see p. 554

Io dico di sì. Per nuova stazione considero naturalmente la parte nuova ultima. Rifiuto la penultima, con le sue grandi arcate tipo « terme romane », pura retorica evocativa ed equivoca, per nulla rappresentativa della espressione autonoma di un edificio: essa « non è stazione », è una di quelle cose che si traversano con senso nazionale di colpa pur non essendone complici (come la stazione di Milano, come la « città universitaria » di Milano, ecc. ecc. Povera Milano! però essa si riscatta per fortuna con altri edifici).

Tant' è, i due fianchi c'erano e dobbiamo considerarli come puri volumi che potrebbero contenere meglio quel che dovrebbero contenere. Il resto è la vera stazione. Questa stazione può essere un monumento perchè è sovrattutto una stazione, ed è una stazione in scala con la grandezza delle nostre attività civili, è un monumento di esse, mentre non è « monumentale » di proposito; e così è pure monumento la stazione di Firenze.

« Monumentale » di proposito (si potrebbe dire, anzi, di sproposito) ad esempio, è la stazione di Milano, erano quelle di Torino e di Genova, perchè quella era la intenzione di chi le disegnò. E non sono nè erano monumenti. Una retorica della stazione, la più sciocca e ingenua, una retorica del « progresso » marciante sulla strada ferrata, si sovrapponeva alla « stazione » che è fra gli

Aspetti esterni e interni dell'atrio della biglietteria: fiancate e fronte in vetro e anticorodal. A fianco, particolare della testata della galleria di testa, vetrata intera con montanti in lega leggera.

foto Vasari

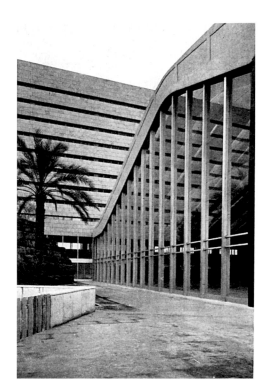

domus 264 / 265
December 1951

Monuments of Yesterday and Today

Termini Stazione (railway station) in Piazza dei Cinquecento, Rome, designed by Eugenio Montuori: exterior views and views of fenestration – article by Gio Ponti

202

organismi architettonici il più semplice degli edifici (pensiline di partenza, spazii di gallerie di raccordo, biglietteria, alcuni servizii). Ma il « progresso » e « l'onore delle città » facevano profondere milioni in gonfie decorazioni, che in principio, qualche volta (ricordare la bella vecchia stazione di Milano) erano dignitose e di mano eccellente, ed alla fine (guardare la nuova attuale stazione di Milano, con i suoi cavalli alati assiro-babilonesi, per modo di dire) sono diventate addirittura incomprensibili.

Tutto ciò perchè l'architettura non aveva (e non ha ancora) compreso se stessa, la propria essenzialità di organismi e di edifici, la propria semplicità e la giustezza dei proprii limiti.

Onore della stazione di Roma è che è, dove moderna, funzionante, spaziosa, coerente, essenziale, spontanea, semplice e facile, e nei limiti della « stazione ». Non potremmo farla molto diversa; essa ha in se stessa, nelle due parti che la compongono, i termini di paragone dell'esatto e dell'errato. Dove l'architettura di una stazione s'è creduto *dovesse* (perchè di Roma) echeggiare monumentalmente (nelle biglietterie ad arcate), le Terme, v'è l'errore; dove essa non è che una stazione v'è la giustezza, e l'edificio è monumento. È bella sorte che proprio le città più venerande per monumenti antichi (Roma e Firenze) abbiano la felicità, nelle loro stazioni, di due mo-

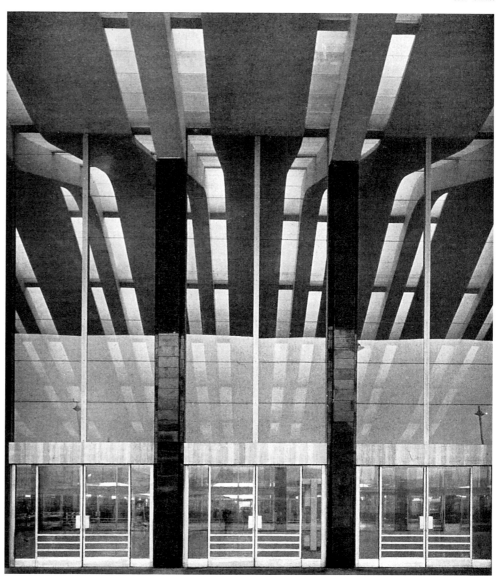

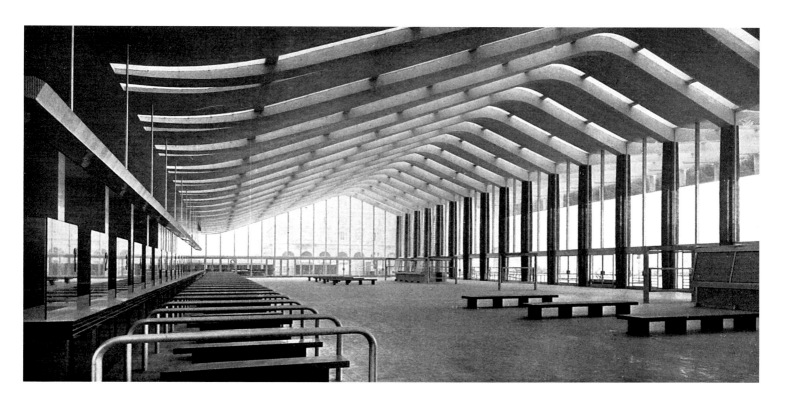

Translation
see p. 554

oto Vasari

foto D'Amico

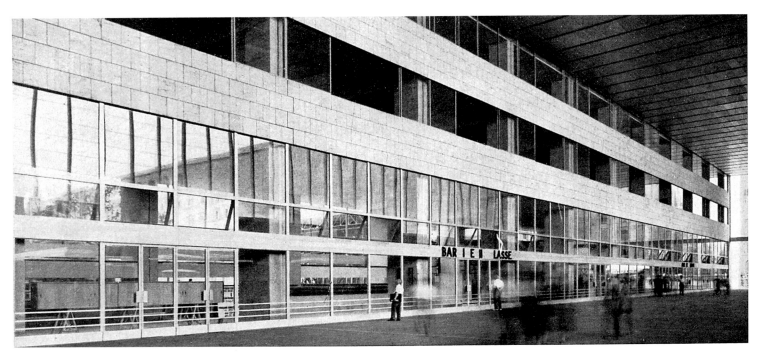

Eugenio Montuori, arch. e Leo Calini, ing.
Il nuovo fabbricato alla stazione Termini
di Roma.
Interno della galleria di testa, e partico-
lari del plafone di copertura, in allumi-
nio. Pannelli in anticorodal rivestono i
chioschi.

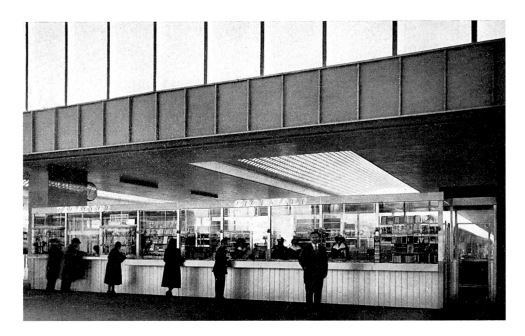

domus 264 / 265
December 1951

Monuments of Yesterday
and Today

Termini Stazione (railway station) in Piazza dei Cinquecento, Rome, designed by
Eugenio Montuori: exterior and interior views, main concourse – article by Gio Ponti

204

foto D'Amico

numenti moderni, e che una città italiana fra le più scarse di monumenti antichi, Milano, abbia una brutta stazione monumentale. Ciò dipende dal « complesso del contrario ». Milano sogna i monumenti e perciò « volendoli fare » anche a sproposito li sbaglia. A Roma ed a Firenze gli architetti hanno dimostrato di saperli fare, senza pensare a farli. Gli architetti di Roma hanno impiegato con dovizia e giusta felicità l'alluminio, questo metallo « moderno » tanto bello. Centotrentacinque tonnellate d'alluminio. Questo materiale nobile, bello, da adoperarsi « nudo » perchè incorruttibile, questo materiale senza manutenzione, leggero di peso e alla vista, ha anche qui una sua grande affermazione e documentazione tecnica, e la sua lode si affianca a quella che riceve la stazione tanto da chi può giudicarla, quanto dal gran pubblico che la frequenta.

Gli autori stessi sanno poi benissimo che il punto che si offre alle discussioni, cioè il punto discutibile, è il « dinosauro », la pensilina ad ondate che si protende davanti l'edificio. Essi sanno che *deve* essere discussa perchè è l'elemento « fuori stazione », perchè è l'elemento polemico di un edificio che non è più polemico perchè è esatto. A noi non spiace che ci sia, non spiace che sia « scappato fuori » questo elemento, frutto dell'irrequietudine italiana, di quell'alta irresistibile birichineria o, più rispettosamente, vivacità italiana che è uno dei coefficienti creativi che rendono terribilmente vivente questo nostro Paese.

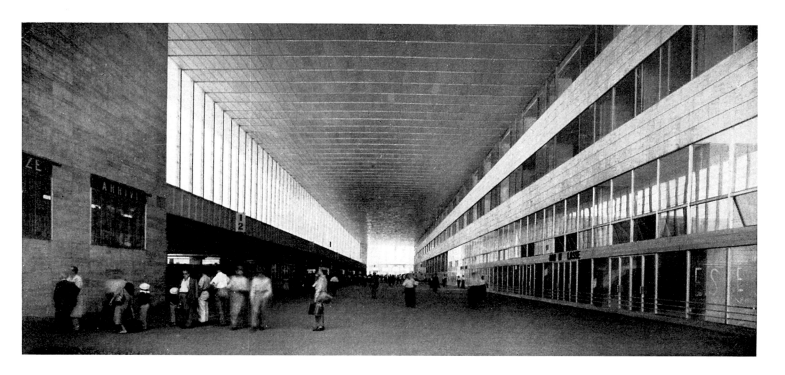

Translation see p. 554

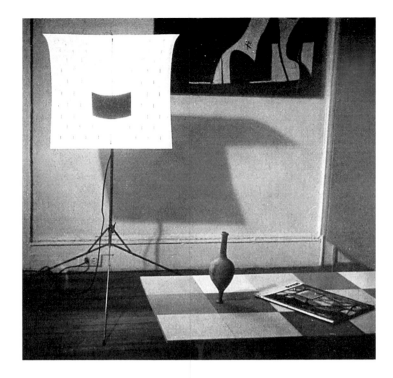

foto Mango

Una lampada
a vela

Roberto Mango, arch.

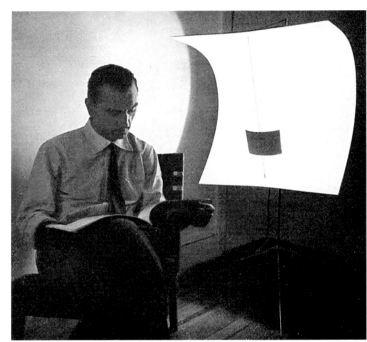

Questa è una delle 15 lampade premiate delle tremila presentate al concorso recentemente organizzato dal « Museum of Modern Art » di New York in collaborazione con la Heifetz Company, concorso di cui presenteremo le lampade prime vincitrici.

Quando, due anni fa, Marcel Breuer ebbe a costruire ed arredare la sua casa modello nei giardini del Museo (Domus n. 237), egli asserì che sul mercato americano non si poteva allora trovare alcuna lampada di buon disegno ed usò solo luci indirette. Dalla controversia sorta allora con le ditte americane, il Museo decise di organizzare un concorso per lampade da tavolo e da piede. Alla giuria partecipò fra gli altri, e con il direttore del Museo, Breuer stesso.

Questa lampada è di semplicissima struttura: un unico cavetto d'acciaio tende un gran foglio di materiale riflettente (metallo) o semi-riflettente (plastica) alla sua naturale parabola e cuce, nello stesso tempo, una mascherina metallica convessa a proiettore. Il riflettore, che è perforato ad asole verticali, è sorretto ad incastro nel portalampada stesso, regolabile orizzontalmente e verticalmente da un treppiede telescopico. La luce, diramandosi senza cerchi d'ombra, si diffonde all'altezza utile di riposo, da un minimo di m. 0,50 a m. 1,50.

Si noti l'effetto plastico delle due superfici concave, positiva e negativa; le proporzioni della « vela » e della base, nel rapporto di due quadrati uguali; la semplice composizione dell'apparecchio con elementi di arredamento moderno.

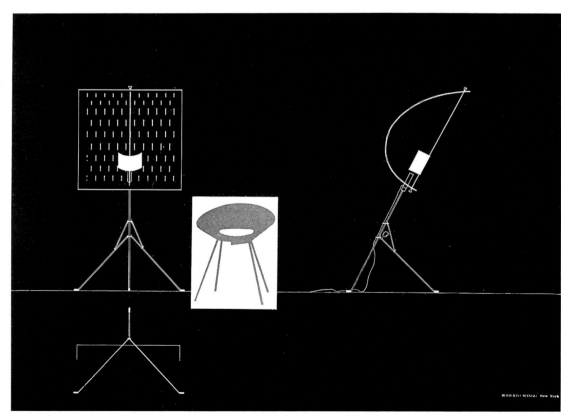

domus 264 / 265
December 1951

A 'Sail' Light

Floor light designed by Roberto Mango for the Museum of Modern Art, New York, and Heifetz Co. lighting competition: views and drawing

206

Il giocattolo
di Eames

"The Toy"

Ai bambini e all'industria ecco rivolta la parte più tecnica e infantile dello spirito di Eames: ossia la sua abilità per gli ingegnosi congegni di struttura, e la sua predilezione per quella geometria elementare di triangoli, quadrati, tondi, allineati, sovrapposti, alternati, che compone lo schema della sua architettura e lo scheletro dei suoi mobili.

Il suo giocattolo è un insieme di piani quadrati e triangolari di diverso colore, in materia plastica leggerissima, che si montano facilmente e variamente insieme con sottili aste e morsette metalliche a stella, fornendo una casa, una tenda, un teatrino, un canile, un paravento, ecc.: gli oggetti insomma delle fondamentali predilezioni infantili del nascondersi e del trasformare, comporre, scomporre. Giocattolo straordinario e singolarmente non fantastico, malgrado la sua trasformabilità: giocattolo geometrico e vuoto, scatola pronta per la fantasia infantile, come gli ambienti stessi di Eames lo sono per la fantasia di Eames, per gli aquiloni sospesi, le sculture di rami, suoi veri giochi. l. l. p.

« Colorato, grande, leggero, facile da montare, largo abbastanza per giocarci dentro e fuori » dice la presentazione del giocattolo di Eames. I bambini lo compongono in realistici teatrini, case, tende: Eames in fantastiche costruzioni. Si osservi qui sopra la « sedia Eames » nelle proporzioni infantili: il cuoricino alla tirolese intagliato nello schienale della sedia di Eames darebbe da pensare a Steinberg.

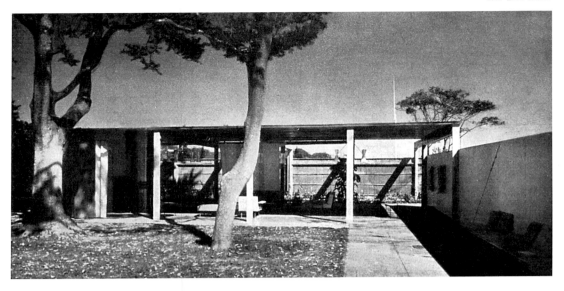

foto Ezra Stoller

Gli Americani studiano e propongono case-modello: dalla casa di Breuer per il « Museum of Modern Art », a quelle di Eames e Saarinen promosse dalla rivista « Arts and Architecture », per dirne le maggiori, a questa, di cui la rivista « Holiday » ha avuto l'iniziativa, affidandola a George Nelson. « Non discutiamo sulla casa che vogliamo proporre, costruiamola »: ne derivano delle continue, attente e appassionanti messe a punto delle esistenti possibilità tecniche ed economiche, e del gusto; e la definizione sempre più chiara di una casa americana tipo. La linea è una, le esigenze degli abitanti e le proposte dell'industria non sono discordanti, o arbitrarie: il problema viene così ad avere dei dati precisi e dei limiti netti che lo rendono abbordabile e insieme più sottile. La casa che Nelson ha costruito si propone di essere un modello partendo da queste caratteristiche: residenza per tutto l'anno, niente persone di servizio, possibilità di ricevere, mobili e materiali già previsti nell'allestimento. È stata costruita a Quogue, a 94 miglia da New York, sulla costa sud di Long Island, posto classico di vacanza. Sono notevoli an-

La "Holiday House" americana

George Nelson, arch.

La casa è distribuita in due lunghi e bassi elementi separati che si fronteggiano: qui il quartiere d'estate o soggiorno-pranzo all'aperto, visto dalla residenza vera e propria. La casa è pensata come un articolato accampamento distribuito fra i grandi alberi, circoscritto e protetto dalla palizzata.

Una camera da letto a due letti si trasforma in due camere a mezzo di una parete divisoria scorrevole a soffietto.

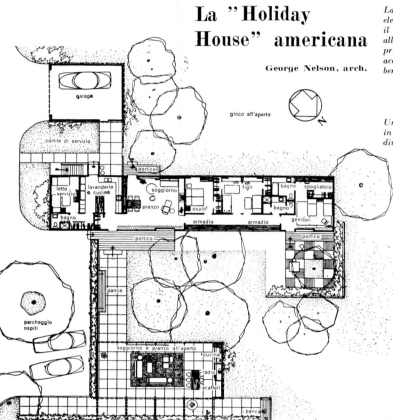

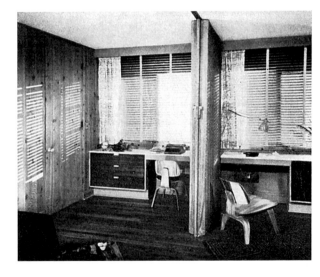

Nella pianta, di chiara distribuzione, appaiono i due corpi distinti che, con il garage, compongono la casa: il corpo della residenza e quello del quartiere d'estate, congiunti da una passeggiata scoperta in cemento.

La casa è provvista di un locale interrato, il « laboratorio » privato per il padrone di casa segretamente appassionato di meccanica o di falegnameria.
La cucina possiede la più completa attrezzatura elettrica; la stessa base del tavolo centrale è un grande refrigeratore. Tutta la scaffalatura infissa, in metallo, è verniciata blu; la cucina è provvista di telefono, macchina da scrivere, altoparlante di comunicazione con le camere da letto.

domus 264 / 265
December 1951 | American 'Holiday House' | Holiday House designed by George Nelson and commissioned by Holiday magazine: elevation, floor plan, bedroom, workshop, kitchen, views of dining and living areas

208

foto Ezra Stoller

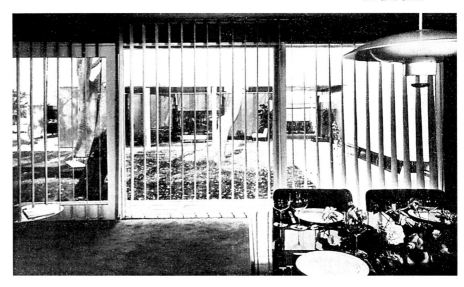

e per gli Americani le prerotive tecniche che essa possiede otata di 29 motori elettrici): trate scorrevoli verticalmente a lsante, tende manovrabili eletcamente dal letto, altoparlanti, ci di intensità graduabile a piare in quasi tutte le lampade delcasa, oltre la completa attreztura elettrica della cucina e landeria; materiali plastici inatccabili (tappeti e tapparelle di lon, vernici, viple) abbinati a ateriali naturali e rustici (bam, tela, legno, cemento); moli di serie (la americana « se d'autore »). La pianta, definida da pareti e da arredi infissi, è ai semplice: dove una pianta rmale dispone del 5 % dell'area r ripostigli e scaffali, questa ne re il 15 %: pareti scorrevoli, vizi concentrati (la stanza da gno « a tre », per una ben stuta disposizione degli appareci). La costruzione in metallo è gera e « vuota », è un attrezzissimo capannone dislocato fra andi alberi, lungo e basso, framntato, una geometria dissimua nel paesaggio e attraversata l paesaggio. Nelson, presentanquest' opera, afferma che la ressione moderna più comple è la casa moderna americana.

Per la cortesia della rivista « Holiday » promotrice della « Holiday House ».

L'angolo del pranzo, nel soggiorno della residenza; nel piano del tavolo è incassata la sede dei fiori; tutta la parete verso il giardino-patio è vetrata, e protetta da una « venetian blind » verticale, composta di nastri di nylon tesi, variamente orientabili per graduare la luce e la visuale fino alla chiusura completa.
Il quartiere d'estate, o soggiorno-pranzo all'aperto, non è che un settore della casa isolato e privo di pareti laterali — sostituibili al caso da una cortina scorrevole in bambù e da un telone verticale arrotolabile — e provvisto per proprio conto di cucina elettrica, frigorifero, radio armadio, composti in un'unica parete a pannelli scorrevoli; pavimento in cemento, stuoie, mobili in ferro; i lampadari a quattro lampade scorrono lungo binari a soffitto, e la intensità della luce è regolabile a pulsante, come anche nelle altre lampade della casa.

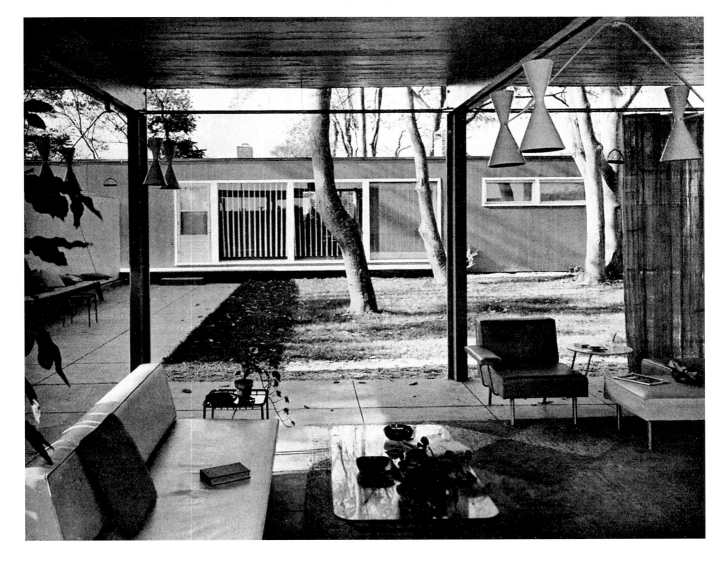

Translation see p. 556

Disegno per l'industria

Alberto Rosselli, arch.

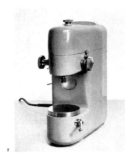

Alla Triennale, la sala dedicata alla «Forma dell'utile» cioè alla forma nella produzione industriale, organizzata in modo suggestivo dagli architetti Belgioioso e Peressutti, e pensata, da una parte come enunciazione e propaganda di un problema attualissimo e dall'altra come una presentazione al pubblico dei migliori esempi della produzione industriale italiana di questi ultimi anni, non ha trovato in questo ultimo senso, da parte di produttori ed industriali, quella larghezza e quel fervore di iniziative che la cosa richiedeva e che si sarebbe avuto in altri paesi in occasione di una così importante manifestazione. Abbiamo già fatto presente altre volte come l'Italia, paese d'artigiani e con una grande tradizione artigianale, stenti forse proprio per questa ragione a formare una nuova scuola ed una nuova tradizione di disegno industriale e concentri (con grave danno dello sviluppo dell'arte verso nuove forme) lo sforzo di propaganda, di mostre ed esposizioni, esclusivamente verso l'artigianato, anche in forme ormai irrimediabilmente morte e fuori del nostro tempo, piuttosto che smuovere l'interesse del pubblico e dei produttori sulla via di una conoscenza del nuovo disegno industriale. E se non bastassero gli esempi dell'Inghilterra, della Svezia, Finlandia e degli Stati Uniti che ne hanno dimostrato attraverso infinite manifestazioni, ed in questa Triennale, di possedere in pieno una coscienza del disegno industriale, dovrebbero essere gli stessi esempi italiani di alcune industrie d'avanguardia a far comprendere l'attualità del tema e gli errori del trascurarne gli sviluppi. Come possibile sottova-

lutare l'importanza di quest'attività quando si vedono di giorno in giorno i più stretti legami col nostro modo di vivere e quando artisti e architetti di tutti i paesi fin dagli inizi dell'era della produzione industriale hanno insistito e combattuto per l'idea di una riforma del disegno in questo campo denunciandone nello stesso tempo il significato di disegno d'arte? Come possibile non pensare alla necessità di un insegnamento, a delle scuole specializzate per la formazione di tecnici e artisti preparati al nuovo disegno, quando già esistono in ogni paese fuorché in Italia?

Abbiamo ammirato proprio in questa Triennale la capacità e la competenza di alcuni paesi su questa via (gli Stati Uniti hanno presentato una significativa prova in questo senso con una sicurissima scelta di oggetti perfettamente disegnati), forse il pubblico è stato più interessato da moltissime e ancora ammirevoli e vive manifestazioni dell'artigianato italiano e di altri paesi, ma noi vogliamo insistere sulla grande urgenza di una intelligente propaganda in Italia del disegno industriale, sul bisogno di scuole e di una cultura generale del problema, con la sicurezza che l'abbandono di molte forme artigianali non significa rinuncia alla fantasia e al valore d'arte di molti oggetti, ma invece ricerca di nuove forme d'arte, in questo momento più vive perché già spontaneamente collegate alla civiltà contemporanea.

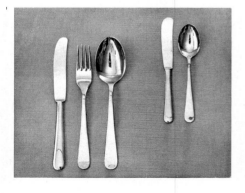

domus 264 / 265
December 1951

Industrial Design

Scolari clocks by E. Peressutti; *Visetta* sewing machine by G. Ponti for Visa; door handles by A. Mangiarotti; plastic switches and sockets by Feller Horgen; electric mangle from America; toy by S. Bersudsky; table light by Megitt and D. Gott; sinks by Adamsez; tableware from Sweden; clock by Northern Electric Co.; nailpolish bottle by Revlon

210

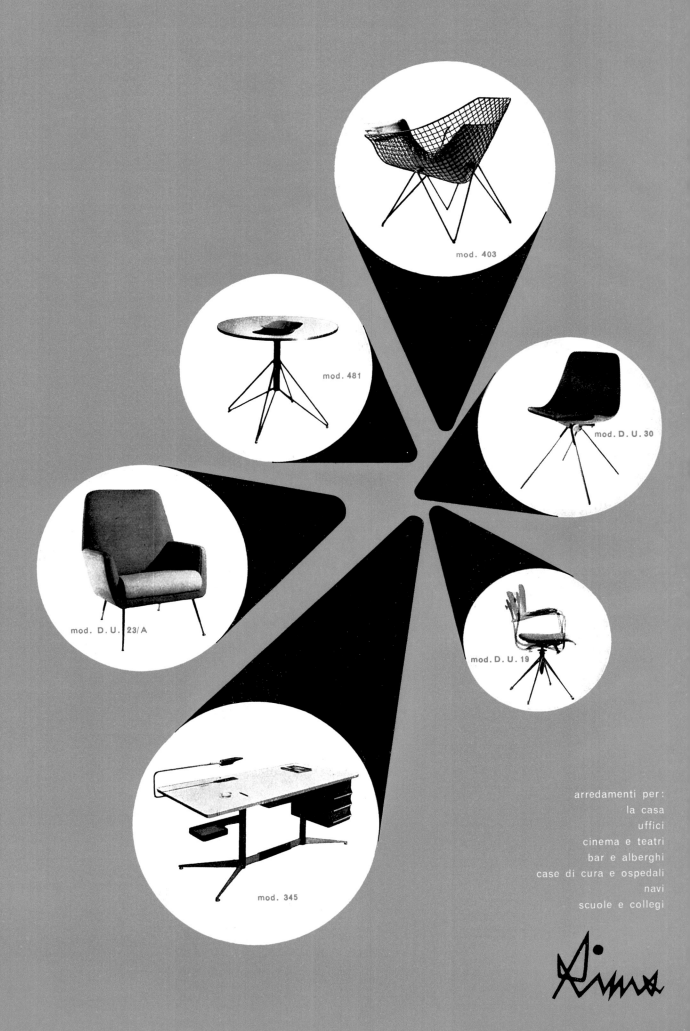

mod. 403

mod. 481

mod. D. U. 30

mod. D. U. 23/ A

mod. D. U. 19

mod. 345

arredamenti per:
la casa
uffici
cinema e teatri
bar e alberghi
case di cura e ospedali
navi
scuole e collegi

domus 266
January 1952

Cover designed by
Nino Di Salvatore

FEATURING
Johannes A. Brinkman
Leendert Cornelis
 van der Vlugt
Carlo De Carli
Franco Campo
Carlo Graffi
Tapio Wirkkala
Hans Olsen
Erik Buk
Eugenio Gerli
Mario Cristiani
Robert H. Reibel
Mario Federico Roggero
Roberto Gabetti

domus 272
July / August 195

FEATURING
Le Corbusier
Gordon Bushaft
Raymond Loewy
Guido Gai
Giorgio Moro
Ross Littell
William Katavol
Douglas Kelley
Alexander Calde
Ruth Asawa
Don Knorr
Durrell Lundru
Greta van Nesser
Dan Johnson
Sonna Rosen
Charles Eames
Ray Eames
Luther W. Canov
Marcello Nizzol
Bramante Buffo
Erberto Carbon
Franco Grignan

domus 271
June 1952

FEATURING
Timo Sarpaneva

domus 270
May 1952

FEATURING
Gio Ponti
Piero Fornasetti
Guido Gambone
Charles Eames
Ray Eames
Carlo Mollino
Roberto Menghi

domus 274
October 1952

FEATURING
Gino Sarfatti
Le Corbusier

1952

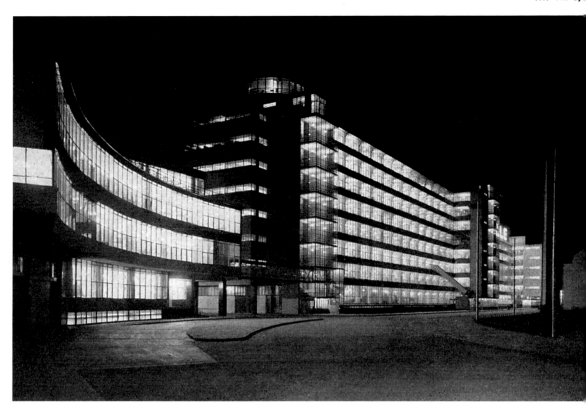

*Veduta notturna della facciata della fab-
brica Van Nelle, di tabacco, tè e caffè,
a Rotterdam, costruita dal 1928 al 1929,
dagli architetti J. A. Brinkman e L. C.
van der Vlugt.*

L'architettura
moderna
è duratura

J. A. Brinkman
L. C. van der Vlugt

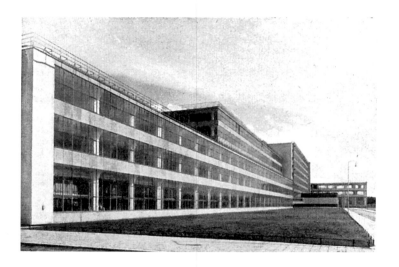

1 uffici
2 sezione tabacco
3 sezione caffè
4 sezione tè
5 caldaie
6 negozio centrale e spedizioni
7 deposito merce
8 laboratori
9 mensa per il personale

pianta della fabbrica

*Facciata posteriore della fabbrica e veduta
della facciata sul canale (Delfshavensche
Schie).*

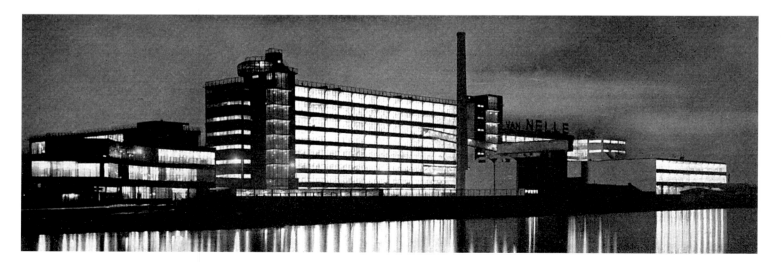

domus 266
January 1952

**Long-Lasting Modern
Architecture**

Van Nelle factory in Rotterdam designed by Johannes A. Brinkman and Leendert C. van
der Vlugt (1928): elevations, floor plan, façade and detail of covered elevated walkways

214

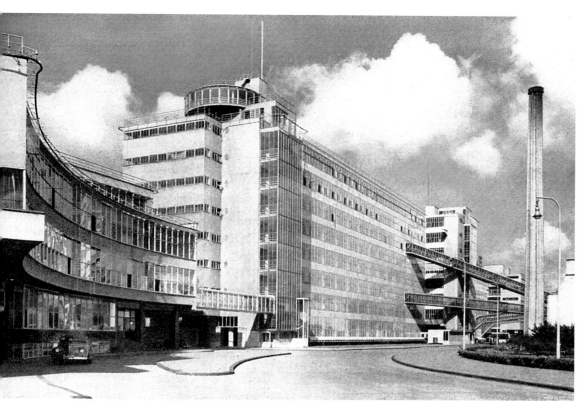

La facciata della fabbrica, costruita per il trattamento del caffè, del tè e del tabacco. Nel sotterraneo sono situati i depositi per biciclette, i guardaroba, i w.c., gli archivi e le casseforti. Al pian terreno è la maggior parte degli uffici che hanno contatto con il pubblico o con la fabbrica, e i magazzini per il deposito e la spedizione delle merci. Gli uffici della direzione sono al piano rialzato. Al primo piano vi sono i reparti che non hanno rapporti diretti con l'esterno. La mensa, la biblioteca sono al secondo.

La costruzione è in cemento armato, i serramenti in acciaio e vetro, i colori dell'esterno: **nero, giallo, bianco.**

Particolare delle passerelle coperte

Una delle accuse all'architettura moderna, è che « non dura ». Invece essa dura, invecchia bene, invecchia con splendore. Questa fabbrica di Brinkman e van der Vlugt, è di vent'anni fa: è bellissima, non è superata in nulla: è attuale come sono sempre attuali tutte le espressioni pure di un pensiero chiaro, perchè è questa, e solo questa, la facoltà che non decade.

Noi inizieremo la ripresentazione di opere moderne di qualche decennio per ragioni di informazione e di cultura: esse appartengono ormai alla cultura, e vanno « riprese » come vengono continuamente riprese le opere musicali, come vengono continuamente riedite le opere letterarie, e rievocate e reintegrate, come vengono continuamente rivisitate le opere di pittura.

Le forme
di De Carli

A sinistra: tavolo scrivania (1940). La composizione di questo tavolo definisce il piano con un perimetro raccordato e curvato in concavità per sottolineare il concetto di continuità e per sensibilizzare naturalmente il contatto "uomo - materia". Anche i sostegni hanno un disegno continuo e dinamico che completa la soluzione.

Sotto, a sinistra: tavolino (1940) in legno di rovere e cristallo.

Sotto: tavolo (1947) in legno di rovere. Piano in paniforte e cristallo. Sagomature determinate dalla funzione e interpretate con il minimo di materia.

Qui non v e una presentazione di mobili di De Carli, ma un compendio — nella loro successione nel tempo e nella forma — che ci consente di riconoscere, attraverso i mobili, l'espressione che si realizza nel suo lavoro, (il pensiero dell'architetto ha una sola esistenza, l'opera; si condiziona all'esistere dell'opera), in una coerenza che dimostra valido l'indirizzo preciso che individua le « sue » forme, le forme dei suoi elementi. (De Carli dirà dove e come essi si stacchino da quelle di altri).

La caratteristica di questo indirizzo, si esprime (come egli del resto scrisse già altre volte) nella massima essenzialità della forma (e qui è l'insegnamento di De Carli) che si manifesta tuttavia con una sensibilizzazione dei suoi contorni che paion nati da un amore il più umano alla materia stessa. La materia vorrebbe mantenere palpiti naturali: le forme di legno esser vive di linfa come nelle piante, essere ancora gioco di rami elastici e non di travetti

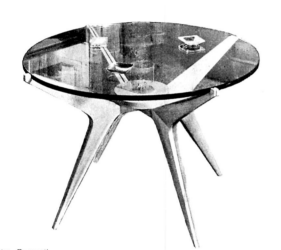

foto Fortunati

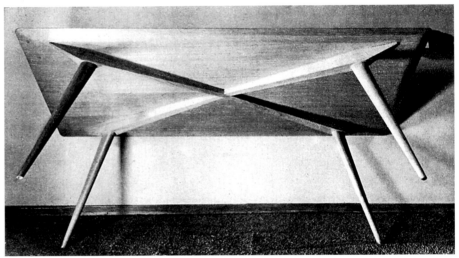

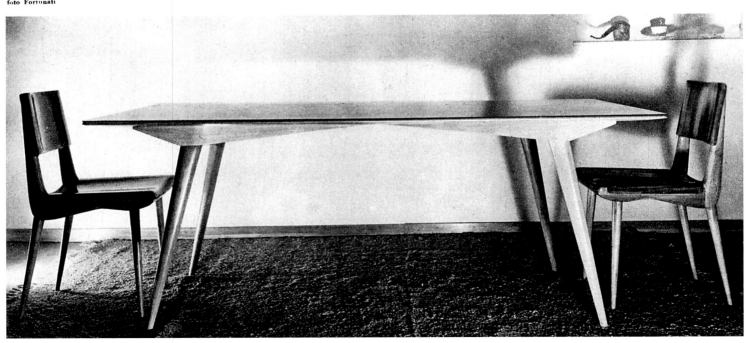

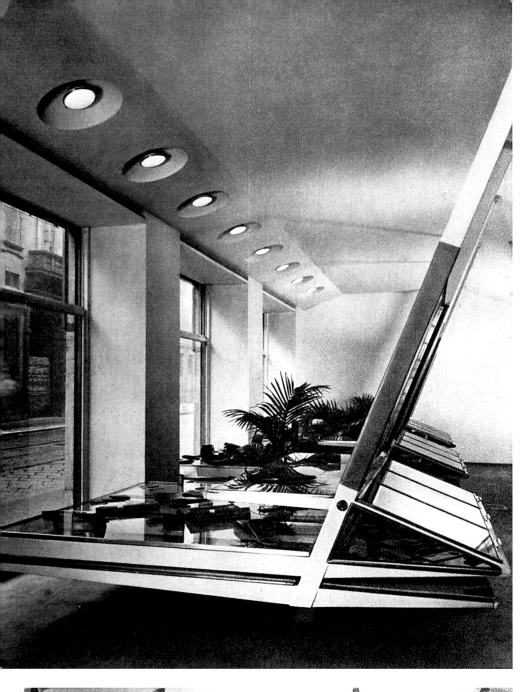

inerti, essere ancora legno in forma di legno vivo e non una materia lignea per una forma astratta, e inerte, e quelle di metallo mantenere intatto il moto della lavorazione, o della creazione.

Afferma De Carli che è errore definire le sue soluzioni come il frutto di una « scuola organica » che si dice d'origine americana. Le sue forme hanno sensibilissime derivazioni e il loro processo di origine è chiaramente definito nello scritto col quale De Carli qui accompagna questa nostra presentazione.

Del resto varie personalità giungono parallelemente ed indipendentemente ad analoghe conclusioni. Mollino, ad esempio, in termini diversi da De Carli, umanizza tanto la forma che solo per personale sensibilità non varca i termini. De Carli insiste sulla essenzialità per un rigore che nasce dalla scuola del funzionalismo, e si evolve naturalmente. Questa presentazione completa di De Carli, vuol essere, anche da parte nostra, oltre la dimostrazione di una coerenza, la rivendicazione di una priorità di pensiero a proposito di concezioni che oggi si vorrebbero confondere in una generosa scuola organica, oggi che — drammatizzando le forme e i giudizi — risorgono i più pericolosi squilibri. Questa ripresentazione compendiaria è utile al lettore, conduce al formarsi di un giudizio; e al di là della informazione e dell'utile, è un apprendimento.

g. p.

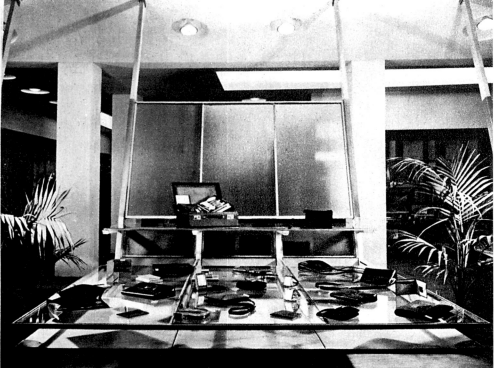

Un giorno mi giunse, da lontano, una lettera su carta assai scadente, senza intestazioni di sorta, firmata da uno studente di architettura, il quale mi chiedeva la ragione delle forme che avevo realizzato.

Questo primo interrogativo di una persona, che, o per deficienza del mio risultato o per il limite negativo del suo diverso ambiente, poteva avere sensazioni diverse, diede allora ai contorni del mio disegno un peso fisico preciso, che mi lasciò assai perplesso, come se la voce lontana apparentemente più importante appunto perchè lontana, avesse rotto l'incanto di una rarefazione della materia, ricolmando fisicamente quelle forme alle quali io avevo cercato di togliere peso; e vedendo in esse soltanto il materiale contorno.

Mi parve strano che forme « naturali » potessero destare in altri un difficile problema della loro origine; strano che l'origine non apparisse immediata, già che la

A destra: tre sedie (1949) scomponibili in metallo e compensato.

A sinistra: dall'alto, sedia (1947) sagomata in legno di noce e compensato di noce. Letto (1947) legno di noce con spalliere in compensato curvo. Poltroncine (1947) con cuscini in gommapiuma Pirelli, mobili. Legno di noce sagomato in relazione agli incastri.

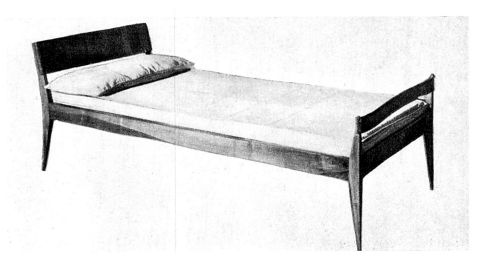

foto Fortunati

← *A sinistra, due aspetti del negozio Franzi (1945). "Questo negozio" dice De Carli " è fra le prime espressioni definite della ricerca di un rapporto "spazio-forma" tale che vi sia una progressione di passaggi in continuità dall'atmosfera alla forma: dapprima pura atmosfera, in seguito il primo contatto "atmosfera-forma", definito con immagini in parte di materia da noi stessi composta, in parte di vuoti atmosferici delimitati da linee geometriche perimetrali; da ultimo, forma. Nè questa forma è una conclusione; ma sempre e solo un elemento della continuità, necessario, come gli altri, (atmosfera, vuoti, pieni, piano orizzontale del terreno) alla composizione. La staticità della pura geometria è sostituita da un "dinamismo" pure necessario, per interpretare questo concetto di "continuità" che è, ovviamente, un "moto".*
Nella definizione di questi reciproci rapporti, indispensabili alla vitalità di ogni elemento, sta la loro sensibilizzazione, e, al limite del rapporto umano, la loro umanizzazione ".

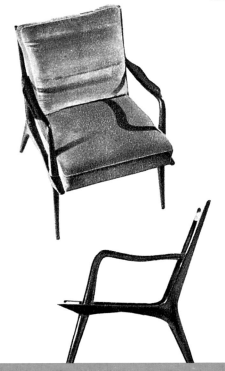

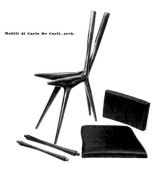

Mobili di Carlo De Carli, arch.

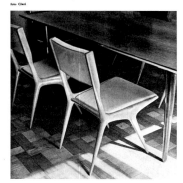

foto Clari

ritenevo immagine di tutte le sensazioni della nostra quotidiana giornata.

D'altra parte temetti che la loro natura non fosse sufficientemente universale; perchè questa è infatti la caratteristica di ogni forma idealmente risolta: la sua « universalità »; universalità determinata da un pensiero unitario, che sintetizza al massimo il problema, usando soltanto gli elementi essenziali d'espressione, i quali hanno in sè il dono di una elementare immediatezza, contenendo in sè i risultati della stessa ricerca spirituale comune a chi raggiunge le maggiori conclusioni.

Io ho sempre tentato questa via, con una naturale progressione, cercando di distruggere il massimo di materia e, nel tempo stesso, celebrandone l'essenza, nei limiti minimi del necessario; ho tentato di interpretare lo spirito che anima questa materia e volgerlo in una immagine fisica che fosse per se stessa immediata; cercando, fra i maggiori risultati, l'essenzialità della forma, il cui concetto si riallaccia al concetto di funzione, e lo definisco con un rigore assoluto, attribuendo al risultato tutti e soltanto gli elementi minimi necessari nella soluzione più utile. Perchè vi possono essere le macchine utili e le macchine inutili; e ambedue hanno un moto preciso; vi possono essere le macchine elementari e le macchine complicatissime, svolgenti lo stesso lavoro. Ma non basta definire la funzione; e, in seguito, perfezionare la definizione ricercando l'essenza della funzione, con il minimo di materia: occorre portare la nostra ricerca spirituale, le nostre

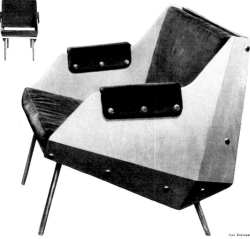
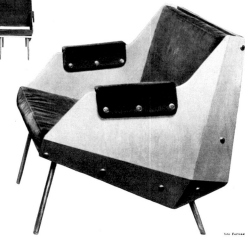

Sopra, seggiola (1949) in diversi legni che caratterizzano l'elemento di sostegno dai traversi. La caratteristica sagomatura è accentuata su tutti i piani, per giungere a una unità continua.

Sotto, poltrona (1949) a elementi scomponibili con banchi in compensato di betulla. Molleggio in nastro cord, cuscini in gommapiuma Pirelli. Sostegni metallici.

foto Fortunati

foto Fortunati

foto Clari

Sopra, seggiola (1950) in legno di noce e listelli di compensato.

In alto a destra, poltrona (1949) in tessuto, a elementi scomponibili: fianchi, sedile, schienale. Sostegni in metallo. Cuscini in gommapiuma Pirelli.

Sotto, la poltrona della pagina a fianco nei suoi elementi scomponibili.

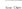

foto Clari

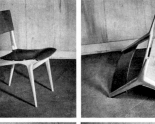
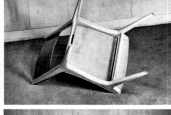
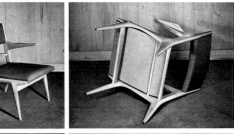
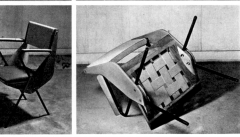
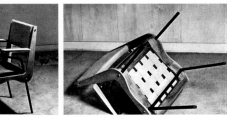

incognite spirituali, il colore stesso delle nostre immagini spirituali, nella creazione; e nel contempo, il corso del nostro sangue deve continuare nel corpo della creazione.

E' un intimo colloquio; non è l'ombra dei nostri pensieri, incorporea ombra; è la materia viva di un albero che prende un nuovo corpo, attonito. E' una comunione con la materia.

La mia ricerca è stata inizialmente diretta da un naturale modo di sentire, che ha tratto le sue prime conclusioni dalla minima esperienza personale e da individuali osservazioni, volte in forme che risentivano del primo contatto impetuoso.

Il rigore della scuola milanese, mirabilmente impersonato da Albini, Gardella, Rogers, chiariva, pur nei suoi diversi tentativi, il problema; ma, per mia natura, sentivo necessaria una sensibilizzazione della forma che superasse la soluzione diagrammatica della funzione e divenisse espressione più palpitante della comunione fra materia e spirito.

L'iniziale insufficiente esperienza determinava soluzioni che abbisognavano di una naturale evoluzione per essere accolte in senso positivo; ma già in esse era presente la umanizzazione degli elementi. I primi tentativi alla 7ª Triennale, travolti dalla mancanza di controllo; i seguenti, più determinati, per l'architettura interna della sede di un quotidiano milanese, erano successive esperienze che chiarivano, accanto ai rigorosi contatti delle realizzazioni di Albini, Gardella, Rogers, la naturale via ch'io seguivo e che nasceva da intuizioni; pensieri tra cielo e terra; sensibilità colte e che facilmente mi sfuggivano. Il negozio Franzi riusciva a sensibilizzare nello spazio una forma che a sua volta raccoglieva lo spazio senza interromperlo in nessuno dei suoi elementi. E successivamente le altre forme potevano avvantaggiarsi di questo risultato.

Anche nell'architettura di edifici la ricerca si indirizzava sull'impostazione di un preciso rapporto fra spazio e oggetto creato, tale

Dall'alto, seggiola (1951) in legno di frassino e compensato di faggio. Il disegno del fianco (che è sezionato per facilità di lavorazione a macchina) trae forma dalle necessità strutturali.

Seggiola (1951) con braccioli in legno di frassino. Ha caratteristiche analoghe alla precedente, salvo una sagomatura su più piani.

Due seggiole (1951) con braccioli. Fianchi in compensato di betulla. Sostegni in ferro vetrificato nero. Molleggio in nastro cord e gommapiuma Pirelli.

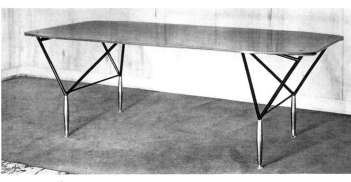

Mobili di Carlo De Carli, arch.

Tavolo (1951) con piano a più strati di compensato di mogano sino allo spessore di cm. 1,5. Struttura di sostegno in ferro vetrificato nero. Gambe in alluminio anodizzato, regolabili in altezza. L'attacco del piano all'elemento in metallo è facilitato da 4 coni in compensato di betulla. La sottigliezza del piano e la forma dei sostegni accentuano il dinamismo del minimo di materia e sensibilizzano l'elemento con l'ambiente.

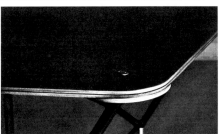

219

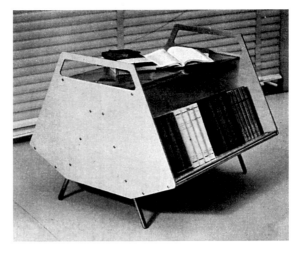

A destra, tavolino (1951) d'appoggio e porta libri in compensato di betulla. Piano di cristallo. Struttura metallica di sostegno in ottone.
Sotto, tavolo-scrivania (1951) con piano in compensato di betulla sino allo spessore di cm. 1,5. Cavalletti di sostegno e crociera in legno di noce. Cassetto in legno esotico. La sagomatura dei cavalletti di sostegno è determinata nei punti di massimo spessore dalla necessità degli incastri. La crociera è pure sagomata per la medesima necessità. Ogni elemento punta al minimo di materia.

che l'uno fosse la continuazione dell'altro; dalla rarefatta atmosfera fisica al corpo fisico dell'oggetto; e l'uno completasse l'altro.

Nell'architettura di edifici questo problema ha una soluzione che appare evidente nel ritmo preciso dei pilastri, nell'accentuazione dei vuoti, nelle pensiline terminali, nei diaframmi interrotti, nelle grandi platee; ma sull'argomento occorrerebbe una particolare trattazione.

Nelle forme dell'arredamento, il problema corrisponde a una sensibilizzazione così viva della forma stessa che essa fa sentire presenti necessariamente, con termini di reciproco completamento, gli elementi fisici dell'atmosfera; i piani hanno sezioni minime lineari o sagomate, che pare non pesino, pur avendo un preciso corpo; i sostegni hanno sagomature legate a uno sforzo denunciato ed espresso così da suggerire un equilibrio perfetto.

Nessuna fatica apparente e nessuna rottura del moto che circonda ogni forma; ma immagini che completano e continuano le sensazioni di ambiente, o, se per desiderio di accentuazione, le contrastano; le contrastano lasciando inalterato l'equilibrio dei rapporti, perchè le une e le altre siano più vivamente presenti.

L'origine di queste mie forme è stata da altri attribuita alla scuola organica; o anche, fortunatamente agli inizi, a suggestioni di forme attuali.

Nè l'uno nè l'altro. La scuola organica non corrisponde che all'evoluzione della rigorosa scuola del funzionalismo, la quale si av-

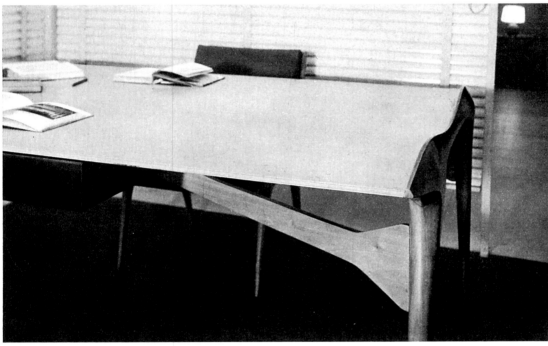

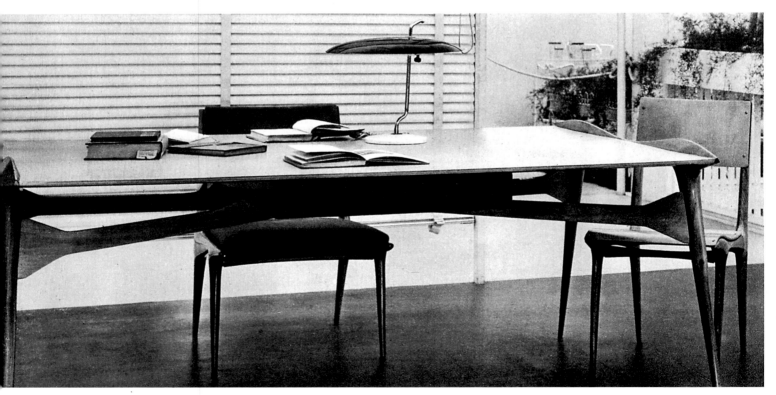

Tavolo (1951). - *Il piano è costruito con fogli di compensato di betulla sino allo spessore di cm. 1,5 tagliati inclinati lungo il perimetro, per accentuare la lettura degli strati e snellire al limite massimo la sagoma, onde interpretarne la costituzione fisica.*
Il perimetro del piano, a segmenti di retta, dà un senso di moto più accentuato del rettangolo che è statico. Le gambe e la crociera sono in legno di olmo. La sezione delle gambe è romboidale e, insieme all'inclinazione, sottolinea lo spirito del piano. La crociera è sagomata secondo i punti più sensibili.

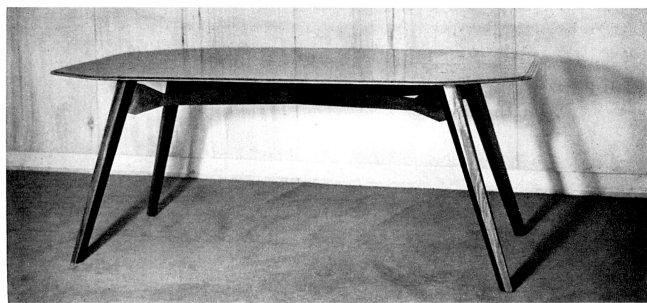

Mobili di Carlo De Carli, arch.

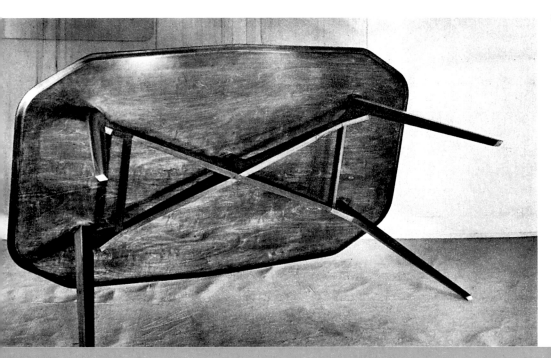

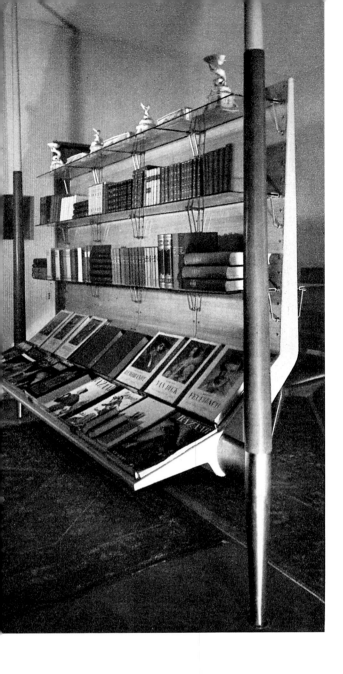

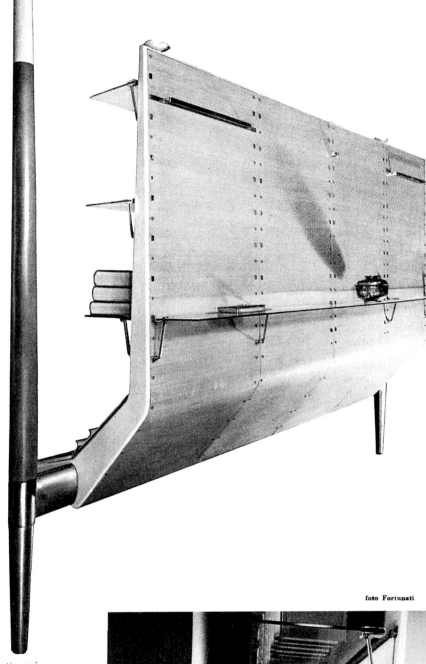

foto Fortunati

via verso questa naturale umanizzazione e ben lo sentono gli Albini, i Gardella, i Rogers che rendono sempre più vibranti i loro elementi. La suggestione delle forme attuali, elemento d'ordine puramente formale, non ha niente da dividere con l'impostazione spirituale del problema.

Quello ch'io tento è quello che tutti hanno sempre tentato: l'immagine fisica delle nostre rivelazioni spirituali. Cerco di fermare una luce che viene all'animo, attenuata da opache barriere fisiche; vorrei darle una forma che assomigliasse a noi e potesse più facilmente accogliere in sè tutte le nostre sensazioni ed aiutarci a portarle oltre, più in alto; dall'oggetto fisico all'atmosfera rarefatta che ci circonda, al mistero dell'infinito che ci conduce perchè si intuisca il tenue filo che a questo mistero ci lega.

Carlo De Carli

Biblioteca (1949) con elementi conici verticali di sostegno in metallo verniciato avorio e rivestiti per un tratto da una guaina in pelle naturale. La struttura di sostegno del piano sagomato per i libri è a telai metallici chiusi da un foglio di compensato di betulla, sedi per l'inserimento di mensole spostabili porta-libri. La caratteristica estetica è analoga a quella del negozio Franzi.

Studio
nel sottotetto

Franco Campo e
Carlo Graffi arch.tti

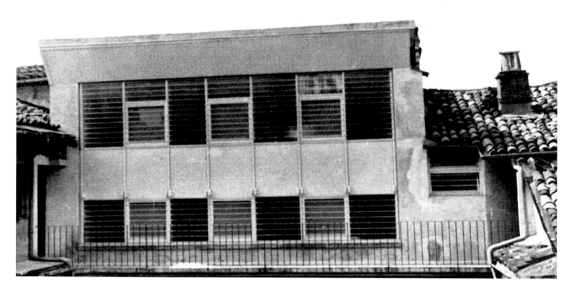

Sopra, l'esterno dello studio, ricavato nel sottotetto di un palazzo: tra le due file orizzontali di finestre, pannelli in masonite laccata grigia; i quadrati corrispondono ai serramenti apribili, in abete laccato bianco. Nella parte superiore, la visiera in perlinaggio di abete.

piano inferiore

1 ingresso
2 rappresentanza
3 spogliatoi e servizi
4 studio dei due architetti

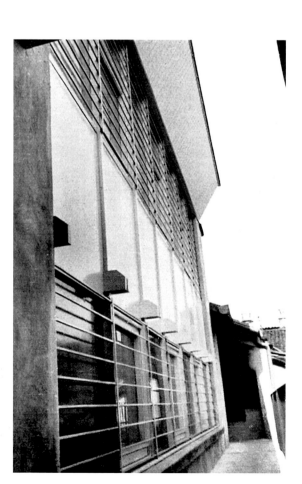

piano superiore

5 disegnatori

Nel sottotetto di un palazzo torinese seicentesco è stato da due giovani architetti ricavato, per sè, questo studio, con un minimo di legno, masonite, marmo, cristallo e vipla, essi dicono, e con l'aiuto del colore.

La cubatura irregolare di un sottotetto suggerisce due soluzioni: o semplificare gli spazi per unificarli e ingrandirli, o frazionarli, scomporli, fino a farne perdere le misure. Gli architetti hanno seguito questo criterio, sezionando le pareti in materiali e colori diversi, moltiplicando i punti di vista con pareti a specchio, aggiungendo — con soppalco, pensilina, montanti, mensole sospese, tubi verticali di caloriferi isolati e laccati, ecc. Un gioco di nuovi piani orizzontali e verticali intersecantisi.

È un reticolo fitto di composizione: non ci sono oggetti, tutto è attrezzatura: un oggetto sarà invece il locale stesso in blocco, questa complicata scatola a specchi e a piani, la cui eccessiva complicatezza volumetrica è appunto un modo di decorazione.

Il sottotetto del palazzo, situato al termine della scala di servizio, presentava le tre aperture, un tempo finestrate, del locale ora di rappresentanza, formante allora, con un divisorio, un probabile ripostiglio, mentre il locale ora adibito a studio personale, permetteva il disimpegno alle soffitte della manica verso via del palazzo. Il tetto della rappresentanza era all'altezza attuale, mentre quello del passaggio è stato sopraelevato di m 4,50 dalla linea di gronda. I locali, chiaramente distinti in pianta, sono stati snodati seguendo le sinuosità dei muri, ridotti a piani intersecantisi ora con colori diversi ora con materiali diversi. Si è costruito un soppalco in abete, con struttura a vista, per i disegnatori, portato direttamente dal grande serramento esposto a nord e dalla scaffalatura a parete a tutta altezza comprendente i due piani. Il detto serramento a struttura trasversa nelle parti a parapetto è parete differenziale, forzata da due lastre di masonite temperata imbottita da fibre di lana di vetro,

domus 266
January 1952

| Studio in the Attic

Studio in the attic of a building in Turin designed by Franco Campo and Carlo Graffi: views of exterior and floor plans

| Translation see p. 556

223

Dalla porta d'ingresso, il locale di rappresentanza. Una parete a specchio, i diversi movimenti del soffitto, l'incrocio di segmenti orizzontali e verticali isolati e sospesi, annunciano l'effetto attico di frazionamento degli spazi, dei piani e delle visuali su cui gioca questo arredamento.

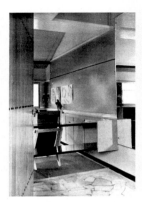

Nel soggiorno: poltrone in resinflex rosso, tappeto verde di cocco, soffitto in austrazex, piani d'appoggio laccati neri e montante bianco; serramenti in abete laccato bianco, vetri rigati; specchi tra le due finestre e ai lati; nido d'ape bianco a copertura dei tubi fluorescenti; sopra il mobile bar, pannello di masonite rivestita in resinflex grigio.

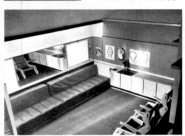

Lo studio nel sottotetto
Franco Campo
e **Carlo Graffi** *arch.tti*

Sotto: un angolo del soggiorno; essendo i locali originali sprovvisti di impianto di riscaldamento, si è pensato di comporre liberamente i radiatori a gas con i relativi tubi di esalazione, isolati e in Vipla, tagliati da piani orizzontali portanti o di appoggio. In basso, ancora una veduta del soggiorno dall'ingresso.

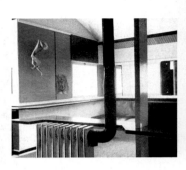

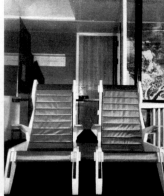

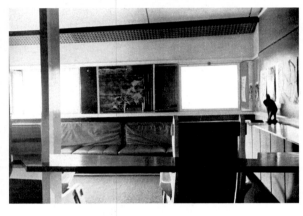

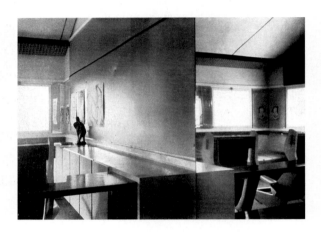

Nella colonna a sinistra la poltrona e la sedia, in acero bianco, e gommapiuma rivestita in resinflex rosso.

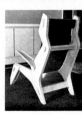

Dal locale di rappresentanza, appare, al di là della tenda di filugello, lo studio dei due architetti, e la scala che porta al locale disegnatori, nel seppolco.
Sotto: lo studio dei due architetti, con una scrivania e il tavolo, con piano rivestito in vipla rossa. Dietro le scrivanie, libreria a parete, con pannelli apribili in masonite rivestita in resinflex grigio, e pannelli fotografici scorrevoli di masonite tamburata. Montante laccato bianco, a sostegno del palchetto in abete. Pavimento in marmo bianco nero e giallo, tappeto di cocco verde.

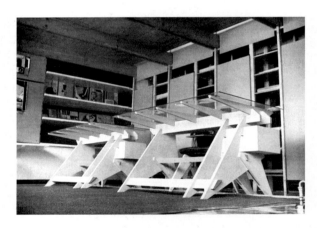

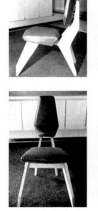

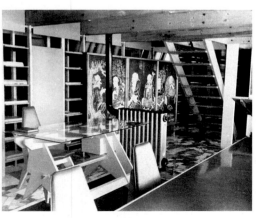

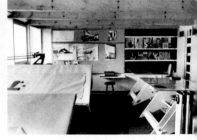

Le scrivanie nello studio degli architetti, in acero bianco, con piano in cristallo « Securit »; la fronte dei cassetti è laccata nera. Il soppalco in abete, per i disegnatori, è portato direttamente dal grande serramento esposto a nord e dalla scaffalatura a parete a tutta altezza, comprendente i due piani.

domus 266
January 1952

Studio in the Attic

Studio in the attic of a building in Turin designed by Franco Campo and Carlo Graffi: entrance, hallway, views of reception lounge, general views, chairs, views of architecture studio with desks and draughtsmen's area

224

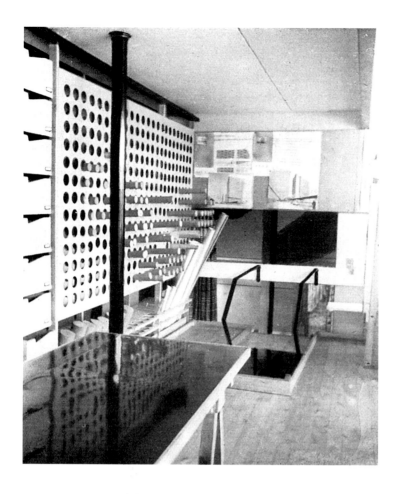

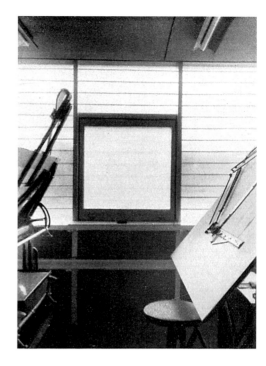

La scala che porta al locale disegnatori, sul soppalco, è in abete, con gradini in ottone e con pedata rivestita in vipla rossa. A parete, pannello portatubi di masonite, scaffali in abete a cassetti con frontale grigio. Tavolo con piano rivestito in vipla rossa. Sgabelli dei disegnatori imbottiti in gommapiuma e rivestiti in resinflex rosso.

Soffitto in austratex. Illuminazione a tubi fluorescenti: copriluce e putrella laccati in nero. Il serramento apribile è in abete smaltato bianco, e vetro rigato. Qui sotto, particolare del montante e della pensilina in abete, laccati bianchi. Sopra la pensilina, vetro rigato; il tubo del termosifone è laccato in nero.

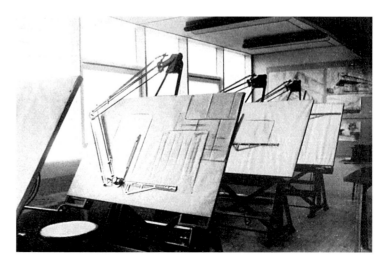

Studio nel sottotetto
Franco Campo e
Carlo Graffi arch.tti

Translation
see p. 556

Plastica
danese
del legno

Hans Olsen e Erik Buk,
arch.tti

Sono esempio, questi mobili, di
un tipico modo danese del legno,
la cui origine è la plastica pesan-
te dell'arnese primitivo, modella-
to nel legno: qui tuttavia la for-
ma non ha ancora quella sicurez-
za e sottigliezza che agli arnesi
proviene dalla necessità dell'uso.

*A fianco, poltrone, libreria e tavolino in
faggio e tek (esecutore Ove Lander). Il
tavolino da tè è costituito da tre vassoi,
per le tazze, la teiera, le paste. La libreria
è di esportazione negli Stati Uniti. Sotto,
mobili per bambini, in faggio (esecutore
Robert Rasmussen): sedile e schienale della
seggiolina e poltroncina sono in legno
dipinto; il tavolo ha un doppio piano ri-
baltabile e scorrevole per l'allungamento.*

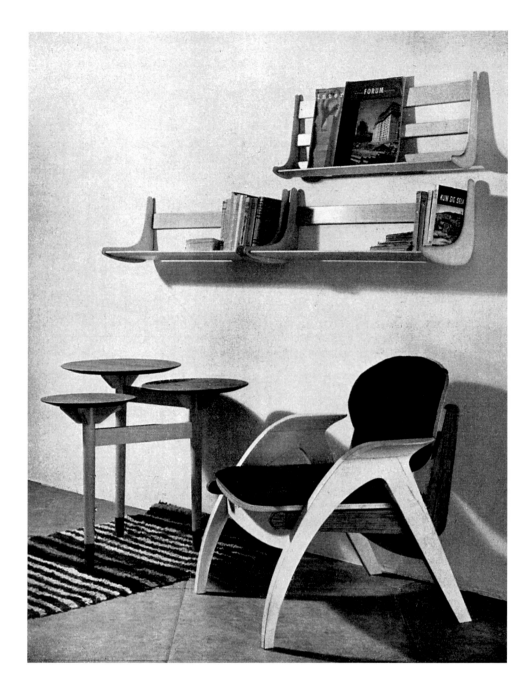

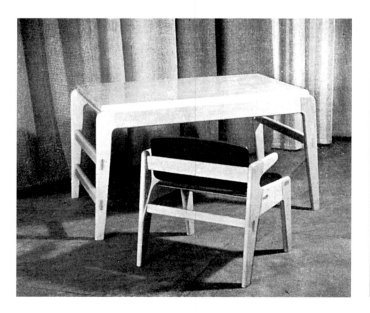

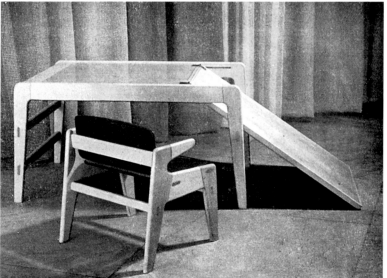

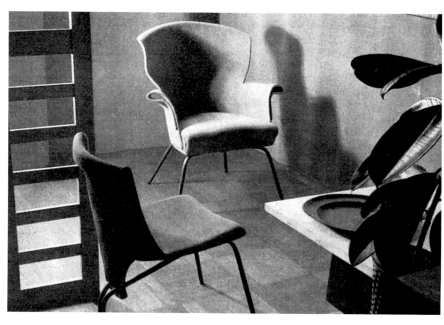

Poltrone in feltro

Eugenio Gerli
Mario Cristiani, arch.tti

Gli architetti E. Gerli e M. Cristia-
ni hanno realizzato una poltrona
(che rappresenta il prototipo) e
una sedia, usando un materiale as-
solutamente inusuale. Infatti, su
un piano di legno, sostenuto da
gambe metalliche, è fissato, a for-
mare lo schienale e i braccioli,
un foglio di grosso feltro per usi
industriali. Le particolarità di
questa realizzazione sono molte-
plici. Innanzi tutto la forma è ot-
tenuta praticando nel foglio ret-
tangolare di feltro due tagli: nes-
suno spreco quindi, nessuna per-
dita di materiale. In secondo luo-
go, il feltro può e_sere « plasma-
to » a mano, potendosi curvare
in due direzioni, e assumendo del-
le deformazioni permanenti. In
terzo luogo è molto interessante
un materiale che sia struttura e
finitura contemporaneamente; in-
fatti il bel colore grigio fondo
del feltro e il confortevole con-
tatto della sua superficie, rendo-
no superflua ogni ricopertura e
rifinitura. Più compiuta nel dise-
gno e nella composizione, la pol-
trona rappresenta veramente uno
di quei tipi da riprodursi in se-
rie, cui osta solo, al momento,
l'elevato costo dei feltri indu-
striali.

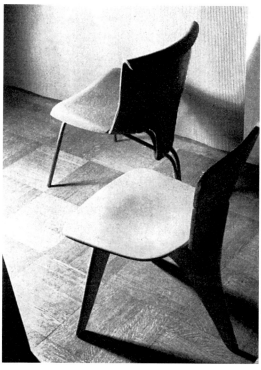

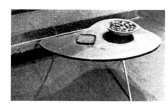

Piccoli tavoli

Robert H. Reibel

Robert H. Reibel ha studiato, per
la « Reibel Fine Furniture », que-
sta famiglia di tavolini in scala,
per telefono, per caffè, per cock-
tail, particolari perchè special-
mente leggeri e resistenti: gambe
in alluminio anodizzato, piano in
betulla naturale con spessore ver-
niciato in nero.
Si noti il portalibri semplicissi-
mo, che regge libri di diverso
spessore e diversa misura per l'e-
quilibrio dato dal loro stesso peso.

domus 266
January 1952 | **Felt Armchairs / Small Tables** | Prototype chairs designed by Eugenio Gerli and Mario Cristiani; tables and bookstand designed by Robert H. Reibel for Reibel Fine Furniture

227

Stanza d'albergo in materia plastica

M. Federico Roggero
Roberto Gabetti, arch.tti

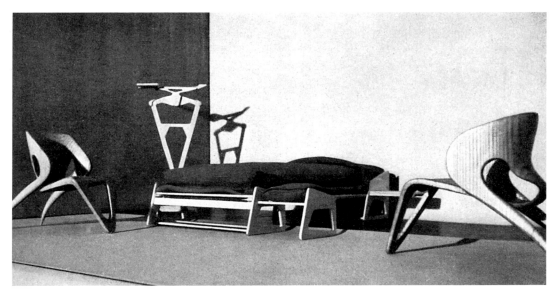

Gli architetti M. Federico Roggero e Roberto Gabetti hanno vinto il primo premio del Concorso Riv Materie Plastiche con il progetto di arredamento di camera d'albergo di cui presentiamo qui i modellini.

Gli architetti hanno inteso in questo modo impiegare la materia plastica in una applicazione tipica, che desse forma alle sue specifiche possibilità tecniche e decorative (resistenza, elasticità, colore, inintaccabilità della superficie delle lastre prodotte in vari spessori), e introducesse l'uso di questo materiale in un campo, quello dell'arredamento alberghiero, in cui, per le possibilità di una fabbricazione in serie, è più valido un impiego di queste materie.

È stata prevista una ragionevole unificazione degli elementi e la totale utilizzazione di ogni lastra, per facilitare il processo della lavorazione ed evitare sprechi, conservando tuttavia a linee e superfici le forme di una fluida composizione.

L'armadio, i cassetti, il lavabo, che qui non appaiono, sono compresi in un mobile a pannelli posto a divisione di una stanza dall'altra, lungo la parete opposta a quella contro la quale è addossato il letto; il numero dei mobili veri e propri è perciò ridotto al minimo: il letto, le poltroncine, l'ometto porta-abiti.

Il letto è costituito da elementi verticali di sostegno ricavati da una spessa lastra piana: su questi poggia il telaio elastico formato da listelli vincolati a due traverse, costituite a loro volta da listelli giustapposti a balestra. I listelli terminali verso la testiera e il fondo, si prolungano a sinistra, per reggere rispettivamente la mensola-tavolino e lo sgabello.

Le poltroncine, pensate in due tipi di poco diversi, sono ricavate ciascuna da una lastra curvata a caldo con doppie curvature.

L'ometto porta-abiti è composto da pezzi ricavati da una sola lastra, facilmente scomponibili.

Si noti che una realizzazione in compensato di questi modelli che limiterebbe in qualche parte le caratteristiche proprie alla materia plastica, non presenta alcuna particolare difficoltà.

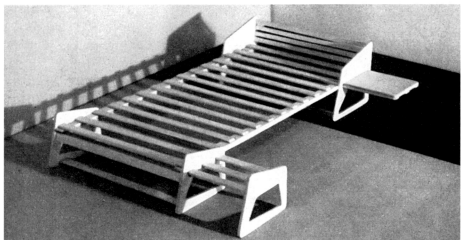

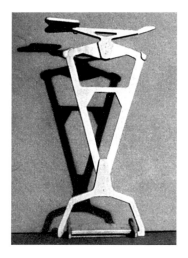

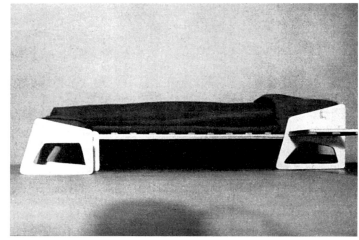

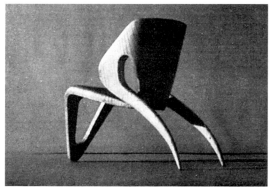

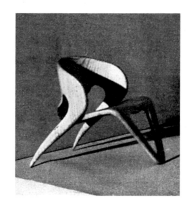

domus 266
January 1952

Hotel Room in Plastic Materials

Hotel furniture designed by Mario Federico Roggero and Roberto Gabetti that won first prize in the "Riv Materie Plastiche" competition

228

domus

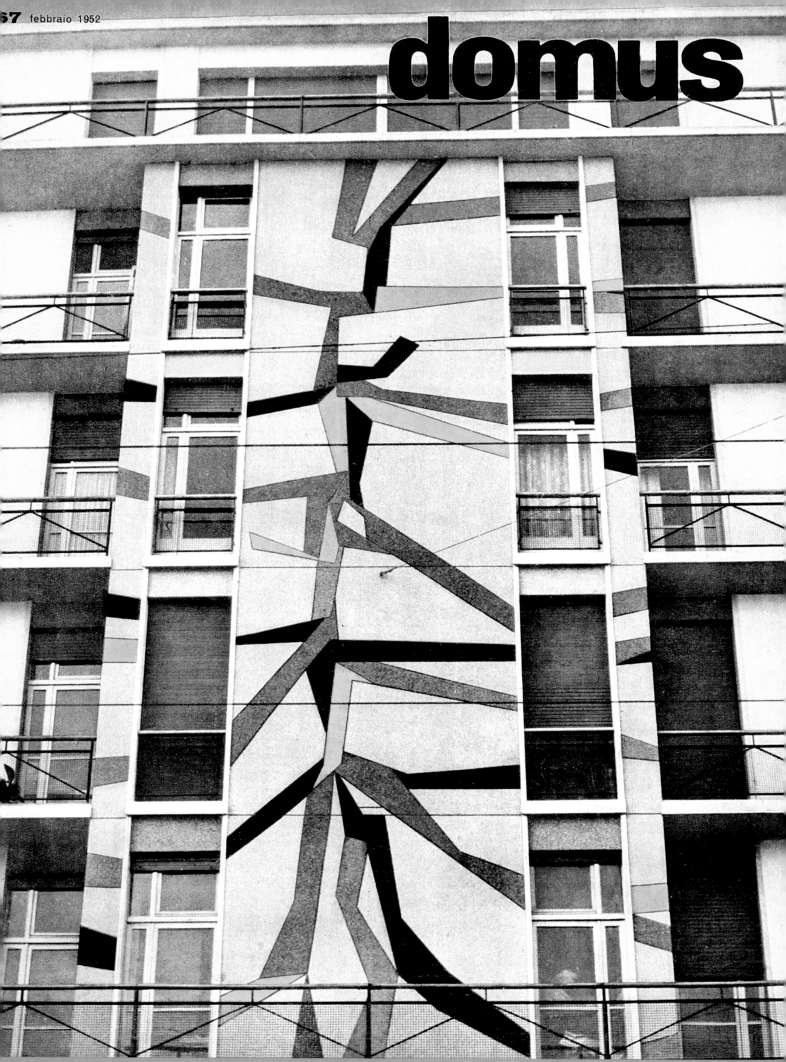

domus 267
February 1952

Cover

domus magazine cover showing an apartment building in Milan designed by Marco Zanuso with *Fulget* mosaic on façade designed by the painter Giovanni Dova: view of façade

Astrattismo per una facciata

Marco Zanuso, arch.

foto Casali

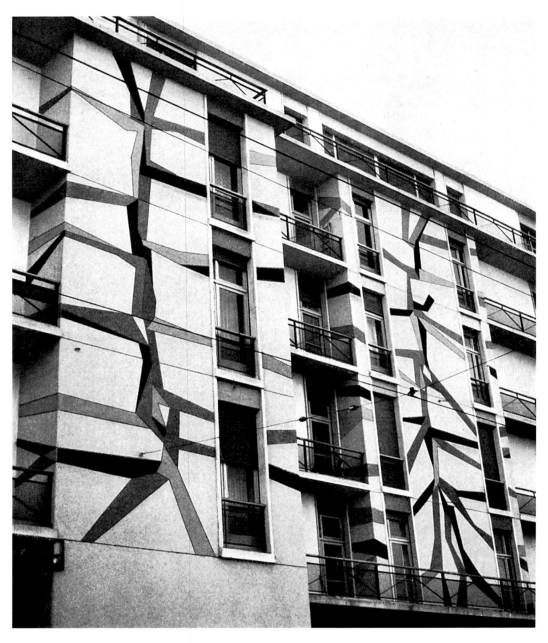

Marco Zanuso, arch.: casa a Milano; la facciata è rivestita in mosaico Fulget su disegno del pittore Giovanni Dova.

V'è una architettura-architettura e, specie nel passato, una architettura dedicata.

Chiese antiche e belle hanno facciate dedicatorie, e le loro statue e i loro emblemi scolpiti non sono statuaria ma architettura dedicatoria. Cattedrali eroiche, han guglie dedicatorie, con issate statue di Santi.

Palazzi maestosi han facciate dedicatorie, son dedicati allo splendore della casata, sono architetture emblematiche, son stemmi architettonici, son scenarii di gloria « in linguaggio architettonico », e non « in architettura » (penso a certi palazzi di Venezia col loro « davanti », e di dietro e di fianco — e magari di dentro — sono un'altra cosa). Belle case e ville eran dedicate a mitologie con freschi e statue. *Dicatae.*

A cosa dedicheremo quelle « pareti della strada » che son le nostre facciate, (che son la nostra sola — e falsa — espressione d'architettura finchè non potremo costruire « sempre » degli edifici isolati? Ma quando, a Milano, capiranno certe cose?).

Noi le dedicheremo alle arti, ai miti astratti delle arti d'oggi, agli artisti. Già io vedendo certi bianchi e neri di Vedova (avete notato come è carta da lutto, vedovile, il Vedova? *nomen omen*) li immaginai subito giganteschi paludamenti di facciate in marmi bianchi e neri, o a colori, a render sonore, cantanti e fantastiche le nostre strade, le nostre piazze, il nostro paesaggio urbano. Ma, dove noi non riusciamo, ci sono uomini coraggiosi che fan le prove per noi. Uno di questi è Zanuso, il più spericolato fra noi architetti. Ed ecco sorgere a Milano questa casa, dedicata a Dova. Che avesse da esser Zanuso, a far questa prova per tutti noi, era giusto, per suo temperamento, per sua vocazione, per suo destino, ed era legittimo perchè « il colore nell'architettura » è cosa che lo agita, come s'è visto alla Triennale nella sezione da lui proposta ed attuata.

È un fatto che dal bianco e nero lineare dei trattati antichi e fotografico dei libri moderni, noi siam portati ad una idea « bianca » dell'architettura in genere (e specie della classica; quella gotica fu poi davvero bianca — *quand les cathédrales étaient blanches* — ed ora è nera), siamo portati ad un'idea esclusiva d'architettura-volume, ad un'idea di architettura d'una sola pietra: infatti restiamo sempre perplessi (e, confessiamolo, urtati, come privati dai fantasmi d'un sogno « in bianco ») sapendo come Greci e Romani colorivano certe parti delle loro architetture. *Gio Ponti*

domus 267
February 1952

Abstract Designs for a Façade

Apartment building in Milan designed by Marco Zanuso with *Fulget* mosaic on façade designed by the painter Giovanni Dova: views of façade and balconies

230

foto Casali

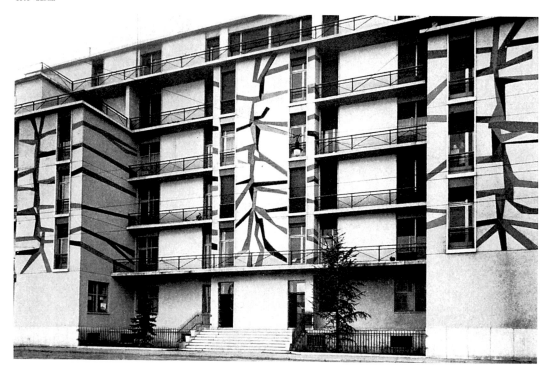

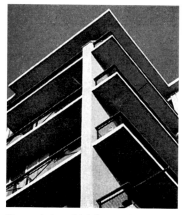

Un particolare dei balconi sul retro della casa, e due vedute della facciata sulla strada.

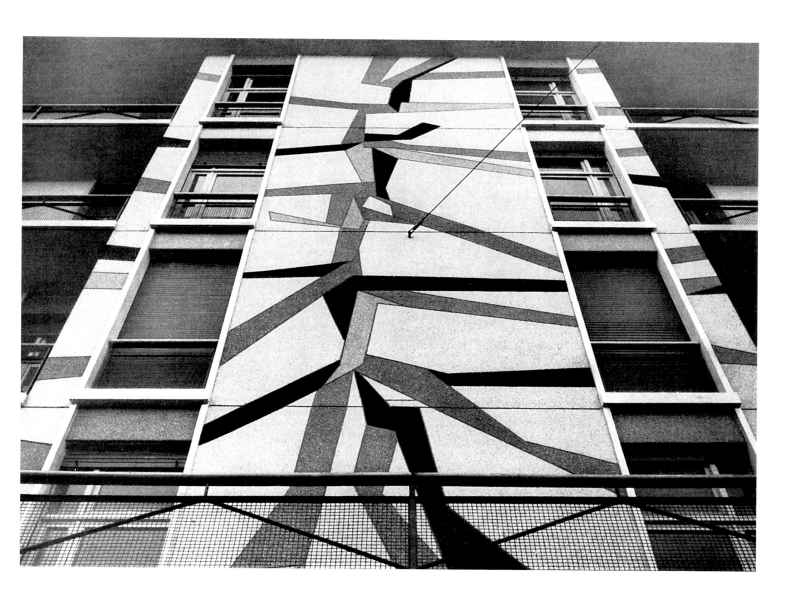

Translation see p. 556 Continuaz. vede p. 557

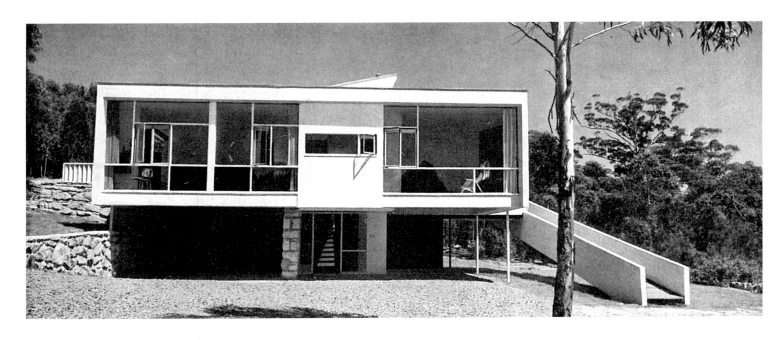

Casa nei pressi di Sidney, Australia

Harry Seidler, arch.

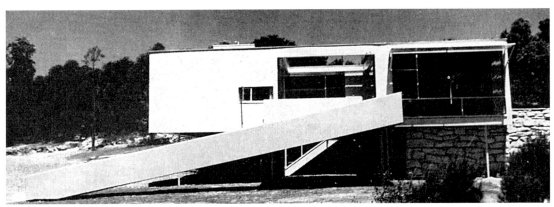

Questa casa caratterizzata da alcuni motivi tipici — il volume quadrangolare, massiccio, a fiancate chiuse, il solido sbalzo dal terreno, contrastante con gli esili pilastri, gli spessori evidenti e squadrati, i segmenti di muro rustico esterno di « ancoraggio » al terreno — sorge nelle vicinanze campestri e aperte di Sidney. La casa, a un piano, è posta a sbalzo su terreno in pendio, al quale è raccordata da una lunga rampa laterale esterna, sospesa. Il volume quadrangolare della costruzione è forato, al centro, da un, per così dire, vuoto di alleggerimento, e da un lato, da un vano a cielo aperto, una terrazza interna (protetta dal vento) la cui maggior parete in muratura è coperta da un grande dipinto a fresco (oggi la pittura o è scomparsa, il quadretto, o, per non scomparire, ha seguito lo stesso procedimento per cui l'architettura si è semplificata in elementi ingranditi e interi; è diventata parete).

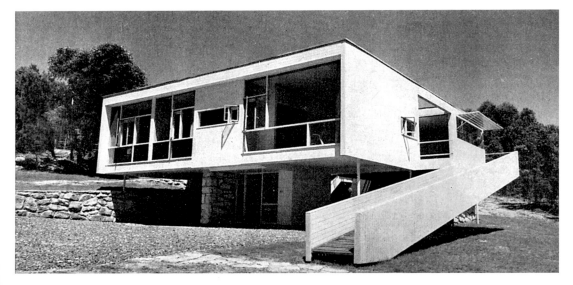

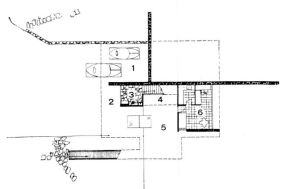

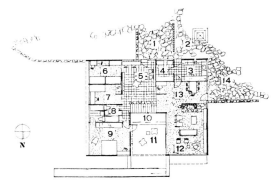

Piante

1 androne per le auto
2 ingresso
3 spogliatoio
4 ripostiglio
5 giochi
6 studio

1 corte gioco per bambini
2 corte di servizio
3 cucina
4 dispensa
5 stanza da gioco
6 stanza letto per 2 bambini
7 stanza letto per 1 bambino
8 bagno
9 stanza letto genitori
10 corte interna
11 soggiorno all'aperto
12 soggiorno
13 pranzo
14 pranzo all'aperto

domus 267
February 1952

House near Sydney, Australia

Rose Seidler House at Turramurra, near Sydney, designed by Harry Seidler: front, side and angeld elevations, floor plans, terrace/deck, view of interior from outside

Il dipinto parietale, dell'architetto stesso, nella terrazza interna: di notte è illuminato da luce fluorescente incassata nella cornice superiore.

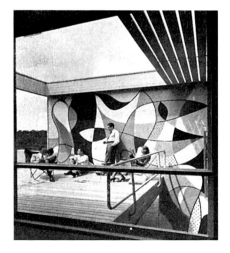
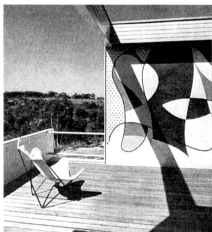

←

La casa quadrangolare sporge a sbalzo dal pendio: la rampa esterna sospesa porta alla terrazza interna centrale, per il soggiorno all'aperto protetto dal vento. In facciata le aperture delle stanze da letto.

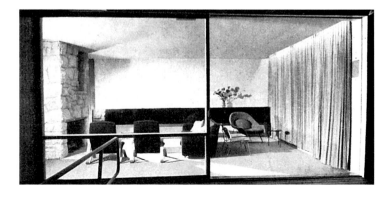

←

La pianta è molto semplice e libera: una grande stanza da gioco centrale separa la zona diurna e la notturna, e può, facendosi scorrere delle cortine, essere annessa al quartiere dei ragazzi o al soggiorno dei grandi. I bracci esterni di muro individuano nello spazio intorno alla casa una corte di servizio, una corte per i giochi, una corte per il pranzo all'aperto.

Una casa di predilezioni

Casa di due sposi a Milano

Una casa può essere una « composizione » nella distribuzione delle cose sulle pareti e nello spazio; oppure, come questa, può adunare delle predilezioni, senza comporle affatto, senza mescolarle, tenendole anzi distanti l'una dall'altra come cose predilette sì, ma scelte in tempi diversi, con umori diversi, secondo le amicizie, e come si fa con amici che non si ricevono tutti assieme. Qui gli ambienti son visitati volta a volta da Ponti (ma è la visita di un parente), da Fornasetti invadente che lascia le sue impronte grafiche sui mobili, da Salvatore Fiume visitatore inquietante che arriva da una delle sue torri umane e scende le scale a cavallo, infine da Carlo Mollino che ha lasciato sedie-cavallette e poltrone plastiche di tanto formale sussiego che quei di casa, in piedi, ogni volta gli chiedon mentalmente il permesso: « Possiamo sedere? ».
Tapio Wirkkala, Lucio Fontana, Ruth Brvk, Fausto Melotti, Paolo De Poli inginocchiatisi han lasciato per terra come offerte di devozione le loro ceramiche, i loro vetri, le loro ciotole di legno e di smalto.

Nella camera da letto, grande armadio a muro stampato da Fornasetti in bianco e nero, pareti in carta gialla, letto di Gio Ponti in radica di noce.

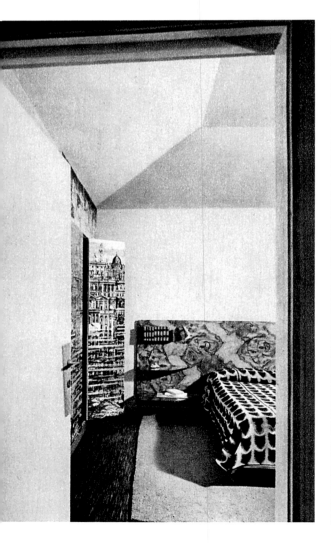

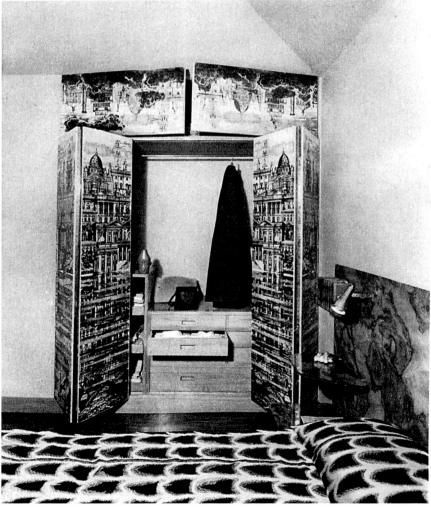

*Nella camera da letto, dipinto e co-
lomba in gesso di Salvatore Fiume;
scrittoio di Gio Ponti stampato da
Fornasetti, contenente ceramiche di
Melotti.*

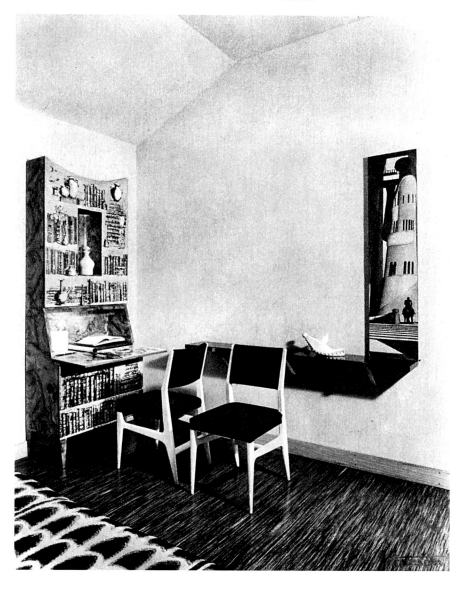

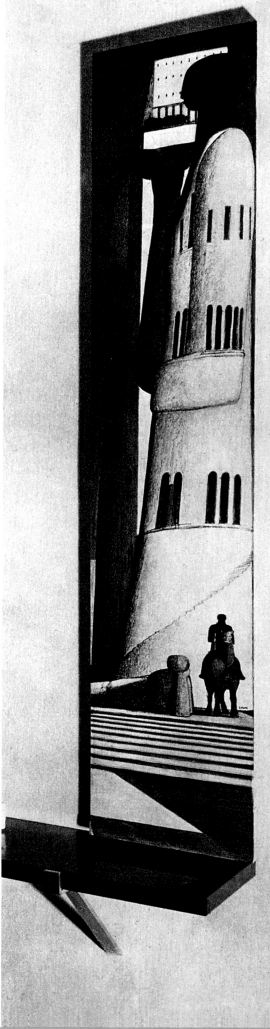

*Nel soggiorno pranzo, divano, pol-
trone e sedie di Carlo Mollino, ri-
vestite in resinflex giallo e verde
mela; tavolo in cristallo, con gamba
in ceramica di Melotti.*

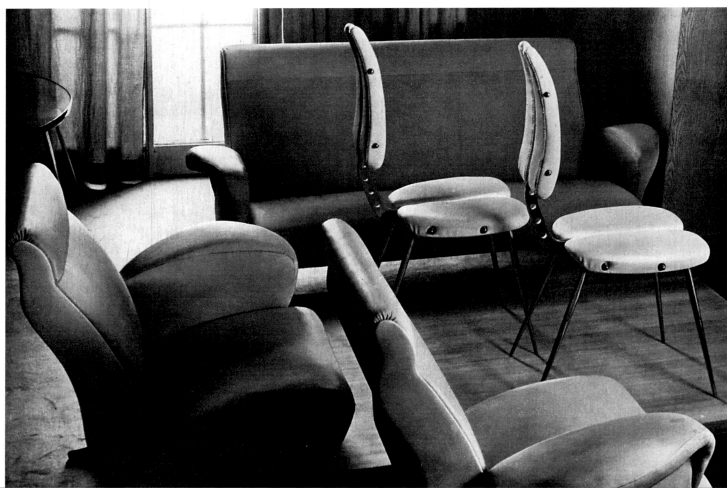

domus 267
February 1952

│ **A House of Predilections**

Interiors of a house for a couple in Milan designed by Gio Ponti and Piero Fornasetti:
living/dining room with furniture designed by Carlo Mollino and wooden platters
designed by Tapio Wirkkala

236

Nel soggiorno pranzo, tavola in legno finlandese; piatto in compensato scavato di Tapio Wirkkala, formelle in ceramica di Ruth Bryk, « battaglia » in ceramica di Lucio Fontana, vaso in cristallo di Tapio Wirkkala, ciotola in smalto di Paolo De Poli.

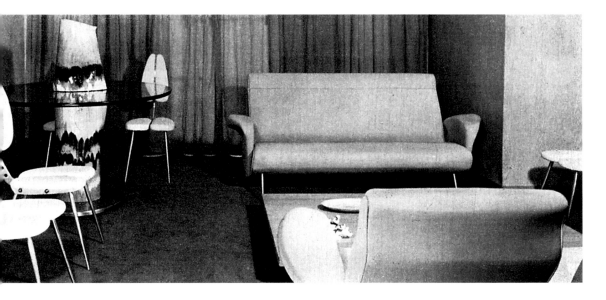

« Singer & Sons » è la intestazione, gotica nei caratteri, di una delle più serie e antiche fabbriche di mobili di New York, ben nota per la sapiente esecuzione di pregevoli mobili « in stile ». « Modern by Singer » è stato quindi un motto che ha colpito vivamente le orecchie dei newyorkesi; ma il lato caratteristico di questa « rivoluzione interna » dei Singer è stato la coerenza del loro esperimento, inteso a individuare mobili moderni che rinnovassero, nella eccellenza di esecuzione e di linea e nella qualità del materiale, l'eleganza propria dei vecchi mobili; sempre entro i limiti imposti al virtuosismo formale ed esecutivo dalla produzione in serie. Secondo questi intendimenti i Singer hanno scelto e realizzato i disegni di architetti italiani: questo è il primo esperimento, ed ha introdotto nella loro produzione quaranta pezzi nuovi, presentati al pubblico americano in novembre, dopo due anni di lavoro, e destinati ad aumentare. Ai nomi degli italiani — De Carli, Mollino, Parisi, Ponti — si aggiunge quello americano di Bertha Schaefer. Questi sono alcuni dei pezzi della collezione.

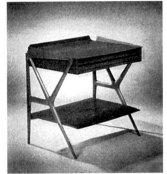

Dall'alto, cinque pezzi di Ico Parisi; due tavolini da cocktail, un piccolo tavolo a due piani, e due tavolini in scala; tutti i pezzi sono in noce.

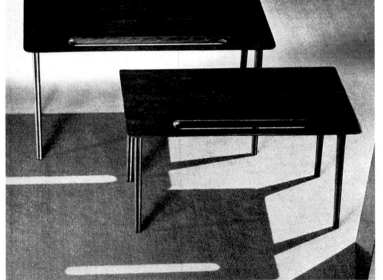

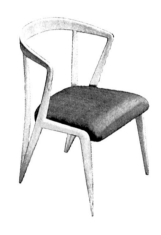

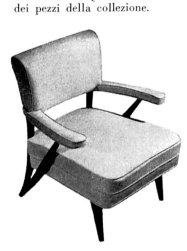

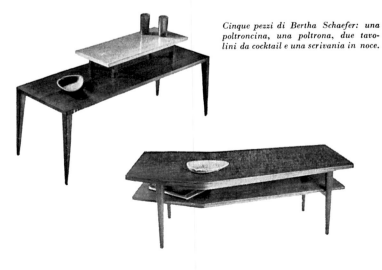

Cinque pezzi di Bertha Schaefer: una poltroncina, una poltrona, due tavolini da cocktail e una scrivania in noce.

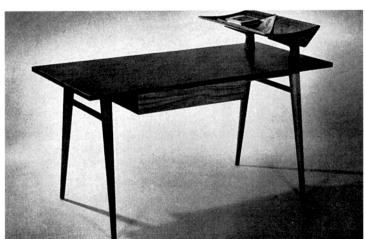

domus 267
February 1952

| 'Modern by Singer'

Furniture for Singer & Sons: tables designed by Ico Parisi; desk, chairs and cocktail tables designed by Bertha Schaefer; case furniture and chairs designed by Gio Ponti; coffee table designed by Carlo Mollino; armchair and side chair designed by Carlo De Carli

238

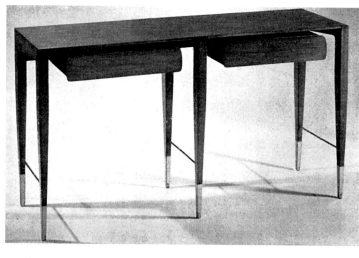

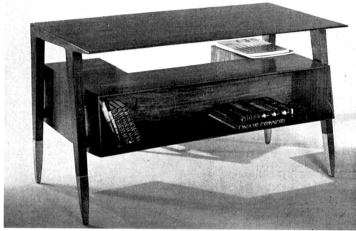

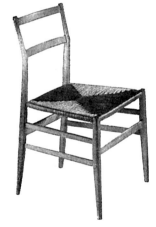

Sette pezzi di Gio Ponti: un tavolo, una scrivania, una libreria a parete, una madia, una poltrona in noce, e due sedie in frassino.

A sinistra, un tavolino di Carlo Mollino; sotto, poltrona e sedia di Carlo De Carli.

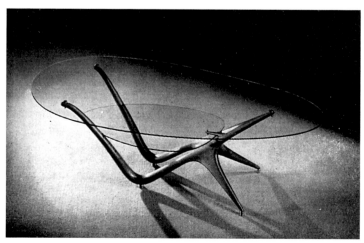

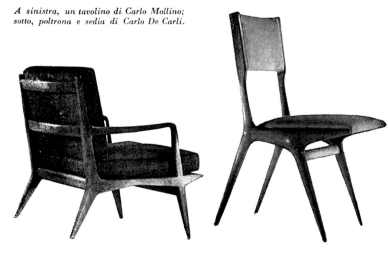

| Cover

domus magazine cover showing interior of Rinascente department store in Milan
designed by Carlo Pagani

foto Casali

Senza aggettivi

Gio Ponti

La sediolina che qui vedete è la protagonista di una singolare ventura. L'avevo ideata semplicemente, rapidamente, senza tante complicazioni, per dotare la produzione di una ditta (i simpaticissimi « figli di Amedeo Cassina » di Meda) ditta rinomatissima fra i seggiolai nella nostra Brianza, di quel tipo di sedia verso il quale penso si debba sovratutto tendere, una sedia cioè leggera e forte nello stesso tempo, di sagoma giusta, di prezzo basso. Una sedia - sedia, modestamente, senza aggettivi, cioè una sedia normale con « quelle » qualità, e non una sedia con aggettivi (sedia razionale, sedia « moderna », sedia prefabbricata, sedia organica ecc.): no, una sedia-sedia e basta, leggera, sottile, conveniente; quando si va bene si va — ripeto sempre — dal pesante al leggero, dall'opaco al trasparente, dal costoso al conveniente. Questa sedia è leggera, costa poco (sulle cinquemila), è fortissima, e se andate dai Cassina vi daranno spettacoli emozionanti di lanci di queste sedie che ricadono dopo voli vertiginosi, in alto ed in lungo, rimbalzando e non rompendosi mai (nessuno fabbrica a quel prezzo sedie forti come i figli Cassina, questi straordinari pezzi d'uomini famosi ormai in tutto il mondo per la passione con la quale fanno le loro sedie e poltrone ed eseguono con esse giochi acrobatici ed esercizi di forza per dimostrarne l'imbattibile solidità: entrare nella loro fabbrica è pericoloso perchè le sedie volano continuamente in questi incredibili collaudi).

Ma torniamo a questa nostra sedia-sedia, e vediamo quel che le è capitato: questa sedia di frassino nazionale (il più forte), impagliata con striscie di materia plastica di bellissimi colori, studiata con piacere, e con facilità, ed in poco tempo (fare le cose giuste è facile e piacevole, difficile è capire quali sono giuste), questa sedia modesta e brava, questa sedia cenerentola, la si è portata alla Triennale. E qui, a palazzo, è cominciata la ventura della nostra cenerentola sedia. Nel confronto con altezzose sedie con aggettivi, proposte dalle riviste di tutto il mondo, con le sedie inquietanti d'autori illustri, con le sedie complicate con *pedigree* e con papà e mammà, questa sedia-sedia, venuta su da sè, questa povera sedia qualunque verginella ed innocente, è stata

pian piano accolta come una rivelazione; essa, la vera « sedia di sempre », la sedia che c'era già, la sedia preesistente, è stata accolta come « la novità », come l'invenzione della sedia: è stata fotografata, è stata comperata, è stata esportata in America e in grossi quantitativi (contesa da varie ditte): da Francia ed Olanda è stata chiesta la « concessione » per ripeterne lassù il modello: è stata scelta per essere esposta a Londra nella mostra del CIAM, e forse non finirà qui: dall'ago al milione.

Morale della favola: nel parossismo inventivo di questo nostro tempo, nell'inquietudine creativa, nell'ansia di esprimersi anche attraverso la forma di un chiodino, ci si è allontanati tanto dalla spontaneità, dalla verità, dalla naturalezza e semplicità delle cose, che l'apparire di una cosa soltanto giusta, spontanea, *vera*, naturale e semplice si vede che sbalordisce ed è causa di successi assolutamente inaspettati.

Morale di questa morale: torniamo alle sedie-sedie, alle case-case, alle opere senza etichetta, senza aggettivi, alle cose giuste, vere, naturali, semplici e spontanee. (Prima parentesi: io non mi contraddico quando dico anche che amo le sedie di Mollino: io le amo come « sedie di Mollino », cioè come espressione di una personalità che va al di là — anzi che è sempre al di là — delle sedie e di ogni cosa: mi capite? Quando invece penso alle sedie e basta, io penso alla sedia che ho fatto per Cassina [che non è la sedia « di Ponti » ma è la sedia fatta da Ponti, come Ponti pensa la sedia]. Fate tutti così; e come io non faccio il Mollino, per rispetto a Mollino, non mollineggiate: fate delle sedie anche migliori di questa mia, e che costino meno: renderete un servizio prezioso a tutti, al consumatore, al produttore, ed alla intelligenza chiara dei problemi). (Seconda parentesi: io, sperimentato questo successo, mi son buttato a corpo morto su questa via. Farò case-case — e non case organiche, razionali, o d'altra etichetta — farò letti-letti, armadi-armadi, uffici-uffici, ecc. ecc., e nel campo dei mobili annuncio una grande novità: un tavolo di legno leggero e forte, economico, composto semplicemente di un piano rettangolare con agli spigoli quattro gambe verticali. Vedrete! Lo presenterò e lo fotograferanno dall'alto, dal di sotto, di fianco, in prospettiva, ecc., se lo contenderanno, lo esporranno, lo esporteranno, e mi chiederanno la concessione di fare un tavolo così, di fare il tavolo semplice, originario, il tavolo *di prima*, di sempre. Come è buffo il mondo!).

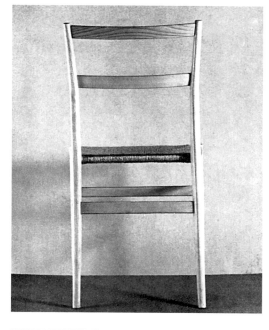

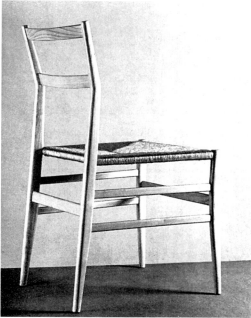

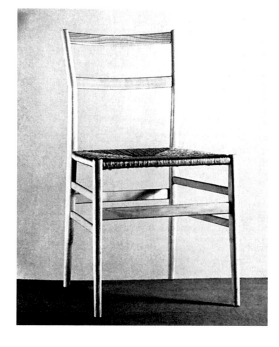

Sedia in frassino, con sedile in cellophane colorato: disegno di Gio Ponti, esec. Cassina, Meda

domus 268
March 1952 | **Without Adjectives** | *Leggera* chair designed by Gio Ponti for Cassina | Translation see p. 558

241

Nuove scrivanie componibili

Alberto Rosselli, arch.

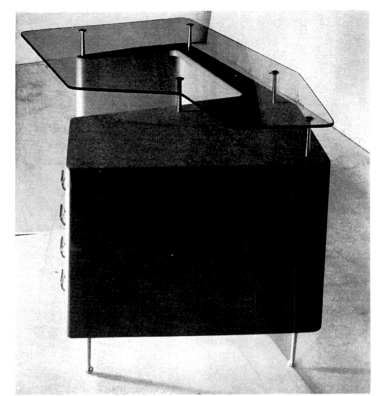

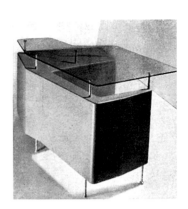

La scrivania ad una sola cassettiera. Il cristallo è conformato per lasciare lo spazio per l'appoggio del telefono a destra.

Questi differenti modelli di scrivanie sono stati disegnati per la Vis (Vetri Italiani di Sicurezza) in considerazione dell'impiego di alcuni materiali moderni particolarmente adatti, e tenendo presente l'esigenza di fornire all'industria elementi componibili, di semplice montaggio e con il massimo numero di combinazioni. Si è concepita quindi una cassettiera tipo che con la giunzione di due altri elementi permette di realizzare gran parte delle forme normalmente in uso ed alcune nuove, e di mantenere una unità formale fra i vari modelli. L'impiego del cristallo «Securit» per i piani di appoggio e per i frontali dei cassetti ha fornito la possibilità di svincolarsi dalle forme tradizionali: i cristalli distaccati dalle cassettiere possono essere conformati secondo le particolari esigenze dell'uso.
Il sistema di costruzione e di rivestimento delle cassettiere presenta particolari nuovi. L'involucro è in compensato di legno e l'intera forma, ad esclusione dei cassetti, è stata rivestita con un tessuto di materia plastica (Vinilpelle) perfettamente aderente, lavabile e a differenti colorazioni. Le maniglie, gli attacchi dei cristalli ed i sostegni delle cassettiere sono in ottone.

La cassettiera tipo permette la combinazione di vari tipi di scrivania. I frontali dei cassetti sono in cristallo «Securit» sabbiato, le maniglie ed i sostegni in ottone. Il rivestimento è in «Vinilpelle».

La composizione di due cassettiere senza altri elementi fornisce la scrivania con posti affacciati. Il piano di cristallo di forma quadrata, andrà fissato agli appositi sostegni.

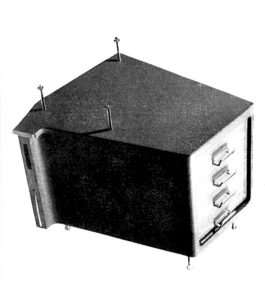

Con pochi elementi tipo si realizzano differenti composizioni

I cassetti in legno, ottone e «Securit»

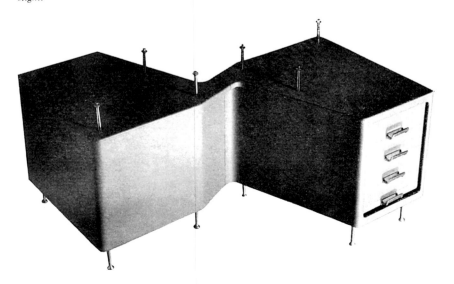

domus 268
March 1952　　**New Component Desks**　　Desk designed by Alberto Rosselli for Vetri Italiani di Sicurezza (VIS) with *Securit* glasstop

242

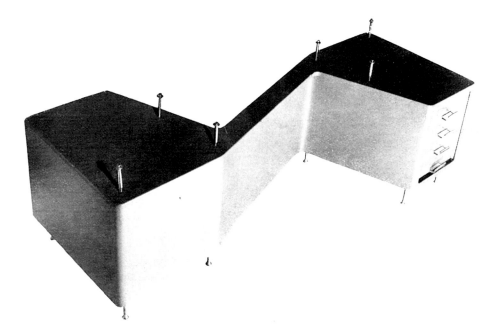

Un'altra più grande scrivania con posti affacciati, realizzata con l'interposizione fra le cassettiere dell'elemento di giunzione. Sopra verrà agganciato il piano di cristallo.

Due viste del modello a due cassettiere; il cristallo fissato ai sostegni in ottone è tenuto a sbalzo verso chi siede.

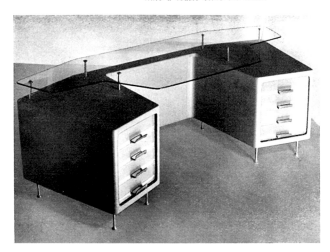

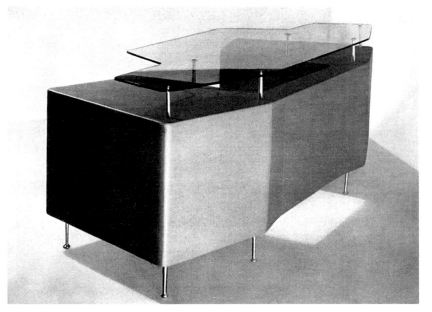

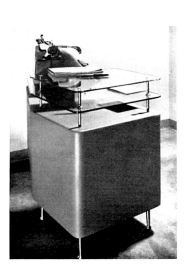

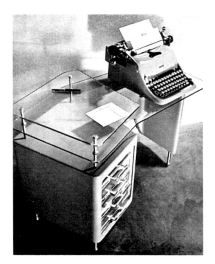

Il tavolo per macchina da scrivere ha le stesse caratteristiche tecniche e formali delle scrivanie. È prospettata anche una interessante applicazione con lastre su differenti piani.

Translation see p. 558

Alcuni documenti di Campo e Graffi sull'impiego del cristallo "Securit"

Franco Campo e
Carlo Graffi, arch.tti

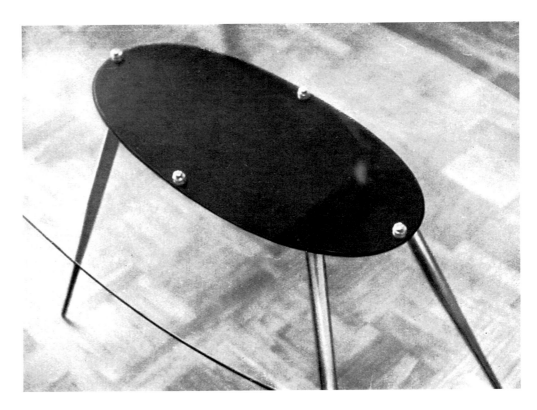

Come è stato annunciato (Domus febbraio n. 257) ai giovani architetti Campo e Graffi, è stato conferito il premio Vis Securit-Domus di L. 1 000 000 per il 1951. Qui presentiamo in parte la documentazione dell'impiego del cristallo « Securit » che essi hanno portato al concorso. Diciamo in parte perchè Domus ha già pubblicato lo studio degli architetti stessi (n. 266), l'arredamento di una villa (n. 256) in cui l'impiego del cristallo « Securit » è stato da essi realizzato con grande ingegnosità. Segnaliamo l'iniziativa, lo spirito, l'impulso che questi loro lavori esprimono. Si notino in questi esempi alcune cose che possono divenire classiche: il tavolo ovale in « Securit »; l'insegna di negozio su cristallo, staccata dalla facciata e che non ha contatti con la vec-

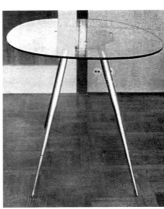

Un esemplare tavolo in cristallo

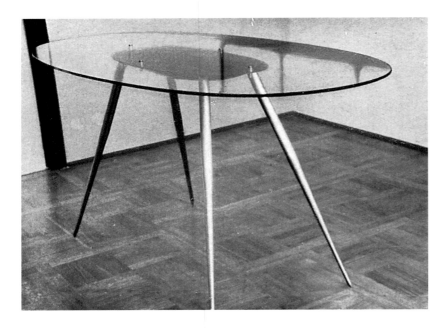

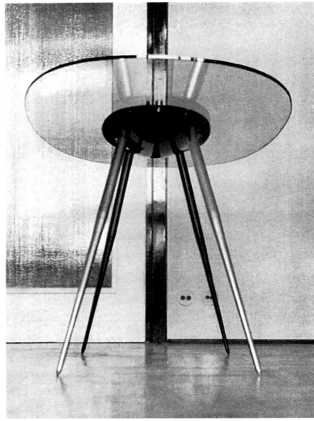

Il cristallo « Securit » trasparente è elemento costitutivo di questo tavolo da pranzo in lamiera, che può diventare classico.

chia architettura e la lascia vedere intatta (esatto); la statua a muro, sottolineata dalla mensola in cristallo; la balaustra di scala con cristalli sagomati, in una composizione di forme piane lucide e trasparenti; il parapetto laterale del balcone in cristallo.

Campo e Graffi fra tutti e due non fanno cinquantatre anni; è con piacere che la Giuria ha attribuito loro il premio d'un milione e la Vis l'ha consegnato loro in una cerimonia senza accademia.

Con le opere che parzialmente illustriamo, Campo e Graffi sono stati designati al Premio. Dice la relazione della Giuria: « Un complesso di opere varie, esteso dai mobili agli ambienti, alle scale, ai mezzi di trasporto, ai negozi, alle insegne, documentato nella partecipazione di due giovanissimi, di due neolaureati assistiti da un ingegno vivace e da una straordinaria facoltà d'appassionato impegno, gli architetti Franco Campo e Carlo Graffi, presentatisi tanto come studenti — e con una partecipazione generosa nella presentazione delle tavole e nella espressione grafica — quanto come professionisti laureati, con un complesso di pronte realizzazioni varie e singolari, animate sempre da una emozione e da un impulso interiore, da una passione per le difficoltà e per lo sforzo che le vince, da una volontà realizzatrice, sposata a volte ad invenzioni rischiose e magari a constatabili errori — i loro bei vizi giovanili — e a volte ad ideazioni precorritrici, di una rara acutezza di intuizione. Queste circostanze, questa volontarietà, questo senso di iniziativa e di impegno, tanto vivo, hanno più particolarmente indotto in questo primo conferimento del Premio Vis 1951 la Giuria a de-

Il "Securit" nell'arredamento

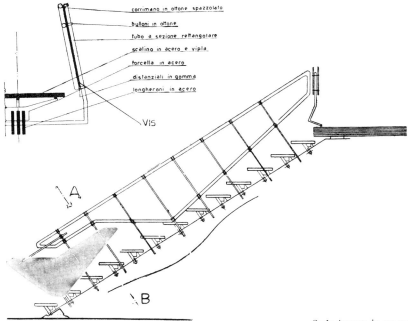

corrimano in ottone spazzolato
bulloni in ottone
tubo a sezione rettangolare
scalino in acero e yipla
forcella in acero
distanziali in gomma
longheroni in acero

VIS

Scala interna in un negozio: la lastra di «Securit» tagliata in forma libera completa la balaustra senza appesantirne l'aspetto acrobatico e di tensione.

Sopra, la scrivania dello studio degli architetti, già illustrato in Domus n. 266; la scrivania è in acero con piano in «Securit».

Translation
see p. 558

Particolari dell'arredamento da noi già pubblicato su Domus n. 256 ed essenzialmente fondato sui giuochi magici di prospettiva e di dimensioni che il « Securit » con la trasparenza e la rifrazione opera sulle reali misure degli spazi.

Sopra, la lastra in «Securit» sotto il frammento di scultura le fornisce un basamento perfetto che la sottolinea distaccato senza appesantirla.

Il " Securit " nell'architettura

Una lastra di « Securit » trasparente funge da parapetto laterale di un balcone e permette, in questo punto, all'architettura un inatteso giuoco di vuoti e di pieni.

terminargli il carattere di premio destinato più che a riconoscere una eccellenza raggiunta in problemi risolti, a premiare il coraggio nell'affrontare problemi, nell'impegnarvisi a fondo; un premio destinato agli impegni dell'intuizione, un premio al cimento, alla creazione. Tutti gli architetti e gli ingegneri debbono sapere da questa prima assegnazione del Premio Vis che se esso può anche risolversi domani nella giubilazione di una persona e di un'opera che lo meriti straordinariamente, può essere anche un premio conferito alle virtù volontarie della iniziativa; debbono sapere che tutti possono aspirarvi, che questo premio « li attende tutti » che non vi è limite per aspirarvi nè nella maturità nè nella gioventù; che se il premio può essere, come ora, anche per i giovanissimi, esso non è soltanto per i giovani di anni perchè la giovinezza creativa è una età perenne ed è un'altra cosa che la gioventù anagrafica; che quindi tutti gli architetti e ingegneri possono ricevere questo premio anche « più volte », non cioè come una consacrazione una volta tanto ma come un premio all'impegno, al coraggio creativo, e realizzativo e sperimentativo, all'iniziativa dello spirito, alla fantasia: ognuno lo può sperare e pretendere nel corso della sua attività ».

Il "Securit" nell'arredamento.

Lastra di « Securit » su un banco di vendita e su una mensola per negozio.

Iscrizione moderna su facciata antica, risolta con il "Securit".

Una soluzione per le iscrizioni esterne al neon: esse, disposte su una lastra di « Securit » trasparente e senza cornice, o su una lastra inquadrata « distaccata » dalla parete, lasciano intatta la facciata antica.

Translation
see p. 558

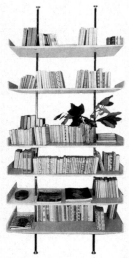

Tre librerie

Angelo Mangiarotti, arch.

La libreria di nuovo disegno che qui presentiamo può interessare moltissimo la produzione in serie, per le sue qualità di materiale, di struttura e di finitura.

La libreria è costituita da una pura struttura portante, consistente in due montanti in tubo quadro laccato nero, con attacchi al pavimento e al soffitto e tiranti in ottone lucido, e da una serie di ripiani in compensato di betulla Avio, lucidati. Si osservi come dal centro di ogni ripiano, verso le due estremità, lo spessore della lastra si assottigli, poiché i compensati si arrestano uno dopo l'altro a scala, secondo una logica costruttiva che esprime la funzione di mensola della parte terminale. La rigatura in rilievo che ne deriva, nella parte sottostante del ripiano, costituisce anche un motivo di decorazione, l'unico: l'assottigliamento dei labbri dei ripiani, accentua la leggerezza della struttura che, benché costruita per portare un grande carico, nell'aspetto appare come composta da una serie di *fogli* sottili infilzati da due *bacchette* e trattenuti da legamenti essi pure notevolmente sottili.

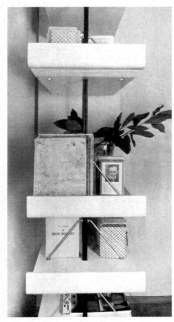

La libreria vista di costa mostra la propria leggerezza: il risvolto delle mensole fa da ferma-libro. Sotto: la disposizione scalare dei compensati è motivo decorativo.

foto Casali

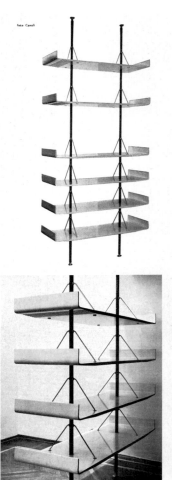

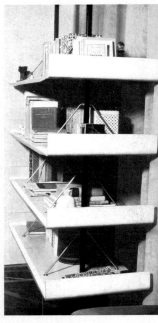

La distanza fra i ripiani è variabile: la larghezza dei ripiani sgombri permette un grande carico e una molteplice disposizione degli oggetti.

In questa parete attrezzata a libreria i ripiani d'appoggio, trasparenti, quasi non si vedono, e i libri si compongono, sospesi, contro il fondo, a pannelli di mogano molto venato, come oggetti di un vecchio *trompe l'oeil*. Materiali e finiture accuratissimi: i lastroni di mogano hanno una larghezza costante, e in senso verticale sono disposti liberamente. Mensole e reggilibri in ottone lucido, ripiani in cristallo temperato. Le mensole scorrono su registri in ottone, incassati nei pannelli di mogano. Soffitto bianco, pareti bleu scuro.

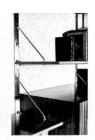

Questa parete - libreria, comprende, oltre ai libri e ai cassonetti sospesi, oggetti antichi e curiosi che acquistano un valore decorativo inatteso dall'essere esposti in frammento ed inclusi, impaginati, nella composizione.

Montanti in piattina d'ottone, fissati a parete; ripiani in compensato di mogano rigatino, tiranti e attacchi in ottone lucido. I ripiani e i tre cassonetti possono essere spostati secondo la posizione dei fori nei montanti di ottone a parete.

Nelle due piccole foto, a sinistra, particolari degli attacchi dei ripiani e dei cassonetti.

Angelo Mangiarotti, arch.

foto Casali

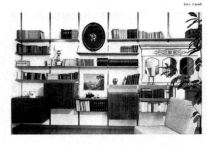

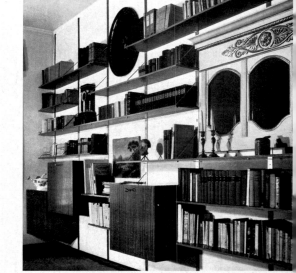

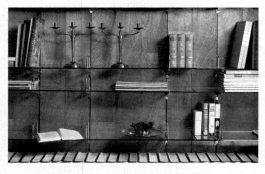

Per la casa moderna

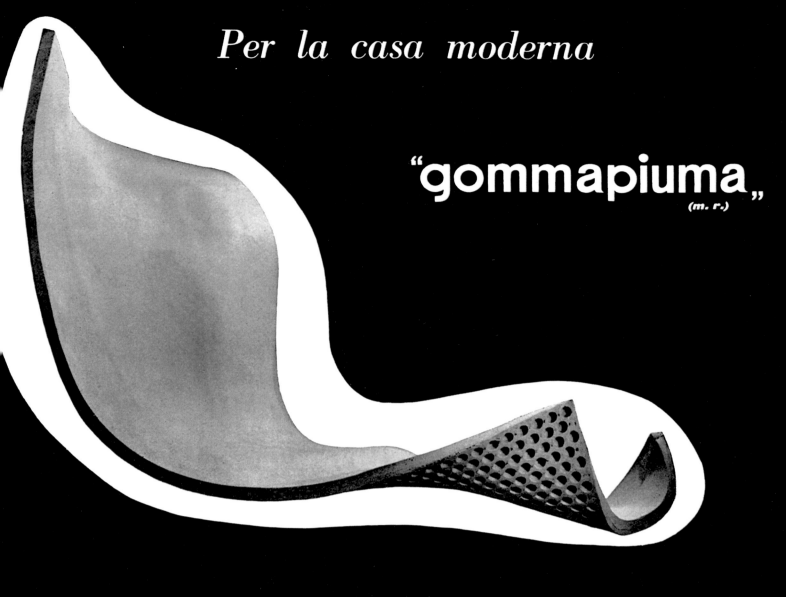

"gommapiuma„
(m. r.)

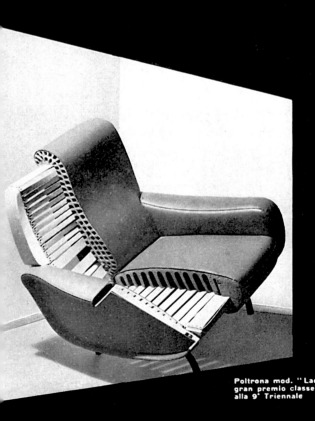

Poltrona mod. "Lady"
gran premio classe arredamento
alla 9ª Triennale

domus 268 | **Advertising** | *Gommapiuma* (foam rubber) advertisement showing *Lady* armchair designed by Marco
March 1952 | | Zanuso for Arflex

Il "Fulget" nell'architettura

Ogni materiale, ogni procedimento deve mostrare le proprie documentazioni, la propria carta di identità, le proprie prove di validità. Così è stato nel passato, così deve essere nel presente, così deve avvenire « per il futuro », per una validità nel futuro.

La storia, nel passato, si è incaricata di mostrare essa innumerevoli documentazioni dei vari materiali.

Per quelli del futuro ci occorre avere l'intuizione e comprendere il nesso fra i materiali e le tendenze stesse della architettura: l'identificarsi con queste tendenze è la prova della validità di un materiale, di un procedimento, di una tecnica.

È per questo che in queste pagine viene documentata, con fotografie di opere eseguite in varie parti del mondo, la validità che si è acquistato nella architettura moderna il « Fulget ».

Cosa è il « Fulget »? è un rive-

Sopra: architetti Pater Morea, Buenos Aires. Palazzo per uffici (Compagnia di Assicurazioni); rivestimento della facciata in mosaico Fulget monolitico.

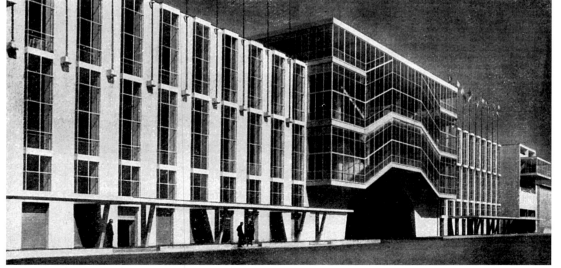

A sinistra: arch.tti Bianchetti e Pea, Palazzo delle Nazioni alla Fiera di Milano: rivestimento in mosaico Fulget monolitico.

Buildings incorporating *Fulget* cladding: insurance company building in Buenos Aires designed by Pater Morca; Palazzo delle Nazioni at the Fiera (exhibition grounds) in Milan designed by Angelo Bianchetti and Cesare Pea; apartment building in Turin designed by Luigi Buffa: angled elevation and detail

Arch. Luigi Buffa: edificio a Torino: rivestimento in Fulget prefabbricato.
A destra, particolare di rivestimento Fulget ad elementi sferoidali.

Il ''Fulget'' nell'architettura

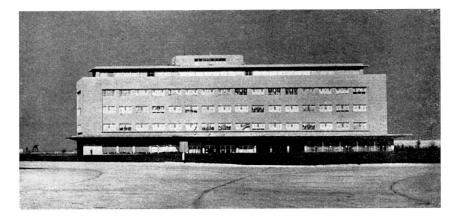

Sopra e a fianco, un particolare della facciata, e una veduta generale dell'edificio dogana e albergo dell'Aereoporto di Ezeiza (Argentina), progettato e promosso dal Ministro delle Opere Pubbliche Generale Ing. Juan Pistarini (Direzione dei lavori: ing. José Garralda e ing. Aldo Ciuffici); rivestimento in Fulget.

Sotto: arch. R. Fernandez Lapeyrade; palazzo Lincoln, Montevideo; pilastri rivestiti in mosaico Fulget monolitico.

stimento esterno o interno (che si può eseguire sul posto o che può essere montato in pezzi prefabbricati) la cui crosta esterna è di ghiaietto (e quindi fortissima) di grana diversa, tenuto assieme, fissato, da uno strato di cemento.

Questo strato, questo « Fulget » ha diverse qualità; quella di potersi estendere a grandi superfici, quella di avere colori diversi e « veri » (perchè questo ghiaietto è *naturale* e può essere di pietre diverse (marmi colorati, travertino, onice, graniti, calcari, ecc. ecc. frantumati, scheggiati, o sferoidali), quella di avere una resistenza eterna e quella della inalterabilità; quella d'una varietà oltre che di colore, anche di grana, e di lucidamento: quella di un prezzo abbordabile, quella di una rispondenza totale alle esigenze per le quali è indicato; quella, infine, di una eleganza, anche, che è collegata agli elementi naturali che lo compongono.

Ma qui importa, come si è detto, vederne i legami con l'architettura moderna. Cosa esige essa, nelle sue pareti nude e continue, nelle sue strutture esili ed arditissime? Esige simpatia di aspetto, esige omogeneità, esige durata, esige inalterabilità. Il « Ful-

domus 268
March 1952

| **'Fulget' in Architecture**

Buildings incorporating *Fulget* cladding: airport in Eseiza, Argentina, built by the Ministry of Public Works; Lincoln Building in Montevideo, Uruguay, designed by Ricardo Fernandez Lapeyrade; interior of a bar in Milan and underground passage at Caserta railway station (near Naples) designed by Paolo Perilli

252

get » risponde a tutto questo, e
nelle fotografie che presentiamo
si potrebbe dire che ne è un ele-
mento naturale, presupposto; que-
ste architetture lo presuppongo-
no. Gli intonaci di una volta ri-
coprivano superfici riparate, pro-
tette da gronde, da timpani, da
fasce, da sagome. Le parti di re-
sistenza erano affidate alle pietre,
erano difese dalla pietra. Ora, co-
prire di quegli intonaci le super-
fici nude, esposte, esili ed indi-
fese delle architetture d'oggi, le
quali poi escludono contorni ed
elementi di pietra all'uso antico,
è assurdo, è impossibile.
Ed ecco sorgere la necessità di
intonaci pietrificanti o pietrifica-
ti a colori naturali; e il loro ap-
parire nella costruzione. Ma qua-
le rivestitura è più pietrificata
della pietra stessa? L'intonaco,
il rivestimento più duro, più as-
soluto è dunque il « Fulget ». La
sua superficie ha la continuità
« teorica » e una sua apparenza
minuta, scabrosa, di natura.
S'è visto poi, nel fascicolo di
Domus di febbraio, che non solo
il « Fulget » si presta, si identi-
fica diremmo quasi, con l'archi-
tettura moderna, ma si sposa ad-
dirittura con le esperienze più
oltranziste di essa, rappresentate
dalle figurazioni astratte che Gio-
vanni Dova per invito e volontà
dell'architetto Zanuso, ha traccia-
te sulla facciata di un edificio.
Qui il « Fulget » sostituisce il
mosaico (che si può *staccare*) ed
apre la via a tutte le possibilità
fantastiche che animano gli arti-
sti moderni.

*A sinistra, due aspetti del rivestimento
dell'interno di un bar a Milano, in mo-
saico Fulget; arch. Biscaro.
Sotto, sottopassaggio alla stazione di Ca-
serta, rivestito in Fulget prefabbricato;
arch. Paolo Perilli.*

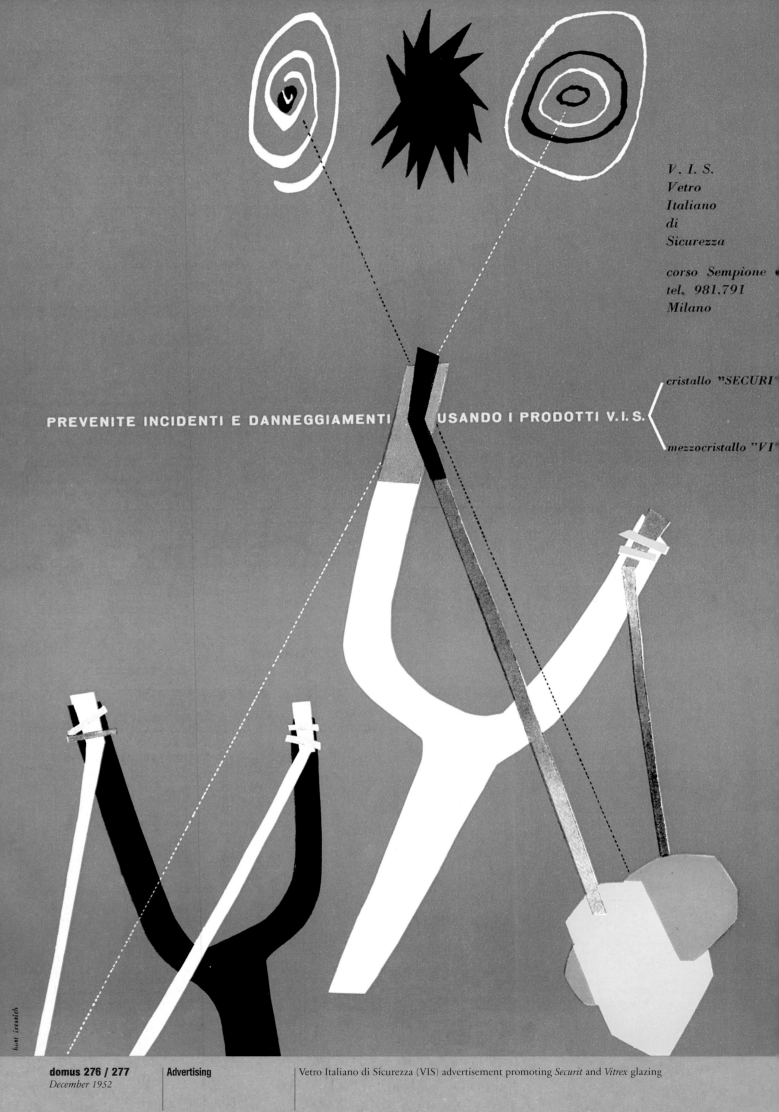

| Advertising | Vetro Italiano di Sicurezza (VIS) advertisement promoting *Securit* and *Vitrex* glazing

Hiroshima: planimetria del parco « Peace Hall », con l'edificio della « Peace Hall », nel luogo dove scoppiò la prima bomba atomica, l'arco della pace, « Peace Arch », la piazza della pace, « Peace Square », gli alberi della rimembranza, e un relitto di edificio colpito.

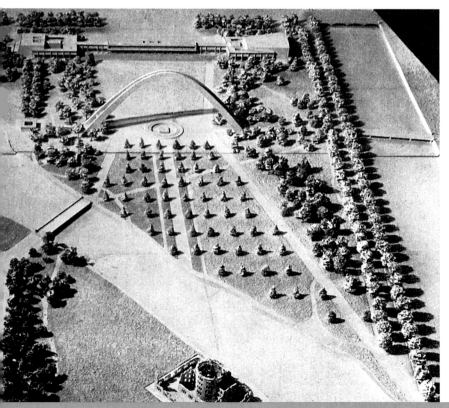

丹下健三

Giappone modernissimo

Kenzo Tange, arch.

Avendo visto su « Kokusai Kentiku » riprodotte le architetture che sono illustrate su queste pagine, ed essendomi esse sembrate non belle ma bellissime, ho immediatamente scritto a Kenzo Tange che mi mandasse una documentazione speciale per Domus, perchè io potessi presentarle agli architetti italiani.

Non c'è nessun bisogno di precisare agli architetti italiani intelligenti la bellezza e l'interesse di questa architettura. La capiscono a volo. Basterà fare alcune considerazioni a latere:

1) l'entusiasmo che queste architetture suscitano in noi, l'adesione, l'interesse tecnico, provano una volta di più che l'acquisizione di uno stile moderno esteso a tutta una civiltà tecnica (perchè si tratta di questo) in tutto il mondo, è una conquista, una grande conquista universale, e che la velleità di chiudersi nei vecchi stili nazionali è reazione, è limite, è passo indietro. L'orgoglio nazionale giapponese non si chiude in un formalismo architettonico antiquato, ma si esprime, stupendamente, con l'unico nazionalismo civile che valga, nel dimostrare di essere nella grande avanguardia nelle espressioni di modernità e civiltà in cospetto e in competizione col mondo intero. Queste espressioni del Giappone meritano moltissimo rispetto. Io vorrei che

domus 269
April 1952

Japanese Modernism

Peace Arch in Hiroshima designed by Kenzo Tange: views of model; Kenzo Tange with model

Translation see p. 558

255

Per volontà dei suoi abitanti, Hiroshima, luogo del maggior disastro della guerra, diventerà la « città della pace », sede e simbolo degli studi e degli sforzi comuni per una pace perenne nel mondo. Il piano di ricostruzione della città dispone una grandissima area verde, il «Peace Parck», adibita a giardini ed edifici di cultura, ricreazione e ospitalità. Le planimetrie qui a fianco illustrano una parte di questa area, la «Peace Hall», parco della rimembranza, con due degli edifici che esso contiene, il «Peace Hall» stesso e il «Memorial Museum».
Il progetto di tutto il «Peace Park» e della zona «Peace Hall» in esso contenuta e qui illustrata, è degli architetti Kenzo Tange, Takashi Asa-

da, Sachio Otani e dei loro associati del Centro Studi d'Urbanistica dell'Università di Tokio.

L'edificio della «Peace Hall» contiene una sala di conferenze capace di 2500 persone, una sala di discussioni, uffici, biblioteca, sala di ricevimento, e un museo-esposizione di reliquie della bomba atomica.

Il «Memorial Museum» è il primo edificio in costruzione, iniziato nell'aprile 1951, della «Peace Hall». E' una cappella dedicata alle anime delle vittime della guerra.
L'edificio, in cemento armato, ha due piani: il primo piano, completamente aperto, sostiene su pilastri a prova di terremoto il secondo (sala di

esposizione con balcone sulla piazza) costruito ad intelaiatura leggera. Si ripetono in questa struttura moderna, le caratteristiche dell'architettura giapponese antica, sollevata su pilastri e ad andamento orizzontale. La forma irregolare dei piloni e la pendenza dolce della scala, danno movimento alla struttura rettilinea.

La " Peace Hall ,, di Hiroshima

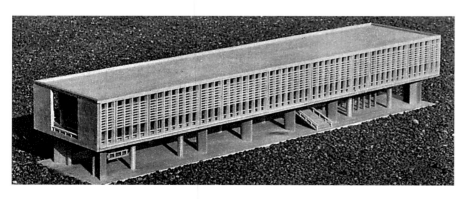

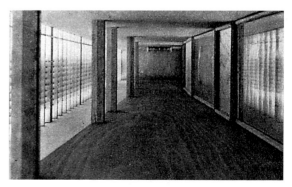

domus 269
April 1952

Japanese Modernism

Architectural projects by Kenzo Tange: Hiroshima Peace Memorial Museum with conference centre; aquarium building for the Ueno Zoo in Tokyo; shopping centre in Ginza, Tokyo

256

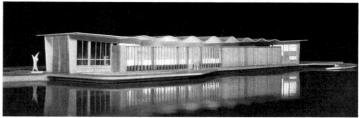

L'acquario è situato di fronte al Lago Shinobazu, Ueno, Tokio.
Progetto: Kenzo Tange, arch. Collaboratori: Takashi Asada, Sachio Otani, Architetti. Ingegnere: Koichiro Ogura.

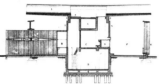

Sezione

1 tetto ondulato con armatura in cemento
2 grandi travi a mensole
3 muro rivestito in pietra
4 doppio pavimento impermeabile sotterraneo
5 porta di ingresso in alluminio ondulato
6 persiane verticali in alluminio ondulato
7 vetro ondulato
8 serbatoio di riserva superiore
9 serbatoio delle vasche
A spazio riservato al personale
B sala macchine
D biglietteria
E
F passaggio per gli spettatori

Descrizione originale: « Questo piccolo acquario è stato progettato per lo Zoo pubblico Ueno di Tokio. Il tema del progetto è « la casa dell'acqua »... il mormorio delle onde di uno stagno riecheggia in questa architettura e si ripete nell'acqua... un poemetto di acqua nella rumorosa e confusa città... questo poemetto è dedicato alle anime affaticate dei cittadini ».

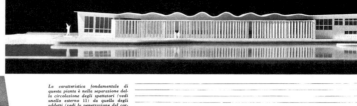

qualcosa di simile sorgesse anche qui in Italia, dove invece vediamo, tanto per dirne solo una, lo sconcio dell'ultimo ponte a Roma.
2) Le vie del Signore sono davvero misteriose. Questo, il Giappone, sarebbe un « popolo sconfitto »: e dà questi frutti, stupendi! Dove si vede che non v'è vittoria e sconfitta nella storia, non v'è situazione storica di vittoria o situazione storica di sconfitta, v'è solo animo e spirito invitto e animo e spirito vinto; e che la storia procede ed i suoi mali possono essere i suoi beni, e che il vinto resta forte se è forte, ed il vincitore debole se è debole; o che la vittoria strema, o che la sconfitta rinforza, e che la vita (la storia) continua e non si tratta altro che d'aver vitalità. Il Giappone dà la prova di essere terribilmente vivo, così si accinge a darla anche la Germania; e la dà l'America. La dà per alcuni versi anche questa nostra matta Italia. Vincitori e vinti, assieme nell'andare avanti.
3) Notate in queste architetture anche certe allusioni poetiche, allegoriche, (il tetto al onda nell'acquario). Sono ingenue, sono spontanee e gentili. Perchè no?
Gio Ponti

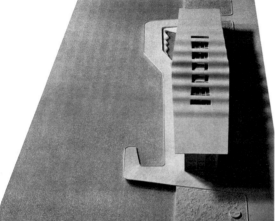

La caratteristica fondamentale di questa pianta è nella separazione della circolazione degli spettatori (vedi anello esterno 11) da quella degli addetti (vedi la penetrazione del corridoio interno 5, dietro le vasche). Per evitare la normale oscurità degli acquari, gli architetti si sono proposti di regolare la differenza fra luce esterna ed interna con persiane verticali che circondano l'anello esterno di transito del pubblico, in modo da rendere la luce quanto più dolce possibile. Tutte le attrezzature meccaniche sono situate nelle fondamenta.

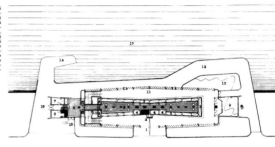

Pianta

1 ingresso
2 biglietteria
3 serbatoio della vasca
4 filtro del serbatoio
5 penetrazione e spazio del personale
6 serbatoio di riserva
7 appartamento del sorvegliante
8 ufficio
9 laghetto del coccodrillo
10 laghetto esposizione
11 passaggio per gli spettatori
12 laghetto della tartaruga
13 terrazza
14 molo
15 piattaforma di carico
16 ingresso del personale
17 lago Shinobazu

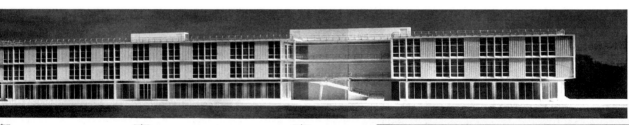

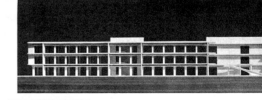

Nuovo "centro acquisti" di Ginza. Tokio

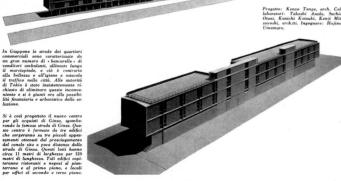

Progetto: Kenzo Tange, arch. Collaboratori: Takashi Asada, Sachio Otani, Kanichi Kotsuki, Kenji Mitsuyoshi, arch.tti. Ingegnere: Hajime Umemura.

In Giappone le strade dei quartieri commerciali sono caratterizzate da un gran numero di « bancarelle » di venditori ambulanti, allineate lungo il marciapiede, e ciò è contrario alla bellezza e all'igiene e ostacola il traffico nella città. Alle autorità di Tokio è stato insistentemente richiesto di eliminare questo inconveniente e si è giunti ora alla possibilità finanziaria e urbanistica della soluzione.

Si è così progettato il nuovo centro per gli acquisti di Ginza, sgomberando la famosa strada di Ginza. Questo centro è formato da tre edifici che sorgeranno su tre piccoli appezzamenti ottenuti dal prosciugamento del canale sito a poca distanza dalla strada di Ginza. Questi lotti hanno circa 11 metri di larghezza per 120 metri di lunghezza. Tali edifici ospiteranno ristoranti e negozi al pianterreno e al primo piano, e locali per uffici al secondo e terzo piano.

In Giappone le costruzioni in cemento armato hanno assunto generalmente il tipo di costruzione monolitica pesante cioè la disposizione del cemento delle intelaiature e delle travi in una unità che resista ai forti terremoti. Ben pochi studi però si sono dedicati alla diminuzione del peso morto della struttura, cosa che ostacola il progresso dell'architettura moderna giapponese in fatto di costruzioni in cemento, sia dal punto di vista economico che dal punto di vista funzionale. Qui gli architetti hanno compiuto uno sforzo positivo per ridurre il peso morto della costruzione, servendosi di pannelli in cemento armato sottile per le pareti e aprendo grandi finestre da pavimento a soffitto.

La costruzione è su uno zatterone a barca a travi rovescie, dal quale partono i due ordini longitudinali di pilastri che portano a sbalzo e a ponte i piani. I muri esterni sono a lastre sottili di cemento. I divisori interni sono mobili, spostabili e smontabili per l'impiego più elastico dei piani ad uffici.

Sezione

1 strato di malta impermeabile
2 soffitto sospeso
3 schermo (muro) in lastre sottili di cemento armato
4 finestre con intelaiatura in acciaio
5 pavimento e piastrelle in gomma
6 vetri ondulati
7 vetrine dei negozi con intelaiatura in alluminio
8 vetro ondulato per lucernario
9 pareti rivestite in mattoni
10 condutture orizzontali
11
12 pavimento in malta cementata

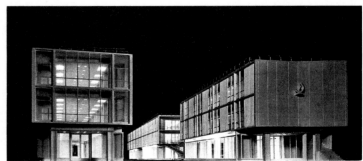

Translation
see p. 558

Due realizzazioni in Brasile

Sergio Bernardes, arch.

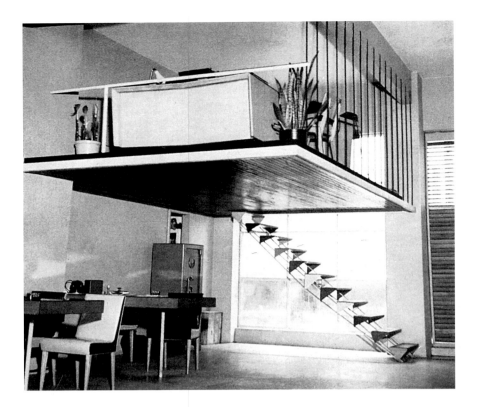

Sede del Loyd Aereo Nazionale a Rio

Pianta 1 ingresso principale 2 informazioni 3 cassa 4 ricezione 5 corridoio 6 vendita biglietti 7 direttore 8 sala d'aspetto 9 spazio del soppalco 10 bagno 11 scala al soppalco 12 ingresso degli addetti

L'esistenza di un linguaggio architettonico internazionale, con la suggestione di esempi famosi e di un gusto noto, è testimoniata da queste fotografie di due opere dell'architetto Sergio Bernardes di Rio.

Si sarebbe tentati di asserire che ormai questo carattere è acquisito alla progettazione architettonica attuale ed universale. In un certo clima sì, come qui si vede, ma queste realizzazioni sono ancora in margine e si dovrà attendere qualche decennio (e la fine di una generazione) perchè divengano una espressione unanime, uno stile in atto.

Ma, si deve intendere, la validità artistica in questo campo, non è solo nell'uso di un linguaggio, non è « un modo di esprimersi », ma è invece nel superamento continuo della espressione realizzata. Si deve intendere che parlare di un'arte « moderna » vuol dire solo questo.

Le altre epoche sono state confinate nei loro secoli; la denominazione di « moderno » non è invece una denominazione cronologica; è una denominazione « di avvento continuo », procedente. Questo solo è il significato dell'attributo « moderno ».

Abbiamo pubblicato queste opere come la documentazione della presenza diffusa di motivi moderni (la scala a monte, il soppalco, il soffitto ad onde, alla Aalto, la poltrona di Eames), e come indice della necessità assoluta e continua di un superamento di espressioni, e testimonianza che l'arte per essere « moderna » non sopporta neppure la propria accademia.

Giustamente il « Museum of Modern Art » ha per statuto di ritirare le opere esposte ogni vent'anni.

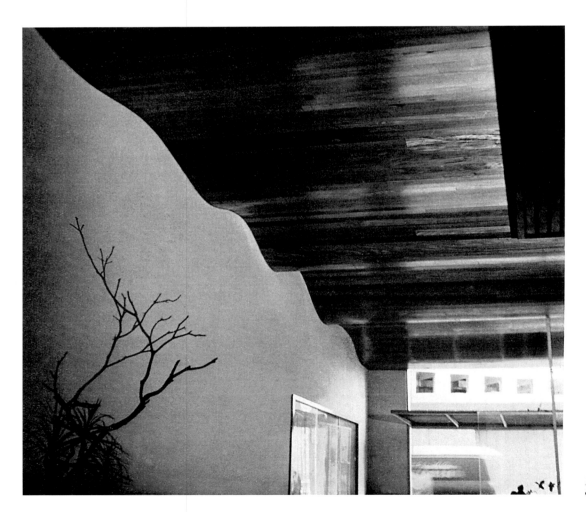

Dall'alto, vista del soppalco sospeso, e particolare del soffitto ondulato.

domus 269
April 1952

Two Completed Projects in Brazil

Architectural designs by Sergio Bernardes: Lloyd Aereo Nazionale headquarters building in Rio de Janeiro: general view, floor plan and detail of ceiling treatment; administrator's house in Petropolis: views of exterior, floor plan and view of living room

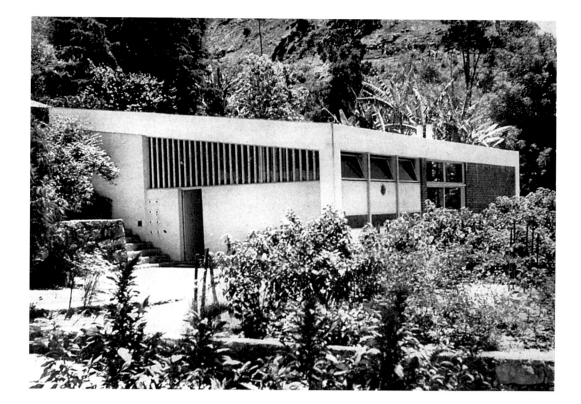

Casa dell'amministratore di una
"residencia" a Petropolis.

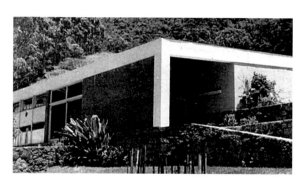

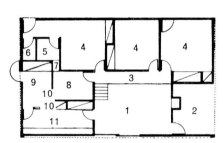

Pianta

1 soggiorno 2 veranda 3 corridoio 4 stanza
da letto 5 bagno 6 bagno 7 canne 8 bagno 9 lavanderia 10 caldaia 11 cucina

*Sopra, due vedute dell'esterno; qui
sotto, un particolare del soggiorno vi-
sto dal corridoio, e il soggiorno intero.*

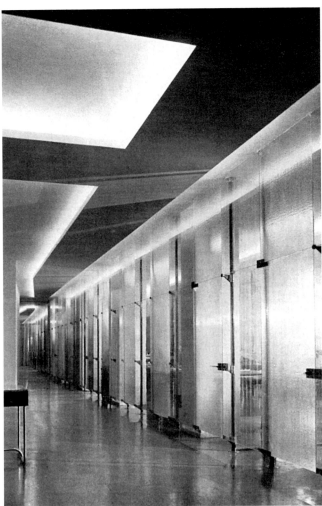

Il vetro determina uno stile?

Guglielmo Ulrich, arch.

Sopra, due aspetti dell'ingresso: in «Vitrex» il piano della scrivania dell'usciere; in «Temperit» greggio le porte degli uffici. Si noti come, per evitare gli urti e facilitare la pulizia, le pareti vetrate siano tenute sospese da terra. A sinistra, il portaombrelli e una teca contenente un modello.

Nella pagina a fianco; gli uffici contabilità: i divisori sono in cristallo «Vitrex» trasparente, ma resi evidenti da rigature verticali.

**Documenti del Concorso
Vis Securit Domus 1951**

Il vetro determina uno stile? Noi diremmo di sì.

Ma il vetro temperato; perchè è esso che consente la « separazione totalmente trasparente », fatto nel passato non concepibile.

Io credo che difficilmente un impiego totale del vetro di sicurezza possa essere realizzato con maggior rigore, bellezza e maestria di come ha fatto l'architetto Ulrich negli uffici che qui presentiamo. Egli ha risolto anche dei problemi d'impiego del vetro Vis di sicurezza, non forzando mai il materiale ma lasciandosi guidare da esso in una spontaneità tecnica di impiego che si è risolta in bellezza.

Notate gli ingressi, le chiusure delle scaffalature dell'archivio, i tavoli degli uffici che rappresentano una concezione totalmente nuova e autonoma. Non si tratta più di un tavolo con due cassettiere, una lampadina e una macchina da scrivere appoggiate sopra, ma di uno strumento unico e completo per il lavoro di ufficio, dotato di illuminazione e di articolazioni proprie, i piani mobili per carte e macchina.

domus 269
April 1952

| Does Glass Determine a Style? | 1951 VIS-Securit *domus* competition: office in Milan designed by Guglielmo Ulrich: general views, coatrack, display case, glass partitioning in offices, floor plans, detail of wall, owner's office, draughting room, shelving

260

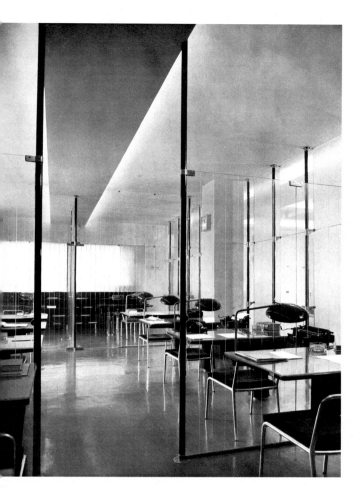

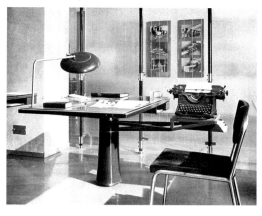

Scrivania d'ufficio: si osservi come non si tratti più di un tavolo con due cassettiere, con lampada e macchina da scrivere appoggiata sopra, ma di uno strumento unico e completo, dotato di propria illuminazione e di bracci mobili per la macchina e per le carte.

Se una lode va all'architetto, il nostro pensiero va anche al cliente che rivolgendosi a lui ha voluto si realizzassero uffici di tale modernità e bellezza.

La distribuzione di questi uffici è quasi interamente costituita da pareti in cristallo temperato. Per evitare gli urti, per facilitare la pulizia dei pavimenti in gomma, le vetrate sono sospese da terra, e fissate su mensole a piantana tubolare in metallo. Per evitare il più possibile il trasmettersi dei suoni (in particolare macchine da scrivere, telefoni, ecc.), le pareti arrivano al soffitto.

Per il normale controllo di tutti i reparti, e per facilitare una completa visione dell'insieme, come pure per lasciare all'impiegato maggior raccoglimento nel suo lavoro, i cristalli adottati non sono tutti esclusivamente « Vitrex » trasparenti, ma sono intercalati ad altri « Temperit » greggi.

I vetri trasparenti sono rigati a linee smerigliate verticali, per cui risultano di un'assoluta evidenza. L'ufficio dei due titolari può essere diviso dalla vetrata a libro ad elementi di cristallo « Temperit ». I piani delle scrivanie degli impiegati, del capo ufficio e dell'usciere sono in cristallo, in parte trasparente, in parte smerigliato.

I piani e le antine scorrevoli degli scaffali negli uffici e nell'archivio sono in cristallo « Vitrex » trasparente. I piani delle scrivanie dei titolari, i tavolini nell'ufficio dei titolari e nelle sale di attesa sono in cristallo « Securit ».

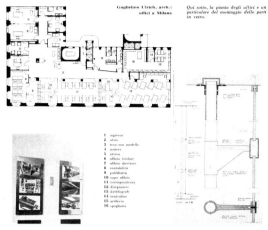

Guglielmo Ulrich, arch.: uffici a Milano

Qui sotto, la pianta degli uffici e un particolare del montaggio delle parti in vetro.

1 ingresso
2 atrio
3 tecla con modelli
4 uscieri
5 attesa
6 ufficio titolare
7 ufficio direttore
8 contabilità
9 pubblicità
10 capo ufficio
11 corrispondenza
12 disegnatori
13 dattilografi
14 centralino
15 archivio
16 spogliatoi

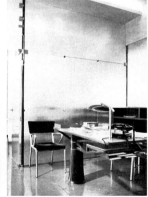

...a serie delle scrivanie nell'ufficio ...rrispondenza e nell'ufficio contabi-...tà, e la scrivania nello studio di un ...apo ufficio: si noti l'alternarsi delle ...reti trasparenti, rigate, opache.

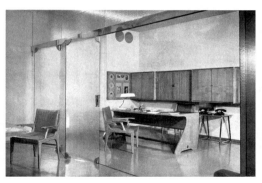

Guglielmo Ulrich, arch.: uffici a Milano

Uffici dei titolari: i due locali sono separati da una parete a libro ad elementi di cristallo « Temperit ».
A destra, la sala disegnatori. Sotto, l'archivio: i piani e le antine scorrevoli sono in « Vitrex ».

**Documenti del Concorso
Vis Securit - Domus 1951**

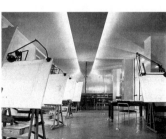

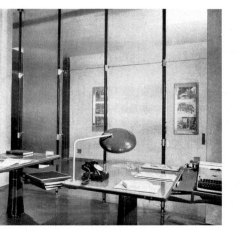

Translation
see p. 558

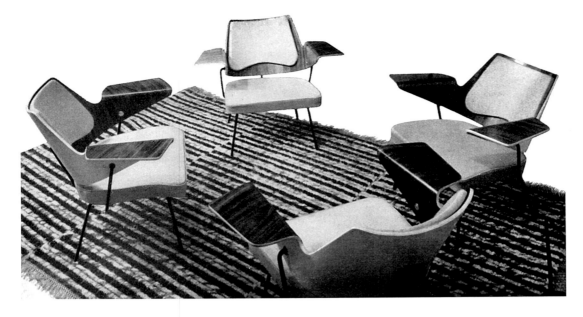

Scomparsa della imbottitura

Robin Day: poltrone in metallo, compensato curvato e imbottitura mobile in gommapiuma.
Qui a destra, sedia di R. Barocchi e R. Marchi, architetti, con imbottitura indipendente in gommapiuma.

A sinistra e sotto, F. Nosengo e N. Sacchi, architetti: seggiole e poltrone a sdraio in legno lucido con traversini in legno tondo; imbottitura mobile in gommapiuma.

Alla elasticità, alla sofficità che corrispondevano ai grossi e gonfi spessori dei mobili imbottiti (imbottito è sinonimo di pieno, di grosso, di panciuto) si è sostituita ora la forma e la morbidezza di spessori esigui che consentono forme comode, confortevoli, ed asciutte nel medesimo tempo.

Questo va osservato dal lettore perchè è l'indice di una tendenza generale del gusto e della produzione. Anticamente, vedi medio evo, la sedia o la poltrona era rigida, lignea, con superfici piatte. Un cuscino sovrapposto ed indipendente rendeva più soffice non la sedia ma il sedersi.

Col barocco sono apparse le imbottiture; nel 1900 esse sono divenute totali. E non era la poltrona ad adattarsi con la forma (che era piuttosto quadrata) al corpo umano, ma la sua elasticità, la sua deformabilità elastica. Intanto maturavano ricerche di forma, di controforma del corpo umano adagiato; questo è stato sperimentato la prima volta con una famosa sdraio di Le Corbusier; poi abbandonando la sofficità per la controforma sottile (con l'adottare superfici curve stampate) si è arrivati alle forme-vaso di Eames, e di Saarinen. Ora le superfici morbide della gommapiuma consentono ancora forme piane a panca. Diamo qui in ogni modo le forme « miste » di Robin Day, quelle « piane » di De Carli, di Nosengo e Sacchi, quella elementare di Barocchi e Marchi.

La formula piana si realizza totalmente nella poltrona-letto (così detta sdraio o dormeuse) e nel letto, che con la gomma piuma e i sostegni a nastro perde la gonfiezza e conserva la morbidezza.

domus 269
April 1952

Disappearance of Upholstery | Armchairs designed by Robin Day for Hille; side chair designed by R. Barocchi and R. Marchi; side chair and lounge chairs designed by F. Nosengo and N. Sacchi; bed for a hotel room in the mountains designed by E. Geliner; knock-down chair and sofa designed by Carlo De Carli

262

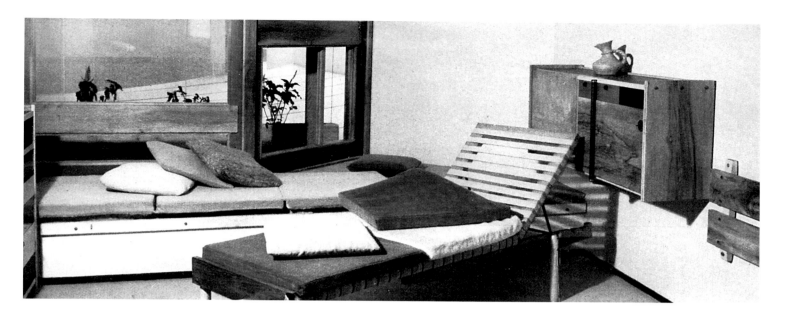

Sopra, E. Gellner arch.: camera d'albergo di alta montagna: il letto è costituito da nastro cord giallo e cuscini in gommapiuma.

Sotto, Carlo De Carli, arch.: elementi fissi e smontabili per soggiorno e pranzo; la poltrona è a struttura in metallo con sedile in legno e nastro cord, e cuscino in gommapiuma: il divano ha gambe metalliche e struttura in compensato; l'intelaiatura è in nastro cord.

rassegna di mobili,
visti alla IX Triennale

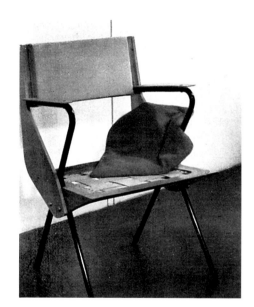

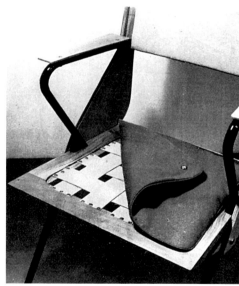

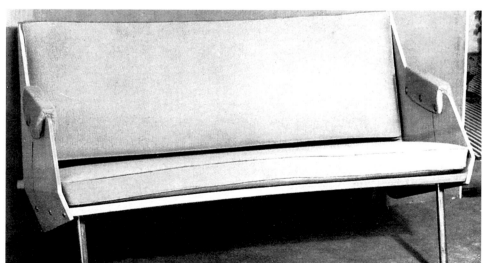

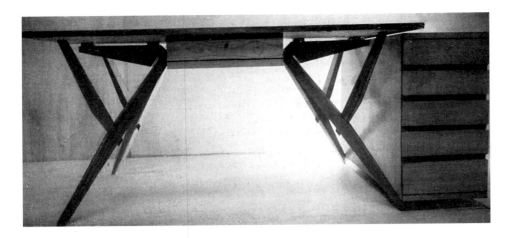

Mobili semplici
per ufficio

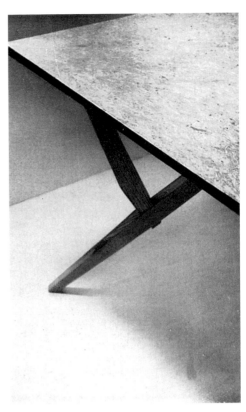

Carlo Mollino, arch.

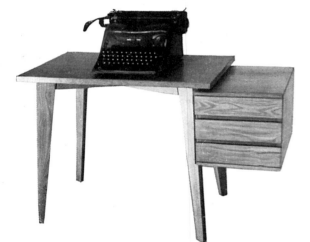

S'è presentata su Domus n. 261 la lastra di « fibrosil », composizione indeformabile di fibre di legno che ha tutte le altre prerogative del legno.

Carlo Mollino che è appassionato nel far intervenire nel suo lavoro ogni produzione tecnica interessante, ha realizzato una serie di mobili, per la sede di una amministrazione, con piani in « fibrosil » nudo, secondo l'impiego che Domus ha preconizzato. Il « fibrosil » può essere placcato con impiallacciature di ogni legno e costituisce così un tutto indeformabile; ma avendo esso stesso un aspetto ed un colore molto simpatici, può essere adoperato anche nudo, nell'aspetto e nella sostanza naturale delle sue lastre.

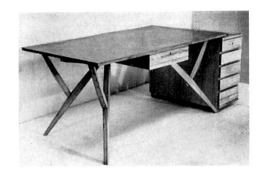

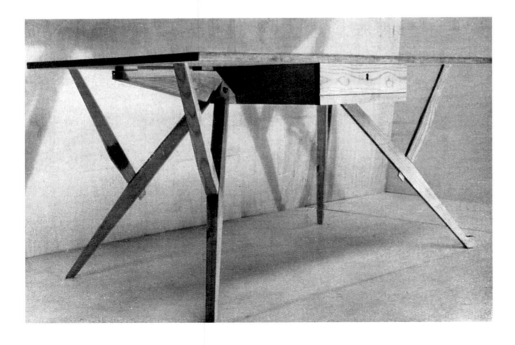

Carlo Mollino arch.; scrivania per ufficio, con cassettiera laterale rimovibile e tavolino per macchina da scrivere: il piano di questi due mobili è una lastra in « fibrosil » nudo, senza rinforzi o telaio, lucidata naturale.

domus 269
April 1952

Simple Furniture for the Office | Desks with *Fibrosil* tops designed by Carlo Mollino

Translation
see p. 558

264

Carrozzeria

ALFREDO VIGNALE & C.

TORINO - Via Cigliano, 29-31 - Tel. 80.583 - 82.814

"Continental Coupe" Cunningham Mod. C3 (motore Crysler) a 2 - 3 posti

redattore Alberto Rosselli, arch.

Il lettore attento avrà avvertito che Domus con questo fascicolo ha completato il suo titolo con due diciture: « Arte e stile nella casa, arte e stile nell'industria (industrial design) ».

Egli noterà ancora che le pagine della rubrica destinata al disegno industriale e redatte dall'architetto Alberto Rosselli si sono sviluppate; e saprà che a questa sezione di Domus della quale egli è redattore capo, presiedono particolarmente Mario Revelli e il direttore stesso di Domus, e come queste pagine via via prenderanno una estensione ed una importanza sempre più grandi.

Cosa significa questo? Significa che Domus ha voluto riconoscere ancora una volta che il problema anche stilistico della casa (domus), essendo un problema fondamentale di costume e di civiltà, è tutt'uno coi problemi del carattere della produzione, del lavoro, cioè dell'industria e dell'artigianato, produzione che sfocia preponderantemente, come consumo e come presenza, nella casa stessa. Il problema è sempre unico; non esistono, nella civiltà moderna, problemi separati. Ma tutto questo si proietta poi, a parere di Domus, in una situazione

italiana specialissima, stranissima, paradossale, poichè se da un lato v'è l'inesistenza « ufficiale » della professione di « disegnatore industriale », simultaneamente vi è — accanto alla presenza di produzioni che raggiungono gradi elevatissimi di stile per carattere e coerenza estetica — la presenza addirittura di personalità che proprio nel disegno industriale, si impongono nel mondo. Fra esse nel campo dell'automobile, v'è Pinin Farina, un maestro, oggi consulente della produzione generale della Nash, (che esce, col marchio « styled by Pinin Farina »), v'è Mario Boano (che esercita la sua consulenza per la Chrysler), v'è Mario Revelli (già consulente della Fiat, e oggi in partenza per l'America, consulente della General Motors. Farina studia anche la linea della Volkswagen tedesca (dove si vede il valore di apporto delle « fuori serie » alla serie) e con Revelli ha studiato la linea di un tipo della produzione automobilistica della « Bristol Airplanes Corporation ».

Successo italiano più grande non si può immaginare, ed in un campo tipico di assoluta modernità, stile e costume. Questi gli uomini; ma

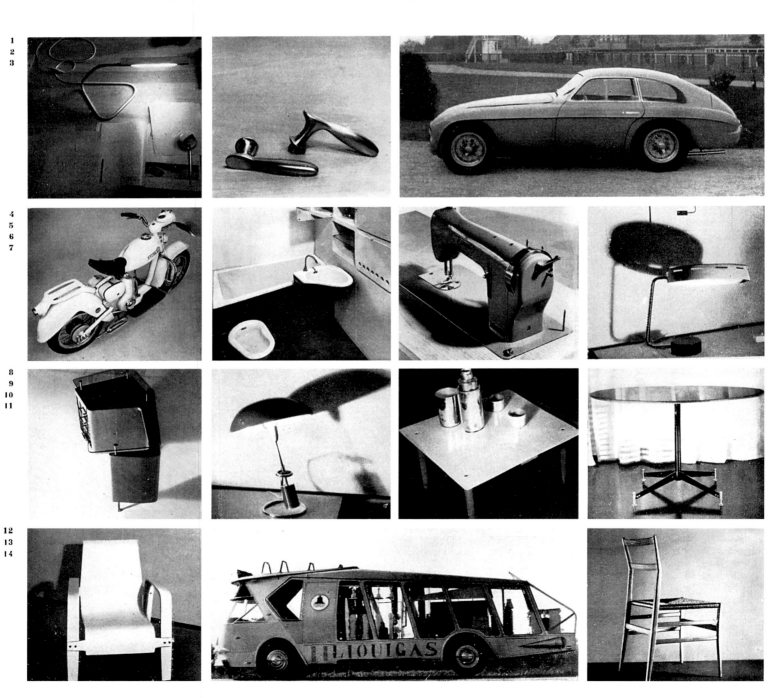

domus 269
April 1952

Manifesto for Industrial Design | Industrial Design Manifesto by Alberto Rosselli: lighting, product and automotive designs by various Italian designers

266

l'Italia ha industrie come, per fare solo un esempio e magnifico, la Olivetti (i cui ultimi modelli sono stati studiati da Marcello Nizzoli) la cui produzione e presentazione, per vocazione ed esempio artistico di una personalità che ammiriamo, Adriano Olivetti, è di una bellezza e coerenza esemplari. Altre produzioni italiane che i lettori di Domus conoscono, la Visetta e la Pavoni sono già state, con le macchine Olivetti, notate all'estero (Max Bill le ha presentate alla sua mostra di Zurigo « La Forme Parfaite »).

L'Italia ha, con i disegnatori di Piaggio, caratterizzato lo scooter, ha motociclette molto ben disegnate, come la Motom « Delfino » (già pubblicata) e le Rumi; ha un grande creatore di auto-veicoli industriali, Renzo Orlandi di Modena, e Viberti di Torino; ha la più bella macchina da cucire del mondo, la Visetta; ha la macchina da caffè espresso Pavoni, ha le sedie di Cassina e le sedie e i mobili metallici della Rima, ha i pavimenti fantastici Pirelli, ha i perfetti packaging Crippa, ha il « Carro di Fuoco », pullman del « Liquigas », disegnato da Campo e Graffi, ha le automotrici OM a due piani, disegnate da Zavanella, ha le scrivanie della V.I.S. di Rosselli, ha i mobili pieghevoli di Albini per la Rinascente, ha la produzione studiata da Zanuso per la Prodest-Gomma, gli orologi Solari dei B.B.P.R., ha i mobili di De Carli, di Mollino, di Romano, di Viganò, ha le lampade di Arte-luce, ecc. Ciò significa che la materia c'è, che la vocazione italiana per queste cose c'è, che essa, cioè la bella, pura, semplice « linea italiana », senza sovraccarichi, viene finalmente riconosciuta nel mondo. Domus vuol promuovere questa linea italiana: Domus la cui diffusione e il cui riconoscimento nel mondo sono grandissimi vuol essere la presentatrice nel mondo dei « disegnatori per l'industria » o « stilisti » italiani e delle creazioni italiane agli acquirenti di tutto il mondo, ed in Italia vuol essere il tramite per l'accostamento fra industria e disegnatori, cioè fra produzione ed arte.

Agli architetti ed agli artisti italiani che hanno operato in questo campo, e la cui opera era da noi conosciuta per essere stata pubblicata su Domus, abbiamo mandato uno schedario per costituire il primo elenco nominativo di « disegnatori industriali » da pubblicare su Domus e che si vuol ripresentare in una pubblicazione annuale, illustrata e redatta in più lingue: un vero Annuario dei disegnatori industriali italiani e della loro opera stilistica più significativa, perchè siano conosciuti sia dall'estero che dalla produzione italiana, e perchè la produzione italiana, perfezionata e disegnata da essi, possa essere conosciuta dai compratori di tutto il mondo.

Occorre che tutti gli artisti e gli architetti italiani che operano in questo campo si facciano conoscere da noi, ci mandino le loro opere da vagliare e da pubblicare, si serrino attorno a noi, attorno all'opera che appassionatamente intraprendiamo per essi, perchè questo è il momento di serrare le file e di riconoscersi.

È il momento del disegno industriale, per il gusto, per l'estetica della produzione; lo è per la cultura e per la tecnica; lo è per la civiltà e per il costume; lo è per la casa, per l'edilizia, lo è sovratutto per la nostra Italia, la cui materia prima, la cui vocazione, è stata sempre (e meravigliosamente, e sempre sarà per grazia divina) quella di — ci si perdoni l'espressione vecchio stile — « creare il bello ».

Iniziatori Mario Revelli, Romualdo Borletti, Gianni Mazzocchi, Ernesto Rogers, Marco Zanuso, Adriano Olivetti e Gio Ponti, si sono poi già gettate le basi a Milano — che è stato da tutti ritenuto il centro più efficiente — di una indispensabile Associazione per i disegnatori industriali, e ad essa sono state invitate a far parte costitutivamente significativi organismi produttori industriali italiani, sia di produzione e creazione che di diffusione, che hanno prontamente aderito, dalla Fiat alla Montecatini, dalla Pirelli, alla Olivetti, tanto per dire alcuni dei nomi più significativi. Chiamiamo a raccolta tutte queste nostre forze. *Domus*

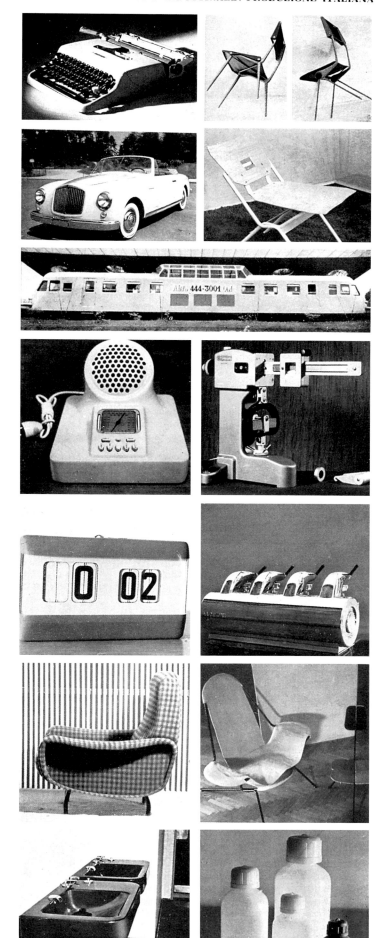

Panorama degli esemplari di « industrial design » italiano pubblicati in Domus dal 1948 a questo numero.

1 Lampada a luce fluorescente, disegnata dall'arch. Castiglioni. 2 Maniglie in ottone satinato, disegnate dall'arch. Mangiarotti 3 Auto Ferrari. 4 Motocicletta « Motom ». 5 Gruppo bagno-bidet-lavabo studiato dall'arch. Minoletti. 6 Macchina per cucire Visetta, disegnata dall'arch. Ponti. 7 Apparecchio di illuminazione a tavolo, disegnato da G. Sarfatti. 8 Scrivanie componibili con piano di cristallo, disegnate dall'arch. Rosselli. 9 Lampada presentata dalla ditta Arredoluce alla IX Triennale. 10 Tavolini disegnati dall'arch. Magistretti. 11 Tavolo rotondo disegnato dall'arch. Gardella. 12 Poltrona in compensato curvato disegnata dall'architetto Viganò. 13 Pullman pubblicitario per la società Liquigas, allestito dagli architetti Campo e Graffi. 14 Sedia in frassino della ditta fratelli Cassina, disegnata dall'arch. Ponti. 15 Macchina per scrivere Olivetti « Lexicon » disegnata dal pittore Marcello Nizzoli. 16 Sedie scomponibili in metallo e compensato dell'arch. Carlo De Carli. 17 Auto 1400 Fiat, carrozzata Ghia. 18 Sedia pieghevole da giardino, disegnata dall'arch. Franco Albini. 19 Automotrice « OM » attrezzata dall'arch. Renzo Zavanella. 20 Apparecchio radio della ditta « Phonola » disegnato dall'arch. Castiglioni. 21 Strumento di precisione prodotto dalle officine « Galileo ». 22 Orologio della ditta « Solari », disegnato dall'arch. Enrico Peressutti. 23 Macchina per caffè espresso « Pavoni » disegnata dall'arch. Gio Ponti. 24 Poltrona in gommapiuma, disegnata dall'arch. Marco Zanuso. 25 Poltrona in tubo metallico e tela disegnata dall'arch. Paolo Chessa. 26 Lavabi disegnati dall'arch. Gio Ponti. 27 Recipienti in materia plastica prodotti dalla « Pirelli ».

Lampade

Presentiamo una nuova produzione della ditta « Arredoluce », la lampada Movalux, realizzata su disegno dell'arch. G. Franco Legler. Questa lampada consta di due bracci mobili, dei quali uno porta alla estremità superiore un diffusore a moto giroscopico e perfettamente controbilanciato dal contrappeso posto all'estremità inferiore, e l'altro porta due contrappesi equivalenti al peso del primo braccio. Il basamento è in metallo laccato; il complesso della lampada pesa solo 9 Kg. È una lampada particolarmente adatta per tavoli d'ufficio: sua principale caratteristica è l'eccezionale distanza della fonte luminosa dal corpo centrale.

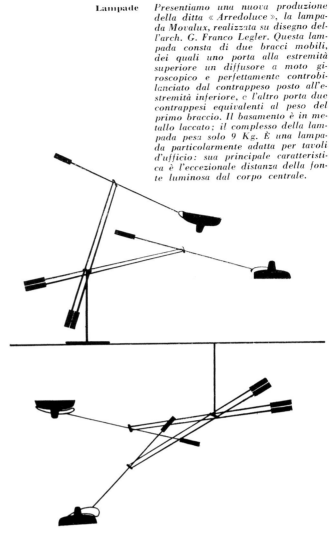

Lampada a bilico Movalux: a sinistra in alto, un aspetto della lampada, sopra uno schema delle diverse posizioni e della possibilità di fissaggio a soffitto della lampada capovolta. Qui a sinistra una fotografia simultanea della lampada in movimento e, sotto a destra, una illustrazione del movimento giroscopico della fonte luminosa.

Della stessa ditta abbiamo già presentati, come esempi di disegno nella produzione industriale, questi due apparecchi di illuminazione: il primo è pendente, a luce diretta concentrata con lampadine a specchio Westinghouse, disegnato dagli architetti A., L. e P. G. Castiglioni, il secondo è una lampada da terra a tre luci variamente orientabili.

domus 269
April 1952

Manifesto for Industrial Design | Industrial Design Manifesto by Alberto Rosselli: *Movalux* floor light designed by G. Franco Legler, hanging light designed by Achille and Pier Giacomo Castiglioni, *Triennale* floor light – all for Arredoluce; various chairs manufactured by Rima

268

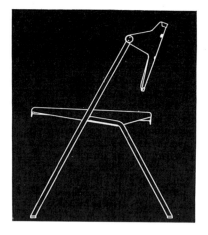
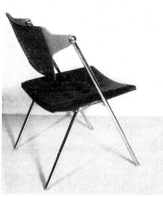
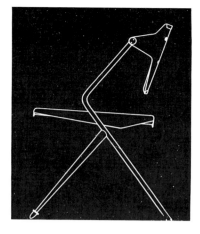
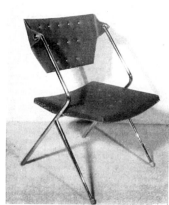

La Rima di Padova ha in produzione questi interessanti modelli di leggere sedie metalliche tutte ad elementi scomponibili, che sono realizzate con l'impiego di materiali nuovi come le resine sintetiche, la gommapiuma e i tessuti in materia plastica. Rappresentano un esempio ammirevole di ricerca di risultati nel campo della produzione in serie.

Qui sopra, sedia in tubo di acciaio cromato con sedile e schienale in lamiera stampata con imbottitura di gommapiuma ricoperta in tessuto di materia plastica. Lo schienale è inclinabile.
Sopra, a destra, sedia in tubo di acciaio cromato con caratteristiche costruttive e di materiali analoghe a quelle del modello a fianco.

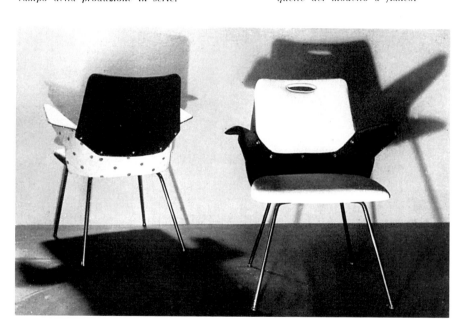

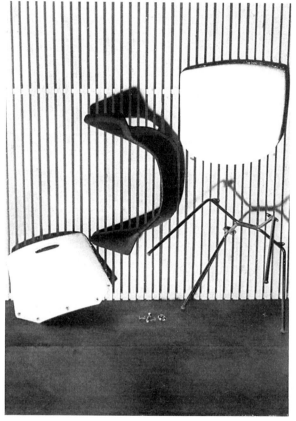

Sedie Una poltroncina in tubo metallico realizzata in parti staccate: un sostegno, uno schienale ed un collegamento coi braccioli. L'imbottitura è in gommapiuma con copertura in tessuto di materia plastica.

Sotto, due modelli di sedia metallica per ufficio ad altezza regolabile. Il tipo con schienale presenta un interessante sistema di molleggio. Il sedile e lo schienale sono realizzati con uno stampo di resine sintetiche.

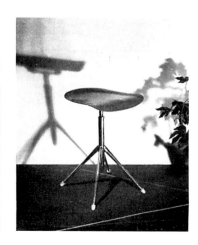
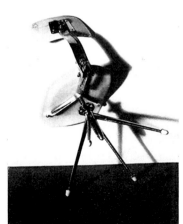

domus

arte e stile nella casa
arte e stile nell'industria (industrial design)

| **Cover** | *domus* magazine cover showing Vembi-Burroughs offices in Genoa designed by Gio Ponti |

Chiarezza, unità, visibilità totale negli uffici modernissimi

Gio Ponti, arch.

Uffici della Vembi-Burroughs a Torino e a Genova.

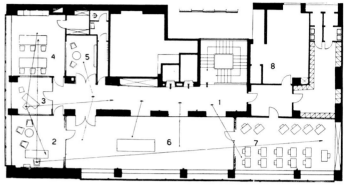

Sede di Genova

Sede di Torino

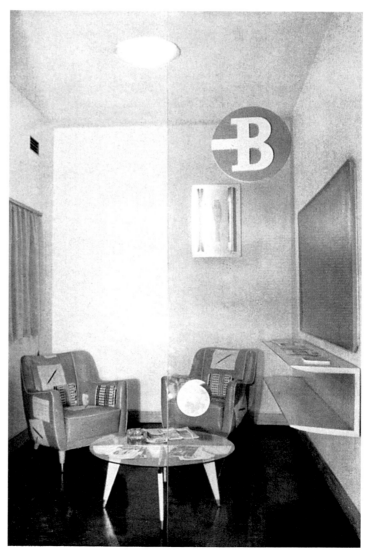

Torino. Motivi unitari, semplici, visuali in infilata. L'ingresso ha una parete totale in frassino (armadi, porte, ecc.), le altre pareti bianche, pavimenti di marmo bianco. Porte e vetrate in «Securit» trasparente danno la veduta totale degli uffici al primo entrare. Armonia in bianco e blu. Pavimenti azzurri in gomma della Runnymede. Poltrone di Cassina in «flexan» stampate da Fornasetti, nel salotto d'attesa.

foto Moncalvo

domus 270
May 1952

Clarity, Unity and Total Visibility in the Modern Office

Vembi-Burroughs offices in Turin and Genoa designed by Gio Ponti: interior views, floor plans

Translation see p. 558

271

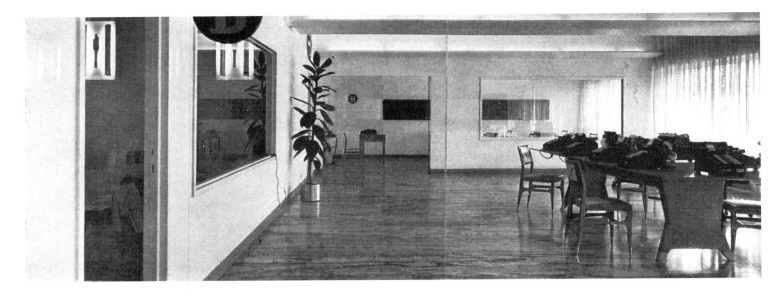

Genova. Armonia in bianco e giallo. Nuovi pavimenti « fantastici » della Pirelli. Mobili in frassino, eseguiti da Giordano Chiesa, coperti in formica gialla. Poltrone di Cassina coperte in « flexan » giallo e bianco stampato da Fornasetti.
In alto, una veduta d'infilata del salone d'esposizione, con l'ambiente della «scuola Vembi» per l'uso delle macchine Burroughs.
Sotto, particolare di un ufficio e di un salotto d'attesa.

Uffici della Vembi-Burroughs a Genova.

foto Ancillotti

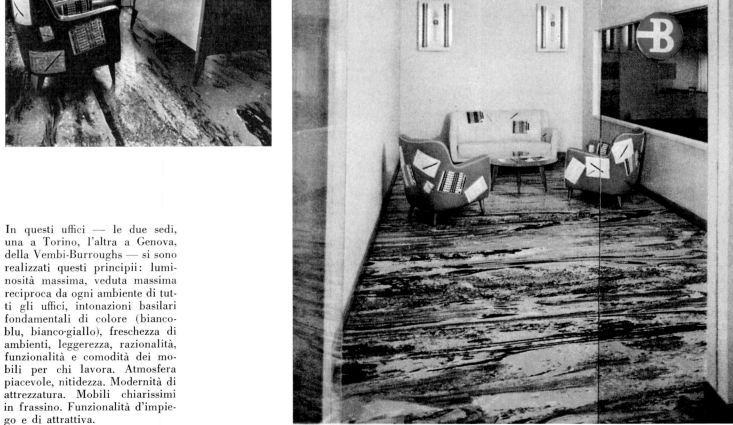

In questi uffici — le due sedi, una a Torino, l'altra a Genova, della Vembi-Burroughs — si sono realizzati questi principii: luminosità massima, veduta massima reciproca da ogni ambiente di tutti gli uffici, intonazioni basilari fondamentali di colore (bianco-blu, bianco-giallo), freschezza di ambienti, leggerezza, razionalità, funzionalità e comodità dei mobili per chi lavora. Atmosfera piacevole, nitidezza. Modernità di attrezzatura. Mobili chiarissimi in frassino. Funzionalità d'impiego e di attrattiva.

In copertina, la sede di Genova.

domus 270
May 1952

Clarity, Unity and Total Visibility in the Modern Office

Vembi-Burroughs offices in Turin and Genoa designed by Gio Ponti: showroom, office, small boardroom, director's office, office furniture for Giordano Chiesa, *Leggera* chair for Cassina

foto Moncalvo

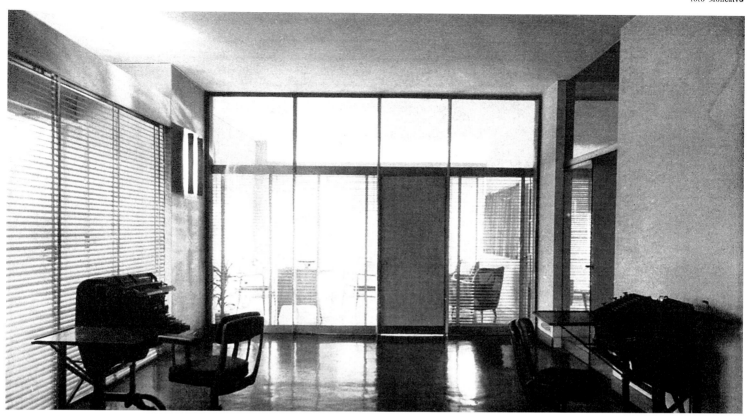

Torino. Divisorio in « Securit » fra ufficio del direttore e sala d'esposizione: la divisione da trasparente diventa opaca regolando la tapparella alla veneziana. Esec. Colli, Torino.

Gio Ponti, arch. Uffici della Vembi-Burroughs a Torino e a Genova.

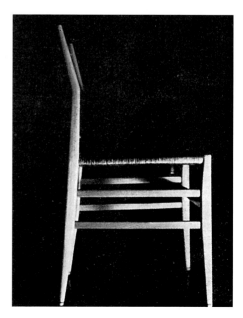

Torino e Genova. Mobili tipo, in frassino: esecuzione Chiesa. Piccola scrivania per l'insegnamento nella scuola Vembi. Osservare i cassetti a labbro, senza maniglia. Sedie tipo P. di Cassina, in due versioni, pesante e leggerissima.

Translation
see p. 558

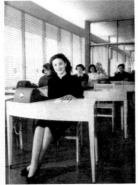

foto Ancillotti

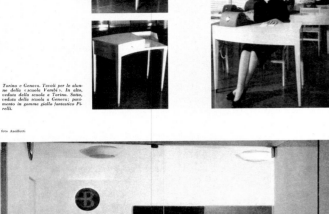

In copertina, la sede di Genova.

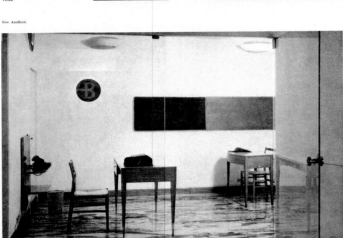

foto Moncalvo

In copertina, la sede di Genova.

foto Moncalvo

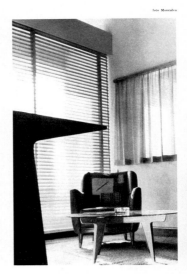

Gio Ponti, arch. Uffici della Vembi-Burroughs a Torino e a Genova.

Torino e Genova; in queste due pagine, particolari degli uffici, con scrivanie in frassino, sedie e poltrone imbottite, stampate da Fornasetti. Partizioni in vetro «Securit» con tapparelle alla veneziana.

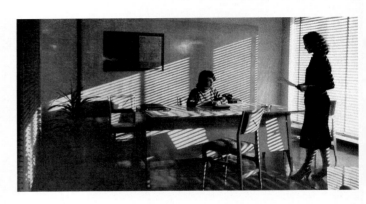

foto Moncalvo

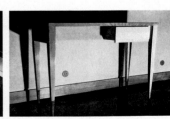

Gio Ponti, arch. Uffici della Vembi-Burroughs a Torino e a Genova.

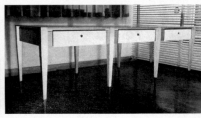

domus 270
May 1952

**Clarity, Unity and Total
Visibility in the Modern Office**

Vembi-Burroughs offices in Turin and Genoa designed by Gio Ponti: secretarial tables, views of typing classrooms, views and details of offices, views of office with glass partitioning

274

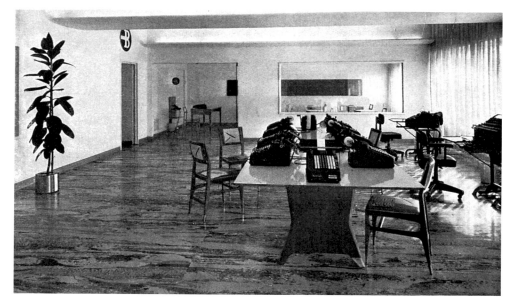

Torino e Genova: nella pagina a fianco particolari degli uffici e dei mobili tipo, in frassino. In questa pagina, veduta del salone e della scuola di Genova (in alto) e di Torino (in basso): e particolari delle lampade a parete, col duplice effetto, positivo e negativo, dei loro elementi a seconda della illuminazione.

foto Ancillotti

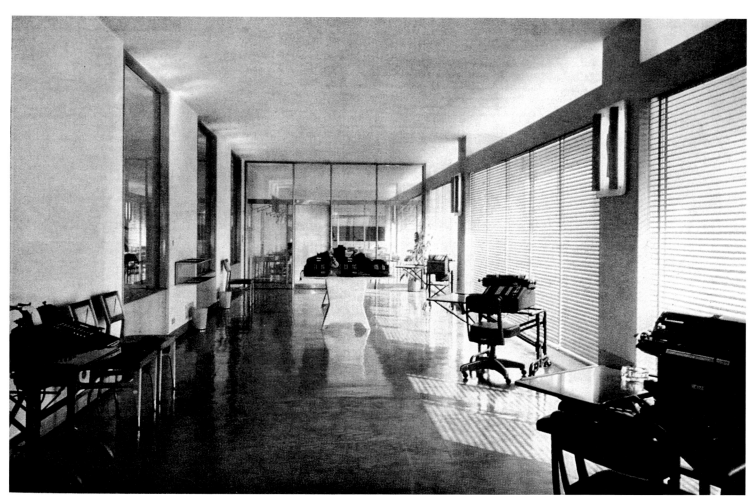

In copertina, la sede di Genova.

Translation
see p. 558

foto Farabola

Casa "di fantasia"

Gio Ponti, arch.

In alto, veduta dall'ingresso della galleria prospettica con le pareti in frassino e, in fondo, la parete con porta a coulisse, stampata da Fornasetti. Ancora in alto, veduta di assieme del soggiorno, con il grande motivo in curva della finestra con tendaggio continuo in seta, stampato da Fornasetti a mongolfiere.

Qui a sinistra, veduta dello studio-salotto, con scorcio della galleria prospettica d'ingresso attraverso la porta a coulisse aperta. Una parete dello studio-salotto è in radica alla Ponti e fa parte della serie di pareti successive in radica da vedersi in infilata attraverso le vetrine. Qui sotto, lo studio-salotto, visto dall'ingresso, con la tenda della finestra stampata da Fornasetti a pagine di libri.

1 piccolissimo ingresso in frassino
2 gallerietta prospettica
3-4-5-6-7-8-9 servizi: calorifero bagno pre-
 esistenti, cucina, bagno e ripostiglio ser-
 vizio, camera servizio, guardaroba
10 veduta d'infilata d'accesso dall'ingresso
 delle gallerietta allo studio salotto, e due
 vedute di infilata dal soggiorno alla camera
 da letto
11 veduta d'infilata dalla finestra del sog-
 giorno attraverso le vetrine sino alla nic-
 chia dello spogliatoio-salotto
12 soggiorno
13 vetrina per vetri di Murano contro l'esedra
 panneggiata
14 angolo del bar
15 vetrina nello studio-salotto
16 vetrina fra studio e spogliatoio-salotto
17 nicchia per fondale
18 studio-salotto
19 spogliatoio-salotto
20 camera da letto
21 esedra panneggiata che fa riscontro a 13
22 bagno
a pareti in radica (vedute dal soggiorno al
 letto)
b pareti stampate (vedute dal letto al sog-
 giorno)
 Questo appartamento è stato riformato da
 muri preesistenti

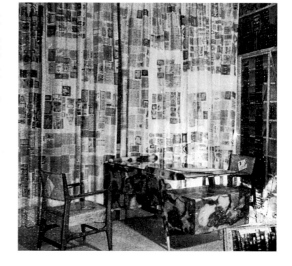

domus 270
May 1952

House of Fantasy

Lucano apartment interior and furniture in Milan designed by Gio Ponti in collaboration with Piero Fornasetti: interiors, floor plan, view into living room, panelling, bedroom

276

Se valesse la pena di fare una cronaca della mia vita d'architetto, si potrebbe fare un capitolo che comincia nel 1950, col titolo: « Passione per Fornasetti ». Articoli su Domus e su Graphis su Fornasetti, radio, bar, soffitti, armadi fornasettiani in casa e villa Cremaschi, trumò, divano, letto, mobili e radio fornasettiani in casa Ceccato, armadio in casa Licitra, bar di prima classe sul *Conte Grande*, grande parete intera nella sala da pranzo di prima classe sull'*Oceania*, pannelli, soffitti, poltrone, divani, tende e panneggi per la nuova sala del Casinò di San Remo, soffitto e figure nella sala da giuoco di prima classe del *Giulio Cesare*, poltrone e divani negli uffici Vembi - Burroughs a Torino, Firenze e Genova, mobili per Macy, l'intero negozio Dulciora a Milano totalmente dedicato a Fornasetti, stanza da letto alla Triennale, e non so più cos'altro, ed infine quest'ap-

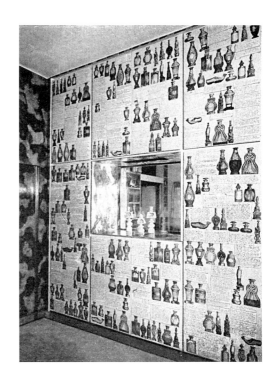

In alto, a sinistra, una veduta dell'infilata dal soggiorno alla camera da letto, attraverso le porte stampate dello studio e dello spogliatoio. Qui sopra, la parete dello spogliatoio stampata da Fornasetti: essa fa parte delle vedute d'infilata attraverso le vetrine, con l'effetto della stampa.

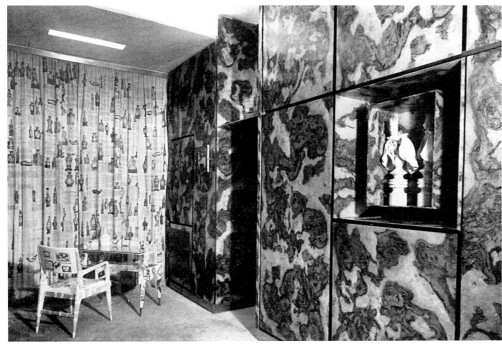

A fianco, parete opposta dello spogliatoio, in radica di noce; essa fa parte delle vedute d'infilata, attraverso le vetrine, con l'effetto della radica. Sotto, due aspetti della camera da letto: la grande tenda e la testiera del letto sono stampate entrambe da Fornasetti a zodiaci.

Translation see p. 558

277

partamento per i signori L. a Milano (ed ancora ho in cantiere un pianoforte ed un biliardo).

Cosa mi dà Fornasetti? Con un procedimento di rapidità e di risorse prodigiose, la possibilità di avere cose « uniche » stampando i tessuti, poltrona per poltrona, panneggio per panneggio, pannello per pannello. E quell'effetto di leggerezza che dà la stampa, e le sue risorse evocative.

Una comprensione giuliva dei cortesissimi committenti mi ha permesso di risolvere il piccolo alloggio affidatomi con un giuoco reversibile di infilate e di vedute per il quale guardando dalla sala verso la camera da letto attraverso porte e vetrine, tutto appare prevalentemente in radica ferrarese, composta « alla Ponti » (fantasia naturale) e guardando alla rovescia (dalla camera da letto verso la sala) tutto appare stampato da Fornasetti (fantasia umana), cioè tutto appare un po'

Una ''casa di fantasia''
Gio Ponti, arch.

Il motivo del soffitto della galleria prospettica con settori forati rettangolari a luce riflessa: le ceramiche di Rui composte a gruppi sono appese « staccate » alla parete in frassino.

Nel soggiorno uno dei mobili « luminosi » (scrittoio provvisoriamente adibito a bar) nei due effetti di aperto e chiuso. Sopra il mobile, ceramiche di Gambone; dentro, vetri svedesi, ceramiche di Rui, bottiglie e rivoltella in ceramica bianca di Gabbianelli.

domus 270
May 1952 | **House of Fantasy** | Lucano apartment and furniture in Milan designed by Gio Ponti in collaboration with Piero Fornasetti: view of ceiling, illuminated display shelf, wall decorated with ceramics by Guido Gambone, display cabinet

278

magico e senza peso e volume, perchè la stampa abolisce il volume: sono, queste, pareti da leggere. Questa è la « chiave » di quest'appartamento, di quest'abitazione di fantasia; questa è la sua « architettura », se così si può chiamare, ma sarebbe più appropriato dire che questo è il suo « scenario », coi relativi mutamenti di scena. Vivere in uno scenario? Ai cortesi committenti è piaciuto così, cioè che questa « fantasia » fosse realizzata per munificenza loro fino agli estremi, con un atteggiamento da mecenati e da cooperatori ad una espressione che s'è estesa fino alla collezione di moderni oggetti d'arte stupendi. Giordano Chiesa è stato l'esecutore perfetto di tutto questo appartamento.

I colori? Una moquette gialla copre *tutti* i pavimenti. E su questa *nota tenuta* si contrappuntano in unità tutti i giochi di colore delle parti stampate e dei legni.

g. p.

Nel soggiorno, composizione di parete con lampada alla Ponti (un oggetto illuminato), grande piastrella in ceramica di Gambone (collezione Lucano), piatti a rilievo eseguiti a Doccia su indicazione di Ponti. Sotto, uno dei mobili a trasformazione, di Ponti: un'antina unica (con una faccia laccata bianca e l'altra in palissandro), che chiude l'una o l'altra parte del mobile e ne cambia l'aspetto, da positivo a negativo.

Translation see p. 558

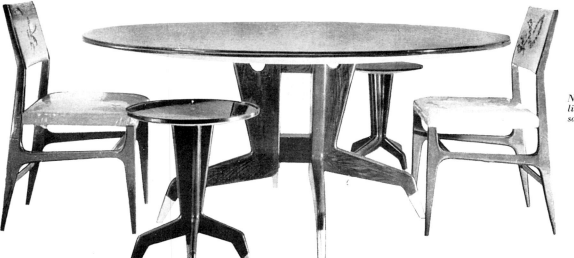

*Nel soggiorno, tavolo, sedie e tavo-
lini di servizio per pranzo, in palis-
sandro.*

**Una "casa di fantasia"
Gio Ponti, arch.**

*Nel soggiorno, l'angolo del bar, tut-
to chiuso da una tenda in seta, stam-
pata da Fornasetti a bottiglia ed eti-
chette; divano in seta stampata da
Fornasetti a pagine di libri; mobi-
le-bar appeso «attraverso» il ten-
daggio, stampato ad etichette sull'e-
sterno, e, nell'interno, a calligram-
mi di ricette di cocktails, scritti in
forma di bottiglie e di bicchieri.*

domus 270
May 1952

House of Fantasy

Lucano apartment and furniture in Milan designed by Gio Ponti in collaboration with
Piero Fornasetti: living room tables and chairs, bar and sofa, display case with Venini
vases, side table and chairs, details of studio-salon and desk, views of dressing room, chair
and desk

280

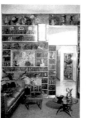

Una "casa di fantasia"
Gio Ponti, arch.

Nel soggiorno, le sedie sono stampate da Fornasetti a colori e figurazioni diversissime. In alto, vetrina sospesa in cristallo e ottone con una piccola collezione di vetri di Venini: dietro, tendaggio stampato da Fornasetti a mongolfiere piccole e grandi, diritte e capovolte. Tavolino « all'americana » portariviste.

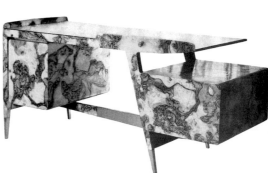

Vedute dello studio-salotto: sopra, la infilata delle vetrine, dal soggiorno allo spogliatoio-salotto, con l'effetto delle successive pareti in radica alla Ponti: notare nella prima vetrina due piastrelle di Gambone sospese nel cristallo.

A fianco, scrivania in radica con piano in cristallo, puntali e segmento della traversa in ottone satinato. Nella pagina a fianco, veduta di infilata attraverso le porte (una stampata, l'altra dipinta) dallo studio-salotto alla camera da letto: in primo piano, sulla scrivania, ceramica di Melandri e, appesa alla parete in radica, ceramica di Ruth Bryk.

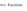

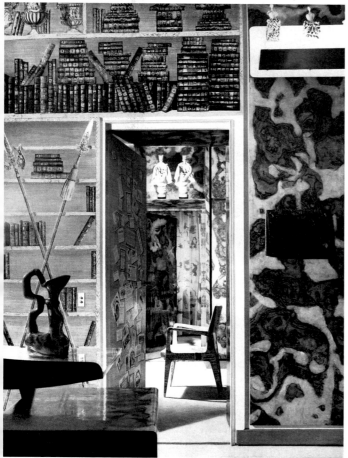

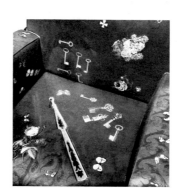

Una "casa di fantasia"
Gio Ponti, arch.

Nello spogliatoio-salotto, le due pareti armadio affacciate sono una di radica composta alla Ponti, e una interamente stampata da Fornasetti a colori, con antiche bottiglie e ricette di bellezza.
Qui a sinistra, la poltrona con la « stoffa della padrona di casa », stampata a chiavi e forbici. Qui sopra, sedia e scrivania per la signora, stampate « a mo' di carta stampata », a scritte e biglietti.

Translation
see p. 558

Qui sopra: veduta d'infilata, attraverso le vetrine, dallo spogliatoio salotto, fino al grande tendaggio di fondo al soggiorno.
Qui a sinistra, un particolare di due ceramiche di Rui appese « attraverso » i panneggi.

domus 270
May 1952

| House of Fantasy

Lucano apartment and furniture in Milan designed by Gio Ponti in collaboration with Piero Fornasetti: room divider, ceramics by Rui, details of bedroom, chairs

282

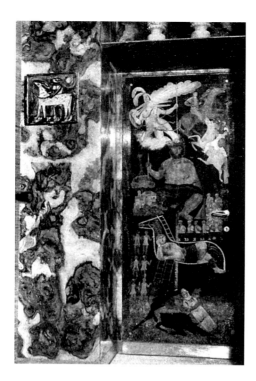

La camera da letto. Qui a fianco, veduta verso lo spogliatoio-salotto: comò e porta in specchio dipinto da Edina Altara, attraverso la porta, lo scrittoio e la sedia « di carta ».
Sotto, particolare della testiera del letto, stampata da Fornasetti a zodiaci, e attrezzato di lampada, luce notturna, portalibri, radio, portacenere e rastrelliera porta-giornali. Di fianco, le sedie della camera da letto, stampate a farfalle.

Una "casa di fantasia"
Gio Ponti, arch.

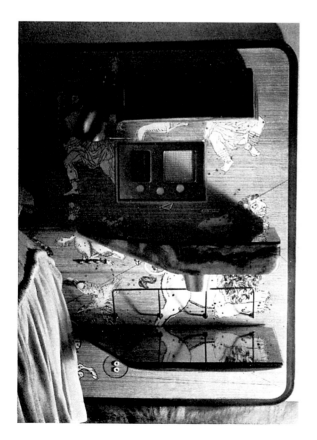

Translation see p. 558

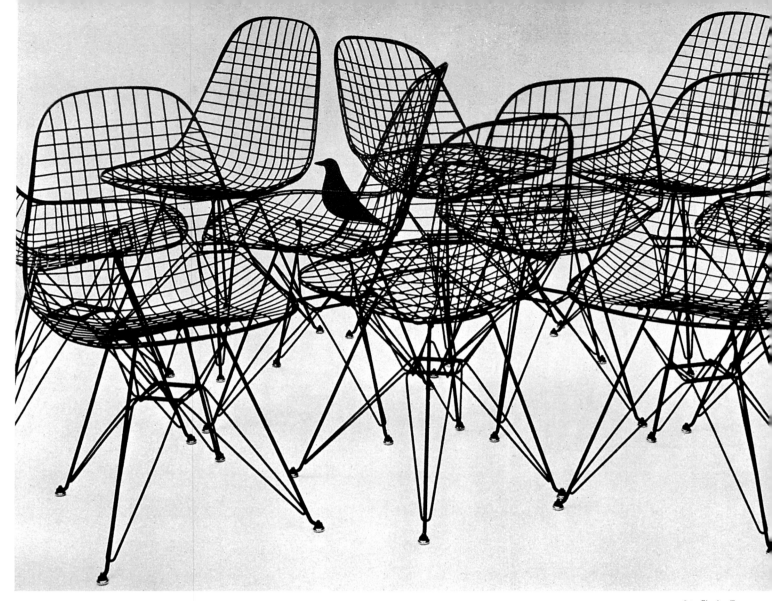

foto Charles Eames

Nuova sedia di Eames

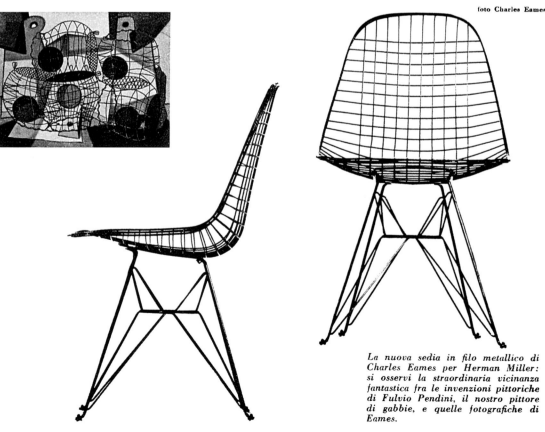

Eames si diverte: i suoi prodotti hanno, per semplicità, chiarezza, immediatezza, certi aspetti delle invenzioni di un bambino prodigio che, chiamato ad un congresso di grandi industriali preoccupati delle necessità concomitanti di funzionalità, economia, produzione in serie, in un momento, con un rotolo di filo di ferro, inventa una sedia che risponde a tutte queste esigenze e che per di più lo diverte come forma in sè, da capovolgere, sospendere, affastellare.

Prima di appartenere all'industria queste sedie appartenevano al suo gusto per le ragnatele, per le strutture geometriche leggere e

La nuova sedia in filo metallico di Charles Eames per Herman Miller: si osservi la straordinaria vicinanza fantastica fra le invenzioni pittoriche di Fulvio Pendini, il nostro pittore di gabbie, e quelle fotografiche di Eames.

domus 270
May 1952 | **New Eames Chair** | *DKR* (wire mesh) chair and variations designed by Charles and Ray Eames for Herman Miller

La sedia ha sei versioni, secondo i diversi piedestalli, in legno e in metallo, e secondo la copertura, completa o parziale: sedia da pranzo, da scrittoio, elastica, a dondolo, da portico, bassa.

Translation see p. 559

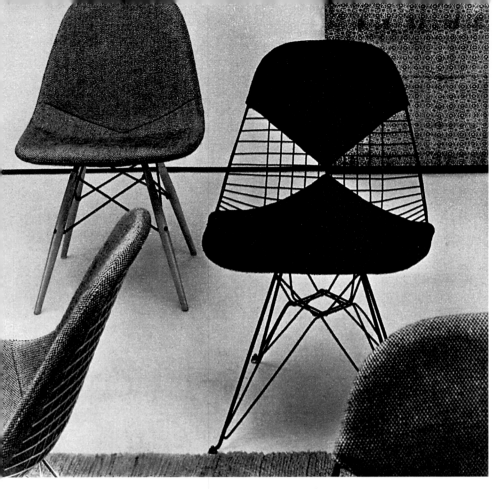
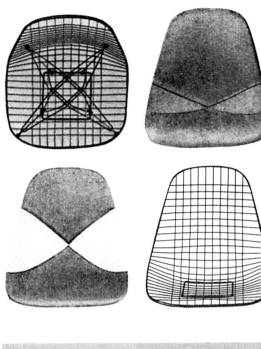
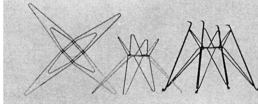

La copertura, completa o parziale, in tre tipi di stoffa, bianco e nero, nero, grigio, e in cuoio naturale.

vuote, per certe forme di ali e maschere, per le combinazioni di triangoli.

Eames inventa delle macchine inutili che servono. Eames indovina: i precedenti tecnico-sperimentali delle sue invenzioni, direi che fanno parte di questo gioco scientifico-fiabesco. Questa qualità, questa genialità logica oggi così desiderata per l'impiego degli artisti nell'industria, egli la impersona nel modo più completo, e forse è il premio di una fantasia elementare, di una specie di innocenza e di modestia, che gli artisti nostri non possiedono, se non in forma di paradosso o di pentimento.

Questa è la sua prima sedia imbottita, a copertura mobile, e a tutta struttura in filo metallico. La sedia è composta di due parti separate: la conca e la base, che può essere scambiata con quella delle precedenti sue sedie in materia plastica, in sei accoppiamenti e versioni diverse (vedi disegni), con risultato di notevole economia nella produzione. L'imbottitura, fabbricata con un nuovo procedimento messo a punto contemporaneamente alla sedia, è rimovibile e intercambiabile.

l. l. p.

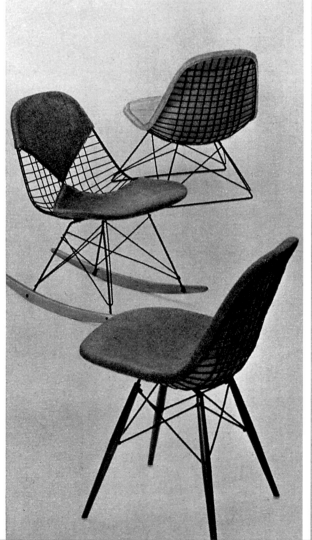
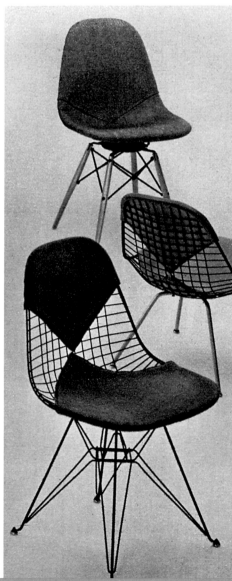

domus 270
May 1952　　|　**New Eames Chair**　　|　*DKR* (wire mesh) chair variations designed by Charles and Ray Eames for Herman Miller with drawing of leg configuration　　|　Translation see p. 559

286

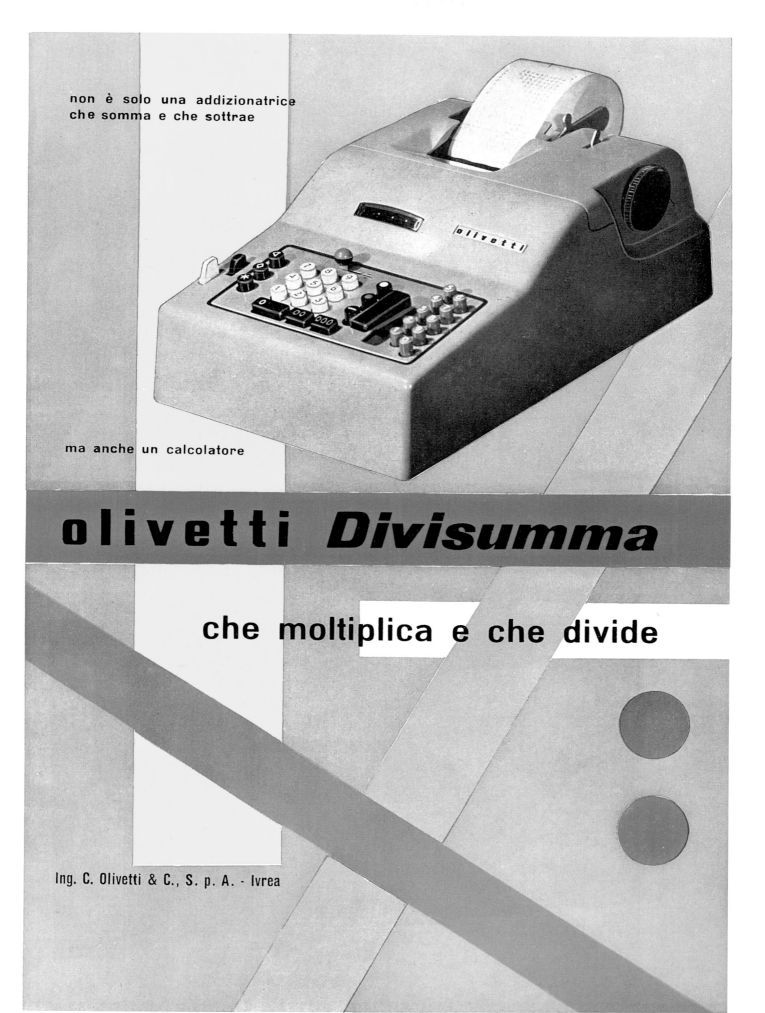

non è solo una addizionatrice
che somma e che sottrae

ma anche un calcolatore

olivetti *Divisumma*

che moltiplica e che divide

Ing. C. Olivetti & C., S. p. A. - Ivrea

domus 276 / 277 | Advertising | Olivetti advertisement showing *Divisumma* calculator designed by Marcello Nizzoli
December 1952

287

Il laboratorio di Apelli e Varesio, i provetti artigiani torinesi esecutori dei mobili di Mollino.

Nuovi mobili di Mollino

Sedia in compensato « continuo », curvato e sagomato, lucidato naturale, esposta alla « Kunsthandvaerkets forarsudstilling », esposizione di arti decorative a Copenhagen.

Moulded plywood side chair and lounge chair designed by Carlo Mollino for Apelli & Varesio, photograph of Apelli & Varesio workshop

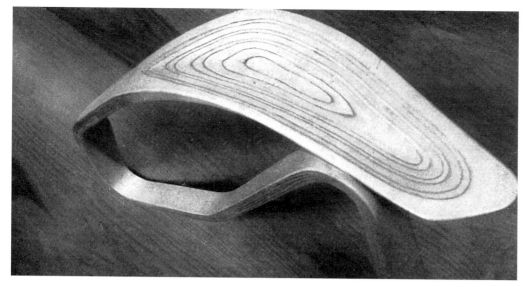

Sedia, poltrona in compensato curvato.

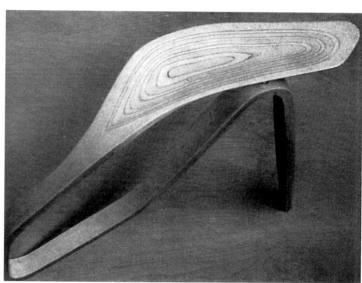

Chi ha seguito la produzione di Mollino ha potuto osservare, nei suoi mobili, un trasformarsi che è come lo svilupparsi di una idea, il proseguire, modificato, di una scoperta. Dal legno massiccio sagomato e plasmato, al compensato curvato e scavato; dall'effetto solo ottico di slancio, di tensione, alla elasticità vera e propria; dalla costruzione delle singole parti imbullonate l'una all'altra, al pezzo unico, al foglio ininterrotto di compensato curvato. E questa se da un lato è una via verso la semplificazione, dall'altro, mollinianamente, è l'occasione di nuove straordinarie complicazioni fantastiche. Si sente come la fantasia di Mollino si è accesa di fronte alle possibilità sintetiche che una nuova tecnica gli offre, e non per « ridurre al minimo » il disegno, ma anzi per moltiplicarlo estraendo dalla materia e dalla tecnica tutti i nuovi effetti possibili.

Egli esplora; la sola cosa immutabile è la qualità della sua fantasia. In queste nuove forme ritroviamo il carattere animato e figurato che sempre hanno i suoi oggetti. Egli personifica, crea personaggi immaginari, allude, suscita immagini, paragoni, definizioni: la sua sedia in compensato scavato, simile ad un oggetto levigato da un uso o da un flusso secolare, assottigliato drammaticamente (un relitto), il bracciolo della sua poltrona, gambo vegetale che si allarga in foglia, il geroglifico continuo del suo tavolo spettrale ed elastico, sono forme che si richiamano alla natura, non nel modo letterale del liberty, ma per analogia, ossia in modo poetico. *l. l. p.*

Poltrona in gommapiuma, con copertura in « resinflex ». Gamba e bracciolo sono un pezzo unico di compensato di acero curvato e sagomato, che si allarga come una grande foglia per l'appoggio del braccio di chi siede; giunti in ottone.

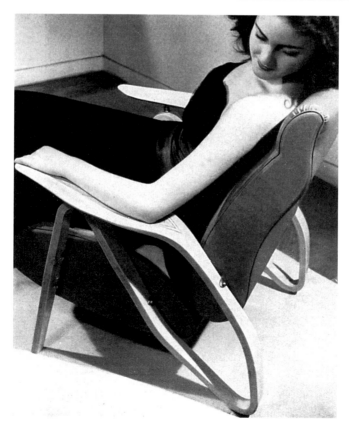

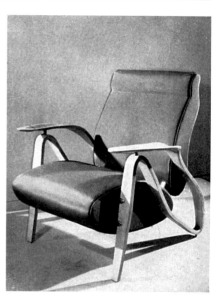

Translation see p. 559

289

Nuovi mobili di Mollino

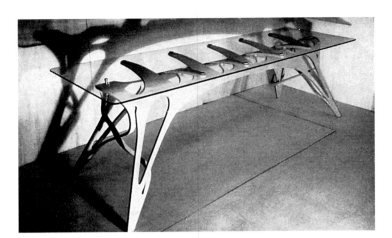

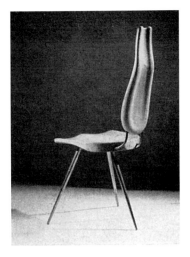

A destra, una sedia capostipite di Mollino (Domus 245) in legno massiccio sagomato, lucidato naturale, con tre, o quattro, gambe in tubo di acciaio conico ossalizzato; lo schienale in massiccio segue la curva della spina dorsale sorreggendola, ed è elastico su tondino di ottone.

Tavolo da pranzo con piano in cristallo e struttura in compensato curvato; è uno sviluppo del tavolo molliniano 1950 con struttura a scheletro, da noi pubblicato (Domus 252): ma il compensato è un pezzo unico e continuo.

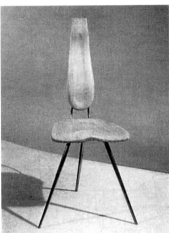

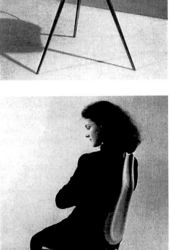

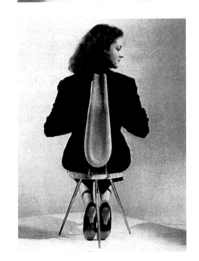

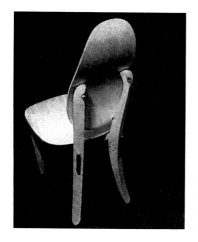

Sedia 1950 in legno naturale luci-
dato, con sedile e schienale in com-
pensato curvato; schienale oscillante,
giunti chiodati senza colla. (Domus
245).

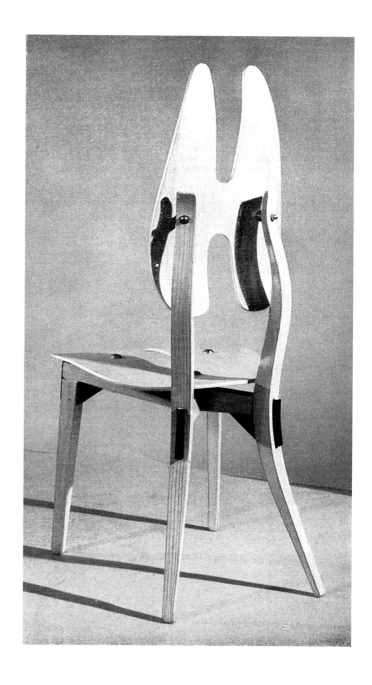

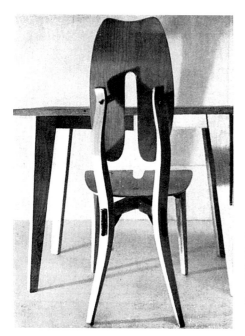

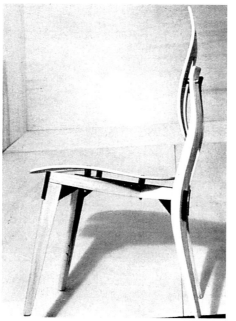

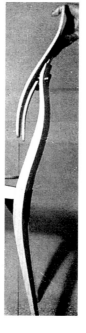

L'idea della prima sedia (foto in
alto a sinistra) è ripresa e svilupp-
ta in maggior elasticità nella nuova
sedia qui illustrata: sedia in com-
pensato curvato di frassino lucidato
naturale, con schienale elastico su
cuscinetti di gomma e sedile elasti-
co; giunti rinforzati senza colla.

Translation
see p. 559

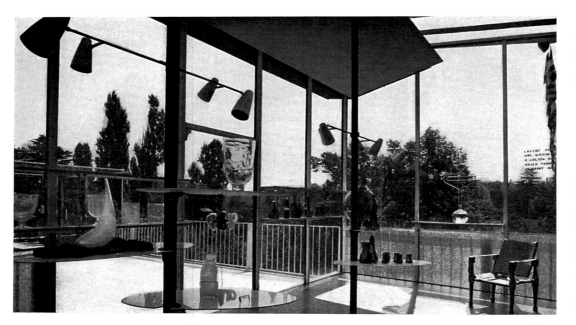

Alcuni esempi dell'impiego del cristallo "Securit"

Continuiamo la presentazione delle applicazioni del cristallo « Securit » segnalate dalla giuria del premio Vis Securit-Domus 1951: (si vedano Domus 267, 268, 269). Pubblichiamo qui opere dell'architetto Menghi e dell'arch. Mosso. Il Premio Vis Securit-Domus di un milione è stato rinnovato per il 1952: si veda il bando in Domus 269.

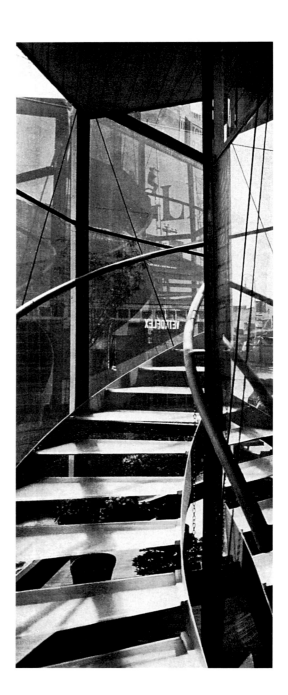

Roberto Menghi, arch. La galleria dei vetri alla IX Triennale, che è completamente in vetro: dal pavimento in cristallo vetroso, alle mensole in opalina bianca temperata, alle pareti e porte in « Securit » con maniglie in vetro colorato.

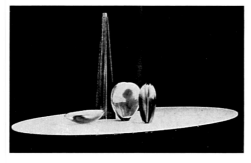

domus 270
May 1952

Some Examples of the Use of 'Securit' Glass

Balzaretti & Modigliani pavilion at the Milan trade fair designed by Roberto Menghi incorporating *Securit* safety glass: views of interior and details, facade and plan

292

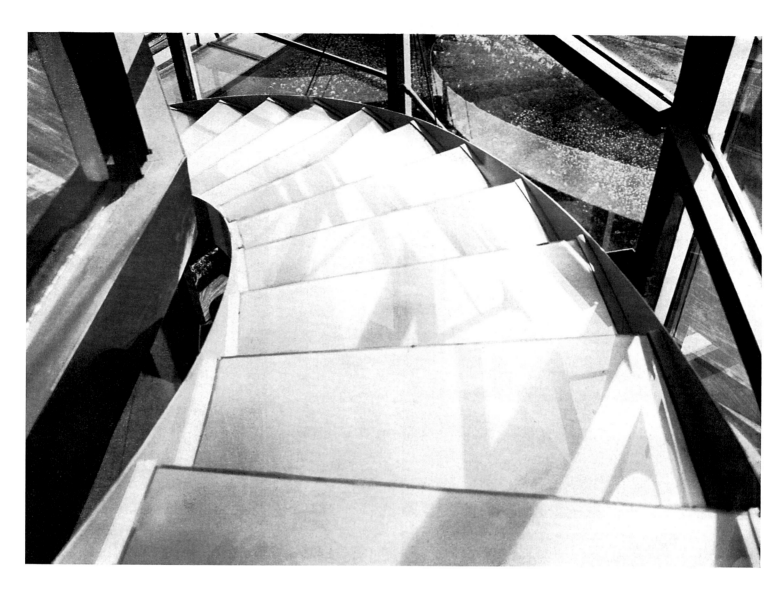

Due impieghi eccezionali del cristallo temperato "Securit" nell'architettura

Roberto Menghi, arch. Il padiglione Balzaretti e Modigliani alla Fiera di Milano 1951, con la bella scala a sbalzo realizzata tutta in cristallo «Securit»: questa scala è stata collaudata da migliaia e migliaia di visitatori.

Roberto Menghi, arch.

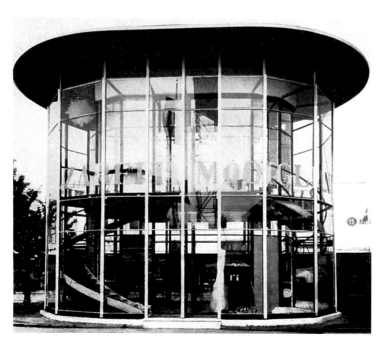

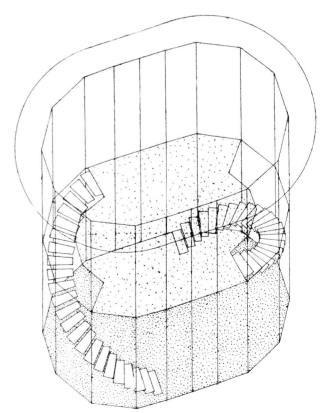

New York: l'East River con il nuo-
vo edificio per uffici di 39 piani
delle Nazioni Unite che accoglie
3400 persone.

Favola americana

Il Palazzo delle Nazioni Unite
e la Lever House: a New York

I grattacieli di Manhattan si specchia-
no nelle facciate del palazzo delle
Nazioni Unite (a sinistra) e nella Le-
ver House (a destra).

domus 272
July / August 1952

American Tale

United Nations Building in New York designed by Le Corbusier: detail of façade; Lever
House in New York designed by Gordon Bushaft of Skidmore, Owings & Merrill:
elevations

294

Le fotografie di queste pagine interessano gli italiani come documento americano e il loro commento in queste pagine può interessare gli americani come una *impressione* italiana, da quel punto di vista di paesaggio e di costume e di « pittoresco del mondo » che viene assunto da *Domus* di fronte all'architettura come « meraviglioso », come « favoloso », come spettacolo, sintomo, storia, e come costume, e come leggenda. Noi stessi si voleva intitolare queste pagine « panorama americano », « racconto americano », « leggenda americana », in fondo è la stessa cosa, sono tante espressioni d'uno stesso punto di vista.

Come le favole, le leggende, i racconti evocano qualcosa di fatato, v'è un che di immaginario per noi in quest'America che pur esiste, che pure è, ma che tuttavia ci siamo immaginata anche da noi, a nostro modo, e diversa dal vero (o più vera di essa); quest'America-U.S.A., vicina e lontana, dalla quale quelli che ci sono stati portano messaggi e notizie disparate, chi per il sì chi per il no, quest'America U.S.A. dove ci si ritrova tutti insieme noi europei, e dove pure la cosa è tutta diversa.

Mai la storia del mondo è stata tanto ipotetica. Cosa è l'Inghilterra adesso? cosa la Francia? cosa la Russia? cosa la Cina e le nazioni delle Indie e quelle dell'Arabia? cosa il Giappone? cosa è l'Africa bianca e nera? cosa è l'America?

In queste pagine l'America « si narra » attraverso le ultime architetture, ultime avventure architettoniche, (si sarebbe tentati di parlare ancora e sempre di pionierismo — stilistico — negli edifici delle Nazioni Unite e della Lever Brothers Company — e geografico — nella scuola e nell'ospedale nel deserto).

Nel disordine della « vecchia storia ottocentesca », della città irsuta (Le Corbusier) sorge, come per incanto evocato da magie europee (Le Corbusier), portato intatto là in mezzo da un miracolo, o da angeli o architetti, quasi ancora non radicato, nel suolo, quasi ancora ipotetico, quasi ancora futuro, e non presente nè

Le superfici totali in cristallo han trasformato sostanzialmente l'architettura, nel suo volume e peso: l'architettura non è più un pieno massiccio, o un gioco di pieni e vuoti, ma quasi una sola superficie riflettente e senza peso, mutevole secondo le luci e le ore del giorno; più consistenti di lei sono le ombre stesse delle vecchie architetture riflesse; anzi essa tanto più è leggera quanto più è gigantesca, i grattacieli non riflettendo che il cielo.

Translation
see p. 559

passato, il palazzo delle Nazioni Unite (altra leggenda o favola pur questa), puro come un cristallo: l'architettura è un cristallo.

Come un cristallo quest'architettura riflette il cielo, s'incicla, prende sostanza, si fa trasparente e leggera, ha i colori non suoi ma della giornata, specchia le nuvole e il loro moto, e il giro del sole e le vecchie architetture che ha vicine. Tale è il carattere di questa architettura universale, determinata dalla tecnica, che non è U.S.A. ma che si è manifestata in U.S.A. Non esistono più vuoti e pieni, la parete è tutta un pieno trasparente, o un vuoto chiuso col vetro: è una struttura che specchia il cielo e la terra, fantomaticamente; che ha anche un suo colore, ma che ha, come uno specchio, i colori delle altre cose.

Case alte, torri, grattacieli non occultano il cielo, ma lo captano e « lo tirano giù », ce lo portano giù, ce lo avvicinano; una città futura fatta così sarà celeste più che terrestre, e sulle superfici di argento si muoverà il cielo, si rispecchierà nel correr delle sue nuvole, ed albe e tramonti si moltiplicheranno infinitamente.

Questa architettura innamora: è di una ritrovata purezza e grandezza, come si vede nel paragone drammatico di quelle che le sono vicine, — di una Nuova York vecchissima e decrepita — architetture umane o animali, come vespai, mentre questa (come i monumenti, come le piramidi, i circhi, le alte cupole, le torri) è figlia della mente, è minerale e geometrica.

Il palazzo, — il « monumento » delle Nazioni Unite — (dire palazzo è sbagliato, dire edificio è esatto, dire monumento è meglio) è chiuso ai fianchi sottili da un muro chiuso la cui dimensione diviene muralmente paradossale. Questa è forse la sua bellezza maggiore, chè il muro chiuso provoca l'emozione della parete a vetri e le dà la misura: il gioco del vuoto e del pieno è ridotto a due elementi totali, giustapposti, non mischiati.

La Lever House è tutta di vetro e

**Favola americana:
l'architettura verticale di New York**

*In questa pagina: la Lever House, palazzo per uffici di vetro e acciaio, di 24 piani, progettato dagli architetti Skidmore, Owings e Merrill.
Qui a fianco: il palazzo per uffici delle Nazioni Unite, progettato dagli architetti americani Wallace K. Harrison, Max Abramovitz e James A. Dawson con la consulenza di grandi architetti di altri paesi come Le Corbusier, Oscar Niemeyer, Sven Markelius.*

Lever House in New York designed by Gordon Bushaft of Skidmore, Owings & Merrill: angled views and detail of construction; United Nations Building in New York designed by Le Corbusier: angled view and detail of construction

Translation
see p. 559

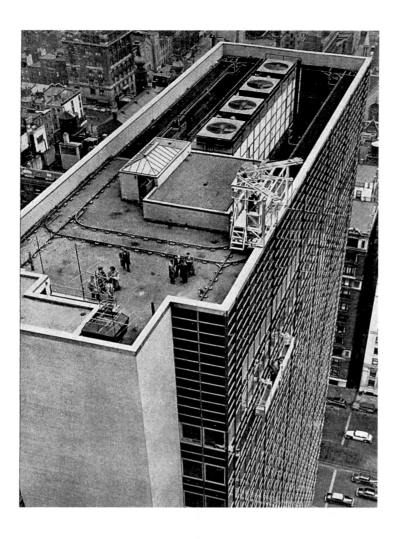

non ha limiti nè chiusura, è una casa, non è un monumento; è empirica, non ha principio nè fine, sarà ingoiata dalla storia come gli altri edifici della rapidamente decrepita New York, quando tante case saranno così. La chiusura muraria dà alle Nazioni Unite un ordine, una proporzione, un ritmo che ha il suo principio e la sua fine, le dà il limite di una composizione voluta, le dà cittadinanza nell'arte. La Lever è ripetizione e sovrapposizione, non finisce mai, forse non è ancora architettura (arte, monumento unico) ed è solo un prodotto architettonico. Badate, i due edifici, che qualcuno direbbe si somigliano, sono differentissimi, sono agli antipodi. Ma tutte queste cose che rendon belle queste pagine si somigliano nella favola americana: diresti che sono gli stessi cieli, (o son gli stessi fotografi?) e le stesse attitudini anche nella scuola e nell'ospedale desertici. Spingersi nel cielo con macchine edilizie perfette, spingersi nel deserto con macchine edilizie perfette, è la stessa cosa. Questo deserto, così abitato, deserto non è più; è un nuovo pittoresco nel mondo, (come lo sono le montagne che sono deserte e non sono deserti). Siamo nella « fantasia della natura » che l'uomo ha capito e penetra. Sta per morire, con la fine del folklore, la fantasia del costume, — fantasia umana della storia — e l'uomo intuisce ora quella della natura, e la avvicina e capta con strumenti architettonici altrettanto puri e rigorosi come il palazzo delle N. U. Una favola bellissima ci raccontano tutti questi edifici, una favola generosa e pulita, la favola d'un ordine e d'una bellezza possibili, la favola di una profezia incantevole, la favola dei bei sogni ottimistici dell'uomo, la favola del Bene senza il Male.

gio ponti

Sopra: la Lever House dall'alto con l'ascensore lava-vetri in funzione. La Lever Brothers è una grande ditta produttrice di saponi e detergenti; da qui l'esigenza, quasi pubblicitaria, di una tecnica che permettesse la pulizia impeccabile, rapida e completa non solo delle finestre, ma dell'intero edificio. Gli architetti progettisti hanno studiato uno speciale ascensore per il lavaggio dei vetri, costruito dalla Otis, che è costituito da due parti. La prima gira in normali rotaie su una piattaforma sul tetto, la seconda *parte, la « gondola » appesa con cavi d'acciaio alla prima come in una gru, scorre su e giù e si sposta orizzontalmente col movimento della prima, occupa ogni volta sei finestre ed è richiamata automaticamente sul tetto quando non è in funzione. Due soli uomini bastano, con questo sistema, per lavare l'intero edificio e le sue 1404 finestre in sei giorni. Sotto: L'atrio principale della Lever House. l'arredamento è di Raymond Loewy. Nella pagina a fianco, Lever House: di notte, vista da lontano, a colori.*

domus 272
July / August 1952

American Tale

Lever House in New York designed by Gordon Bushaft of Skidmore, Owings & Merrill: rooftop, window-cleaning apparatus, main entrance hall (interior designed by Raymond Loewy), elevations and detail of fenestration

298

foto Peressutti

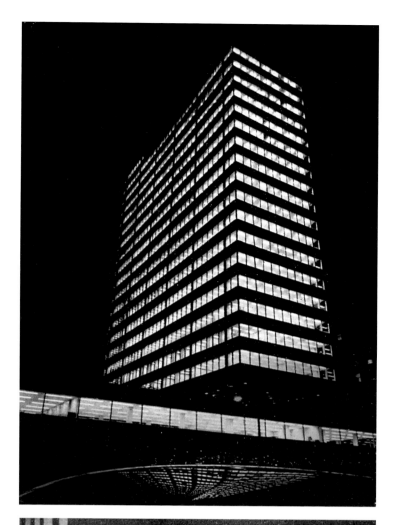

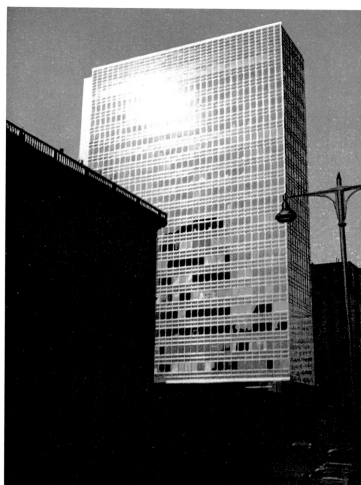

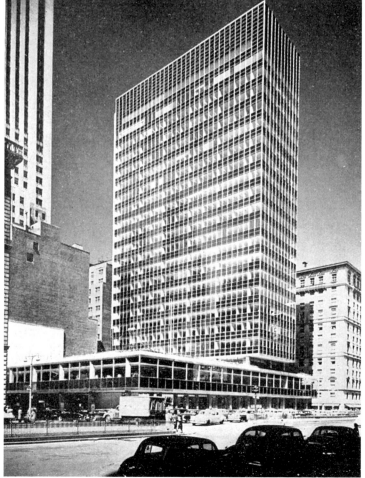

Translation
see p. 559

America spontanea

New York minore

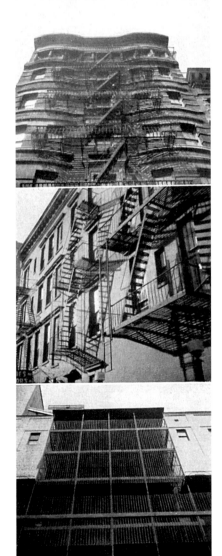

Si ha la tentazione di scoprire, ognuno di noi, l'America, una America; e sopratutto New York la « vera » New York, e definire con una nuova sentenza questa città straordinaria e ancora unica al mondo. Questa città che ancora è polemica, che ancora ha i suoi negatori, oppositori e i suoi fanatici e profeti, e il suo gigantesco dentato paesaggio che si presenta a chi sbarca, rinnova ancora, in commozione o in ironia, per ognuno, l'incontro con il « nuovo mondo ».

Di fronte ad essa la folla ammutolisce, e le personalità del vecchio mondo si preparano all'incontro, e non importa se sia una maledizione, un epigramma o un paradosso la definizione che esse devono deporre ai piedi delle sue mura. E v'è chi prepara la propria definizione, la propria adesione o rifiuto a questa città, senza neanche averla vista: anzi tutti le siamo già o pro o contro.

Noi le siamo pro.

New York è la più antica città moderna. I quartieri anonimi, sono i primordi della civiltà moderna. La fotografia li scopre. Qui è alle origini l'architettura moderna stessa. La geometria aerea delle scale anti-incendio, sembra essa la sola architettura, che sale sulle facciate murarie come su un paesaggio naturale.

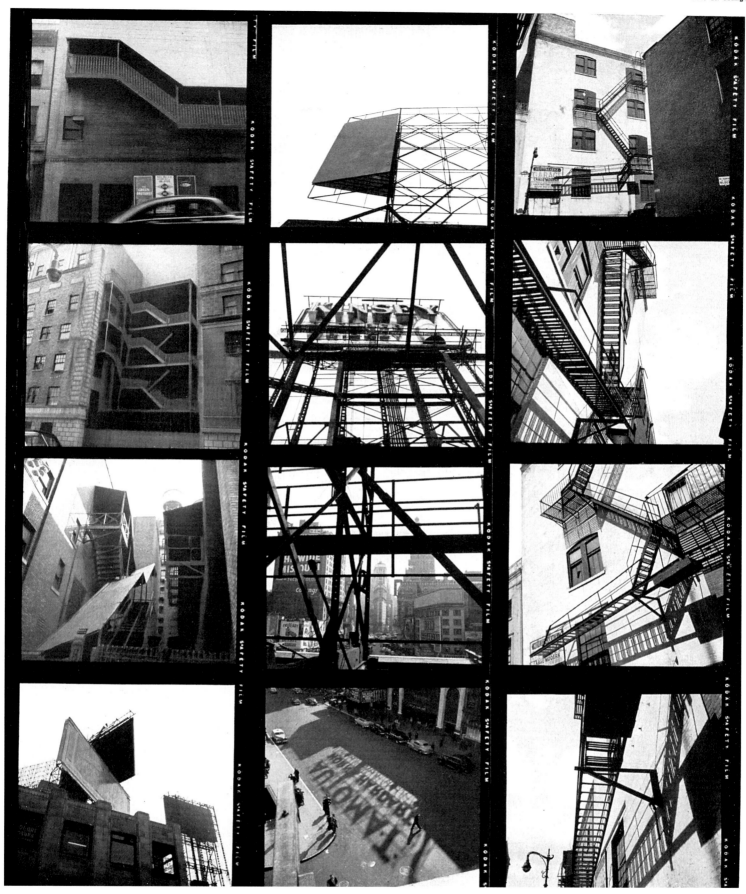

*Nei quartieri vecchi, le strutture ae-
ree delle scale e della pubblicità vin-
cono la pietra; sono come l'annuncio
che l'architettura moderna è schele-
tro, è gabbia, è vuoto. (Le lettere
pubblicitarie riflesse nel pavimento
stradale, formano magiche parole po-
linesiane, in questa straordinaria città).*

Translation
see p. 560

foto Gaimoro

Il "nuovo loggiato"

Gai & Moro arch.tti

Si va profilando attraverso l'opera di giovani architetti intelligenti, come sono Guido Gai e Giorgio Moro, il cui lavoro illustriamo in queste pagine — il « nuovo loggiato » che è formato da balconate ai piani inferiori, da cristalli a sbalzo all'ultimo e da tende veneziane per la chiusura. La facciata si può, con queste tende « portare avanti », ed è un' alta proposizione, nell'architettura moderna, di partiti esili, sottili, leggeri.

Anche *otticamente* si deve giungere a questa espressione architettonica, cioè come apparenza. Gli architetti sono su questa strada, non ancora il pubblico: ed è ad esso che ci rivolgiamo perchè l'architettura è il risultato di una solidarietà fra architetto e committente, ed un giudizio pubblico sull'architettura deve pur formarsi.

Non ci stancheremo mai di ripetere che una volta il muro portava, mentre oggi è portato: che

Il fronte anteriore con la sovrastruttura in ferro e il piano completo in « venetian blinds » delle Officine Malugani.
Il notevole sbalzo dei balconi continui è « riportato » all'interno, mediante l'aiuto delle tende alla veneziana, geniale ripiegamento architettonico davanti all'ostacolo delle servitù di prospetto.

Fianco e fronte posteriore della casa. Il tetto « a capanna » con falde disuguali, denuncia chiaramente il partito delle strutture murarie e confe- risce all'architettura una fisionomia « mediterranea » che è la sua maggiore caratteristica. La copertura è in lastre ondulate di eternit.

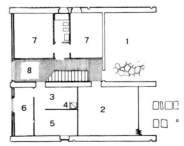

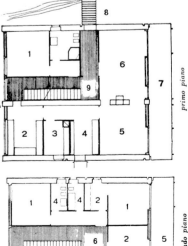

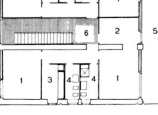

piano terreno

1	portico - soggiorno all'aperto	5	lavanderia
2	garage	6	centrale termica
3	office	7	alloggio personale servizio
4	montacarichi	8	scala 1º piano

primo piano

1	appartamen. ospiti	6	soggiorno
2	cucina	7	terrazzo - soggior.
3	dispensa	8	ingresso principale
4	office	9	scala al piano terreno e al 2º piano
5	pranzo		

secondo piano

1	camere da letto	4	w. c.
2	spogliatoi	5	terrazzo - soggiorno
3	office	6	scala al 1º piano

primo piano
secondo piano

domus 272
July / August 1952

The 'New Loggia'

Villa in Alassio, Savona, designed by Guido Gai and Giorgio Moro: detail of façade, view from above, floor plans and details of exterior

302

A destra: Scorcio della passerella di accesso sul fianco. I pluviali in lamiera verniciata in nero con incassatura propria « a vista », sono prezioso ausilio formale per l'architettura che dispone di mezzi espressivi rigorosissimi per sincerità ed economia, e funzionalmente aderenti ai volumi interni. Sotto: Fianco ovest servizi e office. Notare il tettino del balcone in lamiera e profilati di ferro con stacco di alleggerimento dal muro. Qui sotto: Il fianco e la passerella di accesso con l'irrigidimento in tiranti di acciaio laccati.

una volta l'onor del muro era la sua forza, cioè il suo spessore, ed oggi è la sua leggerezza; che il muro è portato da una struttura, che l'onor tecnico di questa struttura è la sua composizione a gabbia che ne distribuisce gli sforzi e ne assottiglia gli elementi. L'architetto non è che « debba » esibire la struttura cementizia, l'architettura deve essere « tutta struttura » perchè tutte le sue parti piene debbono lavorare, partecipare alla solidità generale.

I vuoti sono le parti inoperose da chiudersi con settori trasparenti (cristalli) ed opachi (muri esili e leggeri). Inutili nei loggiati gli appoggi verticali massicci perchè i loggiati sono a sbalzo; ed ecco apparire i legami di metallo che non sono che le guide per le tende veneziane.

Cristalli difendono dall'acqua le logge e lascian passare la luce...
Ecco come nasce una casa, un edificio; eccolo nascere dal modo di essere costruito, nascere dai materiali a disposizione, nascere da noi, dalla realtà di un'epoca nostra.

Nella pagina a fianco. Dettaglio della fronte anteriore con le guide metalliche e i cassonetti per le « venetian blinds ».
I cassonetti continui in lamiera di ferro verniciata ospitano anche gli apparecchi per la illuminazione indiretta del terrazzo. Si notino i mensoloni a sbalzo, prolungamento naturale delle spine di muro. Tetto a falda con frontone chiuso da perlinato di « pitch pine » verniciato a flatting.

Translation
see p. 560

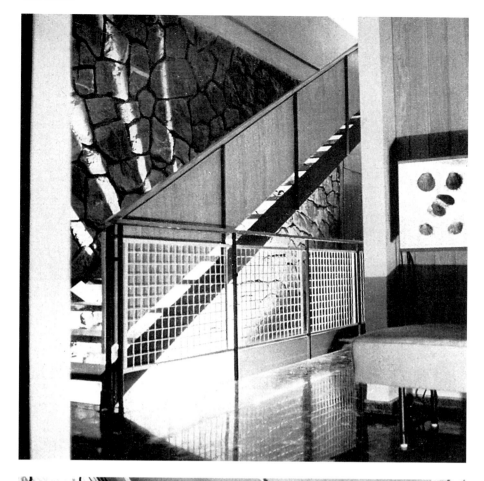

La scala interna realizzata con due rampe rettilinee sovrapposte e relativi ballatoi-gallerie, si arrampica lungo il muro in pietra a vista (a destra). Struttura in piatti di ferro verniciati e gradini di legno con copertura in linoleum e frontalini in acciaio inossidabile. A destra: vista della scala dall'ingresso. Sotto: due angoli del terrazzo schermato. Le tende verniciate in paglierino e rosso fuoco, costituiscono l'elemento coloristico e vivo dell'architettura insistentemente bianca.

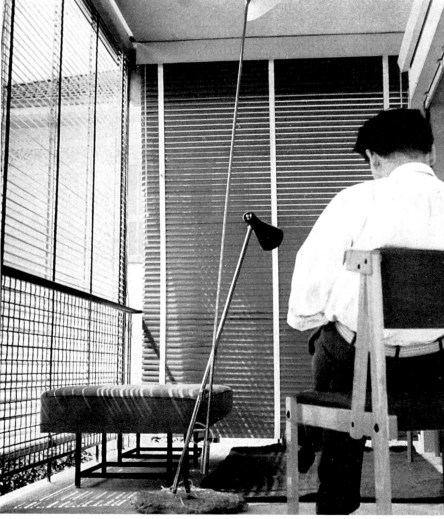

Translation
see p. 560

*Pranzo e soggiorno. Il camino è rea-
lizzato nella struttura viva e portante
della costruzione. Il paramento a gros-
si blocchi sbrecciati rappresenta un
elemento polemico nei confronti del-
le murature a vista di uso corrente o
portanti quindi meno vigorose nell'e-
spressione e più fragili nella durata.
Pavimento in nero venato.
Lampada a muro snodata ragniforme,
esecuzione « Arteluce ». Tappeti di
Fede Cheti.
Ceramica a muro policroma di Qua-
trini.*

domus 272
July / August 1952

The 'New Loggia'

Villa in Alassio, Savona, designed by Guido Gai and Giorgio Moro: view of living/dining room

Translation
see p. 560

306

lucidatrici aspirapolvere

Vetri di
Timo Sarpaneva

Di quest'artista abbiamo già presentato un disegno per tessuto alla Triennale (Domus n. 259) e alcuni bellissimi manifesti (Domus n. 269).
Questi pezzi, forme vagamente organiche di germi in sviluppo, in composizioni d'effetto surrealistico, sono forse la parte più pericolosa della sua attività.

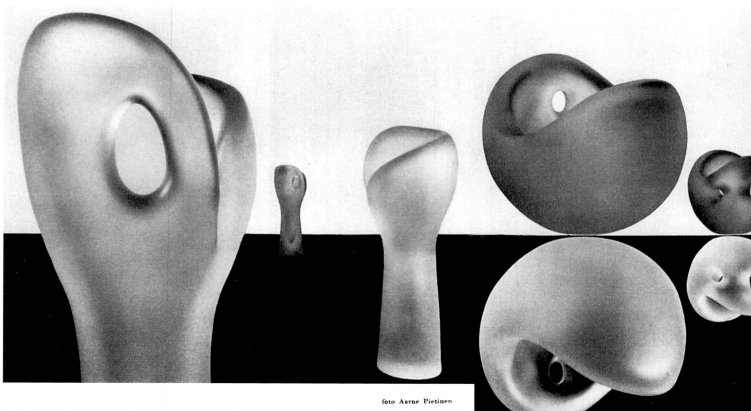

foto Aarne Pietinen

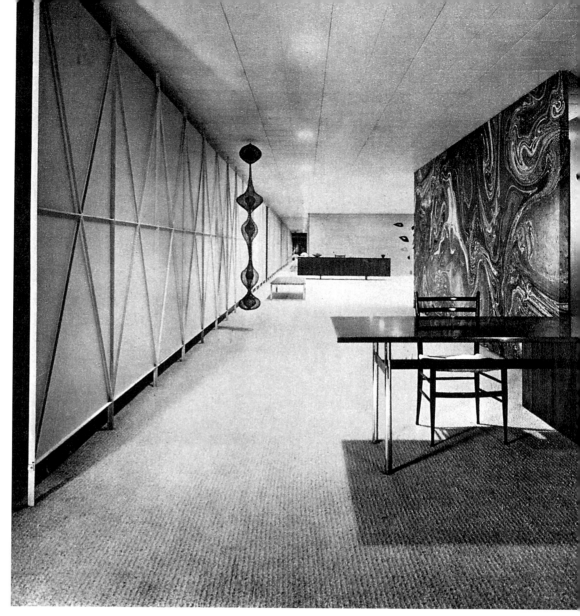

Interno di una sala d'esposizione a New York

Estelle e Erwine Laverne

Queste illustrazioni della sede ove Estelle e Erwine Laverne, organizzano la presentazione selezionatissima di tessuti, tappezzerie, mobili ed oggetti d'arte in Nuova York designano un gusto particolare di composizione.

Ross Littell, William Katavolos, Douglas Kelley: interni delle sale d'esposizione Laverne a New York.
Una composizione di elementi duri, esili (i contorni dei cristalli che diremmo dei diaframmi grafici ed i tiranti in tondino delle pareti), di elementi disegnativi enormi (la tappezzeria « marbalia ») e di « mobiles » a gabbia caratterizza questo ambiente.

foto Alexandre Georges

| **Interior of a New York Showroom** | Laverne showroom in New York designed by Ross Littell, William Katavolos and Douglas Kelley | Translation see p. 560

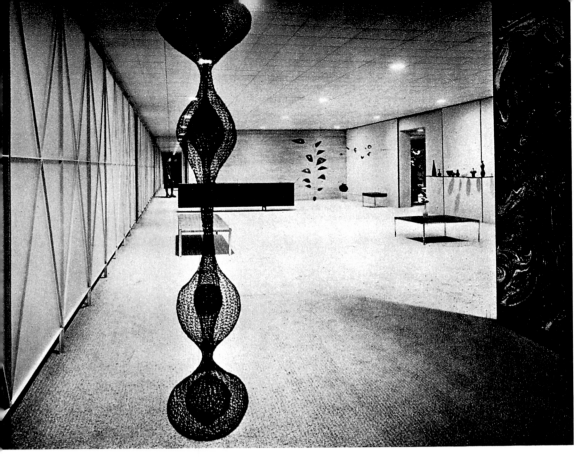

foto Alexandre Georges

Questo gusto compositivo si vale di elementi sospesi nello spazio, quello di Calder (vedi pagina 37) e quello di Ruth Asawa (vedi pagine 34, 35, 36) nonchè di settori di cristallo le cui legature determinano esse pure un disegno nello spazio; pareti di elementi piani con sottili legature a traliccio per irrigidirle, e superfici ricoperte di tappezzerie in carta dal disegno « enorme », completano questa composizione « a contrasti ».

Tali rapporti rendono interessanti questi ambienti i quali sono molto vasti. Ciò rappresenta pure un valore dimensionale quasi nuovo e messo in evidenza dai partiti semplici e dalla esilità di quanto è volutamente accidentale nella composizione (i ritti, gli oggetti, i *mobiles* di Calder, e di Ruth Asawa, i contorni dei cristalli).

Interni delle Sale d'esposizione Laverne a New York.

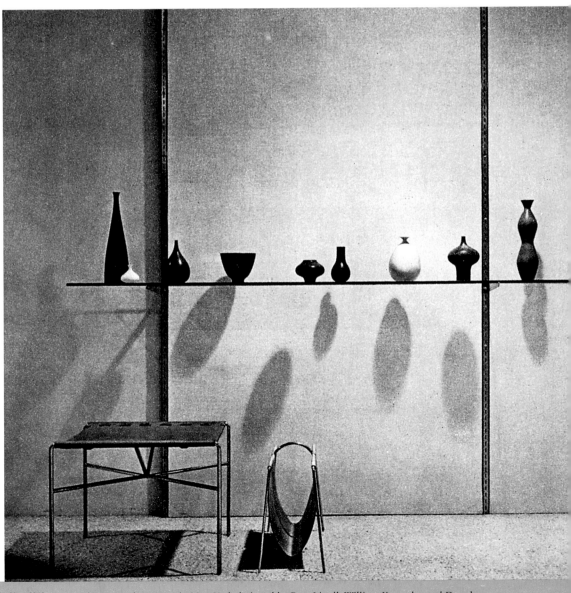

| **Interior of a New York Showroom** | Laverne showroom in New York designed by Ross Littell, William Katavolos and Douglas Kelley with mobile sculptures by Alexander Calder and Ruth Asawa; interior views |

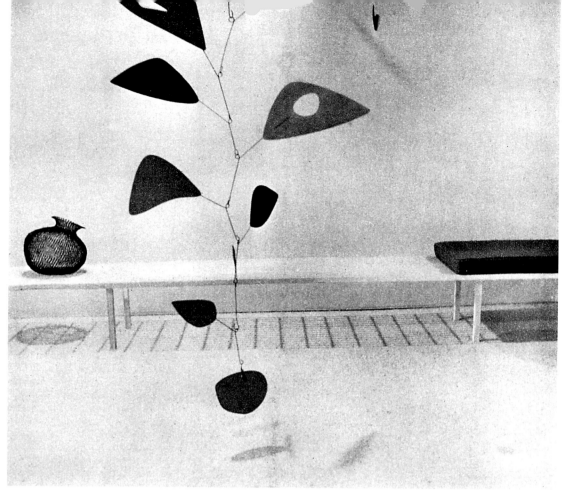

Il gusto che abbiamo segnalato nell'accompagnare le precedenti illustrazioni delle sale Laverne è suffragato da questi altri aspetti degli stessi ambienti, dove l'accento è dato dai « mobiles » di Calder e della Asawa, dalle esili mensole con le ceramiche svedesi e dai reggi stoffe a libro.

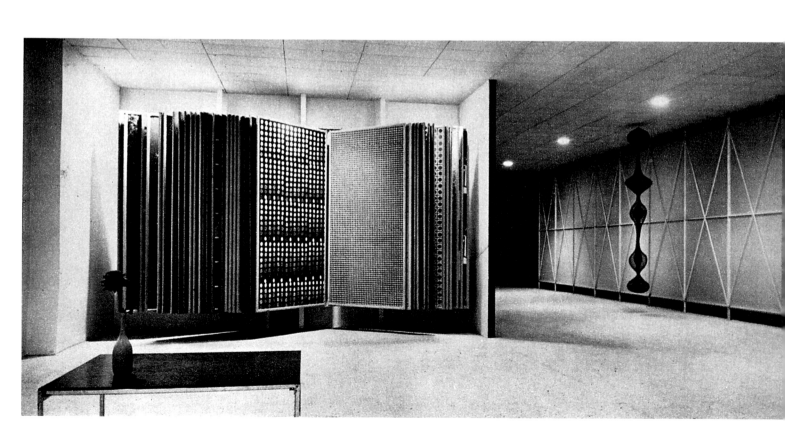

Translation
see p. 560

Disegno
per l'industria

Alberto Rosselli, arch.

Dalla mostra del "good design" a Chicago

« Good Design » è il nome di una mostra che si tiene annualmente a Chicago nel Merchandise Mart. L'organizzazione è frutto della collaborazione fra il Museo d'Arte Moderna di New York e questo grande centro di vendita.

Per un anno intero da gennaio a dicembre vengono presentate al pubblico quelle produzioni per la casa, che per il disegno, in relazione alla utilità, ai metodi di produzione, ai nuovi materiali e ai costi, rappresentano esempi ai qua-

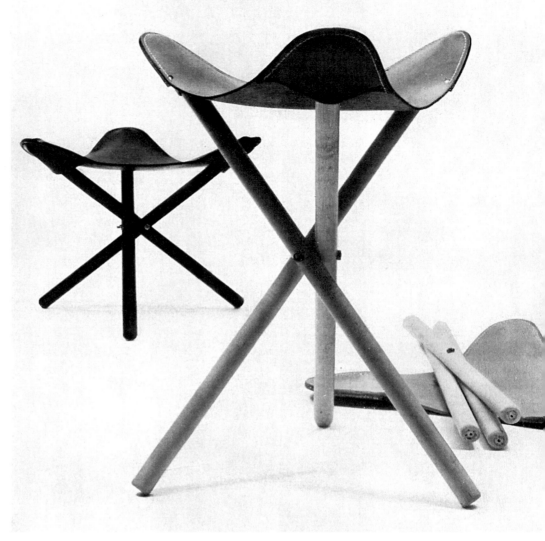

Sedili smontabili in legno e cuoio, disegnati da Don Knorr per Kneedler-Fauchere.

Un tavolo da pranzo con base in acciaio e piano in compensato rivestito in linoleum bianco: prodotto da Avard Inc. e disegnato da Darrell Landrum.

Una lampada da tavolo e da parete acciaio e alluminio, verniciata bia co e nero, disegnata da Greta V Nessen per la Nessen Studios Inc.

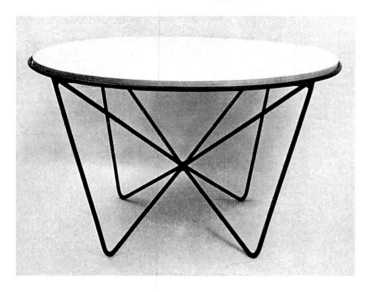

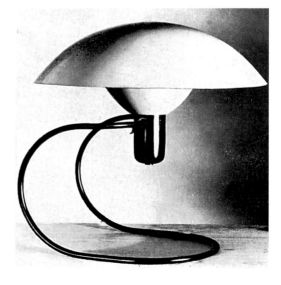

domus 272
July / August 1952

Industrial Design

"Good Design" show at the Merchandise Mart, Chicago: knock-down stool designed by Don Knorr for Kneedler-Fauchere; table designed by Durrell Lundrum for Avard; *Anywhere* light designed by Greta von Nessen for Nessen Studios; chair designed by Dan Johnson; lounger by Painter, Teague & Petertil for Pacific Iron Products

312

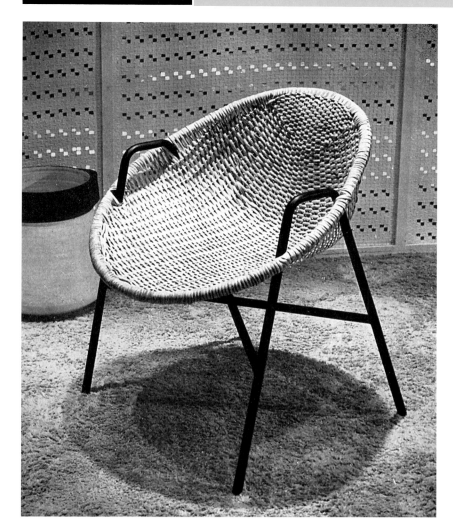

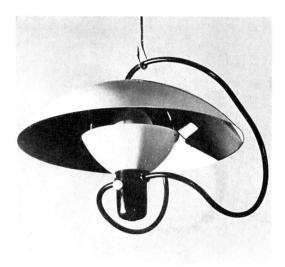

Una lampada in acciaio e alluminio verniciato bianco e nero, può essere sia appesa sia usata per tavolo. Disegnata da Greta Von Nessen.

Sedia a cesto realizzata in vimini e tubo di acciaio disegnato da Dan Johnson.

li il pubblico va indirizzato. La scelta degli oggetti è effettuata da un comitato presieduto da Edgar Kaufmann direttore del Museo di Arte Moderna e si cerca con questa mostra di contribuire alla formazione di un gusto nel pubblico e assieme innalzare il livello medio di disegno delle produzioni industriali per la casa. I pezzi presentati sono 183. Negli Stati Uniti dove la grandissima parte delle produzioni per la casa è ormai realizzata nelle industrie questa iniziativa va considerata come mezzo per orientare il pubblico nella scelta fra i prodotti del mercato, in definitiva un mezzo di educazione e di difesa contro le cattive produzioni.

Assieme a molte nuove realizzazioni americane dobbiamo notare alcuni pezzi provenienti dalla Svezia e dall'Italia (che non presentiamo perchè già noti ai lettori di Domus). Segni di un successo europeo e assieme indice della sensibilità del mercato americano.

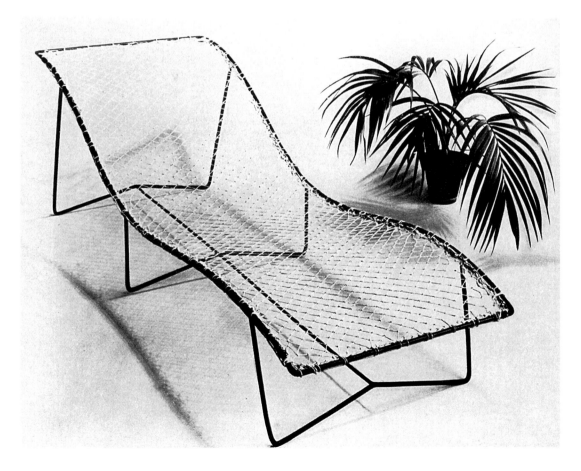

Una sdraio per spiaggia: in acciaio a rete, disegnata da Painter Teagues e Petertil per la Pacific Iron Products.

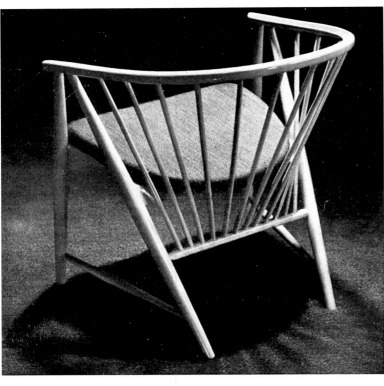

Una poltroncina in legno naturale disegnata da Sonna Rosen per la Swedish Modern Inc.

Attrezzi per camino disegnati da Luther W. Canover, per Trade Fair.

Sedie in acciaio con copertura in differenti pezzi disegnata da Charles Eames, per la Herman Miller.

Un aspetto dell'esposizione con alcuni pezzi tipici.

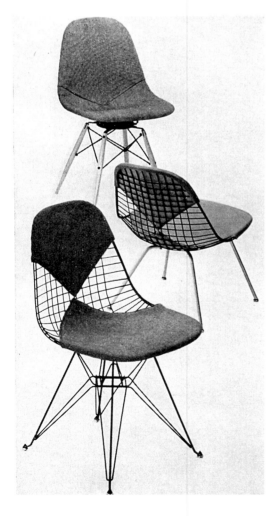

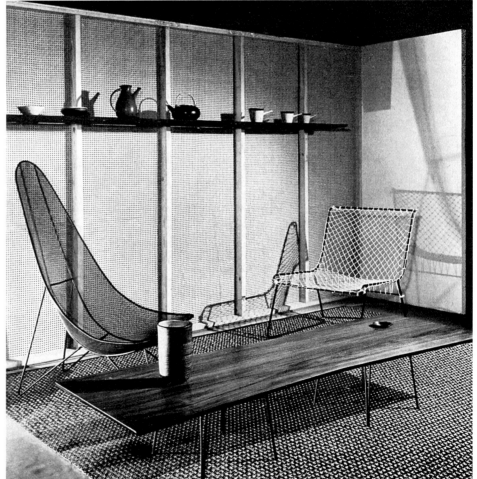

domus 272
July / August 1952
Industrial Design

"Good Design" show at the Merchandise Mart, Chicago: armchair designed by Sonna Rosen for Swedish Modern; wire mesh chairs designed by Charles and Ray Eames for Herman Miller; fireside tools designed by Luther W. Canover for Trade Fair; view of exhibition installation

314

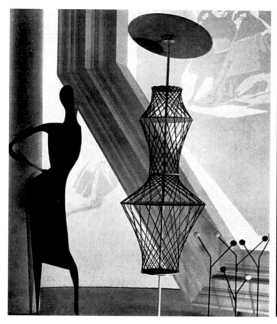
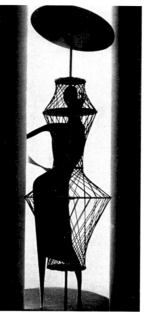

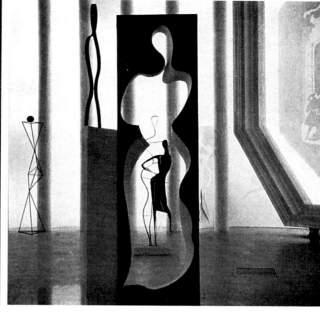

Marcello Nizzoli e Bramante Buffoni nella sala dei tessuti sintetici nel padiglione Montecatini alla Fiera: tre « momenti visivi » di figurazioni e schermi che si sovrappongono.

I reali collegamenti fra arte e vita d'oggi

Che certe figurazioni ambientali appaiano ad una Triennale in senso puramente plastico, spaziale, ed evocativo di un gusto è naturale ed è per me anche forse superfluo poichè la figurazione appare senza argomento, senza allusione e magari in contrasto o concorrenza con le cose esposte, senza unità con esse. Un fatto ben più importante è invece che queste

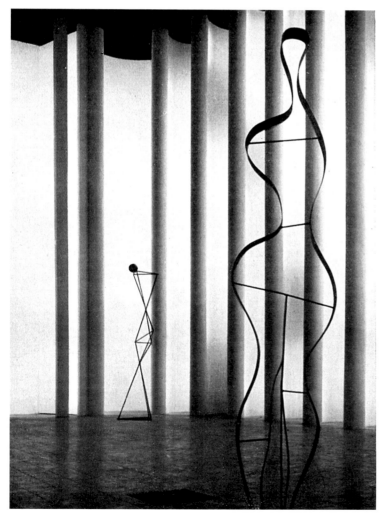

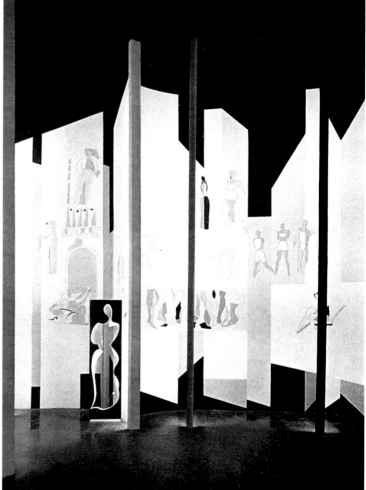

domus 272
July / August 1952

The Real Connections Between Art and Life Today | Montecatini pavilion at the Milan trade fair with installations by Marcello Nizzoli and Bramante Buffoni

315

foto Stefani

raffigurazioni siano direttamente espressive di una cosa, impegnate in una allusione, nell'assoluta unità fra spazio, colore, linguaggio ed espressione totale.

In questo senso, queste raffigurazioni, sono per me non solo senz'altro superiori a molte apparse alla Triennale (e ciò è più che naturale anche perchè si tratta su per giù dei medesimi artisti) quanto rappresentanti un episodio ancor più importante, perchè *questo* è l'intervento vero, reale (e non fittizio ed accademico) dell'arte nella vita moderna.

Da questo io traggo due conseguenze: primo, che nella Triennale debbono direttamente intervenire le grandi attività che sanno fare — come qui si vede — tanto più eccellentemente, e meglio e più che non possa fare la Triennale coi suoi poveri mezzi. Deve entrare cioè nella Triennale la vita vera, il lavoro vero, l'interesse vero e con esso l'arte: secondo me questo e non altro è — nel nostro costume — il tanto invocato intervento delle arti figurative, cioè degli artisti, nella vita. È assurdo pensare che esso debba avvenire oggi attraverso il « buon fresco » ecc. ecc. Questo è un pensare accademico. Le arti muoiono o impazziscono o si introvertono in

Le composizoni spaziali di Enrico Ciuti nella sala del metano nel padiglione Montecatini alla Fiera.
Nel salone della chimica, l'arlecchino di Erberto Carboni simbolizza i colori nei tessuti. Presentazione dell'architetto Grignani.

una espressione senza oggetto, se manca loro un movente. Il movente pubblico e quello della religione, sono scomparsi, perchè nè Chiesa nè Potere ricorrono più agli artisti (il novanta per cento delle figurazioni di Gesù e di Maria e dei Santi non è più opera di devozione di un artista e d'un committente, ma la produzione di ditte specializzate). Nè il Potere ricorre più agli artisti, non avendo miti propri da rappresentare. Chi invece vi ricorre, « nella realtà dei fatti », è l'industria con le sue manifestazioni, e qui sarà il vero campo (non accademico) dell'opera (non accademica) degli artisti). g. p.

domus 272
July / August 1952

| **The Real Connections Between Art and Life Today** | Montecatini pavilion at the Milan trade fair with installations by Erberto Carboni and Franco Grignani

316

foto Stefani

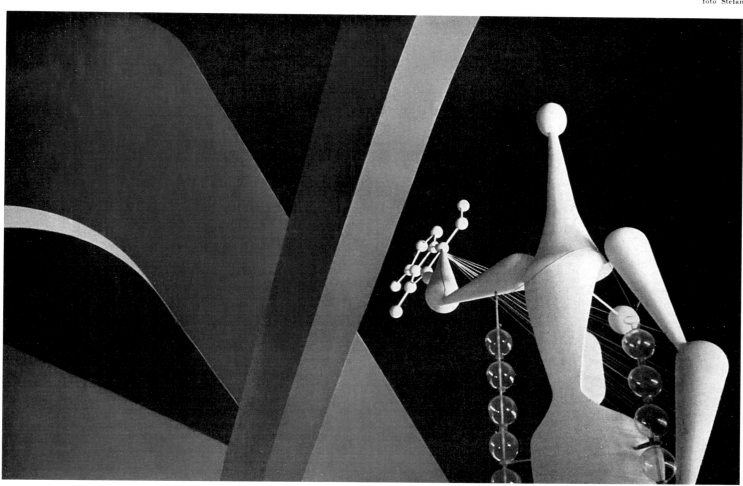

*Le composizioni « nucleari » di Er-
berto Carboni nel salone della Chi-
mica, alla trentesima Fiera di Milano.*

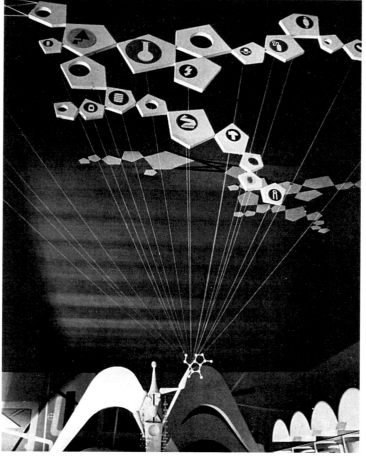

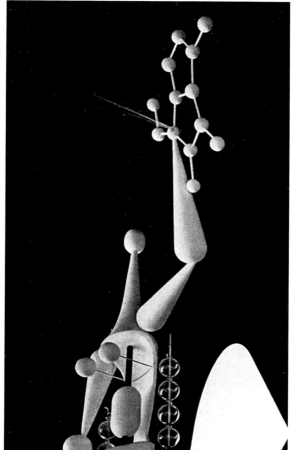

Il giorno e la notte

Philip Johnson, arch.

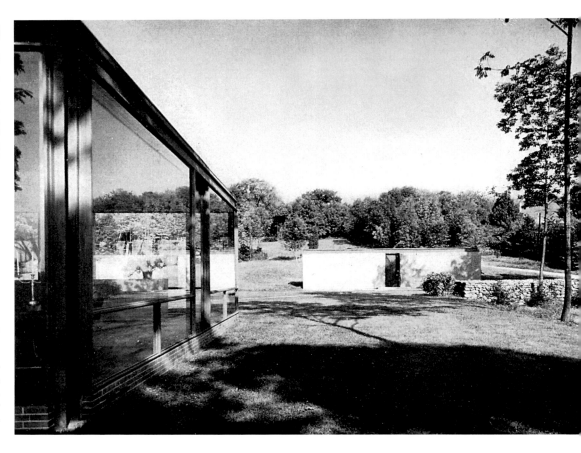

Si fronteggiano in un giardino
due piccoli edifici, due padiglio-
ni, uno tutto chiuso uno tutto
aperto.

Uno, il chiuso, è quello della not-
te, l'altro, l'aperto, del giorno.
Quante figurazioni gli uomini han-
no creato — nel tempo — del dì
e della notte! della luce e dell'o-
scurità, del movimento e dell'im-
mobilità, dell'azione e del sogno,
del sole e delle stelle! Questi due
padiglioni, potremmo dire, sono
un simbolo, un emblema architet-
tonico di questa dualità della esi-
stenza, e della natura. L'uomo,
come ogni creatura, si costruisce
il nido o la tana per la notte, il
suo buio nel buio universale, il
suo riparo in quell'arcano ance-
strale « orrore della notte », che è
orrore in senso sacro, non paura,
per questi intervalli della vita do-
ve siamo nudi, indifesi, immobili,
lontani. Poi « torna la vita ».

La casa di vetro di Philip Johnson,
nel Connecticut vicino a New York,
è stata costruita due anni fa. È com-
posta di due unità separate, il padi-
glione del giorno e quello della not-
te, uno tutto trasparente, l'altro tutto
chiuso, che si fronteggiano in una ra-
dura in mezzo a un bosco.

foto Ezra Stoller

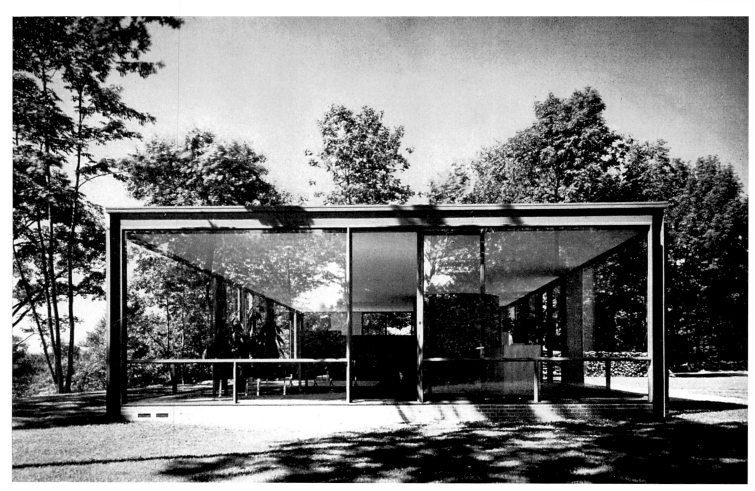

domus 273
September 1952

Day and Night

The Glass House in New Canaan, Connecticut, designed by Philip Johnson for his own
use: angled view and elevations

318

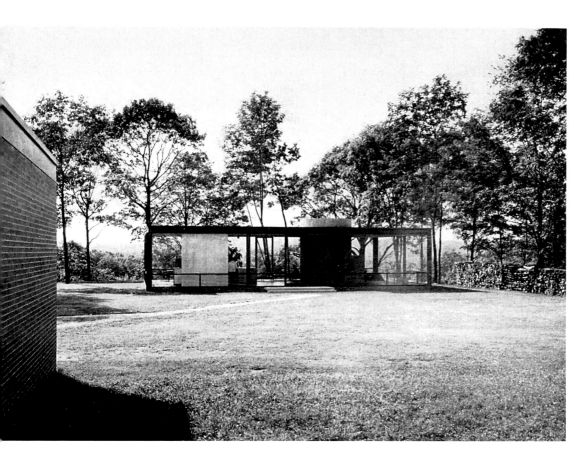

foto Ezra Stoller

Il valore dei due elementi che com-
pongono questa costruzione è in una
loro assolutezza e chiarezza concet-
tuale, che li potrebbe porre a simbo-
lo della architettura moderna: sono
un piccolo mausoleo, stilisticamente
appartenente, si direbbe, al rigore
del primo purismo architettonico.

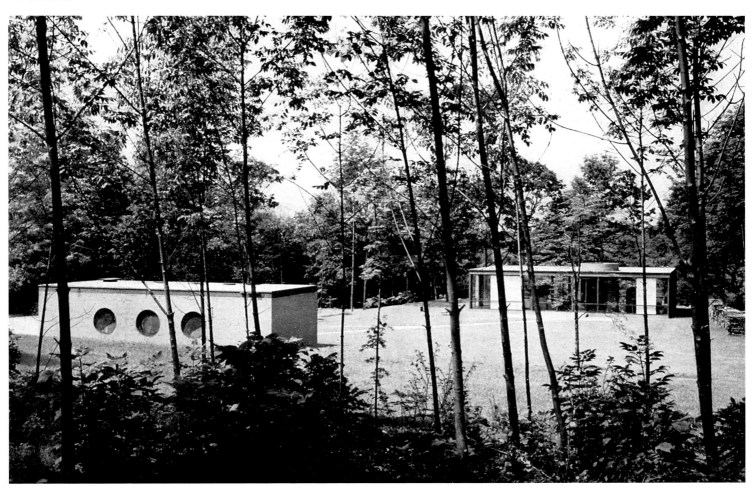

Translation
see p. 560

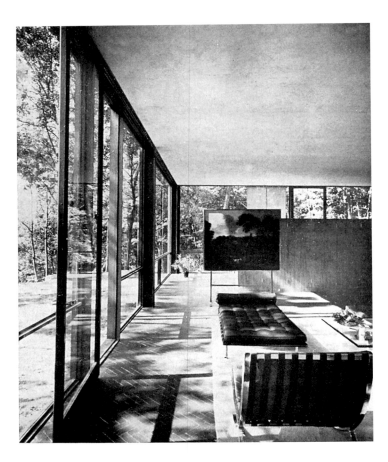

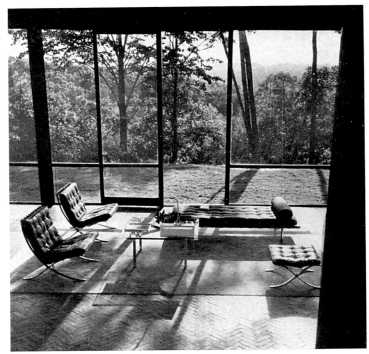

Il giorno e la notte: la casa di Philip Johnson nel Connecticut.

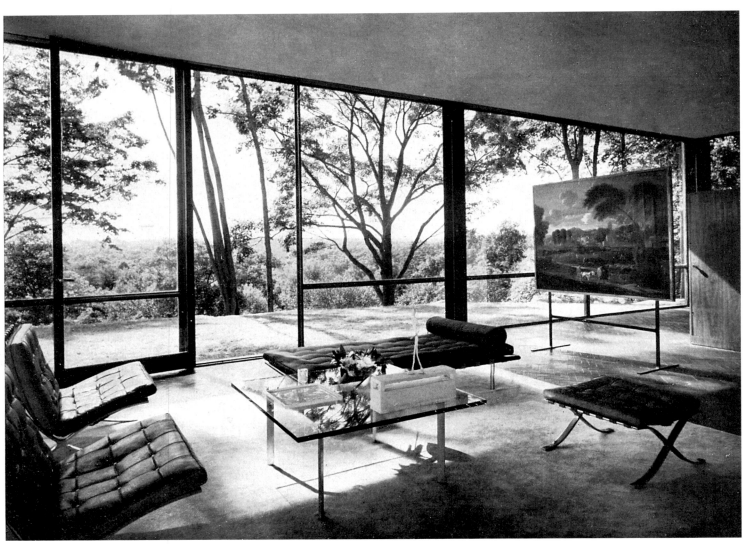

Day and Night

The Glass House in New Canaan, Connecticut, designed by Philip Johnson for his own use: views of living room with *Barcelona* chairs and stools, daybed and table designed by Ludwig Mies van der Rohe

foto Ezra Stoller

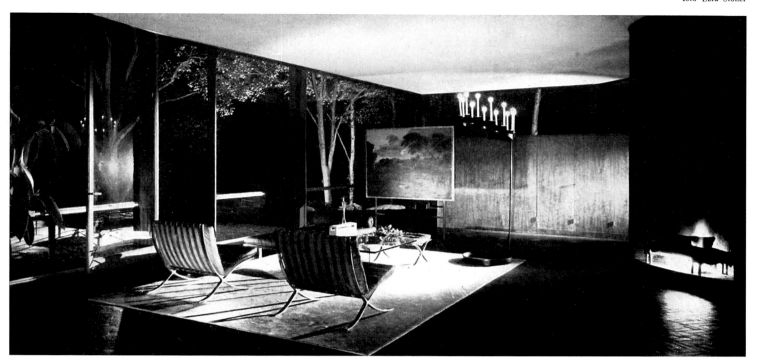

*Gli interni del padiglione di giorno;
anch'essi, per la cultura e passione
dei proprietari, e per l'eccezionalità
degli oggetti che raccolgono, potreb-
bero rappresentare un piccolo museo
del gusto moderno: i mobili sono
pezzi classici di Mies van der Rohe.*

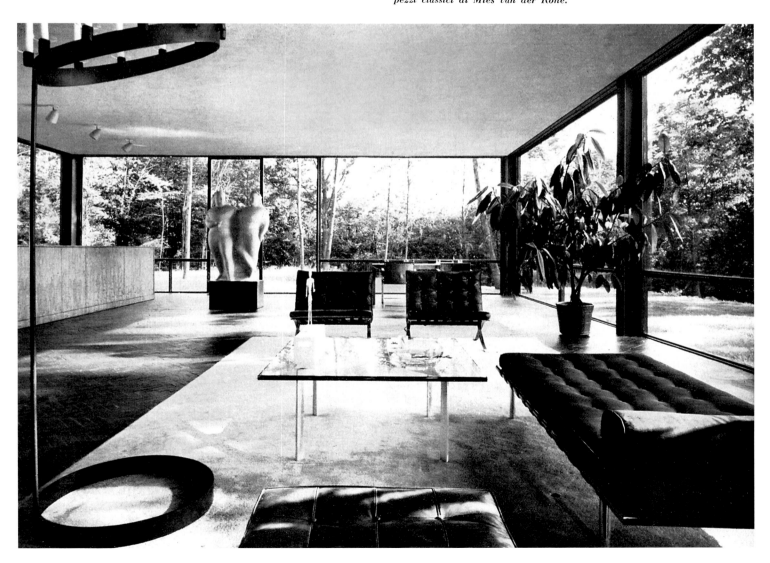

Translation
see p. 560

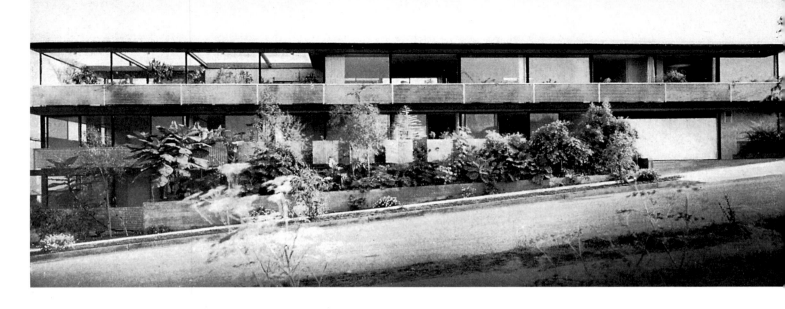

Casa labirinto
a Los Angeles

Raffaele Soriano, arch.

secondo piano

primo piano

La facciata della casa ad appartamenti a Los Angeles. La struttura metallica leggera è a vista: i diaframmi di chiusura sono pannelli in vetro e in materiale plastico colorato (foto in alto). Questa costruzione è resa caratteristica dal fatto di essere una casa ad appartamenti (undici appartamenti) e di avere tuttavia l'aspetto, la libertà di distribuzione e la privatezza, per ogni appartamento, di una villa singola. La struttura metallica e il verde si intersecano in modo quasi labirintico sì che ogni appartamento, provvisto di giardino, o terrazzo verde e soggiorno all'aperto, è una cellula isolata indipendente.

A sinistra: Piante degli undici appartamenti della casa, nove alloggi con una stanza da letto, di cui il maggiore è quello della proprietaria, e due studi su due piani. Sorgendo la casa su un pendio, il primo degli appartamenti è ricavato al piano delle autorimesse.

domus 273
September 1952

**Labyrinth Apartment House
in Los Angeles**

Colby apartment house in Los Angeles designed by Raphael Soriano: façade, floor plans and side elevations

322

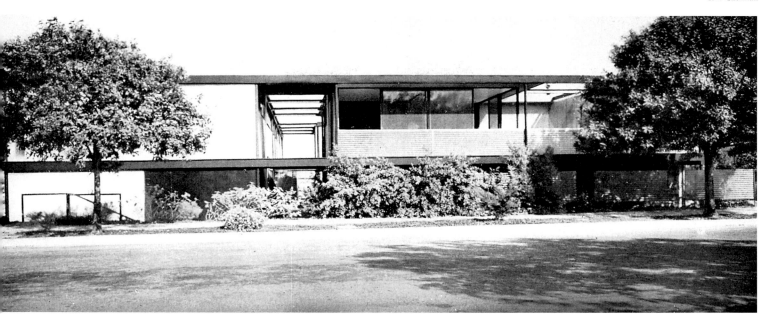

Fianco della casa, che è costituita da due blocchi entro la stessa gabbia strutturale, collegati dal corridoio all'aperto che qui si vede in prospettiva. I pannelli di chiusura in plastica sono gialli sui lati nord ed est, azzurri sui lati sud e ovest.
Sotto, particolare dell'angolo nordovest, coll'ingresso e parcheggio, in cui tre sono gli appartamenti sovrapposti: al piano terra l'appartamento 2 (vedi pianta), sopra l'1, e sopra ancora l'appartamento della proprietaria. Pareti quasi totalmente chiuse perchè danno sull'esterno.

Raffaele Soriano è un architetto liberamente esuberante che trova la sua disciplina in uno stile.

Negli schemi di questo stile o di ciò che si sarebbe tentati di chiamare « manierismo americano », egli porta però sempre una vita, una immaginazione, una fantasia, fatta anche di colore, di spazi movimentati.

Nel tracciato americano di questa sua casa, ecco apparire bellissimo quel pergolato trasversale interno, quel *corridoio a cielo*, (foto in alto a questa pagina) che dà la misura dello spessore e buca il prospetto.

Abbiamo diviso la presentazione di questa sua opera in tre parti. Rileviamo anzitutto il gioco della architettura, vorremmo dire addirittura « l'impetuosità » di questa architettura dove un gusto generale riconoscibile è però suffragato dalla presenza del temperamento personale dell'autore.

Le altre due pagine qui seguenti, son dedicate all'importanza che in questa villa ha la vegetazione. Essa vi appare con la stessa impetuosità con la quale sono accostate struttura e materiale (struttura in acciaio a vista, pareti in pannelli di plastica ondulata).

Le ultime due son dedicate agli interni. La suggestione del *sottile* che rende delicati certi interni americani è qui temperata dalla natura di Soriano. Egli è egualmente distante dall'americano pesante che dall'americano leggero: egli è Soriano.

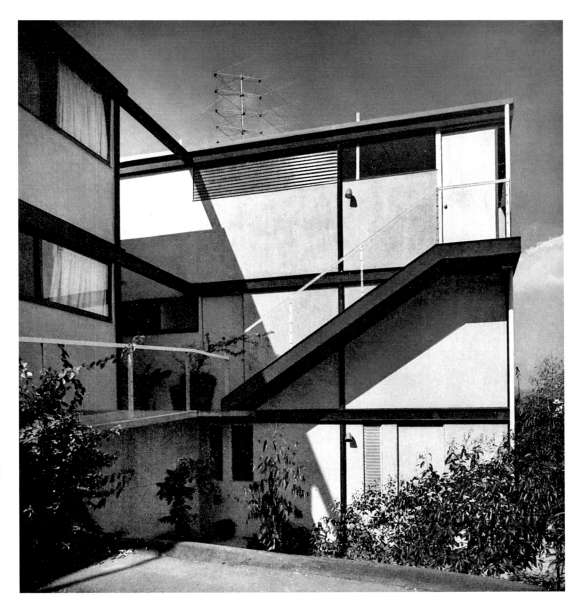

Translation see p. 560

foto Shulman

Casa labirinto a Los Angeles
Raffaele Soriano, arch.

foto Shulman

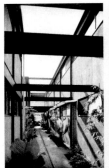
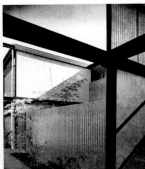

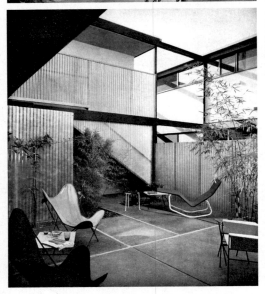

L'interno della casa è costituito, oltre che dai locali veri e propri, da un gioco di gallerie, terrazzi e patii, entro l'intelaiatura aperta della struttura, che differenzia ed isola ogni apartamento. Una particolarmente folta e variata vegetazione anima questo labirintico paesaggio interno: i pannelli di chiusura, in lastre corrugate di materiale plastico isolante, sono colorati diversamente; alcuni, trasparenti, acquistano luminescenza con la luce: parte sono fissi, parte scorrevoli, parte semplicemente appesi ed ondulanti col vento.

In alto, il corridoio all'aperto che collega i due blocchi della costruzione, come una strada interna; la rete della struttura non ne è interrotta. Le pareti in plastica, totalmente chiuse allo sguardo, permettono di isolare nell'interno stesso della casa, angoli privati di giardino a bambù.
Sotto, i giardini esterni di facciata, visti dalla loggia al primo piano; anche fra questi giardini, le separazioni sono tramezzi in plastica. La vegetazione invade la struttura.

foto Shulman

Casa labirinto a Los Angeles
Raffaele Soriano, arch.

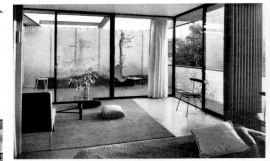

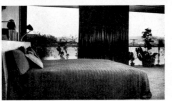

Gli ambienti d'abitazione. I locali di soggiorno sono caratterizzati da pareti complete in cristallo, aperture scorrevoli di cristallo a tutt'altezza, pareti scorrevoli o pieghevoli a libro, che permettono una continuità di veduta con l'esterno e molteplici giochi di prospettive.

foto Shulman

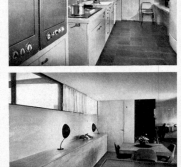

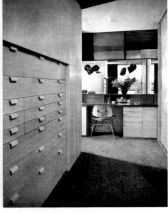

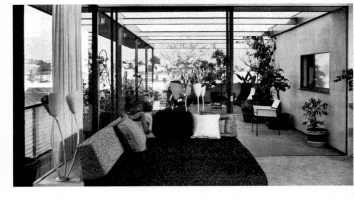

domus 273
September 1952

Labyrinth Apartment House in Los Angeles

Colby apartment house in Los Angeles designed by Raphael Soriano: terrace and patio, exterior spaces and gardens, living room, kitchen, dining room and corridor, views of living room and bedroom

Translation see p. 560

324

Alfa Romeo 1900

domus 276 / 277 | **Advertising** Alfa Romeo advertisement showing *Model No. 1900* touring car designed by Orazio Satta
December 1952

325

Materie plastiche nell'arredamento di un ufficio

Marco Zanuso, arch.

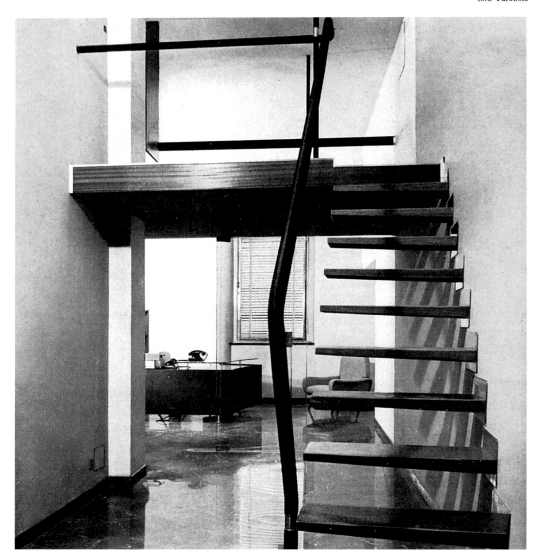

L'interesse di questo arredamento sta nel fatto che esso non è una astratta e arbitraria variazione formale sul tema dell'ufficio, ma una impostazione logica dell'argomento secondo necessità e metodi esclusivamente moderni.

Tre cose caratterizzano questi interni. Prima è l'impiego basilare di una speciale materia plastica, il Santoflex, con applicazioni differenti e ottimi risultati: plastica Santoflex ricopre nei diversi colori i gradini a sbalzo della scala, le pareti e i ripiani delle scrivanie, porte e pannelli a parete nelle sale di ricevimento, pareti e pavimento nella galleria-archivio sopra gli uffici, e alcune poltrone.

Seconda e interessante prerogativa è la concezione e l'impiego, nei locali ad ufficio, dello speciale complesso scrivania-scaffale, che qui illustriamo in particolare, mobile unico, completo e trasportabile, che raccoglie in un solo elemento tutta l'attrezzatura d'ufficio.

La disposizione delle parti in questo mobile è studiata in modo che chi siede al lavoro abbia a portata di mano quanto gli serve, oggetti e apparecchi, (dossiers, telefono, macchina, carta da lettera, campanelli, archivio, ecc.) senza bisogno di alzarsi. Queste scrivanie rappresentano, si può dire, la fase finale di un processo graduale di sintesi nella concezione dell'arredamento d'ufficio.

Terza particolarità di questi ambienti è l'adozione di doppie pareti in vetro con tende alla veneziana all'interno; dalla trasparenza alla semitrasparenza, alla chiusura, queste pareti regolabili stabiliscono una graduazione di isolamento e di comunicazione fra i diversi locali che è elemento sostanziale nella architettura e funzionalità degli interni.

Scala alla galleria-archivio, in mogano, con gradini a sbalzo rivestiti in Santoflex di diversi colori. Il corrimano (foto in alto) è in tubo rivestito in Santoflex blu.
L'ufficio di un dirigente. Porta e parete in cristallo « Securit ». Serramenti delle finestre del tipo a bilico, con doppio vetro, tenda alla veneziana interposta.

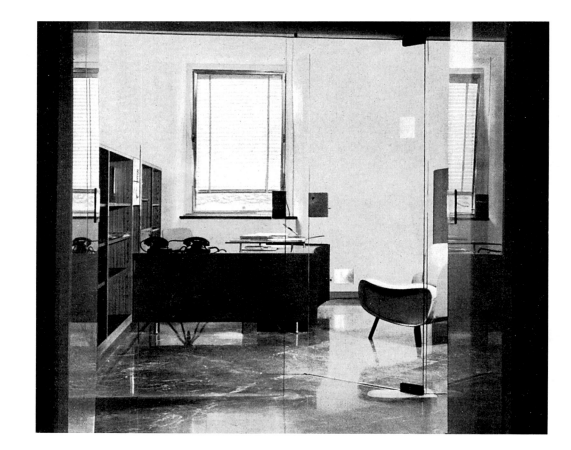

domus 273
September 1952

Plastic Materials in Office Furnishings

Office interiors and furniture designed by Marco Zanuso: staircase to gallery archive, director's office, double desk, archive gallery, detail of desk

326

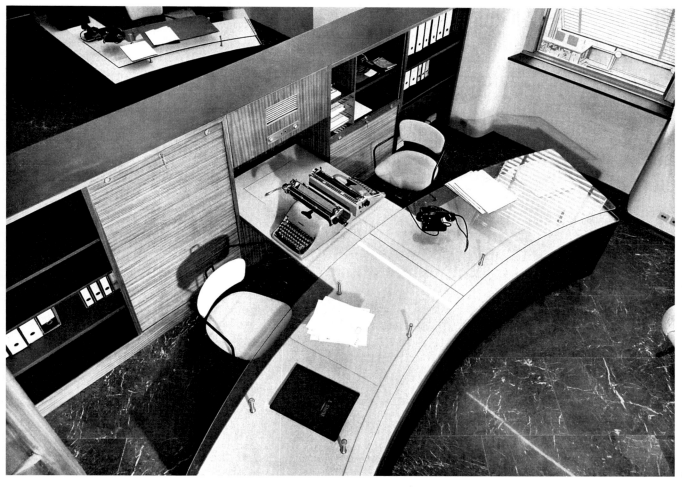

foto Farabola

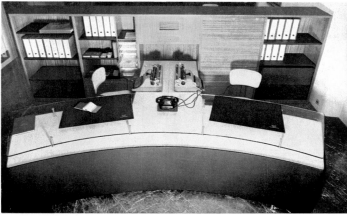

Una scrivania a due posti, e scaffale retrostante in mogano, con parti apribili. Le sedie girevoli (produzione Rima) permettono di raggiungere qualsiasi parte del complesso scrivania-scaffale senza che ci si alzi.

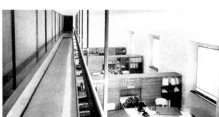

Veduta degli uffici dalla galleria-archivio, alla quale si accede dalla scala illustrata nella pagina precedente. Tutte le finiture della galleria sono in Santoflex.

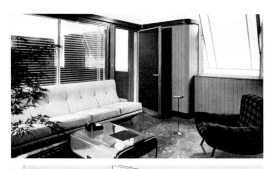

L'ufficio del direttore è al centro di una sequenza di tre locali che sono in comunicazione attraverso pareti in doppio cristallo con interposte tende alla veneziana, in modo da ottenere tutte le graduazioni tra l'isolamento completo, la semitrasparenza e la trasparenza completa.
Poltrone e divani sono della produzione di serie «Arflex» con applicazioni di rivestimenti in stoffa di lana e in materia plastica Santoflex. Si osservino, nel primo locale, i tavolini, in ottone e cristallo, che sono nello stesso tempo piani d'appoggio e teche per l'esposizione di campioni di produzione.

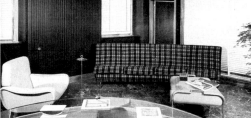

I due locali, d'attesa e di ricevimento, che fiancheggiano l'ufficio del direttore.

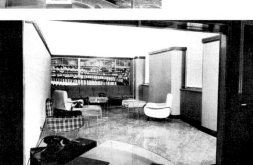

Particolare della scrivania. Nello scaffale di fondo notare a sinistra i cassetti in plexiglas di servizio alla macchina da scrivere, e il pannello centrale in cui sono raccolti i pulsanti di chiamata, e l'apparecchiatura Dufono. La scrivania ha due piani, uno in Santoflex e uno in cristallo.

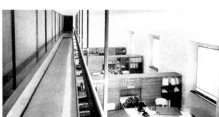

Translation see p. 560

327

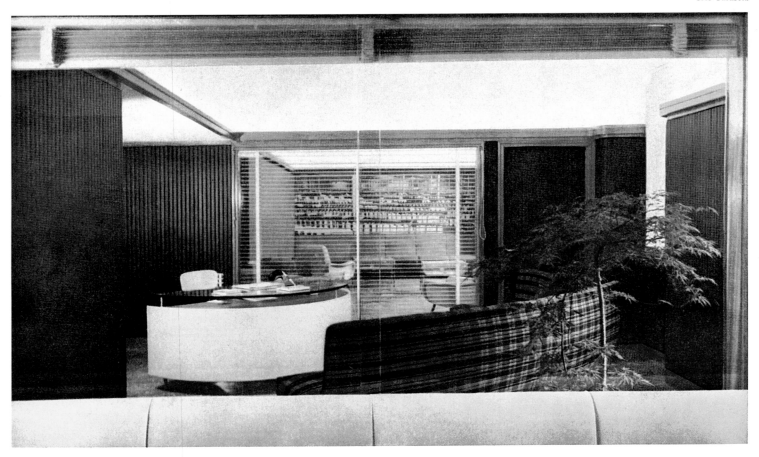

L'ufficio del direttore separato dai due locali attigui da pareti in cristallo con interposte tende alla veneziana.

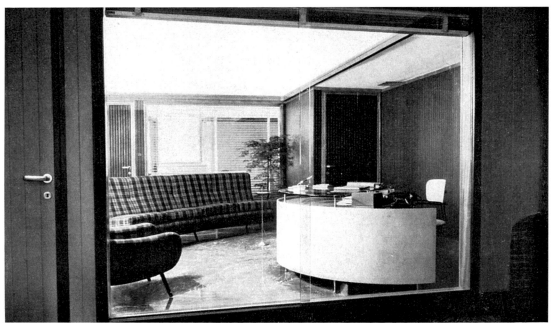

Arredamento di un ufficio
Marco Zanuso, arch.

domus 273
September 1952

Plastic Materials in Office Furnishings

Office interiors and furniture designed by Marco Zanuso: views of director's office

Translation see p. 560

328

domus

• e stile nella casa
• e stile nell'industria (industrial design)

4 ottobre 1952

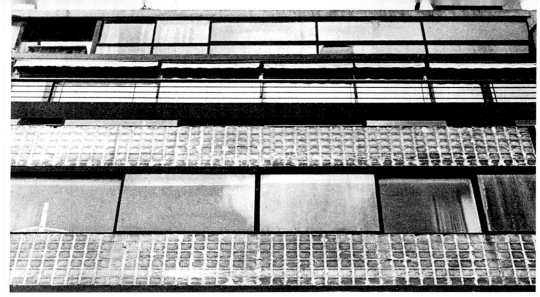

Qui, all'ultimo piano, l'appartamento di Le Corbusier, con le vetrate dell'atelier e del piccolo ufficio e, al disopra, la camera per l'ospite e la terrazza-giardino.

La casa di
Le Corbusier

L'entrata dello stabile, riadattata da Le Corbusier.

foto Hervé

L'architetto, dove ordina l'abitazione altrui, è professionale e teorico: espone, dimostra, rappresenta. Nella casa propria, se non è una casa-vetrina professionale, è invece lui stesso *a priori* che appare.

Non si crederebbe, ad esempio, che Picasso abbia un atelier picassiano: il suo atelier sarà invece quel disordinato luogo, e segreto, da cui escono i Picasso per la loro vita al di fuori.

In questa casa è Le Corbusier stesso che appare, un Le Corbusier a priori, e questo ce la rende preziosa ed unica: la casa di Le Corbusier è come l'interno del suo cervello, il suo deposito, la sua officina, il suo antro. Come quella di un uomo primitivo è costituita dai suoi arnesi e dai suoi mezzi di difesa, ed è fatta a mano, così qui Le Corbusier è fra gli strumenti del suo lavoro, passato e in corso, i suoi strumenti mentali, gli stimoli del suo cervello, in una sede fatta tutta, creativamente, mentalmente, a mano da Le Corbusier, senza in-

domus 274
October 1952

The Home of Le Corbusier

Le Corbusier's own apartment, studio and office at 24 Rue Nungesser et Colifor, Paris: exterior of apartment, building entrance and details of staircase

330

La casa di Le Corbusier

Aspetti della scala interna dell'appartamento, che dal piano dell'atelier, ove è l'ingresso (foto in alto a pagina 3) conduce al piano della terrazza-giardino e alla stanza per l'ospite. Un dipinto di Le Corbusier sullo sfondo.

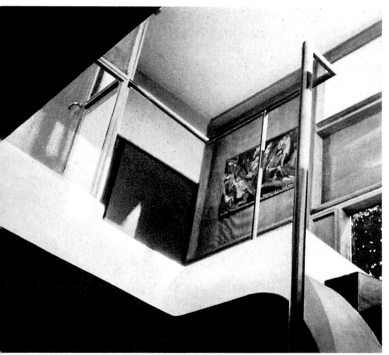

foto Hervé

Translation
see p. 561

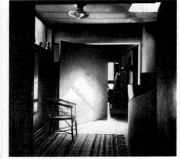

foto Hervé

termediari. Egli è riconoscibile in ogni punto. Basterebbe prendere una sola foto — un pezzo della sola scala — per avere di lui un emblema completo. Casa documentaria, stratificata, vecchia quanto l'autore (vedi il soggiorno, i mobili, i dipinti), qui si potrebbe allora cercare — come attraverso episodi biografici — il segreto del suo segreto formale, o il punto dove Le Corbusier si scopre, o cade, o si contraddice; senonché, come avviene solo per le opere degli uomini di genio, essa è sovranamente e indifferentemente sempre uguale a Le Corbusier e a se stessa, ed alla fine ci rimane enigmatica.

foto Hervé

L'atelier di Le Corbusier, con i suoi dipinti e sculture, e Le Corbusier stesso, quale mago.

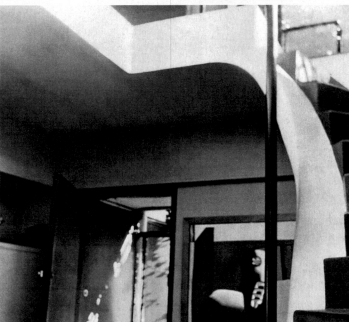

La casa di Le Corbusier

Aspetti del soggiorno nell'appartamento di Le Corbusier, con mobili da lui disegnati e poltroncine Thonet. Nel particolare della parete, sotto il «brise-soleil», maschere negre, scultura di Lipchitz e quadro di Picasso.

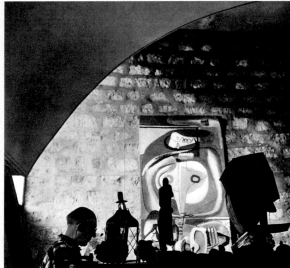

foto Hervé

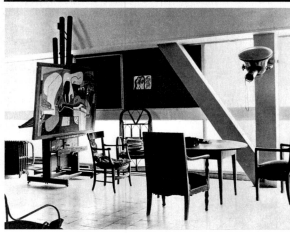

foto Hervé

domus 274
October 1952

The Home of Le Corbusier

Le Corbusier's own apartment, studio and office at 24 Rue Nungesser et Colifor, Paris: detail of staircase, entrance to studio, views of studio and living room

332

Il soggiorno visto dall'entrata: in fondo, la griglia scorrevole che dà sul terrazzo. Nel particolare qui sotto, l'angolo del pranzo, con un dipinto di Le Corbusier a parete, il tavolo in marmo, e la porta che conduce alla cucina.

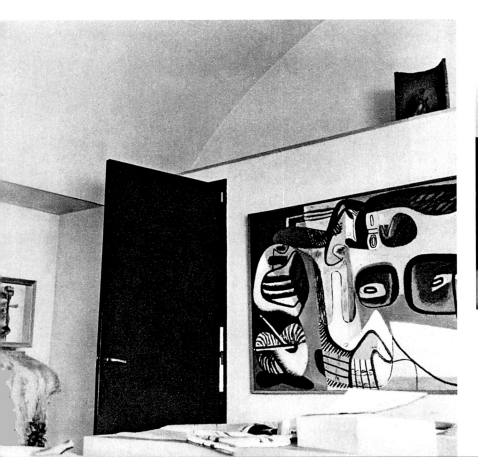

foto Hervé

Translation
see p. 561

333

La casa di Le Corbusier

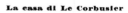

Sopra, due aspetti della terrazza-giardino, con la gabbia vetrata della scala che vi conduce. A fianco, la stanza per l'ospite, con parete e soffitto in legno: un quadro di Bauchant. Sotto, due angoli della stanza da letto di Le Corbusier: sul muro divisorio dallo spogliatoio, quadro di Leger.

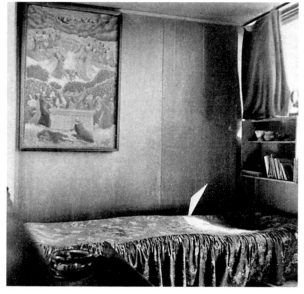

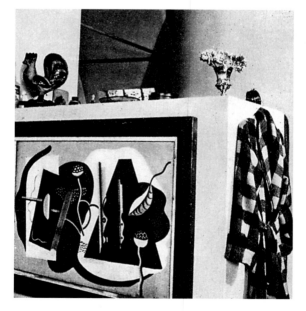

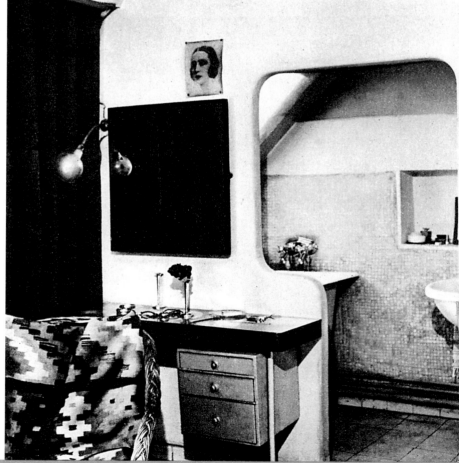

domus 274
October 1952

The Home of Le Corbusier

Le Corbusier's own apartment, studio and office: views from terrace, guest bedroom and master bedroom

Translation see p. 561

334

Disegno per l'industria

Alberto Rosselli, arch.

Il disegno industriale nella Germania del dopoguerra

Questi esempi di disegno industriale in Germania raccolti per i lettori italiani dallo studioso tedesco Gerd Hatje, ci confermano che in ogni paese lo sforzo per portare la produzione industriale a manifestazioni di tecnica e forma più collegate alla cultura e alla vita contemporanea, trova gli stessi ostacoli ed insieme riscontra gli stessi lenti progressi. Da uno scritto di Gerd Hatje, sulla situazione in Germania, noi possiamo trarre motivi di interesse nel confrontarla con quella del nostro paese, dove se lo studio delle nuove forme ha forse subito un più brillante sviluppo, tuttavia permangono le stesse difficoltà al progresso del nuovo disegno nella direzione che noi desideriamo. Difficoltà che si possono far risalire ai rapporti fra produzione e pubblico da una parte, e fra produzione e artisti dall'altra. È da un equilibrio di questi rapporti che noi attendiamo una nuova vita della produzione industriale. La partecipazione della Germania allo sviluppo dell'« industrial design », ossia allo studio per il rinnovamento formale degli oggetti d'uso parallelamente al loro perfezionamento tecnico, conta una anzianità che risale alla Bauhaus di Dessau — i cui principi formali e metodi pedagogici stessi sono validi ancora oggi — e alla « Deutsche Werkbund », fondata nel 1907, attività fra architetti e disegnatori, che industriali e commercianti, per lo studio e il miglioramento delle qualità estetiche e tecniche dei prodotti d'uso.

Così la Germania per vent'anni fu un animato campo di esperimentazione dal quale irradiavano già influssi sulla produzione in massa dei beni d'uso. Grandi fabbriche industriali, come sorsero ad esempio a Francoforte sul Meno, e produzioni di mobili d'acciaio, come quelli disegnati da Marcel Breuer per Thonet, ancor oggi ci mostrano in quale misura la produzione di quegli anni sembrava conformarsi ai bisogni di una struttura sociale fortemente mutata. Su queste produzioni, il cui linguaggio formale si poteva allora riscontrare identico a quello dell'arte libera, intervennero tuttavia poi, come su tutte le attività del paese, le vicende poli-

Vetri e cristalli

In alto: recipiente per dolci in vetro resistente al fuoco, della Jenaer Glaswerke Schott e Gen. Landshut; barattoli per dolci in cristallo colorato, su disegno di Wilhelm Wagenfeld, per la Württembergische Metallwarenfabrik, Geislingen; serie di vasi in cristallo pesante, disegnati e prodotti da Richard Süssmuth, per le Cristallerie di Immenhausen, Kassel. A destra, vasi in cristallo verde leggero, su disegno di Wilhelm Wagenfeld per la Württembergische Metallwarenfabrik. Sotto, recipiente per la cottura di uova in vetro resistente al fuoco, della Jenaer Glaswerke Schott e Gen. Landshut e vasi su disegno di Jan Bontjes van Beek, per le ceramiche Ungewiss, Dehme bei Bad Oeynhausen.

Apparecchiature elettriche domestiche

Frigorifero Robert Bosch, Stoccarda, chiuso e aperto; tagliatrice elettrica Bizerba, Balingen; tagliatrice elettrica Alexanderwerk, Remscheid; cucina elettrica Carl Neff, Bretten; pesatrice postale Bizerba, Balingen.

tiche della nazione, e il loro sviluppo in questo senso subì una specie di arresto.

Ora, le forme indicate in queste pagine sono esempi di un paese nel quale la tradizione di progresso e dove la assuefazione alle forme moderne è, per così dire, di nuovo all'inizio. Gli oggetti che qui presentiamo appartengono esclusivamente alla produzione di questi ultimi anni: ciò spiegherà sia l'esperto della produzione tedesca come non siano qui citati esempi quali i vetri di Jena di Wilhelm Wagenfeld, o la porcellana di Trude Petri, che appartengono agli anni di grande attività fra le due guerre. Così la serie di vasi e le posate disegnate da Wilhelm Wagenfeld per la Württembergische Metallwarenfabrik. Queste sono le prime espressioni di una generazione di disegnatori che venne formata, in gran parte, nelle Scuole d'Arte e Mestieri o nelle Accademie, con una idea del disegno astratta e lontana dall'attuale concetto di « industrial design »; impreparati al concetto della funzione quale fattore estetico, ad ogni

formulazione di un nuovo stile questi giovani si buttavano avidamente ad applicarla, col risultato di una « stilizzazione » esteriore e puramente formale.

Questo è quanto avviene del resto anche quando una nuova produzione industriale si sviluppa senza la partecipazione di un disegnatore: i prodotti, validi da un lato per la loro franchezza tecnica, cadono dall'altro nel pericolo di una utilizzazione alla moda, perché le necessità di produzione e di esportazione spingono i produttori ad adottare nuove forme: questo è il momento in cui l'intervento del disegnatore è essenziale, perché queste forme non siano un superficiale e artificiale adattamento ad un mal inteso « moderno ».

Osservando ora la produzione tedesca, piacevole è la sobrietà delle forme tecniche di motori, macchine e veicoli. Questo è il caso in cui la mancanza di una tradizione di stile agisce in maniera favorevole, ed oltre a ciò vi è il fatto che la macchina non ha ancora alcun espresso compito rappresentativo sociale. Anche nella

cucina e nella sua attrezzatura, la chiarezza della concezione tecnica diventa sempre più visibile, perché oggi si considera la cucina qualcosa di più che una stanza di lavoro. L'utensile tecnico, l'apparecchio, sta acquistando anch'esso in misura crescente la semplicità e la chiarezza di una macchina: macchina da cucire e radio ne sono i tipici esempi: mentre la forma del grande apparecchio radio per il salotto viene determinata ancor sempre dallo stile di abitazione piccolo-borghese, l'apparecchio a valigetta ha già assunto la forma di un buon attrezzo per lo sport, non ingombrante, e adeguato al disegno che lo circonda: la tenda e l'auto.

La produzione tedesca di oggetti per la casa non ha potuto rinnovare le proprie forme con una adeguata radicalità ed estensione, per l'immediato ed enorme fabbisogno seguito alle distruzioni della guerra: ciò particolarmente nel campo dei mobili, in metallo e porcellana, di posate e servizi da tavola, oggetti che nella maggior parte dei casi si acquistano una volta per tutta la vita. Ora

fortunatamente, due aziende stanno riprendendo una produzione di buona qualità formale: la fabbrica di posate Pott e la fabbrica di porcellane Arzberg.

Nel campo dei mobili, la ripresa e l'evoluzione sono ancora agli inizi, con assai poche eccezioni. Un adattamento superficiale alle forme moderne, è ancora purtroppo ciò che si riscontra nel modo più frequente. Finora soltanto poche ditte sono sulla via di una evoluzione onesta ed indipendente. Si fa volentieri responsabile della mancanza di interesse alle buone forme moderne di mobili, il cosiddetto « cattivo gusto del compratore »; ma sovente in realtà si approfitta di una erronea interpretazione del gusto della massa per continuare a produrre mobili « di stile » e risparmiare così le spese per la progettazione e la propagazione di forme nuove. Una serie di programmi sociali per nuove case d'abitazione, oggi in corso, comincia però già a far sentire l'esigenza di una evoluzione dei tipi di mobili che si adegui a nuove condizioni di vita e ad un nuovo modo d'abitare.

Macchina gran turismo, disegno e produzione di F. Porsche, Stoccarda; locomotiva Diesel della Krauss Maffei, Monaco; automotrice delle ferrovie Tedesche.

Veicoli

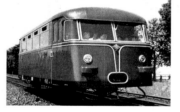

Nella produzione dei tessuti l'industria tedesca è a buon punto. Una grande parte di queste bellissime stoffe si adatta però soltanto ai grandi edifici pubblici, poiché i normali ambienti con le finestre, non ammettono i grandi disegni. Per questi locali si producono invece stoffe di un colore unito in tutte le gradazioni, una prova della visibile tendenza in molti campi al colore forte e puro. Portare tutti questi molteplici sforzi per un « industrial design » di qualità ad un comune denominatore sarà difficile. Essi prendono vita da impulsi troppo diversi, che vanno dalla preoccupazione per la vendita allo sforzo per una definizione del volto della nostra epoca. Questi esempi però formano già una rappresentazione dello stile del nostro tempo alla ricerca di forme chiare e pure. Anche in Germania essi influiscono sulla conoscenza ed il riconoscimento delle nuove forme, aiutando così a sopprimere quelle che non corrispondono più alle forme di vita attuale.

Apparecchi di precisione — *Misuratore sonoro della Siemens; radio portatile « Kolibri » disegnata da Fred Dries e prodotta da C. Schaub, Pforzheim; misuratore di livelli con messa a punto automatica, della Zeiss-Opton di Oberkochen.*

Metalli — *Schiaccianoci e pinza della J. A. Henckels Zwillingswerk, Solingen; posate in acciaio inossidabile o argento, su disegno di Wilhelm Wagenfeld per la Württembergische Metallwarenfabrik; cucchiai d'argento per bambini, su di-*segno di Hermann Bauer, per la Silberwarenfabrik, Schwäbisch Gmünd; coltellini per sbucciare mele, tagliare verdura, tagliare pomodori, della Grasoliwerk, Solingen.

Mobili e lampade

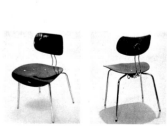

Due lampade da tavolo, la prima disegnata e prodotta da Gunter Trieschmann, Stoccarda, e la seconda disegnata da Heinz Vetter e prodotta da Trieschmann. A sinistra, sedia in acciaio e plastica, su disegno di Egon Eiermann, prodotta da Wilde e Spieth, Wernau.

Products by Wilhelm Wagenfeld for WMF and Jenaer Glaserke Schott. & Gen.; ceramics by Jan Bontjes van Beek for Ungewiss; *Model No. 356* coupé by E. Komenda and F. Porsche for Porsche; *Kolibri* radio by F. Dries for Schaub; chairs by Egon Eiermann for Wilde & Spieth; table lights by G. Trieschmann and H. Vetter for Trieschmann

domus 275
November 1952

Cover

domus magazine cover designed by William Klein

foto Peressutti

I nuovi grattacieli di Chicago

Ludwig Mies Van der Rohe, arch.

A Chicago si arriva da New York in quattro ore di aereo volando sopra un terreno di caratteristiche variatissime. Chicago stessa, pur essendo solo ad un quarto della distanza fra la costa atlantica e quella del Pacifico, è di caratteristiche di vita e di mentalità diversissime da quelle che si riscontrano sulla costa degli U.S.A.

Chicago insomma, è un po' la fine dell' « Est » e l'inizio del « West »; è la fine non solo geografica di un mondo che ha dietro di sè tutta una tradizione di cultura e che vive giorno per giorno entro questa tradizione, ma è anche l'inizio di quel mondo che ha per tradizione solo lo spirito di avventura dei pionieri alla conquista di nuove terre.

L'incontro, o lo scontro che dir si voglia, di tutti questi elementi, rivela la vita frenetica, e tutta l'enorme attività, di Chicago.

In questa cornice dove non v'è tempo per la contemplazione e solo l'azione ha importanza, come in ogni nascere di fenomeni, e quindi di civiltà, e dove la tradizione non è un peso perchè è solo un'eco di concetti e forme lontani, Mies van der Rohe ha costruito questi due edifici di abitazione e per ora alcuni padiglioni del « M.I.T. » (Illinois Institute of Technology). Non voglio con ciò concludere che i due grattacieli di Mies van der Rohe potessero nascere solo in questo ambiente dalle caratteristiche così variate, ma certo è che qui, in una tale mescolanza di idee, di

gusti, di tendenze, allo stato ancor primitivo, i suoi grattacieli sono, anche se tanto diversi dagli altri, un'espressione naturalissima.

Tutti noi conosciamo l'architettura di Mies van der Rohe, dai famosi esempi europei (casa T. a Brno e padiglione alla Fiera di Barcellona), ma dobbiamo riconoscere che la stessa architettura, di una purezza formale che rasenta l'assoluto di un cristallo, prende qui, proprio in relazione all'ambiente, un valore più reale, più vero. Potremmo dire la stessa cosa degli altri due grattacieli recenti sorti a New York: l'ONU ed il Lever Building, i quali (il secon-

Fronte dei due grattacieli sulla Parkway. L'aspetto esterno, non è che la rivelazione dei semplici elementi costruttivi: la struttura generale e quel- *la secondaria in ferro, le pareti di riempimenti, fisse e apribili, in cristallo. I due grattacieli danno sulla passeggiata lungo il lago Michigan.*

domus 275
November 1952

New Skyscrapers in Chicago

860–880 Lake Shore Drive Apartments in Chicago designed by Ludwig Mies van der Rohe: angled view, detail of fenestration and aerial view

Translation see p. 561

337

Gli elementi della struttura in ferro sono espressi con evidenza e semplicità: si osservi nella foto a sinistra, la sincerità con la quale è espressa la struttura secondaria: nella foto qui sopra, l'attacco fra pensilina e pilastro; nella foto a colori, qui sotto, la fessura nei montanti della struttura secondaria. Tutti elementi questi, di un nuovo linguaggio nell'estetica moderna.

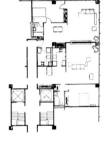

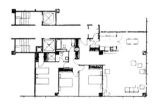

Pianta di appartamento tipico nel blocco Sud e nel blocco Nord.

domus 275
November 1952

New Skyscrapers in Chicago

860–880 Lake Shore Drive Apartments in Chicago designed by Ludwig Mies van der Rohe: details of exterior, floor plans, entrance foyer and detail of window overlooking lake

338

foto Peressutti

do in special modo, sia pure con alcuni errori architettonici facilmente scopribili), fanno un passo decisivo e direi di carattere « primitivo » verso quelle forme edilizie ed urbanistiche che unicamente potranno risolvere i problemi e le forme degli agglomerati urbani.

Non è esagerato definirli come l'inizio di una forma « classica ». Il problema è complesso e non ci siamo certo proposti di discuterlo in queste brevi righe. Ma il nostro pensiero è corso a considerazioni più complesse in quanto tra i tanti elementi che caratterizzano Chicago, gli « slums », i quartieri poveri, cioè le catapecchie di Chicago, sono distanti non più di 500 metri da questa architettura che anche su piano sociale, ha un valore positivo. I due grattacieli sono costruiti sul lungolago della città, e sono divisi dalla spiaggia sulla quale i bagnanti non dimostrano di essere disturbati dalla « Parkway » di traffico piuttosto

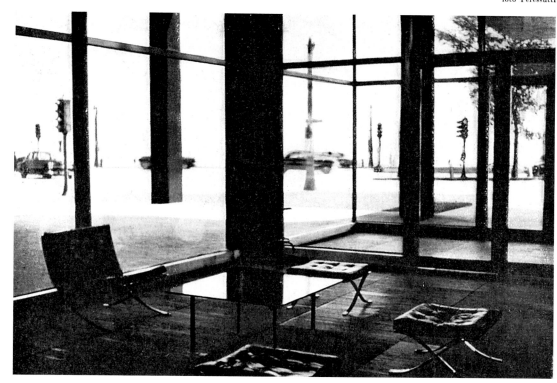

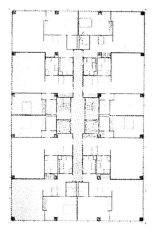

Pianta del piano tipico nel blocco Nord (appartamenti di 3 ½ locali) e nel blocco Sud (appartamenti di 6 locali). Notare i servizi al centro e la distribuzione simmetrica.

Il locale d'ingresso, con mobili di Mies 1928; entro l'intelaiatura sottile dei pilastri in ferro, le pareti sono del tutto trasparenti sul paesaggio esterno. Sotto, particolare della parete verso il lago dall'interno di un appartamento: i grandi cristalli in alto sono fissi, quelli sotto sono apribili per l'aereazione: tutta la parete può essere oscurata dall'interno per mezzo di una doppia tenda su tutta la lunghezza.

intenso. All'ingresso, portineria automatica — cioè senza portiere — ove tutto avviene con una particolare organizzazione; più che dai pilastri in ferro della struttura dell'edificio, e dai giunti estremamente raffinati tra questa e le pareti di riempimento, opache o trasparenti, Mies si rivela con quattro poltrone disposte rigidamente in ordine. Gli appartamenti hanno sei pareti verso l'esterno, tutte di vetro dal soffitto al pavimento, ed hanno solo la parte inferiore, cioè quella corrispondente alla balaustra, apribile. La chiusura alla vista è data da una doppia fila di tende lungo tutta la parete vetrata.

Questa comunione di vita tra l'interno della casa ed il panorama esterno, che qui in Italia solo in casi estremi è accettata, riprende e riafferma, sul piano di quella vita attiva di cui s'è detto più sopra, un contatto più crudo, più primitivo e più vero, fra la nostra vita intima e la natura.

Enrico Peressutti

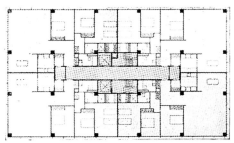

Translation see p. 561

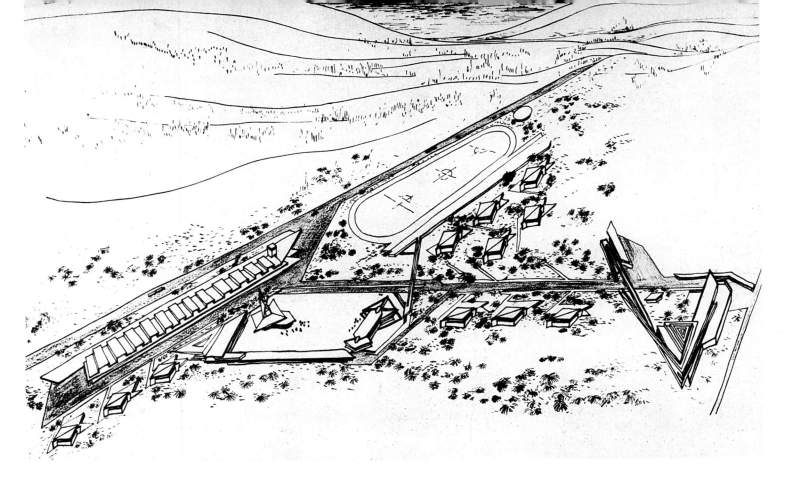

Il Villaggio del Fanciullo presso Trieste

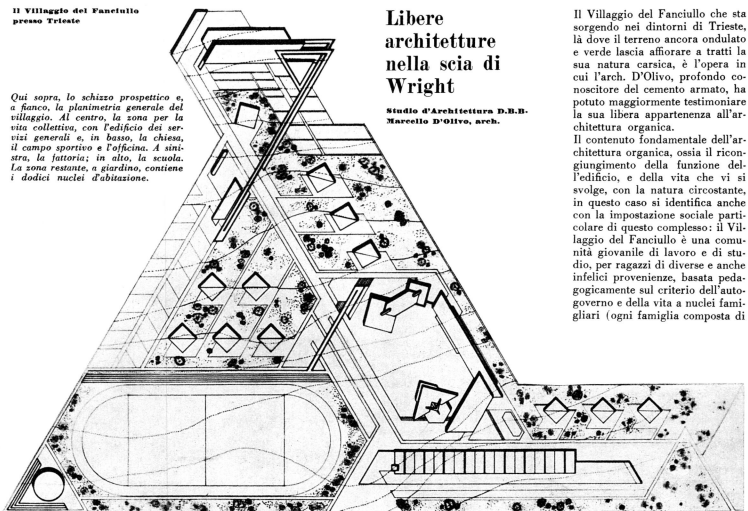

Qui sopra, lo schizzo prospettico e, a fianco, la planimetria generale del villaggio. Al centro, la zona per la vita collettiva, con l'edificio dei servizi generali e, in basso, la chiesa, il campo sportivo e l'officina. A sinistra, la fattoria; in alto, la scuola. La zona restante, a giardino, contiene i dodici nuclei d'abitazione.

Libere architetture nella scia di Wright

Studio d'Architettura D.B.B.
Marcello D'Olivo, arch.

Il Villaggio del Fanciullo che sta sorgendo nei dintorni di Trieste, là dove il terreno ancora ondulato e verde lascia affiorare a tratti la sua natura carsica, è l'opera in cui l'arch. D'Olivo, profondo conoscitore del cemento armato, ha potuto maggiormente testimoniare la sua libera appartenenza all'architettura organica.

Il contenuto fondamentale dell'architettura organica, ossia il ricongiungimento della funzione dell'edificio, e della vita che vi si svolge, con la natura circostante, in questo caso si identifica anche con la impostazione sociale particolare di questo complesso: il Villaggio del Fanciullo è una comunità giovanile di lavoro e di studio, per ragazzi di diverse e anche infelici provenienze, basata pedagogicamente sul criterio dell'autogoverno e della vita a nuclei famigliari (ogni famiglia composta di

Giornalfoto

domus 275
November 1952

Architecture in the Wake of Wright

'Boys' Town' near Trieste designed by Marcello D'Olivo of DBB: site plans, staircase of residence nucleus and floor plans of service building

340

Giornalfoto

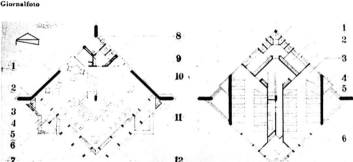

Piante dell'edificio servizi generali

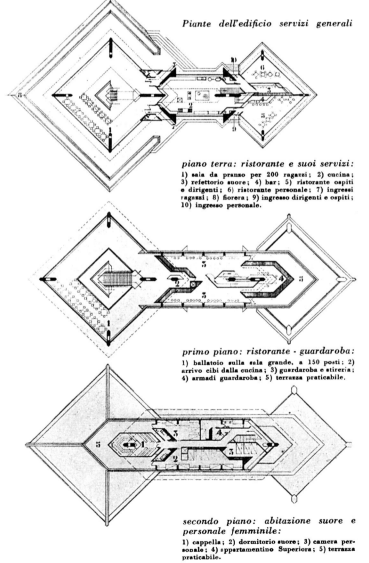

piano terra: ristorante e suoi servizi:
1) sala da pranzo per 200 ragazzi; 2) cucina;
3) refettorio suore; 4) bar; 5) ristorante ospiti
e dirigenti; 6) ristorante personale; 7) ingressi
ragazzi; 8) fiorera; 9) ingresso dirigenti e ospiti;
10) ingresso personale.

primo piano: ristorante - guardaroba:
1) ballatoio sulla sala grande, a 150 posti; 2)
arrivo cibi dalla cucina; 3) guardaroba e stireria;
4) armadi guardaroba; 5) terrazza praticabile.

secondo piano: abitazione suore e
personale femminile:
1) cappella; 2) dormitorio suore; 3) camera per-
sonale; 4) appartamentino Superiora; 5) terrazza
praticabile.

Sopra, la scala centrale del nucleo d'abitazione, che porta dal soggiorno alle camere. Sotto, le piante del piano terreno e del primo piano del nucleo d'abitazione.
Pianterreno: 1-10) soggiorno; 3-11) ingressi; 7. loggia; 8) centrale termica; 9) servizi; 12) studio)
Primo piano: 1) docce e servizi; 2) lavabi; 3) camere; 5) terrazze; 7) camera assistente.

10 ragazzi più un istruttore): l'architettura libera, aperta al verde circostante, con immediate possibilità di svago e di lavoro all'aperto, lontana dalla impostazione schematica della scuola e del collegio, vicina a quella di un aggregato spontaneo, riflette appunto queste concezioni, partecipa anzi al realizzarle.
Elemento principale, quindi, del villaggio è il nucleo di abitazione, costituito da una tipica costruzione che si ripeterà in dodici esemplari uguali, dei quali due sono già stati realizzati. Ogni

nucleo ospita le due funzioni principali della vita dei ragazzi, il riposo, al piano superiore, lo studio e lo svago nel grande soggiorno, non aula, al piano terreno.
I nuclei d'abitazione sono disposti nella zona intermedia del complesso urbanistico il quale, ferma restando la sua aderenza funzionale alle necessità del villaggio e la sua dipendenza dall'ambiente naturale, è chiaramente giocato sul tema geometrico astratto del triangolo.
I centri di lavoro (fattoria), di studio (scuola) e di svago (campo sportivo) sono ubicati lungo il perimetro e ad essi fanno riscontro, al centro, gli edifici rappresentativi della vita collettiva (ristorante, servizi generali, municipio-cinema). In tal modo il flusso della vita del villaggio circola attraverso i nuclei di abitazione, dall'interno e dall'esterno.

Translation see p. 561

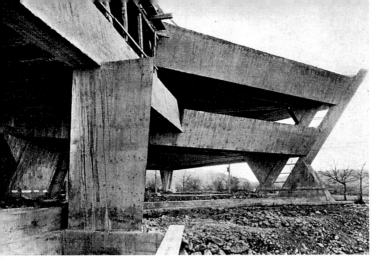
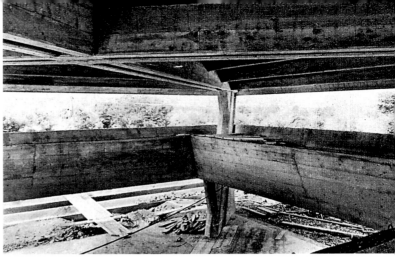

*Alcune visioni della struttura in ce-
mento armato dell'edificio dei servizi
generali. E' interessante notare come
il particolare impianto planimetrico
si rispecchi in un volume che è già
architettura pur così allo stadio di
rustico. Il gioco statico risolve l'ar-
chitettura e non c'è da temere che
sovrastrutture portate la inquinino.
Esteticamente è sufficiente aggiun-
gere i vetri e l'edificio è terminato.*

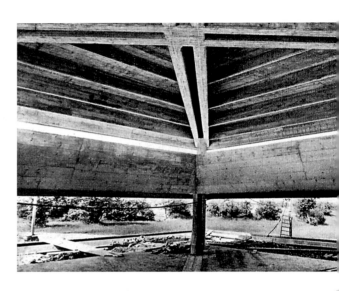

L'edificio più rappresentativo di
tutto il complesso è quello dei
servizi generali, di cui già è rea-
lizzata la struttura.
Oltre ai servizi amministrativi
esso contiene il ristorante per
tutto il villaggio, e gli alloggi del
personale. Qui troviamo portata a
conseguenze più assolute la ri-
cerca formale e geometrica già
denunciata nei nuclei abitativi.
L'edificio si presenta infatti come
una « germinazione di cristalli »
secondo un reticolo formato da
bisettrici di angoli retti. Gli an-
goli risultanti sono dunque an-
cora di novanta gradi, ma sfrut-
tati nella composizione secondo

la loro bisettrice e non più se-
condo uno dei lati; la conse-
guenza strutturale più evidente è
che i pilastri sono anch'essi di-
sposti secondo le bisettrici degli
angoli formati dalle travi che essi
devono sostenere.
Inoltre essi, per il loro strapiom-
bare all'esterno, sono ad un tempo
pilastri e mensole, incastrandosi
visibilmente nelle strutture oriz-
zontali.
Per questa sua natura il com-
plesso acquista un valore vera-
mente organico, ossia come di
cosa nata tutta contemporanea-
mente, e si può definire quale una
« architettura tutta struttura ».

M. T.

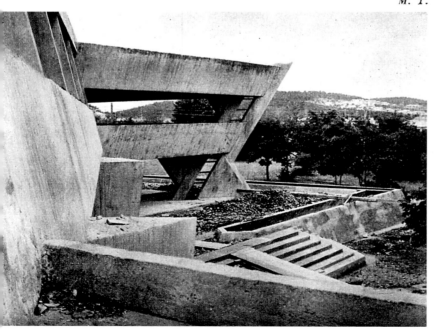

Foto Avanzo

domus 275
November 1952

**Architecture in the Wake of
Wright**

'Boys' Town' near Trieste designed by Marcello D'Olivo of DBB: views and details of
service building's concrete structure

Translation
see p. 561

342

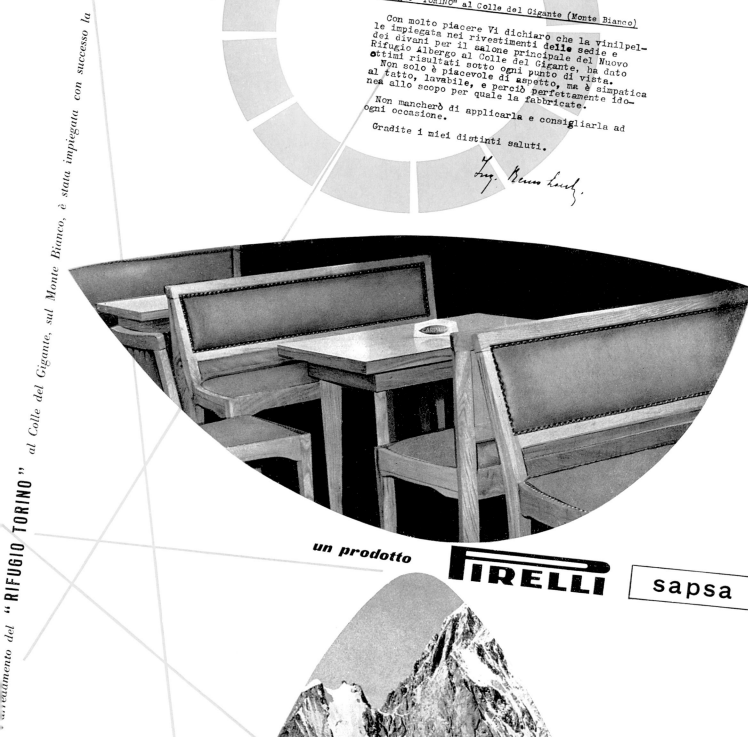

"vinilpelle" _(m. r.)_

DOTT. INGEGNERE
REMO LOCCHI

TORINO, 30 agosto 1952
VIA ETTORE DE SONNAZ, 16
TEL. 44.555

Spett/ PIRELLI SAPSA

SESTO S. GIOVANNI

Rifugio "TORINO" al Colle del Gigante (Monte Bianco)

Con molto piacere Vi dichiaro che la vinilpel-
le impiegata nei rivestimenti delle sedie e
dei divani per il salone principale del Nuovo
Rifugio Albergo al Colle del Gigante, ha dato
ottimi risultati sotto ogni punto di vista.
Non solo è piacevole di aspetto, ma è simpatica
al tatto, lavabile, e perciò perfettamente ido-
nea allo scopo per quale la fabbricate.
Non mancherò di applicarla e consigliarla ad
ogni occasione.

Gradite i miei distinti saluti.

Ing. Remo Locchi

... l'arredamento del " RIFUGIO TORINO ", al Colle del Gigante, sul Monte Bianco, è stata impiegata con successo la

un prodotto

PIRELLI sapsa

ottinetti

Mobili di Max Bill per la produzione in serie

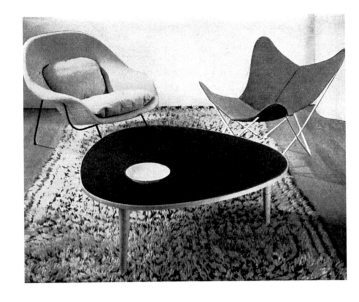

Max Bill ha ideato per la produzione in serie questi tavoli e queste sedie, prodotti in parte dalla Wohnbedarf di Zurigo, in parte dalla Horgen-Glarus di Glarus, Svizzera. Le sedie, di tre tipi sono caratterizzate dalla applicazione in serie del compensato curvato; i tavoli di due tipi, da due geniali innovazioni formali che ne aumentano il rendimento (ossia la capacità di ospitare persone).

Sedia di serie con gambe a crociera in massiccio, sedile e schienale in compensato curvato, prodotte dalla Horgen-Glarus, di Glarus, Svizzera.

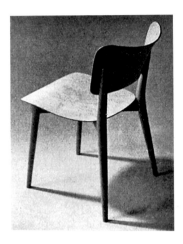

foto Finsler

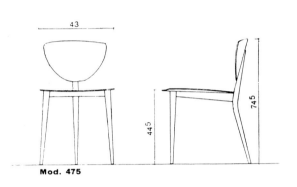

43

445

745

Mod. 475

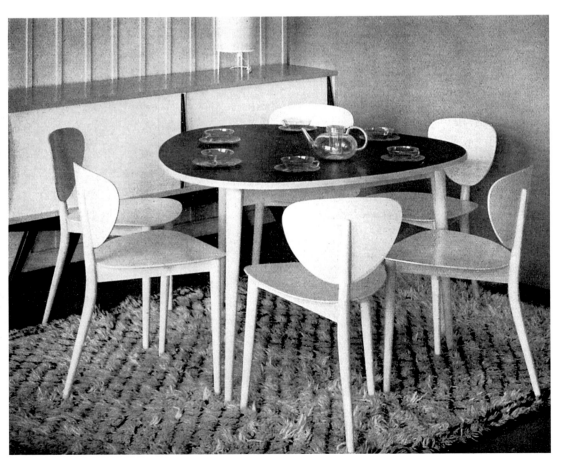

foto Heiniger

110

110

44

Insieme di tavolo e sedie a tre gambe, prodotti dalla Wohnbedarf di Zurigo: la forma del tavolo permette che vi prendano posto sei persone malgrado le dimensioni relativamente piccole del piano, ricoperto in linoleum. Nella foto in alto, lo stesso tavolo con gambe più corte, quale tavolo da tè. Le sedie a tre gambe, in acero come il tavolo, ne riprendono la forma nello schienale e nel sedile.

domus 276 / 277
December 1952

Furniture by Max Bill for Mass Production

Furniture designs by Max Bill: tables, chairs (including *Model No. 475*), dining table (shown with chairs designed by Eero Saarinen for Knoll) for Wohnbedarf and Horgen-Glarus

foto Finsler

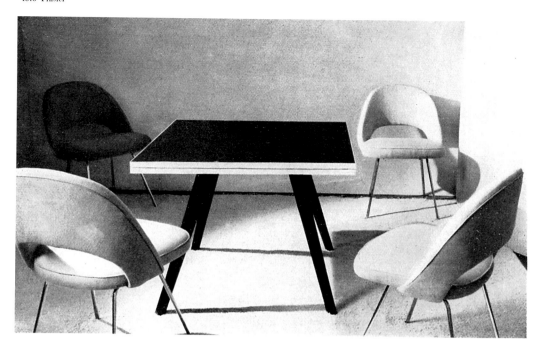

Tavolo da pranzo a ribalta, trasformabile da quadrato, con posto per quattro persone a rotondo, con posto per otto; prodotto dalla Wohnbedarf di Zurigo. Le sedie intorno sono di Saarinen, per Knoll.

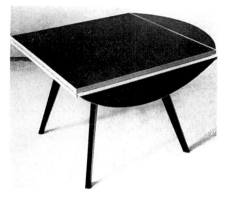

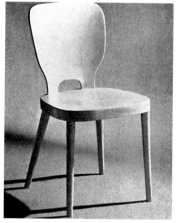

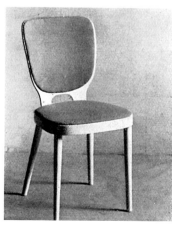

A sinistra, sedia per fabbricazione industriale in grande serie, prodotta dalla Horgen-Glarus.

foto Schönwetter

foto Casali

Nelle fotografie: « mobile » di Mu-nari, sospeso sotto le volte del capan-none, lunettate con vetri isolanti Ter-molux; il portellone d'ingresso, in ferro, verniciato « arlecchino » da Gian Casè con i colori della Max Meyer. A destra il pannello che rac-chiude lo spazio dello studio è rico-perto in carta Braendli « prospetto ar-chitettonico ». Una composizione di Giancarlo Pozzi in mosaico Fulget se-para l'ingresso dal corpo del capan-none vero e proprio.

Da autorimessa a studio d'architettura, redazione, scuola

A Milano, Gio Ponti ha realizza-to, nell'ambiente che presentiamo in queste pagine, tre aspirazioni che accompagnano il suo intende-re la professione dell'architetto.

Primo, collegare in una sede e at-mosfera comune tutte le attività che sono in realtà connesse alla pratica d'architetto, ossia, oltre lo studio progettistico e tecnico, il disegno di mobili, il disegno per l'industria, l'attività grafica e giornalistica.

Secondo, utilizzare questa organiz-zazione pratica e molteplice di la-voro come campo di esercitazione, reale e non astratto, per i giovani, quale una « scuola di lavoro » in tutti questi settori.

Terzo, fare di questa sede stessa una mostra permanente e vivente,

un campo sia d'esposizione che sperimentale dei materiali e delle attrezzature che l'industria italia-na produce, e delle nostre produ-zioni d'arte.

Il capannone vuoto di una auto-rimessa, di dimensioni d'eccezione (m. 15 × 45) ha fornito la sede. La collaborazione generosa delle ditte italiane collegate all'edilizia, ha partecipato all'attrezzatura. Il grande ambiente ospita ora lo stu-dio di architettura Ponti, Forna-roli, Rosselli, la redazione stessa di Domus, una mostra a rotazione di mobili, ceramiche, tessuti, ve-tri, e infine la « scuola », ossia ate-lier di lavoro per artisti ospiti e allievi. Gli stessi membri dello studio e della redazione hanno curato l'arredamento, insieme.

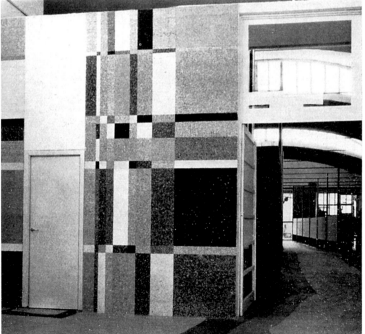

A Garage Transformed into an Architect's Studio, Editorial Office and School | Multi-use building in Milan designed by Gio Ponti housing Ponti's, Fornaroli's and Rosselli's architecture studio, *domus's* editorial offices and an architecture school: mobile designed by Bruno Munari, floor plan, panelling in studio, *Fulget* mosaic designed by G. Pozzi, views of architecture studio and exhibition space

foto Casali

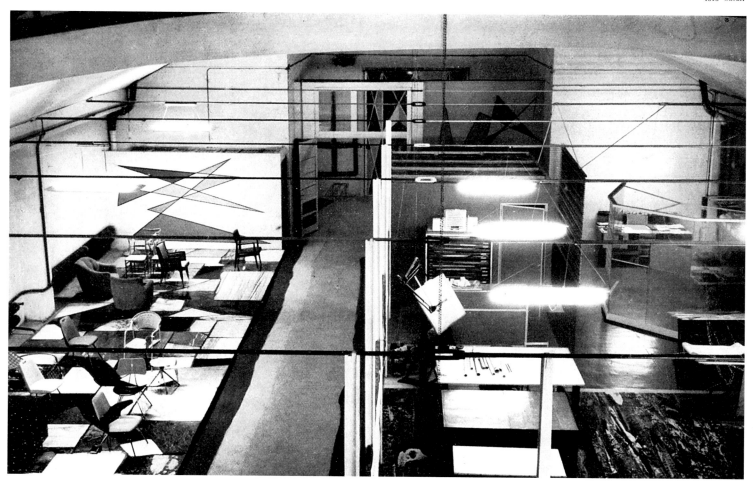

Lo studio d'architettura e la mostra

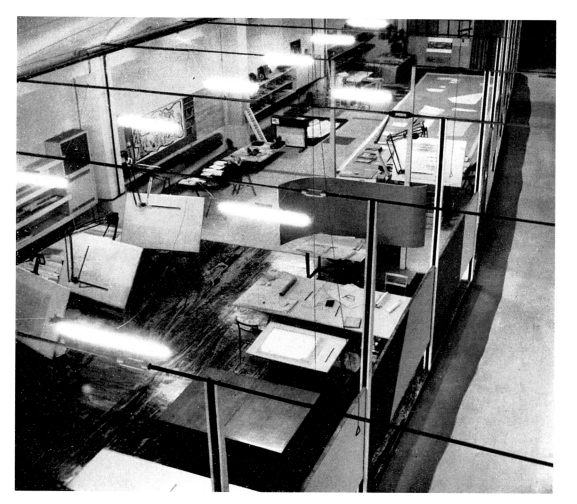

Lo studio d'architettura e la mostra dei mobili occupano la prima parte del capannone, al di là dell'ingresso. Il capannone è stato lasciato intatto e unitario, senza frazionamenti che ne diminuissero le dimensioni. Imbiancate le pareti, è stato livellato il pavimento, salvo una corsia centrale carraia, che lo percorre dall'ingresso all'uscita, come in origine. Le quattro zone che lo occupano, — studio, mostra, redazione Domus, scuola — convivono sotto la continuità della volta.

Nella fotografia in alto: la mostra dei mobili a sinistra con i mobili dei f.lli Cassina e della Rima, e lo studio d'architettura a destra; i due fondali decorati a triangoli di colore sono in intonaco Terranova, su disegno di Luigi Cucciati: dietro il fondale di sinistra sono ricavati i servizi, con pareti rivestite in Salamandra lucida; le rubinetterie sono della ditta Mamoli. Sulle catene orizzontali delle volte è stesa tutta la gamma di colori delle vernici Ivi.
Nella foto a fianco: in primo piano, lo studio d'architettura pavimentato in campioni di tutti i tipi di Linoleum e in gomma « fantastico P » della Pirelli. In fondo: la scuola, pavimentata in Litogrès Piccinelli: un pannello in Castex curvato, e verniciato in giallo, separa idealmente le due zone.
Tutti i lavori di carpenteria sono stati eseguiti da Radice di Milano; le verniciature da Broggi di Milano, l'impianto elettrico da Toschi e Piazza di Milano.

Translation
see p. 561

Nella foto a colori, particolare della mostra dei mobili. Il pavimento è costituito da un campionario di lastre dei diversi marmi Montecatini. L'illuminazione è data da lampade di Segafredo, su disegno di Ponti.

Nelle due foto qui sotto, due particolari dello studio: una zona di passaggio, individuata da una parete di « Securit », che isola senza dividere, e da una tenda Malugani a due colori, e l'interno della saletta di riunione, ricavata entro un cubo in Castex naturale, isolata acusticamente da pannelli della Frenger e Soundex.

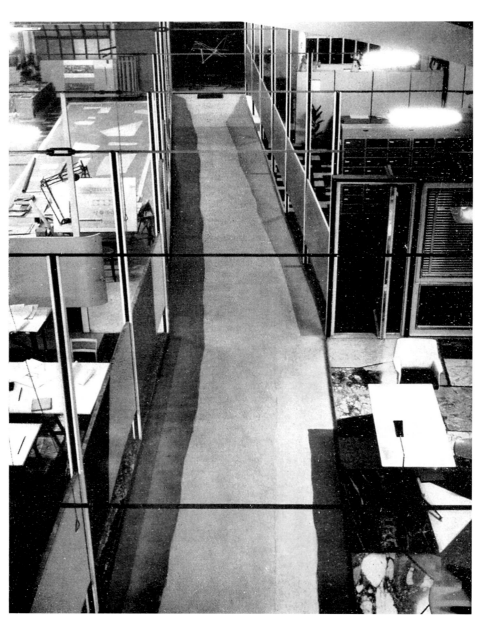

Nella foto a destra, scorcio quasi totale del capannone, dall'ingresso all'uscita sul giardino, e delle quattro zone che lo compongono: studio d'architettura e scuola a sinistra, mostra di mobili e redazione Domus a destra. Il passaggio centrale è rivestito con « pavimento plastico » Montecatini, a colori, su disegno di Bruno Munari.

domus 276 / 277
December 1952

A Garage Transformed into an Architect's Studio, Editorial Office and School

Multi-use building in Milan designed by Gio Ponti housing Ponti's, Fornaroli's and Rosselli's architecture studio, *domus's* editorial offices and an architecture school: furniture exhibition area, details of studios with partitioning, central passageway with screen and school space

Nella foto qui sotto, scorcio del passaggio centrale, proseguendo verso la uscita all'altro capo del capannone: i pannelli che, a sinistra, racchiudono lo spazio dello studio d'architettura sono in Isocarver ricoperto da Salamandra di diversi colori: tale struttura interna dell'Isocarver è messa in evidenza dal finestrino praticato nel primo pannello, come appare dal particolare qui a fianco.

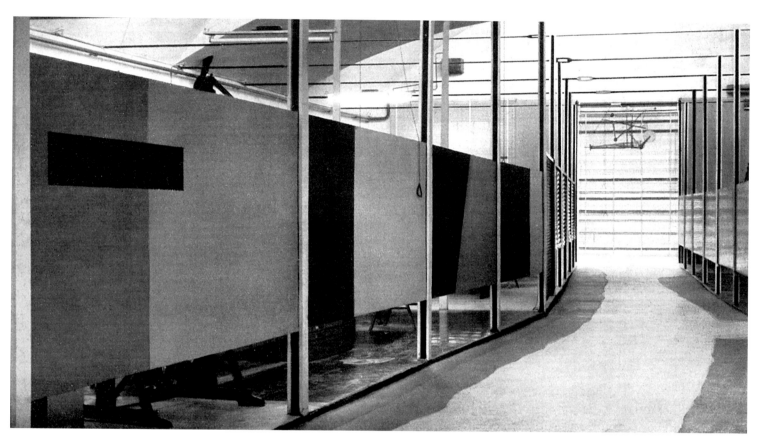

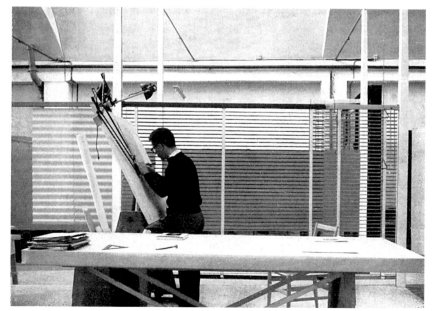

La scuola

Lo spazio destinato alla « scuola di lavoro », ossia alla esercitazione pratica dei giovani allievi nei settori di attività dello studio, occupa la parte finale del capannone, a sinistra della corsia centrale. È un grande spazio continuo coperto da tavoli, con campionario di materiali e oggetti esposti in ranghi, campionario di modelli di « industrial design », prodotti dallo studio e spazi liberi per esecuzione ed esposizione dei lavori.

Translation
see p. 561

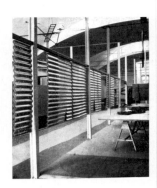

foto Casali

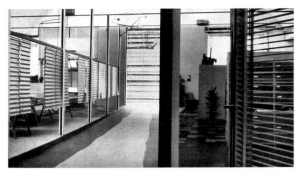

La redazione
della Domus

foto Casali

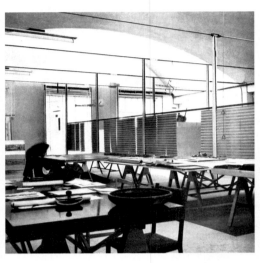

Nelle fotografie, particolari della
scuola: la zona è separata dalla cor-
sia centrale mediante una serie di
pannelli scorrevoli in Polystere on-
dulato trasparente e in vari colori,
della Montecatini.
Nella foto a colori, parte del cam-
pionario di materiali e oggetti nella
scuola, con ceramiche e smalti di Me-
landri, Melotti, Gambone, De Poli.
Nella foto a sinistra, i tavoli della
scuola, costituiti da cavalletti di legno
e piani in Fibrosil e in Isocarver ri-
coperto in compensato di pioppo
Prandi, o in Faesite nera lucida (ta-
volo in primo piano).
Nel particolare qui sotto, alcune stof-
fe e un esemplare di «industrial de-
sign» prodotto dallo studio, la mac-
china da cucire Visetta su disegno
di Gio Ponti. Gli elementi di riscal-
damento, di cui qui si vede un par-
ticolare, sono dipinti in diversi colo-
ri, con le vernici Ivi.

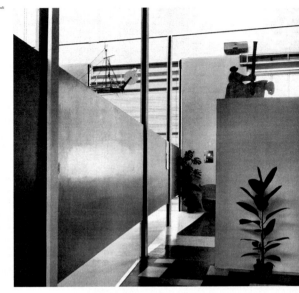

← La redazione della Domus occupa la
parte finale del capannone, a destra
della corsia, presso l'uscita sul giar-
dino: un grande serramento «Scul-
ponia», doppia parete di vetro con-
tenente una tenda alla veneziana, fa
da schermo trasparente fra la reda-
zione e la zona della mostra che la
precede, mentre una serie continua
di pannelli in Faesite naturale la iso-
la verso la corsia centrale.
Dell'arredamento della redazione si
intravvede la poltrona «Lady» di Za-
nuso, della Arflex, in gommapiuma
rivestita in tessuto di lana e scorci dei
pavimenti a riquadri di Dalami e a
strisce di Edafon.
L'interno della redazione è separato
in tre zone dai grigi volumi delle li-
brerie metalliche Orma, sopra cui
duellano i cavalieri fantastici in cor-
tapesta di Salvatore Fiume.

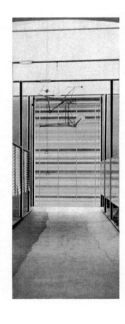

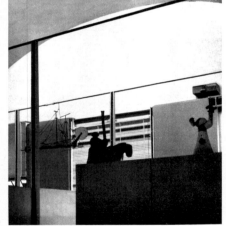

foto Casali

Il capannone termina con uno spiazzo
all'aperto, originariamente cortile di
sgombero, fra i muri e le pareti cie-
che delle case: questo spazio è sta-
to trasformato in giardino e sede per
il riposo e il lavoro all'aperto, con
una zona ad erba, un percorso in spez-
zoni di marmo e una serie di tavoli
di marmo sparsi sul verde: il muro
di fondo, dipinto in verde rame, pro-
voca un effetto di sfondamento e di
lontananza, contro il paesaggio urba-
no di case e cielo.

Il giardino

Nelle foto a destra, particolari della
redazione: uno scorcio del pavimen-
to di una zona di essa, a riquadri
bianchi neri e grigi di Dalami (le
altre due zone sono pavimentate in
strisce di Edafon della Ursus Gomma,
e nella foto sotto: il grande tavolo
delle redattrici).

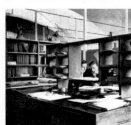
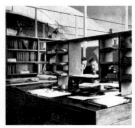

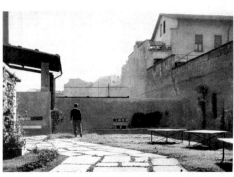

Nelle fotografie: veduta dall'interno
nel giardino, attraverso la tenda Ma-
lugani «arcobaleno». Il pavimento
del giardino, alla pompeiana, e i ta-
voli all'aperto sono in marmo Mon-
tecatini; le due panchine a parete,
con sedile in legno, hanno per schie-
nale una serie di piastrelle ceramiche
Cedil, smaltate a diversi colori, e mu-
rate.

Nella foto a colori: fantastica «mac-
china per volare» di Salvatore Fiu-
me sospesa in aria al termine della
corsia, presso la redazione, davanti
alla grande tenda Malugani di tutti
i colori, detta arcobaleno, che scher-
ma l'uscita del capannone sul giardino.

domus 276–277
December 1952

A Garage Transformed into an
Architect's Studio, Editorial
Office and School

Multi-use building in Milan housing Ponti's, Fornaroli's and Rosselli's architecture stu-
dio, *domus*'s editorial offices and an architecture school: details of school, views of *domus*'s
editorial offices and garden (shown alongside with *Visetta* sewing machine designed by
Gio Ponti for Visa)

Translation
see p. 561

Nel progetto
dell'abitazione moderna
un bagno con apparecchi
esteticamente nuovi
e razionali.

S. p. A. **manifattura ceramica pozzi**

p.

Manifattura Ceramica Pozzi advertisement designed by Gio Ponti showing sanitary wae
also designed by Gio Ponti

1953

domus

arte e stile nella casa
arte e stile nell'industria (industrial design)

280 marzo 1953

domus
282 maggio 1953

domus
domus
domus
arte e stile nell'industria (industrial design)
domus

domus
33 giugno 1953
arte e stile nella casa
arte e stile nell'industria (industrial design)

domus
284 luglio 1953 arte e stile nella casa
arte e stile nell'industria (industrial design)

domus
288 arte e stile nella casa
novembre 1953 arte e stile nell'industria (industrial design)

domus
289 arte e stile nella casa
dicembre 1953 arte e stile nell'industria (industrial design)

Stile di Niemeyer

Il Brasile aveva una architettura « di tutti »: tutti, cioè, secondo i gusti o le nostalgie, costruivano a modo loro e — specie a S. Paulo — si possono vedere edifici alla tedesca, alla normanna, alla francese, alla fiorentina, alla coloniale, alla barocca, alla liberty, alla portoghese, alla svedese, ed alla... buona.

Dall'incontro di Le Corbusier a Rio con alcuni architetti, è nata una architettura moderna brasiliana, che non è lecorbusieriana, ma è stata, se così vogliamo dire, « liberata » nei suoi caratteri, nella sua vocazione, con quell'incontro: di lì è nata la tradizione moderna brasiliana.
Compito di *Domus* è puntualizzare i caratteri degli architetti. Niemeyer si esprime, fra i brasiliani, con estrema esuberanza, e il suo insegnamento nel valersi di quella materia costruttiva che è il cemento armato è importantissimo per tutti noi; non

Oscar Niemeyer: in alto, progetto per edificio ad abitazioni, 1951. Nelle foto sotto, ricerche formali nelle strutture e nelle planimetrie: planimetria dell'Esposizione 1954 a S. Pau- *lo, planimetria dell'edificio ad abitazioni Maua a Petropolis, sezione delle officine Peixe e Duchene a S. Paulo, distributore di benzina e pensilina al « Clube dos 500 » a S. Paulo.*

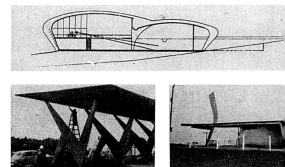

domus 278
January 1953

Niemeyer's Style

Architectural designs proposed by Oscar Niemeyer: apartment building in São Paulo, Brazil: models of building and site; auditorium for the 1954 São Paulo Exposition: sketches and model; Club Libanese in Minas Gerais, Brazil: models

354

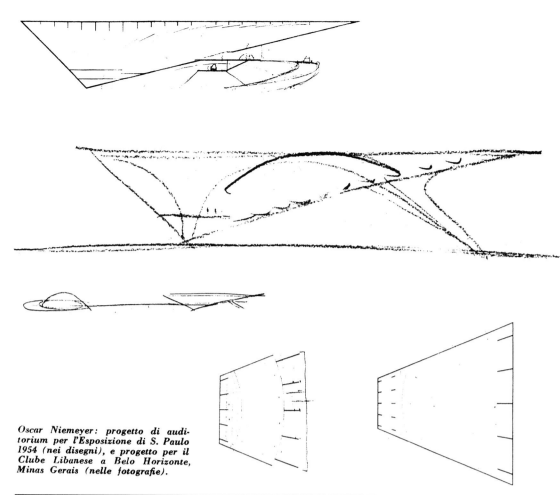

per fare i « niemeyerini » sguaiati (« los niemeyeriños » come si dice in Brasile), ma per scioglierci, liberarci, dallo schema di un cemento armato adoperato ancora primitivamente (da falegname, dico io) con pilastri e travi. Questa materia va maneggiata con estro sfruttandone senza timidezza tutte le possibilità meravigliose.

In queste pagine v'è l'incoraggiamento di Niemeyer a ciò, per tutti noi: a volte l'impiego è esasperato, a volte rasenta un manierismo; ma v'è in lui una splendente coerenza ideativa e figurativa in questo modo di affrontare i problemi, nella plastica strutturale. Dove la struttura non serve più resta il plasticismo, le sue curve si compongono allora anche con volumi rigorosi, o le ritroviamo in schemi planimetrici: divengono linguaggio.

Niemeyer appartiene, per me, ai genî. Ad essi son concesse tutte le esuberanze; essi possono, *felix culpa*, peccare per eccesso. Altri architetti brasiliani, quelli che non s'abbandonano al niemeyerismo, accolgono il suo incitamento ma ricercano una misura, un limite. Felice grande nazione il Brasile dove, in ogni modo, all'architettura son con-

Oscar Niemeyer: progetto di auditorium per l'Esposizione di S. Paulo 1954 (nei disegni), e progetto per il Clube Libanese a Belo Horizonte, Minas Gerais (nelle fotografie).

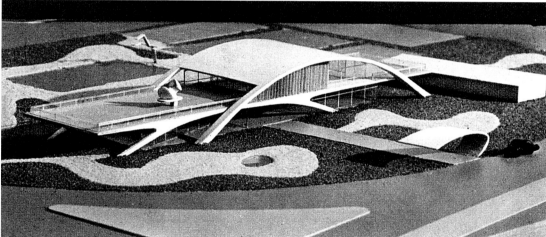

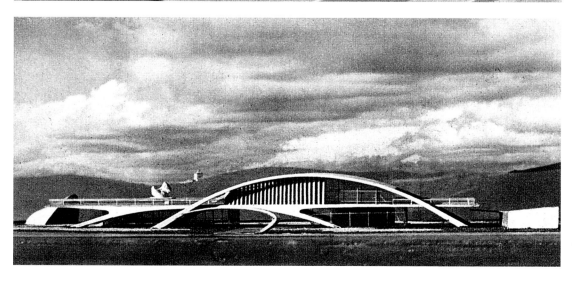

cessi questi svolgimenti, queste esperienze, queste realizzazioni. Ma sovratutto felici anche noi se nella fatale, direi inevitabile, classicità delle nostre espressioni architettoniche, (classicità intesa come regola mentale e non classicismo inteso come stile), sapremo uscire dalla gabbia « dei pilastri e delle travi » e proceder verso le ardue risorse del cemento armato.

Da noi abbiamo un maestro, Nervi, che a Torino ci ha dato un esempio di ciò, in quella classica compostezza nella quale è la nostra vocazione: da noi v'è un architetto, Mollino, dal cui temperamento è consentito attendere in questo campo cose arditissime. Se ricordiamo la volta di Libera, nel palazzo dei Congressi all'E.42, vediamo le aeree possibilità del cemento armato espresse con poetico rigore, con un lirismo di precisioni. Ci augureremmo di assistere, in questo campo meraviglioso, ad un « dialogo di architetture », brasiliane da un lato, italiane dall'altro.

g. p.

Translation
see p. 562

foto Shulman

L'edificio isolato dello studio, circondato da riquadri a giardino. Nella foto sotto, la facciata dello studio, o meglio la «intestazione» dello studio, impaginata come una grande carta da lettere.

Studio di un architetto in California

William S. Beckett, arch.

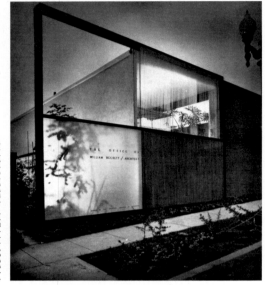

Questo studio è stato ricavato dall'edificio di un club; l'intento dell'architetto è stata la massima semplificazione ed unificazione dello spazio: quasi tutto il corpo dell'edificio è occupato infatti da un unico ambiente di lavoro, coi tavoli da disegno, su cui sporge una balconata interna pensile, e da due piccoli e appena differenziati locali separati: l'ingresso e la saletta di consiglio.

L'interesse di questo edificio potremmo dire che appartiene particolarmente al costume. Poichè il carattere elementare della sua architettura — composizione di elementi interi su un reticolo rettilineo, semplice, con pieno e vuoto, positivo e negativo alternati a scacchiera — è coerente con una sincerità costruttiva e con una aperta, semplificata e non burocratica organizzazione del lavoro.

Il grande locale dei disegnatori si apre sul giardino con una intera parete vetrata scorrevole: la scala con gradini in lamiera conduce alla balconata interna, con altro spazio per tavoli da disegno.

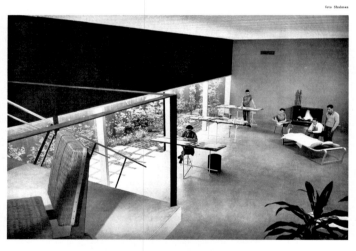

foto Shulman

Lo studio di William S. Beckett, arch.

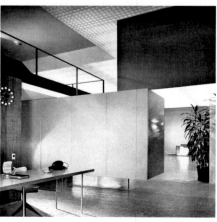

Lo spazio dello studio è mantenuto unitario, interrotto solo da schermi parziali che non tolgono la percezione del pavimento e del soffitto continui.

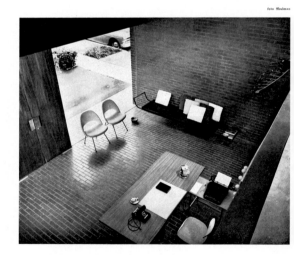

foto Shulman

Il locale d'ingresso e d'attesa, e la saletta di consiglio, differenziati dal resto dell'ambiente dal rivestimento in mattoni, e dal grande armadio-schermo che li separa dal locale disegnatori. L'edificio è provvisto di riscaldamento a pannelli radianti e ventilazione ad aereazione forzata.

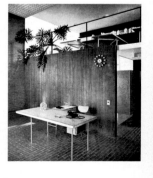

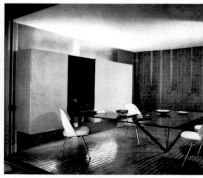

domus 278
January 1953

Architect's Studio in California | Architecture studio in Los Angeles designed by William S. Beckett for his own use: elevation, detail of façade, view of studio space from outside, gallery with staircase, views of studio and room divider, entrance and waiting area, chief architect's room and meeting area with large screen/cupboard

356

Il disco volante: L'Alfa Romeo 3000 cmc.

Di una nuova vettura sport italiana, l'Alfa Romeo 3000 cmc, presentiamo alcune fotografie. La forma caratteristica con profilo biconvesso studiata dalla Carrozzeria Touring rappresenta il motivo nuovo di questa auto disegnata per la velocità. Lo chassis è a traliccio tubolare, integrale con la carrozzeria; il peso della macchina è di 660 kg.

La macchina in corsa

Tre vedute di fronte dall'alto e di fianco mettono in evidenza la forma piatta della carrozzeria che ricorda i principi di alcuni moderni fuoribordo.

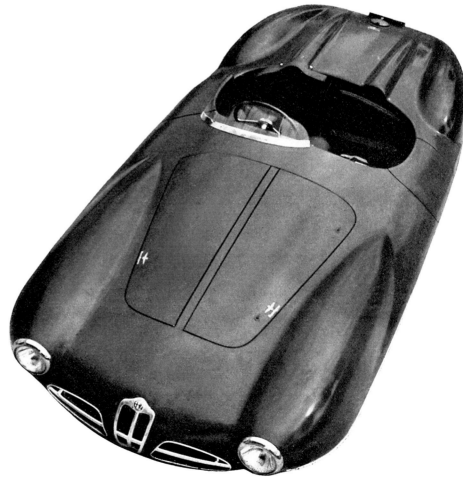

foto Casali

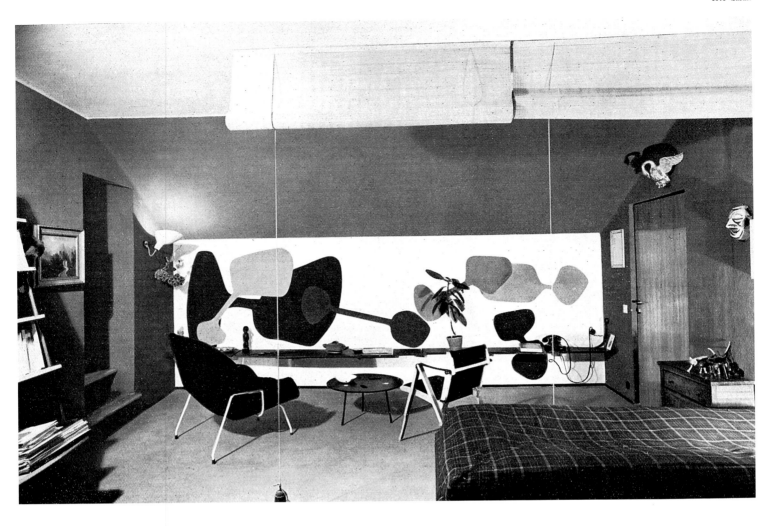

Stanza per uno studente

Vittorio Gregotti
Luigi G. Stoppino, arch.tti

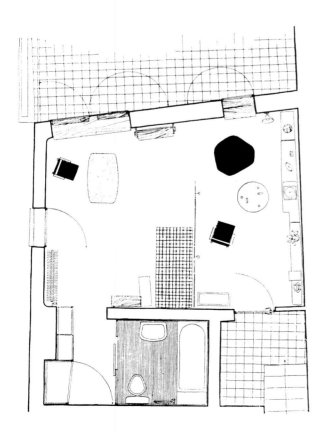

L'alloggio nel sottotetto si presta, pur offrendo maggiori difficoltà, ad effetti suggestivi che l'appartamento usuale, con locali di 4×5, non permette, effetti provocati da dimensioni continue maggiori del comune, dalle prospettive accentuate dalla inclinazione del soffitto, dalle aperture irregolari, dai dislivelli nel pavimento: è un alloggio fuori scala rispetto agli altri. Questo che presentiamo sa ben avvalersi di tali condizioni di partenza, per un risultato specialmente te suggestivo. L'ambiente è unico e mantenuto unico, come un palcoscenico di teatro, in cui gli scenari arrotolabili, che si alzano e si calano, creano schermi solo provvisori, producono una illusoria trasformazione a sorpresa.

Così i mobili bassi e il colore delle pareti che si continua nel soffitto inclinato accentuano il valore di involucro e non di semplice sfondo, che questo spazio ha per i suoi abitanti.

L'ambiente è stato ricavato nel sottotetto di una vecchia casa di Novara, e comprende una zona di soggiorno, una di letto-studio e uno spogliatoio. In un sottoscala vicino è stato ricavato il bagno, areato meccanicamente. La divisione tra la zona di soggiorno e il letto-studio è realizzata con tende in legno avvolgibili a soffitto, e si è mantenuta evidente nello stesso tempo l'unità dell'ambiente con l'uso di un unico colore — terra d'ombra — che ricopre le superfici verticali e la zona di soffitto inclinato della stanza e continua sul soffitto piano dello spogliatoio. Le superfici rimanenti, il soffitto piano della stanza, il fondo della parete decorata e la parete dello spogliatoio, sono in bianco a calce.

La decorazione a muro, presa direttamente da un cartone, è stata realizzata dagli stessi operai che hanno tinteggiato le pareti: è a tempera, e vi sono stati usati gli stessi colori del resto dell'ambiente — il blu di Prussia delle parti metalliche, il colore del pavimento di sughero, il nero della poltrona, e la terra d'ombra delle pareti — più un viola.

domus 278
January 1953 **Room for a Student** Student room interior designed by Vittorio Gregotti and Giotto Stoppino: general views showing divider screens between living and sleeping areas and floor plan

358

L'alloggio consiste in un ambiente unico diviso da due tende di legno, arrotolabili come scenari, che individuano una zona letto e uno spazio per la conversazione. Poltrona di Saarinen, prodotta in Svizzera, e sedie pieghevoli disegnate da Marco Zanuso per la Ar-flex; pavimento in sughero.

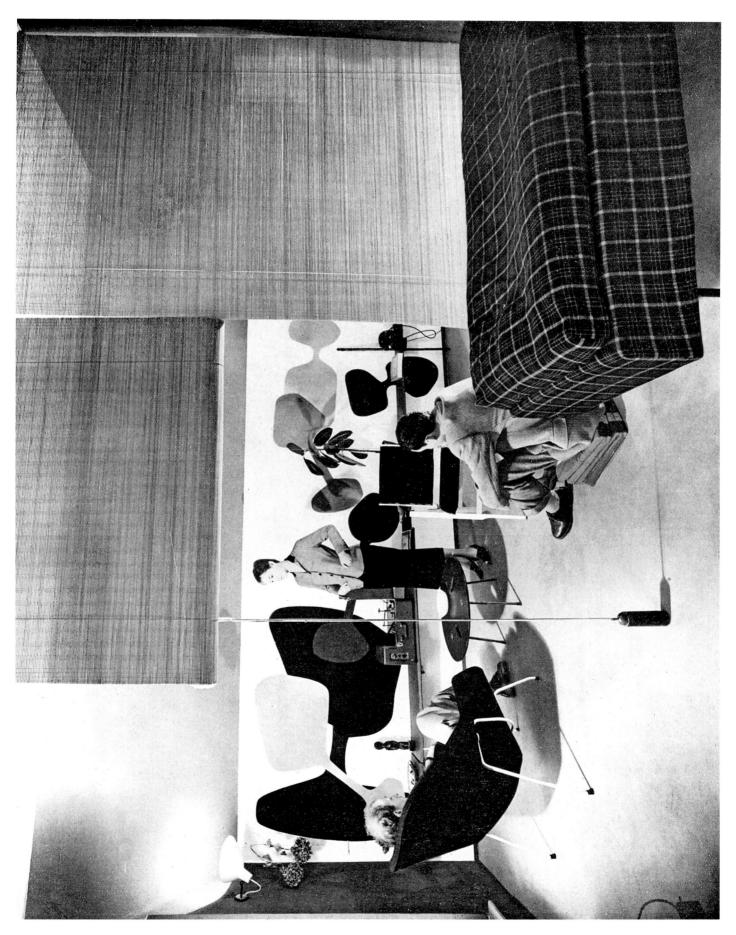

foto Casali

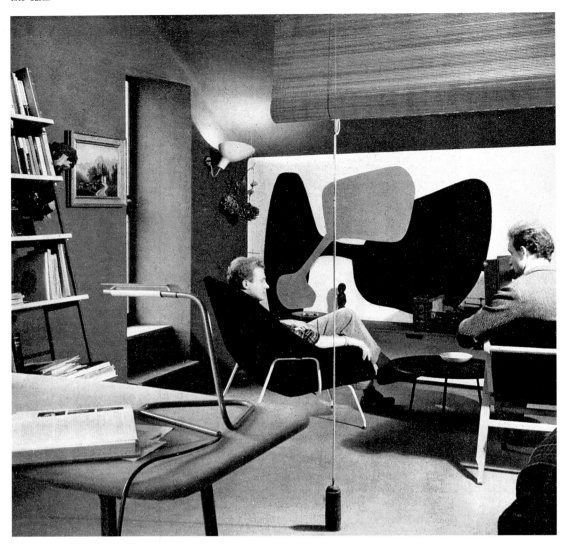

La pittura non ha impedito l'uso della parete cui è fissata una mensola di ardesia che raccoglie gli oggetti, i quali si compongono così in infiniti modi colla decorazione di fondo.

L'ambiente comunica direttamente con un terrazzo situato ad una quota più alta. Questa differenza di quota ha permesso di inserire dei sedili di legno fissi ai piedi dei serramenti che realizzano una unità tra esterno ed interno, quando i serramenti stessi siano spalancati. Il terrazzo è schermato alla vista delle case vicine da una parete di mattoni forati.

La tempera a muro è stata realizzata su bozzetto dagli stessi operai che hanno tinteggiato le altre pareti, e con gli stessi colori del resto dell'ambiente — blu delle parti metalliche, sughero del pavimento, nero della poltrona, terra d'ombra delle pareti, più un viola. In primo piano, il tavolo con la lampada di L. e P. G. Castiglioni.

Stanza per uno studente
Vittorio Gregotti
Luigi G. Stoppino, arch.tti

La porta d'ingresso è in Isocarver rivestito di compensato di noce. Il colore terra d'ombra naturale delle pareti continua nella parte inclinata del soffitto, mentre il soffitto piano e la parete decorata a tempera, sono a calce bianca.

domus 278
January 1953 | **Room for a Student** | Student room interior designed by Vittorio Gregotti and Giotto Stoppino: seating area, entrance door, mural, view from window, study table

360

Lungo la parete dipinta a tempera corre una mensola di ardesia che porta incassato il giradischi del grammofono e ospita piante e oggetti, in diversa composizione con la decorazione murale; il tavolino rotondo è anch'esso in ardesia.

Il terrazzo che fiancheggia la stanza è isolato alla vista delle case circostanti da uno schermo in mattoni forati: mattoni che, disposti ad angolo di 45 gradi, costituiscono una superficie opaca se vista di fronte e trasparente se vista di fianco.
Le aperture del locale, in profilati di ferro verniciati blu di Prussia, sono schermate da tende alla veneziana gialle. Il davanzale della finestra, in noce lucidato, è alla stessa quota del terrazzo e all'interno serve da sedile.

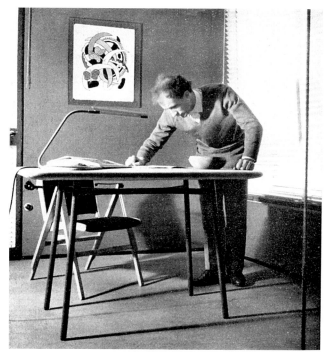

Il tavolo per studio ha il piano rivestito di panno giallo oro e sostegni in tubi metallici. Alla parete, litografia di Fernand Leger.

Forme,
arredamenti,
oggetti

Ettore Sottsass jr., arch.

Come tutti gli artisti, anzi come tutti quelli che fanno un mestiere, anche l'architetto deve conoscere bene la « materia » con la quale lavora; non soltanto quello che di solito si chiama materia — i legni, i ferri, i vetri, i mattoni e così via — ma sempre soprattutto quella che per l'architettura è la « materia prima », cioè lo spazio.

Lo spazio ha come tutte le materie le sue leggi, le sue tensioni e compressioni, i suoi punti di rottura, il suo modo di essere tagliato o unito, il suo ritmo; ritmo che è poi quello che gli antichi chiamavano « la proporzione », perchè era inteso razionalmente su una traccia aritmetica.

Per conoscere bene la « materia prima » dell'architettura bisogna esercitarsi e specialmente bisogna esercitarsi ora, perchè la nostra epoca ha scoperto nuove leggi e nuovi ritmi dello spazio, cioè una nuova idea di proporzione. Nello studio di Ettore Sottsass

jr. abbiamo trovato molte tracce di questi esercizi, di questa ginnastica per conoscere lo spazio: esercizi che molto spesso non riguardano direttamente l'architettura ma sono esplorazioni nello sconosciuto e suggestivo mondo plastico.

Sottsass jr. è un architetto, ma è un architetto che « perde » più di metà del suo tempo a cercare fin dove si può far rendere la « materia prima » dell'architettura, a cercar di conoscere il più possibile — non soltanto con la testa ma anche con le mani — i segreti di una linea o di una superficie e poi di gruppi di linee e di gruppi di superfici.

Nel numero di gennaio abbiamo pubblicato rapidamente un primo risultato di questi esercizi, il progetto per una villa al mare; qui pubblichiamo cose meno recenti ma che mostrano ad ogni modo quale stretta coerenza può esistere tra una ricerca puramente plastica e la sua realizzazione in architettura.

domus 279
February 1953

| Forms, Furnishings, Objects

Objects and designs by Ettore Sottsass Jr.: metal rod mobile sculptures and drawings;
Masonite, plywood and glass publicity stand

362

Stand pubblicitario in masonite e compensato sagomato e cristallo. Tutta la costruzione è sospesa e le lastre di masonite verniciata sono collegate mediante viti a dado e cilindretti che le distanziano.

Translation
see p. 563

Soggiorno e angolo del pranzo in
una casa a Torino.
Tavolo da pranzo e sedie in acero.
gambe in tubo di ferro smaltate
bianco.
Grande tavolo del soggiorno laccato
azzurro con inserito grammofono e
piccola discoteca. Tappeto verde
chiaro e poltrone verde bottiglia.

Soggiorno-pranzo a Torino

domus 279
February 1953

Forms, Furnishings, Objects

Living/dining room interior in Turin designed by Ettore Sottsass Jr.

Translation
see p. 563

364

"gommapiuma"
(m. r.)

PIRELLI sapsa

SLEEP - O - MATIC
(brevettato n. 23245)

è un divano

ma è anche un letto

gi. pozzi

ARFLEX s.r.l.

Milano corso di P. Vittoria 54 - Telef. 70.64.87
Roma via del Babuino 19/20/21 - Telef. 68.75.01

disegno arch. M. Zanuso

domus 299
October 1954

Advertising

Gommapiuma (foam rubber) advertisement showing *Sleep-o-Matic* sofa designed by
Marco Zanuso for Arflex

365

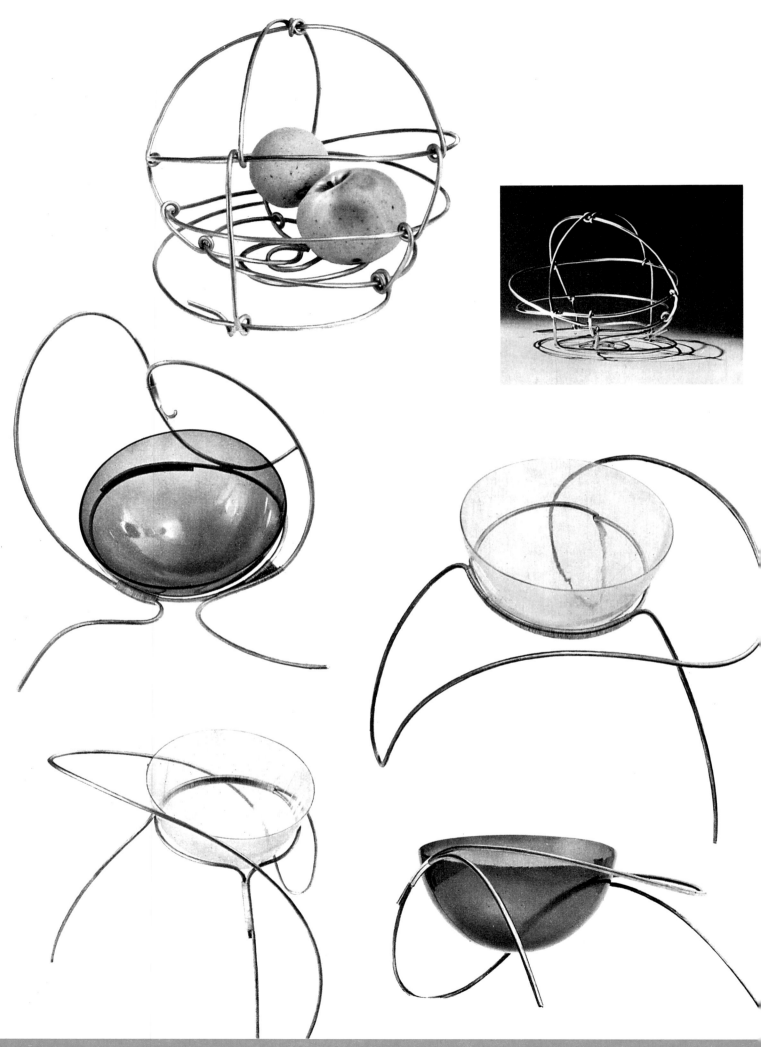

domus 279
February 1953

Vases by Sottsass Jr.

Brass rod and *Plexiglas* vases and bowls designed by Ettore Sottsass Jr.

366

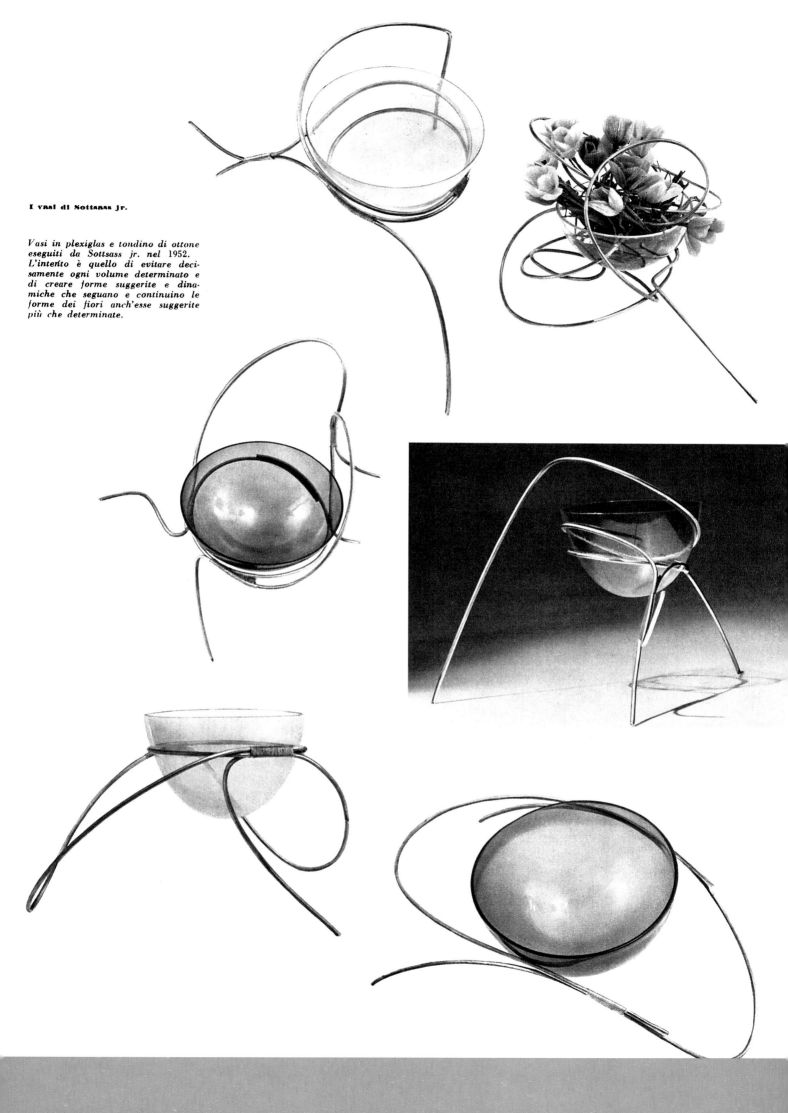

I vasi di Sottsass jr.

*Vasi in plexiglas e tondino di ottone
eseguiti da Sottsass jr. nel 1952.
L'intento è quello di evitare deci-
samente ogni volume determinato e
di creare forme suggerite e dina-
miche che seguano e continuino le
forme dei fiori anch'esse suggerite
più che determinate.*

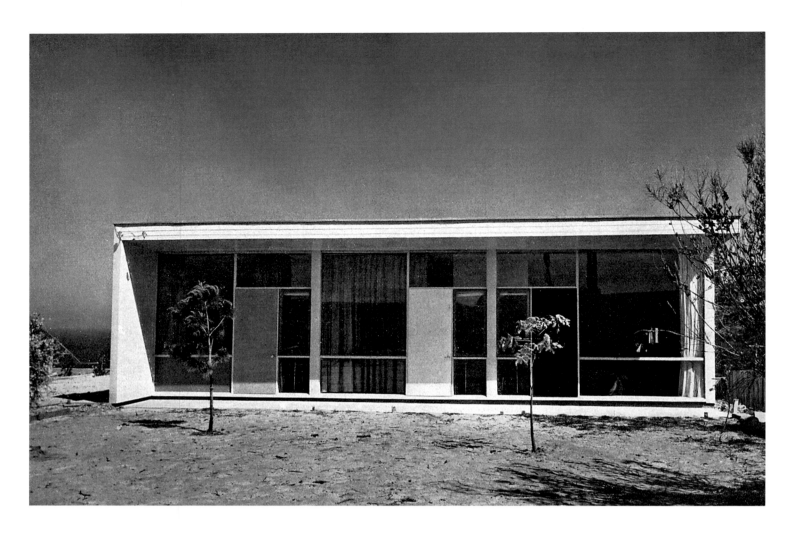

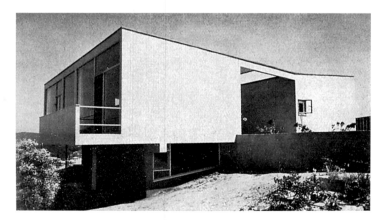

Casa sulla costa australiana

Harry Seidler, arch.

Caratteristica della casa: fianchi chiusi, e facciate nord e sud tutte a vetri, come un doppio cannocchiale. Nella foto in alto, la facciata delle tre stanze da letto, rivolta a nord, ossia verso il sole, e protetta da pensilina. Nelle foto a sinistra e sotto: la facciata del soggiorno, rivolta a sud, con la veduta sul mare.

Qui è una delle piccole case a basso costo per la campagna e per il mare, studiate da questo architetto australiano. Suoi progetti simili sono stati già da noi pubblicati (Domus n. 267 e 271) e sono notevoli per grande semplificazione di pianta (pianta del tutto aperta, a locale unico) e di struttura (un parallelepipedo a sbalzo su pilotis sopra il terreno roccioso) sì da poter raggiungere una realizzazione relativamente economica.

Questa casa, posta su terreno in pendio, in vista del mare, è costituita essenzialmente da due corpi, uno per il giorno, l'altro per la notte, collegati da un patio interno e dal gruppo dei servizi; ha quindi due facciate opposte, una a sud (ombra) verso il mare, su cui si apre il grande soggiorno, una a nord (sole) verso monte, su cui si aprono le stanze da letto: le fiancate della casa (est e ovest) sono quasi totalmente chiuse: le aperture son tutte concentrate nelle due facciate, e fanno di esse due pareti totali in vetro.

Il clima mite permette tale largo impiego del vetro: la costruzione ha struttura in metallo, pareti esterne in legno; in muratura il corpo seminterrato dell'autorimessa.

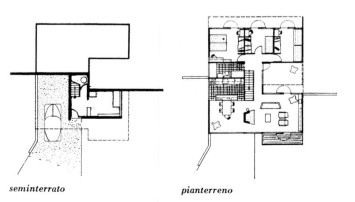

seminterrato　　　*pianterreno*

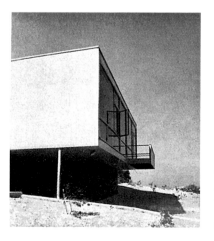

domus 280
March 1953　　|　**House on the Australian Coast**　|　Beachfront house in Australia designed by Harry Seidler: front and side elevations, floor plan, rear elevation, living/dining room and internal patio at night

368

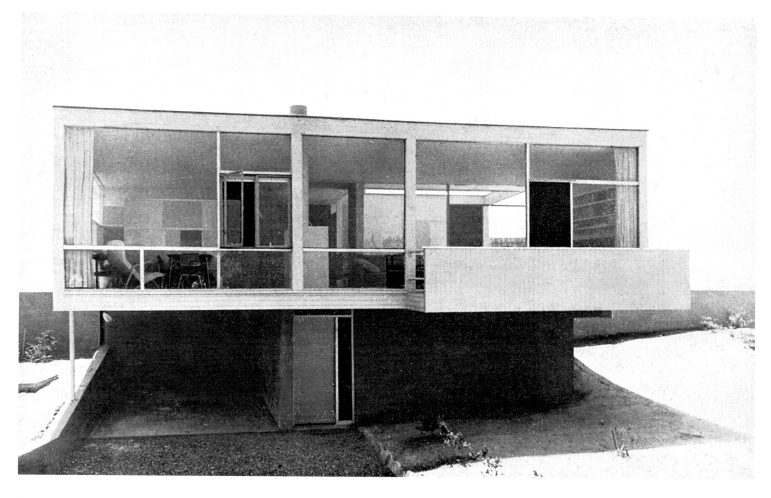

La facciata del soggiorno: si intrav-
vede, dietro, il vuoto del piccolo patio
centrale. Il corpo del soggiorno spor-
ge a sbalzo sul seminterrato in mura-
tura, che contiene un garage, un ma-
gazzino e una stanza di lavoro.

Il patio interno, di notte. Dal patio
attraverso la parete a vetri, il sog-
giorno riceve la luce del sole, che
viene da nord. A sinistra, il grande
ambiente col camino isolato; la cu-
cina è separata dal soggiorno soltanto
da una parete-armadio.

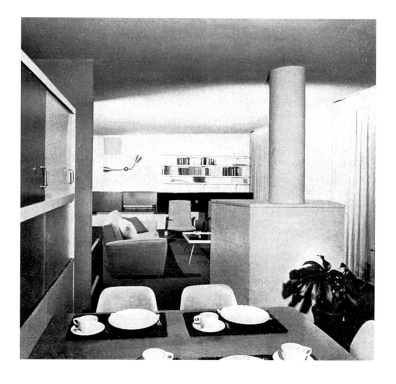

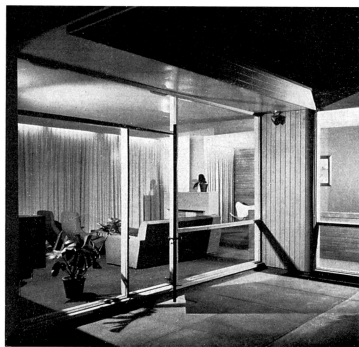

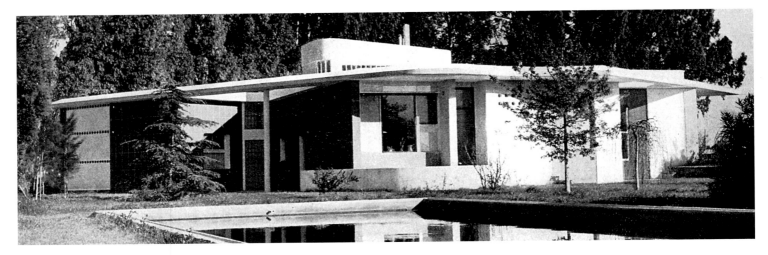

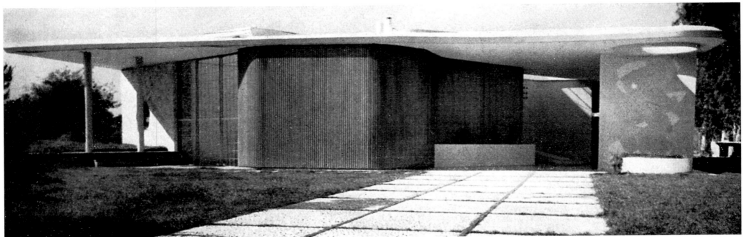

Veduta dal giardino e dall'ingresso: la casa non ha facciata e fianchi, ma un fronte continuo.

Casa a S. Isidro

Martin Eisler, arch.

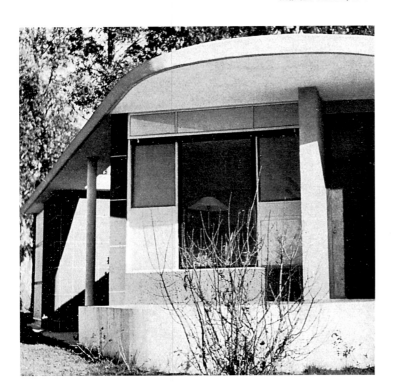

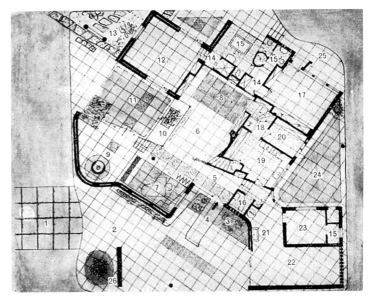

Pianta: 1) *strada d'accesso,* 2) *portico d'ingresso,* 3) *bacino di piante acquatiche,* 4) *ponte sopra il bacino, per entrare in casa,* 5) *atrio,* 6) *soggiorno,* 7) *sala di musica,* 8) *pranzo,* 9) *soggiorno con camino e giardino d'inverno,* 10) *fiorera,* 11) *patio a nord con copertura mobile a lamine orizzontali,* 12) *letto,* 13) *collina artificiale,* 14) *disimpegno,* 15) *bagni,* 16) *bagni ospiti,* 17) *letto,* 18) *office,* 19) *cucina con scala al sotterraneo,* 20) *guardaroba,* 21) *lavanderia,* 22) *garage,* 23) *servizio,* 24) *patio cucina,* 25) *terrazza.*

domus 280
March 1953

House at San Isidro

House for a musician and artist in San Isidro, near Buenos Aires, Argentina, designed by Martin Eisler: views of garden and entrance, detail of exterior, site plan, living room and view of fireplace from outside

La casa progettata da questo architetto argentino, allievo di Strnad e di Holzmeister a Vienna, è destinata alla residenza di un pittore e di un musicista, e sorge nei pressi di Buenos Aires.

Essa è resa notevole da una impostazione particolare: la costruzione è, nelle sue pareti verticali, ruotata di 45 gradi rispetto al pavimento e al tetto, che sono due quadrati sovrapposti e uguali.

Ciò determina una serie di angoli, di avanzamenti e rientranze, spunto per una serie di effetti: la casa non mostra una facciata e due fianchi, ma un fronte continuo, e continuamente mosso. In pari modo, mentre tetto e pavimento sono unitari nel materiale stesso (l'uno in cemento, l'altro in marmo) le pareti verticali sono volta a volta in vetro, legno, mosaico, ceramica; nel pavimento generale sono poi insediate zone a pavimentazione particolare (ceramica, linoleum) secondo le diverse zone di abitazione: la lamina del tetto è poi bucata da aperture per effetti di luce.

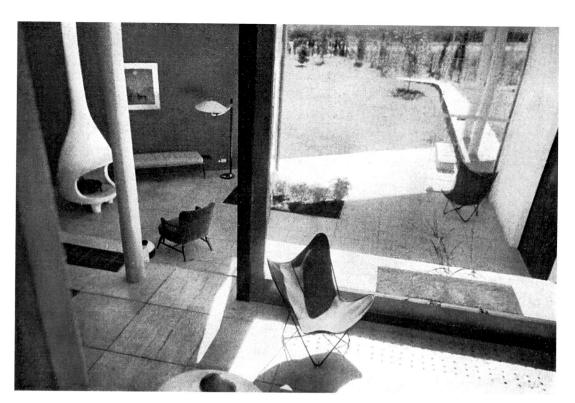

Il soggiorno su due piani; il camino ha la forma del nido del gorrione, uccello argentino; la sua canna, isolata, perfora un occhio di cristallo aperto nel tetto sopra la zona del camino, attraverso cui si possono vedere il cielo e le stelle.
La copertura del patio nord, presso il soggiorno col camino, è a lamine orizzontali orientabili.

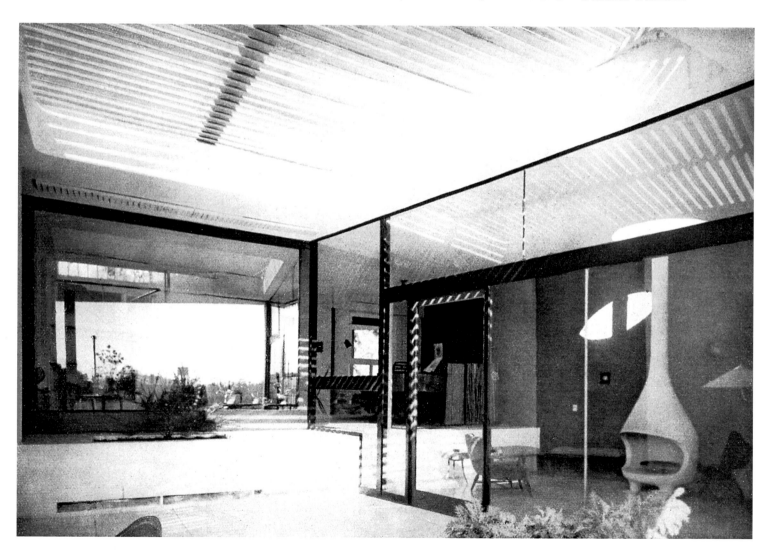

La forma del vuoto

Di Timo Sarpaneva, artista finlandese, abbiamo già pubblicato bellissime opere grafiche e pezzi in cristallo (Domus 269 e 271) Lo spunto formale di questi suoi vasi sta nel mettere in evidenza la forma del vuoto interno, la controforma; come in una sezione. E' lo spettro del vaso che compare: da questa presenza in positivo del vuoto interno, acquista speciale significato lo spessore della materia, il peso, l'assottigliamento, etc.

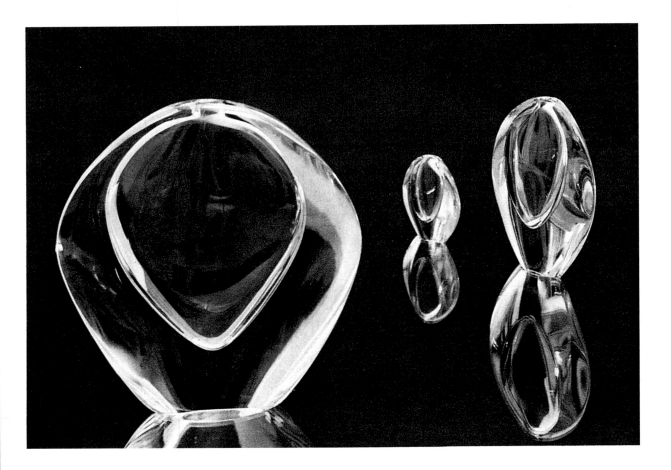

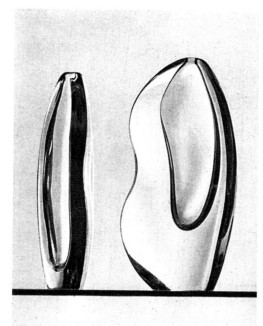

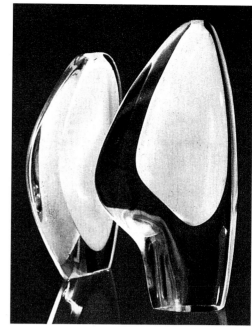

Cristalli di Timo Sarpaneva

Mobili dalla Svezia

Questa sedia di Nordström ci suggerisce alcune considerazioni. Nelle forme e nei materiali si va procedendo dal pesante al leggero, dall'opaco al trasparente. Questa sedia, già bellissima, è anche più bella quando è coperta in perspex.

E noi diremo come ci entusiasmino tali nuove materie create dal nostro ingegno, ed incoraggiamo tutti gli architetti e gli arredatori al più vasto impiego di esse. Queste nuove materie sorte dalla scienza e dalla tecnica moderna si sposano immediatamente, come qui avviene con tanta eleganza, al gusto moderno. Il gusto moderno non consiste in un cambiamento puramente formale di qualcosa che esisteva già, ma nel risultato formale dell'impiego di materie nuove, prodotte dalla tecnica, cioè dal nostro ingegno.

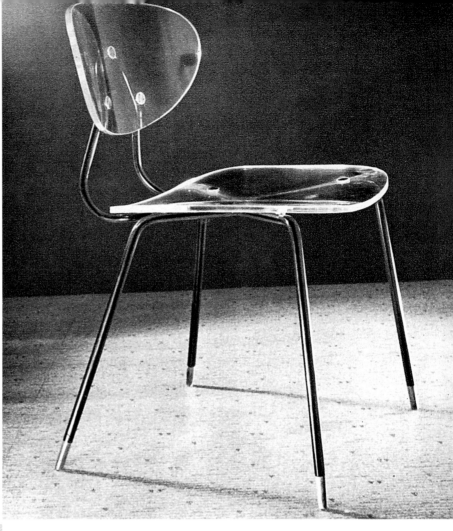

foto Wahlberg

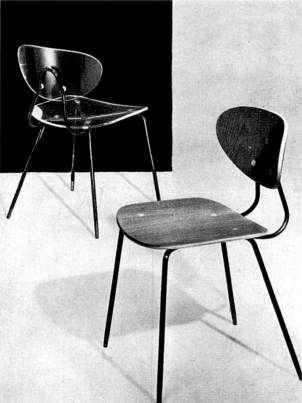

foto Thor Alm

Kurt Nordström

Sedia con gambe in tondino di ferro, sedile e schienale in compensato curvato, rivestito in tek, o in perspex piegato.
Tavolo con piano in legno di tek massiccio, gambe in tondino di ferro laccato, piedini in tek massiccio.

domus 280
March 1953
| **Furniture from Sweden** | Chairs in *Perspex* or moulded plywood and table designed by Kurt Nordström

374

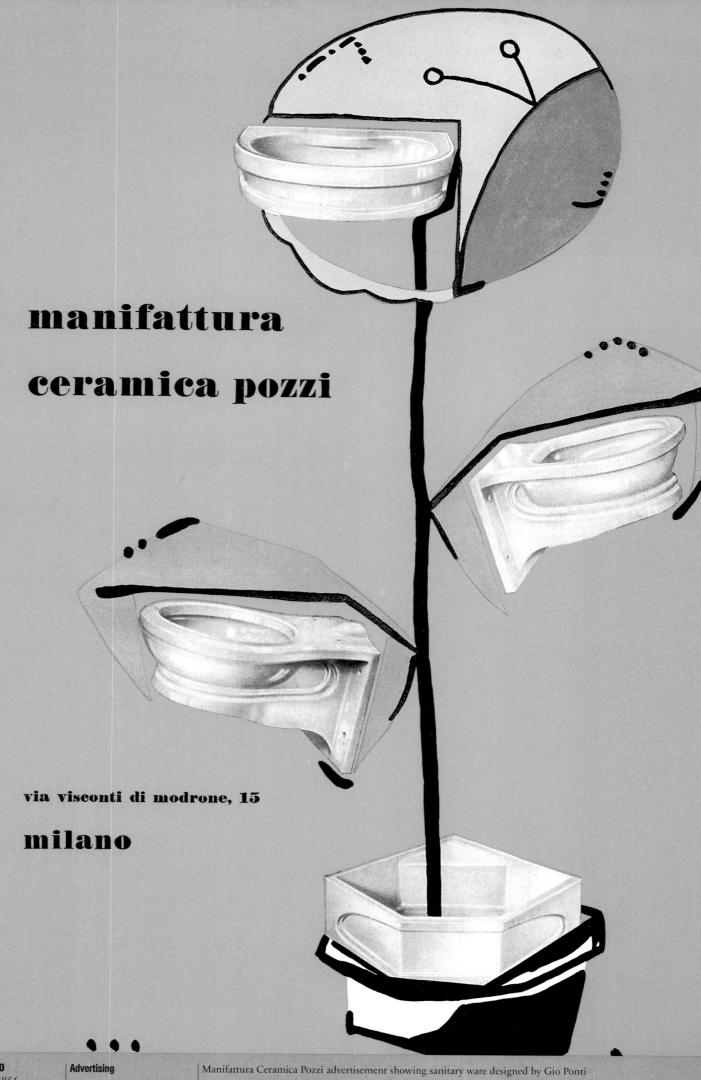

manifattura
ceramica pozzi

via visconti di modrone, 15
milano

Advertising

Manifattura Ceramica Pozzi advertisement showing sanitary ware designed by Gio Ponti

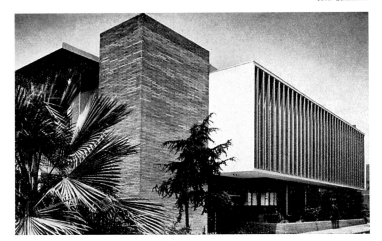

Sede di uno studio a Los Angeles

Richard Neutra, arch.

L'edificio che ospita questo studio, è progettato da Richard Neutra, come gli arredamenti stessi.

Tende peruviane scorrevoli in lino giallo limone, rosso e blu scuro, separano la zona di attesa, delimitata dal tappeto grigio sul pavimento di gomma nera, dai corridoi e dalle zone di lavoro dello studio. La tavola in quercia e acciaio cromato, e le poltrone imbottite in rosso, sono anch'esse su disegno di Neutra.

L'ingresso: si noti la porta piena a tutt'altezza, e l'isola di verde, elemento che collega e dà continuità all'esterno e all'interno attraverso la parete di cristallo.

domus 280
March 1953

Headquarters of a Studio in Los Angeles

American Crayon Company headquarters building in Los Angeles designed by Richard Neutra: angled elevation, waiting area (with furniture designed by Richard Neutra), entrance, indoor planting area, studio and offices

376

foto Shulman

Nello studio, il bel modo d'esposizione del campionario delle stoffe stampate: riquadri su montatura rigida sospesi a fili. Sotto, due diverse scrivanie d'ufficio, composte ognuna da due elementi ad angolo, disegnate entrambe da George Nelson per Miller.

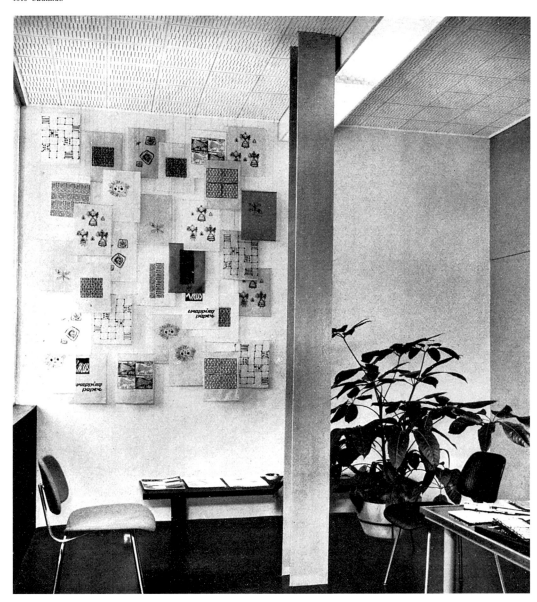

Questi uffici sono la sede californiana del reparto artistico della American Crayon Company, grande stamperia di tessuti. Sono un esempio di organizzazione di tre attività — ricevimento, esposizione, lavoro — in ambiente unico separato solo da schermi (tende) mobili e parziali. Pavimento, soffitto, visuale e atmosfera sono continui. Questo implica una concezione parallelamente moderna sia dello spazio che del lavoro. Nell'arredamento si noti l'esilità di profilo delle strutture verticali di sostegno; l'illuminazione fluorescente a elementi rettilinei, ininterrotti, che accentua la continuità e la prospettiva; l'interferenza dell'interno ed esterno attraverso la parete in cristallo dell'ingresso; il modo di esposizione dei campioni di disegni sospesi a fili a parete; le scrivanie tipiche di George Nelson per Herman Miller.

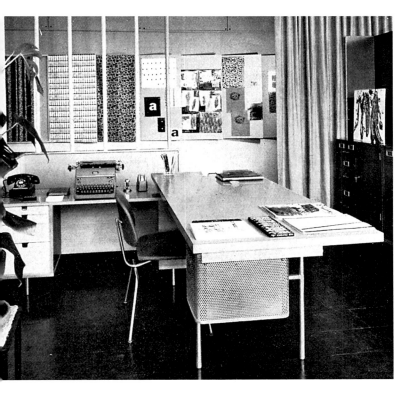

Padiglione e piscina in Brianza

Francesco Clerici, ing.
Vittorio Faglia, arch.

Premio Vis Securit – Domus 1952

Il padiglione ha struttura in ferro, rivestimenti e scale esterne in legno, serramenti in alluminio. Il toboga è a doppio scivolo.

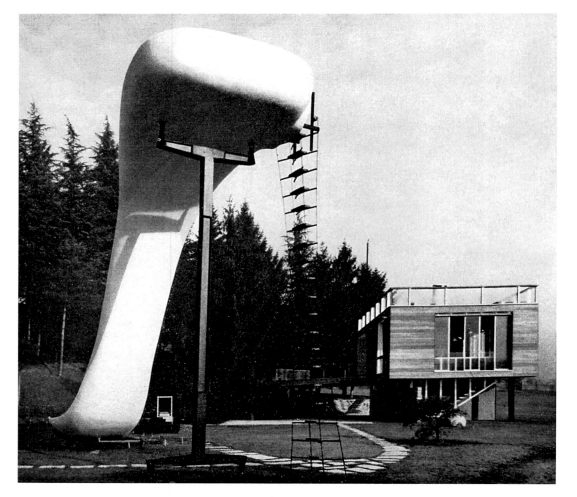

Il premio Vis-Securit, ci dà l'occasione di presentare e segnalare questa opera di Clerici e Faglia. A parte infatti l'impiego perfetto del « Securit » che ha motivato la partecipazione di Clerici e di Faglia a quel concorso (ed il conferimento ad essi del secondo premio) sono i valori architettonici dell'opera loro che ci preme identificare e segnalare, nei valori delle personalità congiunte degli autori. Se naturalmente sono presenti in questa piccola costruzione i motivi generali, tecnici e formali, della architettura moderna, essi sono però sempre vigilati, con esattezza rigorosa, da un gusto veramente personale. Esso ha condotto gli autori ad identificare forme interessanti (guardate il toboga nella piscina) e meditati impieghi di materiale (il legno all'esterno, in superficie); nè esso si manifesta in accenti separati ed incoerenti, ma nella unità espressiva di questa costruzione, interessante da ogni lato, dentro e fuori, in ogni particolare, e nella sua composizione col paesaggio, e nella struttura, e nell'attraversamento visuale (vedute in trasparenza). Tutto è a posto e composto, non v'è elemento eterogeneo in quest'opera, che testimonia, ripetiamo, di quella unità fondamentale che deve avere ogni vera architettura, nella quale ogni elemento deve essere « senza sua espressione » ed ogni particolare rientrare nell'assieme, affinchè l'espressione sia solo quella dell'opera totale.

domus 281
April 1953

Pavilion and Swimming Pool in Brianza

1952 VIS Securit-*domus* competition: prize-winning pavilion and swimming pool designed by Francesco Clerici and Vittorio Faglia: pavilion overlooking swimming pool and slide, site plan, elevation of pavilion, detail of portico and external staircase, pavilion's staircase and terrace, living room in pavilion and internal staircase

378

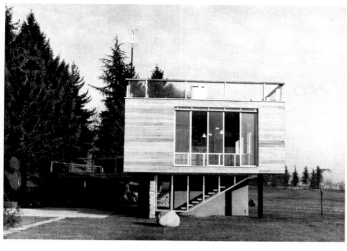

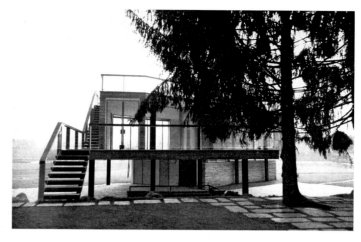

L'attraversamento visuale della costruzione contribuisce alla sua complessiva leggerezza: il parapetto in cristallo delle scale esterne mantiene evidente il valore dei gradini, in massello di legno, isolati a sbalzo.

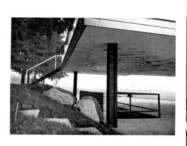

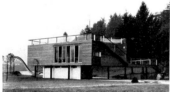

Pianta della zona, col padiglione, la piscina, il trampolino e il toboga.

Particolare del portico di soggiorno e della scala al solarium.

Le scale esterne e le terrazze del padiglione: i parapetti di terrazze e scale in cristallo « Securit » portano a un risultato di estrema leggerezza nel coronamento dell'edificio, sottolineato solo dal grosso corrimano in legno.

Padiglione e piscina in Brianza
F. Clerici, ing., V. Faglia, arch.

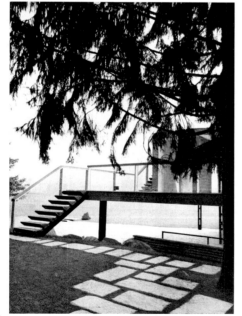

Particolari del soggiorno nel padiglione: in primo piano, il camino. I serramenti a libro in alluminio e cristallo « Securit » e il parapetto in facciata anch'esso di cristallo, permettono una visione del paesaggio completa e intatta.

Padiglione e piscina in Brianza
F. Clerici, ing., V. Faglia, arch.

Lo sbocco nel soggiorno della scala interna, con parapetto in cristallo « Securit », e la grande vetrata sud.

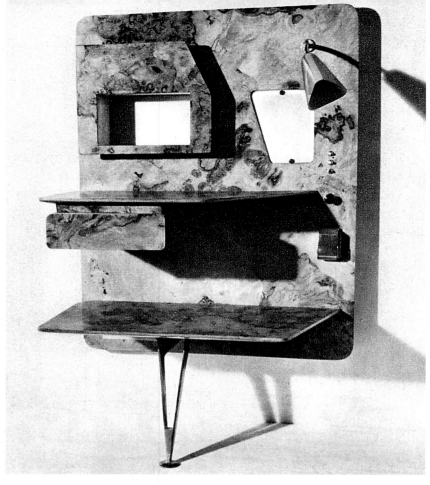

Ponti preconizza l'impiego dei « cruscotti », ossia di pannelli che raccolgono ed espongono riunite, come appunto in un cruscotto, le varie attrezzature per i servizi accessori di un mobile, o di più mobili.

Questi suoi pezzi preparati per Stoccolma rappresentano appunto tre tipi di cruscotto: la testiera-cruscotto, il comodino-cruscotto, la parete-cruscotto dietro scrivania.

Comodino-cruscotto (sopra) e testiera-cruscotto (sotto) per letto, attrezzati di due mensole, luce per la notte sotto la mensola inferiore, cassetto, posacenere, bottone accendisigari, bottoniera per campanelli e luce, lampada per leggere, por- *tariviste e giornali, incassatura per la radio, spazio per fotografie.*
La testiera è in olmo, il comodino in radica di noce composta « alla Ponti » (ossia a disegno libero, invece che a specchiatura) sbiancata in acqua ossigenata; es. G. Chiesa.

Tavolino in legno e cristallo: notare la sagoma vuota della struttura.

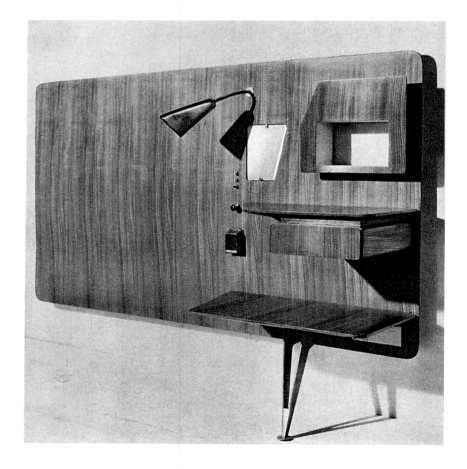

domus 282
May 1953

Consignment for Stockholm
No. 5

Furniture designed by Gio Ponti: wall units and table executed by Giordano Chiesa and shown by Nordiska Kompaniet in Stockholm

380

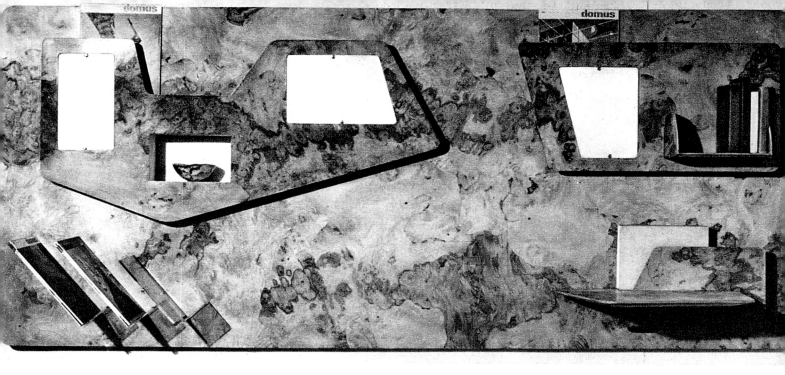

foto Casali

*Parete-cruscotto dietro scrivania, at-
trezzata di mensola per il telefono,
porta guide telefoniche, porta libri,
porta riviste e giornali, spazio per
fotografie, incassatura per la radio.
Notare il gioco delle superfici pa-
rallele distaccate, sulle quali tutta-
via proseguono le stesse vene del
legno.*

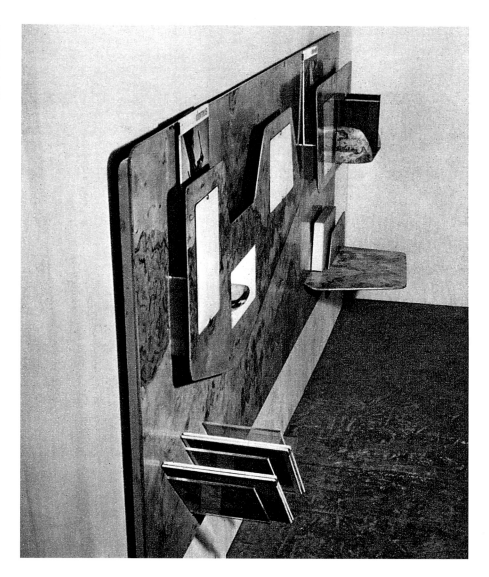

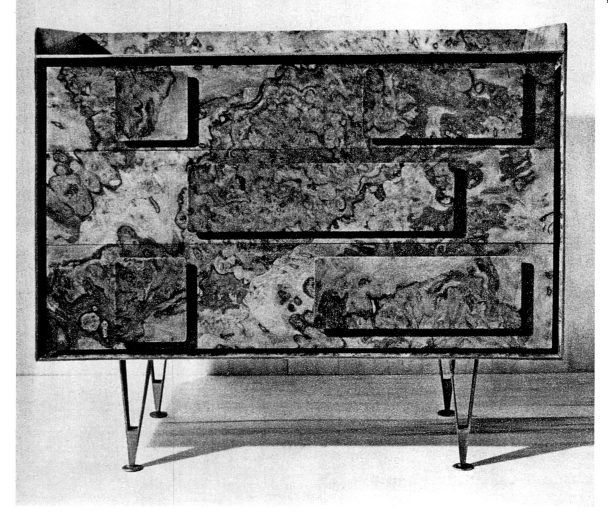

foto Casali

*Comò in radica di noce compos
le maniglie dei cassetti sono sc
parse, le sostituisce il motivo
piani distaccati a rilievo, a marg
assottigliati: il mobile ha una c
pleta unità. Si noti anche qui il
segno della radica che continua i
terrotto sulle diverse superfici.*

*Sotto, tavolo scrivania in olmo, con
cassettiere e vano portalibri: il pia-
no termina con margine sporgente
assottigliato.*

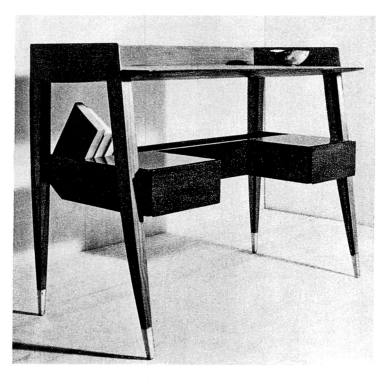

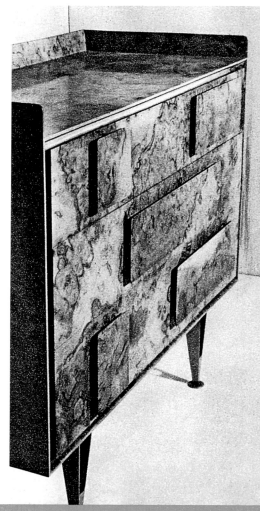

domus 282
May 1953

**Consignment for Stockholm
No. 5**

Furniture designed by Gio Ponti: chests of drawers and desks executed by Giordano
Chiesa and shown by Nordiska Kompaniet in Stockholm

382

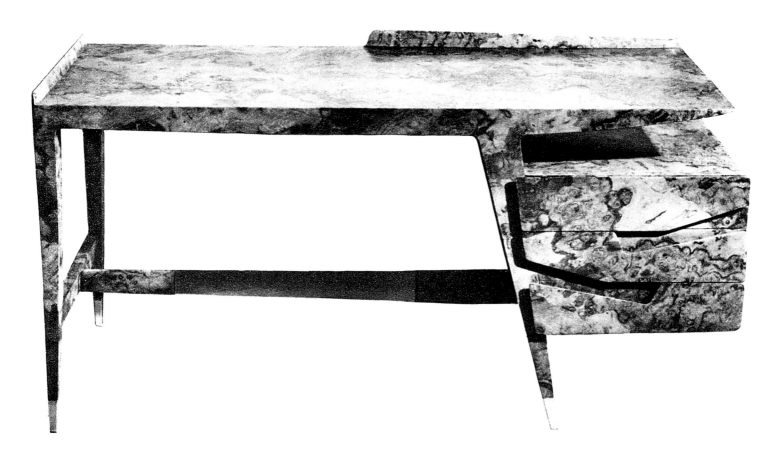

Scrivania in radica composta: anche
qui le maniglie sono scomparse, so-
stituite dal motivo a rilievo a mar-
gini sottili, motivo unico e continuo
per tutto il fronte della cassettiera.
La scrivania è completata dalla pa-
rete-cruscotto illustrata a pagina 37,
esecuzione Giordano Chiesa, Milano.

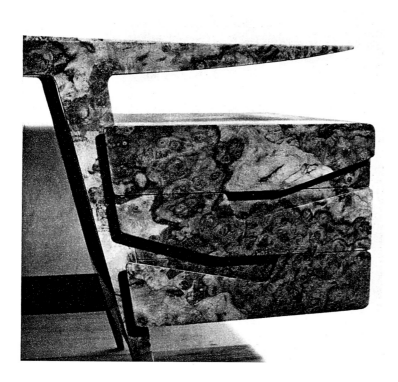
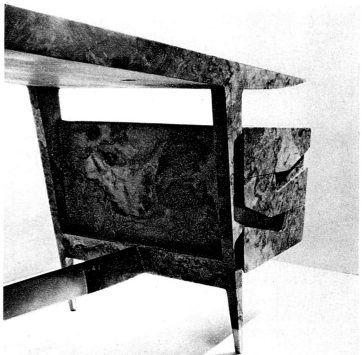

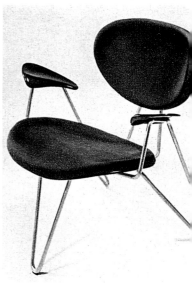

*Poltrona imbottita, in tubo croma-
to, con appoggiabraccia in plastica;
eseguita da Rudolf Rasmussen, e of-
ferta dagli armatori danesi Burmei-
ster & Wain alla «American Scan-
dinavian Foundation» di New York.*

*Scrivania da ufficio in metallo: ri-
piano abbattibile per la macchina da
scrivere, scaffale supplementare per
le carte collegato al fusto della lam-
pada. Ogni elemento del mobile ap-
pare distaccato, con effetto di com-
plessiva leggerezza: si veda come il
bordo ripiegato del piano in lamie-
ra sia interrotto agli angoli per non
creare l'effetto del massiccio.
Il tessuto a parete è anch'esso su
disegno di Arne Jacobsen.*

Sedie danesi,
sedie svedesi

I mobili danesi di queste due
pagine e svedesi della successiva,
sono studiati per la produzione in
serie. La sedia di Jacobsen è di
bella forma se vista isolata, e an-
cora guadagna se allineata e ripe-
tuta, il che è prova della efficien-
za del disegno (un effetto della
produzione in serie sul disegno è
la riprova estetica della ripetizio-
ne, dello schieramento). Le sedie
di Gullberg raggiungono pure
una grande semplificazione di co-
struzione e montaggio.

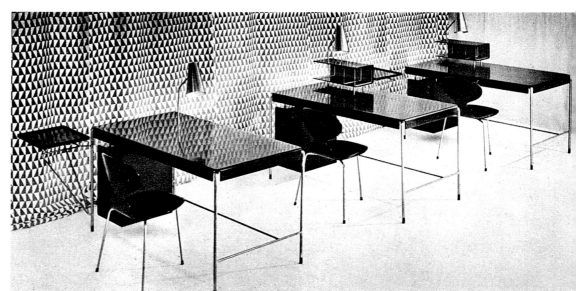

domus 282
May 1953

Danish Chairs, Swedish Chairs

Furniture designed by Arne Jacobsen: armchair and desks for the American-Scandinavian
Foundation, New York, executed by Rudolf Rasmussen; *Model No. 3100 Ant* chair for
Fritz Hansen and auditorium seating for the Bellevue Theater in Denmark

384

foto Hansen

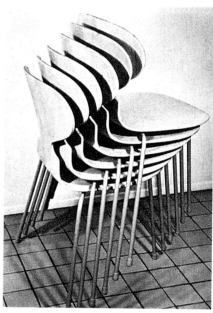

Arne Jacobsen, Copenhagen

Seggiolina per la produzione in serie, in compensato di betulla naturale o rivestito di feltro di diversi colori o verniciato nero lucido; le tre gambe facilitano la sovrapponibilità. La sedia è ugualmente adatta per casa, ufficio, sala di conferenza. In alto, poltroncine per cinema, eseguite da Fritz Hansen.

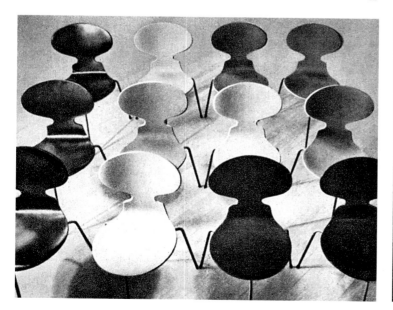

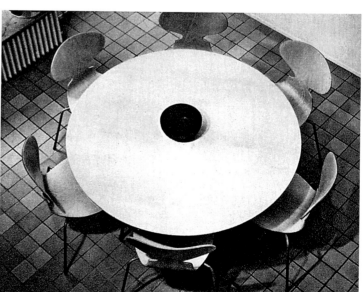

Alberto Rosselli, arch.

Disegno per l'industria

Nizzoli ha disegnato con la sua nota capacità quest'ultimo modello Olivetti. La successione di queste macchine dalla Lexicon alla recentissima Studio 44 ci rappresenta lo sviluppo dello studio di una forma fino alla risoluzione dei dettagli più particolari, alla ricerca di una sintesi fra la nuova tecnica e la nuova arte industriale. Nel risultato formale di questa macchina ci è evidente appunto il significato della sintesi raggiunta. La plastica della linea, accentuata ora dalla flessuosità del profilo inferiore della macchina, nasce da una sapiente utilizzazione della materia. La lamiera di alluminio stampata secondo queste linee acquista una nuova forza, diventa autoportante e definisce una forma viva ed essenziale. I meccanismi e le tastiere, i colori, i caratteri sono i complementi di una architettura unitaria e ammirevole. La leva del carrello diventa scultura e giustifica la sua forma nella sua utilizzazione.

È oramai lontana da noi la convinzione di una pura funzionalità della macchina e di una sua spontanea e inconscia bellezza: questo esempio ed altri ci confermano il significato dell'apporto di un artista in questo settore del disegno, con la particolare sua sensibilità ed esperienza formale.

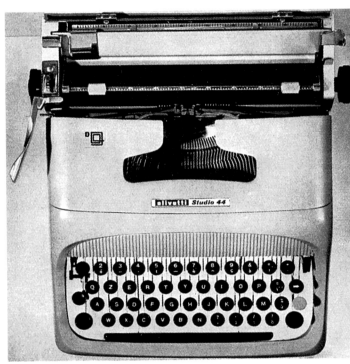

La nuova macchina Olivetti « Studio 44 », disegnata da Marcello Nizzoli vista di fianco e dall'alto. Si noti la flessuosità della linea di base ed il modellato della costa.

Marcello Nizzoli

Le carrozzerie della nuova macchina (sopra) e della Lexicon (sotto) confrontate.

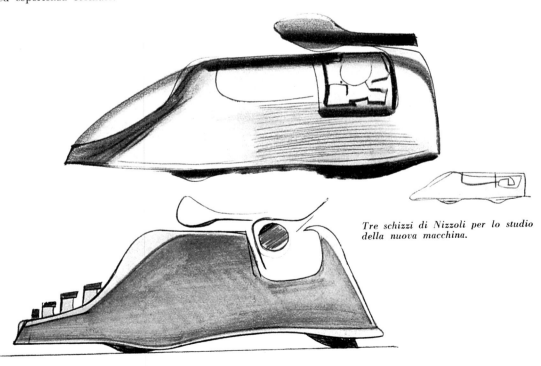

Tre schizzi di Nizzoli per lo studio della nuova macchina.

domus 282
May 1953　　**Industrial Design**　　Typewriters designed by Marcello Nizzoli for Olivetti: *Studio 44* (plan, side views, drawings and casing); *Lettera 22*, *Lexicon 80* and *Lexicon Electrica*

386

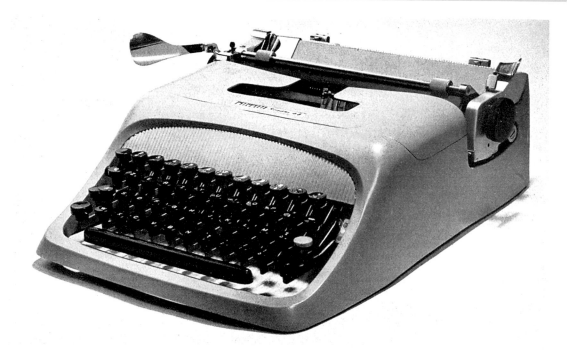

Una vista prospettica della « Studio 44 ». Sotto a sinistra, le carrozzerie in alluminio stampato di questa macchina e della Lexicon (sotto) disegnata in precedenza.

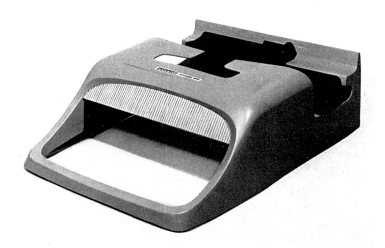

Il rapporto dimensionale delle macchine Olivetti: dall'alto, Lettera 22, Studio 44, Lexicon 80, Lexicon elettrica.

Marcello Nizzoli

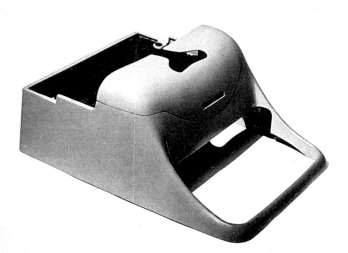

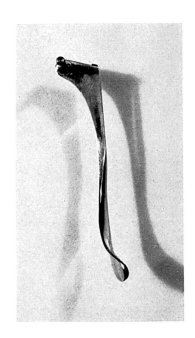

Le leve del carrello della Lexicon e della Studio 44 confrontate. Nella foto a destra, la leva della Lexicon. Sotto, alcuni schizzi di Nizzoli per lo studio della leva per la nuova macchina e una foto della leva realizzata.

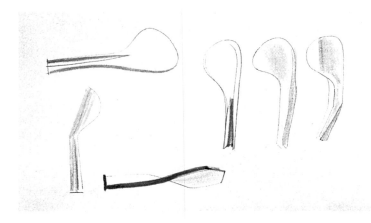

Olivetti Studio 44

La Studio 44 può essere fornita con caratteri scelti fra otto diversi tipi e con tastiera adatta ad ogni lingua

Caratteristiche della Studio 44

Uno stampato dell'Olivetti per la propaganda della nuova macchina. In essa attraverso i disegni schematici risultano chiare le nuove caratteristiche tecniche e estetiche.

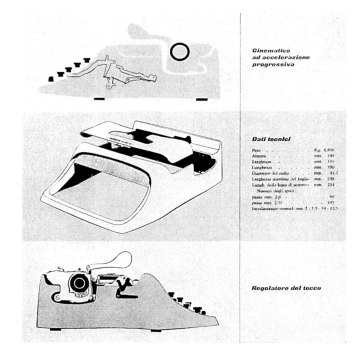

Cinematico ad accelerazione progressiva

Dati tecnici

Regolatore del tocco

domus 282
May 1953

Industrial Design

Studio 44 typewriter designed by Marcello Nizzoli for Olivetti: carriage levers, sketches and Olivetti publicity; *Ferrari 2000* coupé styled by Carrozzeria Vignale and Carrozzeria Pinin Farina

388

Carrozzerie italiane

Queste nuove Ferrari 2000 carrozzate da Vignale e Farina, rappresentano le più recenti realizzazioni italiane per le vetture Sport.
Non esiste in queste macchine una reale innovazione della linea ma piuttosto lo svolgimento di alcuni concetti già acquisiti dal disegno italiano, una tendenza a perfezionare i particolari e renderne più evidente il significato.

Vignale

Farina

Farina

Vignale

Farina

Murano, reazione nucleare

Vinicio Vianello

L'intento di questi vasi è dare l'istantanea di una forma crescente nello spazio, in una materia così sottile che preannunci lo scoppio, in una dimensione gigantesca e improvvisa. Per questo essi si dicono « spaziali », ma tuttavia rappresentano le forme spaziali più per allusione, anzi per allegoria, che non in modo diretto.

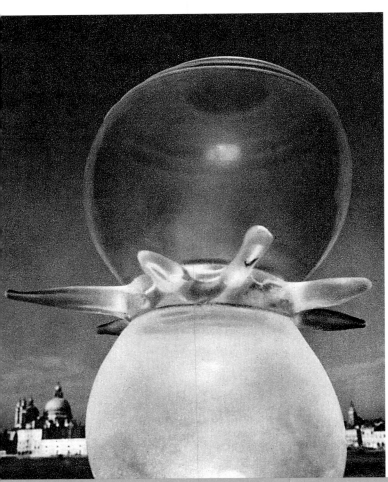

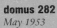

Copertura in cemento armato

Pier Luigi Nervi, ing.

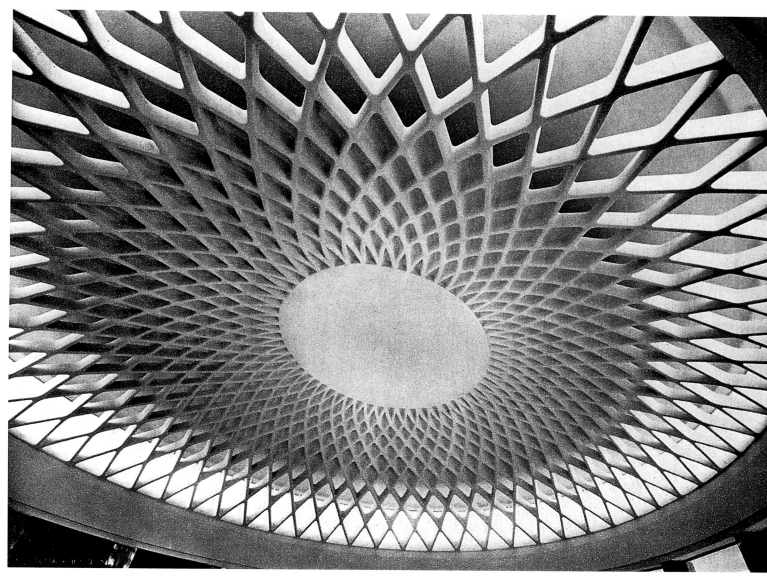

Considerando questa fotografia della bellissima copertura che Pier Luigi Nervi ha realizzato nelle nuove Terme di Chianciano, architettate da Mario Loreti e Mario Marchi di Roma, mi viene alla mente l'immagine di un fiore. Mi si perdoni il riferimento così facilmente letterario e l'allusione a qualcosa di equivocamente imitativo. Ma il pensiero è stato spontaneo e l'imitazione non c'entra. C'entra la grazia stupenda di questa struttura che testimonia, proprio in concordanza con le idee stesse di Nervi, dell'armonia suprema delle cose che traggono origine dalla obbedienza a leggi naturali. A Nervi la dote della immaginazione creativa delle forme rispondenti a queste leggi, e della loro applicazione perfetta: la realizzazione di ciò è la dimostrazione di una armonia, di una bellezza che, considerata la origine, non si può esitare a dire perfetta.

Questa cupola è una ulteriore dimostrazione delle possibilità del procedimento esecutivo ad elementi prefabbricati che Nervi ha già applicato nella semi-cupola del salone principale e nel salone C del Palazzo delle Esposizioni di Torino.

g. p.

domus 283
June 1953

Roof in Reinforced Concrete

A domed roof for the Terme di Chianciano (spa) designed by Pier Luigi Nervi

Translation see p. 563

391

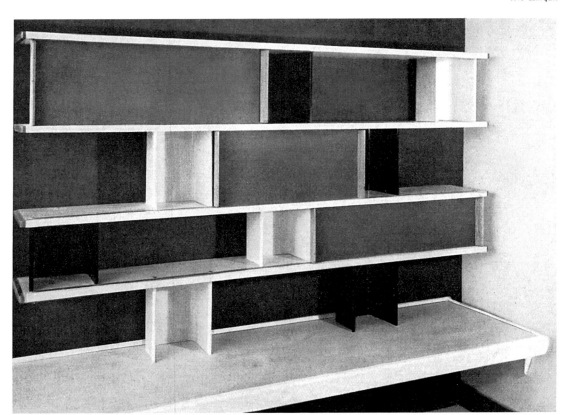

Elementi d'arredamento per la serie

Charlotte Perriand e Jean Prouvé, arch.tti

I mobili e gli interni che presentiamo sono un esempio della produzione degli Ateliers Jean Prouvé per la serie — produzione di cui abbiamo già dato illustrazione in Domus n. 260 e 261 — e sono disegnati da Jean Prouvé e Charlotte Perriand.

Camera per studente, arredata da Charlotte Perriand e Jean Prouvé nella « Casa della Tunisia », alla Città Universitaria di Parigi, di Jean Sebag, arch.

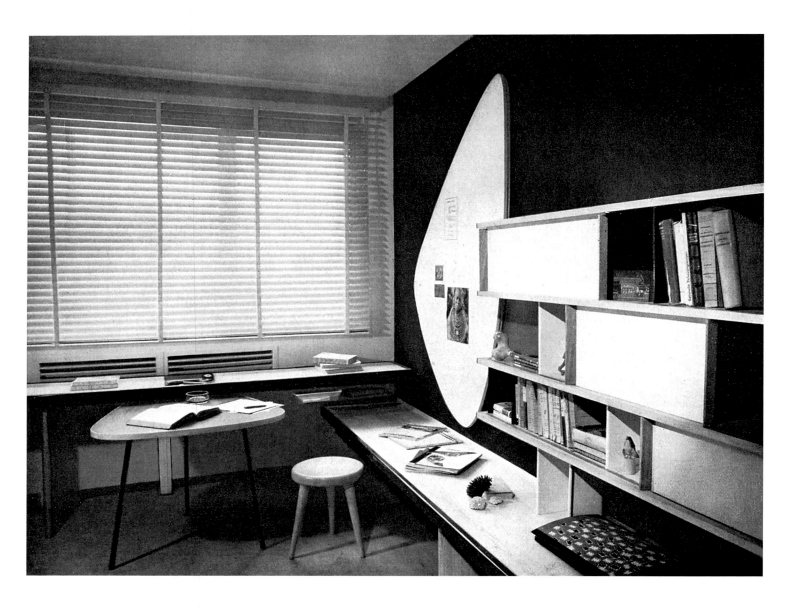

domus 283
June 1953

Furnishing Elements for Mass Production

Interiors and furniture designed by Jean Prouvé and Charlotte Perriand: *Type 33* bookcase and respective catalogue page from Steph Simon Gallery; student room at the Cité Universitaire in Paris

392

LA BIBLIOTHEQUE

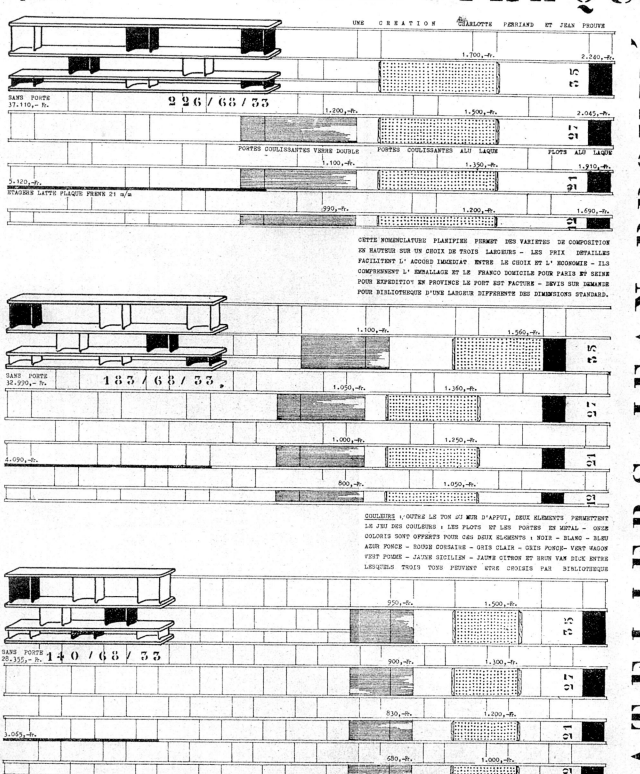

UNE CREATION CHARLOTTE PERRIAND ET JEAN PROUVÉ

SANS PORTE
37.110,- Fr.

226 / 68 / 33

PORTES COULISSANTES VERRE DOUBLE PORTES COULISSANTES ALU LAQUE PLOTS ALU LAQUE

5.120,- Fr.
ETAGERE LATTE PLAQUE FRENE 21 m/m

CETTE NOMENCLATURE PLANIFIEE PERMET DES VARIETES DE COMPOSITION
EN HAUTEUR SUR UN CHOIX DE TROIS LARGEURS - LES PRIX DETAILLES
FACILITENT L' ACCORD IMMEDIAT ENTRE LE CHOIX ET L' ECONOMIE - ILS
COMPRENNENT L' EMBALLAGE ET LE FRANCO DOMICILE POUR PARIS ET SEINE
POUR EXPEDITION EN PROVINCE LE PORT EST FACTURE - DEVIS SUR DEMANDE
POUR BIBLIOTHEQUE D'UNE LARGEUR DIFFERENTE DES DIMENSIONS STANDARD.

SANS PORTE
32.990,- Fr.

183 / 68 / 33

4.090,- Fr.

COULEURS : OUTRE LE TON DU MUR D'APPUI, DEUX ELEMENTS PERMETTENT
LE JEU DES COULEURS : LES PLOTS ET LES PORTES EN METAL - ONZE
COLORIS SONT OFFERTS POUR CES DEUX ELEMENTS : NOIR - BLANC - BLEU
AZUR FONCE - ROUGE CORSAIRE - GRIS CLAIR - GRIS FONCE- VERT WAGON
VERT POMME - JAUNE SICILIEN - JAUNE CITRON ET BRUN VAN DICK ENTRE
LESQUELS TROIS TONS PEUVENT ETRE CHOISIS PAR BIBLIOTHEQUE

SANS PORTE
28.355,- Fr. 140 / 68 / 33

3.065,- Fr.

ATELIERS JEAN PROUVÉ

EXCLUSIVEMENT
DISTRIBUE PAR STEPH SIMON 52, AVE DES CHAMPS-ELYSEES
PARIS -8 ème ELY 45-78

*Libreria a elementi: i sostegni in al-
luminio laccato, di diversa altezza,
collegano i piani d'appoggio, per-
mettendo di allineare rango per* *rango libri di diversa misura.
I colori a disposizione sono undici:
ogni libreria può essere composta su
tre colori.*

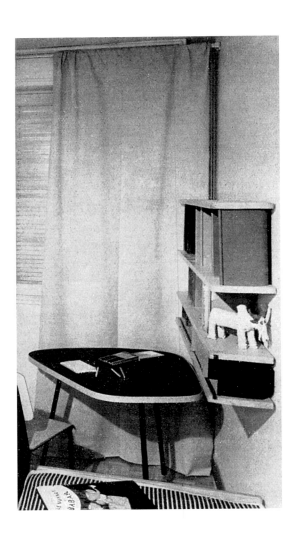

In queste due pagine; camera per ra-
gazzo, e soggiorno-pranzo in un edi-
ficio di H. L. M. du Pont de Sèvres e
Bernard Zehrfuss, architetti: arreda-
mento di Charlotte Perriand e Jean
Prouvé.
Nel soggiorno-pranzo lo scaffale per
stoviglie è in alluminio laccato con
fiancate e armatura in lamiera d'ac-
ciaio laccata: le sedie hanno struttura
in metallo laccato, sedile e schienale
in compensato curvato: i tavoli han-
no il piano in laminato plastico; la
poltrona ha gambe in metallo, strut-
tura in legno, e imbottitura rimovi-
bile in gommapiuma.

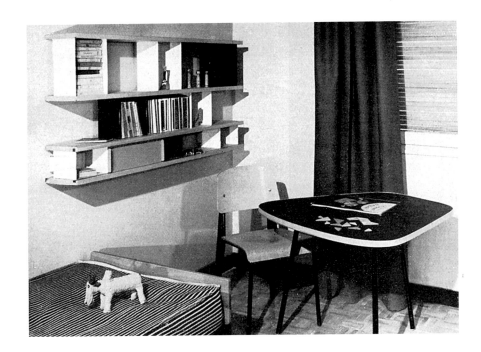

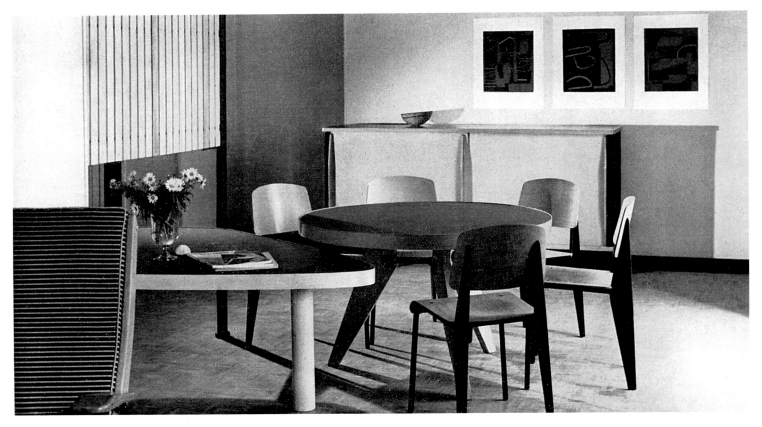

domus 283
June 1953

**Furnishing Elements for
Mass Production**

Interiors and furniture designed by Jean Prouvé and Charlotte Perriand: child's room
and living/dining room

394

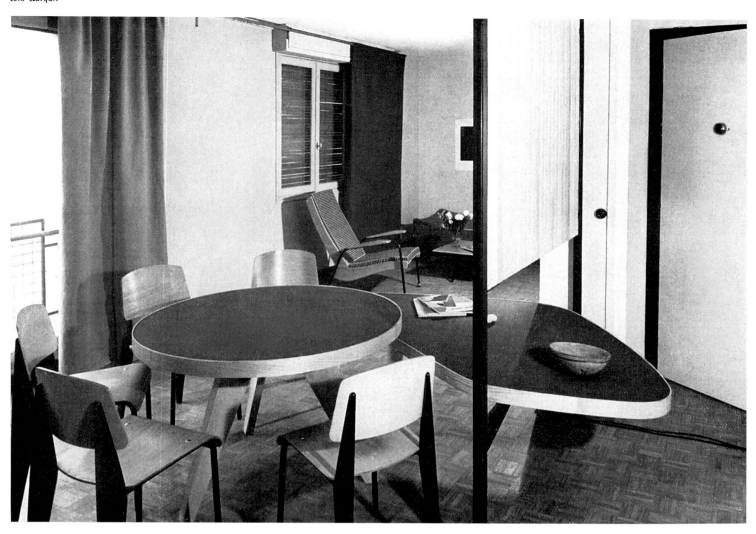

**Charlotte Perriand e
Jean Prouvé, arch.tti**

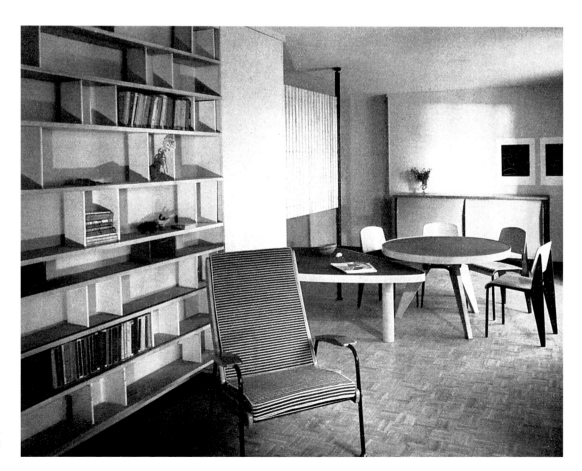

Si noti, nel tavolo basso, la forma libera e lo spessore del piano, la gamba verticale cilindrica e massiccia.

FORMICA

laminati plastici s.p.a. milano

Via Gioberti 5 · Telegrammi: LAPLAS-Milano · Telefoni 80 82.23 - 80 82.38 - 87.70.32

CARATTERISTICHE ECCEZIONALI

DI UN PRODOTTO ECCEZIONALE

Impermeabile
Incombustibile
Resiste agli acidi
Colori splendidi
Specchio perfetto
Dura in eterno

formica

arredamento industria
edilizia trasporti

Una completa organizzazione di informazione e di assistenza al servizio gratuito delle più severe esigenze della clientela

Sedie di Harry Bertoja

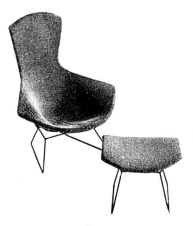

Figure spaziali in filo metallico e lamiera. Sedie per Knoll, composte di una conca in filo metallico e di un supporto in acciaio, indipendente.

Bertoja è un giovane artista italiano pittore e scultore, trasferitosi da ragazzo negli Stati Uniti, per studiare e lavorare.

Il suo caso realizza una situazione che dovrebbe essere tipica del giorno d'oggi, e che in verità è ancora eccezionale: quella dell'artista chiamato da una industria-mecenate per studiare nuove forme secondo le nuove possibilità tecniche.

Bertoja lavora per Knoll da due anni circa. Le sedie che ha realizzato per questa industria sono composte di due parti ben distinte: la conca in filo metallico e il supporto, dotato di speciali giunti, in acciaio. La forma della conca è tipica, detta « a diamante », a rombo, come quella che meglio segue la linea dei punti d'appoggio del corpo seduto.

Queste sedie sono da Bertoja intese come una versione pratica della sua scultura; come essa consistono in una forma reticolare nello spazio, in una struttura cellulare metallica, composta di elementi geometrici.

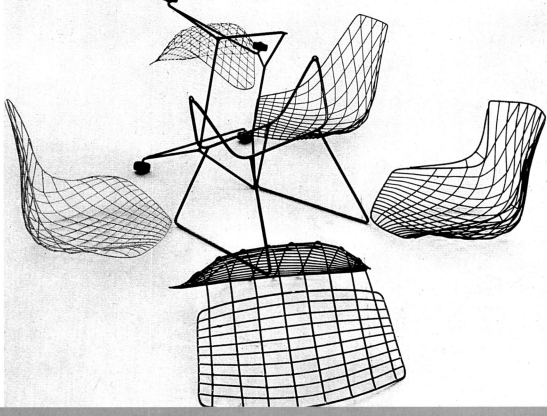

domus 283
June 1953

Chairs by Harry Bertoia

Screens and wire rod chairs designed by Harry Bertoia for Knoll (including prototypes – bottom photo)

Translation see p. 563

397

Arte grafica:
Herbert Matter per la Knoll

Questi bellissimi esempi di arte grafica sono di Herbert Matter e rappresentano la propaganda delle Knoll Associates di New York. I prodotti, mobili, tessuti ed elementi per l'arredamento moderno sono lo spunto per motivi di propaganda ammirevoli realizzati da un artista di grande valore. La fotografia e il fotomontaggio, la composizione costituiscono una tecnica ricca di nuove possibilità espressive ed il mezzo per una serie di realizzazioni stilisticamente unitarie.

In questa pagina una serie di composizioni per una sedia in compensato curvato: l'elemento tipico che forma sedile e schienale fornisce il tema di composizioni il cui valore si ritrova nel rapporto determinato dalle forme e dalle loro ombre. A destra la copertina di un catalogo Knoll.

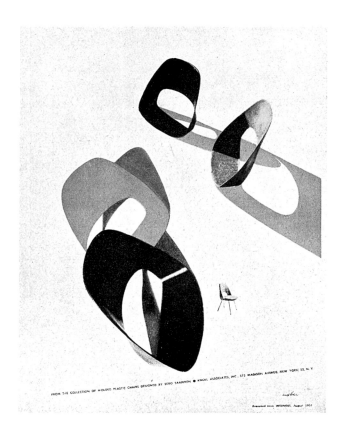

domus 283
June 1953 | Graphic Art: Herbert Matter for Knoll | Promotional graphics designed by Herbert Matter for Knoll Associates

398

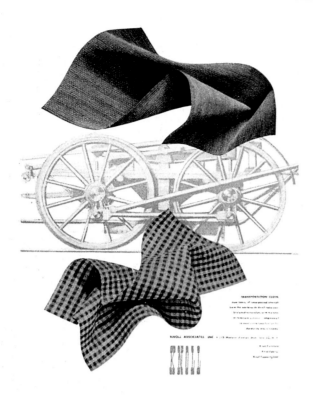

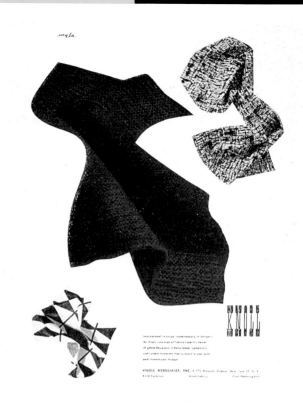

In questa pagina in alto, due compo-
sizioni per le stoffe realizzate da
Knoll, al centro un pannello per una
serie di colori, in basso una presen-
tazione per le nuove sedie e poltrone
disegnate da Bertoia realizzate con
struttura in rete metallica.

Apparecchi per la casa

Questo piccolo ventilatore prodotto dalla « Scaem », rappresenta una geniale innovazione di questi apparecchi. Una nuova funzionalità deriva dalla sua struttura leggera ed essenziale. Il motore che aziona l'elica è sospeso in una leggera struttura metallica pieghevole per un più comodo trasporto. Una serie di appoggi costituiti da piccoli elementi di gomma stabiliscono differenti posizioni dell'insieme. Le pale dell'elica sono in gomma.

Questo nuovo modello di aspirapolvere disegnato da Earle Chapman per Apex Electrical Manufacturing Co. è un notevole esempio di buon disegno della produzione americana. Il motore è collocato alla base e costituisce un centro di gravità abbassato che evita rovesciamenti e facilita i movimenti orizzontali. Ogni particolare tecnico è accuratissimo e dimostra un impegno di semplificazione formale e di sobrietà di linea eccezionale in queste produzioni.

domus 283 | **Industrial Design** | Household appliances: *Model No. VE505* electric fan designed by Ezio Pirali for Fabbriche
June 1953 | | Elettriche Riunite; vacuum cleaner designed by Earle Chapman for Apex Electrical
Manufacturing Co.

400

domus

284
luglio 1953

arte e stile nella casa
arte e stile nell'industria (industrial design)

domus 284
July 1953

Cover

domus magazine cover designed by Lucio Fontana

Comperare la casa per posta, e montarla a mano

Worley K. Wong
e John Carden Campbell, arch.tti

CAMPBELL & WONG

"LEISURE HOUS

$975⁰⁰ BASI
PLUS
F.O.

AN ASSEMBLE-IT-YOURSELF-STRUCTU

THE TRULY ECONOMICAL BUILDING UNIT

(House illustrated has special windows and larger deck)

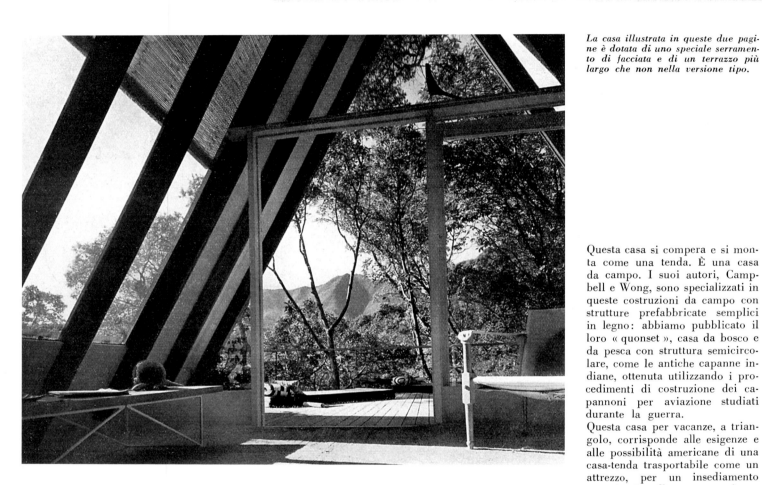

La casa illustrata in queste due pagine è dotata di uno speciale serramento di facciata e di un terrazzo più largo che non nella versione tipo.

Questa casa si compera e si monta come una tenda. È una casa da campo. I suoi autori, Campbell e Wong, sono specializzati in queste costruzioni da campo con strutture prefabbricate semplici in legno: abbiamo pubblicato il loro « quonset », casa da bosco e da pesca con struttura semicircolare, come le antiche capanne indiane, ottenuta utilizzando i procedimenti di costruzione dei capannoni per aviazione studiati durante la guerra.

Questa casa per vacanze, a triangolo, corrisponde alle esigenze e alle possibilità americane di una casa-tenda trasportabile come un attrezzo, per un insediamento provvisorio nella natura: può servire per casa in montagna, rifugio per sei, casa-cabina sulla spiaggia, casa di caccia e di pesca, unità di motel.

Costa 975 dollari (spedizione compresa), ospita due persone, è composta di 11 triangoli di legno, un fondale e una copertura in compensato impermeabile, due piattaforme in legno; può essere montata, una volta gettate le fondamenta, da due persone non specializzate, in tre o cinque giorni, con l'aiuto quasi esclusivo di un martello (non c'è bisogno di sega, i pezzi sono tutti tagliati in misura e bucati) e seguendo una dettagliata descrizione scritta. Impianto idraulico ed elettrico van sistemati a parte.

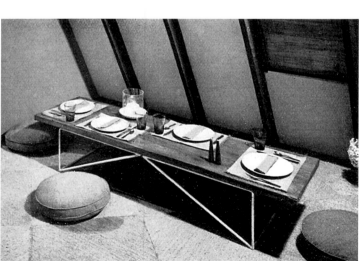

Il soggiorno: pannelli di vetro interrompono sui fianchi la copertura in compensato impermeabile.

domus 284
July 1953

A Mail Order Leisure House for Home Assembly

Leisure house for home assembly designed by John Carden Campbell and Worley Wong: detail of brochure, views of living room, floor plans, terrace and exterior view

402

Pianta dell'unità-base (due letti) e dell'unità ampliata di quattro altri elementi di struttura (quattro letti).

foto Baer

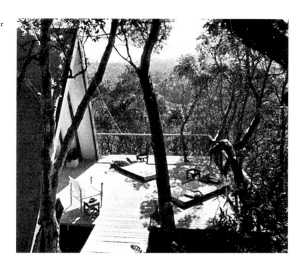

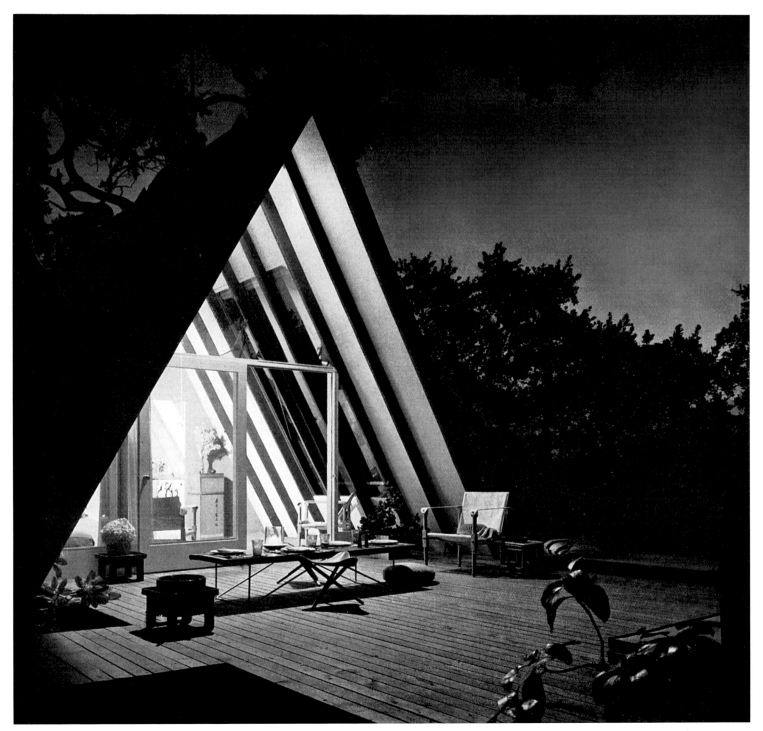

Translation
see p. 563

Casa nella pineta

Alexander Girard, arch.

Questa casa in pineta realizza, per l'attrattiva del luogo e della architettura, quello che potremmo chiamare un « paradiso americano ».

Girard aggiunge infatti a un senso moderno del costruire, una fantasia e sensibilità molto viva dell'abitare. Certi modi ormai usuali delle costruzioni di campagna americane moderne, — l'essere distribuite in corpi separati fra alberi e patii, con pareti vetrate totali, con grande soggiorno unico ecc. — sono da lui adottati non passivamente, non solo formalmente, ma come stimolo per invenzioni e per divertimenti.

Così si vedano qui gli alberi che bucano i tetti o bucano il pavimento esterno d'una corte, così i sottili percorsi coperti, che seguono il pendio del terreno, e che giocano di prospettiva, come cannocchiali magicamente percorribili; così la bellissima fossa nel soggiorno, la buca che protegge la conversazione, la conversazione in trincea; e infine il fatto che ogni stanza ha una sua uscita diretta e isolata all'aperto, nel verde della pineta.

La casa che illustriamo, casa Rieveschl, è costruita in una grande pineta a Grosse Pointe, Michigan, vicino alla casa costruita e abitata da Girard stesso (Domus n. 233).
I vari centri della casa — soggiorno, letto padroni, letto ospiti, servizi — sono separati da zone aperte e verdi, e collegati da percorsi coperti.

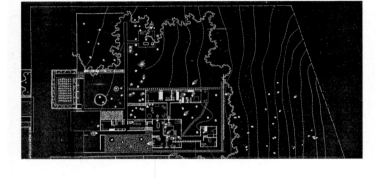

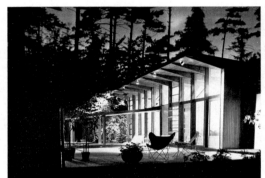

La casa è distribuita in mezzo ai tronchi dei pini come un accompagnamento, seguendo quasi la distribuzione degli alberi; i percorsi coperti che collegano i diversi corpi seguono dolcemente il pendio del terreno.
In alto, il corpo anteriore della casa, con le camere da letto padronali, visto da un padiglione isolato per il pranzo all'aperto. Nella foto a sinistra, il corpo del soggiorno, più alto. I pannelli esterni della costruzione sono dipinti a vari colori chiari.

Il centro del soggiorno è una pozza, a livello più basso del pavimento, circondata dal divano e dal camino, coperta da una pelliccia, secondo un motivo tipico a Girard, e molto vivo e umano. La conversazione si svolge in cerchio, in trincea, intorno al centro di calore e di luce, isolata e protetta alle spalle.

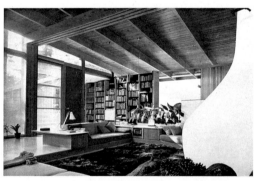

Altre vedute del soggiorno, col camino isolato: intorno alla sede per la conversazione, chiusa da divani, spazio libero per il passaggio. Camino, luce, libri, radio, ripiani, tutto è a portata di mano di chi siede nella zona dei divani.

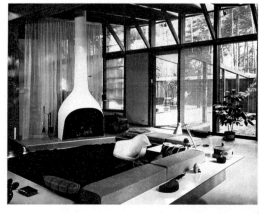

Un'altra veduta della pozza nel soggiorno, in cui è insediato anche un cespo di bambù.

domus 284
July 1953

House in the Pines

Rieveschl House in Grosse Pointe, Michigan, designed by Alexander Girard: elevation and floor plan, covered external area and terrace, living room, views of living room and indoor planting area

404

STUDIO TESTA

Imcaradio

I TELEVISORI IF 17 C 53 - IF 21 C 53 E LA PICCOLA RADIO IS 531

...in prima fila

domus 286
September 1953

Advertising

Imcaradio advertisement designed by Studio Testa for *Model No. IF 17 C 53* and *Model No. IF 21 C 53* televisions and *Model No. IS 531* radio

405

Forme in legno
di Tapio Wirkkala

Dire che Tapio Wirkkala è uno dei maggiori artisti finlandesi nel campo delle arti decorative, non è dire tutto, ma dire soltanto la sua origine, poichè egli va portando delle novità nelle ricerche formali stesse, e la sua medesima inquietudine è segno che egli non appartiene per intero a quel mondo stabile e ripetuto che è l'attività decorativa.

Forme come questa in compensato scavato, hanno uno slancio che le avvicina alla scultura. Forme come quelle dei tavoli-foglia (pagina 44), dove l'allusione vegetale è troppo poco segreta per essere poetica, sono, a nostro parere, decorazione.

Nei tavoli la ricerca di Tapio Wirkkala è in movimento: quelle sue pure forme in compensato scavato, partite dalla originale forma ovale (a « vongola ») od a lancia, sono portate qui a dimensioni maggiori, dalle dimensioni dell'oggetto a quelle del mobile, e presentano grandi possibilità plastiche e altrettanti pericoli di contaminazione.

foto Ounamo

Grande forma in compensato scavato, di cm. 140 di lunghezza.

foto Ounamo

Tapio Wirkkala, Finlandia

foto Pietinen

Translation
see p. 563

foto Ounamo

Esperimenti di tavoli in compensato scavato e tagliato, in tre esempi: nel primo, il compensato scavato è struttura unica di sostegno; nel secondo è solo un piano, su sostegno in metallo; nel terzo, la forma plastica del compensato è sorretta dalle sottili grucce delle gambe in legno.

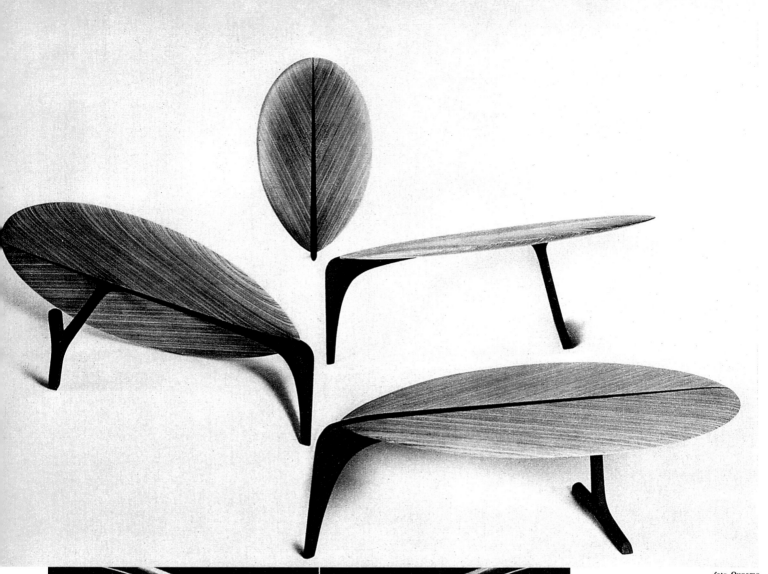

foto Ounamo

Tapio Wirkkala, Finlandia

foto Pietinen

Tavolini in compensato e coppe in cristallo, la cui origine fantastica è di quella ispirazione naturale e vegetale, più o meno palese, che appartiene al Nord.

Translation
see p. 563

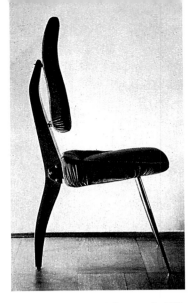

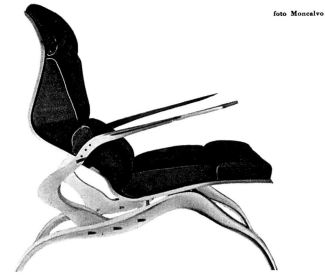

foto Moncalvo

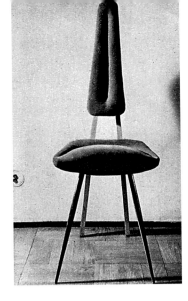

Una serie di mobili

**Franco Campo
e Carlo Graffi, arch.tti**

Serie di mobili con struttura in acero massiccio sagomato: è caratteristico, e di derivazione molliniana, il collegamento delle parti ad incastro o con giunti in ottone; così la sagomatura che assottiglia le forme e le svuota con una espressione di slancio, e la fantasia che le avvicina a scheletri di scafi o di animali.

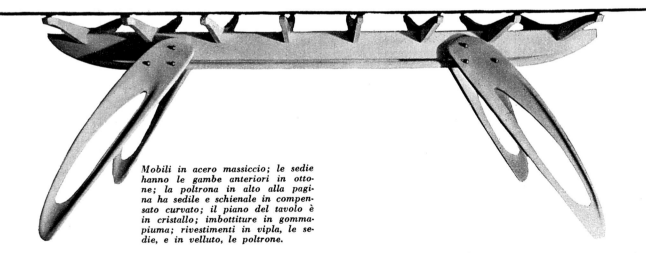

Mobili in acero massiccio; le sedie hanno le gambe anteriori in ottone; la poltrona in alto alla pagina ha sedile e schienale in compensato curvato; il piano del tavolo è in cristallo; imbottiture in gommapiuma; rivestimenti in vipla, le sedie, e in velluto, le poltrone.

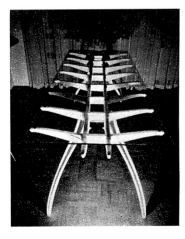

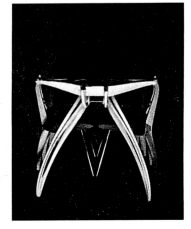

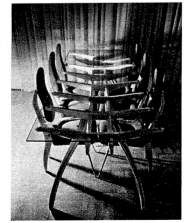

olivetti

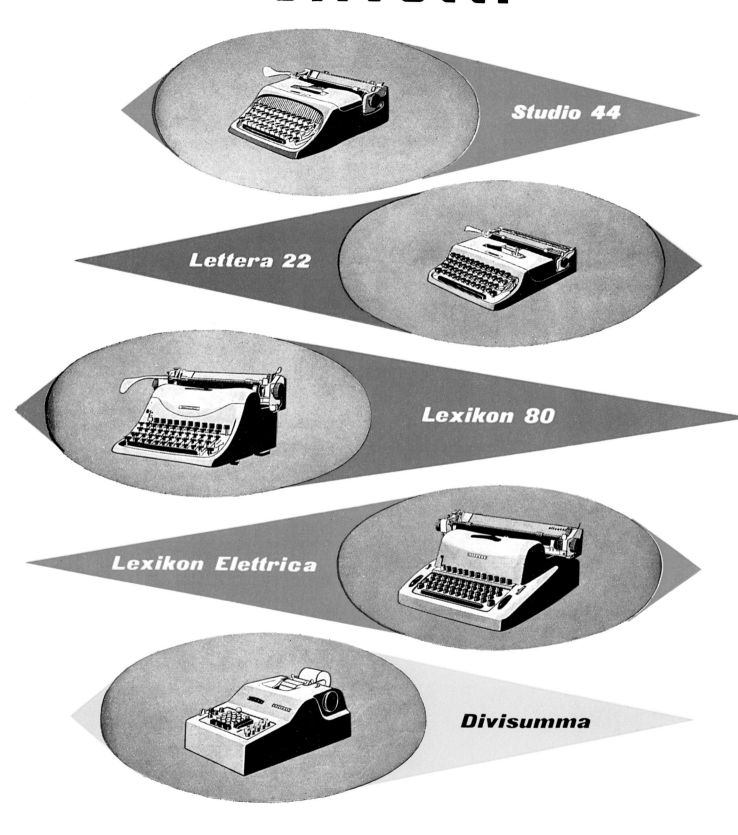

La più grande industria europea
di macchine per ufficio
fornisce al lavoro del mondo
una serie completa di strumenti
esatti sicuri
per la scrittura e il calcolo.

domus 284
July 1953

Advertising

Olivetti advertisement showing *Studio 44*, *Lettera 22*, *Lexikon 80* and *Lexikon Elettrica*
typewriters, and *Divisumma* calculator (all designed by Marcello Nizzoli)

411

Antologia della Città Universitaria di Città del Messico

Gio Ponti

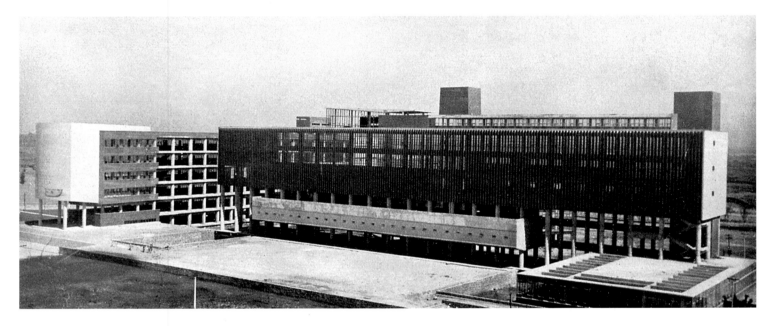

L'edificio della Facoltà di Medicina, degli architetti Alvarez, Espinosa, Ramirez-Vasquez, Torres, Velasquez.

Un complesso edilizio può essere risolto in una unità di formula o in una unità di composizione di elementi diversi. La Città Universitaria di Città del Messico appartiene piuttosto a questa seconda linea; perciò, avendola visitata, ne possiamo fare una antologia e segnalare — senza riferirci pedantemente ad ogni edificio o ad ogni destinazione — quello che ha colpito la nostra osservazione ed è restato nel nostro ricordo.
Uno è l'edificio della Facoltà di Medicina, con le sue trasparenze spaziali, un'altra costruzione è il complesso dei servizi della piscina olimpionica, una terza costruzione è il ponte, dalla bellissima struttura carenata, che fa parte della rete attrezzata dei percorsi. Anche il complesso adiacente alla Facoltà di Scienze è stato per noi di vivo interesse con i suoi laboratori: in questo complesso sono realizzate quelle forme strutturali che possono determinare una architettura pura cioè una « architettura soltanto architettura ». Interessante è anche l'albero del trampolino della piscina nel quale si potevano tuttavia ottenere effetti più opportuni di leggerezza che gli avrebbero recata una espressione spaziale decisiva, e qui, ahimè, mancata. Le strutture sono, visivamente, di una inutile massiccità.
In relazione al palazzo del Rettorato, — la cui composizione è tormentata e la cui espressione non è limpida — si può fare una osservazione nel riguardo della « dinamicità », là lodata, dell'affresco di Siqueiros che lo orna. A noi pare vi sia un equivoco nel considerare dinamica la rappresentazione di un movimento, perchè il vero dinamismo di una rappresentazione è solo una interna, contenuta, carica di forza, che non ha bisogno di simulazione di movimento per manifestarsi, ma promana, quando c'è, anche da una figurazione statica; senza esaurirsi in atteggiamenti frenetici di moto. (Sono rimaste in noi più potenti nella memoria e nella emozione certe figurazioni statiche di Tamayo che non queste

domus 285
August 1953

Anthology of the University of Mexico City

University of Mexico City: Faculty of Medicine designed by Alvarez, Espinosa, Ramírez-Vasquez, Torres and Velasquez: view of elevation; swimming pool building designed by Nuncio, Bancalari and Molinar: view of elevation and underpass on campus

412

In alto, gli edifici dei servizi della piscina olimpionica (architetti Nuncio, Bancolari, Molinar. Sopra: la bellissima struttura carenata di un ponte nei percorsi attrezzati della C. U.

« dinamiche » di Siqueiros. Il che vuol dire che il « dinamismo » di Tamayo è superiore).

L'edificio che resterà — noi crediamo — consacrato nella memoria di tutti come simbolo, come emblema stesso rappresentativo della Città Universitaria di Messico, è quello della Biblioteca la cui mole piena, volumetrica, chiusa, e non spaziale assume valori atmosferici per la stupenda gamma di colori — chiari e severi nello stesso tempo — dei mosaici che ne ricoprono le superfici.

È per noi una gioia particolare quando si ritrovano architetti che, secondo una consuetudine della grande tradizione, sanno « far da sè » anche nel campo che si dice ornamentale, e che così fanno « rientrare nell'architettura » le figurazioni. L'architettura, come arte, come tutte le arti, è illusiva: acquista slancio, leggerezza, potenza non in virtù di effettivo moto, lievità e potere, ma nella virtù di suscitarne in noi l'emozione. Questo volume di Juan O'Gorman acquista i suoi « valori architettonici », la sua espressione di armonia, atmosfericità, solennità, dalla unità architettonica, dalla totalità architettonica, nella quale la figurazione non è — come in altri casi proprio della C.U. — una sovrapposizione e una inclusione nell'architettura, ma è un elemento dell'architettura stessa, rappresentandone valori altamen-

te e poeticamente raggiunti. Questo enorme cubo non pesa: è atmosferico. Delle grandi capacità d'artista di Juan O' Gorman architetto, sono pure testimonianza i bassorilievi in pietra vulcanica della zoccolatura, stupendi, potenti. Queste evocazioni di un linguaggio antico messicano sono qui a posto, hanno una funzione tra dedicatoria e lirica, si congiungono con severità e sapienza, per vie di religiosità, al Messico precolombiano, al sacro Messico. Non certo i « frontoni », piramidi sezionate a metà che viste da una parte dovrebbero evocare un paesaggio architettonico precolombiano e dall'altra servono invece al tennis ed alla pelota.

In alto, il trampolino della piscina
olimpionica, e il Rettorato, degli ar-
chitetti Ortega, Pani, Del Moral.
Sotto: il complesso della Facoltà di
scienze degli architetti Eugenio Pes-
chard, Sanchez Baylon. Il mosaico su
disegno di Chavez Morado è stato
eseguito dai De Min.

domus 285
August 1953

**Anthology of the University of
Mexico City**

University of Mexico City: diving board designed by Ortega, Pani & Del Moral; Faculty
of Science designed by Eugenio Peschard and Sanchez Baylon; library building designed
by O'Gorman, Saavedra and Martinez

414

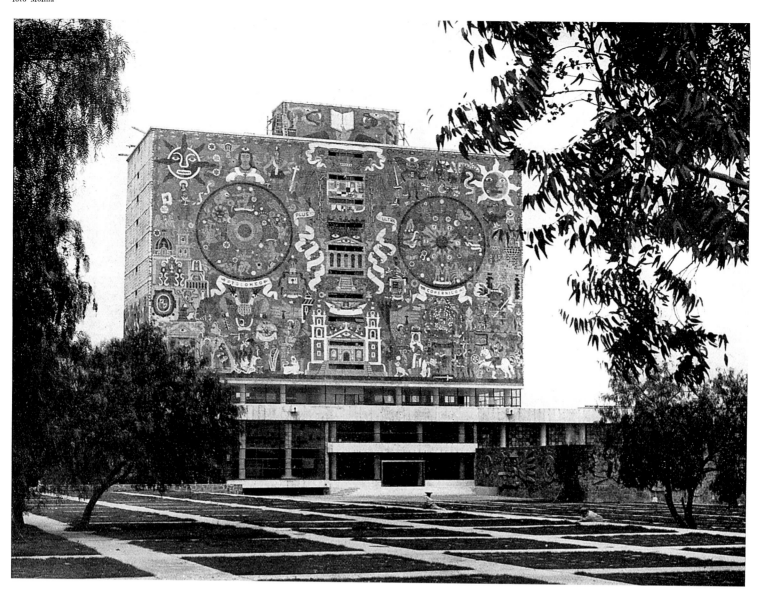

**Antologia della Città Universitaria
di Città del Messico**

*Aspetti diversi dell'edificio della Bi-
blioteca, degli architetti O' Gorman,
Saavedra, Martinez. I mosaici, in pie-
tra, e i bassorilievi sono di O'Gorman.*

foto Julius

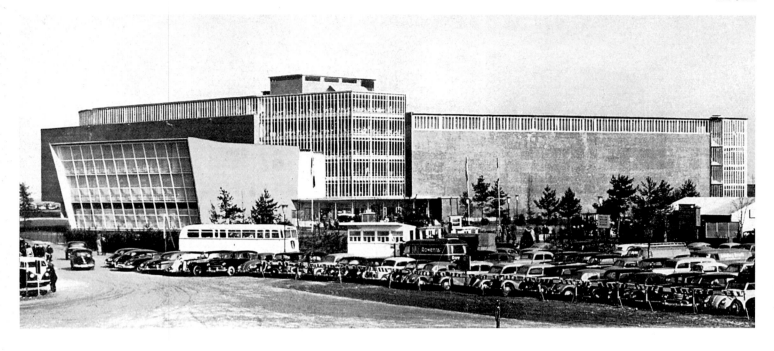

Padiglione per la Fiera di Hannover

Ernest F. Brockmann, arch.

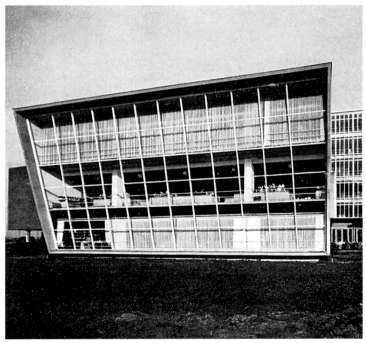

Fra gli episodi di questi tempi occorre registrare anche nel campo dell'architettura il ritorno della Germania. Queste fotografie testimoniano l'imponenza ed anche i caratteri esplicitissimamente moderni di questo ritorno, che si potrebbe ascrivere, se la memoria non fosse a ricordarci tutto, non ad una nazione che ha sofferto le più terribili distruzioni, ma ad una nazione al culmine di un periodo di benessere e progresso. Questa è la vista generale del padiglione per porcellana, ceramica, cristalleria, gioielleria, argenteria e orologi, visto dall'ingresso principale della Fiera di Hannover. La pianta dell'edificio è a Y; al centro il complesso delle comunicazioni verticali (ingresso, scala, ascensori, ecc.). L'edificio, aereato con impianto di condizionamento d'aria, è completamente senza finestre, ad eccezione delle sale superiori, del vano scala e delle vetrate decorate inclinate della terza ala.
L'esterno è in piastrelle di ceramica, acciaio e cristallo.

domus 285
August 1953 | **Pavilion for the Hanover Fair** | Exhibition hall designed by Ernest F. Brockmann for the Hanover fair: elevation, detail of exterior and staircase

416

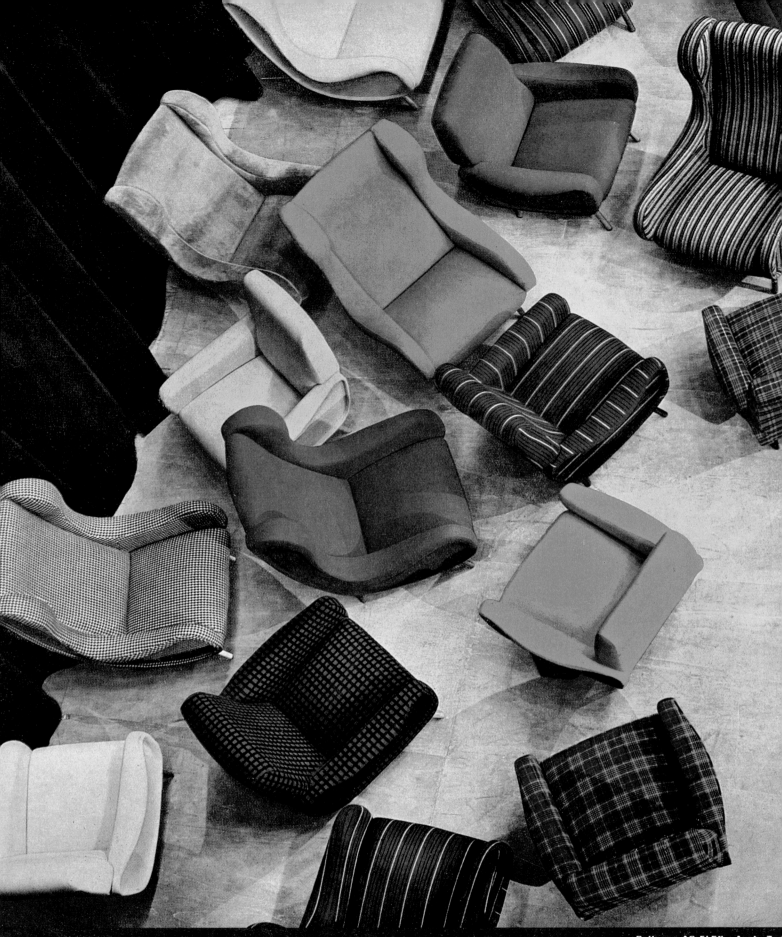

Poltrone AR-FLEX - Arch. Zan

l'arredamento moderno vuole "gommapiuma,,

PIRELLI | sapsa | SESTO S. GIOVANNI (Milano)
Viale Rimembranze, 12

domus 286
September 1953

Advertising

Gommapiuma (foam rubber) advertisement showing *Lady* armchairs designed by Marco Zanuso for Arflex

417

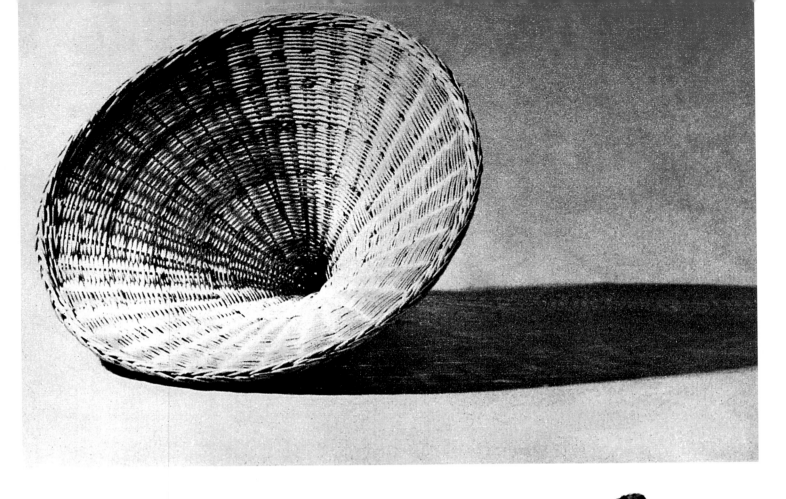

La forma e la materia del sedile

Roberto Mango, arch.

Queste poltrone, ideate da Roberto Mango, « art director » della rivista « Interiors », sono degli esperimenti su quella linea di ricerca formale, originariamente americana, che partendo da presupposti tecnici (costruzione in un solo pezzo, eliminazione degli sfridi, scomponibilità e sovrapponibilità) e fisiologici (controforma del corpo seduto) ha trasformato la natura tradizionale della sedia (sedile + schienale + gambe) in quella di una conca + un supporto. Questo fatto permette anche tali variazioni di forma e di materia per cui la sedia diventa, più

Poltrona studiata per esportazione in U.S.A., ad elementi indipendenti e sovrapponibili, in vimini naturale. Il cono in vimini è fissato semplicemente con tirantino a vite e farfalla al treppiede in ferro verniciato nero; cuscinetto in tela o canapa a colori vivaci.

foto Mango

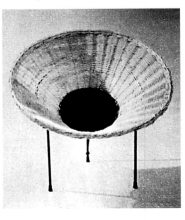 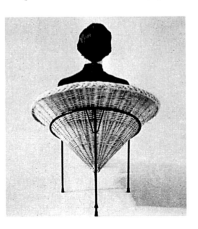 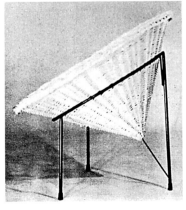 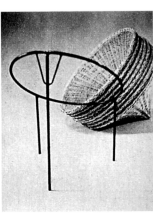

Poltrona in tela e ferro, studiata per esportazione. Il sacco a cono è armato di listelli in legno di faggio ed è pieghevole ad ombrello; si adatta alla medesima base della poltrona in vimini di pag. 27.

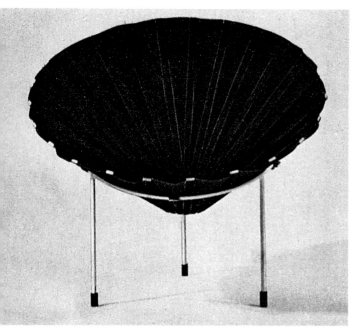

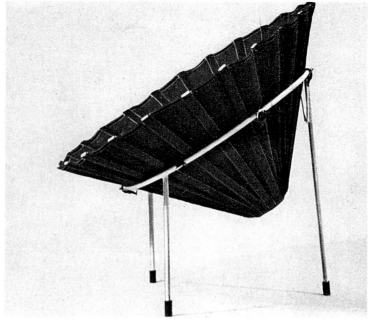

e un mobile, un oggetto fantastico ed effimero, una parte vente del costume.

ueste cinque diverse poltrone, cinque materiali diversi, si ndano sull'idea di un sedile a iluppo geometrico.

a prima poltrona, la poltrona rasole, è forse il risultato più ro dei tre esperimenti di se-li conici che qui presentiamo:

vale della economica e bel-sima paglia e dell'antico ar-gianato italiano dei canestrai, i è legata la forma geometrica.

La poltrona in tela a stecche è la poltrona « ombrello », che si apre e si chiude. La poltrona in masonite propone un impiego nuovo di questo altro materiale economico, per quanto un po' complicata nel supporto.

La poltrona in corda, poltrona-telaio, è leggera e bella.

L'ultima poltrona, in compensato, è interessante per il principio con cui il compensato vien trattato, quale materiale agente, la cui struttura composta consente naturalmente sforzi di tensio-

ne e compressione, che lo stampo invece gli nega, bruciandone la flessibilità. Si è visto già in un armadio di Albini alla Triennale adottare il compensato in questo senso reattivo, ma sotto una forma di irrigidimento, e ancora in sedili di Albini il compensato « sospeso » in funzione elastica. Qui si è inteso sfruttarne al massimo le capacità naturali di curvatura, lasciandone intatta la flessibilità: il foglio riaperto ritorna quasi al suo stato originario.

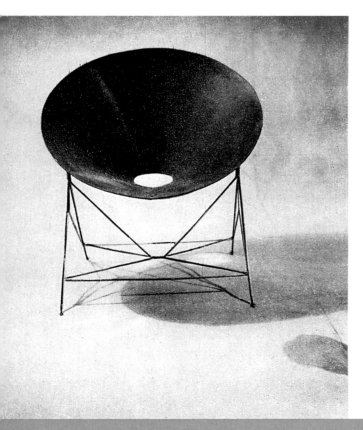

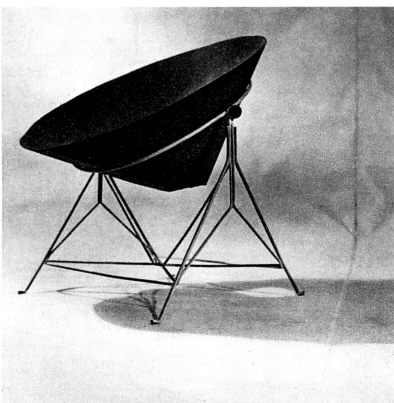

Translation see p. 563

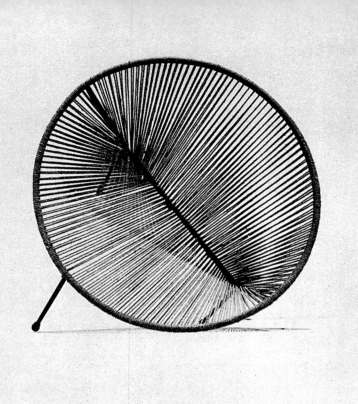
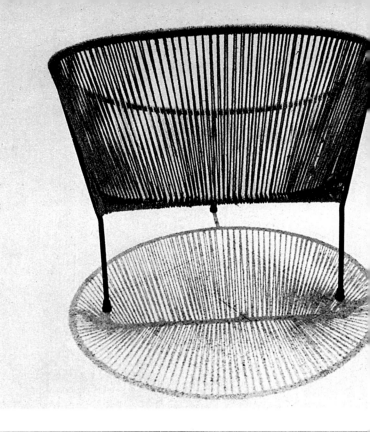

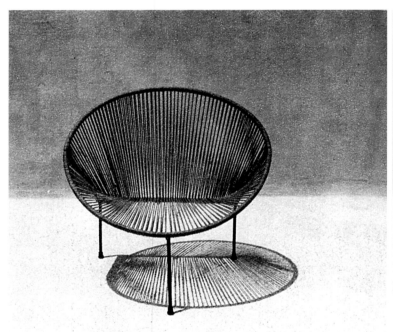
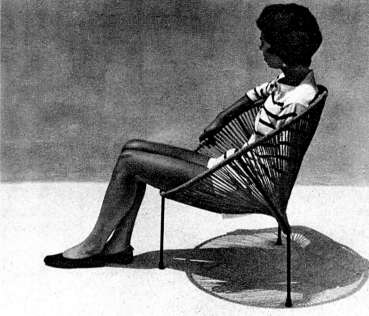

*Poltrona in corda su struttura di f[...]
ro verniciato nero. Notare il valo[...]
calligrafico astratto della trama, [...]
centuato dalle ombre.*

Roberto Mango, arch.

← *Poltrona in masonite, materiale eco-
nomico scarsamente sfruttato nelle
sue doti di flessibilità; la forma co-
nica gli conferisce una notevole e
sufficiente auto-resistenza. La pol-
trona è anche prevista con rivesti-
mento di un sottile strato di gomma
piuma e tessuto. Notare la base a
traliccio, a contrasto con il «pieno»
del sedile.*

domus 285
August 1953

The Form and Material of
the Chair

Chairs designed by Roberto Mango: iron and cord chair, moulded plywood chair

420

foto Mango

80

90

Roberto Mango, arch.

Poltrona in compensato: un foglio di compensato di faggio di mm. 5 è tagliato a sagoma secondo il verso orizzontale delle sue fibre. La sua curvatura a vapore, a mano, è naturale e spontanea: il compensato viene piegato fino a che la lingua centrale si infili nelle apposite asole laterali: il foglio raggiunge così rigidezza senza impiego di controforme, e la sua curvatura è determinata indipendentemente dal suo sostegno di base.

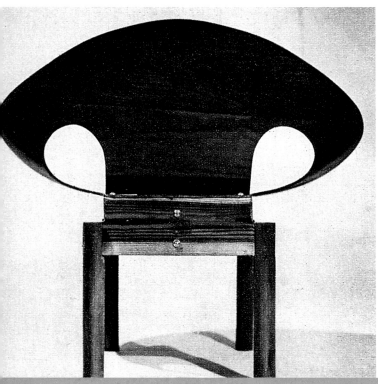

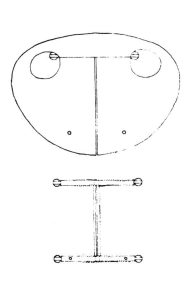

La base è un semplice telaio a doppio T. Gambe cilindriche in faggio crudo, perpendicolari.

Translation
see p. 563

ROBINETTERIE

mamoli

MILANO - PIAZZA AGRIPPA, 13 - TELEFONI: 39.07.52 - 39.07.53

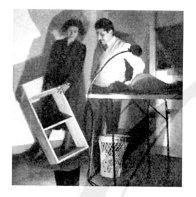

L'uovo di Colombo

Mario Tedeschi, arch.

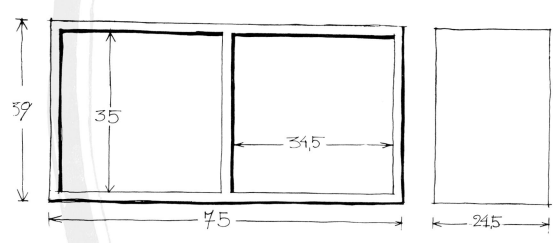

Dimensioni dell'«uovo di Colombo», scaffale a due vani e a innumerevoli usi — verticale, orizzontale, sovrapposto — per la natura delle sue proporzioni.

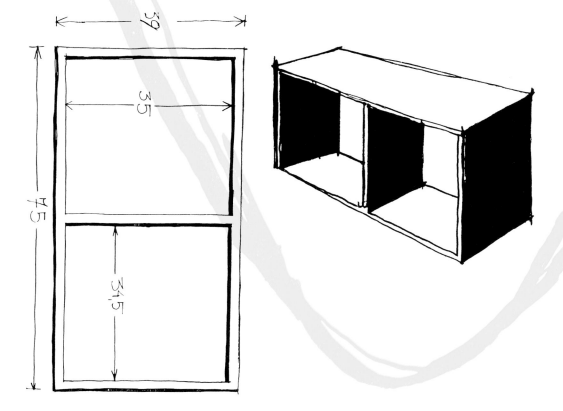

L'uovo di Colombo, cioè la trovata da nulla, la soluzione ovvia e semplice, banale. È il nome giusto per questo oggetto che nella sua estrema semplicità non ha nemmeno il diritto di chiamarsi mobile, ma che per l'esattezza delle sue dimensioni si presta ad essere mobile, sostegno, scaffale e quanto altro si voglia.

È, in sostanza, un parallelepipedo vuoto, con un elemento centrale che lo divide in due scomparti « quasi » quadrati. È alto trentanove centimetri all'esterno; due sovrapposti raggiungono quindi 78 cm., l'altezza di un tavolo. È lungo 75 cm., quindi può servire da appoggio per un piano, anche messo in piedi.

L'altezza interna di 35 cm. lo rende atto a contenere libri in ottavo (e più piccoli) e i tipi comuni di bottiglie, sia in posizione orizzontale che verticale.

Insomma, l'uovo di Colombo serve a tutto quello che si vuole, è un ripostiglio ma ci si può anche montar su e sedercisi.

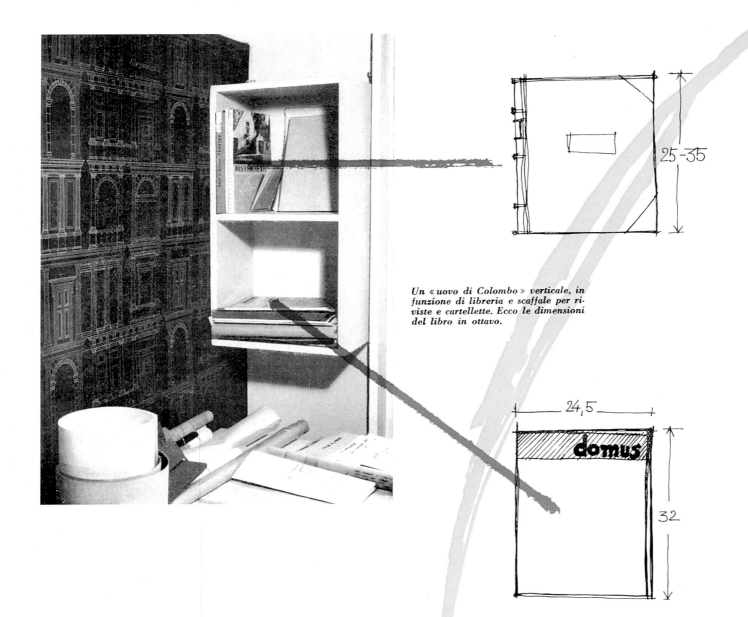

Un « uovo di Colombo » verticale, in funzione di libreria e scaffale per riviste e cartellette. Ecco le dimensioni del libro in ottavo.

Mario Tedeschi, arch.

Le dimensioni delle riviste sono contenute esattamente nello scaffale sia in posizione verticale che orizzontale.

Due « uova di Colombo » in funzione di mobili per cucina. Uno dei due è chiuso da una tendina di plastica.

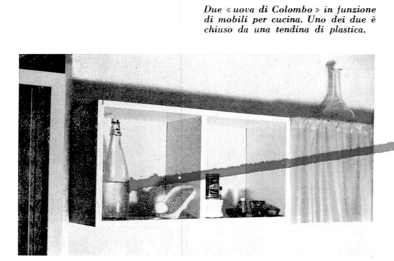

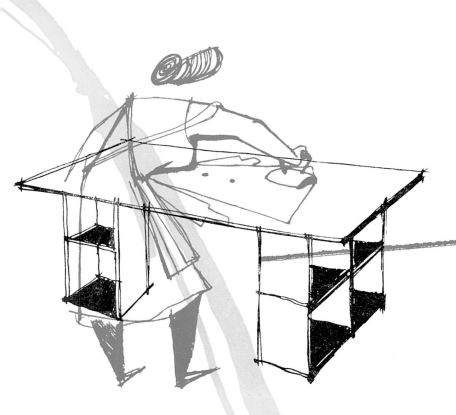

«*Uova di Colombo*» *in funzione di sostegni per tavolo, in posizione verticale e orizzontale.*

La sovrapposizione di più elementi permette la realizzazione di scaffalature di ogni dimensione e formato.

Parete perforata plastica, realizzabile in ceramica, cemento armato, stucco. In alto, particolare: qui sopra. superficie di 2 mq.

Abbiamo pubblicato (Domus 281) i « graticci brasiliani », ossia i graticci adottati dagli architetti brasiliani. da Niemeyer a Costa, a Bernardes, etc. Li abbiamo pubblicati per segnalarli agli architetti italiani, e per segnalare, anche, alla nostra industria, l'opportunità di produrli.

Oggi lo scultore Erwin Hauer, di Vienna, ci manda le foto di questi suoi graticci producibili industrialmente. e brevettati. In confronto ai valori geometrici di quelli brasiliani, questi graticci propongono valori formali plastici atti a determinare effetti di luce singolarissimi.

Anche questi modelli proponiamo alla nostra industria; è certo che alla architettura italiana mancano ancora questi elementi, e che la nostra produzione ce li dovrebbe fornire.

Parete perforata plastica, realizzabile in cemento armato: diversi aspetti della stessa parete.

domus 286
September 1953

An Appeal to our Manufacturers

Cement trellises designed by Erwin Hauer

Translation
see p. 564

426

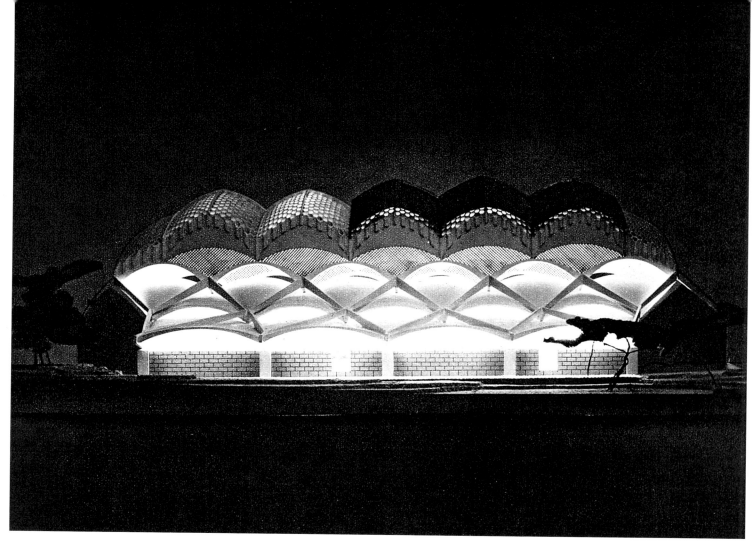

foto Fortunati

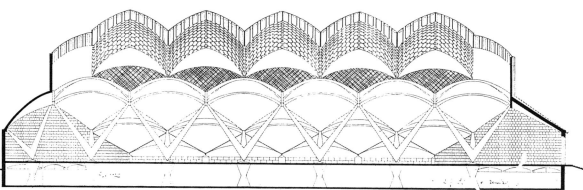

Progetto per una basilica, in cemento armato: il fianco, e un particolare della sovracopertura, in rame.

Una basilica

Enrico Castiglioni, arch.

Nel tendere spontaneo verso una risoluzione dell'architettura nei suoi aspetti esclusivamente strutturali, prende forma quella « fantasia della struttura » di cui è un esempio questa costruzione, che presentiamo in modello: fantasia trasferita dall' ornato alla struttura, fantasia espressa dai soli elementi costruttivi e dal loro gioco, esaltandolo, e nata dalle possibilità straordinarie che ci consente il cemento armato nella evoluzione formale che esso va assumendo.

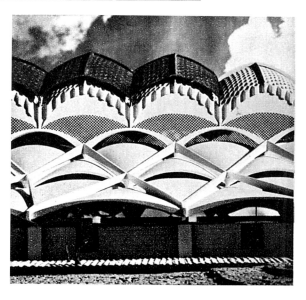

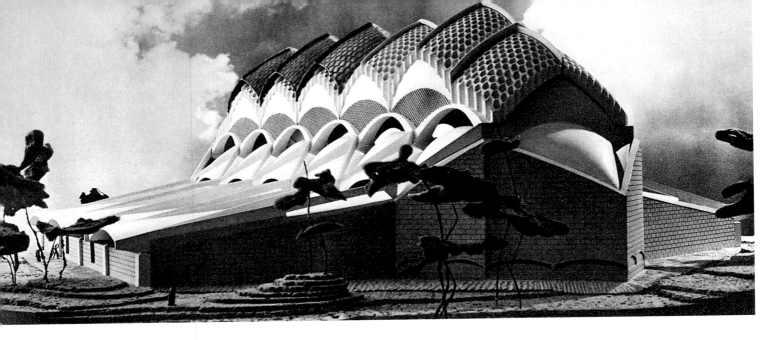

La struttura di copertura della ba-
silica, in cemento nudo, è un tralic-
cio spaziale che dai vertici si di-
stende in maglie triangolari fino al-
le imposte delle volte di copertura
donde le spinte ed i pesi sono tra-
smessi, distribuiti, ricondotti ai ver-
tici.
Fra le orditure diagonali si gonfiano
le vele triangolari che formano co-
pertura e partecipano all'irrigidi-
mento della struttura.

**Una basilica
Enrico Castiglioni, arch.**

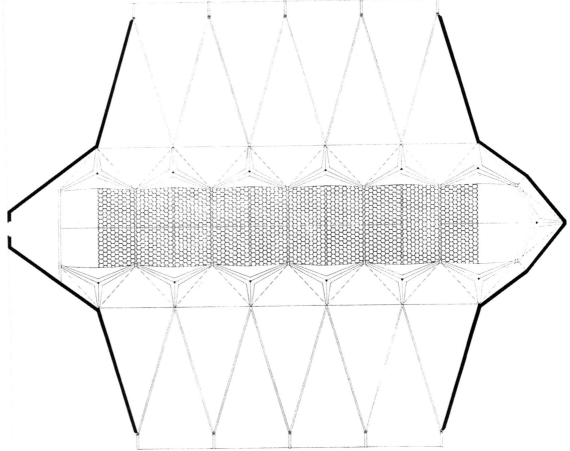

La costruzione è formata di due
elementi distinti: un muro di pie-
tra che recinge e limita il luogo del-
la basilica; una struttura di cemento
armato a copertura del grande spa-
zio. Essa svolge ed individua una
nave centrale e due grandi ali late-
rali. Il dislivello dei pavimenti sot-
tolinea la distinzione di questi am-
bienti, più ideale che pratica, per-
chè tutto l'organismo è risolto uni-
tariamente.

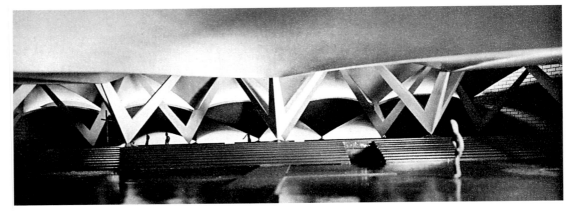

domus 287
October 1953

| A Basilica

Design proposal for a basilica by Enrico Castiglioni: views of model, floor plan, plan of
side elevation and interior view

428

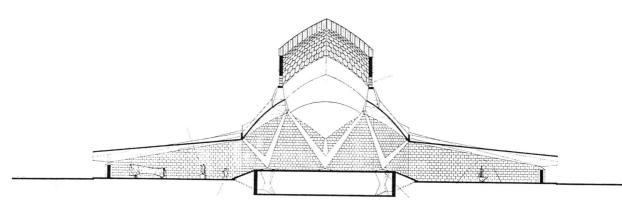

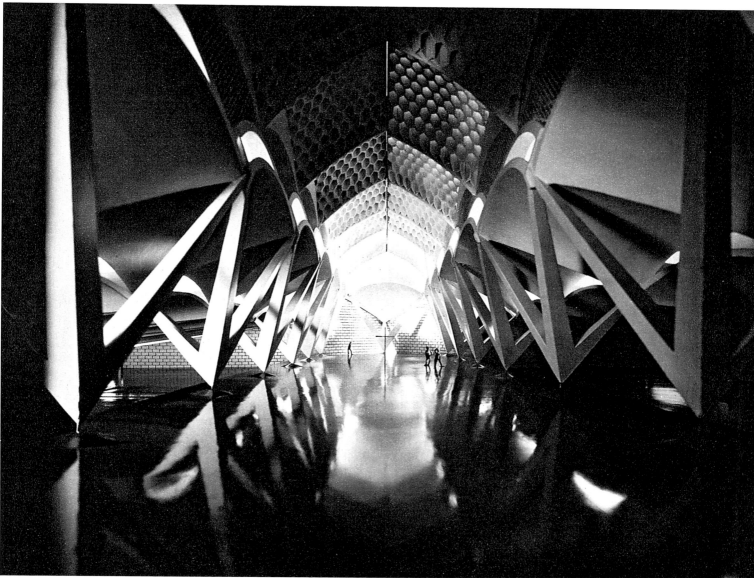

La copertura della nave centrale è ottenuta con una particolare struttura a membrane sottili disposte a formare canaletti esagonali, molto profondi, attraverso i quali penetra una luminosità smorzata in una miriade di sfaccettature che da sè sola costituisce una varia e modulata decorazione.

Questo tessuto alveolare unisce alla leggerezza una grande rigidezza e potrà essere realizzato predisponendo forme esagonali in laterizio o in fibrocemento che, accostate, limitino i settori del riempimento di calcestruzzo.

Mentre le navate laterali, abbassate di pavimento, saranno decorate di affreschi o mosaici, il piano centrale della basilica, in granito lucido, resterà sgombro, come estensione dell'altare stesso.

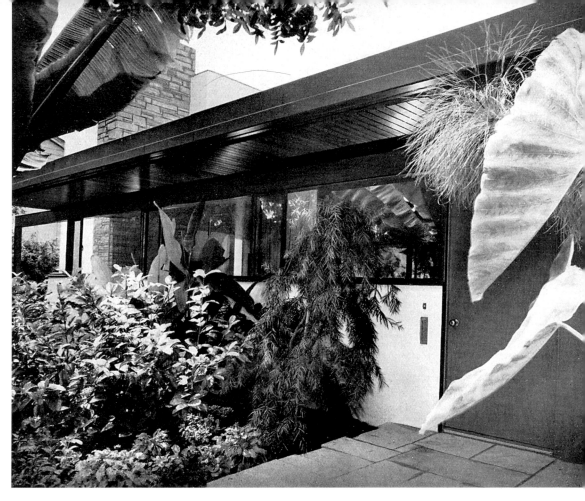

foto Shulman

La vegetazione multiforme interviene nel disegno. Sopra, l'ingresso verso strada, separato e nascosto da un folto di verde: la sagoma di pietra del camino è visibile in continuità, attraverso la trasparenza delle finestre. Sotto, una pianta esterna vista attraverso una finestra di vetro semitrasparente, lungo la scala.

Casa a Beverly Hills

Richard J. Neutra, arch.

I signori Heller di Chicago chiesero a Neutra questa casa: volevano ritirarsi nel clima mite della California e, già nonni, ospitare in casa propria, di tanto in tanto, figli e nipoti.

Il terreno, nella zona residenziale di Beverly Hills, era un rettangolo lungo e stretto, con fronte minore su strada. Neutra situò la casa arretrata dalla strada, in forma di U rivolta verso l'interno: i due corpi laterali, camere da letto e servizi, proteggono dalla vista dei vicini la zona centrale, di soggiorno, aperta sul giardino. Ma l'isolamento già dato da questa distribuzione è soprattutto completato dal verde: una vegetazione multiforme e con esemplari straordinari sovrasta la costruzione: l'architettura non appare mai per intero, nè da lontano nè da vicino: la si abita, non la si vede. O meglio, la vegetazione interviene nel disegno — qui le fo-

glie gigantesche del banano come nella « casa del deserto » i grandi massi all'aperto — e la si abita. Tale è la condizione straordinaria di alcuni di questi ambienti, come la camera dei figli, il cui isolamento è dato dall'essere circondata di fogliame, attraverso pareti totali trasparenti. Un paesaggio ravvicinato al massimo, una solitudine senza la distanza.

La distribuzione dei locali è studiata in modo che la casa possa ospitare contemporaneamente genitori, figli e nipoti, con servitù, e, in assenza di ospiti, il quartiere dei genitori — camera da letto, soggiorno, cucina — possa funzionare indipendente.

Le attrezzature sono quasi tutte previste in costruzione: i mobili liberi — divani, poltrone, sedie, tavoli e gli apparecchi radio e televisione — sono disegnati da Neutra.

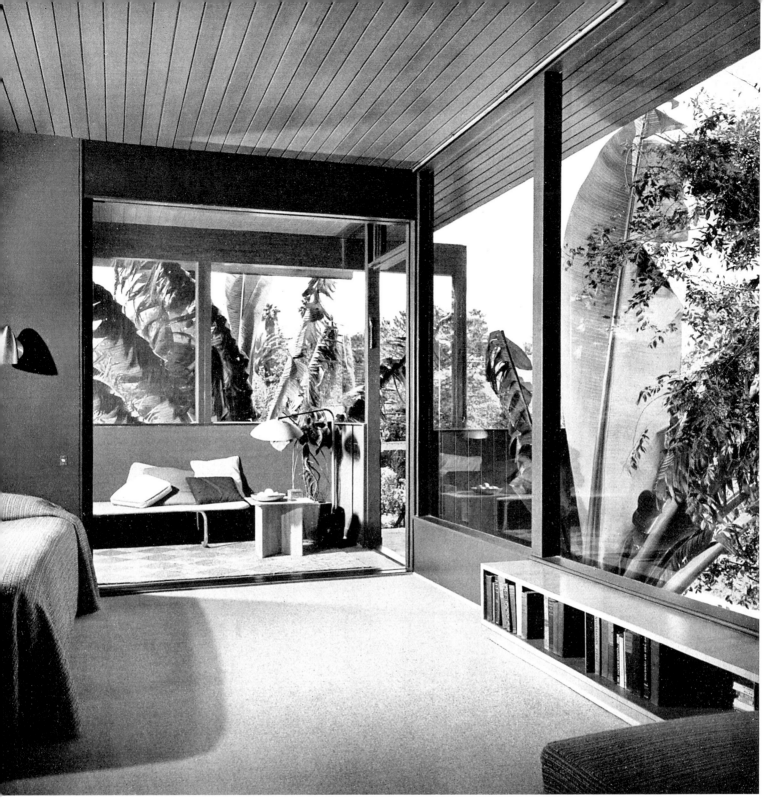

*La camera dei figli al primo piano:
le enormi foglie del banano formano
le eccezionali pareti di questa stanza,
e la isolano. Fra la camera vera e pro-
pria e la veranda, è una porta scorre-
vole, qui aperta.*

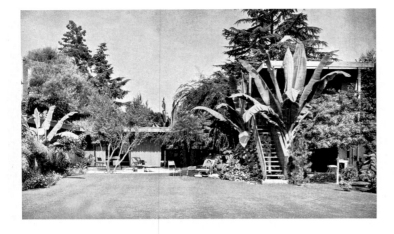

Casa a Beverly Hills
Richard J. Neutra, arch.

La pianta: il terreno è un rettangolo, col lato breve verso strada: la casa è situata in modo da lasciare fra sè e la strada un giardino minore, e da isolare il giardino interno. La pianta è disposta in modo che quando la casa è abitata dai soli proprietari, l'ala di servizio e tutto il primo piano (figli e nipoti) possano essere distaccati dal funzionamento.

piano superiore

1 strada
2 garage
3 doccia
4 cucina
5 soggiorno
6 servitori
7 campo di gioco per i bambini
8 nipoti
9 figli
10 veranda

La stanza da letto dei proprietari: con una parete tutta di vetro verso il giardino, è isolata dalla vegetazione.

Facciata interna: la casa, fatta ad U, volta le spalle alla strada e si apre con le pareti scorrevoli del soggiorno sul giardino e prato interno.
Il gigantesco banano, più alto della casa, nasconde l'ala delle camere da letto: la scaletta esterna porta alle camere dei figli e nipoti, al primo piano, così che i bambini possano uscire sul prato senza traversare la casa.

foto Shulman

L'ambiente del pranzo è aperto sul patio con una parete vetrata scorrevole: la continuità della luce e dello spazio, l'uguale peso e distribuzione dei mobili fanno dell'esterno e dell'interno due ambienti di pari valore. Tavolo e sedie disegnati da Neutra: il tavolo da pranzo si può, con speciale sistema, abbassare e trasformare in tavolo da tè, sì che la zona del pranzo può essere inclusa nel soggiorno. Le sedie, con supporto elastico in metallo cromato, sono rivestite in tessuto plastico bianco. Attrezzatura di servizio incassata. Uno specchio parallelo alle vetrate, riflette il giardino per chi a tavola gli volta le spalle.

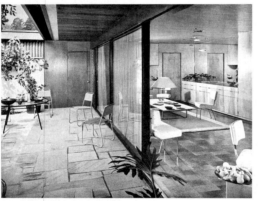

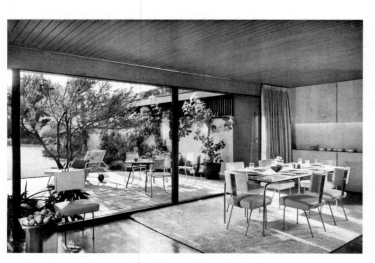

Casa a Beverly Hills
Richard J. Neutra, arch.

Il soggiorno: la finestra d'angolo bassa e continua, consente la vista del grande pino fra la casa e la strada. Il camino è in pietra color grigio, rosa, giallo; pavimento in sughero, soffitto in legno. Mobili di Neutra: si noti nelle poltrone il curvo sostegno elastico di metallo, sotto il sedile.
Un complesso unico e semplice raccoglie l'apparecchiatura radio grammofono, bar e televisione; l'apparecchio di televisione è contenuto e nascosto nel cubo sospeso al sottile tubo di alluminio sopra il mobile orizzontale che contiene gli altri apparecchi, rivestito in acciaio inossidabile.

foto Shulman

domus 287
October 1953

| House in Beverly Hills

Maurice Heller House in Beverly Hills, California, designed by Richard Neutra: views of garden, site plan, master bedroom, dining area, terrace and living room

432

Casa in alluminio

Jean Prouvé, arch.

Questa casa di Prouvé è stata da lui concepita e studiata come prototipo per la ricostruzione. L'esemplare qui fotografato è stato costruito in una zona isolata della spiaggia di Royan ed è abitato dall'architetto Quentin che ne ha sistemato gli interni e ne ha fatto il proprio studio. Su una base in muratura, l'edificio è composto da una struttura e da pannelli di chiusura in alluminio, montabili in brevissimo tempo.

Lati est e sud con l'ingresso: il corpo in cemento contiene il garage. Si noti la esilissima pensilina.

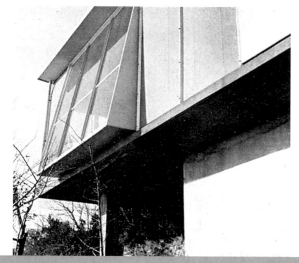

Lato ovest: la vetrata inclinata corrisponde al soggiorno.

domus 288
November 1953 | **Aluminium House** | Tropical house, prefabricated building unit designed by Jean Prouvé: angled views of exterior | Translation see p. 564

433

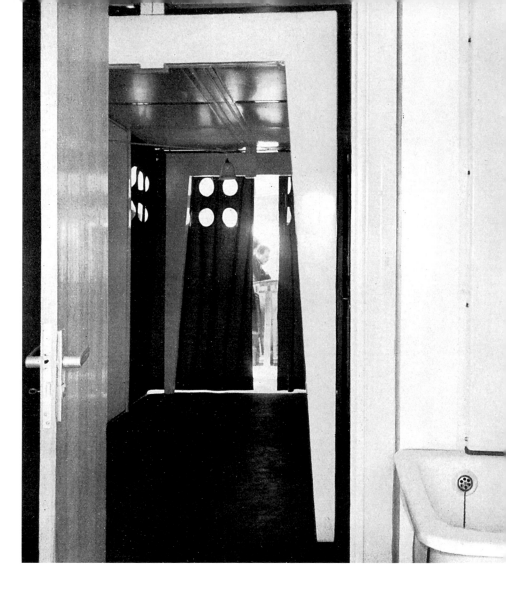

Si ritrova in questa struttura il sistema della « maison Prouvé », prefabbricata e smontabile: struttura metallica composta da un portale-cavalletto lasciato in vista, che sorregge una trave orizzontale; tutte le altre strutture, fino ai pannelli di chiusura, vengono fissate a questo scheletro.

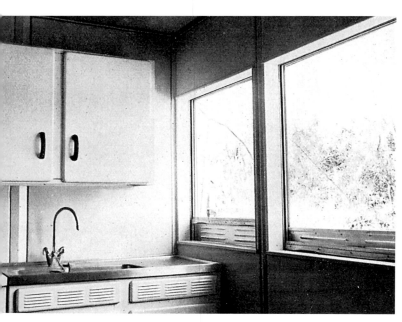

La cucina e una camera a un letto: negli interni i pannelli di chiusura in alluminio sono in evidenza. Nella camera, letto di disegno Prouvé.

Casa prefabbricata con struttura
in alluminio
Jean Prouvé, arch.

Il corridoio d' entrata, dall' ingresso.

*A sinistra, la camera da letto: arma-
dio Prouvé ad antine scorrevoli.*

foto Hervé

Translation
see p. 564

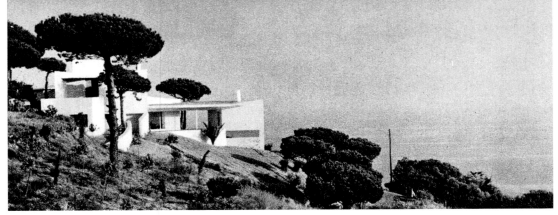

Casa sulla
costa spagnola

Josè Antonio Coderch e
Manuel Valls, arch.tti

*La casa Ugalde, sul pendio della
costa in vista del mare, al nord di
Barcellona, presso il villaggio di
Caldetas.*

È l'ultima villa di Coderch e
Valls. Sorge su una collina in vi-
sta del mare, quaranta chilome-
tri al nord di Barcellona, sopra
il villaggio di Caldetas, su un
terreno in forte pendenza, con
bellissimi pini antichi.

I committenti, volevano costruir-
si la casa solo se si fosse potuto
conservare i grandi alberi esi-
stenti e non distruggere i bellis-
simi punti di vista che essi ave-
vano indicato in luogo: la vista
della costa fino oltre Barcello-
na, da un lato, la vista del mare
al disotto, e del porto di pesca-
tori di Areyns dall'altro lato: e
pure la vista di grandi monta-
gne ad est, e di una vecchia
torre del tempo dei mori.

Così è nata questa pianta sno-
data e spezzata, in cui il prin-
cipio mediterraneo di incontro
col paesaggio è portato alla mas-
sima apertura: fin quasi al labi-
rinto. Dal corpo dei servizi, che
si allunga quasi rettilineo e pa-
rallelo alla costa del mare, la ca-
sa si allarga verso il soggiorno
in una pianta a poligoni aperti,
con pareti alternate di muro e
di vetro, come quinte, attraver-
sate dalla luce, dall'aria e dalla
vista.

*Due aspetti del muraglione in sasso
che sostiene e delimita a monte la
costruzione: la scala è ricavata nel-
lo spessore.*

domus 289
December 1953

House on the Spanish Coast

Casa Ugalde, near Caldetas, north of Barcelona, designed by José Antonio Coderch and
Manuel Valls: elevation and views of retaining walls with steps, site plans, details of roof
and walls, side view and entrance, view of patio from living room, corner of living room
overlooking patio, glass walls and floor plan

436

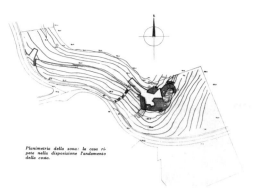

Planimetria della zona: la casa ripete nella disposizione l'andamento della costa.

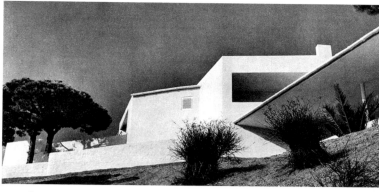

Scorcio del fronte della casa, verso il mare: una tettoia collega il corpo principale alla stanza degli ospiti, che è completamente isolata, e poggia a ponte su due basamenti; nel vano al disotto si conserva la legna per il camino.

La costruzione si snoda a corpi differentemente orientati per godere i differenti punti di vista, a mare e a monte, e per salvaguardare i pini. Corpi collegati da tettoie, divisi da muraglie, in un gioco in cui il paesaggio e l'architettura continuamente si rivelano e si nascondono.

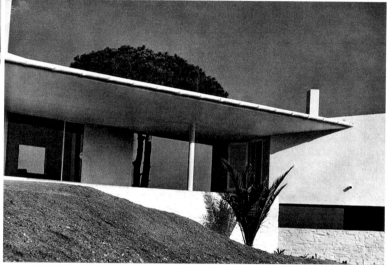

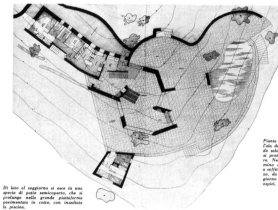

Pianta del pianterreno: a sinistra l'ala dei servizi, al centro una grande sala di soggiorno poligonale, che si protende sulla piattaforma a mare. Nella sala, una parete con camino divide una zona di ingresso a soffitto ribassato da una zona pranzo, da cui parte una scala al soggiorno superiore. La stanza degli ospiti, con i suoi servizi, è isolata.

Di lato al soggiorno si esce in una specie di patio semicoperto, che si prolunga nella grande piattaforma pavimentata in cotto, con insediata la piscina.

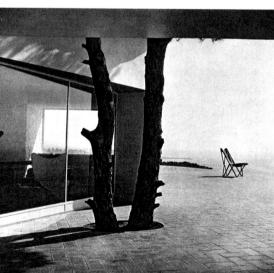

L'angolo est del soggiorno, puntato sulla vista del mare: il locale è poligonale; pareti alternate di muro e di vetro; la vista e la luce lo attraversano.

Casa Ugalde
Coderch e Valls, arch.tti

Una delle pareti vetrate del soggiorno vista dall'interno.

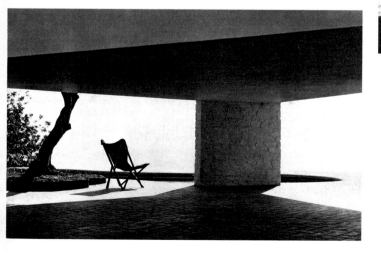

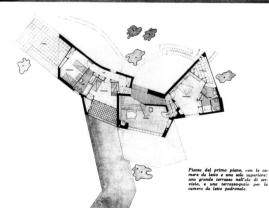

Pianta del primo piano, con le camere da letto e una sala superiore: una grande terrassa nell'ala di servizio, e una terrassa-patio per la camera de letto padronale.

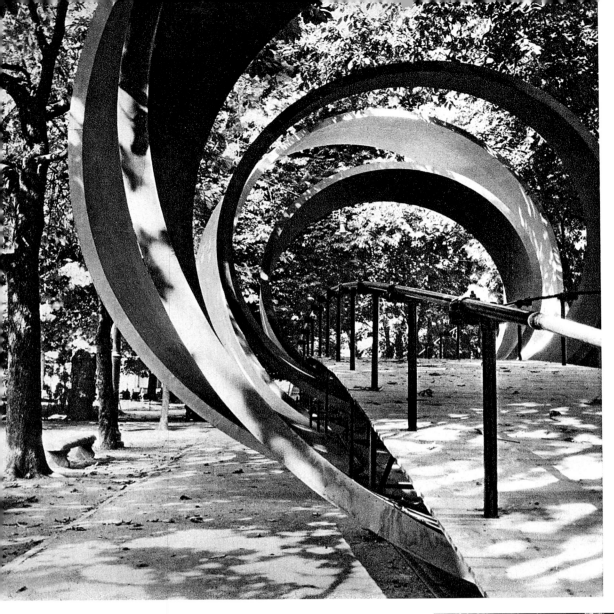

L'interesse primo é l'emozior
stessa che suscitano allestimen
come questi è che nel loro aspe
to — nelle loro strutture sotti
e leggere, nelle loro copertur
trasparenti, nelle loro materie c
lorate leggere e resistenti, nell
loro rapida smontabilità, nel l
ro nomadismo — essi realizzan
in misura quasi piena un mod
di costruire che è totalmente m
derno. Questo prima ancora de
l'apprezzamento del loro impi
go, che qui rivela la soluzior
intelligente di una occasione pr
tica particolare: allestimento
una fiera-mercato in un parc
Una fiera-mercato punta sull'int
resse popolare, sui valori emoti
oltre che sull'interesse econom
co; progettando i principali pad
glioni di questa fiera a Novar
gli architetti hanno voluto sott
lineare l'aspetto spettacolare
un tale avvenimento, ambienta
in un parco pubblico straordin
rio. Far muovere il flusso dei v
sitatori tra gli alberi centenar
aprirgli delle prospettive sui m
ri rossi del castello della citt
farlo affacciare sui bastioni ch
separano il parco alto dal parc
basso, era una premessa spo
tanea e naturale. Si trattava
associare a questo spettacolo
spettacolo dei padiglioni stess
con le loro forme, e i loro m
teriali e i loro colori.
L'Ente organizzatore della fie
condizionò la progettazione
una severa economia, e tutti

Padiglioni
in un parco

alla terza Fiera-Mercato di Novara

**Franco Buzzi Ceriani
Vittorio Gregotti
Lodovico Meneghetti
Giotto Stoppino, arch.tti**

*L'ingresso, con la serie di grandi
cerchi e la passerella sospesa come
un ponte, partecipa ai visitatori la
sensazione di lasciare l'ambiente cir-
costante ed entrare in un ambiente
nuovo. I cerchi sono in legno, ri-
vestiti in masonite verniciata blu,
arancione, rosso.*

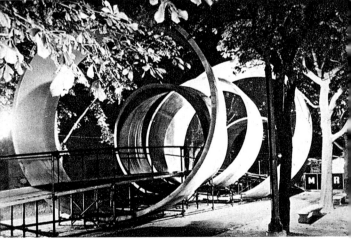

padiglioni dovevano essere mor
tati con materiale noleggiat
donde l'impiego di materie r
cuperabili, e smontati immedi
tamente dopo la chiusura del
fiera. Rispondevano a questa n
cessità le strutture in tubi m
tallici con giunti a snodo,
strutture in legno, le copertu
in tela o in materia plastica tr
sparente, in alluminio, e i pa
nelli di masonite verniciata.

domus 289
December 1953

Pavilions in a Park

Architectural designs for pavilions at the 3rd Novara Trade Fair designed by Franco Buzzi
Ceriani, Vittorio Gregotti, Lodovico Meneghetti and Giotto Stoppino: view and plan
of entrance; Pavilion of Industry: three exterior views

438

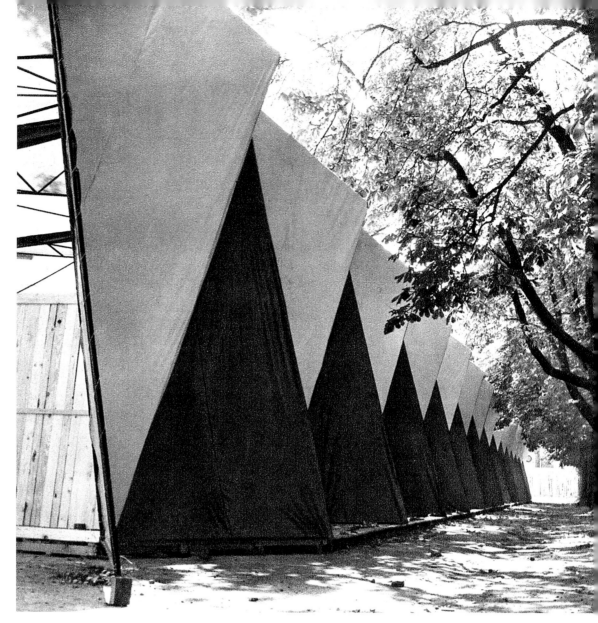

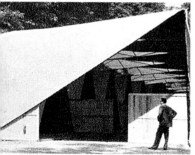

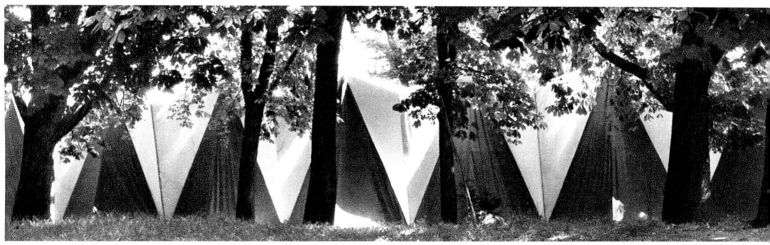

Il grande padiglione dell' industria si allunga nel parco come un attendamento; è un lungo volume rettilineo, in cui spiccano i triangoli colorati. La sua forma è nata infatti da una composizione elementare di triangoli, realizzati con uno scheletro in tubo metallico e teli di materia plastica.

Translation
see p. 564

439

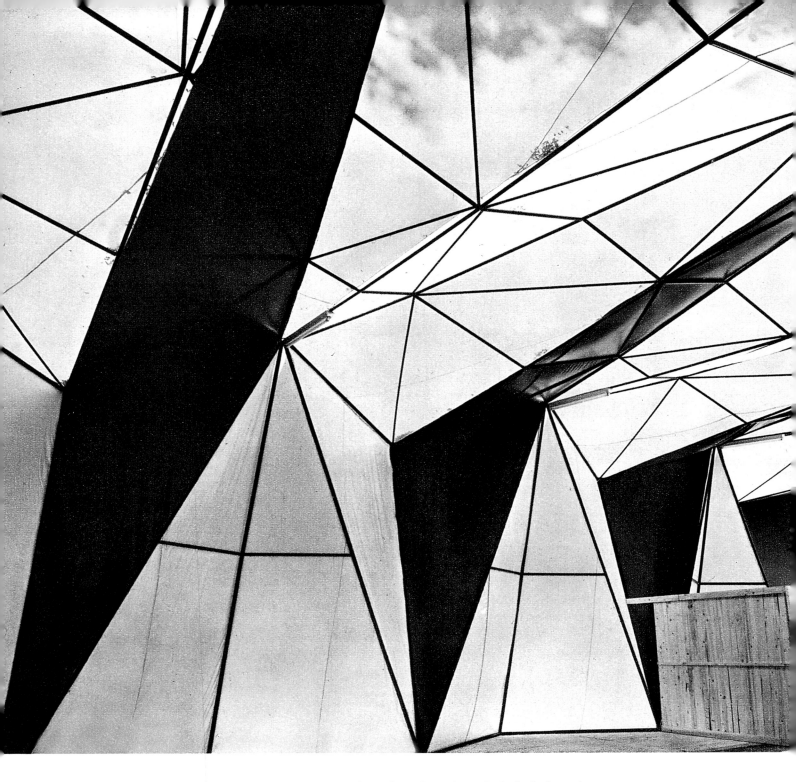

Disegno schematico dei padiglioni. Sotto, i padiglioni visti di dorso, dall'esterno del parco.

foto Casali

domus 289
December 1953

| **Pavilions in a Park**

Pavilion of Industry at the 3rd Novara Trade Fair designed by Franco Buzzi Ceriani, Vittorio Gregotti, Lodovico Meneghetti and Giotto Stoppino: interior views, plan, exterior view and detail of unclad structure

440

Padiglioni in un parco
Buzzi Ceriani, Gregotti,
Meneghetti, Stoppino, arch.tti

Il padiglione-tenda dell'industria, visto dall'interno: la leggera struttura in tubo metallico saldato è fasciata da teli in materia plastica trasparente, di colori bianco, viola, arancione.

Translation
see p. 564

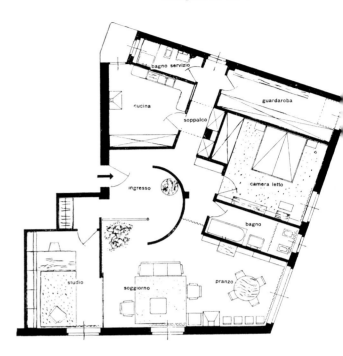

Pianta completa dell'appartamento. Elemento caratteristico è lo schermo semicircolare isolato che divide l'atrio in una zona di ingresso vero e proprio, e in una zona di passaggio e collegamento fra le camere e i servizi.

A sinistra, parete-schermo semicircolare, rivestita in laminato plastico, che isola la zona di entrata: un tavolino rotondo è sospeso a sbalzo sul lato interno dello schermo (vedi pianta), per appoggiare cappelli e guanti. La parete a venetian blind, fissata con un ritto da pavimento a soffitto, è un altro schermo per diaframmare la veduta del soggiorno dall'ingresso.

Particolari di un arredamento

Angelo Mangiarotti, arch.

Questo arredamento è interessante per la soluzione di alcuni mobili (libreria, tavolo da pranzo, camino) e per quella di certi passaggi (diaframma isolato in curva, pareti scorrevoli, venetian blind): soluzioni che sono particolari di questo architetto e di cui abbiamo già indicato in Domus precedenti versioni.

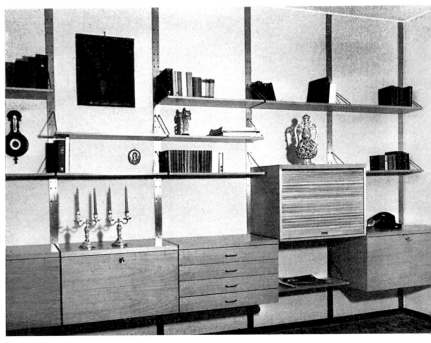

domus 289
December 1953

Details of an Interior

Interiors for an apartment designed by Angelo Mangiarotti: semicircular wall of entrance hall, floor plan, shelving, views and details of living/dining room with tables designed by Angelo Mangiarotti (chairs designed by Marco Zanuso for Arflex)

442

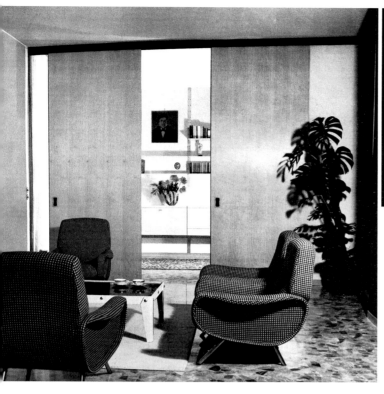

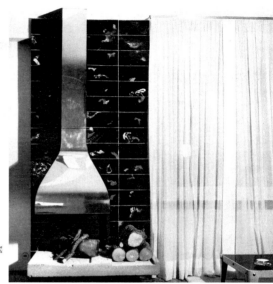

Il soggiorno, in primo piano, comunica con lo studio attraverso una parete a due elementi in legno, che possono, scorrendo, sovrapporsi alla parete laterale in muratura, mettendo i due locali in ampia comunicazione. La libreria a parete, nello studio, ha piani e scaffali in legno spostabili lungo i sostegni in ottone. Poltrone della Ar-flex; tavolino disegnato dall'architetto.

Il camino è in rame lucidato, su una parete in piastrelle di ceramica di Melotti blu scuro.

Soggiorno e pranzo in un ambiente unico
Angelo Mangiarotti, arch.

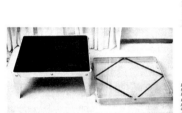

Il tavolino da tè, con cornice e gambe in compensato curvato, fissate da bulloni in ottone; piano in laminato plastico; al tavolino si può sovrapporre un piano-vassoio indipendente in compensato e cristallo; al disotto del cristallo gli oggetti sono in retrina.

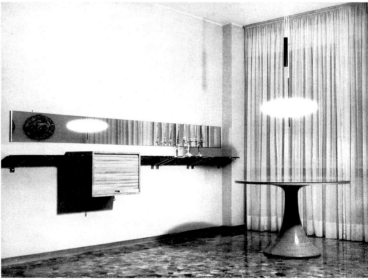

foto Casali Domus

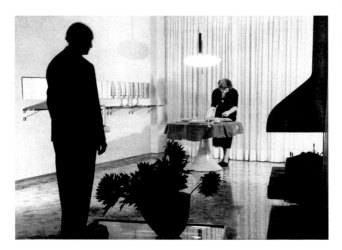

Zona del pranzo nel soggiorno
Angelo Mangiarotti, arch.

L'angolo del pranzo nel soggiorno: il tavolo da pranzo è in compensato tornito, composto di due elementi, il fusto e il piano, coperto da cristallo. La lunga mensola in marmo, su sostegni in ottone, serve al servizio di tavola; la cassetta con chiusura a saracinesca contiene le stoviglie; la lunga lastra di specchio è situata all'altezza delle teste di chi siede.

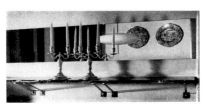

Disegno per l'industria

Alberto Rosselli, arch.

Mod. 3021

Mod. 3025

Nuove lampade Arteluce

L'assiduità nella ricerca di nuove forme e nuove tecniche per la illuminazione rappresenta uno degli aspetti più notevoli della produzione di Gino Sarfatti per Arteluce. Nello stesso tempo è altrettanto interessante lo studio di tipo standard economici che possono divenire elementi di una produzione di larga serie. Abbiamo già presentato nelle pagine di Domus n. 274 una vasta serie di apparecchi, ora aggiungiamo questi che si ricollegano ai primi nella continuità di uno stile, ma propongono nuove e belle soluzioni di tipi classici e affermano l'importanza di nuovissime impostazioni tecniche.

Mod. 553

Mod. 197

Mod. 3021
Una lampada a soffitto realizzata in alluminio. Lo schermo appeso è laccato, gli anelli, in alluminio sabbiato per aumentare la riflessione.

Mod. 3025
Apparecchio a soffitto in metallo laccato per lampade Slimline.

Mod. 553
Lampada da tavolo con sostegno, realizzata in due pezzi, base ed asta, collegati da un canotto che permette lo scorrimento delle parti graduando la inclinazione e l'altezza. Lo schermo a cilindro in perspex opalino è orientabile in tutte le direzioni.

Mod. 197
Modello a parete con braccio snodabile in ottone ossidato, coppa in alluminio laccato, controcoppa a colorazioni diverse.

domus 289
December 1953 | **Industrial Design** | Lights designed by Gino Sarfatti for Arteluce: *Model No. 3021* ceiling light, *Model No. 3025* ceiling light, *Model No. 553* table light, *Model No. 197* wall light (with drawing), *Model No. 2076* ceiling light, *Model No. 551* table/wall light, *Model No. 201* wall light, *Model No. 2075* hanging light, *Model No. 194* wall lights

444

Mod. 2076

Mod. 2075

Mod. 551

Mod. 201

Mod. 2075

Lampada appesa realizzata con lamelle in perspex, bianco o a colori, disposti a persiana.

Mod. 290

Saliscendi in ottone con coppa in perspex opalino e schermo a cilindro in metallo laccato.

Mod. 194

Saliscendi in ottone con coppa in alluminio laccato: l'allungamento del braccio avviene mediante scorrimento di un pattino fra i due tubi.

Mod. 2076

Lampada a soffitto realizzata con tubi in ottone laccati a varie colorazioni. Portalampade speciale in materia plastica.

Mod. 551

Una lampada da tavolo e da parete realizzata interamente in ottone. Il riflettore è mobile sul piano verticale mediante un sistema a frizione.

Mod. 201

Una lampada per esterni, applicabile a parete mediante gancio. La coppa è in perspex, il sostegno in ottone verniciato, il proiettore in perspex opalino o colorato.

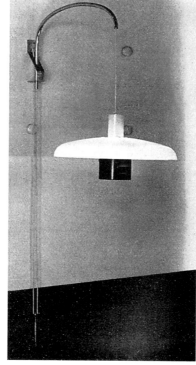

Mod. 290

Mod. 194

445

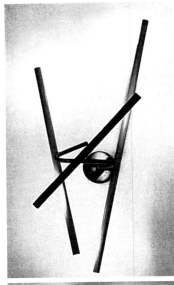

Mod. 192

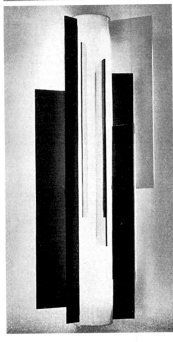

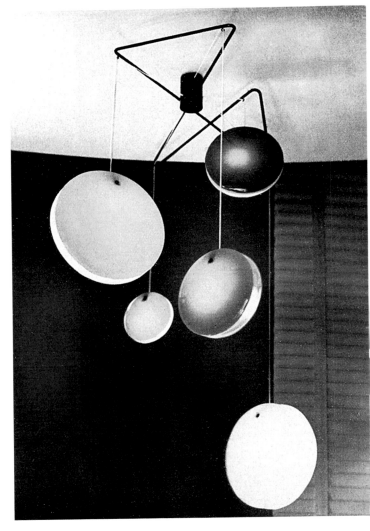

Mod. 2072

Lampadario a soffitto con elementi a doppia coppa in perspex a colori diversi. I conduttori sono in vipla, il sostegno in metallo laccato.

Mod. 1059

Lampada a piede con base in marmo, sostegno in ottone orientabile mediante tubo flessibile. La maniglia per il movimento del proiettore è in materia plastica.

Mod. 1056

Lampada a piede con base in marmo. Due schermi uno di lamiera opaco e l'altro in perspex opalino ruotano sull'asse della lampada.

Mod. 195

Mod. 2072

Mod. 192

Appliques realizzata con tubi in ottone a posizione fissa ed a colorazioni diverse.

Mod. 195

Appliques interamente realizzata in perspex. Su un cilindro centrale in perspex opalino sono fissati elementi radiali a varie colorazioni.

Mod. 1060

Lampada a piede con base in marmo. La schermatura della luce avviene mediante lamelle di metallo radiali.

Mod. 1056 Mod. 1060

Mod. 1059

domus 289
December 1953 **Industrial Design** Lights designed by Gino Sarfatti for Arteluce: *Model No. 192* and *Model No. 195* wall lights; *Model No. 2027* hanging light; *Model No. 1056*, *Model No. 1060* and *Model No. 1059* floor lights

sedie - "poltrone - divani - tavolini

Mod. C. A - 671
(*Arch. C. De Carli*)

arredamenti - forniture navali e alberghiere

Mod. C. A - 574
(*Arch. C. De Carli*)

salotti

FIGLI DI AMEDEO CASSINA

C.P.E. - MILANO 237066 - TELEF. 72.38 - MEDA

| Advertising

Cassina advertisement showing *Model No. C.A.-671* chairs with table and *Model No. C.A.-574* armchair – all designed by Carlo De Carli

domus 290
January 1954

FEATURING
William Beckett
Lina Bo-Bardi
Natan H. Shapira
William Katavolos
Ross Littell
Douglas Kelley
Sergio Asti
Sergio Favre
Marcello Nizzoli≤

domus 295
June 1954

FEATURING
Carlos Raúl
 Villanueva
Alexander Ca
Fernand Lége
Matteo Mana
Vittorio Gara
Ferruccio
 Rezzonico
Gio Ponti
Franco Albini

domus 293
April 1954

FEATURING
Charlotte Perriand
Jean Prouvé
Vittorio Gregotti
Lodovico Meneghetti
Giotto Stoppino

domus 294
May 1954

FEATURING
Giorgio Madini
Ettore Sottsass Jr.
Charlotte Perriand
Poul Kjaerholm
Richard Buck-
 minster Fuller

domus 299
October 1954

FEATURING
Richard Buck
 minster Full

domus 297
August 1954

domus 298
September 1954

FEATURING
Lodovico Barbiano di
 Belgiojoso
Enrico Peressutti
Ernesto N. Rogers
Tino Nivola
Renzo Rivolta

domus 290–301 | Covers
January–December 1954

domus 291
February 1954

FEATURING
Craig Ellwood
Ettore Sottsass Jr.
Wilhelm Wagenfeld
George Nelson

domus 292
March 1954

FEATURING
Giancarlo De Carlo
Massimo Vignelli
Gio Ponti
Franco Albini
Iganazio Gardella
Carlo De Carli
Melchiorre Bega
Ico Parisi
Alberto Rosselli

domus 296
July 1954

Cover designed by
Herbert Bayer

FEATURING
Roberto Mango
Ettore Sottsass Jr.
Bepi Fiori
Finn Juhl
Gio Ponti
Mario Tedeschi

domus 300
November 1954

FEATURING
Marco Zanuso
Robin Day
Ernest Race

domus 301
December 1954

1954

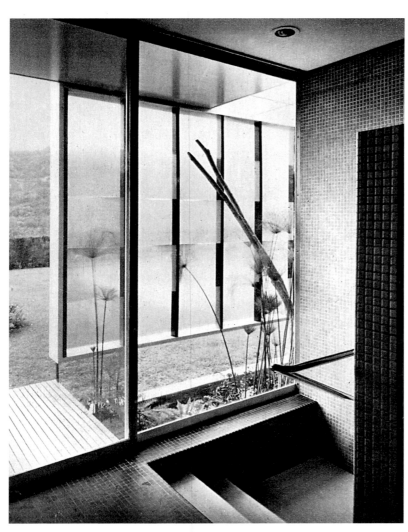

*Stanza da bagno, tappezzata in pia-
strelline nere nel pavimento, bianche
nei gradini, beige e rosso scuro nelle
pareti: la conca nel pavimento serve
sia per la doccia che per il bagno.
La parete di vetro verso l'esterno —
un giardino isolato — è scorrevole.*

Per quanto riguarda il bagno,
esiste una tendenza dichiarata,
nell'edilizia privata americana, a
farlo diventare un locale di im-
portanza sempre maggiore, a to-
gliergli sempre più quel carattere
di tabù igienico-sanitario, por-
tandolo a due nuovi aspetti: o un
ambiente dove si vive e si agisce
come in tutti gli altri ambienti,
quasi una stanza per il riposo e
per la lettura oltre che stanza
da bagno, grande, con tappeti e
tende; o, come nell'immagine che
presentiamo, la sede isolata di
un piccolo « Roman bath », come
dicono, in cui il bagno è un rito
importante e felice, in una stanza
circondata di vetri e di fiori.

Il camino
e il bagno

William Beckett, arc

Il camino e il bagno sono due
motivi centrali negli arredamenti
americani; piuttosto che dei pro-
blemi, sono diventati quasi dei
simboli del gusto e del costume
americano.

Camino in lamiera di ferro e c
stallo.

domus 290
January 1954

The Fireplace and the Bath

Interiors designed by William Beckett: corner of bathroom, view of fireplace, fireplace in
living room

450

*Camino in un soggiorno, in lamiera,
aperto verso la parete esterna.*

Anche il camino fa parte del bagaglio dei simboli insostituibili della casa americana, ricordo forse dei fuochi selvaggi accesi dai pionieri nelle grandi foreste del West, o forse risposta alla nostalgìa della natura nella quale la civiltà meccanica ha gettato gli americani più che noi.

Tanto è simbolo che arriva perfino alla astrazione: in questi due esempi vi è lo sforzo di dare forma plastica a questo simbolo, una forma che ne cancelli quasi la realtà fisica e psichica per farne una scultura.

via privata rinaldi n. 1
filovia n. 2 - telefono 24097
telegrammi: rima-padova

rinaldi mario - padova

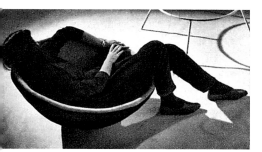

Sedia a conca

Lina Bo Bardi, arch.

Risolta in una forma esatta — una conca emisferica su un supporto circolare, così che il sedile può godere di tutte le inclinazioni e può essere usato, per suo conto, a terra — questa sedia perfeziona la tendenza alla sedia-cesto, alla sedia-recipiente per accogliere i vari atteggiamenti del riposo.

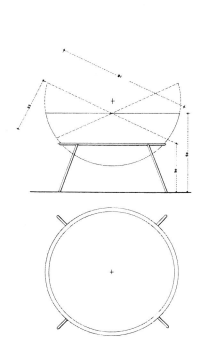

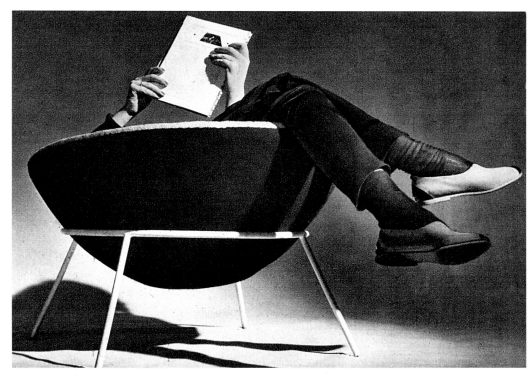

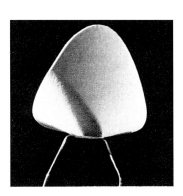

Sedia senza viti

Natan H. Shapira

Questa sedia è una proposta per la produzione in serie: è composta di due pezzi distinti, il sedile e le gambe, e queste si infilano nel sedile senza nè viti nè colla, e ne sono il sostegno elastico. Il sedile può essere in compensato curvato, o lamiera, o resine sintetiche.

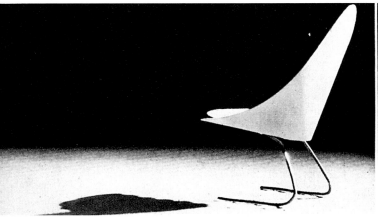

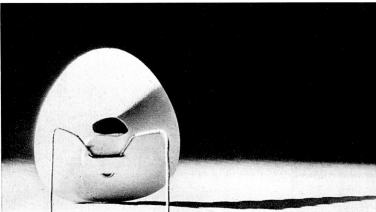

Serie americana

mobili Laverne

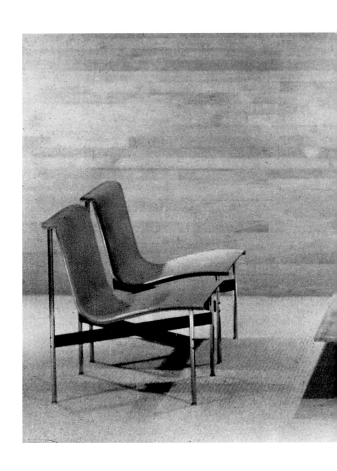

Divano, con gambe in acciaio cromato, legamenti in metallo smaltato nero, imbottitura in gomma piuma rivestita in tessuto di lana su intelaiatura in lamine elastiche di metallo smaltato nero.

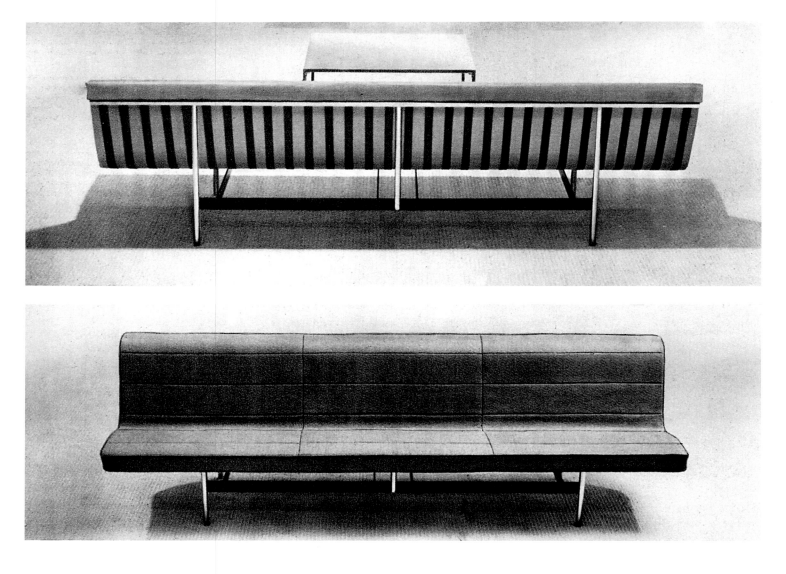

Disegnati da William Katavolos, Ross Littel, Douglas Kelley per Laverne di New York, questi mobili sono caratteristici fra le produzioni di serie americane perchè di forme e materiali preziosi, marmo di Carrara, alluminio anodizzato oro, cuoio e cristallo e di finitura molto accurata. Il loro disegno si rifà agli schemi dell'epoca illustre che segnò il gusto del tubo cromato e del cristallo in una composizione rigida e elegante: trasferiti e semplificati nella serie, sono i mobili « formal » di oggi.

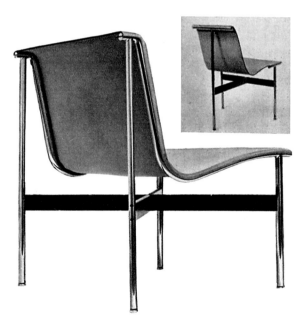

In alto alla pagina: tavolo da pranzo e tavolino da caffè con piano in marmo bianco di Carrara e gambe in tubo di alluminio anodizzato oro.

Sedia a tre gambe con sedile in cuoio fissato alla struttura in alluminio cromato, crociera a T in metallo smaltato nero; poltroncina a quattro gambe con le stesse caratteristiche della sedia, e crociera a X.

Poltroncina da riposo, con la stessa struttura della sedia e crociera a X, in alluminio cromato e sedile in gomma piuma rivestito in pelle, poggiante su intelaiatura in lamine elastiche di metallo smaltato nero.

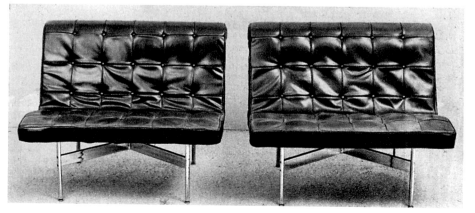

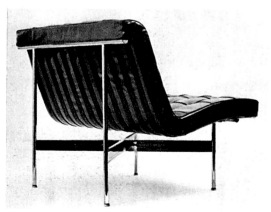

Tre tavolini
per la serie

**Sergio Asti e
Sergio Favre, arch.tti**

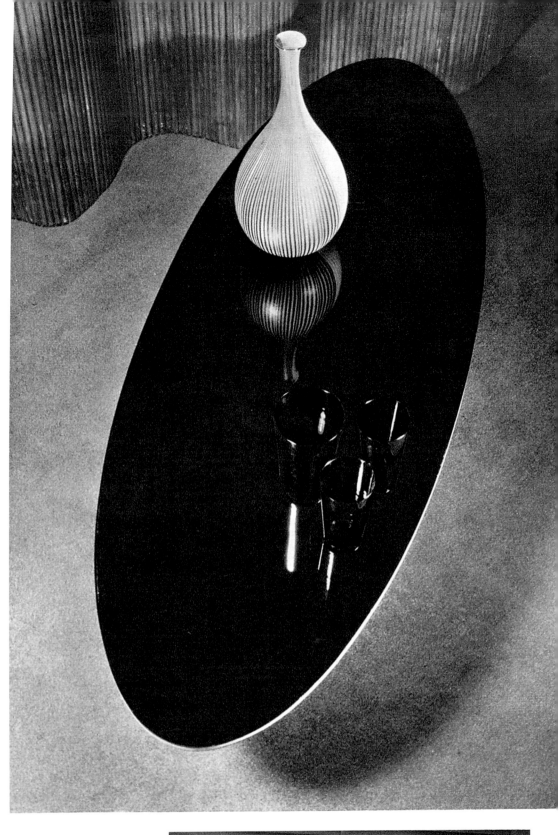

*Tavolino basso, con piano ellittico
in formica nera, e sostegni in ottone
brunito.*

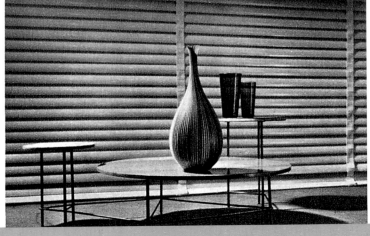

*Tavolino composito, a tre piani ro-
tondi di diversa altezza, in formica
nera, noce e panno rosso: struttura
in ottone brunito.*

Tavolini esagonali, in mogano, formica nera, panno turchese; avvicinati compongono una superficie unica.

foto Casali

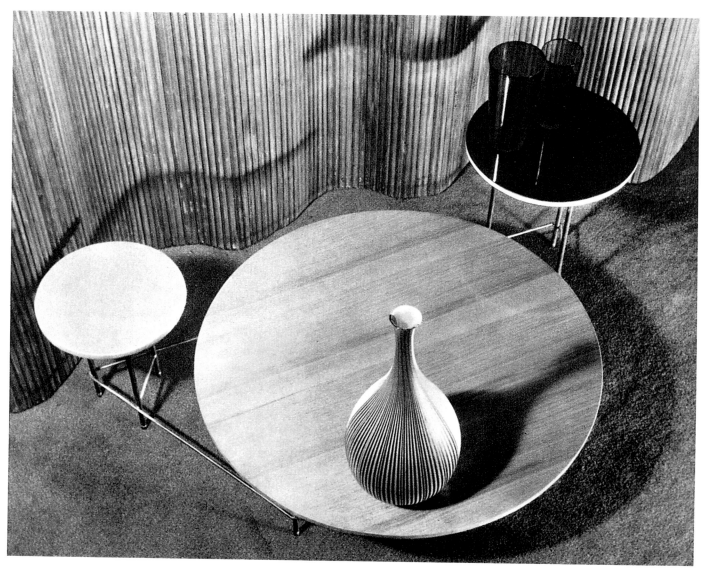

Sotto: due fotografie che presentano le maniglie in differenti aspetti e che mettono in evidenza il valore plastico dei pezzi.

Sopra: tre tipi di maniglie in lega leggera, disegnate da Marcello Nizzoli.

Marcello Nizzoli: maniglie in lega leggera

Marcello Nizzoli ha disegnato e realizzato queste interessanti nuove maniglie in lega di alluminio. I lettori conoscono già le altre famose realizzazioni di Nizzoli legate al nome delle macchine Olivetti. Nello stile del disegno e nel significato delle forme noi ritroviamo sviluppati qui alcuni principi già espressi nella leva del carrello della Lexicon e della Lettera 22. Il valore del disegno è legato non solo alla funzione ma derivato da una sensibilità per particolari forme modellate e aderenti alla mano nel suo movimento.

A sinistra valvola automatica e interruttori ad incastro realizzati dalla C.G.E. costituiti da placche standard per ogni tipo di apparecchio a pulsante, a leva, ecc.

"lavatex"
il tessuto protetto
al polivinile

è un prodotto

flexa

FLEXA INDUSTRIA MATERIE PLASTICHE S. p. A.
MILANO - VIA MONTE GENEROSO 6a - TEL. 991.048 - 991.149

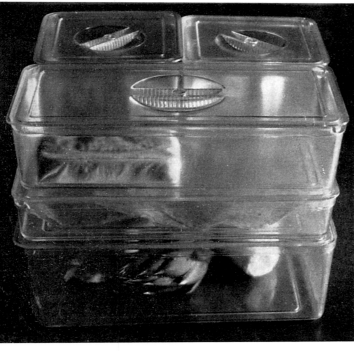

Piccola caraffa di produzione americana in polistirolo infrangibile: il becco leggermente svasato rende impossibile, in qualsiasi modo si versi il liquido contenuto, lo sgocciolamento all'esterno del recipiente.

Nel campo degli oggetti in materiale plastico per la casa è interessante vedere come le materie vadano ogni giorno perfezionandosi nelle caratteristiche tecniche e le forme vadano ogni giorno perfezionandosi nell'adeguarsi agli usi: forme e materie in una evoluzione rapida quale non è mai avvenuta.

Gli oggetti che presentiamo qui sono tutti significativi per qualche innovazione: vengono in parte dagli Stati Uniti e sono presentati in Italia dalla Kartell (i bicchieri e la piccola caraffa in polistirolo) e in parte sono fabbricate direttamente in Italia (le scatole per frigorifero) dalla Kartell di Milano.

Le diverse materie — resistenti, infrangibili, trasparenti — e le diverse forme — che perfezionano gli usi — sono descritte nelle didascalie.

Scatole per frigorifero in polistirolo antiurto, assolutamente infrangibili. Il coperchio, invece dei soliti manici, ha una incavatura zigrinata e circolare al centro, ed è inoltre dotato, negli angoli, di sfiatatoi che permettono l'aereazione.

Bicchieri di produzione americana polistirolo trasparente, in colori centi e cristallini, sono doppi e h no una intercapedine d'aria tra le d pareti che permette per diverse la conservazione di bevande calde redde.

domus 290
January 1954

Colour and Function of Plastic Materials in the Home | Plastic kitchen storage containers, pitcher and glasses manufactured by Kartell and shown in a kitchen setting

460

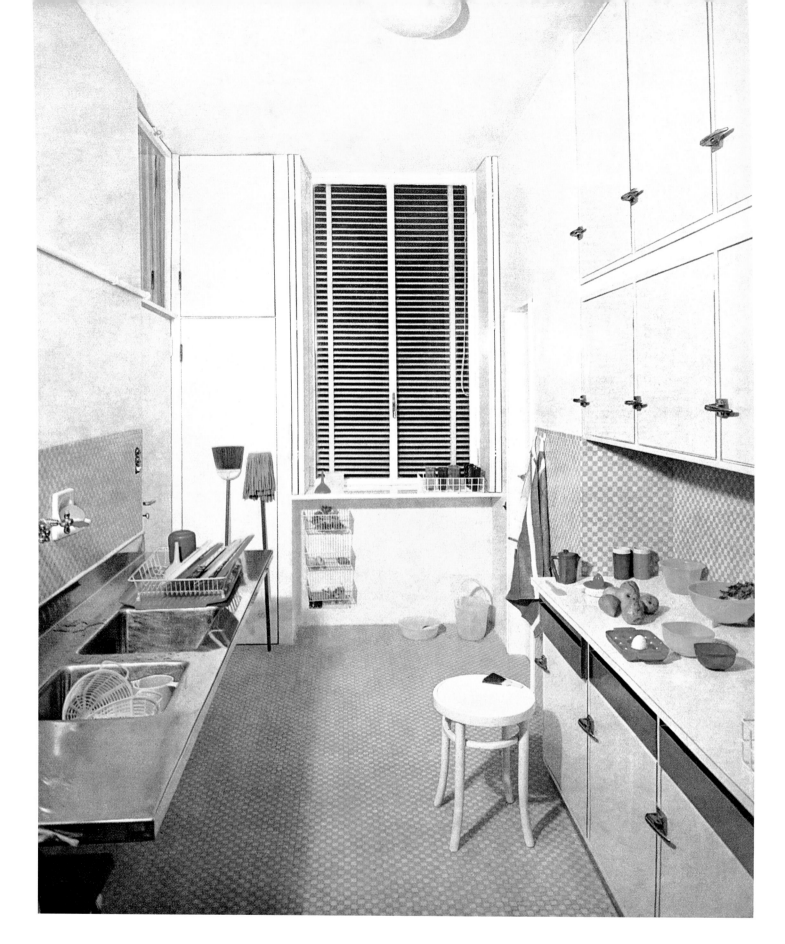

getti in materia plastica in una cu-
. In politene sono la caraffa e lo
ainsalata nell'acquaio, il secchio
catino sul pavimento, la scatola
onda e l'imbuto sul davanzale, le
ole quadrate sul ripiano dell'ar-
io. In polistirolo sono i vassoi

nell'acquaio, i bicchieri sul davanza-
le, la caraffa antigoccia e i portauovo
sul ripiano, le spazzoline e le scope.
In filo di ferro rivestito in cloruro
di polivinile sono lo scolapiatti, il
portaverdura, il cestino. Prodotti Kar-
tell, Milano.

foto Marvin Rand

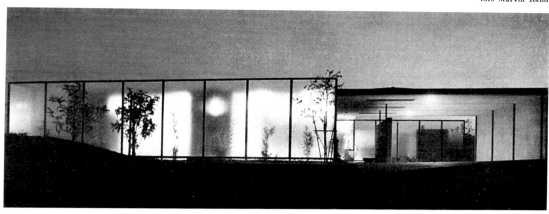

Esilità della struttura metallica in vista e profondità della trasparenza sono l'essenza di questa costruzione.
Un lungo schermo all'aperto, in vetro opaco, isola uno spazio all'aperto davanti alle camere da letto; gli alberi sono disposti al di qua e al di là dello schermo, per giovarsi del gioco della semitrasparenza.

La casa tipo 1953 di " Arts and architecture "

Craig Ellwood, arch.

Questa è la più recente delle case tipo costruite per iniziativa della rivista americana « Arts and Architecture »: abbiamo già illustrato qualcuna delle precedenti case di « Arts and Architecture », le più famose, quelle progettate da Eames e Saarinen; e la casa tipo progettata da Breuer per il « Museum of Modern Art », questi esempi corrispondono alla viva tendenza americana al perfezionamento e alla definizione di un tipo anche per l'abitazione; o almeno a prospettarne il proble-

ma, tecnico formale ed economico insieme.
Queste case sono indicative della tecnica e della moda americana nel loro grado più avanzato, entro i limiti della produzione in serie.
Questa, voluta da « Arts and Architecture », realizzata con il contributo della produzione, progettata da Craig Ellwood, esposta al pubblico di Los Angeles, sorge su una collina al limite della città, con vista sulla città: è costruita con materiali, finiture e

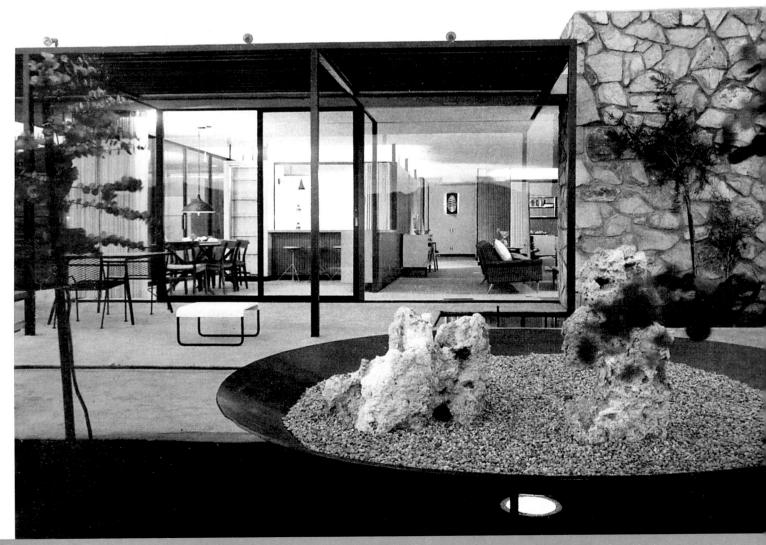

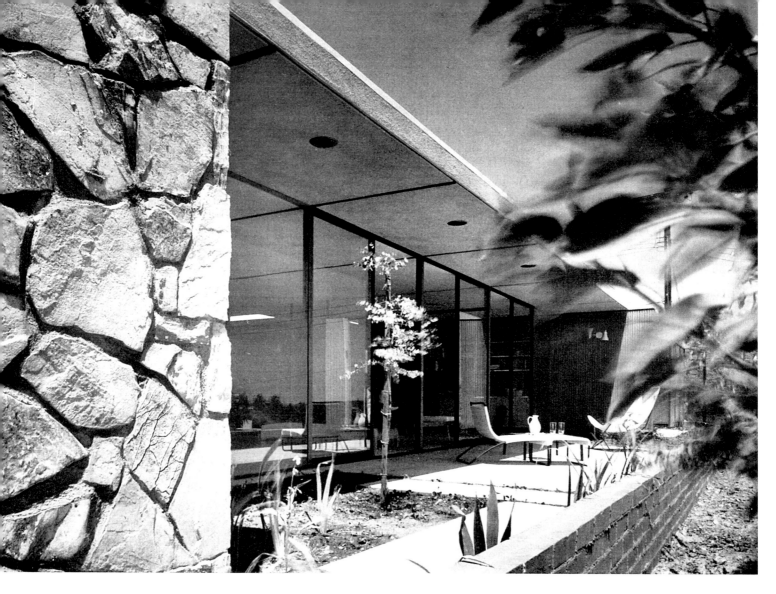

Il classico contrasto fra la pietra a vista, in bei massi irregolari, e le superfici in cristallo: notare il muretto bassissimo di separazione fra il giardino da abitare e il giardino da percorrere.

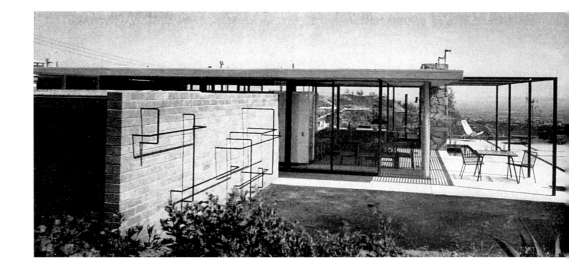

Sotto, sul muro in mattoni che isola i cortili, una composizione in bacchette di ferro e loro ombre, decorazione mutevole. Si noti in questa foto come il tetto sia distaccato dalle pareti interne.

Translation see p. 564

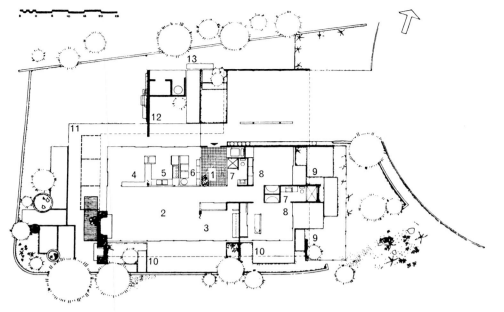

foto Marvin Rand

La pianta, dettata dalla struttura r
dulare: uno spazio rettangolare u
co, diaframmato da schermi; cuc
aperta, dentro il soggiorno. Non j
ciata e retro, ma pareti vetrate su
ti i fronti, poichè la vista è bella
tutti i fronti; i locali di abitazi
hanno almeno una parete vetrata; l
gresso è al centro e tutte le sta
vi comunicano direttamente. U
schermo esterno di vetro (a est)
pergolato (a ovest) e muri usce
raccordano l'interno all'esterno.

1 ingresso
2 soggiorno
3 televisione
4 pranzo
5 cucina
6 lavanderia
7 bagno
8 letto
9 cortile
10 terrazza panoramica
11 soggiorno all'aperto
12 cortile bambini
13 cortile servizio

attrezzature di qualità, per un
sto indicato come « ragionevole
Su un modulo di un metro cir
la struttura è in metallo a tr.
e tubi di sezione quadra, risult
più pratici — per costo, peso,
cilità nelle giunture e dettagli
dei tubi a sezione H usati di s
to; le pareti vetrate scorrev
con telaio metallico, si adatta
direttamente alla struttura.
L'esilità della struttura metall
in vista, e la profondità della t
sparenza danno in effetti l'ess
za di questa costruzione.

Materiali base, oltre ferro e v
tro: cemento, muro in mattoni
pietra, intonaco, legno in pann
li di compensato di abete. Co
ri: nero, bianco, terracotta.
Sistemazione del terreno estern
la casa è circondata da pavime
tazione a terrazza in cui è ins
rita una vasca: il cortile per
bambini, il cortile di servizio e
garage sono isolati da pareti
mattoni; giardino molto semp
ce, circondato da eucaliptus c
lo ripareranno dal vento, pian
to a piante tipiche californian
e delimitato da un muretto bass
tre grandi piatti di metallo, s
levati dal suolo, distribuiti n
giardino, contengono acqua, sa
bia e piante di coltivazione sp
ciale. Uno schermo isolato, in v
tro opaco, isola uno spazio all'
perto davanti alle camere da le
to, così che ognuna di esse ha
suo proprio giardino ravvicinat
Pianta della casa: pianta retta
golare, a spazio unico diafra
mato da schermi parziali: cor
posizione ad elementi interi, o
sia soffitto continuo, distacca

domus 291
February 1954

**1953 'Arts and Architecture'
Case Study House**

Case Study House No.16 in Bel Air, California, designed by Craig Ellwood: floor plan,
exterior space, entrance hall and bedroom

464

L'ingresso, al centro della casa, illuminato da una apertura a soffitto. Pavimento in mattonelle e stuoia, pareti in pannelli modulari in compensato d'abete, che si ripetono nel resto della casa. Le porte, in legno, sono a tutt'altezza, secondo la composizione di questa architettura ad elementi interi, a unità-parete.

Ognuna delle due camere da letto ha un proprio giardino, isolato dallo schermo in vetro opaco; la parete in vetro della stanza è scorrevole.

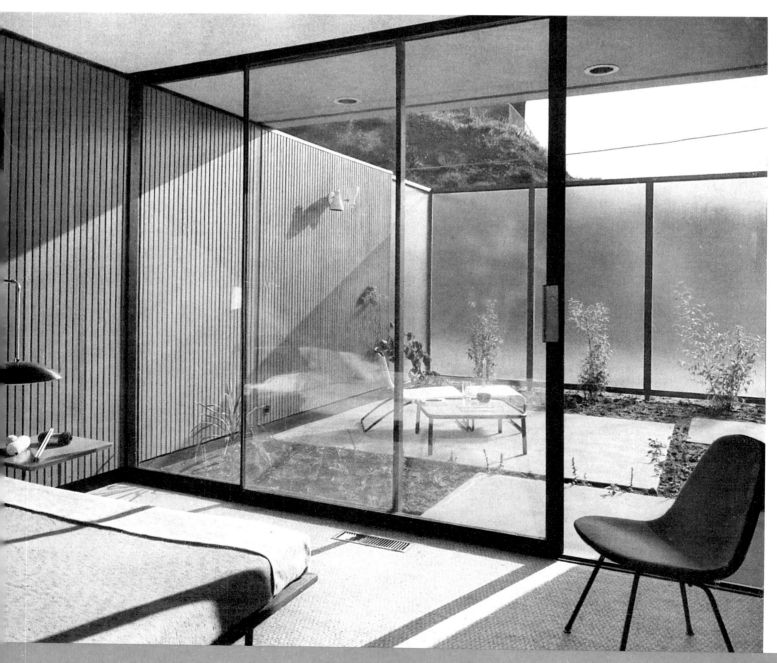

Translation
see p. 564

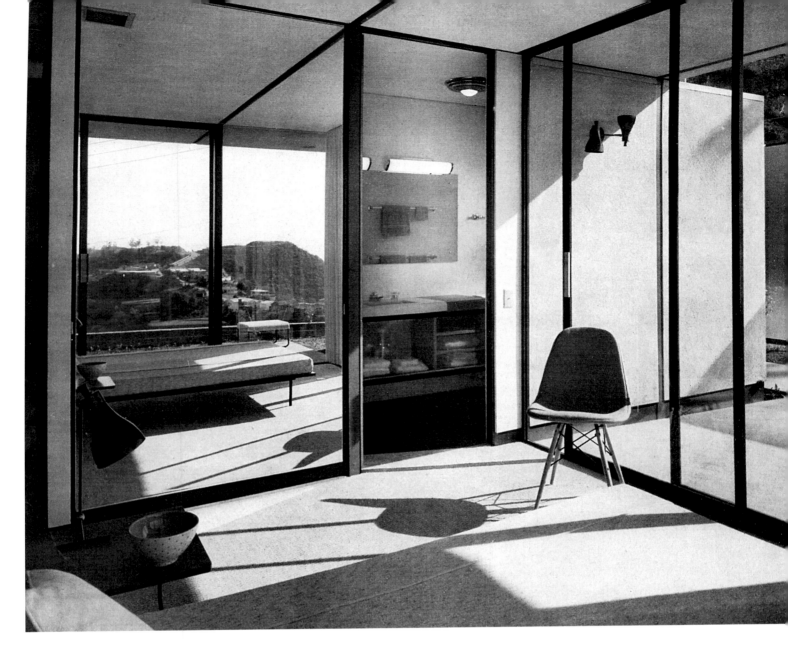

dalle pareti verticali, pavimento continuo, pareti totali in vetro o in pannelli di abete, porte a tutt'altezza; pareti interne proseguono all'esterno al di là del perimetro vetrato, senza mutamento; identità di materiali fra interno e esterno; il tetto copre una superficie di circa 3200 piedi, la casa vera e propria una superficie di 1750; le due camere da letto e i due bagni, di superficie minima; massimo spazio dato al soggiorno in cui una parete a fisarmonica può isolare una stanza TV o per ospiti; ingresso abbastanza grande, al centro, cui tutte le stanze comunicano direttamente; cucina e lavanderia aperte, ossia non ambienti veri e propri ma spazi delimitati dai propri mobili, entro il soggiorno stesso; riscaldamento a pannelli radianti; un perimetro di riscaldamento esterno evita la dispersione di calore dalle superfici di vetro.

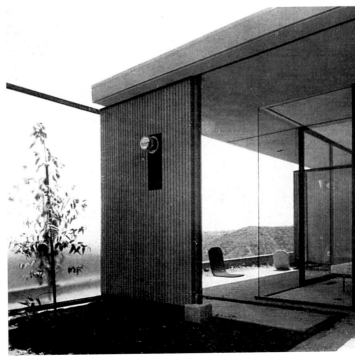

Una camera da letto, in parte rifle
sa nella parete a specchio, parete g
revole che nasconde un closet. Si n
ti come il soffitto sia interrotto i
corrispondenza delle travi per mett
re in evidenza al completo il retico
della struttura metallica. Sedia
Eames.

Tra la parete in legno, isolata, e
parete di vetro della camera da let
un passaggio coperto. Sedia da pa
mento in metallo, tela e gommapium

domus 291
February 1954

1953 'Arts and Architecture'
Case Study House

Case Study House No.16 in Bel Air, California, designed by Craig Ellwood: bedroom and detail of wooden and glass walls, views of living room, dining area, kitchen/laundry and bathroom

466

foto Marvin Rand

Craig Ellwood, arch.

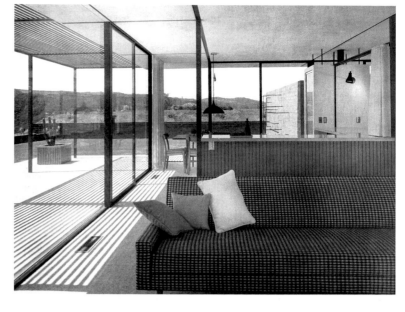

Il soggiorno; il pavimento è coperto in continuità da stuoia; il soffitto è visualmente continuo in tutta la casa, superficie unica in intonaco bianco, solo segnata dalle interruzioni in corrispondenza delle travi, e dalle luci incassate. Il camino in pietra ha una bocca anche all'esterno, che funziona da forno per gli arrosti all'aperto. Mobili di Frank Bros.

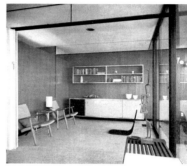

Scorcio dal soggiorno al pranzo; il tavolo è al di là del banco di separazione cui è addossato il divano; la cucina a destra. A sinistra la pettoia esterna in griglia metallica che ombreggia un po' il soggiorno. Il divano è di Edward Frank.

La parete lunga del soggiorno; gli schermi di separazione non arrivano a toccare il soffitto e a chiudere e interrompere lo spazio; e uno zoccolo arretrato fa sì che sembrino distaccati anche dal pavimento.

L'angolo per la televisione, nel soggiorno; nello scaffale a parete sono installati televisione, radio, grammofono, altoparlante, portadischi. La televisione può essere comandata da lontano, da comandi inseriti nelle pareti. Isolato dal soggiorno con la parete scorrevole a fisarmonica, questo ambiente può servire da camera degli ospiti.

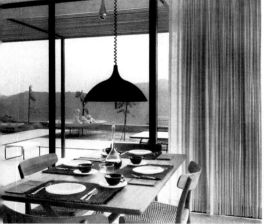

Craig Ellwood, arch.

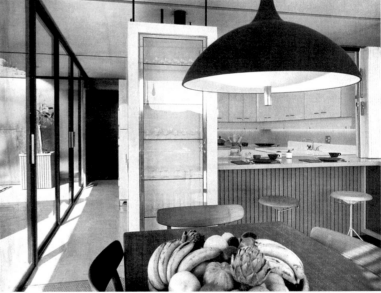

La cucina e la lavanderia non sono locali veri e propri, ma spazi definiti dalla disposizione dei mobili: aspiratori di aria eliminano gli odori dei cibi in preparazione.
Le pareti vetrate di questi ambienti si aprono sul cortile dei bambini e sul cortile di servizio. Elementi in metallo laccato bianco, e piani di lavoro rivestiti in laminato plastico.

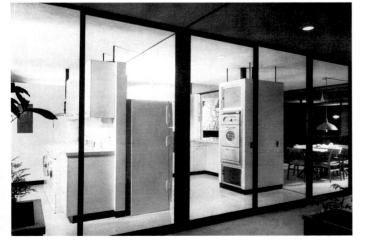

Un banco rivestito in legno, e una paretina scorrevole a fisarmonica, separano la cucina dal tavolo da pranzo. La lampada sul tavolo è di produzione finlandese.

Il bagno, con rivestimento in piastrelle bianche, nere e terracotta.

foto Marvin Rand

Translation see p. 564

467

x

Y Z

Oggetti in laminati sottili

Ettore Sottsass Jr.

Vasi in compensato sottile, piegato e incollato.

Questi nuovi oggetti, e le loro forme sono nati da una idea, l'idea di voler usare compensati sottili (come sono quelli per aviazione, composti di cinque strati per uno spessore di un millimetro e mezzo o lastre sottili di materia plastica o di alluminio, senza la necessità di stampi costosi e sfruttando per la necessaria resistenza le curve e l'elasticità propria del materiale. Tutto questo è stato possibile con un accorgimento semplice come l'uovo di Colombo (vedi illustrazioni x, y, z).

foto Casali Domus

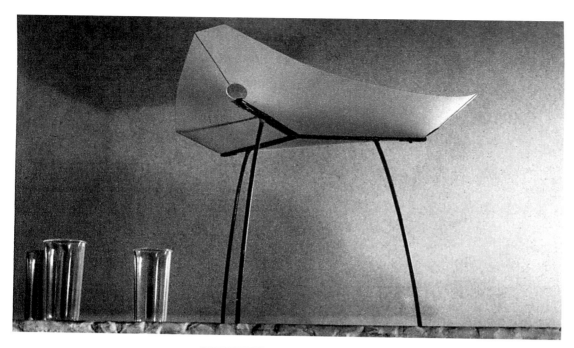

Ettore Sottsass jr.

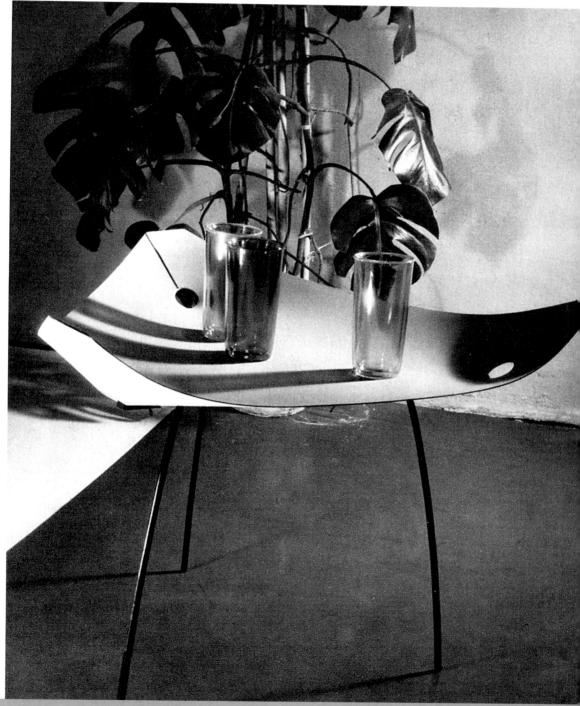

I vasi e il tavolino in compensato sottile, nascono dallo stesso procedimento, e le forme che sono uscite dall'applicazione diretta di questa semplicissima idea sono quanto mai eleganti e moderne. Perchè non è detto che le forme quando nascono da precise necessità economiche o meccaniche debbano esprimere economia e meccanica: le esigenze di questo tipo hanno margini molto larghi, e esse stesse subiscono un'evoluzione. In questo caso un modo nuovo per ottenere economia e semplicità meccanica detta forme morbide e dinamiche: qui le curve non sono barocchismi gratuiti ma necessità strutturali, perchè i laminati resistono soltanto se la curva nasce dall'elasticità naturale piuttosto che da una compressione forzata.

Può essere un modo nuovo per costruire mobili ed una infinità di oggetti. La Kartell di Milano, ad esempio, ha messo allo studio lo sviluppo di questa idea per realizzazioni in materia plastica sul piano industriale. Procedimento e modelli in compensato, alluminio e materia plastica, sono depositati.

Translation
see p. 564

Wilhelm Wagenfeld

Lampade in vetro opaco, variazioni sulla forma del globo; prodotte dalla Glashüttenwerke Peill und Putzler, Düren.

George Nelson

Lampada di grandi dimensioni e di leggerissimo peso, di ispirazione giapponese e di realizzazione tecnicamente originale, in materia plastica trasparente soffiata su una gabbia in filo metallico: prodotta dalla Howard Miller di New York.

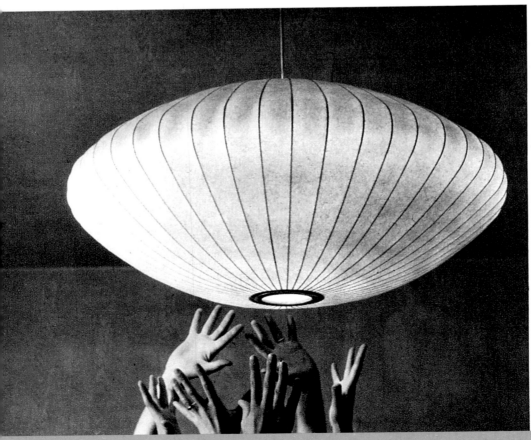

domus 291
February 1954

German Lights, American Lights

Opaque glass lights designed by Wilhelm Wagenfeld for Peil & Putzler glassworks and *Bubble* lights designed by George Nelson for Howard Miller

470

PORSCHE

La vettura sportiva del mondo elegante

AUTO-GERMA s. r. l.

VIA EMILIA PONENTE 10 - BOLOGNA

Televisione e ambiente

Vittorio Garatti
Nathan H. Shapira

La penetrazione della TV nella casa d'oggi, assumendo un ritmo sempre crescente, pone l'architetto davanti a due problemi:
— espressione formale dell'apparecchio televisivo.
— inserimento della TV nella casa.
Il problema del linguaggio formale dell'apparecchio televisivo è ancora aperto: la soluzione esistente, decisa forse soprattutto da ragioni economiche, non arricchisce la casa con una nuova espressione corrispondente al nuovo mezzo; essa è piuttosto una scatola da imballaggio anzichè una forma adeguata, in quanto studiata, per il nuovo apparecchio, e questa rassomiglianza erronea con l'aspetto di una radio dotata di uno schermo, determina il pubblico e qualche volta anche i disegnatori ad inserire l'apparecchio TV quasi sempre nell'angolo di divertimento del soggiorno, cioè vicino al bar, al pick-up ed alla radio.

Oggi esistono tre tipi generali di ricevitori televisivi:

a visione diretta, cioè quelli nei quali l'immagine è veduta direttamente come appare sullo schermo; a visione indiretta nei quali l'osservatore vede l'immagine riflessa dalle schermo su uno specchio a proiezione; l'apparecchio presenta con un sistema ottico speciale, una immagine molto ingrandita (4,5 × 6 m.) e molto più luminosa, sì da essere adoperato nelle grandi sale con molti spettatori.

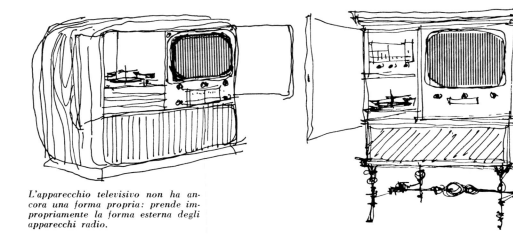

L'apparecchio televisivo non ha ancora una forma propria: prende impropriamente la forma esterna degli apparecchi radio.

Qui ci occuperemo degli apparecchi TV a visione diretta, cioè quelli che hanno la maggiore diffusione sul mercato.

Come è composto un apparato TV a visione diretta? Parlando genericamente il ricevitore televisivo consta di tre parti:

lo schermo, che è un tubo vacuo con un lungo collo, che contiene una lastra di mica, coperta da milioni di particelle sferiche d'argento, sulla quale le lenti frontali formano l'immagine con l'aiuto di una corrente elettronica scattata dal fucile elettronico che si trova nel collo del tubo. Il tubo deve essere ben fissato alle due estremità e nello stesso tempo facilmente spostabile. Per dare allo schermo una maggiore resistenza alla pressione interna, lo si è curvato ed attrezzato con una lente di sicurezza supplementare, in vetro o materie plastiche.

Lo chassis, l'elemento che porta le valvole, che riceve, amplifica o corregge l'immagine ed il suono. Il suo riscaldamento richiede un accurato studio della ventilazione. I comandi sono allegati allo chassis e la immediata vicinanza dello schermo aiuta una chiara ricezione. Gli studi per fissare l'apparecchio TV in una struttura della casa e la necessità di trovarsi ad una certa distanza dallo schermo nel momento in cui si regola l'immagine, hanno posto il problema dell'allontanamento del quadro di comando dallo chassis. L'opinione degli ingegneri su questa distanza varia dai 60 cm. ai 2,5 m., comunque, l'allontanamento dello schermo richiede una attrezzatura supplementare;

l'altoparlante, che diffonde il suono in sincronia con la immagi-

Per un apparecchio televisivo delle minori dimensioni 14 pollici, ossia 356 mm. (diagonale dello schermo) installazione su una struttura in legno e ferro, mobile a rotelle, per trasportarlo al momento buono nella zona della casa più adatta allo spettacolo.

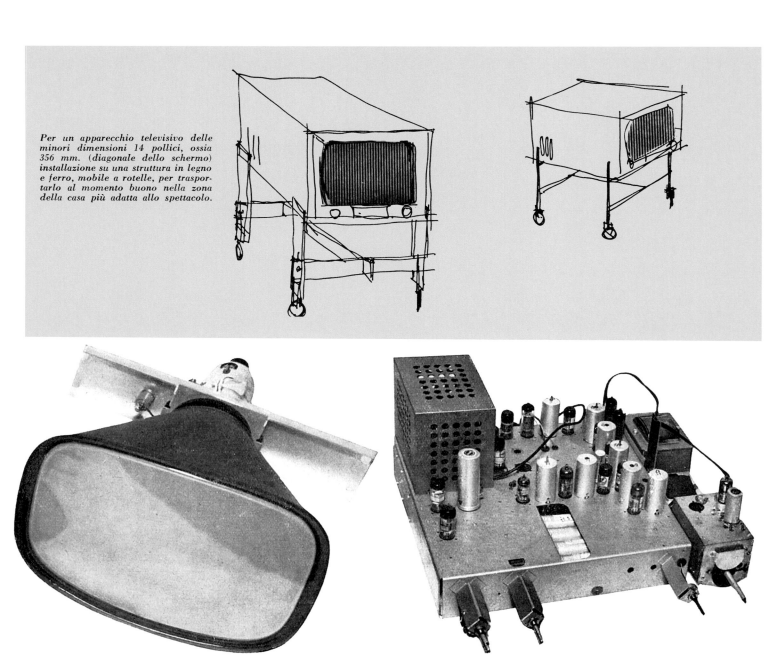

Translation
see p. 565

473

ne; logicamente il suo posto più adatto sarebbe nell'immediata vicinanza dello schermo; ragioni di acustica permettono però anche il suo spostamento o meglio ancora un sistema di due altoparlanti che offrono una migliore selettività del tono.

La soluzione oggi in uso di una forma che chiuda questo complesso è come abbiamo accennato la scatola a schermo e bottoni che spinge il pubblico a considerarla come una radio arricchita ed a inserirla nella casa nello stesso modo.
È giusto considerare l'apparecchio di TV come una radio?
Il raggio di azione della TV è limitato, e così il numero degli spettatori della TV sarà sempre minore di quello della radio. Ma la TV richiede per gli spettatori una disposizione particolare nell'ambiente. Il problema che l'architetto è chiamato a risolvere è come inserire la TV nella casa per ottenere il più grande numero di posti con buona visibilità e con la massima comodità.
Una soluzione parziale, specialmente valida per i piccoli appartamenti, sarebbe dare all'apparecchio televisivo una possibilità di spostamento, prendere perciò una struttura portante, mobile: questa soluzione è possibile per il più piccolo tipo di ricevitore televisivo, cioè quello di 14 pollici (356 mm). I tipi generalmente in uso sono apparecchi di 14 pollici (356 mm), 17 pollici (432 mm) e 24 pollici (610 mm); questa dimensione è data dalla diagonale dello schermo.
Generalmente, viste le necessità di visibilità e la costituzione complessa dell'apparecchio di televisione, la migliore soluzione per l'inserimento della TV nella casa è la creazione di un ambiente per contemplazione; anche la TV come il camino crea un suo ambiente. L'esempio qui presentato, illustra la creazione di un simile ambiente tra il pranzo ed il soggiorno di un appartamento.
L'uso dei sedili senza gambe, permette due livelli di visibilità ed aumenta in tal modo il numero dei posti con buona visibilità; aggiungendo anche un gradino nel pavimento si può introdurre un livello di più per maggiorare ancora il numero dei posti.
Lo sviluppo della televisione è diverso da quello della radio; dal primo modello di radio, grande ed ingombrante, siamo arrivati ad una infinità di tipi tascabili; la immagine televisiva, al contrario, iniziata con le dimensioni ridotte di 23 cm per 31 cm, mira a perfezionarsi ed espandersi; richiederà in conseguenza uno spazio ben definito nella casa.

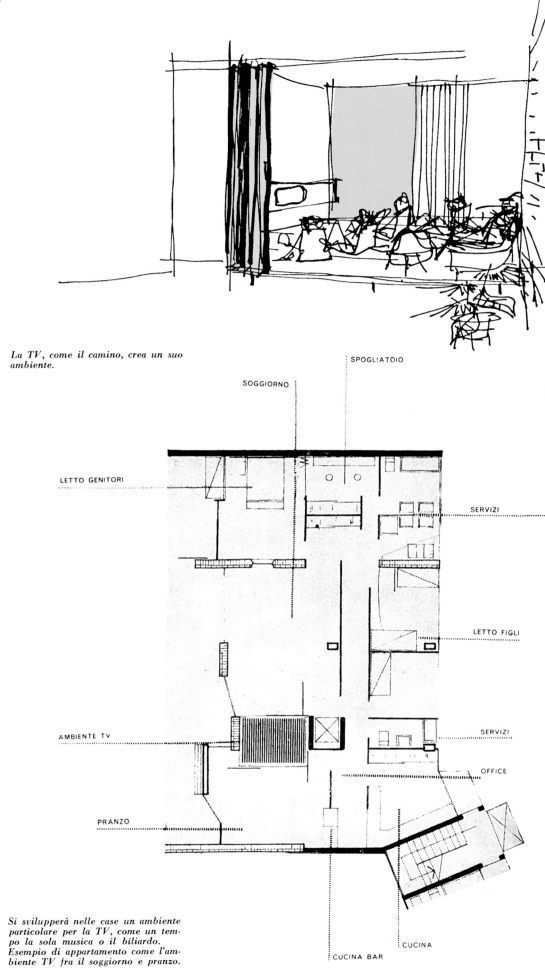

La TV, come il camino, crea un suo ambiente.

Si svilupperà nelle case un ambiente particolare per la TV, come un tempo la sola musica o il biliardo.
Esempio di appartamento come l'ambiente TV fra il soggiorno e pranzo.

T.V

SOGGIORNO

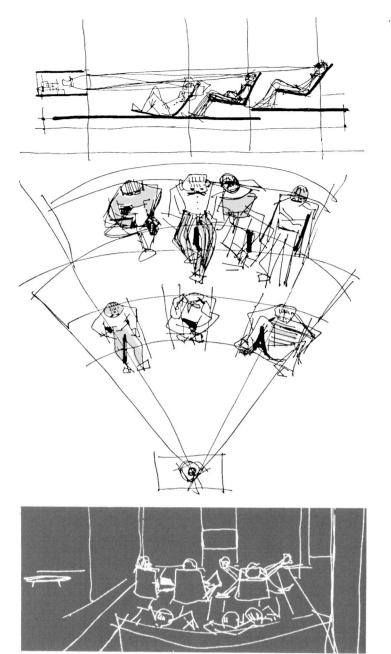

PRANZO

CUCINA BAR

Schemi di un ambiente per televisione: situato fra il pranzo e il soggiorno, separato da questi per mezzo di pareti scorrevoli, dotato di due livelli nel pavimento e di sedili senza gambe.

FORMA DELL APPARECCHIO A VISIONE DIRETTA *

INSERIMENTO DELL APPARECCHIO A VISIONE DIRETTA *

NECESSITÀ FUNZIONALI

NECESSITÀ FORMALI

RACCHIUDERE — IL TUBO — LO CHASSIS — L'ALTOPARLANTE

STACCARE — IL COMANDO

NUOVA ESPRESSIONE CORRISPONDENTE AD UNA NUOVA FUNZIONE

L'APPARECCHIO TV DI DOMANI

= CREAZIONE DI UN AMBIENTE

Translation see p. 565

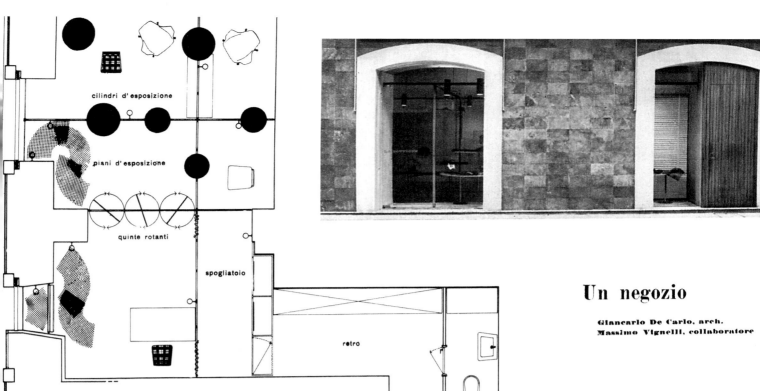

cilindri d'esposizione

piani d'esposizione

quinte rotanti

spogliatoio

retro

Pianta: nei due vani aperti sulla strada una struttura metallica ortogonale definisce una zona di esposizione, una di studio, e uno spogliatoio, separati da quinte fisse o girevoli, e da tende.

Un negozio

Giancarlo De Carlo, arch.
Massimo Vignelli, collaboratore

Un negozio a Bari. Nell'interno, lasciato intatto l'ambiente murario — due vani con volte a crociera — tutto l'apparato di esposizione è articolato in una incastellatura metallica indipendente: sotto le volte imbiancate a calce si stabilisce così un ambiente diverso, e fantastico, movimentato dalle quinte rotanti, dagli specchi, dalle diverse altezze dei cilindri sospesi. Secondo un criterio di esposizione adatto alla natura degli oggetti da esporre, pochi e diversi — calzature e vestiario — si trattava di rompere lo spazio e di ricostruirlo con elementi mobili e fantastici, in cui gli oggetti esposti comparissero come centri di richiamo in posizione inattese.

Non ordine, allineamento, ranghi: ma sorpresa e movimento (al contrario, si potrebbe dire, del fronte del negozio, piano fermo e composto, inquadrato da due aperture uguali sulla strada popolosa e disordinata).

Interno del negozio: i pannelli rotanti sono su un lato decorati con una tempera di Mario Tudor, sull'altro sono rivestiti da specchi.

L'ingresso del negozio; rivestimento in bardiglio opaco, stipiti in pietra di Bisceglie. Una delle due luci è divisa a metà da un pannello di legno contenente la porta di accesso ai piani superiori: l'altra metà è a vetrina.

Interno del negozio: nello spazio libero e intatto fra le superfici murarie una struttura metallica indipendente porta tutti gli accessori: le quinte rotanti, i riflettori, i cilindri in plexiglas per l'esposizione interna.

Rottura dello spazio: il movimento degli specchi sulle quinte rotanti moltiplica lo spazio e lo scompone in visioni continuamente nuove. →

Negozio a Bari
Giancarlo De Carlo, arch.

Particolare di un cilindro in plexiglas per l'esposizione interna: nei cilindri bassi sono colorati i fondi, nei cilindri alti sono colorati i coperchi. L'insieme è sempre trasparente e gli oggetti sono visibili da tutti i punti.

Nell'interno lo spazio è stato dunque organizzato come appare nella pianta: la struttura metallica ortogonale è disposta sul piano di imposta delle volte e sostiene le quinte rotanti, le tende, i riflettori, i cilindri di plexiglas per l'esposizione.

In questi cilindri trasparenti con fondo o coperchio colorato e tiges verniciate di nero, sono esposti gli oggetti, che possono così essere visti dall'alto, dal basso o ad altezza d'occhio. Altri oggetti sono esposti su piani a settore di corona circolare che partendo dalle vetrine si snodano dentro il negozio, e sono in compensato di betulla su sostegno in tubo verniciato di azzurro e base di ghisa nera. Le quinte sono da una parte decorate con un dipinto a tempera del pittore Mario Tudor su fondo viola, nero, rosa, marrone; dall'altra rivestite da specchi. I riflettori sono neri; le pareti sono bianche; il pavimento è in mocchetta rossa. La tenda che separa lo spogliatoio è in cintz verde e in marmo verde su sostegno metallico è il basso tavolo fra le poltrone.

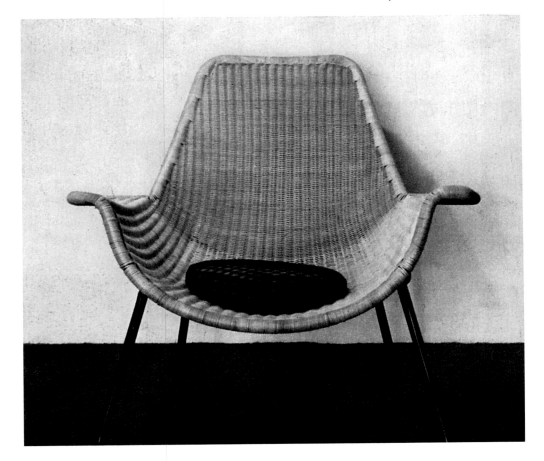

La poltrona: la struttura è metallica e il rivestimento è in vimini.

domus 292
March 1954

A Shop

Shop in Bari, Italy, designed by Giancarlo De Carlo and Massimo Vignelli: *Plexiglas* display unit, armchair, mirrored room divider

478

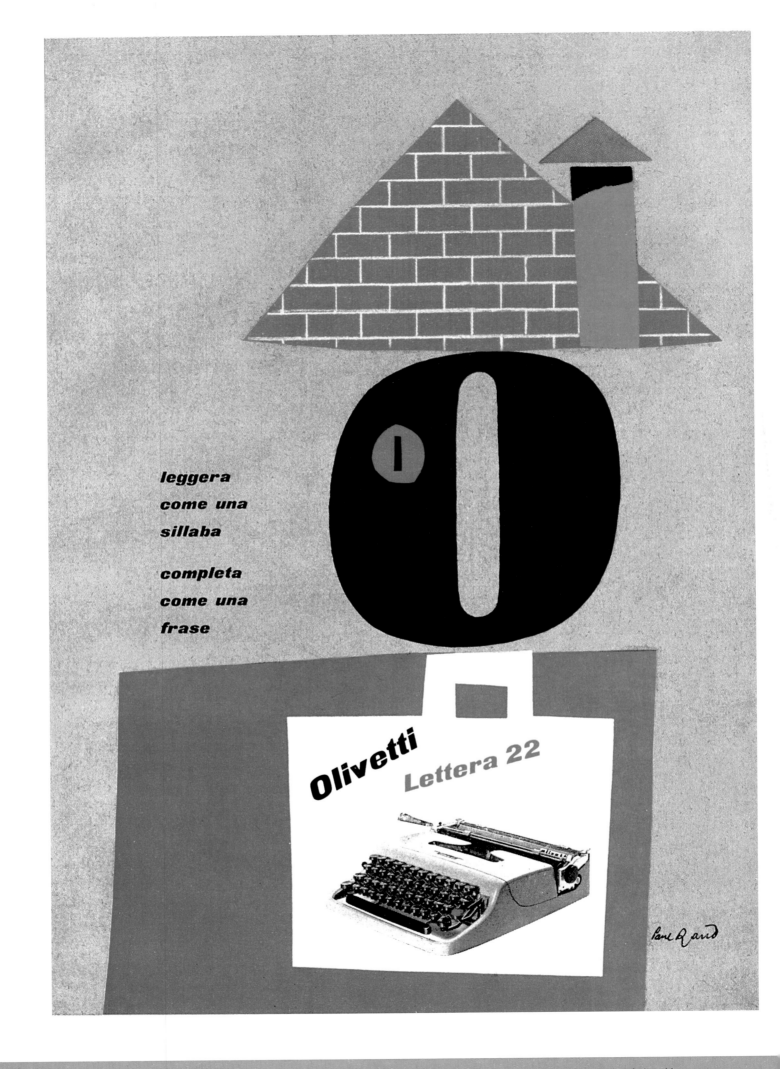

leggera
come una
sillaba

completa
come una
frase

Olivetti Lettera 22

Paul Rand

Olivetti advertisement designed by Paul Rand showing *Lettera 2* typewriter designed by
Marcello Nizzoli

L'interesse americano per l'Italia

Gio Ponti

In alcune pagine di questo fascicolo sono presentati dei nuovi mobili italiani, mobili progettati per una nuova iniziativa americana, Altamira di New York.

Questo episodio — che si aggiunge ai precedenti di Knoll e di Singer che sono stati i primi e più ragguardevoli enti commerciali americani rivoltisi agli architetti italiani riconoscendo i caratteri interessanti delle loro creazioni — si collega, nelle sue proporzioni, all'interesse attuale degli americani per la produzione italiana, interesse che ci suggerisce alcune osservazioni.

Gli osservatori americani, hanno dedicato la loro attenzione a quelle che essi chiamano successive rinascite delle attività artistiche italiane e che noverano accanto alla architettura, all'arredamento e alla produzione d'arte, scultura, pittura, cinema e quel disegno industriale che si è imposto all'attenzione delle produzioni automobilistiche mondiali attraverso l'opera di Pinin Farina, di Ghia, di Revelli, della Touring (con la Lincoln « Italia ») e specie attraverso le universalmente ammirate affermazioni della Olivetti.

Queste successive rinascite non sono altro che una « facoltà di rinascita » nella quale si può riconoscere una *continuità* di vocazione italiana. Agli americani essa è apparsa più improvvisamente e vistosamente nel secondo dopoguerra: a noi spetta identificarne più lontane e più vere radici.

Dopo un periodo quasi universalmente accademico, nel quale l'Italia era sulla scia formale appunto di accademismi che si manifestavano negli episodi « esposizioni universali » (Parigi), o riflettevano le suggestioni floreali dello « stile liberty » (Londra), è in coincidenza con le prime Triennali d'arte applicata (allora effettuate alla Villa Reale di Monza) che l'Italia si è inserita con affermazioni *effettive*, cioè produttive e con caratteri e personalità suoi, nel grande movimento di rinnovamento stilistico del mondo intero. Avanti la prima guerra mondiale era il tempo o di precursori isolati, come il d'Aronco, o di movimenti clamorosi e importantissimi, come i manifesti di Sant'Elia per l'architettura e di Boccioni per le arti, che il futurismo di Marinetti scatenò, aprendo prospettive maggiori e indipendenti agli spiriti più vivi fra gli italiani.

Ma dopo queste manifestazioni programmatiche o per meglio dire profetiche e tali rimaste, è con la Triennale di Milano, in un campo, e col « Novecento » in un altro, che si manifestò una nuova realtà di opere italiane.

Coincisero con le Triennali le prime opere di architettura del gruppo 7 (Figini, Frette, Larco, Libera, Pollini, Rava, Terragni) episodio iniziale, concomitante al razionalismo europeo, di quella ripresa moderna dell'architettura italiana che la portò a quella situazione d'oggi per la quale Richard Neutra, in una lettera a noi dice: « non esiterei a indicare gli architetti italiani come il gruppo nazionale più avanzato, nella nostra professione, in cui il confronto è internazionale ». Coincise con le Triennali, nel campo delle arti applicate, il rinnovamento, su espressioni, finalmente ricaratterizzate, delle ceramiche, attraverso l'esempio della Richard Ginori, dei vetri di Murano, attraverso l'esempio di Cappellin-Venini, e via via. Episodi iniziali di cui Domus fu l'assertrice ed ai quali seguirono nell'architettura gli episodi determinati dal valore grandissimo di uomini, come Pagano e Persico che ebbero la loro bandiera in « Casabella », la rivista sorella di Domus, ora rinata sotto la direzione di Ernesto Rogers.

Ai nostri amici americani e di tutto il mondo, interessati alla nuova efficienza delle arti italiane, vanno richiamati quegli anni perchè non sia da essi sottovalutata (o svalutata) l'importanza di quel periodo nel quale, pur fra le note vicissitudini, si svilupparono ed affermarono con indipendenza formale quelle arti e quelle personalità che sono ora vive nelle opere, o che sono vive nella memoria e nella devozione degli architetti italiani di oggi.

La V Triennale fu una loro formidabile espressione, e quei nomi che oggi onorano l'architettura moderna italiana, da Albini a Gardella, a Rogers, Peressutti, Ridolfi, Libera, Figini, Pollini, Lingeri, Levi Montalcini, Mollino, Minoletti, De Carli, Asnago e Vender, e ci si perdonino le omissioni, furono a cominciare da essa protagonisti delle Triennali, fra le quali la VI, la Triennale di Pagano e di Persico, rappresentò la loro affermazione più tipica. Quegli anni fervidissimi per la presenza di animatori eccezionali come Pagano e Persico, e di Terragni, e di Banfi, tutti drammaticamente scomparsi, vanno situati come fondamentali nella affermazione che oggi l'opera degli architetti italiani consegue nel mondo, con una continuità che novera accanto ad essi giovani del secondo dopoguerra come Chessa e Zanuso.

La rinascita italiana in questo settore, ed anche in quello della scultura e della pittura (accanto ad Arturo Martini, operavano già alla V Triennale del 1933 Marino e Manzù, Cagli, Mirko, e di lì a poco si rivelarono Guttuso, Morlotti e Cassinari) non è nelle sue origini un episodio di questo dopoguerra: di esso è il suo riconoscimento americano e mondiale. Del secondo dopoguerra è solo il cinema.

Il carattere spontaneo di questa rinascita, dove si ritrova dunque la continuità di una vocazione storica, è in una sua certa inconsapevolezza, o istintività, in una sua indipendenza programmatica; è un rivelarsi più che per movimenti e scuole, per personalità e temperamenti simultanei, e questa ricchezza indisciplinata è la prova più sicura, e più italiana, della nostra arte.

L'Italia è un paese difficile per le arti, si procede verso gli artisti con stroncature e non per giubilazioni, è il paese del primo successo facile e del duro successo consecutivo: ogni giorno un artista deve mettere alla prova se stesso con se stesso e con gli altri, in un mondo critico spregiudicato, allegro e feroce. Gli italiani non concedono cattedre, non concedono ammirazioni per sempre, tutto è sempre in discussione. La Francia è satura di « maître », « maître Matisse, maître Perret, maître Rouault, tutti finiscono in gloria. Qui non si risparmia nessuno, ed ognuno deve mantenersi a galla ogni volta, e ripetere gli esami. Questo incalzare è la nostra forza.

S'è parlato di inconsapevolezza, eccone il perchè: Raymond Loewy il ben noto *industrial designer* nordamericano, ci diceva che quando gli italiani gli chiedevano cosa fosse l'*industrial design* egli rispondeva « è quello che voi italiani fate continuamente meglio di tutti ». La risposta era degna della estrema affabilità del personaggio, ma era nel vero nel senso della naturalezza inconsapevole, istintiva, di queste espressioni italiane che affondano le loro radici nella continuità di una vocazione storica per la quale agli americani vengono spontanei, dinnanzi a certe produzioni di oggi, degli illustri riferimenti antichi, che noi non penseremmo mai. Sta di fatto che in questo è la più sicura « costante » sulla quale fidare; da noi gli « ismi » durano poco e si fagocitano; rispetto ad essi procediamo per eresie, per superamenti. I nostri movimenti sono esperienze magari estreme, o ingenue, e non determinano accademie, e muoiono prima di accademizzarsi; da noi non si sa mai cosa accadrà, nè chi nascerà fra noi, nè cosa farà domani ciascuno di noi. Un'arte « italiana » nella storia non esiste, esiste una qualità degli italiani nel fare dell'arte; questa è la sola tradizione italiana riconoscibile fra le diversissime espressioni delle arti italiane del passato. È solo una copiosità ed una continuità « italiana » di capolavori diversissimi, e di uomini di temperamenti singolari che costituisce « l'arte italiana ».

Anche oggi che si parla all'estero, di « linea italiana », questa linea italiana non c'è: ma ci sono « gli italiani » che nella loro diversità simultanea costituiscono questo fenomeno italiano.

Non esiste quella tenace regolarità e unità di gusto che identifica produzioni svedesi o danesi o tedesche o francesi. Non esiste un gusto italiano, nè uno standard formale italiano; esistono « gli italiani ».

È per questo che chi si affida loro deve affidarsi continuamente e soltanto a ciò, affidarsi a questa vivacità, ed esigere solo la qualità. In questa loro natura deve essere considerato il vero valore ed il vero affidamento delle arti italiane per quanti si interessano ad esse.

Marino non è « la scultura italiana », Manzù non è la « scultura italiana », la scultura italiana è Marino e Manzù; e la pittura italiana è fatta proprio di antitetici, come Morandi e Campigli e Sironi, per dir solo di tre.

domus 292
March 1954

America's Interest in Italy

Essay by Gio Ponti

Translation
see p. 565

481

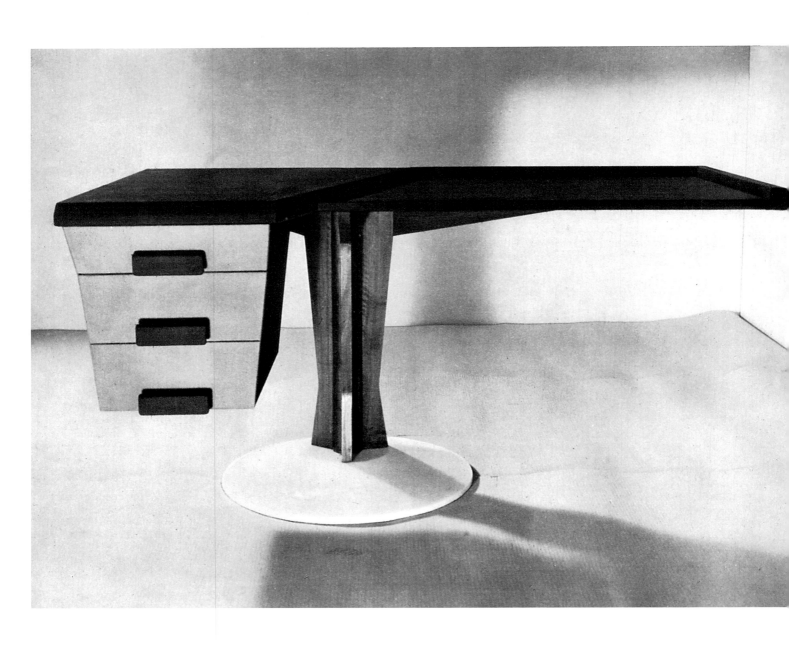

Mobili italiani per l'America

Franco Albini, un mobile per Altamira di New York: una scrivania che diciamo « a stadera » per l'equilibrio impostato sulla disuguaglianza dei bracci, in cui peso da un lato e sbalzo dall'altro si compensano. Base in marmo bianco, sostegno in noce; il ripiano è rivestito in fustagno verde i cassetti in fustagno rosso.

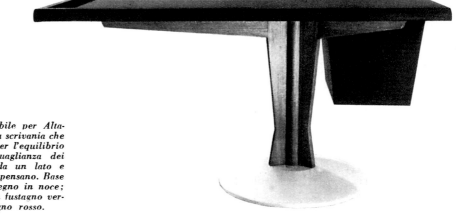

Ignazio Gardella, un mobile per Altamira di New York: altri mobili di Gardella per Altamira presenteremo in seguito. Questo tavolo da pranzo ha fusto in ferro verniciato nero, piedini in ottone, regolabili, piano in noce.

Pubblichiamo in queste pagine una rassegna di alcuni mobili che Altamira di New York ha scelto fra i disegni ad alcuni architetti italiani. Altamira si aggiunge ad altre iniziative americane, che hanno presentato e presenteranno l'opera di architetti, artisti, artigiani italiani, il che è una prova di più del riconoscimento che la « linea italiana » va incontrando nel mondo. Altamira intende anzi essere l'espressione di questa linea soltanto. Questa raccolta alla quale si aggiungeranno via via altri mobili è — come la mostra a Stoccolma che illustrammo — un'altra espressione singolare di questa « linea italiana » che interessa gli americani, e che più che con la parola determinatrice di linea si potrebbe indicare con la parola creativa italiana. Infatti quel che identifica in questi mobili l'iden-

tità d'origine italiana. non è uno stile italiano, non è il rigore di una linea o di una scuola italiana, ma è la simultanea presenza di temperamenti creativi italiani di natura diversissima, che si possono raccogliere in forza di una loro concomitanza di attività, di affinità, di qualità creative nella diversità e diremmo di più, nel valore delle loro diversità e delle esperienze che essi affrontano.

In queste pagine proseguiamo con una presentazione, ancora parziale, delle produzioni destinate ad Altamira, già iniziata con alcuni mobili di Ponti pubblicati in Domus n. 288 e che si sviluppa qui principalmente con due notevoli serie di mobili di Bega e Parisi; le partecipazioni di Albini, De Carli e Gardella, qui annunciate, saranno presentate più ampiamente in seguito.

Translation see p. 566

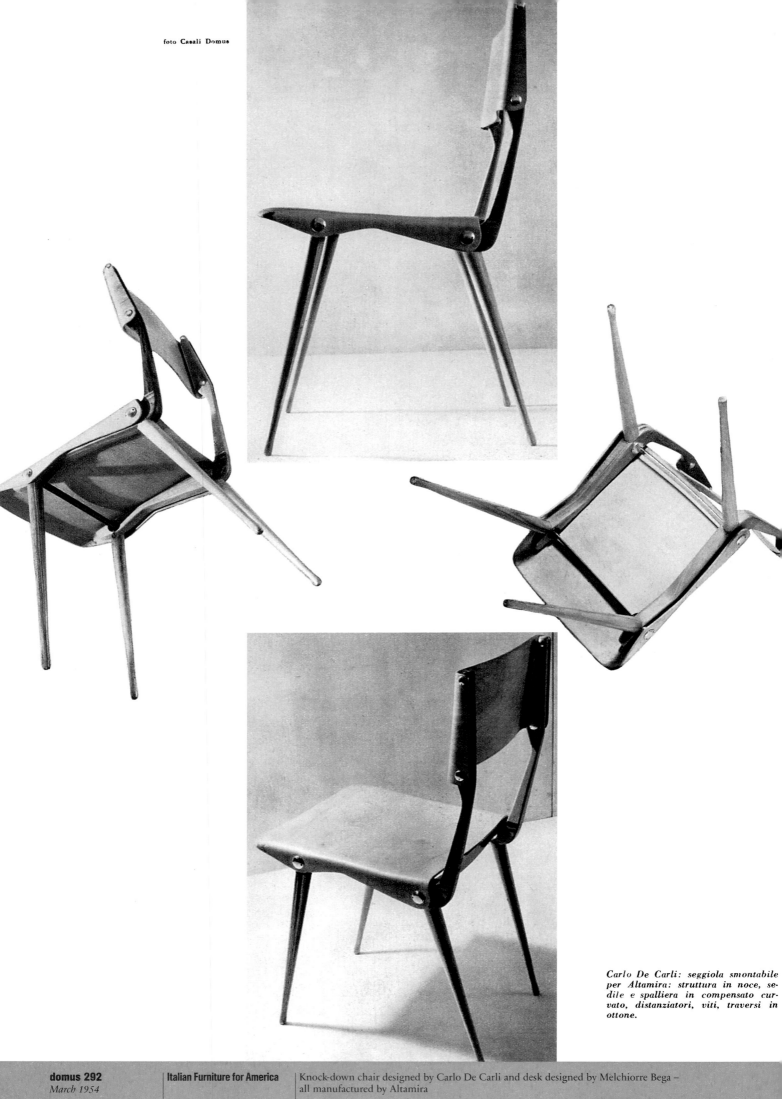

foto Casali Domus

Carlo De Carli: seggiola smontabile per Altamira: struttura in noce, sedile e spalliera in compensato curvato, distanziatori, viti, traversi in ottone.

Melchiorre Bega: una scrivania per Altamira, con ripiano in cristallo. I cassetti in noce naturale sono fissati sulla traversa ricoperta in flexa nera e gialla; piedi in noce sagomata con fondalino e puntale in ottone rastremato a mano.

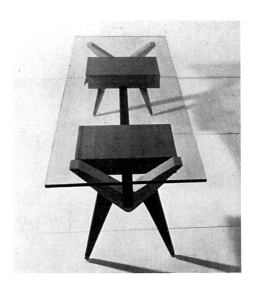

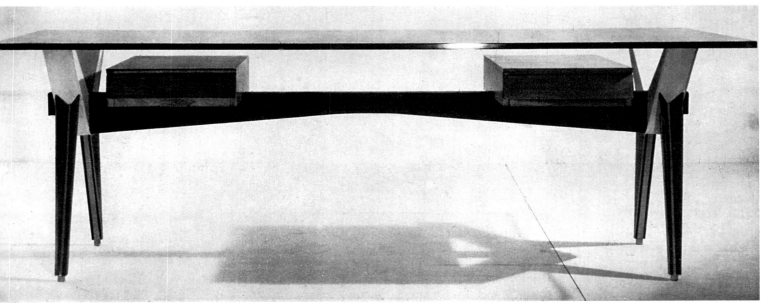

Translation
see p. 566

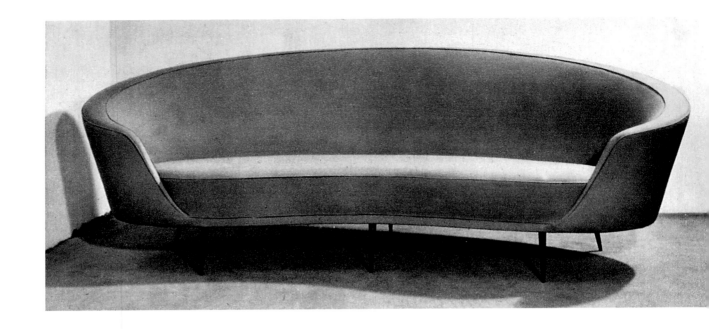

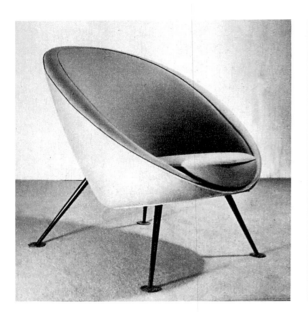

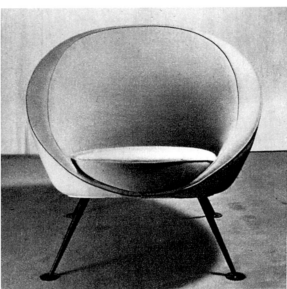

Ico Parisi: divani e poltrone per Al
tamira: la struttura di sostegno è in
metallo, l'imbottitura in gommapiu
ma ricoperta in flexa rossa e blu.

Sofa, chair, ottoman, table and table-bar designed by Ico Parisi and table designed
by Melchiorre Bega – all manufactured by Altamira

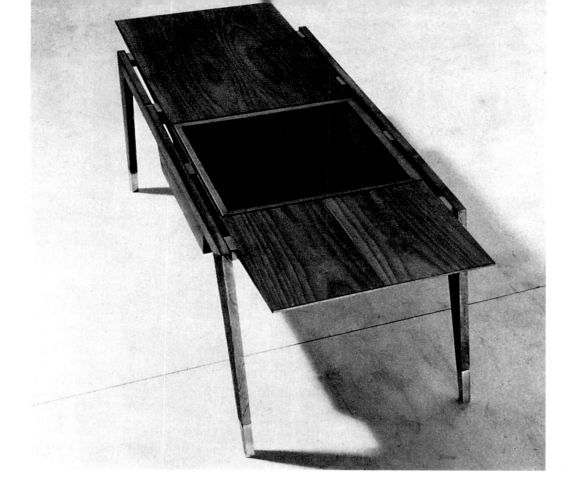

Melchiorre Bega: tavolino basso in noce naturale, per Altamira, smontabile; il fondalino è in formica nera, i piedini sono in ottone, il piano in cristallo.

Tavoli e tavolini

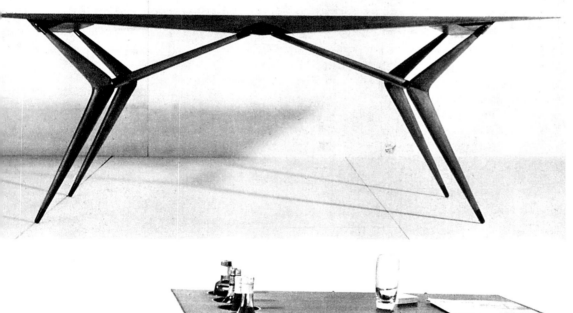

Ico Parisi: tavolo per Altamira, in noce; notare i giunti in ottone e la sagomatura del piano.

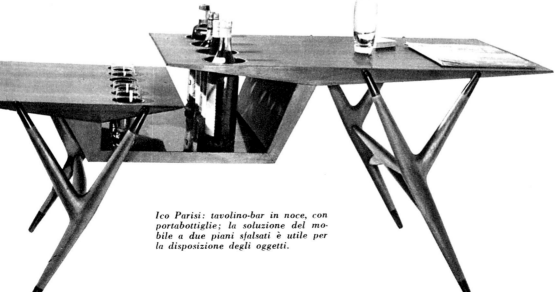

Ico Parisi: tavolino-bar in noce, con portabottiglie; la soluzione del mobile a due piani sfalsati è utile per la disposizione degli oggetti.

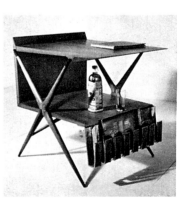

Translation
see p. 566

Esempi
per il nostro programma

un sommario della produzione italiana

Queste pagine iniziano una nuova pubblicazione dedicata all'«industrial design»: il disegno per la produzione industriale e, come sua diretta manifestazione, la forma del prodotto. Per molte industrie, tecnici, artisti e architetti, questo rappresenta ancora un argomento nuovo o di recente interesse; il prodotto industriale per alcuni è solo il risultato di un rapporto fra tecnica ed economia, fra produzione e mercato, al di fuori di ogni valore particolare determinante la forma del prodotto; per altri, la ricerca di una nuova forma si risolve nella decorazione, che è più dannosa di un voluto disinteresse ed è più sterile di un procedimento collegato alle uniche leggi della tecnica e dell'economia. Fra questi estremi esistono però esempi di disegno che possiamo considerare buoni ed anche perfetti, che ci consentono di chiarire il concetto di «industrial design» rendendone evidente il valore attraverso la sola intuizione, e ci permettono di distinguere il giusto e il bello del prodotto industriale, come è nel programma di questa pubblicazione.

Questi esempi li abbiamo scelti fra i migliori dell'industria italiana degli ultimi anni, perchè se da un lato essi, nella immediata evidenza della loro forma, denunciano il valore del disegno che vogliamo affermare, nel loro insieme costituiscono

A sinistra: Tre modelli di maniglie in lega leggera disegnati da M. Nizzoli, produzione Curtisa, Milano. - Macchina da caffè espresso Pavoni disegno dell'arch. Gio Ponti. - A destra: Orologio elettrico disegnato dagli arch. Belgioioso, Peressutti, Rogers e prodotto da Solari Verona. Ventilatore orientabile disegnato e prodotto dalla Scaem Milano. ■

Left: Three models of light metal handles designed by M. Nizzoli, Curtisa production. - Pavoni compressed steam coffee-making apparatus, designed by Gio Ponti, arch. Right: Electric clock, designed by Belgioioso Peressutti Rogers, architects and manufactured by Solari Verona. - Adjustable ventilating fan, designed and produced by Scaem Milan.

Sopra: Posate in alpacca disegnate dall'arch. Gio Ponti e prodotte da Krupp Milano. - A sinistra: Macchina da cucire Necchi BU Supernova, realizzazione Officine Necchi Pavia, con disegno in sezione. A destra: Maniglia in lega leggera disegno arch. A. Mangiarotti produzione Barce Milano. - Macchina da cucire Visetta, disegno arch. Gio Ponti produzione Visa Voghera. ■

Above: Alpaca cutlery, designed by Gio Ponti, arch. and produced by Krupp, Milan. Left: B U Supernova Necchi sewing-machine, turned out by Necchi Works Pavia, with section design. Right: Light metal handle, design by A. Mangiarotti, arch., Barce production, Milan. - Visetta sewing-machine, design by Gio Ponti, arch. Visa production, Voghera.

macchine e attrezzi per la casa

A sinistra: Radio da tavolo Phonola, disegno degli arch. L. Caccia e L. e P.G. Castiglioni. A destra: Lavabo disegnato dall'arch. Gio Ponti e realizzato dalla Gallieni, Viganò e Marazza Milano; sotto, un particolare delle rubinetterie.

Left: Phonola table radio, designed by L. Caccia and L. and P.G. Castiglioni architects. Right: wash-hand basin, designed by Gio Ponti, arch. and manufactured by Gallieni Viganò Marazza Milano; below: detail of the taps.

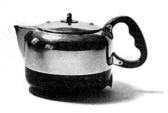

A sinistra: Teiera elettrica, disegno e produzione Zerowatt Milano. - Stufe a gas Ideal Standard Brescia. - Aspirapolvere, disegno e produzione Zerowatt Milano. A destra: Macchina da scrivere Studio 44, disegno M. Nizzoli, produzione Olivetti Ivrea. A lato, la leva del carrello; sotto, uno schizzo degli studi preliminari. ■

Left: Electric teapot designed and produced by Zerowatt Milan. - Ideal Standard gas heater, Brescia. - Vacuum-cleaner, designed and produced by Zerowatt Milan. Right: Office typewriter Studio 44, designed by M. Nizzoli, Olivetti production, Ivrea. At side, carriage lever; below: preliminary experimental designs.

macchine e attrezzi per la casa

A sinistra: Ventilatore da tavolo produzione C.G.E. Milano. - Scolaverdura in materia plastica, disegno e produzione Kartell Milano. - Stufetta elettrica produzione Zerowatt Milano. A destra: Cuctrice a mano, disegnata e realizzata dalla Zenith Milano. ■

Left: Table ventilating fan, C.G.E. production, Milan. - Plastic colander designed and produced by Kartell Milan. - Electric heater, Zerowatt production, Milan. Right: Hand stapler, designed and produced by Zenith Milan.

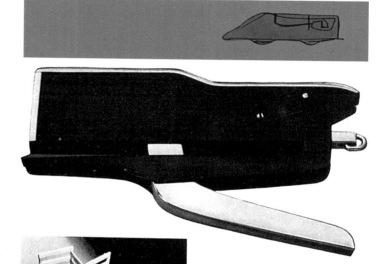

A destra: Sottopiatti in listelli di legno, produzione Haba Milano. - Recipienti antiacidi in polivinile realizzati dalla Soc. Pirelli Milano. - Appliques per lampada fluorescente, disegno arch. Gio Ponti, produzione Greco Milano. - Lampada da tavolo, disegno degli arch. L. e P. G. Castiglioni, produzione Arredoluce Monza. Aspiratore per cucina realizzato dalle Officine S. Giorgio Genova. ■

Right: Strip-wood coasters, Haba production, Milan. - Antiacid polyvinile containers, manufactured by the Soc. Pirelli Milan. - Fluorescent lamp fittings, designed by Gio Ponti, arch. and manufactured by Greco Milan. Table lamp, design by L. and P.G. Castiglioni, architects, Arredoluce production, Monza. - Kitchen ventilating fan, produced by S. Giorgio Works Genova.

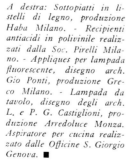

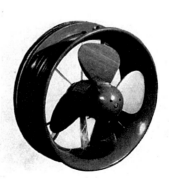

il riconoscimento della capacità e del valore di tecnici e di artisti per i quali questo problema era ugualmente vivo e spontaneo già da anni. Più che un inizio, queste pagine vogliono quindi definire la continuazione e lo sviluppo di un programma, avviare l'interesse in una particolare direzione che appare già chiara ed affermata in queste opere ed in esempi di ogni paese che non ci è stato possibile includere in un breve sommario. Risulta evidente dall'osservazione di questi oggetti che gli accostamenti fra le diverse categorie di prodotti, dagli oggetti d'uso per la casa, alle macchine, ai veicoli, non conducono a valori contrastanti, ma piuttosto ad una unità armonica di forme ugualmente esatte ed efficienti: il comune significato risiede nella analoga impostazione di ricerca e di studio, nella originalità della soluzione, nella cura dei particolari e, come risultato, nella bellezza del prodotto.

Si potrà chiedere quale sia il criterio di questa scelta: cioè in quale rapporto la tecnica stia con la forma e se sia giusto giudicare e quindi scegliere, sostanzialmente per la sua forma, un oggetto prodotto industrialmente, che è somma di più valori, tecnici, estetici, economici, produttivi.

Noi siamo certi che se diamo alla parola forma il significato più valido che appare in ciascuno di questi oggetti, oggi questa scelta è giustificata e non dà luogo ad equivoci. Cioè, quando la forma è in ogni senso perfetta, riassume fra sè quei valori tecnici, economici, produttivi, che tendono a divenire oggi un patrimonio comune e standard per molte industrie; ma costituisce proprio nel suo risultato estetico, il fenomeno più ricco e completo di interesse, più attuale e determinante una differenza di valori fra quelle produzioni che possono essere messe a confronto.

Un alto livello tecnico è oggi un fenomeno in gran parte acquisito e comune a molte produzioni mentre un buon disegno non lo è ancora; la presenza sul mercato di oggetti di forma perfetta e di gusto sicuro, determina quindi il nostro interesse e la nostra ammirazione, che trova un riscontro nella necessità da parte dell'industria di una evoluzione dei valori produttivi e nella richiesta da parte del pubblico di una scelta che vada molto al di là di un fatto tecnico-economico, ormai acquisito. Questa scelta, che tende ogni giorno ad allargarsi e ad acquistare maggiore sensibilità, non ha solo un significato pratico: poichè essa rappresenta un perfezionamen-

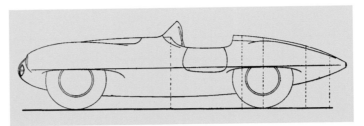

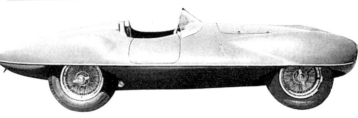

veicoli

to della nostra libertà nei confronti della macchina e dei suoi prodotti, contribuisce al raggiungimento di un più alto livello estetico nella nostra vita e perciò acquista un particolare valore umano, morale e di cultura.

Molti fra gli oggetti che l'industria produce in grande massa sono oggi suscettibili di un perfezionamento, moltissimi ancora richiedono uno studio radicale che dia loro la forma più adeguata. Oggetti di uso comune come un cucchiaio, un telefono o un ferro da stiro, ci presentano una storia di lente trasformazioni a volte determinate da fattori tecnici, altre da elementi di gusto. Ma è chiaro, e lo dimostrano le più belle recenti realizzazioni, che proprio sul piano della forma nel significato più completo della parola, questi prodotti richiedono l'intervento dei tecnici e degli artisti, se si vuole raggiungere quello standard di perfezione assieme tecnica ed estetica al quale oggi dobbiamo tendere. L'evoluzione della forma dovrà essere in questo caso il risultato di un perfezionamento ragionato, nel quale noi ritroveremo i principi fondamentali di un adattamento alle funzioni, alle leggi della produzione meccanica ed alle necessità economiche dei minimi costi.

Più che valori generici di stile noi crediamo che uno stretto legame con la natura stessa dei problemi, un più immediato rapporto con i valori umani, uno spontaneo e felice adattamento alle esigenze ed alle abitudini della nostra vita, siano le vere determinanti di un buon disegno. La bellezza di molti oggetti nasce così chiara e spontanea ed è più duratura perchè alimentata non da elementi di gusto ma da esigenze vere.

ALBERTO ROSSELLI

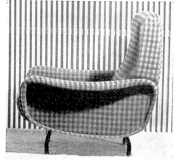

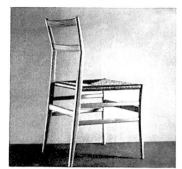
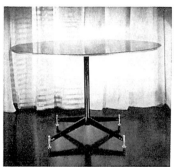

Dall'alto: Poltrona in gommapiuma modello Lady prodotta dall'Arflex di Milano e disegnata dall'arch· M. Zanuso; a lato un disegno con tre sezioni sovrapposte della poltrona. - Sedia in legno, modello arch. Gio Ponti, realizzata negli stabilimenti Fratelli Cassina Meda. - Tavolo da pranzo con sostegno metallico, disegnato dall'arch. I. Gardella, produzione Azucena Milano. - Lampada in lamiera di alluminio produzione Arteluce Milano, disegno di G. Sarfatti; sopra, il disegno costruttivo della lampada. ■

From top: Foam-rubber easy chair, « Lady » model, produced by Arflex Milan, and designed by M. Zanuso, arch.; at side, a design with three overlapping sections of the easy chair. - Wooden chair, designed by Gio Ponti, arch., manufactured by Fratelli Cassina Meda - Dining table with metal base, designed by I. Gardela, arch. Azucena production, Milan. - Alluminium ceiling lamp, Arteluce production, design by G. Sarfatti; above, constructional design of the lamp.

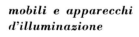

mobili e apparecchi d'illuminazione

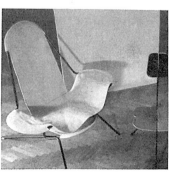
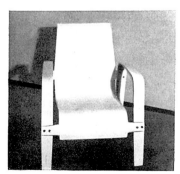

Sopra: Poltroncina con sostegno metallico, produzione Rima Padova. - A sinistra: sedie metalliche disegnate dall'arch. C. De Carli, produzione Fratelli Cassina Meda. In basso: Poltrona con struttura tubolare e rivestimento in tela, disegno arch. P.A. Chessa, produzione J·G. Furniture Company New York. - Poltrona in compensato curvato disegnata dall'arch. V. Viganò, produzione Compensati Curvati Monza. ■

Above: Arm chair with metal base, Rima production, Padova. Left: metal chairs, designed by C. De Carli, arch. Fratelli Cassina production, Meda. Below: tube frame arm chair with canvas covering, design by P.A Chessa, arch., J· G. Furniture Co. production, New York. - Molded plywood arm chair, designed by V. Viganò, Compensati Curvati production, Monza.

Arredamento di un pensionato in Francia

Mobili di Charlotte Perriand
e Jean Prouvé

Negli ambienti comuni, soggiorno, refettorio e biblioteca, e nelle stanze da letto, è impiegata la sedia di serie Prouvé (Domus n. 251) con struttura in metallo stampato, sedile e schienale in compensato. I tavoli del refettorio hanno gambe in ferro, piani in compensato e formica.

Si tratta di un pensionato per ragazzi e ragazze, costruito dall'architetto Midlin a Parigi per la Cité Universitaire.

E' un esempio di applicazione in grande di mobili di serie francesi quali la sedia degli Ateliers Prouvé, e la libreria Prouvé-Perriand. Un arredamento semplice e resistente, in quel gusto del massiccio e dello spessore, e in quella franchezza costruttiva che sono tipici della produzione francese che ci interessa.

(All'Italia è più caratteristica la sottigliezza, la tensione, che qualche volta tradisce, con una certa fragilità e delicatezza elegante, i principi della resistenza all'uso, che sono i primi principi della serie).

foto Hervé

domus 293
April 1954

Furnishings for a Students'
Residence Hall in France

Furniture designed by Charlotte Perriand and Jean Prouvé for student accommodations
at the Cité Universitaire in Paris

492

Nelle stanze da letto è impiegata la libreria di serie Prouvé (Domus n. 283) libreria componibile, composta di ripiani collegati da serie di elementi di alluminio di diverse altezze, con cui si combinano vani e scaffali di diverse misure.
La libreria fa da divisorio, nella stanza, fra il letto e una zona di toeletta, e ad essa si appoggia la testata del letto.

Translation see p. 567

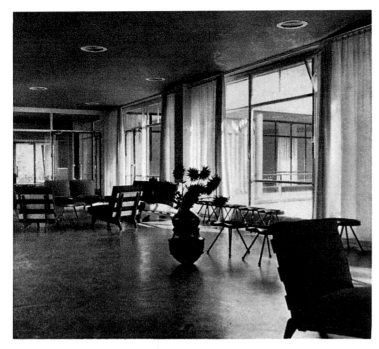

foto Hervé

Mobili di Charlotte Perriand
e Jean Prouvé

*Nel grande soggiorno, divani e pol-
trone con struttura in legno e cu-
scini asportabili.
Tavolini bassi, quadrati e rotondi,
permettono diverse combinazioni del-
le poltrone nel grande spazio libero
dell'ambiente.*

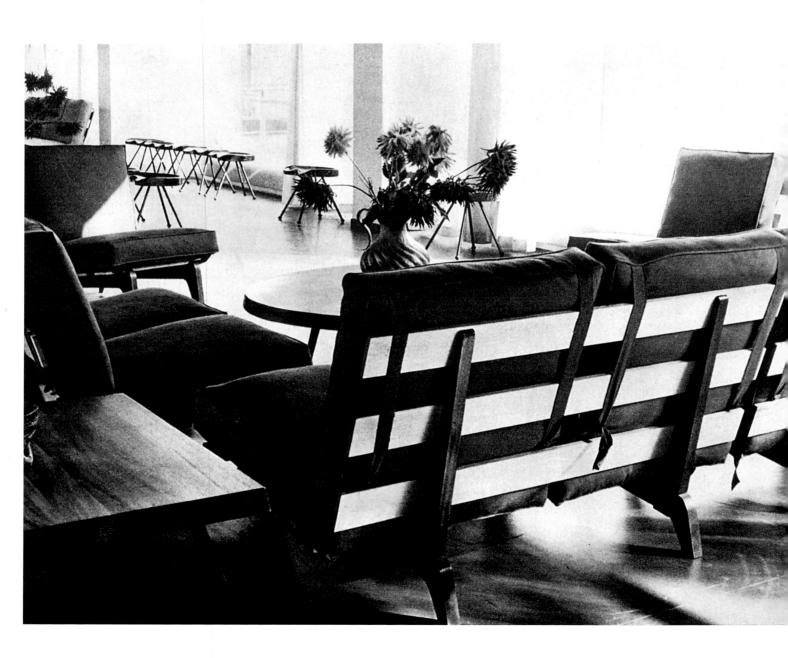

domus 293
April 1954

**Furnishings for a Students'
Residence Hall in France**

Furniture designed by Charlotte Perriand and Jean Prouvé for student accommodations
at the Cité Universitaire in Paris

Translation
see p. 567

494

VOLKSWAGEN

sempre più, sempre meglio!

Volkswagenwerk GmbH

Produzione

1949	46154 √W
1950	90038 VW
1951	105712 VW
1952	136013 VW
1953	180047 VW

oltre 800
al giorno

Esportazione

1949	7128 VW
1950	29387 VW
1951	35742 VW
1952	46884 VW
1953	68126 VW

in 83 paesi
del mondo

AUTO-GERMA S.R.L. Bologna, Via Emilia Ponente, 10, Tel. 52.894

Mobili per una produzione in serie

Vittorio Gregotti
Lodovico Meneghetti
Giotto Stoppino

Questa serie di mobili è stata impostata dai progettisti indipendentemente da richieste di clienti precisi, ma quale esperienza delle condizioni reali di produzione che avrebbero potuto incontrare. « Individuando un produttore di buona volontà che fosse disposto a collaborare sperimentalmente con noi, e che nello stesso tempo rappresentasse un esempio normale di quell'artigianato medio che forma ancora il nucleo della produzione italiana, abbiamo studiato le sue effettive possibilità produttive, sia come attrezzatura sia come capacità e tradizione della mano d'opera e disposizione. Questo ha messo a fuoco una serie di

possibilità e ne ha escluse altre. Abbiamo così escluso alcuni tipi di lavorazione, limitato la curvatura dei compensati, cercato di equilibrare costi di mano d'opera e di materiale, stabilito il grado di precisione del lavoro. E qui è intervenuto il problema di disegnare dei pezzi che dettassero una necessità di finitura per se stessi, per le proprie caratteristiche costruttive, anzichè considerare la finitura come una vernice finale di abbellimento, in modo da rompere il binomio basso costo: cattiva finitura.
In questa ricerca, abbiamo avvertito come un pezzo non potesse nascere che da un'esatta compren-

Sedia da studio smontabile

Il ritaglio di queste forme di compensato lascia pochissimo scarto di materiale. Gli accessori per comporre i pezzi sono pochi, e il montaggio può essere effettuato da chiunque in brevissimo tempo.

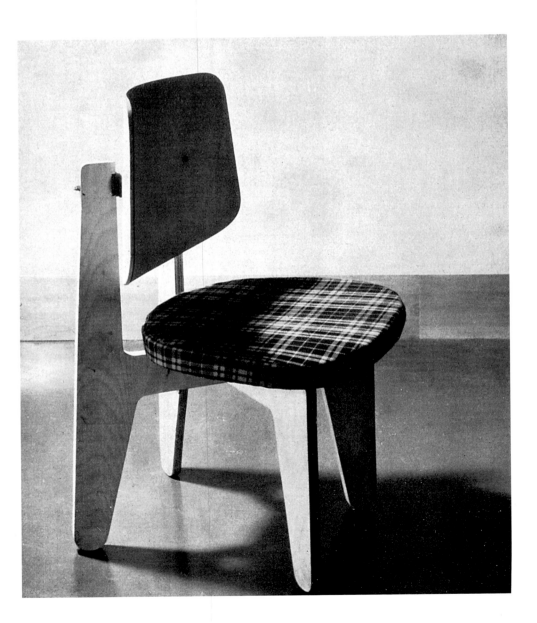

La sedia è realizzata interamente in compensato di faggio evaporato; curvatura del compensato soltanto per lo schienale; sedile con cuscino di gommapiuma e cappuccio di stoffa sfilabile.
Le gambe son costituite da due forme identiche ritagliate nel compensato, unite con un solo incastro dolce: ad esse vengono fissati con viti passanti il sedile e lo schienale. I quattro punti di fissaggio del sedile assicurano la rigidità della struttura. Lo schienale è mobile, per l'interposizione nell'avvitatura di due blocchetti di gomma.

domus 293
April 1954

Furniture for Mass Production | Chair and bookshelves designed by Vittorio Gregotti, Lodovico Meneghetti and Giotto Stoppino

496

sione da parte dell'esecutore non solo dei nostri disegni, ma anche delle nostre intenzioni. Siamo riusciti a trovare tale intesa, così da dare la possibilità all'esecutore di risolvere lui stesso certi dettagli, in pieno accordo costruttivo e di gusto.

Per quanto riguarda il consumatore, anche se la nostra esperienza è piuttosto limitata (abbiamo costruito circa 150 pezzi in tutto), siamo tuttavia riusciti a chiarire alcuni fatti: che il prezzo ha una preponderanza minore di quanto generalmente si pensi; che fortemente sentita è l'esigenza di una grande elasticità, sia dimensionale (aumentabilità), sia di posizione degli elementi.

Dopodichè si apre il problema del gusto, che già si è delineato nella prima diffusione di questi mobili, che abbiamo visto legata più a un determinato modo di vivere che a un determinato prezzo. Ma la sua discussione per ora va al di là di questo nostro discorso ».

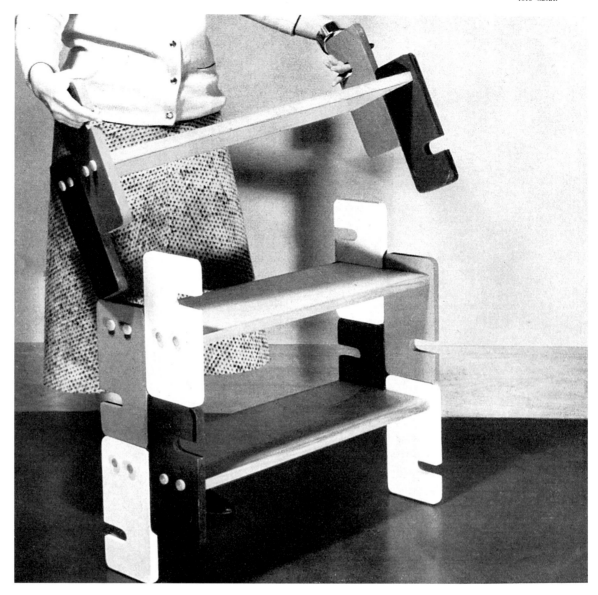

Ogni elemento è formato da fiancate in legno massiccio o paniforte lucidato, oppure in « novopan » verniciato, e da un ripiano in paniforte o tamburato. Le fiancate, per facilitarne il ritaglio, vengono eseguite in due pezzi, fissati al ripiano con spinotti di legno duro. I quattro pezzi per le due fiancate sono identici.

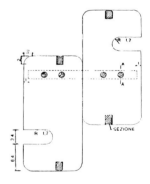

Libreria a elementi componibili per sovrapposizione

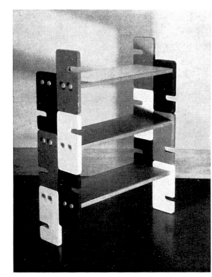

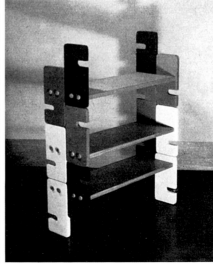

Nella composizione della libreria, si possono ottenere, pur essendo tutti gli elementi uguali, tre distanze diverse fra i ripiani: basta rovesciare l'elemento per variare la composizione.

Translation see p. 567

Tavolo da studio

Il piano è di « isocarver » e formica. La struttura in compensato di betulla, a quattro strati da 4 mm. è costituita da una forma principale ritagliata in un sol pezzo e da due altre forme uguali alla metà della prima: la posizione degli incastri fra questi tre pezzi assicura la stabilità del tavolo. La forma della struttura portante risente delle necessità costruttive della unione degli elementi compensati, fra loro e col ripiano. Il ritaglio del compensato permette qualsiasi ricerca di forma, compatibilmente con l'esigenza del piccolo scarto di materiale.

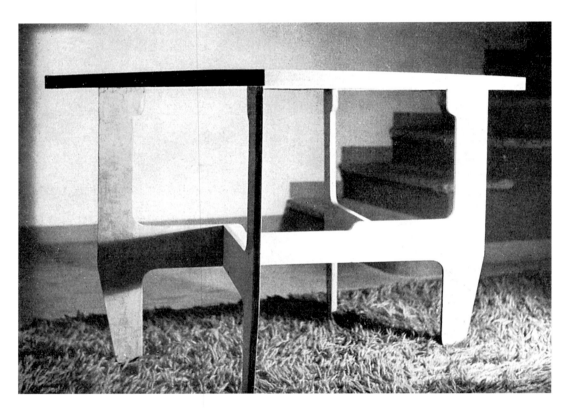

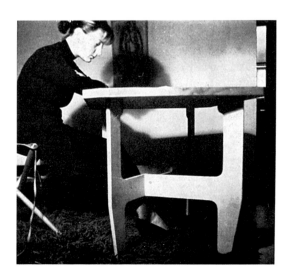

domus 293
April 1954

Furniture for Mass Production | Study table and chaise longue designed by Vittorio Gregotti, Lodovico Meneghetti and Giotto Stoppino

498

Sedia a sdraio *Due fiancate in compensato collegate da longheroni ed una tela speciale tesa in modo da formare un involucro dalle proprietà analoghe a quelle di certe costruzioni aeronautiche, portano ad un risultato di estrema semplicità costruttiva, leggerezza ed insieme solidità.*

La complessità del profilo non porta a difficoltà esecutiva particolare, essendo ognuna delle fiancate ritagliata in un sol pezzo di compensato da 8 mm. Un altro compensato da 3 mm. avvitato alle fiancate dopo il fissaggio della tela, assicura una perfetta finitura.

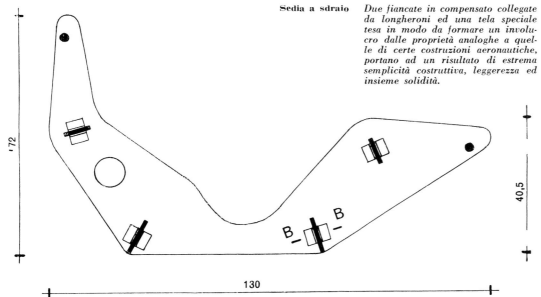

Translation see p. 567

Il "compasso d'oro della Rinascente"

per l'estetica del prodotto

Domus ha contribuito a promuovere l'interesse del pubblico, dei tecnici e degli artisti per il disegno industriale. Oggi presenta ai suoi lettori una grande istituzione, «La Rinascente», che pure essendo già alla avanguardia in questo campo, nella scelta di quanto essa propone al pubblico, vuole dare nel «compasso d'oro» un contributo decisivo al problema dell'estetica industriale in Italia.

Istituzioni famose premiano ogni anno, in Italia ed all'estero, opere ed autori nei campi delle scienze, delle lettere, delle arti e della tecnica.

La Rinascente, riconoscendo l'importanza sempre crescente con la quale si vanno affermando in Italia ed all'estero le attività creative e tecniche nazionali dedicate all'estetica del prodotto, istituisce col 1954, il

Premio La Rinascente Compasso d'oro

Col «Compasso d'oro» si vogliono onorare i meriti di quegli industriali, artigiani e progettisti, che nel loro lavoro, attraverso un nuovo e particolare impegno artistico, conferiscono ai prodotti qualità di forma e di presentazione da renderli espressione unita-

ria delle loro caratteristiche tecniche, funzionali ed estetiche.

Col «Premio La Rinascente - Compasso d'oro», verranno attribuiti, nel 1954,

venti «compassi della proporzione aurea» — in oro — da assegnare a titolo di onore agli industriali i cui prodotti si distingueranno per i valori estetici di una produzione tecnicamente perfetta, e

venti «Targhe d'onore» accompagnate ciascuna dalla somma di lire 100.000, da assegnare ai creatori dei modelli.

Questo complesso di quaranta premi riconosce così da un lato il concorso dei valori estetici nell'affermarsi delle produzioni; dall'altro l'apporto personale, creativo e formativo, di coloro che con maggior merito operano in questo campo.

Regolamento del premio

1) *Estensione del premio* - Al premio « Compasso d'oro » sono invitate a concorrere con i loro prodotti tutte le aziende industriali e artigianali italiane ed i creatori dei modelli, nelle categorie dell'abbigliamento (tessuti, confezioni, accessori), dell'arredamento (mobili, illuminazione, tessuti, accessori), degli articoli casalinghi (mensa, cucina, servizi elettrodomestici), degli articoli da sport, da viaggio, da cancelleria; dei giocattoli, e infine degli imballi di presentazione.
I partecipanti possono presentare uno o più prodotti, anche nella stessa categoria.

2) *Svolgimento della manifestazione* - I concorrenti al « Compasso d'oro » faranno pervenire i loro prodotti indirizzandoli alla Segreteria in Via San Raffaele n. 2, entro le ore 16 del 31 agosto 1954; la ricevuta varrà come iscrizione al concorso; i prodotti verranno presi in carico dalla Segreteria del premio « Compasso d'oro », e, su richiesta dei concorrenti, potranno essere assicurati contro tutti i rischi.
Ogni prodotto dovrà portare chiaramente nome e indirizzo della ditta, e del creatore del modello, se la creazione ha un autore.

3) Alle pratiche esecutive del premio « Compasso d'oro », provvede la Segreteria del Premio alla quale vanno indirizzate le eventuali richieste, mentre un ufficio di « consulenza » diretto dall'arch. Carlo Pagani, assisterà i concorrenti, se loro occorressero notizie o chiarimenti tecnici sulle categorie di produzione.

4) La Giuria del « Compasso d'oro » opererà una selezione generale, e le opere ammesse riceveranno un diploma di partecipazione al Concorso per il « Compasso d'oro », a riconoscimento del valore del prodotto.

5) Questi prodotti selezionati verranno presentati in una pubblica mostra, e saranno oggetto della scelta definitiva della Giuria, per l'assegnazione dei 20 « Compassi » — in oro — alle aziende produttrici; delle 20 targhe d'onore, con i premi di 100.000 lire ai creatori di modelli.

6) I prodotti premiati verranno presentati alla X Triennale di Milano con una mostra speciale — un mese prima della chiusura di quella ma-

nifestazione — durante la quale verranno con cerimonia solenne conferiti i premi.

7) La Giuria, il cui giudizio è inappellabile, giudicherà le produzioni in base alla originalità della soluzione formale e rispondenza alla funzione, alla novità della soluzione tecnica e produttiva, al valore economico in corrispondenza alle esigenze del mercato, alla perfezione esecutiva.
La Giuria, designata dal Presidente della Rinascente, è composta dai signori:
Dott. Aldo Borletti: Vice Presidente della Rinascente;
Sig. Cesare Brustio: Vice Direttore della Rinascente, e dagli Architetti:
Gio Ponti: direttore di « Domus »;
Alberto Rosselli: direttore di « Stile-Industria »;
Marco Zanuso: Membro della Giunta esecutiva della X Triennale.
Il lavoro della Giuria verrà affiancato nei vari settori da esperti delle rispettive produzioni, in veste di consulenti.

8) I prodotti premiati e quelli non premiati potranno essere ritirati dai concorrenti non oltre un mese dal conferimento del premio, dopo di che la Segreteria del premio declinerà ogni responsabilità al riguardo.

9) La partecipazione al concorso implica l'accettazione delle sue norme e disposizioni.
Il compasso per la proporzione aurea, detto il compasso d'oro è il noto strumento qui raffigurato che divide sempre con la punta intermedia (B) la varia distanza delle punte estreme (A + C) in due tratti tali che il maggiore (A-B) sta al tratto A-C come il minore B-C sta al maggiore A-B.

Questo rapporto, individuato da Euclide, dove le parti son dette « media ed estrema ragione » è anche definito « sezione aurea » e nel Rinascimento questa proporzione costante, possibile fra il tutto e una parte e fra le due parti del tutto, fu anche chiamata « divina proporzione »; Leonardo se ne servì per identificare nel suo celebre disegno le proporzioni nel corpo umano; altri architetti, artisti e trattatisti, la impiegarono sia per controllare le proporzioni delle opere loro, sia per ricercare nelle opere più famose i termini delle loro proporzioni.

Il Compasso d'oro per l'estetica del prodotto.

Translation see p. 567

foto Casali

Un giradischi da soggiorno

Giorgio Madini, arch.

Non un mobile, ma l'involucro, leggero e trasparente, dell'apparecchio, e i sostegni per trasportarlo nel soggiorno e per la casa. Ed è anche una soluzione unitaria per dischi normali e microsolco, a tre velocità. L'involucro, a conchiglia, è in plexigas, due pezzi

curvati ad aria compressa senza stampo, uno trasparente, uno grigio opaco: una lastra di compensato di faggio porta il giradischi; una spia di variante intensità luminosa indica sul quadrante l'accensione e il cambio delle tre velocità del giradischi.

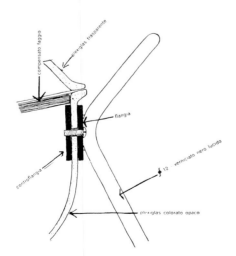

Il modello è studiato per la riproduzione in serie, e con variazioni delle curvature, della qualità e del colore del plexiglas. La parte radiotecnica è stata curata da Alberto Madini.

Le forme dell'apparecchio e del microfono sono finite e concluse, ognuna per se stessa, ma possono — per un giusto incastro — esistere unite insieme.

Studio per un telefono

Ettore Sottsass, Jr.

Questo è un telefono che Sottsass ha avuto occasione di studiare, quasi per scommessa, per un privato curioso di vedere che cosa si poteva fare di nuovo. Appena toccato l'argomento sono venute fuori innumerevoli idee e soluzioni e noi pubblichiamo la più definita.

Questo telefono è come una pietra levigata dal fiume, senza spigoli perchè si deve toccare con le mani, bassa e poco ingombrante. La sfasatura alla base gli conferisce leggerezza e una certa dinamica. Speriamo che qualcuno prenda nota che anche il telefono ha ormai una sua storia, e una sua funzione nella storia delle forme.

Sedili in alluminio

produzione e modelli

Charlotte Perriand, Parigi

Sedile sovrapponibile, in lamiera di alluminio, laccato in diversi colori; prodotto dagli ateliers Henri Prouvé.

foto Elmer Peterse

Paul Kjaerholm, Copenhagen

Modello di sedia in due pezzi di alluminio, della stessa curvatura saldati; gambe in ferro, rivestimento in gommapiuma.

Sotto, sedia in alluminio stampato, prodotta in blu, giallo, grigio, nero da Chrissörensen, Copenhagen.
A destra, modello di sedia con sedile in alluminio (o compensato o plastica) e gambe in ferro, sovrapponibile fino a quattordici elementi.

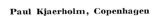

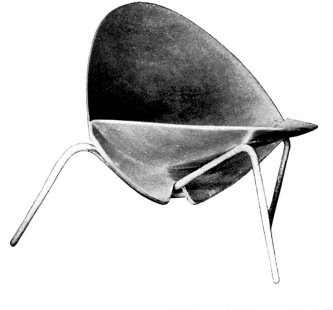

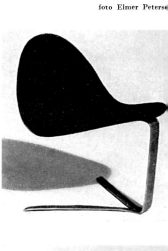

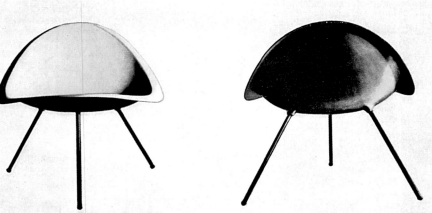

I "domes" di Fuller

Richard Buckminster Fuller è notissimo scienziato, inventore, tecnologo e matematico americano. Creatore di un nuovo sistema di matematica e geometria («geometria energetica») e di un nuovo metodo per la proiezione della mappa terrestre (brevetto 1946), dal 1927 si dedicò a studi sulla produzione industriale di unità di abitazione complete e autonome, partendo dai principi della «economia assoluta» risultante dalla «leggerezza», e dalle possibilità delle strutture reticolari a cupola (ricerche sui modelli della «Dimaxion House»).

Consulente tecnico di «Fortune», «Life», ecc., vice presidente della «Dimaxion Company» nel 1941 sviluppò la produzione in serie di abitazioni minime metalliche circolari fino ad una produzione giornaliera di 1000 case, attualmente usate per le Forze Armate Americane.

Da qui le sue ricerche si svilupparono in quelle cosidette «strutture geodesiche», domes, o cupole, in cristallo, o legno, o plastica — di cui già numerosi esempi sono stati costruiti negli Stati Uniti, non-

chè travature composte a «compressione discontinua», che hanno suscitato il più grande interesse in tutto il mondo. La fotografia che pubblichiamo si riferisce a una di queste strutture, la «Autonomous House» costruita ed esposta al Museo d'Arte Moderna in New York nel 1953 con struttura di alluminio e copertura di plastica; è detta «autonoma», in quanto vi è studiata la reintegrazione dell'energia negli impianti; l'economia nell'acqua, che viene parzialmente riusata tramite purificazione chimica.

Dei «domes» di Fuller saranno presentati alla Triennale per l'interessamento di Roberto Mango e di Olga Gueft: saranno di 11 e 22 metri di diametro. La loro struttura sarà unicamente in cartone impermeabilizzato e plastica; una prova della efficienza tecnica, ossia della leggerezza di questa struttura, sarà data dal fatto stesso che gli elementi modulari saranno impacchettati, piegati e spediti in Italia per via aerea. Domus pubblicherà ancora maggiori particolari sulla attività e personalità di Fuller.

Modello della «Autonomous House» di Buckminster Fuller, esposto al Museum of Modern Art di New York nel 1953: struttura in alluminio, copertura in plastica.

domus 294
May 1954

Fuller's Domes

Model of the *Autonomous House* designed by Richard Buckminster Fuller

Translation
see p. 568

505

Caracas: la biblioteca, il rettorato e gli esterni dell'Aula Magna nella Città Universitaria.

foto Graziano

Coraggio del Venezuela

Gio Ponti

Il Venezuela è fra le nazioni più ricche del mondo, e più ricche di avvenire: ed è fra i paesi del mondo più ricchi di animosa ed elevata fantasia d'architettura.

Caracas, la capitale, è alta sul livello del mare, e le zone elevate di clima felicissimo e di avvenire magnifico sono vastissime. Bellissimi lidi coronano le zone marine con isole stupende. I venezuelani delle classi dirigenti, che viaggiano moltissimo, che parla-

no molte lingue, appartengono in pieno a quell'alto livello della cultura moderna nel quale sta la sua universalità.

Ma, soprattutto, un fenomeno ha colpito me architetto in questo paese: che m'è parso la patria o il rifugio estremo del « coraggio della fantasia », cioè della sua libertà. Questo paese mi ha innamorato di sè, dopo che di sè mi innamorarono due altri grandi paesi dell'America latina, il Mes-

Buildings for the Ciudad Universitaria de Caracas (University of Caracas) designed by Carlos Raúl Villanueva: general view, angled elevations of library building and view of concert hall

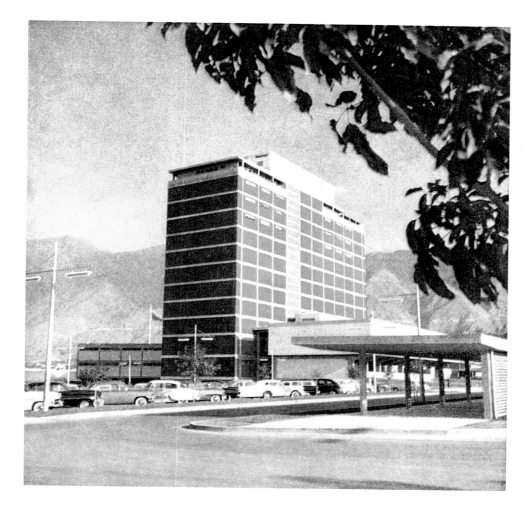

Caracas, alcuni edifici moderni della Città Universitaria, progettati da Carlos Raul Villanueva.

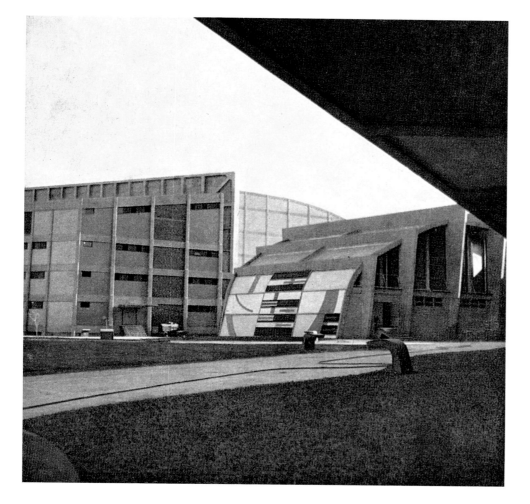

sico (con la sua grande biblioteca di O'Gorman nella Città Universitaria, e il Pedregal di Luis Barragan), e il Brasile con i suoi grandi architetti, da Oscar Niemeyer a Rino Levi.

È il « coraggio della fantasia » che ha fatto nel Venezuela realizzare in dimensioni eccezionali ciò che in altri climi sarebbe rimasto per sempre una ipotesi della fantasia; in Europa per gli impacci delle inibizioni storiche, nella grande Europa che una volta non poneva limiti alle sue immaginazioni d'arte e di civiltà, e che da quelle fantasie trae ora invece solo timidez-

Translation see p. 569

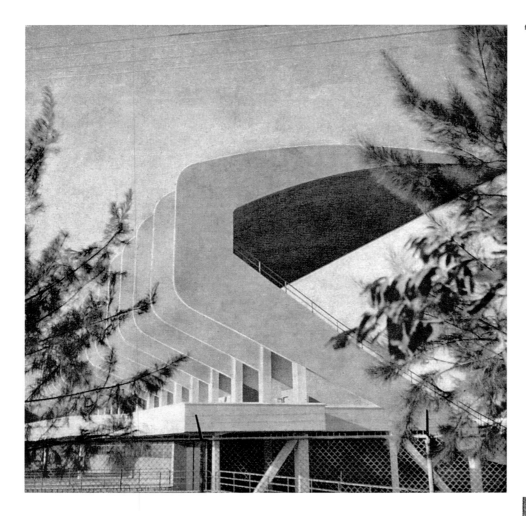

foto Graziano

za (e che ora non pone limiti che alle macabre immaginazioni dei suoi orrori): in America del Nord per inibizioni economiche, nella grande America del Nord dei primi giganti, che soltanto ora pare voglia ricuperare il terreno perduto nel « meraviglioso della storia ».

Nel dedicare al Venezuela la mia « idea per Caracas », che vedrete esposta nelle pagine che seguono, ho voluto che essa fosse preceduta da un documentario di questo coraggio di fantasia; ho voluto che la mia « idea » fosse situata in questa atmosfera animosa e favolosa nella quale con una naturalezza estrema, direi quasi con uno splendido candore, trovi chiamati Léger e Calder a realizzare d'incanto prodigiose immaginazioni, trasportando in una realtà vivente, quelli che erano exploits da esposizioni o da riviste.

Ho voluto che la mia « idea » appartenesse ad una sequenza che s'apre con una visione degli edifici della Città Universitaria concepita da Carlos Raul Villanueva, fra gli alberi in fiore e i cieli azzurri nuvoleggiati di Caracas; una sequenza che si animasse poi delle vedute degli stadi ardimentosi, anch'essi progettati da Villanueva, dove l'architettura strutturale non è uno scheletro in vista, ma è lo specchio ardito di una immaginazione strutturale bella, armonica, sapiente, osata e felicemente misurata, sottile, tutta forza elegante e senza peso; una sequenza che esplodesse poi nei Calder favolosi che come isole colorate, o farfalle immense, o nubi solide, popolano il cielo della enorme Aula Magna. Qui sei trasportato in un clima favoloso; prima ricevi un urto tanto la cosa ti è inattesa (l'Aula Magna è una archi-

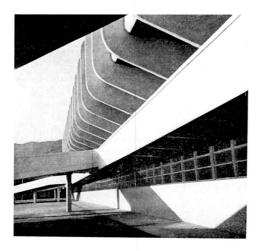

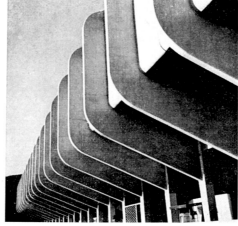

Caracas, la struttura della tribuna degli stadi, di Carlos Raul Villanueva.

domus 295
June 1954

Courage in Venezuela

Buildings for the Ciudad Universitaria de Caracas (University of Caracas) designed by Carlos Raúl Villanueva: views of stadium, Aula Magna auditorium with mobiles by Alexander Calder, mural by Fernand Léger and wall treatments by Matteo Manaura

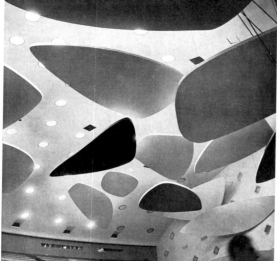
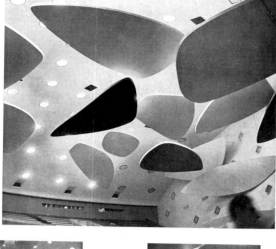

foto Graziano

Coraggio del Venezuela

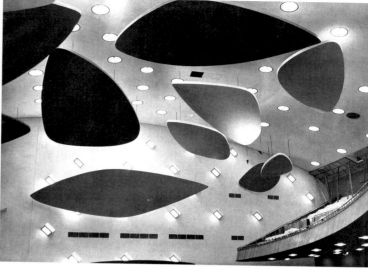

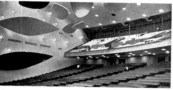

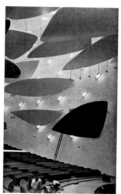
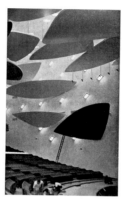

Caracas: l'interno della grandissima Aula Magna, di Carlos Raul Villanueva, con gli immensi Calder che ne animano gli spazi in alto.

tettura risolta tutta all'interno, introversa, e da fuori appare poco), ma poi ti ci muove nel cuore il vento incantevole della libertà di immaginare che apre la mente a tutte le facoltà elementari della fantasia.

Qui il nostro mondo che ha perso la « immaginazione senza paura », per paura dell'immaginazione, ritrova la sua patria antica; i grandi fantastici, Calder e Léger, trovano qui naturale che si realizzino loro cose alla scala del vero, e non a quella diminuita dei sa-

lotti e delle esposizioni.

Queste loro cose son passate dalla scala del giocattolo o del quadretto della « galleria d'arte », alla scala del vero, alla scala dell'aria e del sole e dei muri, e delle folle.

Eccessivo entusiasmo il mio? Tengo, davanti a queste cose, a non partecipare ad atteggiamenti di critica orgogliosa, difficile, saputa, diffidente ed arcigna che si rifà, o vi si rifugia, sempre al metro rinsecchito di una riduzione mentale in canoni restrittivi. Qui

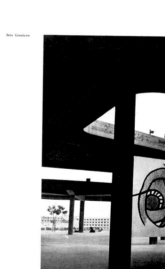

Coraggio del Venezuela

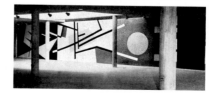

Caracas, Città Universitaria: in alto i grandi murales di Fernand Léger, a destra quelli di Matteo Manaura.

si ha la sensazione di uscir di casa, di scuola, e di accademia, di andare a spasso dove tira il vento, dove si incontrano uomini come Calder, che son geni-forze naturali, che sono poeti e bardi. Questa, si ricordi, è la patria di Reveron, pittore straordinario al quale dedicheremo altre nostre pagine.

La sequenza di fantasia, da plastica nei « mobiles » di Calder, si fa grafica nei « murales » di Léger e di Matteo Manaura.

Da poetica in Calder e figurativa in Léger, bardi venuti di lontano,

la fantasia si rifà architettonica infine nelle strutture spaziali potenti dell'Aula Magna, dove il cemento armato è lasciato nudo nella sua muscolarità, nei suoi « giochi di forza ». Ed eccoci poi finalmente alla « idea per Caracas » che affido anch'essa al coraggio dei costruttori venezuelani, coraggio che ha già dato, nella concezione e sotto la guida di Cipriano Dominguez, una formidabile misura di sé col Centro Bolivar, che è il centro di sviluppo della « idea per Caracas ».

E. P.

Translation
see p. 569

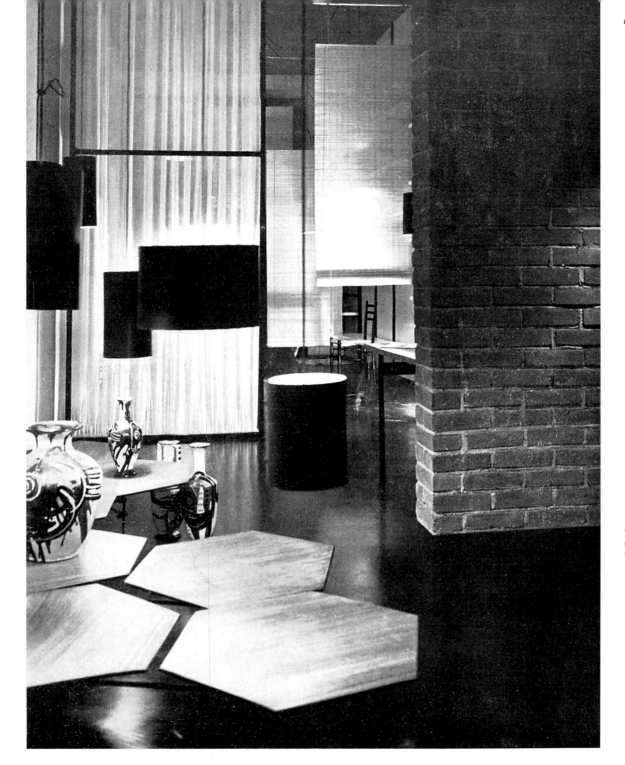

foto Clari

Analogia
fra le materie

Vittorio Gara
Ferruccio Rezzoni

Questo negozio è stato progettato da due allievi del Politecnico di Milano. Fa piacere poter osservare come i giovani non si sottraggano alla necessità di aggiornare una certa crudezza dell'architettura cosiddetta funzionale; e se pure ancora legati a quei « princìpi » di composizione, hanno imparato a concentrare la loro attenzione sulle materie. Qui c'è una piacevole freschezza nella dosatura del tessuto dei materiali, dolci e morbidi, e nella tenera giustapposizione dei colori e delle luci. Da un lungo vano di dimensioni innaturali si è creato un ambiente attraente.

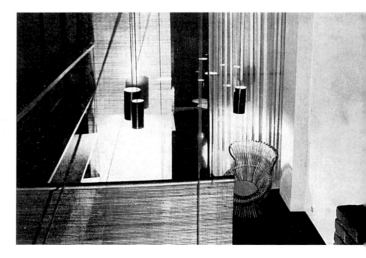

domus 295
June 1954

Analogies Among Materials | Interior of a ceramics shop designed by Vittorio Garatti and Ferruccio Rezzonico: two views, general view and floor plan

510

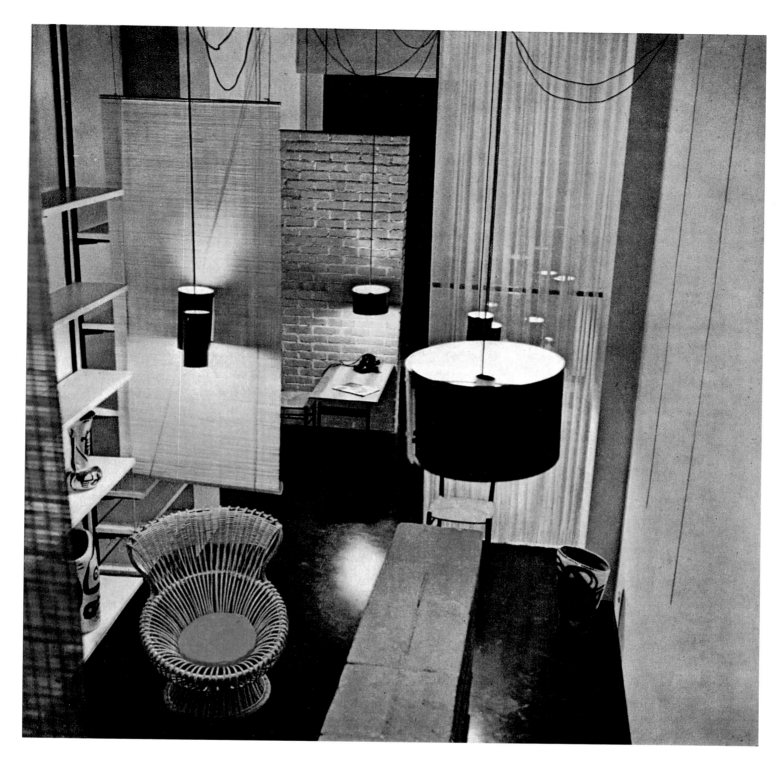

Negozio di ceramiche a Milano. Un corridoio lungo e stretto (2,80×16) da trasformare in ambiente, con un minimo di tempo e di denaro (25 giorni, 900.000 lire). Schemi trasparenti, paralleli all'ingresso e sfalsati, impediscono di scoprire l'ambiente a prima vista pur lasciando sentire l'unità dello spazio. Colori: soffitto grigio blu, pareti bianche e rosa, mattoni, stuoie. Le lampade, cilindri appesi, moltiplicate nei riflessi del pavimento e dei vetri, come lampioni di una lunga strada sull'asfalto bagnato.

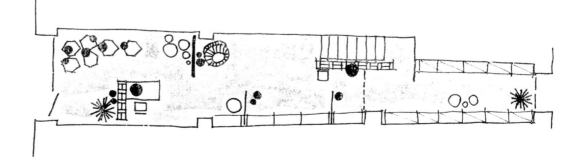

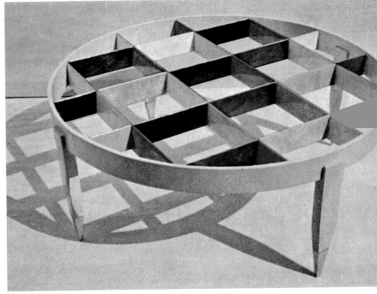

Tradizione di divertimento

È una tradizione antica, propria degli artisti e degli architetti, creare il gioco dei diversi punti di vista. A tale gioco appartiene questo tavolo da tè che Gio Ponti ha progettato per Altamira, e che per la parte colorata è stato eseguito in smalto su rame da Paolo De Poli.

I colori delle diverse facce di questo tavolo sono disposti in modo che secondo il verso dal quale si guarda, l'intonazione è diversa: prevalente sui gialli, o sui blu, o sui rossi.

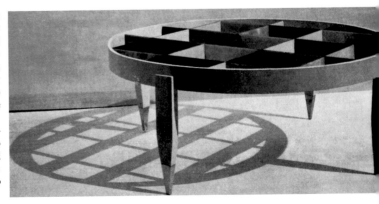

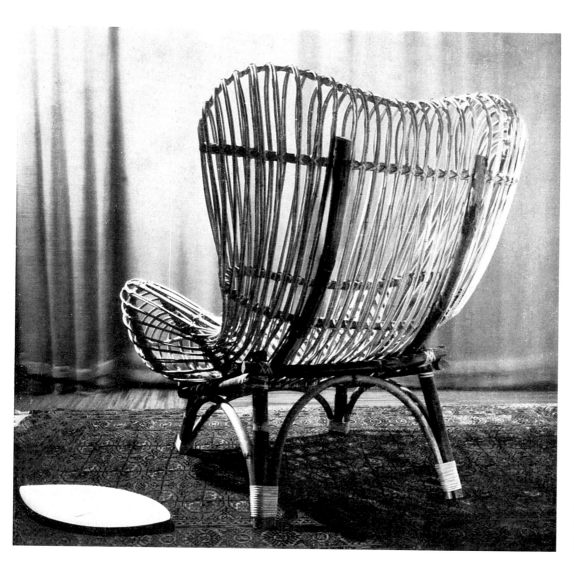

Poltrona in malacca

Franco Albini, arch.

Poltrona in malacca e canna d'India. La costruzione a gabbia dà con la elasticità un comodo appoggio, e con la trasparenza un aspetto di leggerezza.

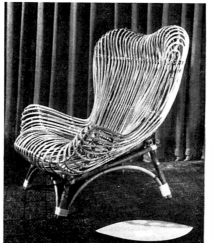

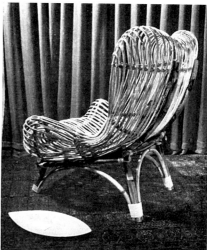

Il tipo di poltrona in malacca e canna d'India che ha preceduto la presente.

Sedie all'aperto

Roberto Mango, arch.

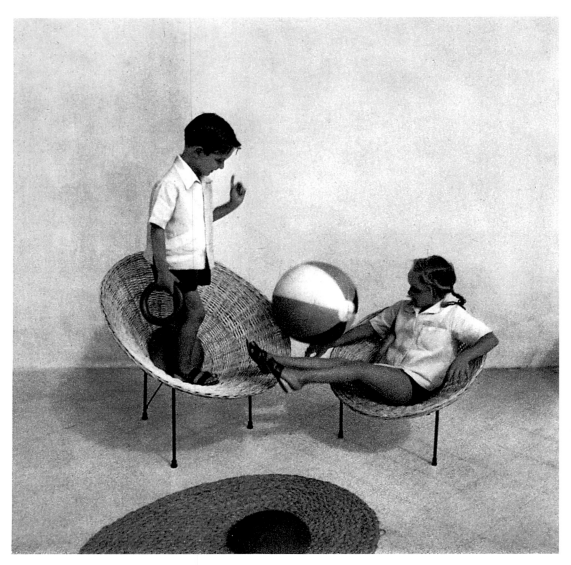

La sedia illustrata in questa pagina è una derivazione per bambini della sedia « girasole » di Roberto Mango che abbiamo già presentato (Domus n. 285); un cono in vimini fissato semplicemente con un tirantino a vite e farfalla al treppiede in ferro verniciato nero. Con l'aggiunta di due pattini, la poltrona-figlio, detta il « bimbo », diventa anche una dondolo.

La poltrona-ombrello della pagina accanto, derivata anch'essa da un prototipo pubblicato in Domus, è ora anch'essa entrata in produzione. Il suo cono in tela e stecche di legno si applica allo stesso treppiedi della sedia in vimini.

Di cinque elementi semplici è composta la poltrona a dondolo: montati insieme con tre viti.

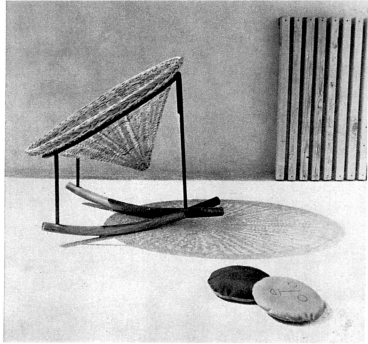

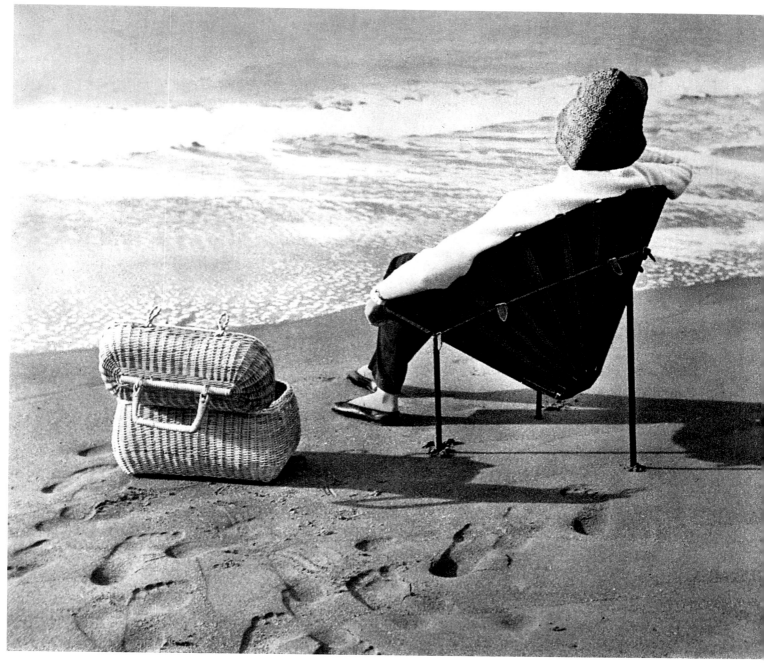

La poltrona-ombrello, un cono in tela
e stecche di legno: si apre e si chiu-
de, si porta sotto il braccio.

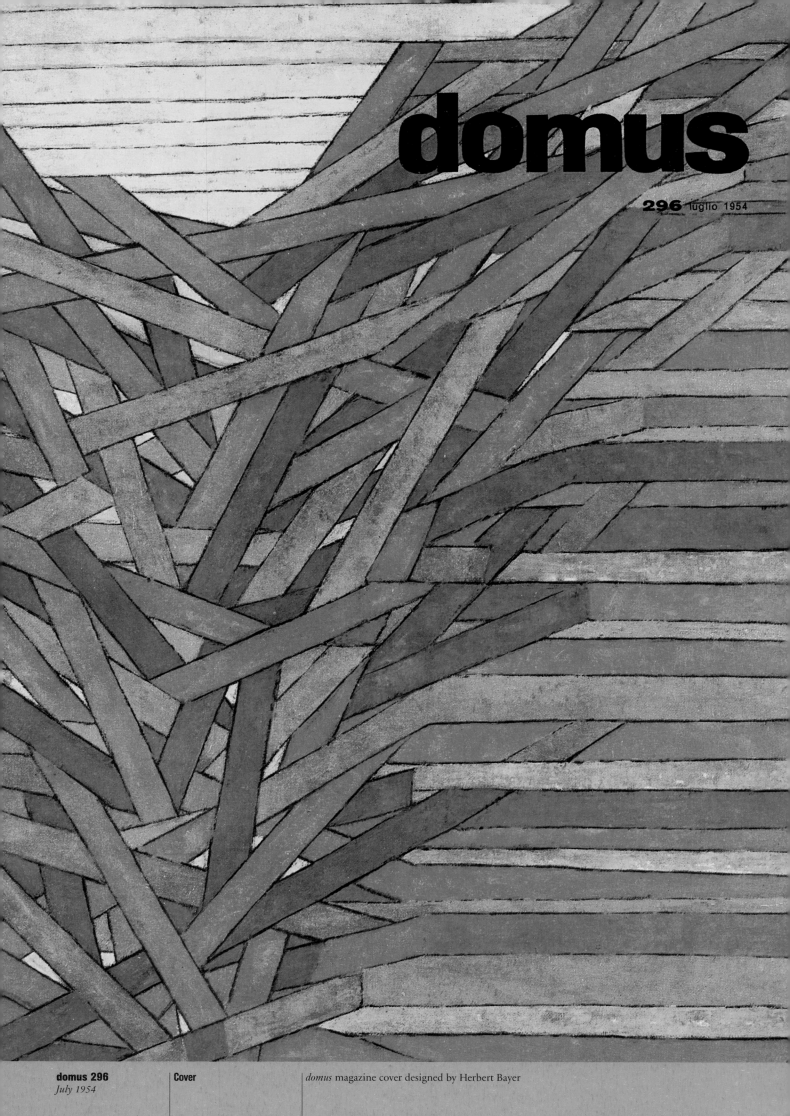

domus

296 luglio 1954

foto Casali-Domus

Forme asimmetriche e leggere

Ettore Sottsass jr.
collaboratore Bepi Fiori

La zuppiera è una forma chiusa, di due pezzi come la valva dell'ostrica. Il coperchio non ha manici e può essere sollevato grazie ad una leggera sporgenza. Una fessura permette l'uscita del manico del mestolo e dei vapori.

Sottsass ha studiato un nuovo disegno per un servizio da tavola in porcellana e i modelli sono stati realizzati grazie alla straordinaria perizia di Bepi Fiori, giovane modellista veneto che ha realizzato questi pezzi per Domus. I due hanno lavorato a lungo insieme, Sottsass con la matita e Fiori con la sgorbia per arrivare a

forme che esprimessero eleganza e trasparenza, senza ricorrere ai soliti simboli del lusso, ma anzi rifacendosi al concetto arcaico di ciotola, cioè del più antico recipiente per contenere i cibi, l'acqua, o la frutta. Forme di particolare sofficità e luminosità. Conche leggere e sottili che per la curva sembrano quasi distaccate dalla tavola, e la luce ne rende dolce la superficie.

Si sono usate forme leggermente disimmetriche, perchè una leggera disimmetria dona dinamica alle cose e le rende meno meccaniche, e ciò si è fatto partendo dalla constatazione che oggi la produzione ceramica si fa stampando e non più tornendo.

Da questa constatazione, e dalla decisione di creare forme disimmetriche nasceva un nuovo problema, quello del rapporto tra le varie forme, rapporto che nei servizi tradizionali corre sul *leitmotiv* della pianta circolare di tutti i pezzi e che ora veniva a cadere. Le forme qui sono diverse, nella sovrapposizione non si nascondono una sull'altra, ma si integrano in una nuova forma combinata. Con forme asimmetriche, si può quasi dire che una tavola apparecchiata deve diventare un unico pezzo di scultura.

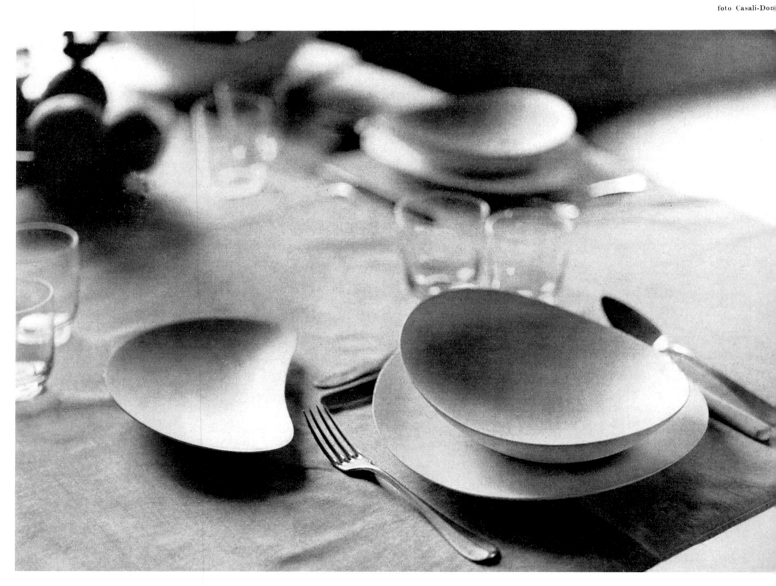

foto Casali-Domus

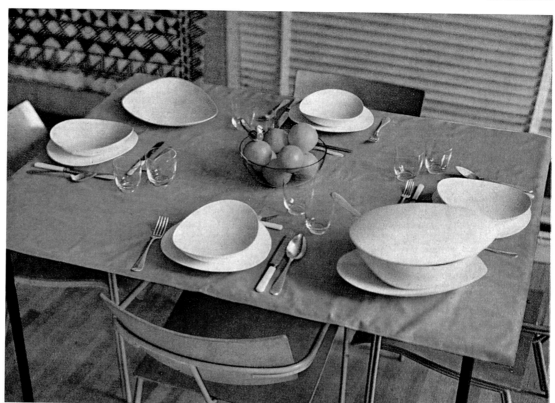

La forma e la pianta della fondina e del piatto sono disimmetriche e differenti. La fondina non nasconde il piatto, come nei servizi tradizionali, ma l'una e l'altro si integrano in una forma combinata che mantiene la distinzione dei due pezzi.

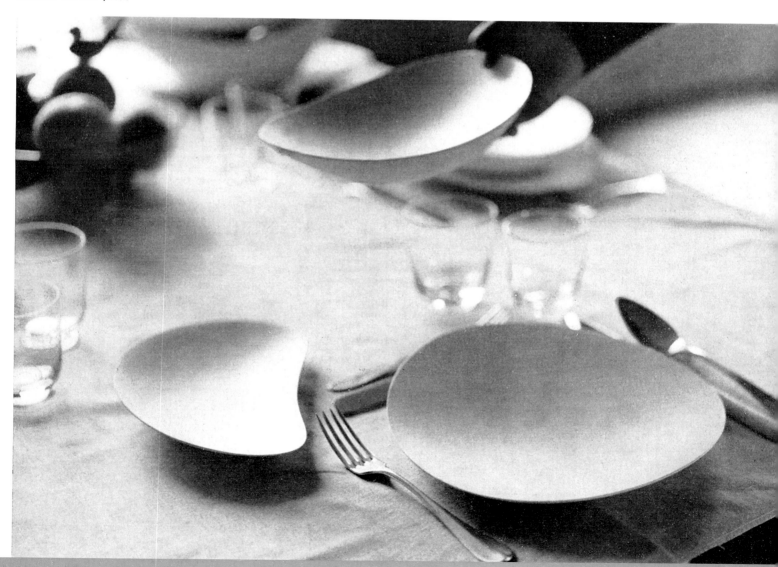

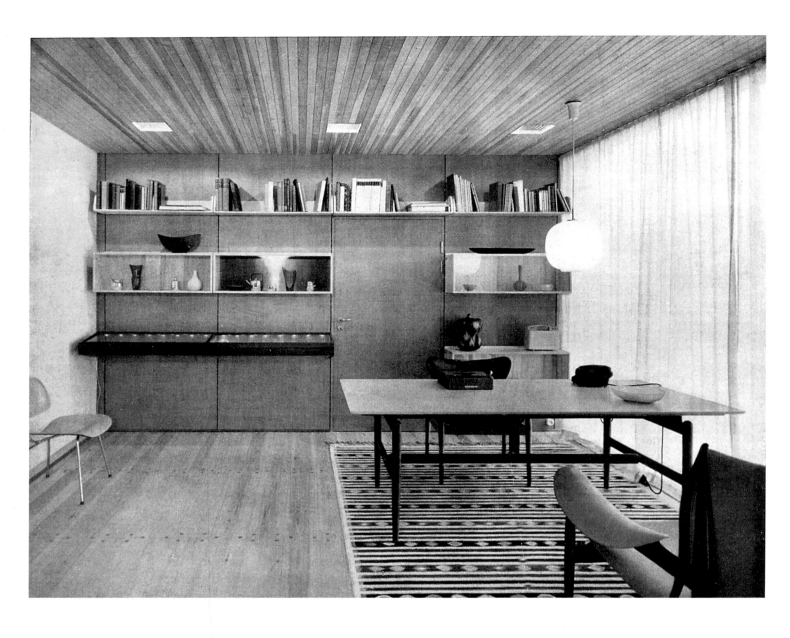

Un interno a Trondheim, Norvegia

Finn Juhl, arch.

Un arredamento perfetto nel suo genere, tipico della maniera di costruire e di vivere di un paese che ha raggiunto in entrambe un giusto equilibrio. Qui tutte le cose sono toccate con una certa grazia e pazienza, senza violenza, e con un amore tranquillo, libero da quella perenne ambizione e sforzo che così spesso rende eccessive le forme presso di noi. La scelta e soprattutto la continuità dei materiali ne sono un segno. Il legno prevale con i suoi colori teneri, e col calore che trasmette. Di legno il pavimento e il basso soffitto, trattati con uguale cura.

domus 296
July 1954

An Interior in Trondheim, Norway

Interiors and furniture designed by Finn Juhl shown at the Museum of Applied Art in Trondheim: views of living room and sectional plan

520

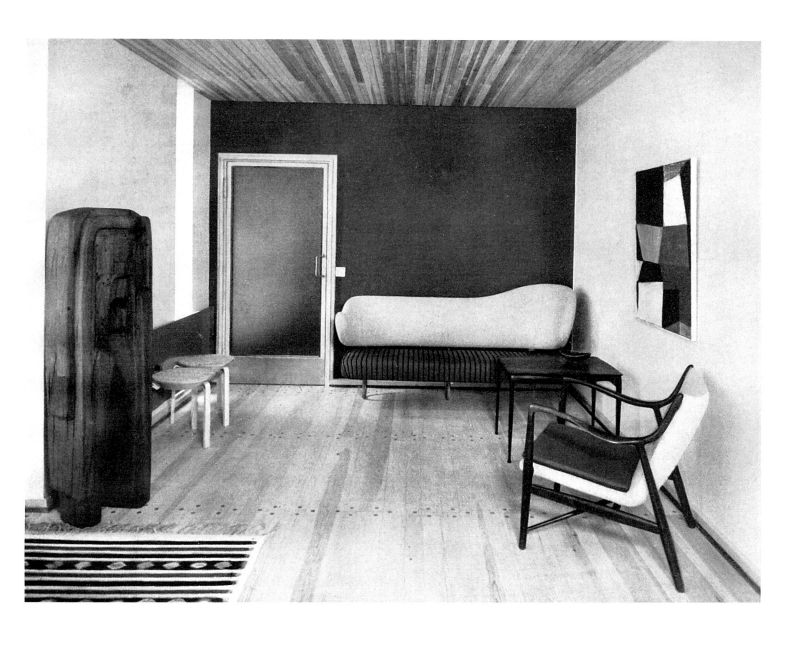

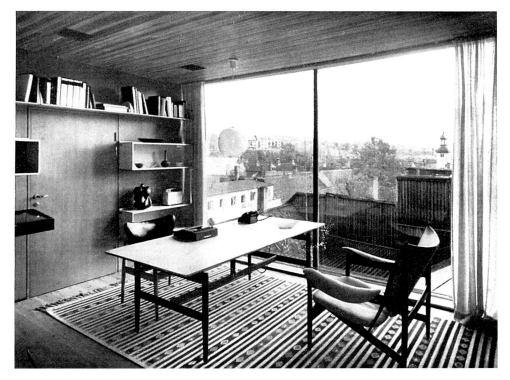

*Finn Juhl: stanza di soggiorno e la-
voro nel Kunstindustriemuseum a
Trondheim. Oltre i mobili, il vaso in
legno è di Finn Juhl: la scultura in
legno è di Erik Thommesen, il vaso
in ceramica è di Axel Salto.*

Translation
see p. 570

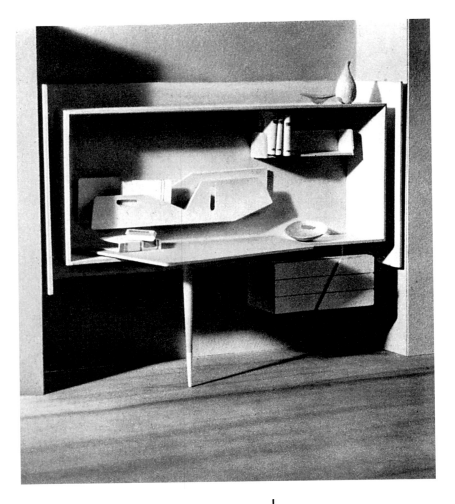

Sei mobili

Gio Ponti

Presentiamo in queste pagine sei mobili di Gio Ponti: due scrivanie, un cassettone, uno scaffale, una libreria, un letto. Mobili che appartengono tutti ad una stessa famiglia, e sviluppano gli stessi principi, caratteristici degli ultimi disegni di Ponti: l'illuminazione nascosta, che distacca le parti del mobile le une dalle altre; la scomparsa delle maniglie, sostituite da una superficie, sovrapposta, tagliata in un disegno continuo; e la composizione degli elementi, separati e distinti, su fondali-pannelli.

una scrivania in nicchia

Questa scrivania è situata in una nicchia dell'ambiente cui essa appartiene: un pannello sospeso, in legno laccato bianco, la separa dal muro: una fonte luminosa collocata fra la scrivania e questo pannello riflettente fa sì che il mobile sembri distaccato e sospeso. Nel mobile stesso gli elementi particolari — la mensola per i libri, lo scaffale per le riviste, il piano per scrivere, le cassettiere — sono distaccati l'uno dall'altro, come sospesi e volanti.

Lo scaffale per le riviste è di un disegno particolare, che Ponti ha realizzato anche in grandi dimensioni: una composizione frontale di superfici distaccate e parallele, dove è eliminata l'apparenza dei sostegni e del peso.

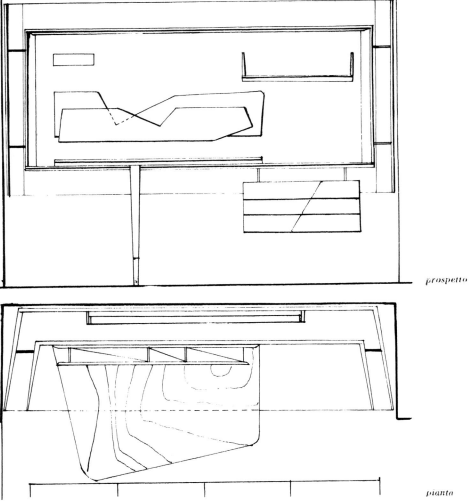

prospetto

pianta

domus 296
July 1954

Six Pieces of Furniture

Furniture designs by Gio Ponti: desk for a niche, bookshelf, chest of drawers, desk, bookcase, bed and headboard with integrated shelves and drawers

522

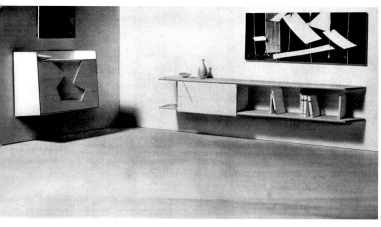

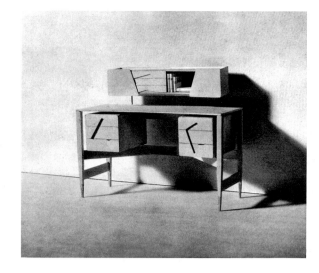

prospetto

pianta

2 uno scaffale

In questo scaffale, composto da due mensole che contengono una cassettiera, è tipica la soluzione dei sostegni arretrati dall'orlo delle mensole; essi scompaiono fra i libri, dando ai due lunghi piani l'effetto di sporgere senza peso.

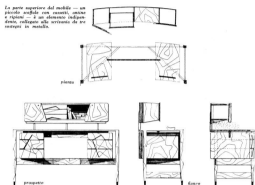

La parte superiore del mobile — un piccolo scaffale con cassetti, antine e ripiani — è un elemento indipendente, collegato alla scrivania da tre sostegni in metallo.

pianta

4 una scrivania

Al posto delle maniglie, superfici sovrapposte, staccate e diversamente sagomate, servono alle mani per aprire i cassetti. La luce incassata e nascosta piove sul piano di scrittura. Le parti del mobile sono tutte distaccate e in evidenza, con effetto di leggerezza. Il mobile sarà eseguito in olmo.

3 un cassettone

Il cassettone è sospeso alla parete: la soluzione tipica delle maniglie in una superficie sovrapposta e sagomata, crea un disegno continuo e libero. Il lieve distacco dalla parete, la lieve inclinazione del fronte e del fondo alleggeriscono il volume del mobile sospeso.

fianco

prospetto fianco sezione

foto Casali-Domus

5 una libreria in due pezzi

Un mobile-libreria formato di due pezzi, dei quali l'inferiore può essere usato anche da solo. Nella parte superiore, dietro ad ogni mensola porta-libri e dietro l'elemento centrale, che può servire anche da bar, è situata la luce. Così il mobile è autoilluminato, il che gli dà di sera, un aspetto fantastico.
Gli ambienti possono essere illuminati non solo da apparecchi di illuminazione, ma anche dai mobili stessi, che diffondono una bellissima luce riflessa e i cui elementi paiono poi librarsi nell'aria.

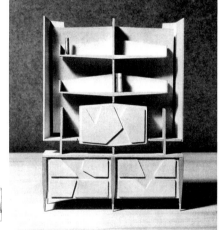

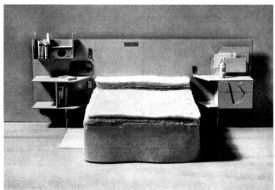

6 un letto attrezzato

Letto con la testiera-cruscotto di cui abbiamo presentato diversi esemplari. Qui la testiera è in due pezzi, per comodità di trasporto: ognuno dei due pezzi è attrezzato in modo differente, senza ripetizioni per pura simmetria.
A sinistra, due mensole, con il telefono, l'accendisigari, il posacenere, la sede per il termometro e per le foto, e la radio. con lo scaffale per libri grandi e piccoli (la radio è rivolta di lato, verso chi è a letto, per comodità di manovra). A destra, due mensole con cassetti, scaffale per riviste e giornali, interruttori e campanelli.
Tre luci: due notturne, sotto le mensole, una quasi al centro, in alto alla testiera.

pianta

Notare nella testiera: la sede per la guida del telefono, la radio rivolta verso il letto.

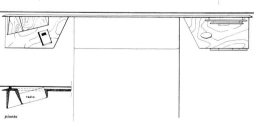

prospetto

pianta

sezione

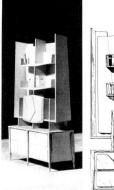

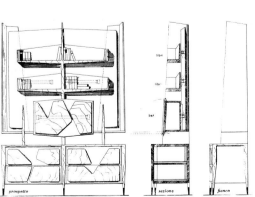

prospetto sezione fianco

Due sedie

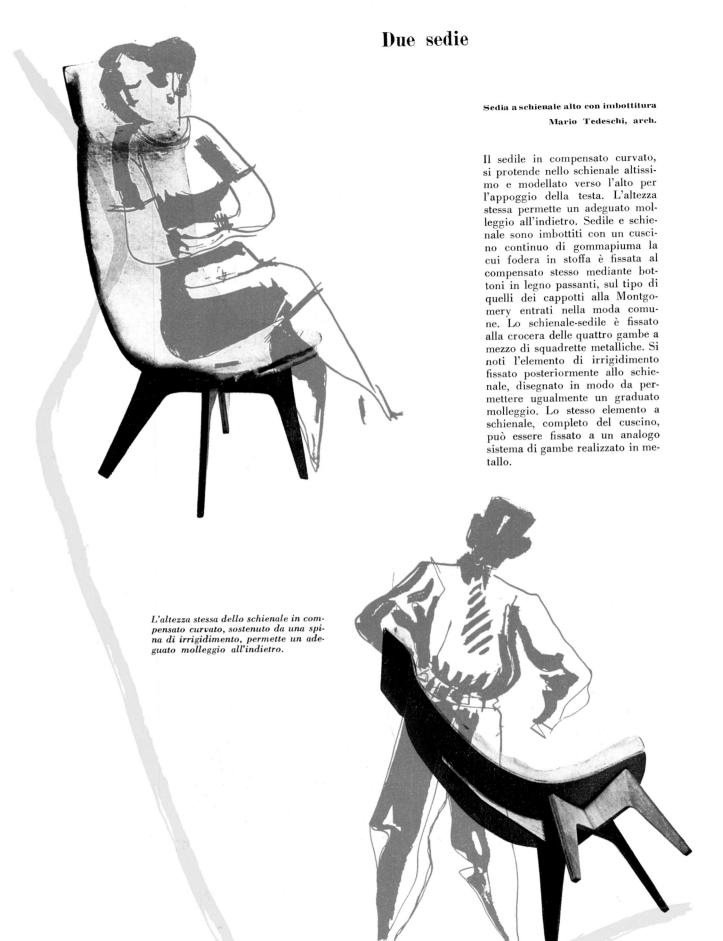

Sedia a schienale alto con imbottitura
Mario Tedeschi, arch.

Il sedile in compensato curvato, si protende nello schienale altissimo e modellato verso l'alto per l'appoggio della testa. L'altezza stessa permette un adeguato molleggio all'indietro. Sedile e schienale sono imbottiti con un cuscino continuo di gommapiuma la cui fodera in stoffa è fissata al compensato stesso mediante bottoni in legno passanti, sul tipo di quelli dei cappotti alla Montgomery entrati nella moda comune. Lo schienale-sedile è fissato alla crocera delle quattro gambe a mezzo di squadrette metalliche. Si noti l'elemento di irrigidimento fissato posteriormente allo schienale, disegnato in modo da permettere ugualmente un graduato molleggio. Lo stesso elemento a schienale, completo del cuscino, può essere fissato a un analogo sistema di gambe realizzato in metallo.

L'altezza stessa dello schienale in compensato curvato, sostenuto da una spina di irrigidimento, permette un adeguato molleggio all'indietro.

Le due parti che compongono questa sedia, la cui imbottitura è costituita da un solo cuscino in gommapiuma rivestito in stoffa di canapa e fissato al telaio mediante fettucce, sono imperniate a un unico asse di ferro. Mediante un volantino a vite le due parti sono fissabili in due posizioni distinte. Nella prima, le estremità delle gambe poggiano tutte e quattro sul pavimento. In questa posizione la sedia è una normale poltrona da riposo per giardino.

Nella seconda posizione, la linea curva delle due gambe si continua in un unico arco di cerchio; in tal modo la poltrona appoggia su due slitte ed è possibile imprimerle un leggero movimento dondolante. Poichè in quest'ultima posizione la poltrona viene a trovarsi più bassa, la possibilità del dondolio ne fa una vera amaca per il riposo e il sonno.

La parte in legno è realizzata in frassino con le traverse in noce naturale; le parti metalliche sono verniciate in nero.

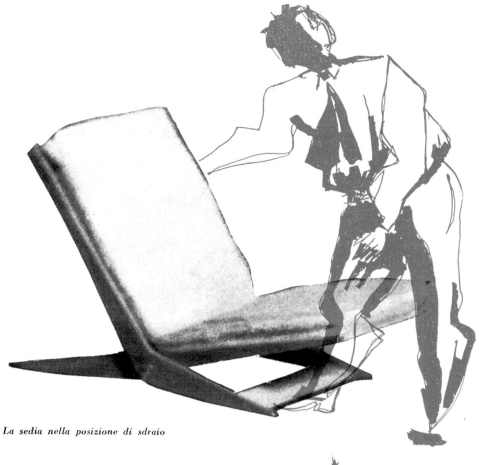

La sedia nella posizione di sdraio

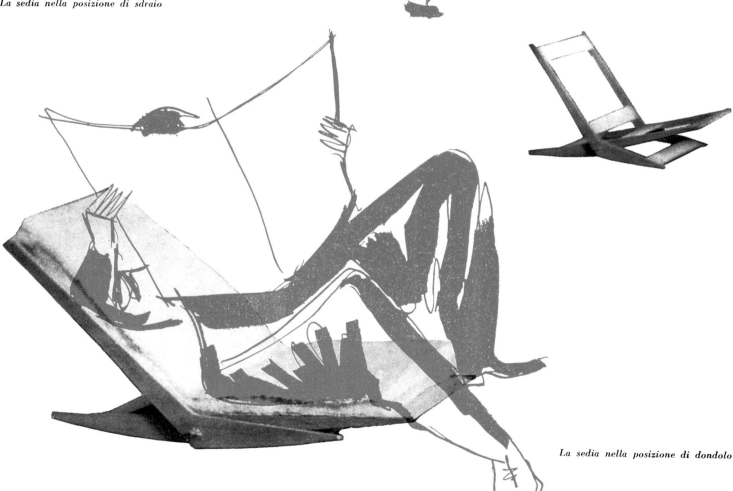

La sedia nella posizione di dondolo

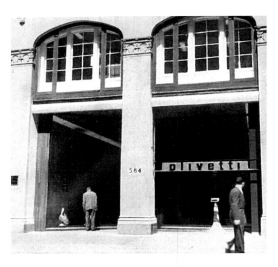
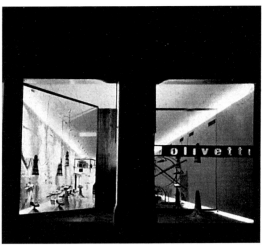

Curiosità della folla per questo nuovo negozio, uno spettacolo inatteso nella Quinta Strada entro la vecchia intatta cornice di un edificio del 1900.

Italia a New York

un nuovo negozio Olivetti

studio B.B.P.R.
Lodovico B. Belgiojoso
Enrico Peressutti
Ernesto N. Rogers, arch.tti

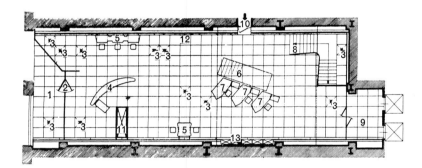

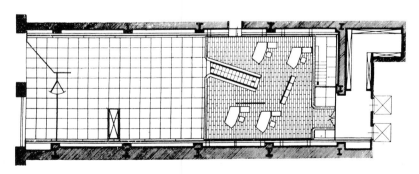

Il negozio, è profondo 25 m., alto 5, largo 8, contiene un mezzanino per uffici.

1 portico all'ingresso 2 porta d'ingresso 3 elementi plastici in marmo per sostegno macchine 4 tavolo di vendita 5 tavoli per la prova delle macchine 6 scala al mezzanino 7 tavoli scrivanie per impiegati 8 scala al sotterraneo 9 ambiente ascensori 10 ingresso impiegati 11 paternoster 12 parete di scultura 13 mobili cartelliere

Quando s'apre un nuovo negozio moderno ed in ispecie un negozio ove s'espongano macchine, ci si può attendere, normalmente, una ennesima variazione su quel tema ormai noto: e v'è la curiosità di vedere quale variazione possa ancora effettuarsi in un ordine « che già si conosce ». Ci si può augurare che questa realizzazione superi le precedenti (e ciò sarebbe già molto) in quella gara, appunto, a superarsi che è in atto entro caratteri ormai acquisiti ad una « scuola » moderna. L'attesa migliore è dunque per una prova di eccellenza in una elevata accademia moderna; ben difficilmente si pensa che ci si possa aspettare una sorpresa.

Il negozio che Belgiojoso, Peressutti e Rogers hanno creato per Olivetti a New York sulla Quinta Strada, ha il merito invece di farci godere una sorpresa: è senza accademia, e, altro pregio, non è nemmeno antiaccademico o polemico; è fuori dell'accademia moderna, è una invenzione, è pieno di inedito, e di valori poetici, e questo attributo è esatto, e non ha da sembrar fuori luogo, perchè quest'opera ci porta immediatamente in un clima di immaginazione, e di libertà. Immaginazione e libertà, nell'idea della macchina per scrivere posta « fuori del negozio », nel pavimento in marmo verde che prosegue al difuori del negozio, e dentro e fuori si solleva improvviso a stalagmite a reggere le macchine, sulle quali calano dall'alto le lunghe lampade, stalattiti luminose.

Le macchine per scrivere e calcolatrici infatti non appoggiano su trespoli che poggino a loro volta sul pavimento: è invece il pavimento che s'alza variamente a reg-

gerle con una morbidezza che ha un suo valore di contrasto con le macchine. Questa « idea » è la grande sorpresa. I cristalli e la porta del negozio (che s'apre per tutta l'altezza del negozio, come un varco) sono a cavallo di questo pavimento, e quindi il negozio ha uno « spazio » che è fuori e dentro. Poi v'è la mensola di marmo di Candoglia in forma lunata che è un'altra immaginazione, e così la scala dove i gradini di marmo, sempre nel prezioso rosa di Candoglia, sono « infilati » nei parapetti di lamiera nera. E s'aggiungono, altre invenzioni, le due pareti, l'una colorata, staccata a sbalzo sul pavimento colla luce a piede, e l'altra costituita da un grande pannello di Costantino Nivola, tratto in gesso da una fresca modellazione fatta scavando la controforma nella sabbia bagnata: il gesso liquido gettato sopra questa controforma, diventando forma porta con sè il primo strato di sabbia e l'effetto è leggero, dorato, incantevole. Infine è un'altra invenzione la grande ruota, un apparecchio leonardesco (fa questo effetto), che porta su le macchine dai locali di sotto.

L'atmosfera è assolutamente poetica, e di quella particolare magia tutta loro che ormai sappiamo riconoscere nelle cose di Belgiojoso, Peressutti e Rogers. E questa sua eterogeneità è naturalmente di una potente « funzionalità d'attrazione », nel quale fatto sta la efficienza appunto di un negozio di presentazione di produzioni, la cui scelta per l'acquisto, oltre che dalla funzionalità e perfezione tecnica e convenienza di prezzo, è motivata anche da quella irresistibile simpatia che deriva da una attrattiva formale.

g.

domus 298
September 1954 | **Italy in New York** | Olivetti showroom in New York designed by Lodovico Barbiano di Belgiojoso, Enrico Peressutti and Ernesto N. Rogers (Studio BBPR): entrance aerea, windows, floor plan, window displays and display plinths

526

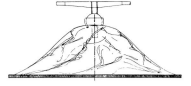

foto Peressutti

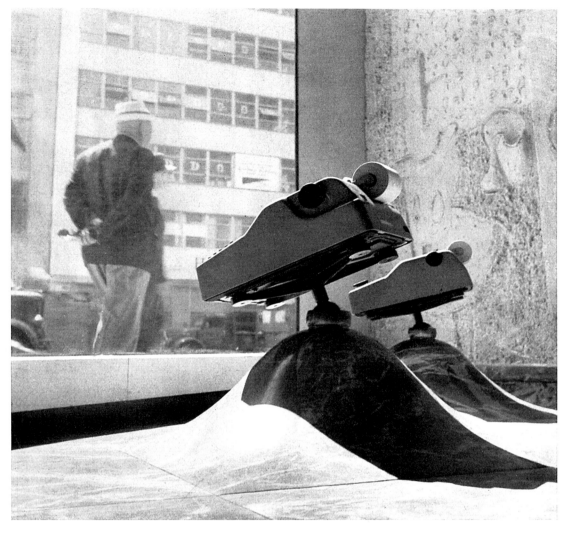

La vetrina è arretrata dal filo di strada, e il pavimento di marmo esce « di sotto » la vetrina, fuori del negozio, fin sul marciapiede. Questo pavimento è la invenzione simbolica del negozio: un pavimento plastico, un pavimento in volume, che qui e là si solleva e sale in improvvisi pinnacoli, a reggere esso stesso le macchine da esporre. A queste stalagmiti (ricavate ognuna da un blocco solo di marmo verde di Challant) e la cui forma è la trasposizione in volume di una formula algebrica, corrispondono le lampade, quasi stalattiti, coni allungati che scendono dal soffitto; la attenzione converge sulle macchine, sospese nell'aria fra questi due movimenti.

Il pavimento esce « di sotto » la vetrina arretrata, fino a raggiungere il marciapiede; anche in questo spazio all'aperto si erge una isolata « stalagmite » di marmo, una macchina da scrivere vi è fissata in cima, e il pubblico si diverte a conoscerla provandola.

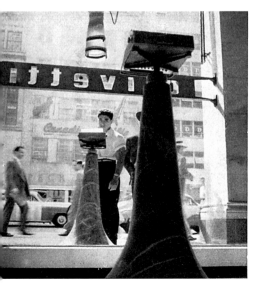

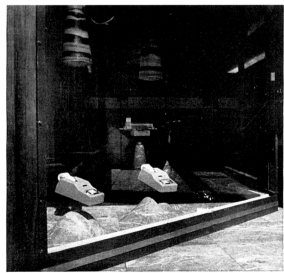

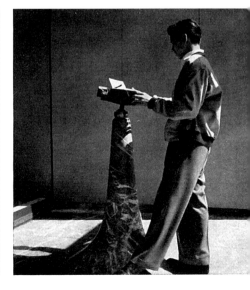

Translation
see p. 570

527

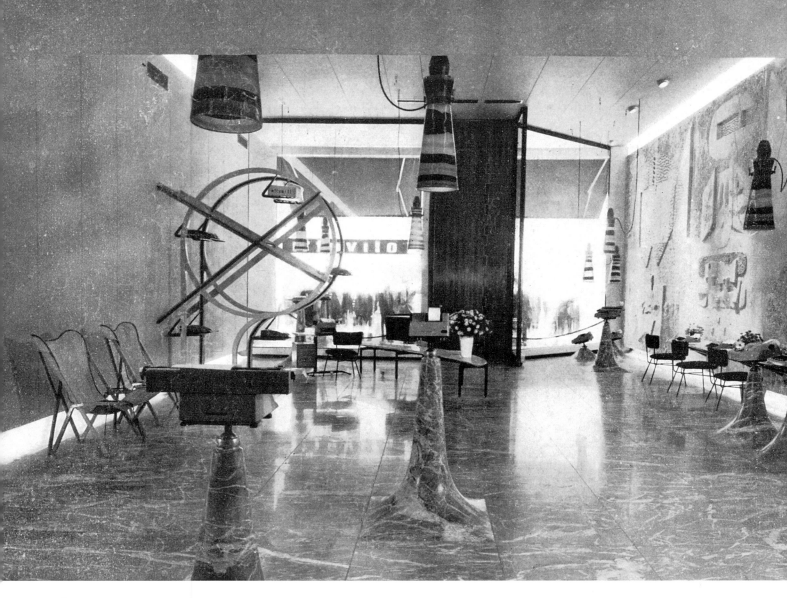

foto Alexander George

la grande ruota del paternoster *Qui sopra, veduta generale dall'interno verso la vetrina: la ruota è un grande paternoster in metallo, color cobalto, grande macchina leonardesca che porta, con un moto continuo, le macchine dal sotterraneo al negozio.*

foto Moore

domus 298
September 1954

| Italy in New York

Olivetti showroom in New York designed by Lodovico Barbiano di Belgiojoso, Enrico Peressutti and Ernesto N. Rogers (Studio BBPR): general views, door, lighting (manufactured by Venini) and display plinth

528

le lampade In corrispondenza ad ognuno dei supporti delle macchine scendono dal soffitto, a diverse altezze, dodici proiettori; sono in vetro colorato di Venini, soffiato, di 25 cm. di diametro e 60 di altezza, la massima misura soffiabile: la forma conica del vetro esprime e segue quella del cono di luce diretto sopra ogni macchina.

la porta La porta, che si apre da terra al soffitto, è alta cinque metri e larga uno e mezzo: isolata fra le due pareti di cristallo, è nelle sue proporzioni gigantesche un elemento psicologico di invito. In noce, ha una cerniera in ottone visibile e continua.

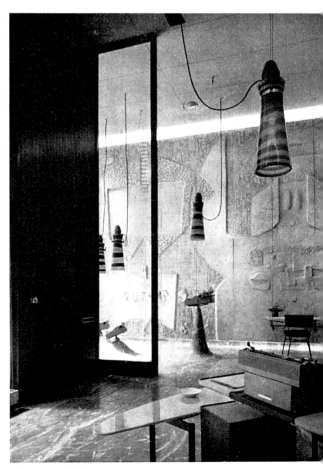

L'attacco della macchina al supporto di marmo è un semplice elemento di collegamento, snodato, fra i quattro punti di appoggio della macchina e la testa del supporto di marmo.

Translation
see p. 570

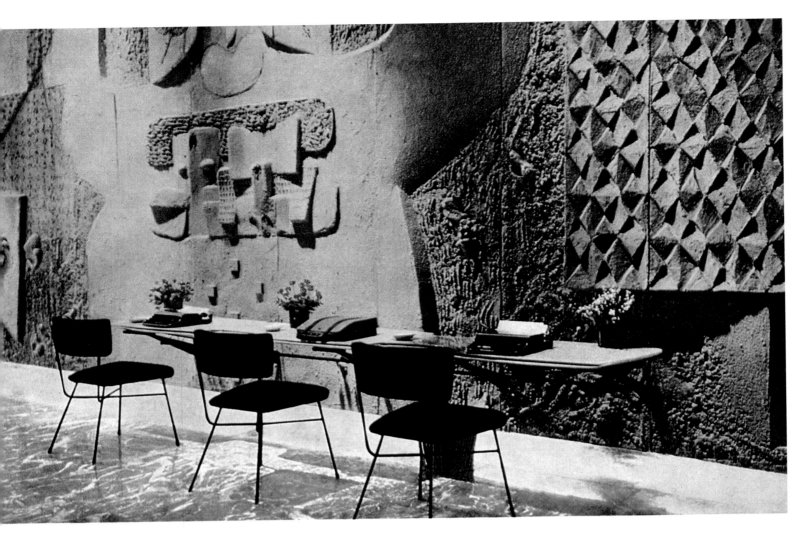

foto Moore

la parete di sabbia di Tino Nivola

Le due lunghe pareti laterali del negozio, una colorata e una scolpita, sono distaccate dal pavimento e dal soffitto da una gola luminosa, e appaiono come sospese. La « parete di sabbia » è un bassorilievo in gesso di ventitrè metri per quattro metri e mezzo, realizzato da Nivola col metodo suo originale della « controforma scavata nella sabbia »; su questo scavo in sabbia egli getta il gesso liquido, che indurendo non solo prende la forma, ma porta seco l'impronta della superficie viva, e il colore dorato della sabbia, e incorpora ghiaia e conchiglie: è un fossile istantaneo. Per la prima volta Nivola realizza il suo procedimento in così grandi dimensioni.

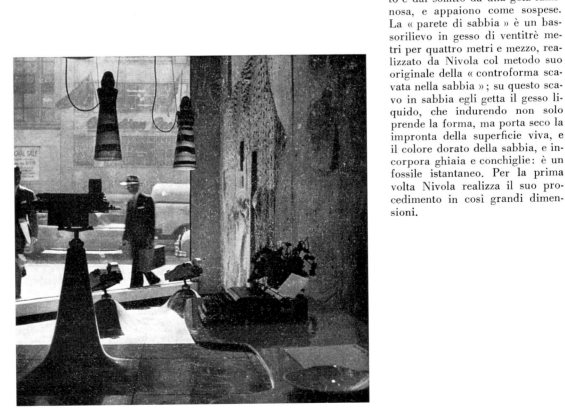

Il tavolo di vendita, un sottile piano di forma lunata, e i tavoli di prova e le mensole, sono in marmo rosa di Candoglia.

oto Alexander George

domus 298
September 1954

Italy in New York

Olivetti showroom in New York designed by Lodovico Barbiano di Belgiojoso, Enrico Peressutti and Ernesto N. Rogers (Studio BBPR): wall treatment by Tino Nivola, sales table, staircase, sectional plan, display plinth and views from balcony

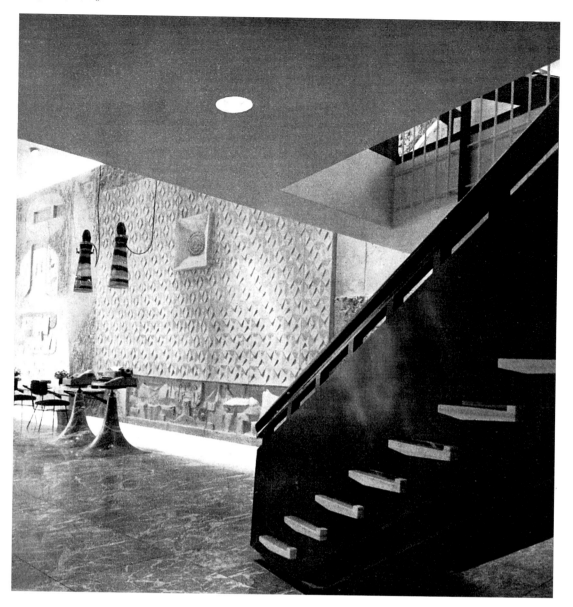

la scala agli uffici

Dal negozio si sale agli uffici, al mezzanino, con una scala i cui gradini in marmo di Candoglia sono « infilati » nella balaustra in lamiera verniciata blu.

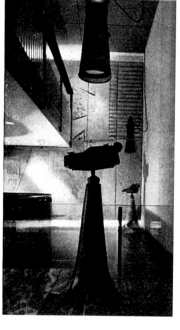

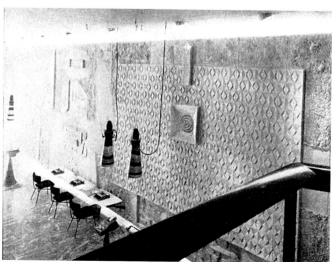

Nella foto a sinistra, si notino le bacchette in ferro bianco della balaustra che non arrivano a toccare il corrimano in noce. Nella foto a destra, si noti la forma assottigliata e plastica del corrimano.

Translation see p. 570

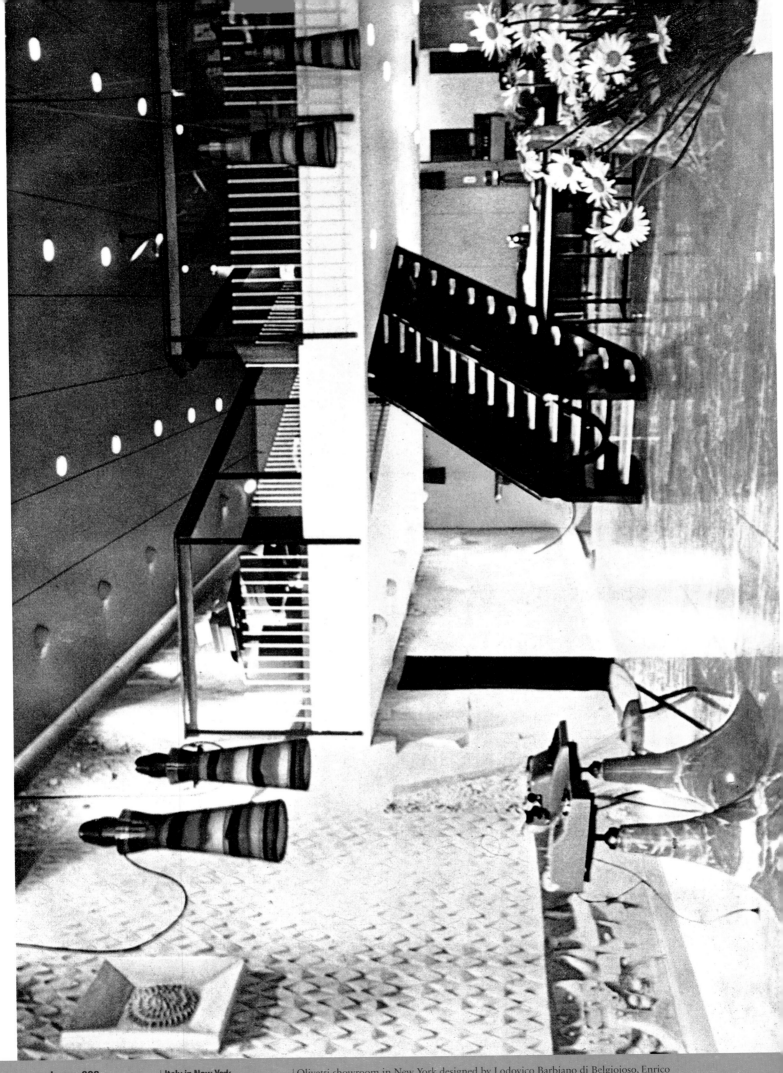

Olivetti showroom in New York designed by Lodovico Barbiano di Belgiojoso, Enrico Peressutti and Ernesto N. Rogers (Studio BBPR): general view, office divider and typing table

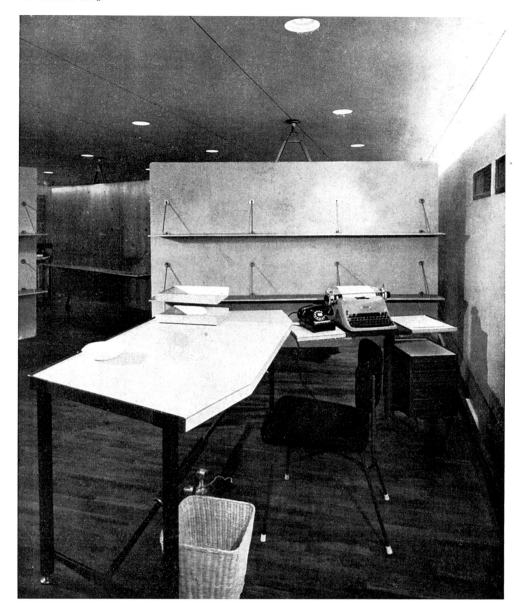

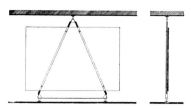

Le pareti mobili divisorie degli uffici al mezzanino.

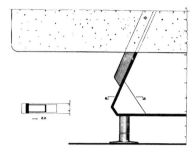

Particolare dell'attacco del sostegno delle pareti mobili.

gli uffici

Lo spazio degli uffici è suddiviso da pareti mobili, che si possono spostare a seconda delle necessità. Per le macchine da scrivere è stato studiato un nuovo tipo di tavolino, chiudibile, che verrà prodotto in serie anche in Italia.

Tavolino chiudibile per macchina da scrivere: le ali laterali si abbattono, la cassettiera gira all'interno.

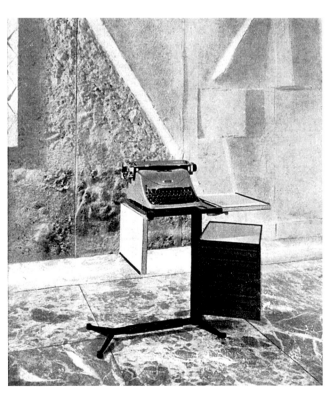

Translation
see p. 570

Isetta

La vetturetta che si è affermata per le sue **superiori** doti tecniche
e che sarà costruita in tutti i paesi del mondo

Iso s.p.a. - Milano

Richard Buckminster Fuller

La cupola geodesica di Fuller (geodesic dome) è una combinazione dei vantaggi del tetraedro e della sfera: la sfera include il massimo spazio con la minima superficie, è il migliore contenente, il più forte contro pressioni interne; il tetraedro invece include il minimo volume col massimo di superficie, ed è la forma più resistente e rigida contro pressioni esterne. Il tetraedro è considerato come la travatura basilare essendo un triangolo di altitudine zero.

Per raggiungere la sfera, Fuller compone tetraedri in un ottaedro, poi questo in icosaedro, la forma geometrica col numero maggiore di facce, superfici identiche e simmetriche, fra tutti i poliedri (20 facce, 12 vertici, 30 spigoli). Poi in un certo senso fa esplodere l'icosaedro in una superficie di sfera che lo include. Questo divide la superficie sferica in un numero di triangoli sferici. (Il termine « geodesico » deriva dalle linee geodesiche, archi di cerchio, che costituiscono la distanza minima di due punti della superficie terrestre).

Le cupole di Fuller alla Triennale

La Triennale presenta, nel parco, due cupole geodesiche di Fuller, una adibita ad abitazione, l'altra a mostra.

Questi esemplari di « geodesic dome » sono costituiti da una struttura reticolare smontabile composta di triangoli sferici in cartone impermeabilizzato: trasportata sul posto per via aerea, essa è stata rapidamente eretta, senza mano d'opera specializzata, e senza cantiere; ed è completamente smontabile e recuperabile.

Questi esemplari sono l'ultimo esperimento che Fuller, il matematico e inventore americano, ha condotto su questo suo rivoluzionario genere di struttura, basato sui principi della geometria energetica (la geometria euclidea concepita in un sistema dinamico) e basato sull'impiego delle forze tensili, invece delle forze di compressione: strutture tensili, in cui la resistenza è enorme, e la massa del materiale, e il suo peso, vengono ridotti al minimo. (Si può ripensare alla cosidetta « fool's equation » di Louis Sullivan, sull'uso di materiali strutturali così pesanti, la cui tendenza a distruggere la costruzione è molto vicina alla loro capacità di sorreggerla).

Fuller's Domes at the Triennale | Two geodesic domes designed by Richard Buckminster Fuller shown in a park in Milan for the X Milan Triennale, sponsored by Container Corporation of America: Richard Buckminster Fuller and detail of dome structure

Translation see p. 570

La cupola eretta nel parco di Milano ha un diametro di m. 11 e una superficie di circa m.² 100; pesa soltanto 600 chilogrammi e può sopportare carichi notevoli. La copertura è realizzata in « vinilite » trasparente.

 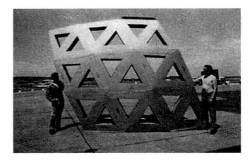 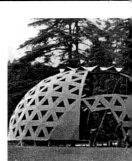

Le cupole sono state montate alla decima Triennale dagli studenti architetti americani, discepoli di Fuller, Jost e Sadao, e da Mango.

Fasi del montaggio di una cupola Fuller.
Gli elementi della cupola sono costituiti da fogli di cartone impermeabilizzato, fustellati e tracciati, montati insieme con punti metallici. La struttura è eretta rapidamente, senza mano d'opera specializzata, ed è completamente smontabile e recuperabile.

Fuller's Domes at the Triennale | Two geodesic domes designed by Richard Buckminster Fuller shown in a park in Milan for the X Milan Triennale, sponsored by Container Corporation of America: views of construction, details and interiors, floor plan

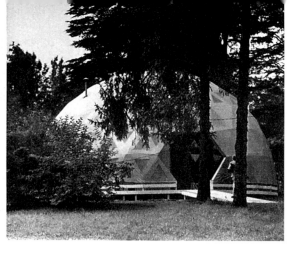

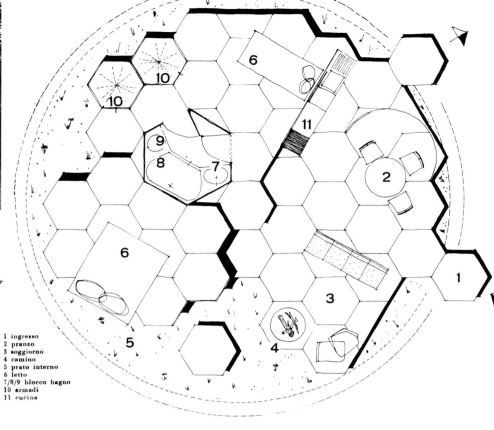

le cupole Fuller alla Triennale

Pianta dell'interno della cupola Fuller adibita ad abitazione, secondo uno schema studiato dall'architetto Mango (nella realizzazione alla Triennale sono state apportate alcune varianti al progetto primitivo).

1 ingresso
2 pranzo
3 soggiorno
4 camino
5 prato interno
6 letto
7/8/9 blocco bagno
10 armadi
11 cucina

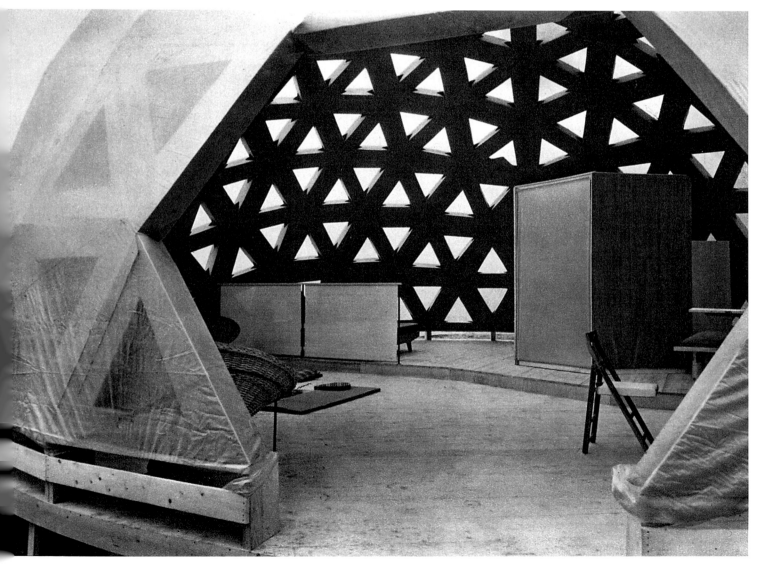

Translation see p. 570

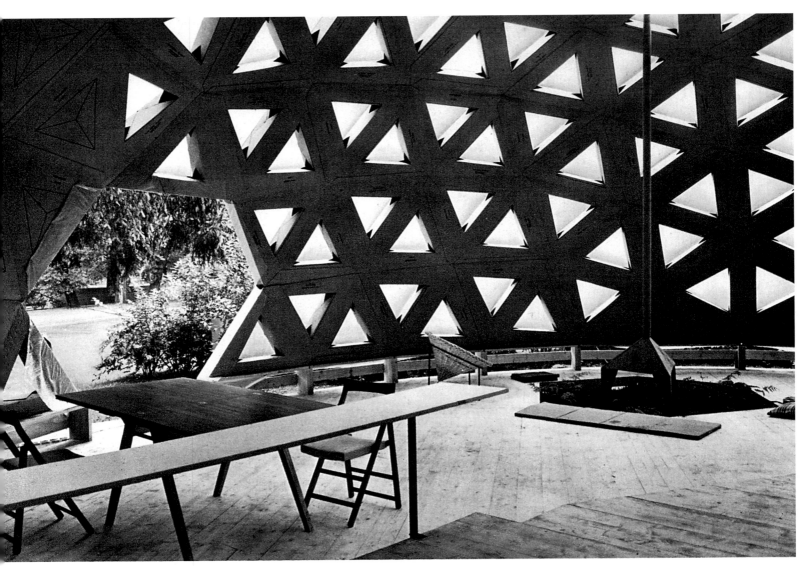

foto Casali Domus

Con queste strutture si viene prospettando, oltre un nuovo modo di costruire, un nuovo modo di abitare. L'adattabilità di tali strutture crea un apprezzamento più pieno del vivere in contatto con la natura. Ed esse danno la sensazione, all'interno, di uno spazio tutto attivo e godibile, e vasto e libero. Gli elementi divisori non devono più essere collegati alla struttura: sono liberi, nell'interno, e lo spazio circola intorno ad essi.

Nell'allestimento che Mango ha curato per la Triennale, l'arredamento della cupola « abitata » è schematico, è indicativo soltanto, ma se ne individuano le molte possibilità. Lo spazio è stato idealmente suddiviso, in pianta, non « a spicchi » convergenti, come prevedibile, ma secondo un tracciato esagonale che riflette la struttura e meglio la sfrutta e le si collega.

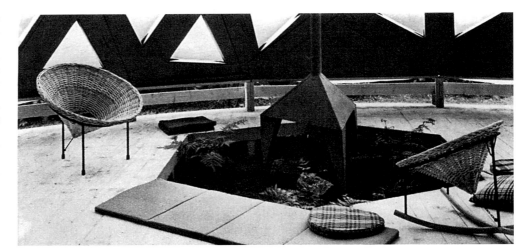

L'arredamento è indicativo: rappresenta una possibile casa per fine settimana in campagna. Gli elementi schematici dell'arredamento indicano una possibile destinazione dello spazio. Lo spazio, unitario, su livelli diversi, comprende una zona di soggiorno intorno al camino, una zona pranzo vicino alla cucina (indicata qui dal lungo banco) una zona letto (vedi foto a sinistra, in cui il letto è schermato da un pannello in paglia). La poltroncina in paglia è di Mango, il tavolo quadrato è di Mango, prodotto dalla Tecno; le sedie in legno sono di Borsani.

domus 299
October 1954

Fuller's Domes at the Triennale | Two geodesic domes designed by Richard Buckminster Fuller shown in a park in Milan for the X Milan Triennale, sponsored by Container Corporation of America: views of furnished interior

538

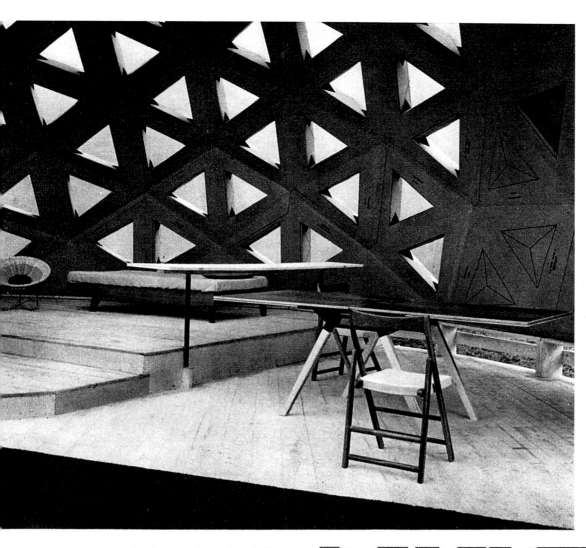

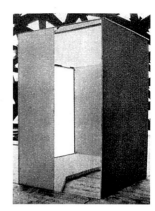

Un parallelepipedo indicativo della installazione sanitaria: il bagno non è un locale, ma un mobile.

Arredamento indicativo dell'interno della cupola; i tre parallelepipedi chiusi e isolati rappresentano gli armadi, e il bagno e doccia. Gli elementi divisori verticali fra le varie zone non sono stati indicati in quanto non hanno da essere collegati alla struttura: potranno essere disposti liberamente, come i mobili, nello spazio.

Translation
see p. 570

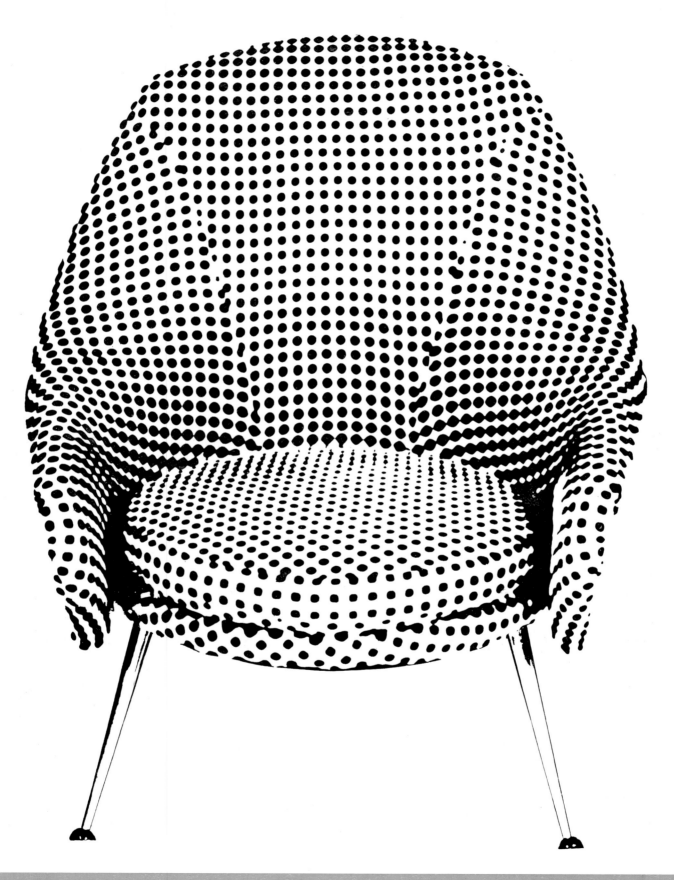

domus 300
November 1954

| **Cover** | *domus* magazine cover showing *Martingala* chair designed by Marco Zanuso for Arflex |

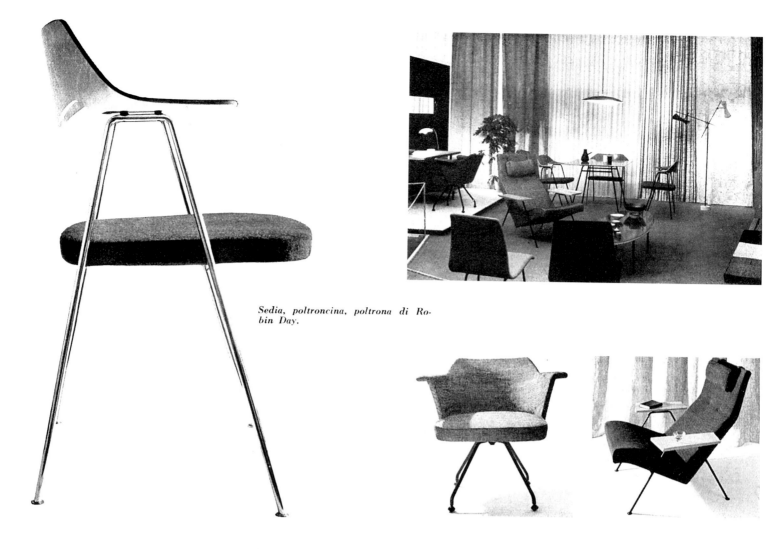

Sedia, poltroncina, poltrona di Robin Day.

Poltrona di Ernest Race, in compensato a due sole curvature: l'imbottitura indipendente è in crine e tessuto plastico.

La partecipazione inglese alla Triennale

L'Inghilterra non partecipa ufficialmente, come gli altri paesi, alla Triennale, ma vi è rappresentata, e con esattezza, da un gruppo privato di progettisti e produttori di fama internazionale che vi hanno allestito due nuclei di arredamento: uno di Robin Day, con mobili prodotti da Hille di Londra, l'altro di Ernest Race, con mobili della Ernest Race Ldt. allestito da Misha Black: notevoli, nella zona di Robin Day le stoffe di Lucienne Day, e in quella di Race le stoffe della Tibor Ldt. di Stratford-on-Avon.

domus 300
November 1954

English Participants at the Triennale

Furniture designs exhibited at the X Milan Triennale: *Model No. 675* armchair, swiveling desk chair and reclining chair designed by Robin Day for Hille; *Neptune* folding deck chair designed by Ernest Race for Race Furniture

541

Translations and Text Continuations

All texts marked with a '✻' are new translations, that did not appear in the original domus *issues.*

domus 242 _p. 16_

Le Corbusier and Marseilles

The _Unité d'Habitation_, the reinforced concrete apartment block in Marseilles designed by Le Corbusier, has reached its highest elevation. This recent architectural event in Marseilles is currently the most significant such event worldwide, part of the impressive French tradition of turning a technical, economic and social problem into a monumental event (monumental not just in the sense of size, since a monument does not necessarily have to be large, but instead in the sense of significance and of being part of history). This is the case with this building, a true monument to rebuilding in France and to the French system of schemes aimed at solving the housing problem there.

In Italy the _Fanfani-Case_ funding scheme boosts the number of building developments without making a distinction between homes, without imposing better housing or taking architecture into consideration, and it is unconcerned with and unrelated to the drive towards culture and even civilization.

The question is whether it has the same resonance in architectural terms that France has achieved with the Marseilles project. The Italian scheme has merely triggered a funding mechanism, a shift of capital towards housing. It is no guarantee that Italy, our blessed Italy, will not one day be covered by ugly houses and stupid architecture thanks to its success – indeed, quite the contrary.

If Tupini, the Italian public works minister, and Fanfani, the premier, want to leave a good impression, they could meet up with Le Corbusier in Marseilles. We lecturers at the department of architecture in Milan intend to take our students and colleagues to Marseilles, and we believe other university departments will join us on this trip.

Meanwhile, this is a snapshot report for those familiar with the building. In addition to the finished construction, a standard apartment is also shown, already set up as a 'living show home'. We can see the living area with the upper balcony and the rooms for children that can be divided by a partition. Le Corbusier's task was to set a building in a wonderful location, just as the ancient Romans chose the sites for their monasteries and convents and the aristocracy for their villas and castles, all of which were also _Unités d'Habitation_. By exploiting scenery, sun and light in an ideal setting with good exposition to light, perfect sound insulation and a clear view, he created highly independent and carefully studied apartments in a development with all services (including garage, kindergarten, schools, gym, guest accommodation, infirmary, medical and pharmaceutical services, restaurant, shops and postal service).

All this was achieved by adopting those same means and methods of modern design and construction which, in an analogous production type, lead to the creation of large ships, which are other forms of 'housing units'. There are the usual protests about its similarity to such things as a barn or barracks, to which I can reply with an example: Via Boccaccio in Milan (considered a 'smart' street) has an unbroken stretch of approximately 400 m of houses. The fact that they have different owners, different degrees of ugliness and 10 separate entrances is not important – whether we like it or not they form an uninterrupted block of homes even larger than the one in Marseilles. The difference is that (1) this unhealthy group of buildings on Via Boccaccio, swamped by oppressive, asphalted roads, without trees or a view, is uneven, inconsistent and irregular and has one side fully facing north, so that more than 100 rooms never see the sun; and (2) in order to send a telegram the occupants of this block, situated on a noisy road without green areas, have to travel an average of 800 m to reach the post office on Via Leopardi, 300 m to use a public telephone, 300 to reach a pharmacy, butcher's shop, grocer's shop and delicatessen, 500 to a stationery shop,

500 to a garage, 1,000 to accident and emergency facilities, 3,000 to a small hotel, 1,000 to a park, 1,500 to a kindergarten, 3,000 to a gymnasium or track – crossing roads with traffic dangerous for children and the elderly.

Le Corbusier instead set all this in a complete, single development, with extraordinary unity and simplicity of structures and systems, in a project whose outer appearance, as I am always fond of saying, is a reflection of its inner substance, this being the true essence of architecture. (Gio Ponti) ✳

domus 242 _p. 19_

Pulitzer on the 'Esperia'

Two decisive factors define Pulitzer's fine interiors: The Esperia is a 'small big ship' of 10,000 tons, and the sea is a constant presence for passengers and visible from one window to the other, as on a yacht, meaning that the interiors were designed with very 'nautical' features. Another important fact is that the ship was decorated throughout by Pulitzer, so the _décor_, created by the same hand from top to bottom, has the unity essential in a ship's interior, where everything is on view at almost the same time, given the particular nature of the spaces.

The décor, as is customary with Pulitzer, draws entirely on colour as the basic element, and understated colour is progressively modulated from one area to another. The lighting also comes into play with colour, partly in fanciful shapes and partly in entire illuminated walls. "Not decorations but works of art," is another of Pulitzer's tenets and one that defines the nature of his design. The Esperia is the first new Italian ship of these post-war years, and its fresh appeal augurs well for future ships. ✳

domus 243 _p. 24_

A Sea Shore Building with a Terrace to View the Sea

Here we have a building which, although still at that wonderful stage of 'portioned-out architecture', is about to descend from the architect's imagination onto one of the most beautiful spots on the Mediterranean Riviera.

At this point we have the impression that it faces out onto the Côte d'Azur, since the predominance and proximity of large hotels on the Italian Riviera would pose a problem for this white 'grandstand' building, similar to them only in size and having a totally different philosophy.

Unlike the hotels, and like the large buildings designed by Mollino that we have presented previously, this is a block of (small, large, double-size etc.) flats that are closely concentrated and adjacent in space yet are designed for maximum independence and separation. Instead of a large 'beehive', it is like a grandstand facing the sea, with the flats positioned all in a row to have the same view, like boxes at the theatre. It is an integration of independent housing units that are isolated from one another, and it substitutes houses that are scattered, while not abolishing them.

Above and to the side of the group of flats, which are 'mobile' in the sense of maximum flexibility of interior layout, stands the actual _villetta_, or small villa, recognizable as that seen in reports on large buildings by Mollino. Aside from practical needs and the particular constraints of the commission, this house on the terrace – a lookout, a pilot, a small craft – is that asymmetrical touch that we expect of Mollino, which, after the third or tenth floors that were, in his opinion, becoming too 'rigid', liberates and lifts the entire structure.

Why does the building lean backwards and why are the storeys recessed? The practical reason, according to Mollino and Roggero, is simple: to avoid depriving the living areas on the sea-facing side of daylight, given that the terraces on all the fronts project for a depth of approximately 2 m. A more important reason, again according to the two architects, is the architectural factor. The slant, accentuated by the dividing walls that are vertical or, rather, stretch obliquely upwards, creates the lofty, tranquil peacefulness of this building. They maintain that it is not a forceful elevation, but instead a wistful ascent, not intrusive but instead rooted in the landscape (and that could also be attractive in another kind of building). "Had it been vertical, it would have 'overhung' the sea. It wasn't a question of pride (as at the Castle at Miramare in Trieste) but instead one of contemplation, hence the backward leaning." Moreover this apparently daring structure does not present any technical complications.

The captions describe the features of the floor plans and the building's facilities and interiors, the latter based on some of the classic layout solutions of an average-sized flat, solutions that in any case are reduced to variations on four or five basic patterns, the architects say, beyond which nothing else can be done but switch either to endless combinations of hexagon, spiral etc. à la Wright on the one hand, or, on the other hand, switch to equally abstract solutions of densely packed and scaled-down flats.

This is definitely not a block of undersized apartments designed for holidaymakers from all countries and of all social standings. And observing in perspective the figures who live 'between the lines' of this architecture, it could be said that neither is it a building for all times. Mollino takes as his basis the resolution of the pressing needs and technical complications of modern architecture, and then evades it, going off on a journey. In the furniture – *nota bene*, no folding chairs, no exposed stone walls, no rows of spotlights – the horizon features prominently, broken up in various ways by the mobile or glass walls or partitions, as in the amusing and complex game of a Japanese home. ✻

Photo p. 24

At the sight of this backward-leaning building readers will reflect not on its strangeness, but instead on whether they would enjoy living in this apartment building that offers a life by the sea, or rather on the sea, as separate as life in one of those detached villas that cost so much to build. For when the coast slopes down to the sea and villas are arranged on the slope, one behind another and as close as possible without blocking one another's view, this is surely the 'sloping landscape' replicated by this building. The apartment building forms an artificial coastline where the natural coast is flat, and blocks the view of all the houses behind. If we were the building regulation authorities for the flat Adriatic Riviera, where 80 % of homes have no view of the sea, we would build a continuous block of houses such as this from Rimini to Pescara, a wonderful linear town. ✻

Plans pp. 25–26

The centre distances of the building were designed on the basis of a module to allow high flexibility of the layouts. The floor plans on these pages illustrate this possibility, from the large apartment to guest accommodation, from the split-level home to the smallest flat for the weekends.

The layout variants were not developed abstractly according to the designer's theories, but instead empirically, according to the demands and preferences of the clients who were negotiating purchase. These requests underscored a generalized demand for a double entrance, clear separation between living and night areas, separation and efficiency of the staff quarters, abundance of closet space (i.e. wardrobes, built-in or otherwise), areas for these wardrobes (extremely useful and often overlooked by today's overly mathematical design techniques)

and also extensive heating systems, often misguidedly ignored on the coast.

Finally the clients also opted for the maximum number of access points, rejecting the modern concept of the apartment whose rooms slot into each other. It was preferred not to have the central living area as an access to other rooms, but instead to keep it separate from the rest of the apartment and to have it communicating with the terrace (via French doors that can be opened).

In accordance with this set of requirements each apartment has a fireplace and the possibility of independent heating, and almost every apartment has a dressing room with wardrobe and a room on the first floor (former cellar area).

Each kitchen has a covered balcony. A standard kitchen unit with a dishwasher can be installed on request, and individual washing machines and dryers for each unit are available in the cellar area.

The garages are at ground level, with the possibility for residents of single management and shared surveillance, and with related services (petrol, pumps etc.).

Photo/drawings pp. 27–28

Two Possible Plans

The drawings and photos illustrate different plans. In the basic plan shown in the drawings the building is sited at a middle level on the coast, between two roads on different levels. Here the building is shown to be linked not only to the lower road (next to the sea) but also to the higher one (behind and further up) via slender iron walkways (load-bearing lattice girders). The photo instead shows the later, definitive location of the building at sea level, facing a small bay.

All clients for seaside homes insist that it must "look out over the sea", or "have an extensive sea view", or, they say, "I want to enjoy the view of the sea …" Yet almost all the buildings on the coast could be uprooted and moved to Milan without ill effects. This building is the only one which, if transferred into a city, would no longer have a reason to exist: It is the true, great 'grandstand' on the sea.

Photo p. 29 – top

Mollino populated this building with 19th-century, that is, unrealistic, characters. However by this he wants to demonstrate that the attractions of a dwelling must have a broad time span, since the essential enjoyment of a home and of nature is eternal, to the extent that today we can live to the full on an old Tuscan farm by modernizing the facilities. This modern house stands up to the test of time, that is, the lofty and subtle age-old criterion of taking pleasure in a home.

Photo/plan p. 29 – bottom

The Terraces

The outer edge of each terrace, stretching along the entire length of each apartment, has a metal shutter in aluminium with four independent parts. The shutter has adjustable and slanting flaps that completely resolve the problem of how to let in light without glare. It is possible to let down the lower part of the flaps, allowing air and light in through the upper flaps, which direct the light towards the ceiling and not, like standard shutters, towards the floor, causing glare. The advantage of this solution is its mobility compared to fixed sunscreens.

The second-floor terraces also have a system of runners like those in a greenhouse, along which matting, also typical of a greenhouse, can be lowered.

Photos/drawing p. 30

Structure

Despite the impression of daring construction derived from the cantilever, the backward-leaning, recessed-level structure is not technically complex and consists simply of a series of vertical dividing walls designed like perforated plates. Calculations have demonstrated that it is fully equivalent to a vertical structure. There will be criticism of the fact that the progressively recessed upper terraces might allow those

above to see those below, but the recessing is calculated so that the actual thickness of the terrace railing (a hollow railing in enamelled terracotta like an elongated vase that holds flowers) cuts off the view in such a way that each terrace is protected against prying eyes from the side, above and below (cf. below, top right-hand sketch).

domus 243 *p. 31*

A Large Workers' Apartment Block by Carlo Mollino, to be Featured Shortly

We are publishing these two drawings to announce the forthcoming presentation of a study by Mollino on large buildings for workers' housing, designed on a par with the "top range of prefabricated constructions".
Mollino's direction and his thoughts in relation to these buildings are fairly apparent, for the time being, in the drawing below that shows the contrast between the reality of the housing block and the notices posted by the building management.

domus 244 *p. 41*

Open-air Machines

Once upon a time, when they were still small, portable and adaptable to the relevant areas, machines were kept in buildings. Then they grew, became enormous and broke through the 'shell' of walls. Now they live outdoors. What gigantic walls and roofs could be built to contain these enormous boilers? And to protect against them what?
Their exposed bulk is as impressive and fascinating as that of a fortress, an ideal fortress, with its spectacular effects of transparency and translucency, solid volumes and webs of cables. Covering it with architecture would be as absurd as caging a historical building.
Photos p. 41
The photo above shows the powerful effects of operations at night at a seed-oil refinery in Corpus Christi, Texas. The group of boilers is entirely outdoors, while the turbines, pumps and more delicate equipment are housed in the glass enclosure on the left.
Half-house, half-machine, the small external unit seen in the photo at left is a plant for the fermentation and processing of seeds. On the right of the building, note the cantilevered screen for protection from sun and rain.
The wing of the refinery in the photo at right, where processing requires the circulation of cold air and on occasion poses the risk of explosions, is totally without walls. ✳

domus 245 *p. 47*

Everything is Permissible as long as it is Fantastical: Two Rooms by Carlo Mollino

We present here an interior by Carlo Mollino, a bedroom and a dining room, and we publish some considerations made by Mollino on modern furnishing and architecture.
It is quite evident, writes Molliono, that we are living in an epoch of complete eclecticism. Modern architecture is the exception, nowadays, as can be seen looking at our towns and at your homes. Such eclecticism, unfortunately, is not the result of a highly refined culture, but on the contrary, it is the result of the confusion created in our modern society by technical achievements that are too great compared with our little culture and education.
We are well documented about age-long passed styles and faraway

countries fashions and we have every technical possibility of copying them. It leads us to a 'digest like' architecture and furnishing. Combined with an almost childish passion for utility it leads us also to a miserable life in the name of utility, efficiency, rapidity.
It is difficult, for an architect, to build houses for such a society, and to build them beautifully. In spite of their social programs or artistic intentions, they remain at the stage of dreams, above our human condition and there every architect is free to chose his line.

domus 245 *p. 52*

Interview with an Architect

Pieces of furniture are not enough to make furnishing, says Tedeschi, the architect. When they have achieved their two chief functions, which are to support and to contain, their single mission is fulfilled and they take a part, as mere volumes, in that changing play of colours, lights and shapes, which represents furnishing. The spirit of furnishing, created by lights and colours, is perfected by the presence of all the beautiful things, pantings, books and drawings, which are the proof of their owner's vitality.
The best example of a sincere and genuine furnishing is that of Robinson Crusoe's with his Bible and hatchet, the most illustrious ones are those where, like in Durer's paintings, beautiful objects fill the scene.

domus 247 *p. 56*

Foam Rubber for Camping

The true novelty of a material lies in the novelty of its potential uses.
Where lightness, adaptability to special structures and resistance to climate are involved, as in the examples shown here, foam rubber is a new material that brings its truly unique benefits into play. Similar shapes and ideas cannot be produced in traditional materials, and items in foam rubber are modern in the fullest sense of the word. It is a valuable modernity in that it offers new ideas to manufacturers and broadens the horizons of comfort. Materials, shapes and structures with maximum flexibility of use are required for travelling and for country living. The examples we give here are typical of our modern life.
Convertible foam rubber seating is a new and very interesting feature for cars, and the seats can be moved into a reclining position at any time with only a few movements. A specially designed tubular steel structure can be positioned at four different angles, as shown in the photos, and passengers can fully recline even while travelling. The seats can easily be removed from the car and taken outdoors or into a tent to provide a comfortable bed when camping. The parts can be installed in cars without altering normal systems of attachment. The mattress for the beach or campsite is composed of two moulded foam rubber parts, 5 cm thick, which can be arranged in different ways. Four of these elements can make up a mattress for camping with a width of 90 cm and a length of 180 cm. (G.) ✳

domus 248/249 *p. 58*

A House by Neutra

R. Neutra has many followers and imitators in America, but the master's hand is easily recognisable at first sight, even for a lay person. In this last work by Neutra, a villa at Santa Barbara in California, you can observe an evolution from purely abstract and geometrical forms, having their end in themselves, to other shapes as geometrical and abstract as the former ones, but complementing to their surroundings.

Sculpture or Furniture? — Interiors of a Hotel in San Remo

The decor for these interiors is a composition, conceived with good taste and refinement, that includes traditional objects (chandeliers), realistic sculptures, furniture with 19th century skeletons that are covered and given shape with abstract sculptural forms, and artistic decoration. The interiors appear to be a transition (or possibly a transaction) between that nostalgia for the past which is a standard feature of post-war years and a return to an exact representation of objects. Readers are familiar with the architect Zavanella's work through the extremely interesting railway locomotive by OM featured in *domus* 229 and later in magazines throughout the world. He has transferred here some seating shapes that previously featured exaggerated tension of form. Here there is contemplative repose, there it was movement.

Projects such as this one by Zavanella do not represent a critique but instead a 'record' of the current situation in the arts. This record shows how everything is still 'up in the air', particularly as regards form, coordination, function and the work of artists in various areas.

We know that 'pure' arts influence applied arts through their explorations of form. There is a movement away from 'autonomous' form (the 'inherent shape of objects of applied art') – form that should be dictated by function alone.

Yet architects are also human beings and artists, and their minds and hands become 'enamoured' of some shapes, and so they 'apply' them. In these small chairs and armchairs in refurbished interiors of the Mediterraneo Hotel in San Remo, Renzo Zavanella has worked on the appeal of abstract forms and 19th-century reminiscences. The backs could be said to belong more to sculpture, plastic arts and personal style, rather than to furnishing and furniture. A sculptor or moulder has replaced the furniture designer in Zavanella.

We should not take exception to this: Pure or applied art has always been enamoured of something, whether folklore or exoticism or even mechanization. There is nothing strange in the fact that an applied art falls in love with the plastic genre of sculpture. This may be classified as one of the customs of these years. Personally we would prefer that a chair, armchair or sofa be as chair-like, armchair-like or sofa-like as possible, and should be solely a chair, armchair or sofa, far from all sculptural excess and any design references. Personally, we would prefer that, when making a chair, armchair or sofa, the architect should become enamoured only of the chair, armchair or sofa, divesting it of all other expression and implication and evocation. Let chairs be chairs and chairs alone.

If we apply this theory to Zavanella's 'sculptural affections', we can also apply it to the 'mechanistic' affections of many others. We are witnesses to the torture of the chair, that straightforward and uncomplicated contrivance which everyone seeks to deform, some transforming it into an abstract sculpture and others into a mechanism or into flashbacks from the past.

Zavanella's guiding inspiration puts him on the same creative level as the artists he commissioned to complete the refurbished interiors at the Mediterraneo Hotel in San Remo, and his photography has its own style of a fantasy scenario. The different colours of the upholstery of the chairs, armchairs and sofas accentuate this scenic aspect with their very beautiful tones.

Yet these scenes, which are accented by ornaments, will have no players, for they would require a special physique and gestures to complete the setting. Architects nowadays are living out their dreams and do not want to see the reality of real 'stage' characters in interiors. This is definitely an unsettling and not always aesthetically pleasing reality, but it is

real and demands adjustments. Why does this not happen? Because one of our rules of life (and the most comprehensible) is evasion at all costs. We are fugitives.

It is interesting to observe the work of artists housed in these interiors, their *rentrée*, as the French would have it, after lengthy ostracism. We are still at an early stage, however. Participation in this work benefits artists and brings them experience.

This is in fact the interest that has led us to feature them, as a visual gauge for a judgement that requires greater depth and maturity. ✷

Form

Among many definitions for architecture which give persuasive arguments to our meditation, we chose "form of substance" as one of the best.

We must therefore find out the determining substance of a building, its essential nature, and see if the form chosen is able to follow and to express it. If so, and only if so, it becomes a true form for a suitable architecture.

We know the material used for this building by Le Corbusier, and we can see that the corresponding form follows it truly without any attempt to hide or to disguise it.

Moreover, the said form is a warrant of the modernisation of its architecture, it is not only the true expression of the extremely modern technical, social and economical substance which is at the root of the building, it also expresses the contemporary liking for design and plastic.

The 'Maison Prouvé'

This house, presented in Paris by the Studal company in the home exhibition at the "Salon des Arts Ménagers" in 1950, is a remarkable achievement by Ateliers Jean Prouvé. Before describing it in detail it is worthwhile to consider its main specifications. Construction time: five days. Weight: 2.8 tons. Net surface area: 64 m², comprising two bedrooms, a living room with a winter garden, kitchen, bathroom and toilet.

The furniture, too, was built by the Prouvé company, while the bathroom and kitchen are a prefabricated block. It is important to note that, although the house is built with standard elements, it is not a mass-produced house. Its component parts (panels, window frames etc.) can be arranged according to the architect's wishes to build different types of houses. It is also possible, upon completion of the building, to add extensions and make changes to the internal layout or even dismantle the house.

Now we will consider this interesting house from the technical standpoint. The frame is in sheet metal and has a small gantry as the main load-bearing element, a sort of support trestle that remains on view in the centre of the house and in turn supports a horizontal beam. All the other structures, including the closure panels, are attached to this framework. The sequence of assembly is shown clearly in the drawings at left.

The house can be heated by any system currently in use and its component materials ensure a level of durability and comfort comparable to those of traditional, more complete homes. ✷

Photo/drawings/plan p. 72

Top: View of the finished house. In the foreground, the large glass windows of the winter garden. The sheet metal panels, externally stove-painted in various colours, are filled on the inside with fibreglass lag-

ging contained in sheets of aluminium. The panels inside the house can be covered with any material, from plywood to mirrors. The roof and ceiling are in aluminium with an appropriate coating.

Bottom: Floor plan of the house.

Left: Phases of assembly of the Prouvé House. *From top to bottom:* 1. the gantry mounted on the base platform; 2. the main girder ready for installation; 3. assembly and reinforcing of the heads; 4. assembly of the cross battens; 5. installation of the eaves; 6. assembly of the roof; 7. reinforcement of the roof; 8. installation of the ceiling and the internal and external walls.

Photos p. 73

Top: In the photo opposite, the 'tropical' version of the Prouvé House, which differs from the standard version in its more highly developed insulation systems and the *brise-soleil* sunscreen seen in the photo.

Bottom left: View of the dining room, looking towards the kitchen. The two areas are separated by an open office unit.

Bottom right: View of the house in its verdant setting.

domus 252/253 *p. 75*

House in a Meadow

This house has been conceived as a strange thing, as a polyhedral volume slightly posed on the ground that it touches only by a few angles or edges serving as props. You could say that it is a house with eyebrows and eyelashes, and clear cut sockets to protect the eyes from wind, rain and sun. Protected by a porch with sloping walls, the rooms are almost suspended as nests in a hay loft. The water can run out without risking to spoil the walls. Insides, two floors are united by a staircase, but they are all three on different levels: you go from the living room to the bedrooms through a gallery one metre above the floor. In this way the plastic expression is maintained inside as well as outside. On the aluminium covered roof the chimneys of the saw-dust stoves are kept very high in order to avoid the smoke.

domus 252/253 *p. 78*

Finn Juhl, Danish Architect

With Finn Juhl, who is an architect and an interior decorator who designs beautiful pieces of furniture and ceramics, we introduce our readers to one of the most significant men of the younger Danish school, an artist endowed with surprising gifts of imagination and eclecticism, together with the northern qualities of balance, poise and lack of formalism. The roots of Finn Juhl's style are to be found in his love for archaic lore and especially for the old Danish peasant art. The pieces of furniture designed by Juhl express thoroughly his style, in them the wood is 'moulded' like a sculpture and yet follows the rules of construction. Finn Juhl teaches in a school of furnishing and decoration in Copenhagen and a great deal of projects are produced by his studio for mass production; the great majority of them are destined for the United States. (G. H. de Scarpis)

domus 254 *p. 93*

The Pedregulho Quarter in Rio de Janeiro

In 1948 we featured the blueprint for this district in *domus* 229, and here we present the photos of the first buildings, together with an overall view of the model.

The market and laundry building, medical centre and housing blocks B and B2 are already finished, while the primary school, gymnasium, shops and swimming pool are nearing completion. Although the most vital portion is still missing – the large housing block with the distinctive curved footprint, and the large block further down with the outside ramp – the rate of progress on site suggests that these buildings will be completed very soon.

We European architects envy the panache and confidence with which authorities in Brazil rapidly and wholly implement projects that here in Europe would no doubt be hindered by numerous restrictions in terms of form and substance. We know that the extraordinary flowering of modern Brazilian architecture from the seeds sown by Le Corbusier has made Brazil the only country today where modern architecture is not an isolated example amid 'common' buildings, but instead arises cohesively to create a new landscape.

After this premise, we allow ourselves, however, to express our reservations about the effective overall value of this architecture, in which a striking appearance is not always a direct manifestation of modernity. As examples proliferate, we are increasingly convinced that some of these buildings exploit superfluous formal elements, impressionist elements that are not justified by the plans (which are always very simple). Pitched slopes, lack of symmetry and oblique walls (which the architecture could well do without) risk being seen as a pure, formal and insubstantial 'tribute to Le Corbusier', and even as a caricature of his work. We shall return to this topic in the future at greater length. ✲

domus 255 *p. 97*

A New Railway Carriage

The OM carriage shown in these pages shall remind our readers of the panoramica Diesel motor coach published in *domus* 227 designed by the same architect and constructed in the same factory. It was the first of its kind in Italy, an experimental carriage and a special model. The carriage published today, shall become instead one of the usual types of Italian railways.

domus 255 *p. 100*

Restaurant Cut into the Rock in San Marino

The restaurant-dance hall has been erected on the loney shores of the lake of Sabaudia in the Latium. It is the main building of a group of houses that are to be constructed there. The distributive scheme of the restaurant-dance hall is very interesting and it shall be surrounded by a gathering of small chalets with accommodation for the guests.

Tribute to Charles Eames

What interests us most about Eames, aside from his work (notably the very well-known chair in plywood and metal) is his mental approach towards problems of composition. This approach in the architect's work is particularly topical as it is in some way true of all young professionals of the new generation.

We all know that the language of modern architecture developed in three distinct areas – stylistic freedom, engineering and recognition of the fundamental human value of architecture. These are still the three starting points from which architects begin their constructive reasoning according to their natural proclivities. The predominant place in the inspiration of Charles Eames is occupied by modern technology, as an unknown factor, so rich and capable of superior solutions, so finely tuned and complex that it seems to be broken down into a large number of specific parts. It remains to be explained why the building industry ignores the results and does not adopt the solutions of similar industries, which have already solved parallel problems much more appropriately and effectively outside of all traditional preconceptions or concerns. Take, for example, the degree of perfection of industries involved in shipbuilding, automobile manufacturing, aeronautics and other areas that are apparently more removed, such as plastics and surgical equipment. Think of the number and type of obstacles that have been overcome and removed in terms of total exploitation of space, lightness, mass production and a guarantee of all types of comfort. While the efforts of those industries are constant and uninterrupted and their equipment is continually improved, the building industry remains static in the certainty that it solved all its problems centuries ago.

To highlight all of Eames's work properly and to understand the energy and amazing innovation of his creations, we should remember that he came to architecture via industrial design.

His name was first mentioned in 1940, when one of his chairs in bent plywood and metal, designed together with Eero Saarinen, won a first prize at the Museum of Modern Art in New York. The prize-winning model could not be produced because neither an industry nor adequate technology existed. As always, artists were precursors of technical processes, and they led the way. World War II put an end to the possibility of major research, yet Eames, with assistance from his wife, continued his own experiments in his own home with whatever rudimentary means were available, such as a bicycle pump or a household utensil. By the end of the war, however, his production techniques had been perfected, and interest was shown by the Evans Products Company. After the sensational success of the first set of mass-produced furniture displayed in 1946 at the Museum of Modern Art in New York, distribution of the same furniture was assigned to Herman Miller.

This put the final seal on the success of Eames's furniture. It was perhaps particularly popular because of its total newness. It was the only type, apart from that of Aalto, to break away completely from the Bauhaus models, which had been adapted and improved but were evidently impossible to break away from.

Thanks to the artist's imagination, this regeneration is rooted in new production processes and the broad use of modern technology. Eames was so aware of this that with his controversial claims he succeeded in overturning the process of composition, considering technology instead to be the true protagonist of architecture. I am certain that, if he had a choice, Eames would adopt the catalogues of state-of-the-art industries as textbooks for teaching architecture.

Although all this is untenable in the theoretical arena, this confidence also gives Eames, who believes in it, great vitality and a thirst for research that admits no limits and leads to the great sense of innovation and freshness that emanates from all his work.

Pertinent examples are the showroom of the Herman Miller Furniture Company and his two latest houses, one built as his studio and home, the other designed together with Eero Saarinen. The house/studio that Eames built for himself, which has been featured at least twice in every American magazine, is one of the very few constructions where the stock building tolerance of 10 cm seems to be reduced to mm, thanks to high technical precision and level of finish. It can be said that not a single material has been used in a traditional way, and there is nothing to remind us of the rough labour of bricklayers. The basic Bauhaus idea finally appears to take shape, and the architecture of our industrial century appears to be nothing other than a part of industrial design. *

Details of the Eames Case Study House and the Central Showroom of 'Miller Furniture'

These pages show details of Eames's house/studio and the headquarters of the Miller Furniture Company with interiors that he designed. They certainly are not new examples, but they are typical of his style, which is evident also in the style of his own photographs. It might be said that Eames has instilled a special awareness for sculptural forms in the geometric discipline of an aesthetic drawn from the experience of the greatest modern architects. However, it is evident that it is not a question of an invasion by a world of curves that wipes out a world of straight lines, as in Art Nouveau, but rather of sculptural elements inserted for contrast in rooms designed with Cartesian restraint.

Also note the taste for imagination in his decorative style, which creates a counterpoint to natural forms. Note, for example, the dense branches that stand out distinctly against the whiteness of the walls. More specifically, this is a manifestation of his penchant for membranes stretched over slender structures (Eames would possibly have been happy to decorate a room with mosquito wings, and the Wright brothers' plane might have had a place of honour in one of his interior designs. This is possibly the reason why he likes to include fanciful Japanese kites in pale-coloured paper stretched over bamboo rods in his interiors). In this way he tries out new decorative and plastic experiments in a framework of functional aesthetics. *

A House in Turin

Characteristics of this building are a unitarian, monolithic aspect inside: the rooms give an impression of continuity obtained with theatrical cunning, through scenario like means such as the disposition of the partition, offset levels, and the optic illusions of entirely glazed or mirrored walls.

Forms by Tapio Wirkkala

We have already presented this brilliant Finnish artist in *domus* 235, featuring his work in crystal. We are now pleased to present him once again, through other fine pieces.

When contemplating his work in crystal it is natural to make a comparison between north and south, because it is a surprising indication of latitude, just as geological fragments reveal their own particular ori-

gin. The Italian art of glass and crystal is foreign to his art. Italian figured pieces are witty and fun, and when they have clean, simple forms, they tend towards austerity. On the contrary, when these pieces are figured (if the vases shown here can be called figured), they are naïf and have something of a fable in their design, while those with pure forms are low-key and domestic.

In northern countries form is not of such weighty origins as in Italy, where it derives from geometry and mathematics. In the north it has humble and natural origins, like minerals and vegetables, we might say. A curved surface, like that of pebbles on a riverbed, is the result of extensive erosion, and is not a parabola effect. The cross section of a volume reveals its age and not its geometric structure, like an onion cut in half. A sphere in Italy is an egg in northern Europe. Northern ovals originate from a leaf and not from an ellipse and they instinctively reproduce the leaf's veins. Their cone, or better, their truncated cone, since a perfect cone cannot be found in the natural state, is based on a whirlpool, a sucker, a corolla etc. Northern Europeans are not fond of symmetry, parallelism or equidistant centres; instead they prefer 'similar' forms to those which are identical or symmetrical, or those which share a mathematical relationship (proportion). They prefer groups or families of forms, just as groups or families of small and large leaves, all similar to one another, grow on the same branch (as in the 'family' of bowls here), or as bubbles small and large burst on the surface of water. The purity and beauty of these shapes derive from observation, just as those of certain tools derive from use. Northern Europeans are more skilled than Italians in industrial design, that is, in producing objects in which the material, moulded by use or controlled through observation, takes on the best and most suitable form.

Northerners observe ice, which dictates to them not only forms but also legends and stories. In crystal, the material most similar to ice, forms are determined by even the smallest, faintest mark. These long goblets are clearly 'magical', a word with little meaning in Italy, yet one which is vital in the north. ✳

domus 257 _p. 122_

The Office of a Company Executive

The writing-desk for an industrial manager that we are showing here, has already been published here when it was only a project. It is characterised by the fact of being composed of two independent parts, a wall board with every gadget and implement necessary for working such as: a watch, a wireless set, a typing machine, a light, a bookshelf, a lighter, a newspaper shelf, two telephones, a dictaphone, a duophone. The writing desk itself, free of all those implements, large and comfortable. Even when speaking or working, the business man without moving a step, has at hand what he needs, the typing machine and the telephone slide smoothly and electrically on special glides. ✳

domus 258 _p. 124_

Forms

We are fond of giving out information, with a certain degree of mystification, about the forms of architecture rather than its layout and function. domus is less interested in the planning of this trade show venue and the intended use of these buildings than in the knowledge that we gain of the architect's disposition through the forms he uses to express himself. Given that, in terms of function, a project (such as a colonnade, tower, room or enclosure) can be carried out in a hundred different and perfect ways, what attracts us is its final 'form' and the hand that shapes it.

These forms, very clean in the _obra sindical_ and _plaza_, composite in the tower and unusual in the pavilion, are by the Madrid architect Francisco de Asís Cabrero Torres Quevedo, with the collaboration of the architect Jaime Ruiz. Spain is late in taking a place on the modern architectural scene, but it reveals temperaments that may be a promise of modern architecture of great interest. (Francisco A. Cabrero and Jaime Ruiz) ✳

domus 258 _p. 131_

Elegance of Aluminium, Vinyl and Rubber

Every modern statement must herald the use of something new in a context of technical achievements and modern aesthetic renderings. Modernity is documented and demonstrated by technique and materials, it is a substantial and functional modernity that becomes significant.

In this new room in the casino at San Remo the architect has set out to show how a fresh, controlled elegance can be achieved by playing with two colours (the bright yellow of the drapes, Venetian blinds, Vinyl of sofas and armchairs, and walls in gold-coloured anodized aluminium, and the green of the attractive and unusual new floor in Pirelli rubber). There is a break with the tradition of weighty self-importance, of heavy drapes and dark-coloured furniture. The wood of the tables and chairs is a very pale, fine, bleached ash, and the light-coloured walls and ceilings are enlivened by large playing cards 'suspended' in illuminated niches. An engineer from San Remo named Giudiccini worked on this project with the Ponti e Fornaroli firm. The chief soloist in this composition by Ponti is Piero Fornasetti, responsible for the prints of giant playing cards on wooden screens hung from walls and ceiling, other large playing cards on the drapes, and small playing cards, amulets, coins, cheques and a hundred other devilish devices printed on Flexan, a PVC-coated fabric used for the striking covers for the chairs, armchairs and sofas. This material, like the aluminium and the new Pirelli floors, is used liberally and with panache. The extremely unusual creative combination achieved by Fornasetti, drawing on his exceptional resources, allows the architects imaginative, unusual, exclusive and varied figurative compositions, with surprising colour, impact, dimensions and applications. The imaginative creativity of Fornasetti and the architects does not exhaust itself here, and we can look forward to even more extraordinary applications. (Gio Ponti) ✳

domus 258 _p. 136_

Pebble House and Case Study House

Pebble House
In a total reversal of meaning, the architect Frederick Kiesler decided to build himself a giant imitation boulder as a house, in the very century in which architecture has done away with entire walls and replaced them with enormous windows.

Case Study House
Worthy of note is the simple structure of this house by architects Eero Saarinen and Charles Eames that stands alongside the latter's house/studio, featured in _domus_ 256.
The all-metal frame allows large spans and a minimum number of pillars so that large windows can be installed where required. The house occupies two storeys that are slightly different in height, and its surface area is occupied almost entirely by the large living zone organized in particular areas around the fireplace. ✳

The Form of Utility

In the *Forma dell'Utile* (Industrial Design) room, the architects L. B. Belgiojoso and E. Peressutti, with assistance from the architecture student Franco Buzzi Ceriani and the sculptor Max Huber, have addressed one of the biggest problems in industrial production in Italy, and they have attempted to allow not only the public but also industrial producers of utensils to judge the actual utility and appeal of an object.

The panel introducing the exhibition states that "every day everyone of us uses a number of objects to integrate, improve, enhance and simplify our work. These are useful objects." Throughout history they have been developed in line with culture, technological progress and economics, with distinct design forms. Their form has not always corresponded exactly to their use, and in some periods of history the former has come to prevail over the latter, with decorative elements that have even been detrimental to their use. Today we want the form of such objects to derive its beauty from the coherent expression of practical needs. We want it to respect and add value to the material, and indicate the specific use of each object and of each of its parts.

So that these qualities can become generalized and so that a majority of people can utilize useful and attractive objects, it is necessary for both craft and industrial production to come into play.

Useful and attractive objects produced industrially have the following requisites:

1) they meet human needs, fulfilling practical requirements and emotional aspirations, and they become widely available; and

2) their features adapt aesthetic form to practical purpose; they are mass produced and have a low cost.

In the final part of the exhibition two opinions on the subject can be read. The first is by Loos: "The new phenomena of our culture (railway carriages, telephones, typewriters etc.) must be produced without repeating a familiar echo of a passé style. An old object should not be modified in order to adapt it to fresh needs."

The second is by Van de Velde: "In the domain of the practical, nothing that has been designed rationally becomes unattractive, whereas every item born of a sentimental notion risks losing its appeal."

Displays of objects and photographs present examples of items that are currently in production and are considered examples that effectively bear out the theory of this section of the exhibition.

They are displayed together with some objects considered to be negative examples that others produced previously. Through these parallel displays the public can become aware of the right and wrong ways in which form evolves in relation to needs and to technical possibilities. Reference can be made to these examples in organizing the design and manufacture of products so that their real utility for the people who use them is expressed in every respect, from cost to aesthetics. (L. B. Belgiojoso/E. Peressutti/Franco Buzzi Ceriani/Max Huber) ✳

Fantasy Furniture at the Triennale

If form is nothing other than the expression of function, and given that a drawer is a parallelepiped, a drawer unit will always be a sum of parallelepipeds and will therefore be a parallelepiped itself. Any essential variations of form will be in its proportions (height, depth, length), and any other distinguishing features will be decoration, understood both as ornament and as a studied distinction between the colours of the various drawers, as is common today. In any case, anything that is an accessory to form does not exist in its own right.

Here, instead, is a drawer unit whose form is *not* the expression of its function, with a series of consequences. The drawers are normal drawers and perform their function in exactly the same way as any other drawer. The form is what it should be and is its own sole *raison d'être*. The proof is in these photos taken while it was being made, in which drawers and 'form' are physically separated. Can it be said that form has overwhelmed the function of the drawers? Definitely not, because the drawers function very well. We can therefore say that the form has an independent and autonomous life (unlike bronze decorations or colours) and that in addition it contains drawers. Here there is no full coherence of form and content, and this effectively leads to an excess of the form's volume in relation to that of the drawers. Instead, this thin shell of wood, which has suddenly become malleable, is stretched out over the drawers so that it adheres to them perfectly. This is the parallelepiped, and there is no getting away from it. There is nothing left to do but to decorate it gloomily with bronze palmettes or drawers in different colours.

For anyone who likes to dream of the careful calligraphy of abstract designs, Fornasetti printed linear patterns in black and yellow on this furniture, presented by the Radice brothers at the Triennale, from a design by Gio Ponti. These are designs for connoisseurs: real designs, non-representative, non-illustrative, non-descriptive and non-figurative designs. They are designs in themselves, with all the appeal of designs in themselves. They are the designs with which those who love design should fall in love. Likewise Fornasetti has printed figures inspired by madrepores in black and gold on the closet featured at bottom left.

This page shows an 'architectural secretary', produced by the Radice brothers, with black and white prints by Piero Fornasetti. The figurative transpositions that modify the volumes pioneer the way to perplexing furniture.

With interpretative imagination and distinctive and precious colours, Edina Altara has painted the mirrors that are a feature of the chest of drawers presented by Giordano Chiesa. ✳

Italian Glass at the Triennale

In this world where so many values are declining at an alarming rate, in a world with a historic revolution of classes and conduct and a dramatic overturning of moral, spiritual, social, technical, geographic and political values, it is gratifying to be able to praise something.

Piero Fornasetti, gratuitously accused of distancing his art from the drama of the times and of playing around with flowers and butterflies, replied with Olympian calm: "Rather flowers and butterflies than machine guns and atomic bombs." In this atomic age (with apologies for using these two hackneyed words), thank heaven for Murano glass, Finnish glass, Swedish glass, glassware suitable for drinking and glassware not suitable for drinking but suitable for admiring, enjoying and enlightening.

My satisfaction at being able to praise glass in addition to flowers and butterflies starts with the organizer of the exhibition, Roberto Menghi, the architect responsible for designing an unforgettable showcase of Italian glass on the terrace of the Triennale.

In addition to his design, together with Zanuso, of a fine house in Milan (featured in *domus* 242), Menghi is also the architect, with Mario Righini, behind the *Arlecchino* cinema (featured in *domus* 231) and other worthy projects. He specializes in constructions in iron and glass (he was responsible for the very fine Saint-Gobain exhibition area at the Milan trade show) and deserves international recognition. Americans buy a lot in Italy, yet they should also 'buy' (for a limited period) certain Italian artists and architects and have them work in

their country, also. Menghi is one of the attractions of that interesting Milanese generation which includes Chessa and Zanuso in Milan (and I ask forgiveness for any accidental omissions), and which deserves recognition for its contribution to Italian architecture. It is a generation that follows the generation (encompassing two ages) of Pagano, Terragni and Lingeri, Banfi, Belgiojoso, Rogers, Peressutti, Figini and Pollini, Albini, Asnago and Vender and Gardella (and once again, I beg forgiveness for any inadvertent omissions).

The container meets with our approval, as do the salient features of the content, even when making difficult comparisons with Finland and Sweden within the Triennale. We have valiantly deployed certain pieces by Venini and Seguso against these champions, and we take great pleasure in including a new name or two – Domus Vetri d'Arte of Bocchino Antoniazzi and, among the designers, Bepi Santomaso – alongside Salir, Burger, Barovier, and Alberto and Aureliano Toso.

The pieces displayed show wonderful good taste and refinement, and the invention by Santomaso is enchantingly vivacious.

In our captions, and particularly in the first one that discusses Venini, we tackle topics that include the lack of a complete collection of modern Italian glass products. We invite the reader to peruse the caption, then we shall make two proposals: that Rodolfo Pallucchini should organize a major and outstanding exhibition of Murano (and Italian) glassware at next year's Biennale (and we are ready to provide enthusiastic assistance). The usual, 'fragmented' exhibition of all Venetian arts in the Pavilion of the Venezie left us slightly wearied, with its air of folklore, propaganda, touristic opportunism and parochialism; it was never really an 'event'. At this stage there is enough material in the archives and enough of the potential of modern Murano master glassmakers to create a spectacular event. Alongside the masters, the 'artists' should be encouraged to make a contribution and to dabble in a medium that is foreign to them. We are not speaking of artists in a generic sense but instead of those 'artists' (such as Santomaso) who have proved their professional and valiant inventive ability. To this consecration of Murano, Venice should invite Tapio Wirkkala and the Swedish experts, and also certain German, French, Czech, Austrian and British artists, not only to show their latest work but also with certain famous pieces from 1900 onwards. And it should include a major exhibition by Pietro Chiesa, whom I had proposed for the Triennale in a form worthy of his true scope, and who is instead represented only tentatively here.

It is a commonplace that no one is indispensable (and thus everyone is dispensable). To some extent we can agree with this claim in business and work, and also in the fact that people die and life goes on. Fortunately no one is replaceable in the art world and it is for this reason that no genius 'cancels out' his or her predecessors, and history is a collection of complete things that can never be repeated. Who replaced Van Gogh? Did Gauguin take someone's place? Fortunately for us, my artist friends, we are irreplaceable. Picasso did not replace anyone and no one will replace Picasso. And in Italy no one has replaced or will replace Pietro Chiesa, and a revival of his works is his due.

Even outside of the area of art, in the worthy field of work, the subject of replaceability is nonsense and applies only to postmen. Firms get into difficulties every day after the departure of their leaders. Long live inimitability!

The second proposal is an appeal to Guido Uccelli, founder of the Museo della Tecnica in Milan. How about a 'glass room'? (Gio Ponti)

It is impossible to have an overview of artistic Italian glassware without special mention of Paolo Venini. His merits in this area are not only artistic but are by now also historic. His name is linked – remembering the first glass works of Cappellin Venini to which this Milanese lawyer brought his enthusiasm – to the first modern renaissance of Murano glass, which then caught up all the others. When Venini and Cappellin broke up, Venini went his own way, overcoming crises and the terrible difficulties of our turbulent times through a production range of consistently ultrapatrician beauty. Is there a Venini room at the Museo Correr or Museo di Murano? Is there a worthy monograph in colour of Venini glass? The collection of Venini's best pieces at his glass works represents more than 20 years of magnificent, exemplary work and deserves appropriate recognition. At certain recent events (the exhibition in Paris), because of a misguidedly democratic distribution, the idea prevailed that every Murano glass works should exhibit the same number of pieces in the same amount of space. Like a racing handicap, this places everyone on the same level, permitting a comparison which for us is unrightfully equalitarian and which ends with a race towards success on equal terms. Does this mean we are not interested in this sporting event?

We are interested in values, not rankings – the values of endurance, pageantry, nobility, prestige and merit. We are interested in the best quality and not in equality. We are interested in the existence of a competition, but one in which the qualities most beneficial to Italy's reputation are productively employed and are not restricted by equal trade union rights. We are interested in incentives for moving forwards, for gaining space and recognition and not in settling for conventional equality, to Italy's detriment. From an authoritative, impeccable and unbiased source we have learnt of the poor impression made in Paris by this overall presentation on an equal basis and in dribs and drabs, with many tiny spaces for a few things. Italy has immense qualities in this area, and huge rights that it should have exploited, moving forwards with the breadth, prestige, value, authority and good name of its most imposing forces.

These pages show some of Venini's finest glassware. We prefer the 'dappled' pieces with strong colour effects. Collectors should snap these up and leave to the curio collectors the figurines and vases that Venini is forced to make to support his glass works commercially and pay for the luxury of producing pieces that are popular with a more limited public. ✳

Photos p. 170

Fontana Arte of Milan. The famous *Cartocci* (paper cones) vases, and a head by Giacomo Manzù sculpted in glass for Fontana Arte by Cecconi in Genoa.

Photos p. 171

Coloured pieces by Venini; the vases shown top left are unique items in white and coloured striped glass.

Photos p. 172

Dappled and filigreed pieces in very bright colours. This glassware should attract the attention of collectors.

The photo above shows two historic pieces by Venini that were exhibited at a long-ago Biennale but are so redolent of culture and art that they are contemporary and symbolic. They are museum pieces. In addition to the pieces, others presented at the Triennale also have virtuoso filigree patterns by the masters of the Venini glass works.

Photos p. 173 – top left

The very attractive handles were designed by the painter Giuseppe Santomaso, and together with the composition (or so-called screen) in fine coloured glass were made by Seguso. The latter is a spatial image, an image of volumes, appropriate for space, lined up on an imaginary surface. I have always been slightly sceptical about forays by painters into production and architecture, yet the effect of these handles is so beautiful in its use of forms and colours as an indication for developing a whole environment, which opens up behind these doors. Next to the screen, a door.

Photos p. 173 – top right

Although the production of a glass works of the calibre of Seguso is extremely versatile, adopting and perfecting all of Murano's virtuoso techniques, it is gratifying to see Seguso exhibit not an eclectic deploy-

ment of forces, but instead a concentration of its forces, under the creative direction of Flavio Poli, with pieces that are of exemplary substance and good taste. In this, Flavio Poli has brought Seguso's name to its rightful prominence and prestige. The attention of experts and collectors at the Triennale was focused on the candelabra and the grey, blocked 'valve' vases, which are of extraordinary beauty.

Photos p. 173 – bottom left

Top: It is interesting to see in the shape and vertical division in milky white and blue glass the beauty of these creations by Bocchino Antoniazzi, made by Domus Vetri d'Arte of Murano.

Centre: Current taste is oriented towards 'essential' shapes. In two of them Alberto Toso has achieved this essentiality, while another (based on an ampulla) is close to achieving it.

Bottom: Among the items presented by Gino Cenedese at the Triennale, this is the most convincing in terms of design and material.

Photos p. 173 – bottom right

Top: The axial symmetry of these vases by Vinicio Vianello is interrupted, indulging the current taste for a departure from forms fully exploited by the classical style.

Bottom: Close observers of Italian glass will not fail to see the value of engraved glass items by Edwin Bürger. Here are just two of the finest examples.

Photos p. 174 – top left

In managing the creations of his glass-blowing firm, with its fine, ancient, very Venetian, vernacular and glorious name, Ercole Barovier rightfully remains faithful to virtuoso Murano techniques, but with some exceptions, including the 'Barbarici' pieces.

Barovier & Toso has brought a freshness and brilliance and new ranges of colour to its filigreed glassware, which merits special attention from connoisseurs.

Photos p. 174 – top right

Aureliano Toso exhibits pieces with wide filigree patterns in very attractive colours, creating works worthy of close attention.

The renowned Barbini glass works presents heavy glass pieces with an attractive interior colour and satin-finish surfaces (left).

For AVEM, Giulio Radi presents dark and opaque glassware with a richness of material, colour and special effects.

Photos p. 174 – bottom left

There are interesting artistic glass works outside of the confines of Murano: in Altare and Tradate (not represented at the Triennale), Milan (Fontana Arte, whose pieces we have featured) and Empoli, where Taddei, a leading company, is located (see the two photos above and opposite), and in Montelupo Fiorentino, where Natale Mancioli works. True Empoli glass is green, the colour of demijohns.

Photos p. 174 – bottom right

Top: Murano production also includes wheel and diamond engraving in which the craftsmen of SALIR excel. Here we present two very attractive pieces.

Bottom: At Ponti's suggestion, Nason Moretti created a sample service of tumblers and two larger sample pieces for water and wine. The shape is the simplest and most basic, and a handle is not necessary even in the large pieces. In grey or white glass.

domus 263 *p. 182*

In Praise of the Artifical

The introduction of all the new and extraordinary materials created by modern technology, and all the new and extraordinary techniques created by this technology in order to exploit these materials, has naturally triggered commercial calculations, far removed from any other analysis and totally unrelated to their real, new and unique values, and relevant instead only to their potential and capacity for imitation, reproduction and surrogacy, with economic advantages (for the producer).

The entire recent history of usage bears this out, and this craze for counterfeiting has been seen in all mixtures of influences in contemporary design, and in a decline in taste. It has taken considerable effort to arrive at the autonomous form of cars, the form of a horseless carriage, and to arrive from oversized bell towers and spires (the first skyscrapers) to the form of the Rockefeller Center, the *real* form, and so on for a hundred other things.

Imitations of hand decoration have been printed on crockery, and the printed decoration of ceramics has been aped by printing a fake tile pattern on oilcloth.

Again, instead of amazing things in new and extraordinary plastic materials, we immediately have imitations of wood, glass, marble, ivory, horn, amber, tortoiseshell and leather. An exclusive and amazing new yarn produced by the wonders of technology was rejected in favour of 'artificial silk'.

With such a shoddy, downmarket presentation that leads immediately to falsification and deliberate deception, all those who support genuine 'natural' things and who reject the idea of the 'artificial' deserve our understanding.

This counterproductive presentation was a real insult to the wonderful inventions of Italian technology. The new, exclusive materials have entirely individual features and values and are, in fact, genuine. They are not at all the 'artificial' version of existing materials.

We are finally putting this error behind us and those who shape our habits, that is, the architects, are liberating production and use of new materials from the complex of being imitations, which degraded them. Through their work with industry (industrial design or industrial art), the architects are helping to reveal the *genuine* beauty and amazing powers of these materials through direct use.

Common sense and good taste call for repudiation and criticism of all imitative uses. There are no genuine and non-genuine materials, it is their use that must be genuine. Everything is genuine, and every new material should be used independently, beyond all imitation and as part of the development of its appeal. Fine applications are being found in architecture and interior design in Italy for plastics, resins, plastic laminates, Vinyl and rubber treatments for floors, with new colours and properties and qualities never before available in natural materials, and with a unique, distinctive beauty. This is exciting for us architects (and our collaborators) because these materials are all the result of our own work, they are expressions of that ongoing technical modernity (of substance and not only form) which is a characteristic of our times.

Lifestyles, homes and architecture must be opened up to these materials, and the fact that something is an 'artificial' creation and not a natural by-product should not be considered derogatory but instead should be regarded proudly as the result of the technical creativity that is the only form of progress allowed to us. Outside of this arena, that is, in the moral arena, the continual struggle between good and evil, involving the dignity of life and awareness, conflicts with the concept of progress.

Artificial Is Better than Natural

Nature did not in any way create such things as trees, stones, silkworms, fleece and animal skins for our use. Their sizes, colours and durability etc. are extraneous to our current use and predated our real needs. Artificial materials are instead created – and refined by calculation – solely for the purpose of our use, in terms of qualities and sizes, and because of this special process they are 'better', absolutely better, than natural types. One day people must necessarily and totally change their opinion and demand 'artificial products'.

With regard to resins, plastics and new metal alloys, that is, 'artificial materials', our attitude of suspicion, disdain and reluctance seems absurd and nonsensical if we only stop to think how this contrasts with the creative efforts of our own work.

Nothing is more 'ours' than something that is artificial, and we could discuss at length the use of this word since, as everything comes from natural elements, nothing can be 'truly' artificial. The new and surprising materials of today, instead of being produced by imitation, are none other than 'superproducts' of nature, achieved thanks to human skills. What is behind this promotion of artificial materials? It is necessary because society, custom, the community and general culture are lagging behind in their acquaintance with too many of them (and in their knowledge of technology in general). There is an imbalance between use and knowledge that typifies all of our dizzying age. Even the language of technology, as well as its actual substance, escapes us. If we have adopted it in our basic vocabulary it is because of usage and not familiarity. What do we 'know' about ureic materials, polystyrene and Vinyl, to mention only those materials which are already being widely used 'unbeknown to us'? All this has become common tender before it has become common knowledge, as production technology advances at a giddy rate and knowledge cannot keep pace. We are losing ground, and as each day goes by we are increasingly users of unknown entities.

The New History

Centuries of history had accustomed us to direct, essential and natural knowledge, to knowing about cause and effect, things and results. The things we had used for centuries until the end of the 19th century were direct by-products: wool from sheep, silk from silkworms, cotton and linen from plants, wood from trees. We first saw materials in their natural settings, before using them as raw materials. We now see them used in surprising ways, and their nature, their raw materials and (indirect) components, are unknown to us. Air, carbon and water produce both perfumes and explosives.

Once upon a time we could see everything and it could truly be said, *Nihil est in intellectu quod prius non fuerit in sensu* (There is nothing in understanding that was not first in the senses). We used iron, stone, clay, wood, leather, coal etc. after some processing (mainly physical and dynamic), with immediate and direct visual and tactile recognition. We described them in an ancient and homely language, and units of measurement were organic: arm, foot, horsepower. Even the first machines were quite natural and familiar: arms (levers), wheels that turned, and so on, and the first automatic devices (which replaced arms, legs and draught animals) were powered by steam (by the same process as boiling water in a closed vessel). They were recognized as familiar elements and involved phenomena that could be sensed: heat, noise, colour, smell, weight etc. A cannon ball was a thrown stone, the locomotive was a fine muscular animal, hungry and thirsty, breathing, panting, snorting and noisy, dirty and wet, with a stomach and intestine and entrails, fire and water. We knew everything about it… For centuries, up to the 19th century, the material concept, image and metaphor of speed were a gallop, the swift flight of birds, lightning, the shortest time, the 'instant' was the blinking of an eye. All things that could be seen, then…

Metaphysical World

In the description, use and physical implementation of elements, the distance between the 19th century and the present is greater than that between the time of the ancient Egyptians and the 19th century. With the 20th century, through technology the world has become metaphysical or metaphysiological, and goes beyond our senses. We get to know the results and no longer the causes. Nowadays *nihil in sensu quod prius non fuerit in intellectus.*

Units of measurement (thousandths of a second, tenths of millimetres) are not perceptible, speed makes bullets invisible, forces (such as electricity) are no longer the natural (or muscular) kinetics they once were. The idea of 3,000 revs (of engines) represents a concept that cannot be grasped. In the same way, certain levels of heat and cold, and 1,000 and 100 degrees above and below zero, are metaphysiological, beyond the senses and possible 'sensual' imagination. We adopt waves and vibrations that are imperceptible and can be identified only with a new language and evoked with mathematical formulae (mathematical magic) and measured indirectly by instruments that go beyond all of our awareness to a superhuman awareness.

A primitive idea of history, the history of the past, depicts it as wholly political, made up of dynasties and wars. But another history has now broken through, into the prodigious transformation wrought by technology on normal living, taking us at an overwhelming and forceful speed to a unity of convention after creating a single vision of the earth through its complete geographic knowledge, the first entity to be covered in full in the history of the universe. It is wonderful that something (geographic knowledge of the earth), is 'already finished'. A primordial era of history ends and another one bursts in, phenomenal and dramatic, the ultraphysical history. From an exhausted physical infinity we are now entering an ultraphysical infinity to be explored.

The past seems legendary and the legend of the past hands down miraculous events to us: gods and angels that cross the skies and 'physical' miracles of all kinds. However, if you think about it, it is our age that is miraculous. It is the 'most miraculous'. Open to immeasurable events, it is the most legendary and it points towards a remarkable future. ✳

domus 263 *p. 182 (continuazione)*

Elogio dell'artificiale

indipendente, inedita e per noi architetti (e per chi ci segue) emozionante per il fatto che queste materie sono una creazione *tota nostra*: espressioni di quella procedente modernità tecnica (cioè di sostanza e non solo di forma), che caratterizza il nostro tempo.

Il costume, la casa, l'architettura debbono aprirsi a queste materie. E l'esser di creazione «artificiale» e non di derivazione naturale non ha da essere considerato come un segno deteriore; anzi, va considerato orgogliosamente come il frutto di quell'atto creativo tecnico, che è il *solo* «progresso» a noi consentito, perchè fuori di questo campo, cioè nel campo morale, la condizione di lotta perenne fra bene e male – dove stanno la nobiltà della vita e l'essere della coscienza – è in antitesi col concetto di «progresso».

Artificiale migliore di naturale

Ma v'è di più, la natura non ha affatto creato alberi, pietre, bachi da seta, velli e pelli d'animali, ecc. *per i nostri usi;* le loro dimensioni, i loro colori, la loro durata ecc. sono estranee all'impiego «progrediente», o procedente, che ne facciamo, alle nostre vere esigenze. I materiali artificiali sono invece creati – e affinati dal calcolo – *esclusivamente a scopo del nostro uso, nelle qualità e nelle dimensioni* e sono *per questo processo speciale* «migliori», assolutamente migliori, delle naturali. La gente dovrà per forza capovolgere un giorno il suo giudizio, ed «esigerà le cose artificiali».

Di fonte alle resine, alle materie plastiche, alle nuove leghe di metalli, di fronte cioè alle «materie artificiali», il nostro comportamento di sospetto, di spregio, di riluttanza è poi assurdo, è un nonsenso se appena pensate quanto è in contrasto con gli sforzi creativi della nostra stessa attività.

Nulla è più *nostro* che la cosa artificiale, e ci sarebbe anche già da discutere sull'impiego di questa stessa parola, perchè tutto procedendo da

elementi naturali, nulla può essere *veramente* artificiale; e le nuove sorprendenti materie invece che essere i sottoprodotti dell'imitazione non sono altro che *superprodotti* della natura, raggiunti attraverso la bravura dell'uomo.

Perchè questo invito alle materie artificiali? Perchè la società, il costume, la collettività, la cultura generale stessa si trovano rispetto a troppe di esse (e rispetto alla tecnica in generale) in un arretrato di conoscenza: si trovano in quello squilibrio fra uso e conoscenza che caratterizza, tutta questa nostra epoca vertiginosa. Perfino il linguaggio della tecnica, oltre che la sua sostanza, ci sfugge: e se lo adoperiamo nella nostra, elementare nomenclatura lo facciamo appunto per l'uso e non per conoscenza. Che «sappiamo» noi delle materie ureiche, del polistirolo, della vipla, per dir solo di materie già praticamente diffuse nell'uso «a nostra insaputa»? Tutto ciò è volgarizzato nell'uso prima che nella conoscenza, poichè la tecnica produttiva procede vertiginosamente e la conoscenza non riesce a tenerle dietro. Perdiamo terreno, siamo, ogni giorno di più, utenti di cose ignorate.

La nuova storia

Una storia secolare ci aveva abituati a conoscenza dirette, fondamentali e naturali; a conoscere cause ed effetti, cose e risultati.

Ciò di cui ci siamo serviti per secoli – sino quasi alla fine del l'800 – era di derivazione *diretta*: lana, pecora, seta, baco, cotone, lino, erbe, legno, alberi. I materiali li vedevamo prima in natura che nell'impiego: li vedevamo in materia prima. Ora li vediamo nell'impiego sorprendente, e la loro natura ci è ignota, la loro materia prima (indirettamente) costitutiva non la conosciamo. Dall'aris, dal carbone, dall'acqua, nascon profumi ed esplosivi …

Un tempo tutto ci era percepibile e davvero si poteva dire: *nihil est in intellectu quod prius non fuerit in sensu*. Ferro, pietra, argilla, legno, cuoio, carbone ecc. adoperavamo con pochissimi trattamenti (per lo più fisici o dinamici) con un riconoscimento visivo e tattile, immediato e diretto. Ne parlavamo con un linguaggio secolare e casalingo. Le unità di misura stesse erano fisiologiche: braccio, piede, cavallo vapore. Anche le prime macchine erano quasi naturali e casalinghe, eran bracci (le leve), eran ruote che rotolavano, ecc., ecc. e i primi stessi mezzi automatici (che sostituirono braccia, gambe, animali da tiro) sviluppatisi dal vapore (acqua scottante in pentola chiusa) venivano riconosciuti in elementi a noi familiari e in fenomeni percepibili coi sensi: calore, rumore, colore, odore, peso … La palla di un cannone era una sassata. La locomotiva stessa era una buona bestia muscolare, affamata ed assetata, calorosa e sudante, respirante, ansimante, sbuffante, e rumorosa, che si sporcava e si bagnava addosso, con panica ed intestini e visceri, con acqua e fuoco. Conoscevamo tutto di lei …

Da secoli, sino all'800, il coneto materiale, l'immagine, la metafora della velocità erano il galoppo, il volo ratto degli uccelli, la saetta, il tempo minimo, l'«istante» era un batter di ciglio. Tutte cose «che si vedevano». Poi …

Mondo metafisico

Nelle comunicazioni, nell'uso, nell'impiego fisico degli elementi, c'è più distanza dall'800 ad oggi che dagli Egizi all'800. Col 900, attraverso la tecnica, il mondo si fa metafisico o metafisiologico, si porta oltre i nostri sensi. *Noi conosciamo cioè i risultati, non più le cause.* Oggi «nihil in sensu quod prius non fuerit in intellectu».

Le unità di misura (millesimo di secondo, decimo di millimetro) non ci sono percepibili, la velocità ci rende invisibili i proiettili, le forze (pensate all'elettricità) non sono più fisiologiche cinetiche (cioè muscolari) come un tempo; dire tremila giri (i giri dei motori) è dire l'«inafferrabile»; e cosi certi calori e certi freddi oltre i mille e i cento sopra e sotto zero sono metafisiologici, sono oltre i sensi e l'immaginabilità «sensitiva» stessa. Adoperiamo onde e vibrazioni impercettibili e identificabili solo con un linguaggio nuovo, e evocabili con formule matematiche (magia matematica), e misurate indirettamente con istrumenti che superano ogni nostra sensibilità, che hanno una sensibilità oltre umana.

Una primitiva concezione della storia, la storia del passato, la presenta tutta politica, fatta di dinastie e di guerre: ma un'altra storia irrompe oggi nella trasformazione prodigiosa che la tecnica opera sul costume, portandoci con travolgente e forzosa rapidità ad una unità di costume dopo averci fatto raggiungere, primo «esaurito» nella storia universale, l'unità della Terra nella sua totale conoscenza geografica. È meraviglioso che qualche cosa, la conoscenza geografica della Terra, sia cosa «già finita». Una epoca, primordiale, della storia finisce e ne inizia un'altra, prodigiosa e drammatica, la storia ultrafisica. Da un infinito fisico esaurito entriamo in un infinito ultrafisico da esplorare.

Ci pare leggendario il passato: la leggenda del passato ci tramanda miracolosi eventi: dei e angeli, che valicano i cieli, e miracoli «fisici» d'ogni genere. Ma, pansateci, miracolosa è invece quest'epoca nostra. Essa è «la più miracolosa». Aperta su eventi immensi, essa è la più leggendaria; nel presentimento di un favoloso futuro.

domus 264 / 265 *p. 192*

House by a Hill

Mollino's style proves and renews itself on every occasion. The effect of a coherent, strong and tensioned whole created by Mollino's furniture moves here from individual items to a complete decor, designed as a single and integral whole.

This interior is first and foremost constructed, and constructed throughout; it is a whole that is broken up by sliding partitions (the divisions are purely an internal effect). It is held together by unbroken elements with a continuity that is not only optical (sweeping, telescoping) but also constructional (as an optical effect) and by strong ligatures, with the furniture integrally built in and cantilevered.

The conspicuousness and solidity of this construction of space are so strong and prevail so forcefully over a few isolated and scattered items that even when these images are turned and stood on their heads, nothing falls over and the constructions stands up in every sense of the word.

The order and composition have moved from the objects to the construction. For this reason Mollino can say that this house is made for living and not just for passing it as if it were a composition. You can walk, move and change position without destroying the effect created by the fragile alignments. *

domus 264 / 265 *p. 200*

Monuments of Yesterday and Today

Size and monumentality

I have always maintained that monumentality is not necessarily linked to size, as many people believe. For them, 'monumental' means 'big'.

A high degree of meaning, a classic example (but not 'classicism') and a process of perfection determine the importance of the *monumentum* beyond and outside of its dimensions. This is how the attribute of 'monumental' should be understood, without the ambivalent corollary of large size. There are buildings that are simply huge buildings, which are in no way monuments, and there are small buildings (like the Erechtheion) that are monuments.

However, when size is bold and outstanding, it naturally *also* makes a monument, in terms of its 'epic' effect and moral repercussions and not merely its aesthetic value. The cathedral, or *Duomo*, of Milan is not

architecturally perfect, but it is epic in size – it is a monument. A pyramid, in itself, has no formal, aesthetic or architectural value. It is quite simply a geometrical solid. Only when its size is blown out of proportion, becoming unique, inimitable and epic, does it become part of architecture and of history, as a monument.

The Colosseum is small

Size also has variable and relative units of measurement. While in an aeroplane over Rome recently, I was drawn to compare the Colosseum (the monument whose very name denotes a 'colossal' scale and exaggerated size) with the new railway station in Rome: *The Colosseum is now small.*

Let it not be thought that I want to imitate Le Corbusier, who, on landing in New York, claimed that *les gratteciels sont trop petits.* By this controversial remark he meant that New York's skyscrapers are not yet on the same great scale as modern town planning and social structure. Le Corbusier was right, because a typical skyscraper is still an expression of romanticism, a manifestation of medieval architecture, like bell towers built ever higher and the towers of the many medieval 'towns of a hundred towers'.

My affirmation is the pure and simple consequence of an equally pure and simple comparison, and purely in terms of dimension. That which was once 'colossal' is small today in terms of our units of measurement. A so-called large dimension has assumed a larger scale, a larger measure.

Circus and station

Someone might say that there are different types of size: There is a historical, cultural and moral magnitude, a monumentality of another kind. Colosseum and railway station cannot be compared. A station is a station, the Colosseum is the Colosseum, and to compare them is heresy.

I would reply that the Colosseum is what it is, a building hallowed by history, only 'because it is a ruin', because it is in ruins, because it is evidence of one of history's immense dramas, or immense tragedies.

But originally the Colosseum did not claim to have a purpose of greater value than that of a railway station. It was, rather, of far less worth. It was not the temple of a god, of art or of culture, and it made no such claims. Before becoming 'historic' it was a large arena for circuses, and we know what barbarian games it hosted.

Its architecture was exclusively functional and its architectural style, with its superimposed orders, was that of its age. It was the functional architecture of that time, the standard of the age.

We should consider it from the point of view of historians rather than architects in order for it to stir us. If, instead of becoming a ruin, it had been miraculously preserved and were still in use, I am not sure whether we would see it as beautiful today, just as we do not find the round bullfighting arenas still in use today to be beautiful.

A possible comparison

Moral justifications or reasons and judgements are no obstacle to a dimensional comparison between these two functional buildings, one dedicated to transport and the other to entertainment.

On this basis, an architectural comparison in an artistic sense is also admissible, but we wish to preface it with some additional considerations on size. In terms of dimensions, the Colosseum is a monument 'of its age', and the same can be said of the new station in Rome. Just as the dimensions of the structure of the Colosseum were the dimensions of that society, so the structural dimension of a large station is part of the order of today's social organization, which has dimensions and structure larger than those of ancient times.

The rapidity and potential spread of technology and an increasingly unitary and totalitarian social structure make modern (and future) structures enormously bigger than any construction of the past, and we must realize that the 'legendary' magnitudes of that time are minor compared to our present (and future) achievements.

Modern epic magnitude

The so-called dimensional 'greatness' of the past is non-existent compared to ours, it is a 'greatness' that existed as a function of the past. 'Their' ships were small boats compared to ours; the much-flaunted Roman road networks are nothing in comparison to the rail network of any modern country. 'Their' aqueducts, viaducts and bridges are nothing compared to ours, to a reservoir or hydroelectric plant. And add to that the formidable speed with which we construct our buildings.

We must convince ourselves that our time is the most 'epic' of all, that our achievements are the most amazing ever and that their magnitude is the greatest that has ever existed.

On this basis we shall compare the two monuments, for if one is classified as a monument then the other one is also. In order to assign this attribute of being a monument we have to see whether the ancient Roman arena is directly representative of a style, just as the new station is representative of a style. In my opinion, the answer is yes. Naturally, by 'new station' I refer to the latest new section and not the penultimate one, with its great arches typical of Roman public baths, which is purely evocative and ambivalent flamboyance that is in no way representative of the independent style of a building. It is a 'non-station', one of those buildings that we walk through with a national sense of guilt even though we are not in favour of it (like the station in Milan, the Milan university campus etc. Poor Milan! Fortunately, however, it is vindicated by other buildings).

So be it: the two lateral structures existed and we have to consider them as pure volumes that could better contain what they should contain. The rest is the real station. This station can be considered a monument because it is above all a station, a station on a scale with the magnitude of our civic activities and a monument to them, although it is not 'deliberately monumental', just as Florence's station is a pure monument.

The term 'deliberately (or rather excessively) monumental' could also be used to describe Milan station, and the stations in Turin and Genoa in the past, because that was the intention of their designers, and they neither are nor were monuments. The rhetoric of a station, the most foolish and ingenuous rhetoric of 'progress' moving on rails, was superimposed on the concept of 'station', one of the architectural structures that is simplest to build (roofed platforms, underground passages, ticket counters and various facilities). In the names of 'progress' and 'civic honour' millions were spent on overstated decoration, which in principle and at times (remembering the fine old station of Milan) were dignified and of excellent workmanship and in the end became undecipherable (for example, the new station in Milan, with its Assyrian-Babylonian winged horses).

All this because architecture itself did not (and still does not) understand its own basic structural and constructional nature, its own simplicity and the propriety of its limits.

One merit of the Rome station is that its modern part is functional, spacious, rational, radical, spontaneous, simple and easy and remains within the confines of the 'station' concept. It could not have been otherwise, as it incorporates, in its two component parts, the touchstone for right and wrong. Where the station's architecture (because it is in Rome) echoes the ancient public baths in monumental terms (in the ticket counters and arches), it is wrong; where it is nothing other than a station it is right, and the building is a monument. The cities most venerated for their ancient monuments (Rome and Florence) are fortunate to have stations that are two modern monuments, while Milan,

one of the Italian cities that is most lacking in ancient monuments, has an ugly monumental station. This depends on the 'complex of opposites'. Milan yearns for monuments and by building them on purpose gets them wrong. Architects in Rome and Florence have proved they can create monuments, without having that intention. Rome's architects have dutifully used aluminium, that modern and very beautiful metal, well and properly: 135 tons of aluminium. This fine and noble material, which can be used 'naked' because it is indestructible, does not need maintenance, is light in weight and appearance, finds here its significance and technical credentials, and it is praised along with the building both by those able to judge it and by the public that uses it.

The architects themselves are fully aware that the topic of debate, or what is debatable, is the 'dinosaur', the curving roof that extends outwards from the front of the building. They know that it has to be discussed because it is the 'outside-the-concept-of-station' element, the controversial element of a building that is no longer controversial because it is right. We do not object to it, we do not object to the fact that this element 'broke out' as the result of Italian edginess, that extreme and inevitable playfulness or, more respectfully, Italian joie de vivre that is one of the creative factors that make this country of ours so wonderfully alive. (Gio Ponti) *

domus 264/265 _p. 208_

American 'Holiday House'

The Americans design and propose model homes, from Breuer's house for the Museum of Modern Art to the houses of Eames and Saarinen featured in _Arts and Architecture_ magazine, to mention only the best known, and this one, commissioned by _Holiday_ magazine from George Nelson. "We don't discuss the house we want to offer, we build it." The result is a constant, careful and compelling fine-tuning of existing technical and economic potential and style, and the increasingly clear definition of a typical American house. The approach is unitary – the needs of the occupiers and proposals offered by the industry are not discordant or arbitrary. The problem is seen in the context of gaining accurate information and of well-defined limits that make a solution feasible and at the same time more subtle. The house built by Nelson proposes to be a model with the following characteristics: a year-round residence, no domestic staff, potential hospitality, and furniture and materials already included in the finished product. It was built at Quogue, a classic holiday resort 94 miles (58 km) from New York, on the southern coast of Long Island. Its technical features are remarkable even for the Americans: 29 electric motors, vertically sliding windows with push-button control, curtains and screens that can be controlled electrically from the bed, loudspeakers, dimmer devices in almost all the lights in the house, all-electric kitchen and laundry, indestructible plastics (carpets and shutters in nylon, varnishes and Vinyl) combined with natural and rustic materials (bamboo, canvas, wood and concrete) and mass-produced furniture (American designer range). The layout, defined by walls and built-in furniture, is fairly simple. While a normal layout allots 5 %, of the area for cupboard space and shelves, this one offers 15 %, with sliding walls and combined facilities (the 'triple' bathroom with a well-designed arrangement of fittings). The metal structure is lightweight and 'empty'. It is a highly accessorized building set amid tall trees. It is long, low and fragmented, a shape hidden in the landscape, which also passes through it. Presenting this work, Nelson maintains that the most comprehensive expression of modern style is the modern American home. (George Nelson) *

domus 266 _p. 223_

Studio in the Attic

This studio was built by two young architects for their own use in the attic of a 17th century building in Turin with what they say was a minimal use of wood, Masonite, marble, plate glass and Vinyl, and with the help of colour.

The irregular cubic volume of an attic implies two solutions: either to simplify the spaces in order to combine and expand them, or to divide and break them up and annul their proportions. The architects adopted the latter approach, sectioning the walls with different materials and colours, multiplying viewpoints with mirrored walls and adding features such as a mezzanine level, suspended ceiling, pillars, suspended shelves, insulated and lacquered vertical radiator pipes. They created an interplay of new, intersecting horizontal and vertical planes.

It is a dense composition grid. There are no objects, only equipment. The single-space room is itself the object, a complicated box with mirrors and planes with an excessive volumetric complexity that is in fact a form of decoration.

The attic of the building at the top of the service stairs, now used as the reception lounge, had three openings, once glazed, and was probably a partitioned storeroom. The area now used as a private studio allowed access to the lofts of the wing on the street side of the building. The height of the ceiling of the reception lounge has remained the same, while that of the passage was raised by 4.5 m from the eaves level. The areas, clearly separated in the floor plan, were articulated along the sinuous curve of the walls, which were reduced to intersecting planes with different colours or different materials. A mezzanine level for the draughtsmen was built in deal, with exposed beams, and it rests directly on the large north-facing window frame and on the wall shelves that are full-height on the two levels. The window frame with a transversal structure in the parts with railings is of the 'differential wall' type, restrained by two slabs of toughened _Masonite_ with fibreglass filling. (Franco Campo/Carlo Graffi) *

domus 267 _p. 230_

Abstract Designs for a Façade

There is architecture that is pure architecture and there is dedicated architecture, particularly as in the past.

Fine old churches have dedicatory façades, and their sculpted symbols and statues are not statuary but are instead dedicatory architecture. Epic cathedrals have dedicatory spires, with statues of saints on high.

Majestic buildings have dedicatory façades, dedicated to the glory of the family: They are symbolic architecture, emblematic architecture, scenes of glory 'in the idiom of architecture' and not 'in architecture' (as in certain Venetian _palazzos_, with their 'front', when the back and sides – and perhaps the interior – are something else). Fine houses and villas were dedicated to mythology with frescoes and statues. _Dicatae._

To what shall we dedicate those 'street walls' which are our façades – the only false expression of architecture we have until we can 'forever' build free-standing buildings? When will they understand such things in Milan?

We will dedicate them to the arts, to the abstract myths of the arts today, to artists. When I see certain works in black and white by Vedova (appropriate for someone whose name means 'widow' – _nomen est omen_), I immediately think of them as giant embellishments for façades in black and white or coloured marble, adding sound, song and imagination to our streets, our squares, our urban landscape. Where we

do not succeed, there are brave men who will try in our stead. One of them is Zanuso, the boldest of us architects. This building in Milan is dedicated to Giovanni Dova. Zanuso, with his temperament, vocation and destiny, was the right man for the job, and this affirmation is justified by the fact that he is inspired by 'colour in architecture', as was evident at the Triennale in the section that he proposed and organized. The linear black and white of ancient treatises and of the photography in modern books leads us to see architecture generally as white (particularly classical architecture; Gothic architecture really was white – *quand les cathédrales étaient blanches* – and is now black), and to an exclusive idea of architecture-volume, an idea of architecture with a single stone. We are always bewildered (and, we must admit, vexed, as if deprived of these pale visions) by the knowledge that the Greeks and Romans coloured certain parts of their architecture. Now it is normal (or abnormal) to live, move and appear, alas, among painted or illuminated billboards of shoe soles, soft drinks, water, wine and medicines. Some have succeeded in protecting their buildings from this leprosy, although it is not easy. The worthy Zanuso dedicated his façade to a painter, Giovanni Dova, and to designs that are called 'abstract' but in a more precise language could be termed 'concrete'. Here those who protest against 'abstractionism' (to use a more current and more easily understood term) should be reminded that all the 'ornaments' of traditional architectural styles are also abstract shapes, just as all shapes are abstract shapes. They should be reminded that we wrongly believe the shape of a flower to be non-abstract only because we recognize it as a flower. But if we put aside the idea of a 'flower', and of 'that flower', we are always and inevitably faced with a form and nothing else. We are faced with form, which is called abstract form. Why, instead, do we have to say it is concrete? Because the only concrete form is form in itself, or purest form, and attributing it to a flower, for example, is a relationship, an abstraction.

Zanuso has inspired this debate, but it is our task to make known and identify everything that surrounds architecture.

Do you want to hear other opinions of this building? What would be the point of expressing them in the presence of its principal and most significant part? Do you want to see the floor plans? That makes sense only if you want to rent an apartment, but it would be more sensible to get to know Zanuso. If you are not going to be tenants, viewing (or copying) the floor plans is probably of interest only to certain architects. All floor plans now have to be accurate and attractive, and an intelligent person like Zanuso will definitely produce floor plans à la Zanuso, that is, accurate and intelligent and inspired. However, even for architects, the pre-eminent feature is the façade. Zanuso's architecture is not architecture that bows outwards from the interior to the exterior, where the floor plan factor is annulled in the determination of the overall external appearance, which also penetrates the building. This, instead, is closed architecture, which offers the urban landscape a lyrical figuration. This figuration is still hesitant (despite the fact that Zanuso has been extremely daring, and to date he is the only one among us to have wanted and achieved it), yet the fact is extremely important and his is an example to follow.

In Stockholm I had already seen some houses in which the skin (to use a figurative expression) of the building material was broken by the emergence of triangles of colour. It was a first, and possibly inevitable, victory of fantasy over rationalism. Leaving volumes and surfaces intact and untouched, I proposed (but did not succeed, which goes against me) to put detached sculptures (by Martini or Marino) 'in front' of my buildings, on supports. Zanuso shows us that all this is imminent, and if architecture seeks out its pure forms, its real forms, it will also seek out ways of immersing us once again in fantasy, in legends, in giant figures, in realism, set in figurative reality and not in those limited ideas of reality that paintings still represent. Perhaps here, on these walls in Fulget and not on some small frescoed wall, lies the solution for that cooperation between painters and architects that is the subject of such extensive debate. Zanuso has shown the way. (Gio Ponti) *

domus 267 *p. 230 (continuazione)*

Astrattismo per una facciata

Ora il costume (il malcostume) ci fa vivere, circolare, figurare ahimè, solo fra pubblicità dipinte o luminose di suole, di bevande, di acque, di vini, di medicine. Chi riesce, conserva indenni i suoi edifici da questa lebbra, ma è difficile. Beato Zanuso che ha dedicato la sua facciata ad un pittore, a Giovanni Dova, ed a quelle figurazioni che si dicono astratte, e con linguaggio più esatto si direbbero concrete: e qui sarebbe da ricordare a tanti che protestano contro *l'astrattismo* – diciamo così perché ci si capisca più facilmente col termine più corrente – che tutti gli «ornati» delle architetture «della tradizione» sono ach'essi forme astratte, anzi che tutte le forme sono forme astratte, e che la forma di un fiore la credano erroneamente non astratta solo perchè la riconosciamo in «un» fiore, ma se dimentichiamo l'idea del fiore e di «quel» fiore, ci troviamo sempre, ed inevitabilmente, davanti ad «una» forma e nient'altro, ci troviamo cioè davanti alla forma, a quella che si dice una forma astratta. (Perchè s'ha da dire invece concreta? perchè la sola forma concreta è la forma-forma, la forma pura: e attribuirla a un fiore, per esempio, è una relazione, è una astrazione).

Zanuso ci ha portato a tutti questi discorsi, ma compito nostro è appunto far conoscere ed identificare tutte le cose attorno all'architettura.

Di questa casa volete conoscere altri giudizi? Ma che varrebbe esercitarli di fronte a quello che ne è l'episodio maggiore e più significativo? Vorreste conoscere le piante? Ciò ha senso se volete affittare un appartamento, ma ha più senso invece conoscere Zanuso. La piante, l'osservazione (o la copia) delle piante, se non volete essere inquilini, ha forse interesse in questo caso solo per certi architetti. Tutte le piante, ormai, devono poi esser giuste e belle, e da un uomo intelligente come Zanuso avremo certo delle piante alla Zanuso, cioè giuste e poi intelligenti e estrose. Ma anche per gli architetti l'episodio della facciata è preminente: questa di Zanuso non è una architettura che si estroflette dall'interno all'esterno dove il fatto della pianta si annulla, direi, nel suo determinare l'apparenza visuale esterna totale, cioè anche in penetrazione, dell'edificio: questa è invece una architettura chiusa, che porge al paesaggio urbano una figurazione, una figurazione lirica: questa figurazione è ancora timida (nonostante che Zanuso sia stato arditissimo, e finora il solo da noi, nel volerla e nell'attuarla) ma il fatto è importantissimo, ed il suo esempio va seguito.

Già a Stoccolma vidi alcune case nelle quali la pelle (seguitemi nel linguaggio figurato) della materia costruttiva si rompeva per lo spuntare di certi triangoli di colore. Un primo, e forse inevitabile, prorompere del fantastico sopra il razionale. Già, lasciando intatti e incontaminati volumi e superfici io proposi (ma non mi riuscí d'attuarlo, e questo è un mio demerito) di porre «davanti» ai miei edifici, staccate, librate su mensole delle sculture (di Martini o di Marino). Ma Zanuso ci mostra che tutto questo è in avvento: e se l'architettura va ritrovando le sue pure forme, le sue forme vere, cerca anche i modi di immergerci un'altra volta nel fantastico, nelle leggende, nelle figurazioni gigantesche, al vero; in ambiente nella realtà figurativa e non in quelle ipotesi ridotte di realtà che sono ancora i quadri. Forse qui, in queste pareti in Fulget e non nel fare qualche paretina «a fresco» è la soluzione di quella cooperazione fra pittori ed architetti della quale tanto si discute. Zanuso ha mostrato la via. (Gio Ponti)

domus 268 _p. 241_

Without Adjectives

The chair by Ponti is the occasion for its designer, stunned by its unexpected success, to say a word for simple chairs, simple tables, simple honest houses. It is, he thinks, the main road to success in every sense, from the esthetic achievement to financial success. This chair designed for a good firm in the famous Brianza region north of Milan, has now been exported to America, France and Holland, and will be present at the CIAM exhibition in London.

domus 268 _p. 242_

New Component Desks

These desks have been designed for the firm VIS, the largest producer in Italy of safety glass, as solutions for large offices where the possibility of assembling their elements in different ways and of their materials, washable and cigarette proof, ink proof, scrape proof, can be fully appreciated. The drawers have glass fronts, the other materials are plastic covered plywood and brass.

domus 268 _p. 244_

Some Documents by Campo and Graffi on the Use of 'Securit' Glass

These two young architects have been awarded the VIS one-million lira prize for the most interesting use of safety glass. Here are some of the material they submitted for the competition, some of their work in this particular field has been published in _domus_ 263, 266 and 256.

domus 268 _p. 248_

Three Types of Bookshelves

The first bookshelf can really be industrially manufactured: two square-section steel tubes and a series of light aviation birch plywood and some metal rods. The second one has the safety glass shelves on a mahogany background. The metal elements are brass.

domus 269 _p. 255_

Japanese Modernism

The new buildings figured here are: the Peace Hall and the Memorial Museum, buildings that are under way in the Peace City, a great garden zone, the centre of commemorative and cultural buildings which the citizens of Hiroshima desire to erect, on the very spot where the first atomic bomb exploded, as a memento to all nations. The Ueno acquarium, in the environs of Tokyo, a small public acquarium on the shores of a lake.

The Ginza shopping district: three huge buildings for shops, to be erected in Tokyo on the famous Ginza street, in oder to free it of pedlars' stalls. These buildings are technically most interesting: the architects aimed not so much at achieving a monolithic solidity of structure as perfect elasticity and lightness against earthquakes.

These Japanese innovations suggest a few considerations:

1) That this defeated people are coming back with tremendous energy, thus proving that what really counts is not victory or defeat, but merely vitality and courage.

2) That the existence of a modern international style represents a definite achievement; and that the finest nationalism lies not in barricading oneself behind the old national styles, but in vying with the whole world in applying the technically and stylistically most advanced forms. Yet these constructions are also intimately Japanese, both in their general ideological set-up – the ideal programme of Peace City – and in a few charming poetic and allegorical details, such as the undulating roof in the acquarium.

domus 269 _p. 260_

Does Glass Determine a Style?

We present this example of office-decoration by architect Ulrich (which attracted attention in the VIS Securit-_domus_ contest in 1951). All the partition walls in these offices are in glass, lifted above the floor by metal stands in order to avoid breakage and facilitate the cleaning. Note the desk supplied with its own lighting, and a hinged section for type-writer and paper: no longer a table on which to place one's instruments, but a unique instrument complete in itself.

domus 269 _p. 264_

Simple Furniture for the Office

domus 261 presented _Fibrosil_ sheet, a shape-retaining compound of wood fibres that has all the other qualities of wood, too.

Carlo Mollino, keen on using every interesting technical product in his work, has produced a range of furniture with tops in bare _Fibrosil_ for the head office of an organization, in line with the use previewed by _domus_. _Fibrosil_ can also be veneered with all wood types to form a shape-retaining whole. However, since _Fibrosil_ has a very attractive colour and appearance itself, the sheets can also be used bare, with their natural texture and appearance. ✻

domus 270 _p. 271_

Clarity, Unity and Total Visibility in the Modern Office

These offices are the headquarters in Genoa and Turin of the Vembi-Burroughs. They are well-illuminated, easily _uebersichtlich_, in colour-schemes are agreeable (white and blue, white and yellow). The furniture is light ash. (Gio Ponti)

domus 270 _p. 276_

House of Fantasy

If it were worth the trouble to give an account of my life as an architect, one might write a chapter beginning in 1950, with the title: "Craze for Fornasetti". Articles in _domus_ and _Graphis_ about Fornasetti, Fornasetti bars, ceilings, cupboards in the Gremaschi villa and house, cupboard in the Licitra house, first-class bar on the Conte Grande, large side wall in the first-class dining-room and the _Oceania_, panels, ceilings, armchairs, sofas, curtains and wainscots for the new hall in the _Casino_ at San Remo, ceiling and figures in the first-class card-room on the _Giulio Cesaer_, armchairs and sofas in the Vembi-Burroughs offices in Turin, Florence and Genoa, furniture for Macy's, the whole Dulciora shop on Milan entirely devoted to Fornasetti, a bedroom at the Triennale, and who can say what else, and last of all this apartment for Mr. and Mrs. L. in Milan (and I still have under way a piano and a billiard-table).

What does Fornasetti give me? With an amazing rapidity of process and incredible resources, he gives me the possibility of having unique things by printing his tissues, armchair by armchair, wall-cloth by wall-cloth, with the whole effect of lightness that printing gives, and all his imaginative resources.

The sympathy of the owners of the apartment has made it possible for me to obtain the amusing effect of a reversible decorative scheme, by which, when you look towards the bedroom from the livingroom, you see the prevalent scheme à la Ponti, in Ferrarse briar-wood, and if you look, in the other direction (from the bed-room towards the living-room everything looks magical and without weight, or volume, because the print abolishes volume. It is like a change of scene on the stage. Living on the stage. My courteous patrons, by lending themselves to this caprice, have made it possible; their co-operation even went so far as to getting together a collection of magnificent modern works of art. Giordano Chiesa was the impeccable author of this apartment.

The colours? A yellow *moquette* covers all the floors. And against this key-note all the play of colours stands out against the printed parts and the wood. (Gio Ponti)

domus 270 *p. 284*

New Eames Chair

Eames enjoys himself; his products have the simplicity, the ease, the spontaneity of an infant phenomenon invited to a convention of big industrial producers anxious to reconcile the demands of functionalism, economy and mass production, who immediately invents to all these demands and in addition amuses the inventor. Before they became part of the industrial world, these chairs were a part of his liking for cobwebs, light and hollow geometrical structures, a certain kind of wing or mask, and a combination of triangles.

Eames invents useless machines which end by being useful.

This is the first upholstered chair, with a removable covering, entirely constructed in metal wire. The chair consists of two separate parts: the shell and the base, which can be exchanged with that of his earlier chairs in plastic, in six different combinations (see drawings) with notable economy in the production. The upholstering, made by a new process, is removable and interchangeable.

domus 270 *p. 288*

New Furniture by Mollino

Whoever has followed Mollino's productions must have observed, in his furniture, the constant development of an idea. From solid heavy wood to curved and hollowed triple-ply; from the purely optical effect of lightness to a true elasticity; from single parts welded together, to one-piece furniture in a single uninterrupted piece of triple-ply. Thus one of his armchairs will have an arm that opens out into a large leaf like a vegetable; one of his tables has a continuous hieroglyphic that is almost ghost-like in its quality; his forms remind us of nature, not in a literal way, like Art Nouveau, but by analogy, that is, after the fashion of the poet.

domus 272 *p. 294*

American Tale

The photographs on these pages should be interesting for Italians as an American document; the present comment might be of some interest to Americans as Italian impressions, from the point of view of the land-scape and of the habits, of "the picturesque of this world" that "*domus* takes in respect to architecture: wonder and fairy story, show and symptom, history, customs and myth. We thought of using as a title: "American Panorama, American Story", it is practically the same thing, different expressions for the same point of view.

America, as in fairy story or a legend, has some fantastic qualities quite independent from the news and impressions – positive or negative – and we have our own opinion and our own image of it. The history of this world has never been more hypothetical. What is now Britain? What is France? What is Russia? What is China and the nations of the Indies and Arabia? What is Japan? What is white and Negro Africa? What is America?

On these few pages is an American story told by its architecture, by its latest architectural adventures – we should probably talk of the pioneer spirit of the Secretariat Building or Lever House, and from the geographic point of view in front of the school and hospital in the desert. In the disorder of the old 19th century history appears as a European magies (Le Corbusier), carried as a miracle by angels or architects, as something still of the future, not yet present or past, the UN Building (the United Nations as another legend, a fairy story in itself) pure as a crystal, as architecture is a crystal.

As a crystal this architecture reflects the sky, becomes part of the sky, transparent and light, with the colours of the day not its own, a mirror to the clouds in their movement and to the sun and the old buildings around. This is the character of this universal architecture which is determined by technologies, not a US architecture but architecture in the USA all the same. There are no walls and windows, the entire wall is a transparent wall, or a closed window: it is a structure which mirrors the sky and the earth; with its colour but as a mirror with the colours of the things around.

Tall buildings, towers, skyscrapers do not hide the sky they get hold of it and take it down to us, closer to us; the future cities will be more of the sky than of the earth, and on its silvery surface the sky will move with its clouds, and dawns and sunsets multiplied.

You fall in love with this type of architecture: its purity is striking in comparison to its neighbours – an old decrepit. New York – animal or human architecture, as beehives, while this has found again the dishuman quality, the monuments, the pyramids, the domes and the towers had, it is mineral and geometric. The building, the monument of the United Nations, is closed on the two narrow sides by a solid wall, a paradoxical wall in its dimension. This is probably its true beauty: the solid wall gives us the scale of the glass wall; a tremendous wall and a tremendous window near each other instead of the usual mixing of wall and windows. Lever House is all glass, no limits, no end, it is not a monument; it is empiric, no beginning, no end, history will swallow it as the other buildings in New York, getting rapidly old, when so many other buildings will be like that. The two end walls give order, proportion and rhythm to the UN Building, give it the limit of a composition and citizenship in the realm of art. Lever House is repetition, superposition, it never ends, probably is not yet architecture, only an architectural product. Beware, the two buildings somebody might say are similar are really diametrically apposite.

But all these things on these pages have their similarities in the American fairy story: the skies are the same (or the same photographer?) and the same approach in the school or the hospital in the desert. Perfect machines high in the sky, perfect machines deep in the desert, it is the same approach. This desert so densely settled is no more a desert, it is the new picturesque, of the world (as the mountains very desert). We have reached the fantasy of nature that man has understood, it is the end of folklore, the fantasy of customs – human fantasy in the field of history – man has now the intuition of the fantasy of nature, and gets near it and gets hold of it by architectural means, as

pure and rigorous as the UN Building: try and grasp these architectural analogies.

It is a wonderful story as told by these buildings, a generous and clean story, the story of an order and a beauty that can be achieved, it is the story of the enchanting optimistic dreams of man, the story of Good without Evil.

Looking at these two buildings in the California desert, it is interesting for us to take into consideration not only the architecture but its physical surroundings: even modern America has still some of the pioneer spirit and goes and builds on new land. It is not now the moral and personal courage of the pioneer, but the technical challenge with hardships, but with the conquering virtues of its possibilities.

These buildings in a tourist resort are not for the tourists but for its permanent population. This resort is not, as so often in Europe, a centre for excursions, but mostly a place to stay in relaxing isolation. The geographical characters of the place make it very attractive: the sand desert and the now-covered mountains, the abundance of water and the green golf links and warm swimming-pools. *

domus 272 _p. 300_

Spontaneous America

Each one of us has the temptation of discovering America, an America; that is true of New York too, looking for the true New York to define it with a sentence, this extraordinary city, still unique in this world. This city is still a controversial city: there are its believers, its prophets and its detractors and its enemies. Its gigantic toothed skyline is for the newcomer the face of the new world, an ironic or moving sight.

The crowd in front of it keeps still and silent, the old world celebrities try and get ready for the encounter: at its feet they have to offer a curse, an epigram or a paradox, but a definition is due. People have their definition ready before seeing it, or without ever seeing it, we are all pro or contra. We like it.

domus 272 _p. 302_

The 'New Loggia'

A new type of loggia is taking shape, and some young architects as Gai and Moro have something to say about it: the new loggias are formed by balconies at the lower storeys, and by projecting glass at the top floor with venetian blinds for vertical protection. The whole façade is brought forward this way with its thin light elements.

We have to reach these results from the visual point of view too. Architects are following this direction, the common public is falling behind: it is the public we are trying to convince because architecture is the result of a solidarity between architect and client. We shall repeat over and again that the walls were once bearing walls and that they are now carried. Walls were good and strong and heavy, they are now good, and thin and light. This is the way a building has to look: the architect has no particular duty to show all of the structure, but the non-bearing parts have to look as light as possible, curtain walls or window walls. In the loggias the vertical elements are light metal rods as channels for the venetian blinds. This is the way a building is conceived today: out of the materials, out of building methods, out of the reality of our times.

domus 272 _p. 309_

Interior of a New York Showroom

These photographs of the showroom in New York where Estelle and Erwine Laverne organize exclusive presentations of fabrics, wall coverings, furniture and objets d'art, are evidence of a distinctive compositional style.

This style uses elements suspended in space, such as a mobile by Calder and another by Ruth Asawa, as well as plate glass panels whose mounts also create a pattern in space. The flat modular walls with grids of slim braces that stiffen them, and surfaces covered with paper bearing giant designs, are all part of this composition of contrasts.

The relationships add interest to these vast spaces and represent a virtually new dimensional value, highlighted by the simple partitions and by the subtlety of the deliberately accidental elements in the composition (the straight lines, the objects, the mobiles by Calder and Ruth Asawa, and the outlines of the plate glass panels). *

domus 273 _p. 318_

Day and Night

Two pavilions face each other in a garden, one wide open to the outside world, the other walled in.

The two buildings stand as symbols, as architectural symbols of the dualistic aspect of nature, through the ages always a baffling problem and an inspiring theme for man: darkness and light, movement and immobility, action and dream. With it is the ancestral horror of the night, the attempt at separating our personal dark from the universal darkness in the night: it is not fear, it is an ancient religious awe. (Philip Johnson)

domus 273 _p. 322_

Labyrinth Apartment House in Los Angeles

Raphael Soriano is an exuberant architect who finds his discipline through the schemes of a style enriched by a sense of life, fantasy, colour and space. There are very personal qualities of this architect quite apparent in the American mannerism of this house.

Plants and greenery play quite a role in the general composition; almost as important as the fundamental contrast between structural steel and plastic panels is the relationship between plants and architecture. The interiors at last show a very happy balance between the American taste for light thin elements and the architect's character. Soriano is Soriano, and never the 'light' American or the 'heavy' American clichés have the upper hand.

domus 273 _p. 326_

Plastic Materials in Office Furnishings

Santoflex is the trade name for the plastic material used throughout this office, in its different colours from the stairs to the walls, from doors to desk top.

The second point of interest is the use of a unit for desk and shelf, as the basic unit of the office: the end product of the long process from the traditional heavy desk in a conventional room to this efficient solution where the shelf itself is a wall. (Marco Zanuso)

The Home of Le Corbusier

Le Corbusier himself is the main interest in this apartment: it is like looking into his brains, and his personality and his mental tools are apparent everywhere. It's home for him, and it is like his coat of arms for us; every bit of it is so much like himself, as it happens only in the work of a genius.

New Skyscrapers in Chicago

We all know Mies van der Rohe's architecture, from the famous European examples (the Tugendhat House in Brno, the Barcelona Pavilion) but we have to admit that the same architecture, of such formal quality to reach the absolute purity of a crystal, has more of a real strength in this milieu of Chicago. These two buildings face the lake and provide a breath-taking view in their apartments with floor to ceiling glasswalls. The lower section can be opened for ventilation, curtains act as a screen all along the glass walls, all of them of the same colour in the whole building. This integration of inside life and outside view reaches extremes very rarely accepted in Italy and can be better understood in a city where civilisation and nature, our personal life and natural life meet through a more crude, primitive and true contact.

Architecture in the Wake of Wright

Il Villaggio del Fanciullo (the Boys' Town) which is under construction at the outskirts of Trieste on rolling ground is the project where D'Olivo has best succeeded in developing his own brand of organic architecture. _Il Villaggio_ is a work and study community for children with a different and sometimes sad background; it is based on self-rule on a family organisation – each family of ten boys and one instructor. The basic element of the village is the housing unit for the family; two have been completed and ten more are going to be added. Each unit has the sleeping quarters at the upper floor and the living room for play and study at the first floor. From the planning point of view these units form a screen between the work, study and play centres (farm, school and play-field) at the outside and the community buildings at the core of the village. Here is the most interesting building which houses the administrative offices, the restaurant and the staff quarters. It is really architecture born all of a piece with a true organic character.

The project for the fruit and vegetable market in Trieste is a circular building and its shape has been suggested to the architect by the radius of the railway, by the contours of the site and by the structure itself, a series of concentrical cantilevers counterbalanced at the outside by the covered wall.

Another project by the same architect is a bridge on the Reno River near Bologna in pre-stressed reinforced concrete.

A Garage Transformed into an Architects' Studio, Editorial Office and School

In the space in Milan that is featured in this report, Gio Ponti has fulfilled three ambitions that are part of his vision of the architect's profession.

The first is to unite in a single location and environment all the activities that are involved in practising architecture: project design and technical concerns, furniture design, industrial design, graphics and journalism.

The second is to use this practical and multiple model of work organization as an actual, non-theoretical training ground for young people, a 'workshop school' in all of these areas.

The third is to make the same space a permanent and vibrant exhibition venue, a place for displaying and experimenting materials and equipment produced by Italian industries, in addition to artworks.

Thanks to its exceptional dimensions of 15 by 45 m, an empty garage space, was to become the location of the endeavour. The space was equipped thanks to generous contributions from Italian firms active in the field of construction. The space now houses the Ponti, Fornaroli, Rosselli architecture studio, the _domus_ editorial office, rotating exhibitions of furniture, ceramics, fabrics and glassware, and also the 'school', which is a workshop for guest artists and students. The staff of the architecture studio collaborated with that of the editorial office on the interior design. ✳

Plan: Floor plan of the garage after remodelling.
Photos: The photos show the mobile by Munari that hangs under the garage's vaulted roof, with fanlights in Termolux insulating glass, and the large iron entrance door with harlequin-style paintwork by Gian Casè in colours by Max Meyer. On the right, the panel that sets apart the studio area is covered in _Braendli_ 'architectural perspective' paper. A composition by Giancarlo Pozzi in Fulget mosaic separates the entrance area from the main section of the garage.

The architects' studio and the exhibition area

The architects' studio and the furniture display area occupy the part of the garage immediately beyond the entrance. The character of the garage as an open space was left intact, without partitions that would alter its interior dimensions. The walls were painted, the floor was levelled off, apart from a central corridor that runs from the entrance to the exit, as in the original garage. The four areas within the building – studio, exhibition area, _domus_ editorial office and school – co-exist under the sweeping span of the vaults.

The photo above shows the furniture exhibition area on the left, with furniture by Cassina and Rima, and the architects' studio on the right. The two rear walls decorated with coloured triangles are in _Terranova_ plaster, from a design by Luigi Cucciati. The bathrooms are located behind the rear wall on the left side. Their walls are panelled in Salamandra gloss, and the fixtures are by the Mamoli company. The entire range of colours of Ivi paints can be seen on the horizontal beams of the vaults.

The photo opposite shows the architects' studio in the foreground, with flooring in samples of various types of linoleum and Fantastico P rubber by Pirelli. Visible in the background is the school, with flooring in Litogrès Piccinelli. A panel in curved Castex, painted yellow, forms a divider between the two areas.

All the carpentry work was carried out by Radice of Milan, the paintwork is by Broggi of Milan and the wiring by Toschi and Piazza of Milan.

Top: The colour photo shows a detail of the furniture display area. The floor is made of samples of various types of Montecatini marble. The lighting is by Segafredo, designed by Ponti.
Left: The two photos below show details of the studio area: a walkway delimited by a wall in Securit, which isolates without dividing, and by a Malugani curtain in two colours, and the interior of the meeting room, within a cube in natural Castex, soundproofed by means of panels by Frenger and Soundex.

Right: The photo on the right is a perspective view of the garage from the entrance as far as the exit into the garden, and of its four component areas: the architects' studio and school on the left, and the furniture exhibition and *domus* editorial office on the right. The central corridor is covered with coloured 'plastic' flooring by Montecatini, based on a design by Bruno Munari.

Photos p. 349

The big photo shows a view of the central corridor towards the exit at one end of the building. The panels on the left, which enclose the zone of the architects' studio, are in Isocarver covered by Salamandra in various colours. The internal Isocarver structure is accented by a small window in the first panel, as shown in the detail opposite.

The space used for the 'workshop school' for the practical training of young students in the studio's various activities, is at one end of the building, to the left of the central passageway. It is a large open space holding worktables, samples of materials and objects displayed in rows, a sample range of models of industrial design produced by the studio, and work areas for production and display.

Photos p. 350 – top left

The photos show details of the school. The area is separated from the central corridor by a set of sliding panels in corrugated Polyester by Montecatini, transparent and in various colours.

The colour photo shows some of the samples of materials and objects in the school, with ceramics and enamels by Melandri, Melotti, Gambone and De Poli. The photo on the left shows the worktables made of wooden trestles with Fibrosil tops and tops in Isocarver covered with Prandi poplar plywood or in glossy black Faesite (worktable in foreground).

The detail below shows some fabrics and an example of industrial design produced by the studio: the *Visetta* sewing machine designed by Gio Ponti. The heating elements, shown here in a detail photo, are tinted in various colours with paints by Ivi.

Photos p. 350 – top right

The *domus* editorial office occupies the end section of the building to the right of the central corridor, near the exit leading into the garden. A large Sculponia window, a double glass wall containing a Venetian blind, forms a transparent screen between the editorial office and the exhibition area, while an uninterrupted series of panels in natural Faesite separates it from the central corridor.

Views of the furnishings of the editorial office show the *Lady* armchair by Zanuso, from Arflex, in foam rubber covered in wool fabric, and floors in Dalami tiles and strips of Edafon.

The interior of the editorial office is divided into three zones by the bulk of Orma grey metal bookcases, atop which Salvatore Fiume's fantastical horsemen in papier-mâché ride to combat.

Photos p. 350 – bottom left

The photo on the right shows details of the editorial office, with a view of one area of the floor in black, white and grey Dalami tiles (the other two areas are paved in strips of Edafon by Ursus Gomma). The photo below shows the large desk used by the editors.

The colour photos show the *Magnificent Flying Machine* by Salvatore Fiume suspended in mid-air at the end of the corridor, near the editorial office and in front of the large Malugani multicoloured 'rainbow' curtain that screens the exit leading to the garden.

Photos p. 350 – bottom right

Top: At the end of the building is an open-air patio, originally a courtyard used for outdoor storage, enclosed by its own walls and the windowless walls of adjacent buildings. This area has been converted into a garden and a space for relaxing and working outdoors, with a lawn area, a path paved with uneven marble slabs and a number of marble tables scattered here and there on the grass. The rear wall, painted copper green, creates an effect of space and distance against the urban landscape of buildings and sky.

Bottom: Views of the garden. A glimpse of the garden from the interior, through the Malugani 'rainbow' curtain. The Pompeian-style paving stones and the outdoor tables are in Montecatini marble. The two wall benches have wooden seats and are backed with *Cedil* ceramic tiles enamelled in various colours, embedded in the wall.

domus 278 *p. 354*

Niemeyer's Style

Brazil once had an 'everyman' style of architecture, which is to say that everyone built in their own style according to taste or memory. In São Paulo in particular, buildings were erected in the German, Norman, French, Florentine, colonial, Baroque, Art Nouveau, Portuguese, Swedish and even rough and ready styles.

Le Corbusier's meeting with other architects in Rio de Janeiro gave rise to a modern Brazilian architecture, not in the style of Le Corbusier but, instead, in a style that was 'liberated' by that meeting in terms of its features and mission. And that is how the modern Brazilian tradition was born.

The task of *domus* is to identify the characteristics of architects. Of all the Brazilians, Niemeyer expresses himself with intense energy, and the lessons he has taught in the use of reinforced concrete as a building material are extremely important for all of us, not in order to be shameless 'Niemeyerians' ('los niemeyeriños' as they say in Brazil), but to liberate ourselves from the habit of a still primitive use of reinforced concrete with pillars and girders (as a carpenter would use it, in my opinion). This material should be handled with enthusiasm, exploiting all its wondrous possibilities without hesitation.

These pages show how Niemeyer encourages all of us to move in this direction. At times his use of the material is exaggerated, at other times it verges on mannerism. But he shows a brilliant coherence of ideas and decoration in his way of tackling problems of structural form. Where the structure is no longer needed, the form remains, and its curves are composed in restrained volumes, and we find them again in the plans, and a style is born.

In my opinion, Niemeyer is a genius. Geniuses are permitted all kinds of passion. They may, *felix culpa*, indulge in the sin of excess. Brazilian architects who resist Niemeyerism accept his encouragement but try to be measured and restrained. Brazil is fortunately a large country where, in any case, architecture is permitted these developments, experiments and schemes. Yet we, too, are fortunate if in the fatal, even inevitable, classical nature of our architectural styles (here classical is intended as a mental rule and not as a style), we can leave the confines of 'pillars and girders' and move towards the formidable potential of reinforced concrete.

In Italy we have a master, Nervi, who gave us an example of this in Turin, with that classical composure which is our vocation. In Italy we also have an architect, Mollino, whose temperament leads us to expect daring exploits in this field. Remembering the vault of Libera, and the conference centre at E.42, we can see the buoyant potential of reinforced concrete expressed with poetic discipline and lyrical precision. In this wonderful field, we would like to witness a 'dialogue of architectures' between Brazil and Italy. ✳

Forms, Furnishings, Objects

Like all artists, or rather like all those with a trade, architects also have to be very familiar with the 'material' with which they work – not only what is usually known as material, such as wood, iron, glass, bricks, but always and above all what is architecture's 'raw material', which is space.

Like all materials, space has its laws, its tension and compression, its breaking points, its way of being cut or joined, its rhythm. This rhythm is what in ancient times was called 'proportion' and it was considered in a rational manner, on the basis of mathematical calculations.

It takes practice to get to know architecture's 'raw material' well, especially at the present time, for our age has discovered new laws and new spatial rhythms, that is, a new concept of proportion. In the studio of Ettore Sottsass Jr. we found many traces of this practice, of exercises in getting to know space, of exercises that very often do not relate directly to architecture but are, instead, explorations of the unknown and fascinating world of form.

Sottsass Jr. is an architect, yet he is one who 'wastes' more than half his time discovering the extent to which he can exploit the 'raw material' of architecture. He spends time seeking to find out, not only with his mind but also with his hands, the secrets of a line or of a surface and then of groups of lines and groups of surfaces.

In _domus_ 278 issue we reported in brief the initial result of these exercises – a design for a villa by the sea. Here we feature things that are less recent but which in any case show the strict logic that can exist between purely formal research and its realization in architecture. ✻

Roof in Reinforced Concrete

When I look at this photograph of the fine roof that Pier Luigi Nervi built for the new Terme di Chianciano spa edifice, designed by Mario Loreti and Mario Marchi of Rome, the image of a flower comes to my mind. Forgive me such a facile literary reference and the allusion to something vaguely derivative, but the association was spontaneous, and imitation has nothing to do with it. Instead, the amazing grace of this structure demonstrates, in accordance with Nervi's ideas, the supreme harmony of things that have their origin in respect for the laws of nature. Nervi has the gift of creatively inventing shapes that respect these laws, and of applying those laws in a perfect way. This achievement is the demonstration of a harmony and beauty that, considering the origin, can definitely be said to be perfect.

This dome is further evidence of the potentials of working with prefabricated elements, a process that Nervi already used in the half-dome of the main hall and hall C of the Palazzo delle Esposizioni exhibition centre in Turin. ✻

Chairs by Harry Bertoia

Bertoia is a young Italian painter and sculptor who moved to the United States at an early age to work and study.

His case exemplifies a situation that should be typical nowadays but which in fact is still an exception. It is the case of an artist summoned by an industrial client to develop innovative shapes in line with new technological possibilities.

Bertoia has worked for Knoll for approximately two years. The chairs he has made for the company are composed of two distinct parts: a shell in metal wire and a steel support with special joints. The typical shape of the shell is that of a diamond or rhomboid, which best follows the line of the resting points of the seated body.

These chairs are intended by Bertoia as a practical version of his sculpture. Like that sculpture, they consist of a reticular shape in space, a cellular metal structure composed of geometrical parts. ✻

A Mail Order Leisure House for Home Assembly

This house can be bought and assembled like a tent. It is a field home. Its creators, John Carden Campbell and Worley Wong, specialize in field constructions utilizing simple prefabricated structures in wood. We have featured their quonset hut, a forest and fishing lodge with a semicircular structure, like an ancient Indian hut, which applies construction techniques used to build aircraft hangars during the war.

This triangular holiday home meets the demand and potential in the United States for a tent-house that can be transported, like a tool, and set up temporarily in natural surroundings. It can be used as a house in the mountains, a refuge for six people, a cabana-house on the beach, a hunting and fishing lodge or a motel unit.

It costs 975 dollars (including delivery), accommodates two people, and is composed of 11 triangles of wood, a base and a roof in waterproof plywood and two decks in wood. Once the foundation has been laid it can be assembled by two non-specialists in three to five days, using almost nothing but a hammer (there is no need for a saw as the parts are all cut to size and pre-drilled) and following detailed written instructions. The hydraulic and electrical systems are laid separately. ✻

Forms in Wood by Tapio Wirkkala

To say that Tapio Wirkkala is one of the greatest Finnish artists working in the decorative arts is an understatement and is indicative only of his beginnings, as he is introducing innovative ideas into studies of form, and his very edginess is a sign that he is not completely part of that balanced and familiar world of decoration.

Shapes such as that in hollowed-out plywood have a momentum similar to that of sculpture. In our opinion, shapes such as those of the leaftables, where the reference to nature is too obvious to be poetic, are pure decoration.

In these tables, Tapio Wirkkala studies motion: The dimensions of those pure shapes in hollowed-out plywood based on the original oval ('clam') or spear shape are increased from those of an object to those of a piece of furniture, with high sculptural potential and an equal risk of contamination. ✻

The Form and Material of the Chair

These chairs, designed by Robert Mango, art director of _Interiors_ magazine, are experiments based on studies of form that originated in America. Based on technical parameters (construction in a single part, elimination of scrap, modularity, stackability) and physical criteria (being moulded to the shape of a seated figure) those studies have transformed the traditional composition of the chair (seat plus back plus legs) into that of shell plus base. This also allows variations in shape and material so that the chair goes beyond furniture

and becomes an ephemeral, fantastic object, a living part of a lifestyle.

These five different chairs in five different materials are based on the idea of a geometrically developed chair.

The first chair, like a sunflower, is possibly the purest of the three experimental conical chairs that we show here. It uses wicker (low-cost and attractive) and the ancient Italian craft of weaving baskets, to which its geometric form is related. The chair in slatted canvas is like an umbrella that opens and closes. The chair in *Masonite* introduces a new use for another economical material, although it has a complex base.

The chair in rope, like a loom, is both attractive and lightweight.

The last chair, in plywood, is interesting because of the way the plywood is treated as a material agent, whose composite structure naturally allows the forces of tension and compression, forces that are not allowed by a mould that eradicates flexibility. We have already seen how plywood was used in this reactive mode in a cupboard by Albini at the Triennale, although in a stiffened form, and we have seen it again in chairs by Albini in 'suspended' plywood with an elastic function. Here the intent was to exploit its natural capacity for bending to the full, leaving its flexibility intact so that the reopened leaf returns almost to its original state. *

domus 286 *p. 426*

An Appeal to our Manufacturers

In *domus* 281 we presented trellises used by Brazilian architects from Niemeyer to Costa and Bernardes. We featured them to point out to Italian architects and also to Italian industry that it would be a good idea to produce them in Italy.

The sculptor Erwin Hauer in Vienna has since sent us photographs of his patented creations, which can be produced industrially. Compared to the geometric values of the Brazilian types, these trellises have sculptural qualities that can create exraordinary light effects.

We propose these types to Italy's industry, because Italian architecture is lacking in such elements and our manufacturers should make them available to us. *

domus 288 *p. 433*

Aluminium House

This house was studied and designed by architect Jean Prouvé as a prototype for reconstruction. The example shown here was built in an isolated area on the beach at Royan and is occupied by the architect Quentin, who designed the interiors and made it his studio. The building, set on a masonry base, is composed of a framework and enclosing wall panels in aluminium that can be assembled in record time.

The structure embodies the prefabricated, knock-down 'Maison Prouvé' system, with a metal framework made of a load-bearing trestle that is left exposed and supports a horizontal girder. All the other parts of the structure, including the wall panels, are attached to this framework. *

domus 289 *p. 438*

Pavilions in a Park

What primarily arouses interest, and even emotion, in installations such as these, is that their appearance, their slender and lightweight structures, transparent roofing, lightweight yet resistant coloured materials, their capacity for fast dismantling and portability, make them a virtually complete representation of modern construction techniques. This takes precedence over an appreciation of what shows itself here to be the intelligent solution for a particular and practical occasion: the installation of a trade fair in a park. A trade fair has the aim of capturing public interest, and it focuses on emotions and economic interests. In designing the main pavilions of this trade fair in Novara, the architects set out to underscore the spectacular aspect of the event, set in an extraordinary public park. Have visitors move about among age-old trees, open up for them views of the red walls of the city's castle, and have them look out onto the bastions that separate the upper part of the park from the lower park: These were the criteria that came spontaneously, naturally. This display of nature and scenery was to be associated with the display pavilions and their shapes, materials and colours.

The organizers of the trade fair imposed strict budgetary guidelines, and all of the pavilions had to be assembled with hired material, hence the use of recyclable materials. They also had to be dismantled immediately after the trade fair closed. To meet these requirements the pavilions were built of metallic pipe structures with articulated joints, structures in wood, roofing in canvas or transparent plastics and aluminium, and coated with *Masonite* panels. *

domus 291 *p. 462*

1953 'Arts and Architecture' Case Study House

This house like the preceding ones in the series sponsored by Arts and Architecture is indicative of American technology and taste in their highest degree, within the limits of standard elements. This house was built in Los Angeles on hill with a splendid view of the city. The modular steel cage is made up of square tube columns and light weight I beams – lighter and cheaper than system of H, columns and wood beams first considered. Square columns are easy to detail, sliding glass doors can be fixed directly to the columns. The slim columns and the almost continuous glass walls with their transparency effects are the essence of this construction. The basic materials besides glass and steel are: bricks and stone, plaster and wood panels. The colors are red, black and white. The house is surrounded by a terraced platform, with a water pool: the play yard, the service yard and the garage are screened by brick walls, three large metal bowls in the garden contain water, sand and a few special plants. An isolated obscure glass screen protects the bed-rooms from neighbors and allow a private patio for each room. This plan is a very simple one: a single rectangular space with diaphragms: roof and slab are not cut by partitions. The inside walls extend through glass to form fences and to support the roof overhang. The house area is 1,750 sq. ft, under the roof 3,200 sq. ft. The open kitchen has a counter and folding screen to the dining area. Radiant heating extended to a small portion outside the perimeter of the house to avoid the cold glass surface. (Craig Ellwood)

domus 291 *p. 468*

Objects Made from Laminate Sheets

These new objects are born from a very simple and clear idea. Light plywood, as aviation plywood, can be used to built sturdy objects without the use of expensive forms and presses simply by bending it. From this principle various elements have been designed and built; it might start a whole series of products on these lines. New studies are under for the industrial application to this principle in the field of laminated plastics. (Ettore Sottsass Jr.)

domus 291 _p. 472_

Television in the Home

The increasingly wide use of television in modern homes poses two problems for architects: the design of a television set and the placing of the television set within the home. The problem of the style of design of the television set is still open. The existing solution, possibly determined mainly by economic considerations, does not enrich homes with this new feature of a new medium. It is a packing box rather than an adequate (studied) form for the new appliance, and its flawed similarity to a radio with a screen leads the public and, at times, designers, to place the television set almost always in the 'leisure' area of the living room, i. e. close to the bar, record player and radio.

There are currently three main types of television receivers: direct view, i. e. those in which the image is seen directly as it appears on the screen, and indirect view, in which the viewer sees the image reflected from the screen onto a projection mirror. Then there is the appliance with a special optics system that displays a highly enlarged (4.5 x 6 m) image with much greater luminosity for use in large areas with a large audience. We will deal here with direct view television sets, i. e. those most widely available on the market.

How is a direct-view television set constructed? In general terms the television receiver consists of three parts: the screen, which is an empty tube with a long neck containing a sheet of mica covered by millions of spherical silver particles, on which the front lenses form the image with the aid of an electronic current shot by the electronic gun located in the neck of the tube. The tube has to be properly attached at the two ends and at the same time be easy to move. To increase resistance by the screen to internal pressure it is curved and equipped with an additional safety lens in glass or plastic.

The chassis holds the valves, and receives, amplifies or corrects the image and sound. Its ventilation requires careful design to counteract the high temperatures. The controls are attached to the chassis and the immediate vicinity of the screen contributes to a clear reception. Studies about where to install a television set in the home, and the need to be at a certain distance from the screen when the image is adjusted, have raised the problem of removing the control panel from the chassis. Engineers judge the distance as varying between 60 cm to 2.5 m; in any case moving the screen away requires an additional device, i. e. the loudspeaker, which diffuses sound in time with the image. Logically, its most suitable place would be in the immediate vicinity of the screen. But acoustic requirements also allow its displacement or, better still, a system of two loudspeakers for greater selectivity of tone.

The solution currently used for containing these units is, as mentioned, the box with screen and push buttons, forcing the public to consider it an enhanced radio and to install it in the home in the same way.

Is it correct to consider a television set in the same way as a radio?

The range of action of the television is limited, and thus television viewers will always be fewer in number than radio listeners. However, television requires a special setting for viewers in a room. The problem that architects are called on to solve is how to install a television in a home to obtain the highest number of places with good visibility and maximum comfort.

A partial solution, particularly effective for small apartments, would be to make it possible to move the television set, adopting a mobile support structure. This solution is feasible for the smallest type of television set, i. e. a set measuring 14 in (356 mm). The types generally used are sets measuring 14 in (356 mm), 17 in (432 mm) and 24 in (610 mm). The dimension in inches corresponds to the diagonal dimension of the screen.

Generally, given the need for visibility and the complex composition of the television set, the best solution for installing a television in the home is to create a room for viewing. Television sets, like a fireplace, create an ambience. The example shown here illustrates the design of such an area between the dining room and living area of an apartment. The use of chairs without legs allows two levels of visibility and increases the number of places with good views. By also adding a step in the floor an extra level can be introduced in order to further increase the number of places.

The development of television is different from that of radio; since the first large and bulky models of radios appeared, an infinite number of pocket types have been introduced. On the contrary, a television image, initially with reduced dimensions of 23 by 31 cm, aims at improving and expanding, and will later require a fully defined place in the home. (Vittorio Garatti / Nathan H. Shapira) *

domus 292 _p. 481_

America's Interest in Italy

Some pages of this issue feature new Italian furniture designed for a new venture in America: Altamira in New York.

This project follows previous ones by Knoll and Singer, the first and most prestigious companies to turn to Italian architects, recognizing the interesting features of their creations. The project is proportionately linked to the current interest shown by Americans in Italian products, an interest that elicits some comments.

American observers have turned their attention to what they call successive rebirths of artistic activity in Italy. Alongside architecture, they include interior design and art production, sculpture, painting, cinema and the industrial design that has been brought to the attention of world automobile production through the work of Pinin Farina, Ghia, Revelli, Touring (with the _Italia_ Lincoln), and particularly through the universally admired achievements of Olivetti.

These successive rebirths are none other than the 'power to be born again' involving a continuity of vocational calling in Italy. It appeared more unexpectedly and manifestly to the Americans in the years following World War II. It is our task to identify its more distant and more genuine origins.

After an almost universally academic period, in which Italy followed formally in the wake of the academicisms that appeared at the so-called 'universal' exhibitions (Paris), or reflected the floral inspiration of Art Nouveau (London), it was at the first Triennale exhibitions of applied arts (at that time held in the Villa Reale in Monza) that Italy became part of the actual production world and, with its distinctive nature and personality, of the great world movement of design renewal. Before World War I there was the period either of isolated precursors such as d'Aroneo or of sensational and extremely important movements defined in the manifestos by Sant'Elia for architecture and Boccioni for the arts, generated by the Futurism of Marinetti, opening up wider and freer perspectives for the blither spirits among the Italians.

However, after these preparatory or, rather, prophetic manifestos that have remained just that, it was through the Triennale of Milan, on the one hand, and the 20th century, or Novecento, on the other, that Italian design entered a new era.

The Triennale exhibitions marked the debut of architecture by the 'Gang of 7' (Figini, Frette, Larco, Libera, Pollini, Rava and Terragni) as the first instalment, coinciding with European rationalism, in that modern revival of Italian architecture which evolved into the current situation, about which Richard Neutra, in a letter to us, wrote, "I would not hesitate in indicating Italian architects as the most forward-looking national group, in our profession, in the international arena." In the

applied arts, coinciding with the Triennale exhibitions, there came the renewal of ceramics, at last with newly defined categorization, through the example of Richard-Ginori, Murano glass, Cappellin-Venini, and so on. These are early cases in point announced by *domus* and followed in architecture by those created by immensely worthy men such as Pagano and Persico, whose banner was *Casabella*, now edited by Ernesto Rogers and the sister magazine of *domus*.

Our American friends and everyone else interested in the new efficiency of Italian arts should be reminded of those years so that they do not underestimate or undervalue the importance of that period in which, albeit among well-known vicissitudes, those arts and those personalities developed and became independently established and are now alive in the work, memory and devotion of current Italian architects. The V Triennale was a formidable means of expression for them, and those names which today are the pride of modern Italian architecture, from Albini to Gardella, Rogers, Peressutti, Ridolfi, Libera, Figini, Pollini, Lingeri, Levi Montalcini, Mollino, Minoletti, De Carli, Asnago and Vender, with apologies for any omissions, were, from then onwards, leading lights at the Triennale shows, of which the VI, that of Pagano Pogatschnig and Persico, represented their most typical achievement. Those years, extremely fervid because of the presence of such outstanding driving forces as Pagano Pogatschnig and Persico, and Terragni and Banfi – all of whom left us under dramatic circumstances – should be considered fundamental to the prestige currently enjoyed by the work of Italian architects worldwide, with a continuity that includes younger architects from the years following World War II, including Chessa and Zanuso.

The Italian renaissance in this area, and also in sculpture and painting (Marino and Manzù, Cagli and Mirko were already working alongside Arturo Martini at the V Triennale of 1933, and Guttuso, Morlotti and Cassinari were shortly to burst onto the scene) was not originally a feature of those post-war years, when recognition came from America and the rest of the world. Only the cinema falls within the period of the years following World War II.

The spontaneous nature of this rebirth, with a generalized and new-found continuity of a past calling, lies in a certain lack of awareness or instinctiveness and free development. The revelation came through stronger in the movements and schools, concurrent temperaments and personalities, and an undisciplined richness that is the most reliable evidence, and the most Italian characteristic, of our art.

Italy is a difficult country for the arts, one where artists are greatly criticized and not praised, it is the country of a first, facile success and later, hard-won achievements. Every day an artist has to test himself against himself and others, in a world of lively, non-conformist and fierce criticism.

Italians do not grant academic honours, or constant admiration, and everything is always brought into dispute. France is inundated with *maîtres* – *maître* Matisse, *maître* Perret, *maître* Rouault – all attain glory. Here no one is secure, and each one has to stay afloat every time and take the exams once again. Our strength lies in this pressure.

The reason for the lack of awareness mentioned previously is this: Raymond Loewy, the well-known American industrial designer, told us that when Italians asked him what industrial design was, he replied that "it is what you Italians always do better than everyone else". The answer was worthy of the extreme cordiality of this person, but its actual meaning was the unconscious and instinctive naturalness of Italian products that are rooted in an ongoing tradition which is spontaneous in the Americans, in relation to certain modern products with celebrated ancient references, which we would never have imagined. In this lies the most reliable 'constant'; in Italy the 'isms' are short-lived and consume themselves, and our reaction to them is heretical and prevailing. Our movements are possibly extreme or ingenuous experi-

ments, and they do not produce academies, dying out before becoming academic. In Italy you never know what will happen nor what will be created among the Italians or what each one of us will do tomorrow. 'Italian' art does not exist in history, there exists only Italian talent in producing art. This is the sole Italian tradition that can be recognized among the very different genres of Italian arts of the past. It is only an Italian abundance and continuity of very different masterpieces and men of singular temperaments that make up 'Italian art'.

Still, today there is talk abroad of an 'Italian line', which does not exist. However there are 'the Italians' who, in their simultaneous diversity, constitute this Italian phenomenon.

There is not that stubborn regularity nor unity of taste that identifies Swedish or Danish or German or French production. There is no Italian style, nor a formal Italian standard, there are just 'the Italians'. This is the reason why those who turn to them must rely continually and solely on this, and demand only quality. This nature has to be considered the true value and the true reliance of Italian arts for those interested in them.

Marino is not 'Italian sculpture', Manzù is not 'Italian sculpture', Italian sculpture is Marino and Manzù, and Italian painting is made up of opposites, such as Morandi and Campigli and Sironi, to name just three.

domus 292 *p. 482*

Italian Furniture for America

Furniture by Franco Albini for Altamira in New York: a desk that could be described as a 'balance' because of the equilibrium of the disproportionate arms, in which the weight on one side and the cantilever on the other compensate each other. Base in white marble, support in walnut, top covered in green fustian and drawers in red fustian.

Furniture by Ignazio Gardella for Altamira in New York: other items by Gardella for Altamira will be presented in future issues. This dining table has a column in black painted iron, adjustable feet in brass and top in walnut.

On these pages is an overview of some of the furniture that Altamira in New York has chosen from designs by a number of Italian architects. Altamira thus joins other American ventures that have presented and are presenting the work of Italian architects, artists and craftsmen, in an added demonstration of the recognition that the 'Italian line' is gaining worldwide. Altamira intends to represent this line alone. This collection, to which other furniture will be added in time, is, like the exhibition in Sweden on which we reported, another unusual manifestation of this 'Italian line' that interests the Americans, and which is best defined as 'Italian creation' rather than 'line'. What identifies the Italian origin of this furniture is not an Italian style or the discipline of an Italian school or movement, but rather the simultaneous presence of Italian creative temperaments of a widely differing nature, which can come together by virtue of their concurrent work, with affinity and creative qualities in diversity and, moreover, in the value of their diversity and the experiments they tackle.

On these pages we continue with a presentation, partial for the present, of the products destined for Altamira, which began with the furniture by Ponti featured in *domus* 288. They are grouped here mainly in two remarkable ranges of furniture by Bega and Parisi. The work of Albini, De Carli and Gardella, announced here, will be covered in greater depth shortly. ✳

Furnishings for a Students' Residence Hall in France

This is a residential hall for male and female students, built by the architect Midlin in Paris for the Cité Universitaire.

It is an example of large-scale use of French mass-produced furniture, such as the chair by Ateliers Prouvé and the Prouvé-Perriand bookcase. These are simple and durable furnishings, with that particular taste for solidity and thickness and that structural minimalism typical of the French products that we find interesting.

In Italy there is a typical slimness and tension with qualities of fragility and elegant subtlety that at times go against those rules of durability which are the first rules of mass production. ✳

Furniture for Mass Production

The designers' idea for this range of furniture was unrelated to specific client requests, but was instead an experiment in potential real production conditions. "By finding an agreeable producer who was willing to work with us on an experimental basis, and who at the same time represented a standard example of that mid-scale craft industry that still forms the nucleus of Italian production, we studied its effective production potential both in terms of equipment and of the skills, training and availability of the work force. This highlighted a series of possibilities and excluded others. We ruled out certain types of production, restricted the curving of the plywood, sought to balance costs of labour and materials, and established the degree of precision of the work. This raised the problem of designing those pieces which were themselves to dictate the finish they required, given their constructional features, rather than considering the finish as a final beautifying coat, in order to break up the pairing of low cost and poor finish.

In our studies we noted how a piece could only be the result of an exact understanding by the producer not only of our designs, but also of our intentions. We succeeded in reaching this understanding, so as to enable the producer to deal alone with some details, with full style and manufacturing compliance.

As regards the end user, even if our experience is somewhat limited (we have manufactured a total of approximately 150 pieces), we have succeeded in clarifying some facts: that the price is less important than was thought, and that there is a strongly felt need for high flexibility, both in size (possibility of expansion) and position of the parts.

After which there arises the problem of taste, which was already encountered the first time these pieces were marketed and which we have seen to be linked more to a specific lifestyle than to a specific price. However a discussion of this goes beyond our analysis for the time being." (Vittorio Gregotti/Lodovico Meneghetti/Giotto Stoppino) ✳

Photos p. 496

Knock-down office chair. The cutting of these plywood shapes leaves very little scrap material. Accessories required for assembling the parts are few, and assembly can be performed by anyone in a very short time. The chair is made entirely in steamed beech plywood, and the plywood is bent only for the back. The seat has a foam rubber cushion and removable fabric cover.

The legs consist of two identical shapes cut from the plywood and joined by a single flexible joint, to which the back and seat are attached with through screws. The four points of attachment of the seat ensure rigidity of the frame. The back is mobile thanks to the insertion of two rubber blocks in the screw part.

Photos/plan p. 497

Bookshelf with modular and stackable elements. Each element is formed by side pieces in solid wood or polished laminboard or in painted Novopan, and by a laminboard or double-panelled shelf. For ease of cutting, the side pieces are made in two parts and are attached to the shelf by pegs in hard wood. The four parts for the two side pieces are identical. In the composition of the bookshelves, although all the elements are identical, it is possible to obtain three different distances between the shelves. The element is simply overturned in order to vary the disposition.

Photos/plans p. 498

Office table. The top is in Isocarver and Formica. The frame, in birch plywood with 4-mm layers, consists of a main shape cut in one single part and two other shapes equal to half the first. The position of the slotting between these three parts ensures stability of the table. The shape of the load-bearing structure is affected by the constructional requirements of the joining of the plywood elements to each other and to the top. Cutting of the plywood therefore allows various experiments in shape, in accordance with the need for a small amount of scrap material.

Photos/plan p. 499

Chaise longue. Two side pieces in plywood connected by longitudinal parts and a special canvas stretched to form a covering, with properties similar to those of certain aeronautical structures, produce a result of extreme constructional simplicity, lightness and solidity at the same time. The complexity of the profile does not entail particular manufacturing difficulties, and each of the side parts is cut in a single piece of plywood measuring 8 mm. Another piece of plywood, measuring 3 mm, is screwed to the side pieces after attachment of the canvas, ensuring a perfect finish.

La Rinascente's Compasso d'Oro Award

domus has contributed to fuelling interest in industrial design among the public, technical experts and artists. It now presents to its readers a leading institution, La Rinascente department store, which is already at the forefront in this area in its choice of products for sale to the public, and La Rinascente's Compasso d'Oro award, which proposes to make a decisive contribution to industrial design in Italy.

Every year well-known institutions in Italy and other countries award prizes to works and creators in the fields of science, literature, the arts and technology. Recognizing the increasing affirmation of Italian technology and product design at home and abroad, La Rinascente instituted the award in 1954.

Premio La Rinascente Compasso d'Oro

This award pays tribute to the merits of those industrialists, craftsmen and designers who through innovation and special artistic efforts in their work endow products with a quality of form and presentation that makes them a complete representation of their technical, functional and aesthetic features.

In 1954, the Premio La Rinascente Compasso d'Oro will award 20 'golden proportion' compasses to industrialists whose products have distinctive aesthetic qualities of technically perfect production. It will also award 20 honour plaques, each with the sum of 100,000 lire, to creators of prototypes.

This total of 40 prizes acknowledges on the one hand the contribution of aesthetic values to the success of products and on the other the personal, creative and didactic efforts of those who work in this field, earning the greatest merit.

Competition Rules

(1) *Eligibility* – All Italian industrial firms and craft enterprises and creators of prototypes are invited to take part in the Compasso d'Oro competition, in the categories of clothing (fabrics, manufacture, accessories), interior design (furniture, lighting, fabrics, accessories), household items (canteen, kitchen, electrical appliances), items for sport, travel, stationery, toys and presentation packaging.

Participants may present one or more products, even in the same category.

(2) *Organization of the event* – Compasso d'Oro contestants are to send their products to the Secretary's Office at Via San Raffaele 2, by 4 p.m. on 31 August 1954. The receipt will be valid as evidence of enrolment in the competition. The Secretary's Office for the Compasso d'Oro competition is to take consignment of the products and, at the request of contestants, may be insured against all risks.

Each product must clearly bear an indication of the name and address of the firm and of the designer of the prototype, where applicable.

(3) The Secretary's Office is to carry out all executive duties related to the Compasso d'Oro award, and any requests must be forwarded to that office. A 'consulting' office, directed by the architect Carlo Pagani, will assist contestants requiring technical explanations or information about the product categories.

(4) The jury of the Compasso d'Oro award will make an overall selection, and the works selected will receive a certificate of participation in the Compasso d'Oro competition in recognition of the product.

(5) The products selected are to be exhibited in public and then undergo final selection by the jury for the awarding of 20 gold compasses to the manufacturers and 20 plaques, with prizes of 100,000 lire each, to the designers of the prototypes.

(6) The prize-winning products will be on display at a special exhibition at the X Triennale exhibition in Milan a month prior to the event's close, during which time the prizes are to be awarded at a formal awards ceremony.

(7) The jury, whose decision is final, will judge the products on the basis of originality of design, suitability for use, novelty of technical and production solutions, economic value in terms of market demands, and perfect workmanship.

The following are members of the jury, appointed by the chairman of La Rinascente:

Aldo Borletti, deputy chairman of La Rinascente

Cesare Brustio, deputy manager of la Rinascente

and the architects:

Gio Ponti, editor of *domus*

Alberto Rosselli, editor of *Stile Industria*

Marco Zanuso, member of the working committee of the X Triennale exhibition

During their work in the various areas the jury will be assisted by experts in the various areas of production as advisors.

(8) Award-winning products and other products may be collected by competitors no later than one month after assignment of the awards, after which time the Secretary's Office declines any responsibility in this respect.

(9) Participation in the competition implies acceptance of its rules and regulations.

The 'golden proportion compass', known as the Compasso d'Oro, is the instrument shown here, which always divides with the middle tip (B) the varying distance of the end tips (A+C) into two sections, so that the greater one (A-B) is to the section (A-C) as the smaller one (B-C) is to the greater (A-B).

This relationship, defined by Euclid, in which the parts are known as 'mean' and 'extreme proportion' is also defined as the 'golden section'. In the Renaissance this constant proportion, possible between the whole and a part and between the two parts of the whole, was also called 'divine proportion'. Leonardo used it to identify in his famous drawing the proportions of the human body. Other architects, artists and essayists have used it both to ascertain the proportions of their works and to gauge proportion in more famous ones. *

domus 294 *p. 505*

Fuller's Domes

Richard Buckminster Fuller is a well-known American scientist, inventor, technologist and mathematician. The creator of a new system of mathematics and geometry (energetic geometry) and of a new method for the projection of the map of the earth (patented in 1946), from 1927 he devoted himself to studying industrial production of complete and independent housing units. His point of departure was the principle of 'absolute economy' based on minimal weight and the potential of reticular dome structures (studies of models of Dymaxion House).

A technical advisor to *Fortune*, *Life* etc., and vice chairman of the Dymaxion company, in 1941 he developed mass production of circular minimalist homes in metal, reaching a daily production rate of 1,000 houses currently used by the American Armed Forces.

His subsequent studies dealt with so-called geodesic structures, or domes in plate glass, wood or plastic, of which a number of examples have been built in the United States, and with 'discontinuous compression' composite girders that have attracted high levels of interest throughout the world. The photograph here shows one of these structures, the Autonomous House, built and exhibited at the Museum of Modern Art in New York in 1953 with an aluminium frame and plastic roofing. It is termed 'autonomous' in that it includes the results of studies of the reintegration of energy into the systems, conserving water that is partially reused thanks to chemical purification.

Some of Fuller's domes, 11 and 22 m in diameter, are to be presented at the Triennale thanks to the efforts of Roberto Mango and Olga Gueft. The structure of the domes is to be solely in waterproofed cardboard and plastic. The technical efficiency, that is, the lightness of the structure, will be demonstrated by the fact that the modular elements are to be packaged, folded and sent to Italy by air. *domus* will provide further details of the work and figure of Fuller in a future issue. *

Courage in Venezuela

Venezuela is one of the richest nations in the world with a very rich future is store for her: a splendid field for her daring architects. Caracas, the capital city, is high over sea level, and the high grounds with their pleasant climate are extensive. The level of the high culture in the country is such as to make it rightly part of that universal modern culture which is universal just because of its level. But the most striking feature of this country is the courage of the fantasy, that is her freedom. I am now in love with the O'Gorman library and the Pedregal of Luis Barragan. It is this kind of courage that made possible in Venezuela buildings of such dimensions: elsewhere an architect could only dream about something like that: in Europe because of the historical inhibitions, in the same Europe, which once did not put any limits to the most daring dreams, in North America because of the economic inhibitions, in the same America of the first gigants, where it looks as if they try and make up for the time they have lost. The first pages here, dedicated to Caracas, are just the background for my proposal for Caracas: you cannot understand my "proposal for Caracas" if you do not know and feel the mythical and fabulous atmosphere in that city in the making, where they call Léger and Calder, as a matter of course, to operate at last on the right scale, the city scale, not the exhibition or review scale; where there are buildings like the University City Assembly Hall by Carlos Raúl Villanueva. Here the high fantasy of Calder and Léger meets the high fantasy of Reveron and Matteo Manuara. In the powerful spacial structures of the Assembly Hall their poetic or representational fantasy meets a worthy companion in architecture.

Proposal for Caracas

Siegfried Giedon visiting São Paulo a few years ago exclaimed: "You had an exceptional opportunity to build a splendid modern city and you have missed it for ever." During my recent visit to Caracas recalling what Giedion had said in São Paulo, I thought: "Caracas is facing today the same exceptional opportunity, it must not miss it." Caracas has many excellent architects and planners, perfecty able to tackle this job and bold enough for it; what they have done, the main lines of their plan, is grand: a few buildings already built, like the Assembly Hall and the stadium of the University City, are masterfully daring pieces, and the same can be told for the buildings completed or under construction for the Bolivar Centre. We, foreign architects, appeal to the Venezuelan architects because it is our dream of all modern architects in the world that may come true in Caracas, and they have the ambition and the skill to do it.

Economic, political and natural conditions, and planning resources

Caracas may become not one of the best modern cities in the world, but the most beautiful modern city of the world: famous and unique in modern architecture. Other cities will have a few monuments of contemporary architecture, but will not give a total picture of it. Caracas has all the points to become the capital of modern architecture.

1. *Economic possibilities:* Caracas, as the capital of Venezuela, enjoys today first class opportunities in the financial field. No other nation in the world may be compared, as far as its flourishing economic conditions are concerned, with Venezuela. That means that the most ambitious plan can be realized.

2. *Political situation:* Caracas and Venezuela, enjoy the most cherished gift: peace, which means the possibility to face long range plans without fear.

3. *Climate:* Caracas has the most pleasant climate, with an exceptional richness of vegetation. This is a great help in the realisation of one element of modern planning: green areas. The extremely mild climate will act as a powerful magnet for every form of activity, of civilisation and culture.

4. *The site and the landscape:* Caracas lies in a valley with the pleasant hills surrounding it as a logical area of development for its residential areas. These hills and the mountains on the two sides are like two spectacular grand stands to observe the city: the city becomes its own sight. Few cities in the world have the same opportunity.

5. *Transitional phase from the colonial to the modern city:* The main line of the plan for Caracas are based on sound modern ideas: bold avenues for grand architectural achievements. Caracas now has to face the transition from the colonial type of development (with its narrow lots) to the modern scale of development (with its large buildings, with organized groups of buildings). The process is under way; in a few years Caracas will have tackled it for the best or for the worst as the first unique modern city of today or as a vulgar city like so many others which missed their opportunity.

6. *Planning facilities:* Caracas' master plan is now in the hands of very capable and conscious men. There is not only a Planning Commission but a Redevelopment Authority to help the formation of new larger consolidated units of real estate on the scale of modern developments.

7. *The Venezuelan architects:* Caracas has not only its planners, but some outstanding architects. Its modern monuments, the formidable Bolivar Centre, the two magnificent stadia and the University Assembly Hall, are examples which do not fear a comparison anywhere. Some architects there are real masters. I want to be the first to dedicate to them the pages of this review. But if they will realize the grand architectural plan which can be worked out for Caracas' future, the press of the world, political and technical, artistic and cultural, will concentrate its attention on this city. Caracas has got everything, as we have demonstrated, and the good architects to make of it the most splendid city in the world; and it will not cost one single bolivar more than to make it ugly. The good architects will not miss this unique opportunity.

Proposal for Caracas

In its transition from an old Colonial town to a modern capital Caracas will become, without comparison, the first modern city of the world, if its development plans will be realized with the presence of some buildings by some of the greater architects of today.

This is my "proposal for Caracas". The local architects should call the modern masters to design one building each within the grand framework of their plan. As in Rome you see the most famous buildings and you think of their designers, from Raffaello to Michelangelo, from Bernini to Bramante, from Borromini to Maderna, so in Caracas you shall be able to point out the buildings of the best Venezuelan masters close to the work of Gropius and Le Corbusier, Wright and Neutra, Mies van der Rohe and Aalto, Niemeyer and Skidmore, Harrison and Nervi, and the other famous architects of Latin American and Spain, of France and Sweden and Denmark: twenty names and twenty buildings will be enough to make the most important architectural event in the world.

This proposal is possible. A prompt initiative in this sense should allow to present it to the next Panamerican Conference of architects in Caracas as a plan for "World Cooperation for Caracas". This world plan can be superimposed on the Centre and Avenida Bolivar plan, the core of the master plan for the city.

This international cooperation for Caracas should put, of course, the largest portion and the heaviest responsibility upon the best Venezuelan architects, but the opportunity to have such a gathering of first class buildings by famous masters should not be missed and the system could be enlarged to include the School-Museum, the Race-tracks, and the new schools, and the science, culture, and social developments. The Venezuelan architects should go abroad to collect the

best documents in each field, and the best specialists around the world should be assembled in Caracas to contribute with their skills and experience.

In the talks which suggested this proposal an objection was raised: that a city cannot be improvised, that a city has to be slowly built, its stones put together while its cultural and historic conscience takes shape. This 'idea' of a city is right for the past, for the closed 'walled' towns not for the 'open' cities of today. The modern conditions of buildings is so different from the condition of the past. It is fast, beautiful and supreme. From the cultural point of view a city today is not the limited self-centred type of development of the old towns, of the Venetian Republic or the Florentine *Signora*. A city today is a world-wide event in the implications, as the culture of today is one: a cosmopolitan civilisation in the esthetic, the philosophical, the technological and artistic fields. And capitals, even in the past, were the capitals of a universal art and culture, from Rome to Petersburg. Michelangelo was called to Rome from Florence. Let us call the great architects to Caracas from the whole world today, they are closer to it today than Michelangelo was to Rome then. And Caracas will become the architectural capital of the world. (Gio Ponti)

domus 296 *p. 520*

An Interior in Trondheim, Norway

Perfection in interior design, typical of a way of building and living in a country where both activities have found their balance. Here everything is touched with grace and patience, no violence, but tranquil love and freedom from that perennial ambition and effort that makes for the excess of forms so common among our designers. (Finn Juhl)

domus 298 *p. 526*

Italy in New York

When a new and modern store opens, particularly one displaying office machines, we can normally expect yet another variation on a well-known theme, and we are curious to see what changes can still be made in something that is already so familiar. It can be hoped that the project may surpass previous ones (even that would be an achievement) in the competition among types that is now part of the 'modern school'. The most that we can hope for is a demonstration of excellence in the context of a superior modern school, and it seems very unlikely that we can expect a surprise.

Instead, the store that Belgiojoso, Peressutti and Rogers have created for Olivetti on New York's Fifth Avenue has the merit of presenting us with a very enjoyable surprise. It is non-academic and – an additional merit – it is not even anti-academic or controversial. It is outside the modern school, it is an invention full of unusual elements and poetic qualities. This is an accurate description, and it should not seem out of place, for this project takes us immediately into an atmosphere of fantasy and freedom. Fantasy and freedom in the concept of the typewriter placed 'outside the shop', in the floor in green marble that continues outside the store, and which inside and out rises up unexpectedly to form stalagmites supporting the typewriters, over which long lamps are suspended from above like luminous stalactites.

The typewriters and calculating machines are not placed on stands that in turn rest on the floor. Instead, the floor rises to varying heights to support them, with a soft curving effect that contrasts with the image of the typewriters. This idea is the great surprise. The plate glass windows and door of the shop (which rises from floor to ceiling, like a natural passage) are astride the floor, creating for the store a 'space' that is both interior

and exterior. Then there is the crescent-shaped shelf in Candoglia marble, another imaginative invention, and the stairs where the steps in marble, again precious pink Candoglia, are 'slotted' into black sheet metal rails. The other inventions include the two walls, one that is coloured, separate and cantilevered on the floor with light at the base, and the other one consisting of a large panel by Costantino Nivola, made in plaster from a fresh moulding obtained by forming the countermould in wet sand. When the liquid plaster is cast over this countermould and takes shape, it takes with it the first layer of sand, creating an effect that is feathery, golden, enchanting. Finally, the great wheel, or paternoster, is another invention, like a Da Vinci device (it has that effect) that carries typewriters up into the showroom from the lower levels.

The atmosphere is totally lyrical, with that special and individual magic that we now recognize in the works by Belgiojoso, Peressutti and Rogers. This diversity naturally has a powerful force of attraction that is essential to the efficacy of a store that displays products for sale. The decision to purchase these products, in addition to being motivated by their efficiency, technical perfection and price, is also motivated by that irresistible appeal generated by the design.

The showroom window stands back from the line of the street, and the marble floor emerges from 'under' the window, extending outside the store as far as the pavement. This floor is the emblematic invention of the store, a floor with volume and sculptural effect that rises here and there to form unexpected pinnacles that hold the typewriters on display. The shape of the stalagmites (each made from a single block of green Challant marble) is the conversion into volume of an algebraic formula. They match the lights, which are elongated cones hanging from the ceiling like stalactites. Attention is focused on the typewriters, suspended between these two elements.

The two long side walls of the store, one coloured and one sculpted, are detached from floor and ceiling by an illuminated groove, and they appear to be suspended. The 'sand wall' is a low relief in plaster measuring 23 to 4.5 m, made by Nivola according to his original method by using a 'countermould dug in wet sand'. He pours liquid plaster into a form excavated in wet sand. While hardening, the plaster not only takes on form but also takes on the imprint of the raw surface and the golden tint of the sand, even incorporating gravel and shells – an instant fossil. This is the first time Nivola has used his method on such a large scale. *

domus 299 *p. 535*

Fuller's Domes at the Triennale

Two geodesic domes by Fuller are on show in the park area of the Triennale exhibition, where one represents a house and the other is used for display purposes.

These geodesic domes consist of a knock-down reticular structure of spherical triangles in waterproofed cardboard. Shipped by air, they were erected quickly, without specialized labour or a building yard, and they can be entirely dismantled and reused. These are examples of the latest experiments that Fuller, American mathematician and inventor, has made in his revolutionary type of structure, which is based on the principles of energetic geometry (Euclidean geometry devised in a dynamic system) and on the use of tensile rather than compression forces. These are tensile structures in which the resistance is enormous and the mass of the material, and its weight, is reduced to a minimum. It brings to mind Louis Sullivan's so-called foolish equation regarding the use of structural materials so heavy that their tendency to destroy the construction is very closely related to their ability to support it.

Fuller's geodesic dome combines the advantages of the tetrahedron

and of the sphere. The sphere incorporates the greatest space with the smallest surface and is the ideal container, one which best withstands internal pressures. By contrast, the tetrahedron incorporates the least volume with the largest surface, and is the shape that is the most rigid and resistant to external pressures. The tetrahedron is considered the basic trussing structure, as it is a triangle with zero altitude.

To obtain the sphere, Fuller puts tetrahedrons together to form an octahedron, then assembles the latter into an icosahedron, the geometrical shape with the highest number of faces, identical and symmetrical surfaces, of all the polyhedrons (20 faces, 12 vertices, 30 corners). Then he blows up the icosahedron, in a certain sense, into a spherical surface that incorporates it. This divides the spherical surface into a number of spherical triangles. (The term 'geodesic' comes from the geodesic lines, arcs of circles, that make up the minimum distance of two points on the earth's surface).

These structures point to a new form of housing in addition to a new mode of construction. Their adaptability favours a fuller enjoyment of living in contact with nature. Internally, they give the sensation of a fully active and exploitable, vast and clear space. The divider elements no longer have to be linked to the structure but are instead free-standing within the interior, with space around them.

In the installation by Mango for the Triennale, the furniture for the 'dome home' is schematic and is merely indicative, although considerable potential can be seen. The space has been ideally divided up as a floor plan without converging segments, as might have been expected, but according to a hexagonal plan that echoes the structure, exploits it better and forms a link with it. ❊

Photos p. 536

Top: The dome erected in the park in Milan has a diameter of 11 m and a surface area of approximately 100 m². It weighs only 600 kg and can support considerable loads. The covering is in transparent Vinilite.
Bottom: The domes were assembled for the X Triennale exhibition by American architecture students, pupils of Fuller, Jost and Sadao, and by Roberto Mango.
Phases of the assembly of a Fuller dome.
The parts of the dome consist of sheets of waterproofed board, marked out and punched and then assembled by means of metal 'stitches'. The structure can be erected quickly, without specialized labour, and can be fully dismantled and reused.

Plan p. 537

Plan of the interior of the Fuller dome used as a house, according to a layout studied by the architect Roberto Mango (changes were made to the design for the installation at the Triennale).

Photos p. 538

The furniture is merely indicative and represents possible accommodation for a weekend in the country. The schematic elements of the furniture indicate the potential organization of the space. This single space on different levels comprises a living area around the fireplace, a dining area near the kitchen (indicated here by the long counter), and a sleeping area (see the photo on the left, where the bed is screened off by a wicker panel). The wicker chair is by Mango, as is the square table, produced by Tecno; the chairs in wood are by Borsani.

Photos p. 539

Left: An idea for furnishing the interior of the dome: the three closed and free-standing parallelepipeds represent the closets, bath and shower. The vertical partitions between the various areas were not shown in that they do not have to be connected to the structure and can be arranged freely, like the furniture within the space.
Right: A parallelepiped indicates the bathroom, which is not a room but a piece of furniture.

Index

"Beautifully shot and presented. A great addition to the bookshelves if you think you can stand the weight."

RENZO PIANO BUILDING WORKSHOP.
WORKS 1966–2004
Philip Jodidio / Hardcover, XXL-format: 30.8 x 39 cm
(12.1 x 15.3 in.), 528 pp.

ONLY € 99.99 / $ 125
£ 69.99 / ¥ 15.000

"The array of buildings by Renzo Piano is staggering in scope and comprehensive in the diversity of scale, material, and form. He is truly an architect whose sensibilities represent the widest range of this and earlier centuries." Such was the description of Renzo Piano given in the Pritzker Prize jury citation as it bestowed the prestigious award on him in 1998. Whereas some architects have a signature style, what sets Piano apart is that he seeks simply to apply a coherent set of ideas to new projects in extraordinarily different ways. "One of the great beauties of architecture is that, each time, it is like life starting all over again," Piano says. "Like a movie director doing a love story, a Western, or a murder mystery, a new world confronts an architect with each project." This explains why it takes more than a superficial glance to recognize Piano's fingerprints on such various projects as the Pompidou Center in Paris (1971–77), the Kansai airport in Osaka, Japan (1988–94), and the Tjibaou Cultural Center in Nouméa, New Caledonia (1988–1994). This stunning monograph, illustrated with photographs, sketches, and plans, covers Piano's career to date. Also included are sneak peeks at Piano's current projects, such as the New York Times Tower, a 52-story skyscraper to be built in Times Square, and the 66-story London Bridge Tower, which is set to be Europe's tallest building.

The author: **Philip Jodidio** studied art history and economics at Harvard University, and was editor-in-chief of the leading French art journal *Connaissance des Arts* for over two decades. He has published numerous articles and books, including TASCHEN's *Architecture Now* series, *Building a New Millennium*, and monographs on Norman Foster, Richard Meier, Alvaro Siza, and Tadao Ando.

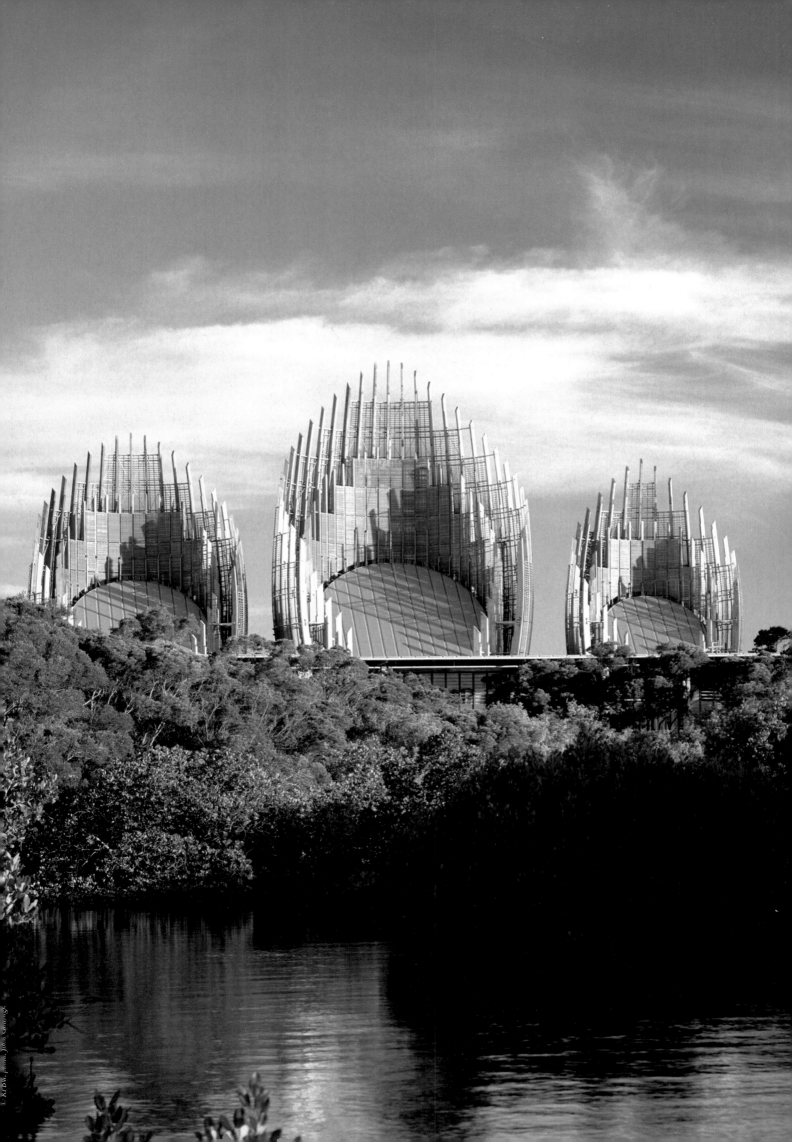

Acknowledgements and Imprint

We are immensely grateful to the many talented and dedicated individuals who have helped bring this extraordinary project into being. Firstly, our thanks must go to all those at *domus*, especially Maria Giovanna Mazzocchi, without whose trust and goodwill the project would never have got off the ground; Carmen Figini whose co-ordination of the project in Rozzano was instrumental from the outset; Luigi Spinelli for his introductory essays and help in making our selections; and Salvatore Licitra from the Gio Ponti Archives for supplying us with pictures for the introductory essays. We would also like to give our thanks to François Burkhardt, Cesare Maria Casati, Stefano Casciani, Germano Celant, Manolo De Giorgi, Fulvio Irace, Vittorio Magnago Lampugnani, Lisa Licitra Ponti, Alessandro Mendini, Ettore Sottsass Jr. and Deyan Sudjic for their insightful introductions, sprinkled with fond personal memories. We also acknowledge the many labours of our research assistant, Quintin Colville; the exacting yet good humoured co-ordinating skills of our editorial consultant, Thomas Berg; the numerous day-to-day responsibilities of our in-house editor, Viktoria Hausmann; the skills of our translators, Mary Consonni, Bradley Baker Dick and Luisa Gugliemotti; the tireless copy editing of Barbara Walsh and Wendy Wheatley; the excellent graphic design solution devised by Andy Disl; and the painstaking production work of Ute Wachendorf. And last but not least we would like to thank, as ever, Benedikt Taschen for his guidance and enthusiasm.

Charlotte and Peter Fiell

To stay informed about upcoming TASCHEN titles, please request our magazine at www.taschen.com/magazine or write to TASCHEN, Hohenzollernring 53, D-50672 Cologne, Germany, contact@taschen.com, Fax: +49-221-254919. We will be happy to send you a free copy of our magazine which is filled with information about all of our books.

© 2006 TASCHEN GmbH
Hohenzollernring 53, D–50672 Köln, www.taschen.com
© original pages: EditorialeDomus
Via Gianni Mazzocchi 1/3, I–20089 Rozzano (MI)

Gio Ponti Archives – S. Licitra, Milano: Photos pp. 7, 8, 10, 13

Cover: unknown
Back Cover: William Klein
Design: Sense/Net, Andy Disl and Birgit Reber, Cologne, Germany
Editorial Coordination: Thomas Berg, Viktoria Hausmann, Cologne, Germany; Carmen Figini, Rozzano, Italy
Editorial Collaboration: Yvonne Havertz, Patricia Blankenhagen, Cologne, Germany
Production: Frank Goerhardt, Ute Wachendorf, Cologne, Germany
English translation: Bradley Baker Dick, Cantalupo in Sabina, Italy (essays); Mary Consonni, Milan, Italy (articles)

Printed in Italy

ISBN-13: 978-3-8228-3027-7
ISBN-10: 3-8228-3027-5